U0330976

古罗马文学史
HISTORIA LITTERARUM ROMANARUM

江澜 著

古罗马戏剧史

Historia
DRAMATUM
Romanorum

华东师范大学出版社

华东师范大学出版社六点分社　策划

谨以此书献给我的父母江朝涂、柳作珍

目　录

弁言 /1

第一章　戏剧概述 /1

　　第一节　西方戏剧的起源 /1

　　第二节　古罗马的非文学戏剧 /13

　　第三节　古罗马的文学戏剧 /24

第二章　披衫剧 /42

　　第一节　安德罗尼库斯 /43

　　第二节　奈维乌斯 /46

　　第三节　普劳图斯 /65

　　第四节　凯基利乌斯 /132

　　第五节　泰伦提乌斯 /153

第三章　长袍剧 /208

　　第一节　提提尼乌斯 /213

　　第二节　阿弗拉尼乌斯 /230

　　第三节　阿塔 /249

第四章　凉鞋剧 /252

　　第一节　恩尼乌斯 /259

　　第二节　帕库维乌斯 /308

　　第三节　阿克基乌斯 /331

　　第四节　小塞涅卡 /369

第五章　紫袍剧 /386

　　第一节　奈维乌斯 /390

　　第二节　恩尼乌斯 /392

　　第三节　帕库维乌斯 /394

　　第四节　阿克基乌斯 /399

　　第五节　小塞涅卡 /408

第六章　阿特拉笑剧 /425

　　第一节　蓬波尼乌斯 /436

　　第二节　诺维乌斯 /445

第七章　拟剧 /450

　　第一节　拉贝里乌斯 /459

　　第二节　西鲁斯 /473

第八章　哑剧 /481

第九章　贺拉斯：古罗马戏剧理论集大成者 /484

第十章　古罗马戏剧的遗产 /506
　　第一节　古罗马戏剧的文学地位 /506
　　第二节　古罗马戏剧的影响 /509

附录一　主要参考文献 /555
附录二　缩略语对照表 /571
附录三　年表 /573
附录四　人名地名的译名对照表 /595
附录五　作品的译名对照表 /628

弁　言

起初撰写的不是《古罗马戏剧史》（*Historia Dramatum Ro-manorum*），而是《古罗马文学史》（*Historia Litterarum Romana-rum*）。在撰写《古罗马文学史》（*Historia Litterarum Romanarum*）过程中遇到一个比较棘手的问题：如何放置古罗马戏剧（drāmata rōmānā）？

依据古希腊佚名的《谐剧论纲》（*Tractatus Coislinianus*，原译《喜剧论纲》），① "诗分非摹仿的和摹仿的两种"。其中，摹仿的诗又分为两种：

> 摹仿的诗分叙事诗（epos）和戏剧诗（scaena poema），
> 即（直接）表现行动的诗，戏剧诗，即（直接）表现行动

① 佚名的《谐剧论纲》提及新谐剧，而亚里士多德的《诗学》没有提及。由此推断，佚名的《谐剧论纲》或许晚于亚里士多德的《诗学》（*Poetics*）。然而，新近有研究者认为，《谐剧论纲》是亚里士多德失传的《诗学》第二卷，参刘以焕，《古希腊语言文字语法简说》，上海：上海人民出版社，2005 年，页 310 以下。

的诗，又分谐剧（kômôidia）、肃剧（tragôidia）、[1] 拟剧和萨提洛斯剧（罗念生译）。[2]

可见，在西方古典诗学（poesis）里，戏剧（drama）属于诗（poema）。依据诗体戏剧（scaena poema）是摹仿动作的精神，《谐剧论纲》进而给出了谐剧（ή κωμωδία）的定义：

> 谐剧（原译"喜剧"）是一个可笑的、有缺点的、有相当长度的行动的摹仿……借人物的动作（来直接表达），而不采用叙述（来传达）（罗念生译，见罗锦麟主编，《罗念生全集》卷一，页397）。

与佚名的《谐剧论纲》一致的是古典诗学大师亚里士多德（Ἀριστοτέλης 或 Aristotélēs，公元前384－前322年）的《诗学》（Poetics）。Poetics 是现代习惯译称。对此刘小枫做了仔细认真的考证。古代讲稿的名称为 Πραγματεία（论述）τέχνης（技艺、术）ποιητικῆς（诗的），可译为《诗术论》或《论诗的技艺》（Peri Poiētikēs）。但讲稿成书的标题为 περὶ（论）ποιητικῆς，古拉丁语转写为 Peri（论）Poiētikēs（诗的），可译为《论诗的》，其中ποιητική为形容词，意为"诗的"，后面省略τέχνης（技艺），所以书名可译为《论诗的技艺》或《论诗术》，相当于古拉丁语 De Arte Poetica。据此，刘小枫认为，现代习惯译称《诗学》不算大

① 为了更准确地表现古典戏剧的本质特征，译文有改动，如将悲剧改为肃剧，将喜剧改为谐剧，参克拉夫特（Peter Krafft），《古典语文学常谈》（Orientierung Klassische Philologie），丰卫平译，北京：华夏出版社，2012年，页19。

② 见罗锦麟主编，《罗念生全集》卷一，上海：上海人民出版社，2004年，页397。

错，肯定比译为《创作学》好。①

在《诗学》里，亚里斯多德给出了一个肃剧（*ή τραγώδια*）的定义：

> 肃剧（原译"悲剧"）是对于一个严肃、完整、有一定长度的行动的摹仿，……摹仿的方式是借人物的动作来表达，而不是采用叙述法（亚里士多德，《诗学》，章6，参见罗锦鳞主编，《罗念生全集》卷一，页36）。

这个定义与《谐剧论纲》里为谐剧下的定义十分类似，可谓如出一辙。不同的只是《谐剧论纲》侧重于谐剧（*ή κωμωδια*），而《诗学》侧重于肃剧（*ή τραγώδια*）。

关于古希腊的肃剧（*ή τραγώδια*）与谐剧（*ή κωμωδια*），李贵森比较有洞见地指出两者的本质区别：

> 古希腊的悲剧虽名为"悲"，但它并不在于写悲，而是要表达崇高壮烈的英雄主义思想和精神。古希腊悲剧充满着为正义事业而奋斗的英雄主义精神和崇高的理想，而古希腊的喜剧虽名为"喜"，却是要借滑稽、幽默的形式和夸张、讽刺的手法公平反映现实。古希腊喜剧的情节、人物往往是虚构的、荒诞的，但主题却十分严肃。②

① 刘小枫："诗学"与"国学"——亚里士多德《诗学》的译名争议，见刘小枫，《重启古典诗学》（*Poetica Classica Retractata*），北京：华夏出版社，2010年，页16以下；参刘小枫，《论诗术讲疏》，北京：华夏出版社，2011年。

② 见李贵森，《西方戏剧文化艺术论》，北京：中国传媒大学出版社，2007年，页32。原文的悲剧即肃剧，喜剧即谐剧。

在通往古典肃剧（ἡ τραγῳδία）和谐剧（ἡ κωμῳδία）的本质的路上，刘小枫更加准确地指出，由于古希腊谐剧（ἡ κωμῳδία）的主旨不在于现代喜剧的喜庆结局，而是在于"可笑"，所以更确切的称谓是"谐剧"。而古希腊悲剧（ἡ τραγῳδία）的主旨不在于现代悲剧的悲惨结局，而是在于"严肃"，即探讨严肃的话题，所以更确切的称谓是"肃剧"（参刘小枫，《重启古典诗学》，页 16 以下）。[①]

然而，不难发现，《谐剧论纲》和《诗学》把戏剧的本质界定为"行动"的观点是片面的。因为不难发现，即使在古希腊也存在叙述的戏剧，如柏拉图（Plato）。[②] 属于此列的还有埃斯库罗斯（Aschylus）的《被缚的普罗米修斯》（*The Prometheus Vinctus*）。[③]

叙述戏剧最终为古罗马诗学大师贺拉斯（Quintus Horatius Flaccus，公元前 65－前 8 年）察觉，并且明确地写入他的《诗艺》（*Ars Poetica*）：

　　　　情节可以在舞台上演出，也可以通过叙述（杨周翰译）。[④]

① 可笑的谐剧与严肃的话题相结合，产生新谐剧，代表人物有米南德等，受到古罗马谐剧诗人普劳图斯和泰伦提乌斯的青睐。其实不光有严肃的谐剧，而且还有严肃的肃剧，即新肃剧。法国狄德罗（Denis Diderot, 1713－1784 年）写过严肃的戏剧，如《私生子》（*Le Fils Naturel*, 1757 年），也写过严肃的喜剧，如《家长》（*Le Père de Famille*, 1758 年），并试图写严肃的悲剧，但由于种种原因没有写成。参《狄德罗美学论文选》，张冠尧、桂裕芳等译，北京：人民文学出版社，1984 年，页 132 以下。

② 参《戏剧诗人柏拉图》，文文涛编，上海：华东师范大学出版社，2007 年。

③ 参罗锦麟主编，《罗念生全集》卷二，上海：上海人民出版社，2004 年，页 95 以下；刘小枫选编，《古典诗文绎读：西学卷·古代编》（上），邱立波、李世祥等译，北京：华夏出版社，2008 年，页 73 以下。

④ 见亚里士多德、贺拉斯，《诗学·诗艺》（合订本），罗念生、杨周翰译，北京：人民文学出版社，1962 年，2000 年重印，页 146。

在这里，所谓"在舞台上演出"就是古希腊诗学强调的"动作"。也就是说，在贺拉斯看来，戏剧可以分为动作戏剧和叙述戏剧。前者的语言简洁（brevitās），后者的语言较为冗长（ūbertās），后来衍变为"舞台戏剧"和"阅读戏剧"，如小塞涅卡（Lucius Annaeus Seneca）的紫袍剧《奥克塔维娅》（*Octavia*）。

如上所述，在西方古典诗学史上，尽管古典诗学大师亚里士多德和贺拉斯都注意到戏剧的散文因素，后世也有散文体戏剧，如保尔·朗杜瓦的独幕剧《西尔维》或《嫉妒者》（《关于〈私生子〉的谈话》，第三次谈话，见《狄德罗美学论文选》，前揭，页75），可西方古典诗学还是习惯于把戏剧归入诗的范畴，如佚名的《谐剧论纲》、亚里士多德的《诗学》与贺拉斯的《诗艺》。

那么，为什么戏剧属于诗呢？这是一个简单的问题。首先，古希腊、罗马的戏剧源于诗。[①] 譬如，亚里士多德不仅明确指出，有的由讽刺诗人变成谐剧诗人，有的由叙事诗诗人变成肃剧诗人，而且还追溯到更为古远的、包含诗歌因素的原生态艺术形式"临时口占"：

> 肃剧是从临时口占发展出来的（肃剧如此，谐剧亦然，前者是从酒神颂的临时口占发展出来的，后者是从下等表演的临时口占发展出来的）（亚里士多德，《诗学》，章4，《罗念生全集》卷一，页30）。

第二，古希腊、罗马的戏剧（drama）具有诗（poema）的

① 为什么戏剧源于诗？或者，诗如何发展成为戏剧？以及讽刺诗人如何变成谐剧诗人？叙事诗诗人如何变成肃剧诗人？这些问题都比较复杂，需要长篇大论，在本书第一章有专门探究，这里暂不作答。

特征。譬如，戏剧采用韵文，有格律（μέτρον 或 metrum）。① 其中，肃剧一般采用短长格（iambus），因为短长格（iambus）最合乎说话的腔调，很少采用叙事诗（epos）的诗行（στίχος）形式：六拍诗行（ἑξάμετρον 或 hexameter）。② 而短长格（iambus）是希腊第一个抒情诗人阿尔基洛科斯创立的。在贺拉斯看来，演员穿着平底鞋的谐剧和演员穿着高底鞋的肃剧都采用短长格（iambus），因为这种诗格不仅最适宜对话，而且足以压倒普通观众的喧噪，又天生能配合动作（参《诗学·诗艺》，前揭，页15和141）。

迄今为止，戏剧属于诗的传统仍然得到西方诗学（poesis）界的普遍认同和维护，如锡德尼（Philip Sidney，1554–1586 年）的《为诗辩护》（1583 年）、③ 狄德罗（Denis Diderot，1713–1784年）的《论戏剧诗》（Discours sur la Poesie Dramatique，见《狄德罗美学论文选》，页130 以下）、黑格尔（George Wilhelm Hegel，1770–1831 年）的《美学》（Ästhetik）、德国古典语文学家阿尔布雷希特（Michael von Albrecht）主编的《古罗马文选》（Die Römische Literatur in Text und Darstellung）第一、四卷。也就是说，依据西方古典诗学，理应把古罗马戏剧放置在古罗马诗歌名下。

① 在希腊文中，μέτρον 或 μέτρο 在格律方面有两层意思：计量音节的单位，即音部；计量诗节的单位，即节拍。

② 在希腊文中，诗行（στίχος）的形式既可以依据某个诗行所使用的主要或基本的音步来命名，也可以根据诗行中节拍（每个节拍含有一个或两个音步）的数量来命名。譬如，ἑξάμετρον 由 6 个节拍构成，可译为"六拍"、"六拍诗"或"六拍诗行"（hexameter）。类似的还有双拍诗行（dimeter）、三拍诗行（τρίμετρος 或 trimeter）、四拍诗行（tretrameter）等。参艾伦（Joseph Henry Allen）、格里诺（James Bradstreet Greenough）编订，《拉丁语语法新编》（Allen and Greenough's New Latin Grammar），顾枝鹰、杨志城等译注，上海：华东师范大学出版社，2017 年，页556。

③ 参锡德尼（Philip Sidney），《为诗辩护》，钱学熙译，北京：人民文学出版社，1964 年。

　　然而，拙作《古罗马戏剧史》（*Historia Dramatum Romano-rum*）面对的是当代中国读者。而中国诗学界普遍认为，戏剧（drama）并不属于诗（poema），它自成一体，同诗歌（poema）与散文（prosa）三足鼎立。依据中国诗学，理应把戏剧放置在独立的章节里。

　　可见，在戏剧领域，中西诗学有明显的不同。为了摆脱这种左右为难的尴尬境地，也为了适应当代中国读者的知识结构，先让《古罗马戏剧史》（*Historia Dramatum Romanorum*）自成一书。

　　此外，写作《古罗马戏剧史》（*Historia Dramatum Romano-rum*）必须宏观地考察古罗马戏剧的历史，即考察古希腊戏剧①对古罗马戏剧的影响，古罗马戏剧对古希腊戏剧的接受与反应，考察古罗马戏剧对后世文学（特别是戏剧）的影响，后世文学（特别是戏剧）对古罗马戏剧的接受与反应，从而明确古罗马戏剧作为整体在西方文学史（尤其是戏剧史）上的历史地位与传承关系。

　　由于许多剧作家的作品没有完整地传世［王焕生明确指出：“古罗马戏剧作品严重失佚，肃剧作品失佚尤其严重。共和国时期的肃剧全部失传……”事实上，有完整剧作传世的古罗马剧作家只有普劳图斯（Plautus）、泰伦提乌斯（Terentius）和小塞涅卡］，② 如果不把仅存的残段翻译出来，读者很难理解和接受剧作家的作品，研究者也很难再现原作的风貌，难以正确把握原作的语言及其承载的形式和内容。基于这样的考虑，有必要翻译

　　① 参罗锦麟主编，《罗念生全集》第一至四、八卷，补卷，上海：上海人民出版社，2004/2007 年；《欧里庇得斯悲剧集》，周启明、罗念生等译，北京：人民文学出版社，1963 年。

　　② 参见普劳图斯等著，《古罗马戏剧选》，杨宪益等译，北京：人民文学出版社，1991 年版，2000 年重印，《译本序》（王焕生），页 21。

可以得到的残段，或者附加一些有代表性的精彩片段。

有些段落已有中译本，甚至有多种。不过，不同译者的汉语译文往往存在一定的差异。譬如，西塞罗（Cicero）引述泰伦提乌斯《阉奴》（*Eunuchus*）中门客格那托关于献媚的经验之谈，现有的两个译文就存在差异：

> 他们说是，我也说是；他们说不，我也说不。最后我为自己找到了一条原则：一切都附和他们（王焕生译）。①

> 他说"不"，我也说"不"；他说"是"，我也说"是"。总之，他怎么说，我也怎么说（《论友谊》，章25，节93，徐奕春译）。②

由于两个译文的意思大体一致，差异仅仅是言辞表达方面的，这是允许的。不能容许的是错译。翻译讲究忠实于原文。译者只能"译"，不能"作"（译而作不再属于翻译的范畴，而是模仿、改编或创造），就像历史作者追求"述而不作"一样。译而作的译文肯定会因为脱离原作而失真，甚至不靠谱。譬如，西塞罗引用泰伦提乌斯《安德罗斯女子》（*Andria*）第一幕第一场中老人西蒙（Simon）与奴隶索西亚（Sosia）之间的对话，然后写下一段赞语，现有的两个中译文就有天壤之别：

> 那是一篇多么好的叙述：年轻人的行为，奴隶的提问，

① 见王焕生，《古罗马文艺批评史纲》，南京：译林出版社，1998年，页132及下。

② 见西塞罗，《论老年·论友谊·论责任》，徐奕春译，北京：商务印书馆，2004年，页80；参LCL 154，页200及下。

赫里西斯（Chrysis）之死，其妹妹的面容、美貌和哭泣，更不用说关于其他一切。这段叙述中多么优美，多么丰富多彩（见王焕生，《古罗马文艺批评史纲》，页134）！

多么冗长的故事啊！那个年轻人的性格、那名奴隶的要求，克律西斯之死、他姐姐的脸和样子、她的悲哀，以及其他一切，全都需要用多种多样的风格加以叙述！①

造成这种差异的主要原因恐怕是译者依据的源语言不同，王晓朝翻译的母本主要是英语，王焕生翻译的母本主要是古拉丁语，这一点可以从各自著作中的参考文献看出。为了精准再现古罗马戏剧的原样，拙作《古罗马戏剧史》（*Historia Dramatum Romanorum*）的引文大多直接从拉丁文译出，而拉丁文则主要依据德国古典语文学家阿尔布雷希特（Michael von Albrecht）主编的5卷《古罗马文选》（*Die Römische Literatur in Text und Darstellung*）拉丁文与德文对照本，并且主要参考《勒伯古典书丛》（*Loeb Classical Library*，简称LCL）。也为了便于方家的指正，还在引文前面附加古拉丁语原文，甚至添加戏剧诗人模仿的典范原文（包括古希腊语原文）。

在历时15年的撰写过程中，最初的构思得到不断的修正。希望通过这种修正，能够全面、系统地再现古罗马戏剧史的真面目。由于笔者才疏学浅，掌握的古罗马戏剧资料仍然十分匮乏，难免有不足之处，请读者多多海涵。

最后，要感谢那些曾经帮助我的好人，尤其是两位指导老

① 见西塞罗，《西塞罗全集·修辞学卷》，王晓朝译，北京：人民出版社，2007年，页487。

师：刘小枫教授和阿尔布雷希特（Michael von Albrecht）教授。2003年，在经历接踵而至的各种毁灭性打击以后，刘小枫先生鼓励绝境中的笔者撰写《古罗马文学史》（*Historia Litterarum Romanarum*），并赠送和推荐一些图书资料，在提纲、内容和写作规范方面也给予了悉心指导。作为《古罗马文学史》（*Historia Litterarum Romanarum*）系列之一，拙作《古罗马戏剧史》（*Historia Dramatum Romanorum*）得以顺利完稿，自然与刘小枫教授的善意和辛劳分不开。而德国古典语文学泰斗阿尔布雷希特则通过电子邮件，非常耐心、毫无保留地为不时打扰的提问者释疑解惑。

同样要感谢华东师范大学出版社六点分社的倪为国先生的鼎力相助。

也要感谢那些曾经提供建设性资讯的朋友们，如德国古典语文学家协会（DAV，即 Deutscher Altphilologenverband）主席迈斯讷（Helmut Meissner）教授、中山大学的王承教博士、魏朝勇博士以及中国人民大学文学院顾枝鹰博士。

此外，还要感谢那些研究西方古典语文学、历史、宗教、哲学等方面的前辈，他们的研究成果或译著提供了研究的基础资料。

江　澜

广东外语外贸大学

2018 年 11 月 9 日

第一章 戏剧概述

第一节 西方戏剧的起源

关于西方戏剧（drama）的起源，古典诗学（poesis）普遍认同亚里士多德的论断：

> 肃剧是从临时口占发展出来的（肃剧如此，谐剧亦然，前者是从酒神颂的临时口占发展出来的，后者是从下等表演的临时口占发展出来的）（亚里士多德，《诗学》，章4，见罗锦鳞主编，《罗念生全集》卷一，页30）。

因此，理解上述的论断成为探究戏剧起源的关键，而这个著名论断的关键词是临时口占、酒神颂（διθύραμβος 或 dithyram-bus）、下等表演、肃剧（希腊文原意为"山羊之歌"）和谐剧（希腊文原意为"狂欢游行之歌"）。[1]

[1] 参廖可兑，《西欧戏剧史》，第三版，北京：中国戏剧出版社，2001年，页8。

那么，什么是"临时口占"？字面意思显而易见："临时"意指"即兴"，具有"不是固定的"和"事前没有安排"的含义；"口占"意指"口头创作"和"口头表演"，具有"没有脚本"的含义。合起来看，"临时口占"就是指"即兴创作和表演"。由此可见，"临时口占"还有个重要的特点：作者和表演者同一。这方面的证据是《诗学》的译者罗念生的注释："临时口占"的原文意思是"带头者"，指酒神颂的"回答者"，由酒神颂的作者扮演，负责回答歌队长提出的问题。也就是说，这个"回答者"实际上既是酒神颂的创作者，又是酒神颂的演员。

酒神颂的"临时口占"与护送酒神狄俄尼索斯［Diony-sus，相当于古罗马神话里的巴科斯（Baccus）］的侍从有关。在希腊神话中，伯罗奔尼撒人（Peloponnese）称酒神的男侍为satyros（satyr），通译"萨提洛斯"，而雅典人称之为silenoi（silens），即古罗马神话里的Silenus，通译"西伦努斯"。在萨提洛斯剧中，两个名称交叉使用。譬如，欧里庇得斯（Euripides）称羊人为"塞勒诺斯"（Seilenos或Silenos，与父亲一起称作Pappasilenos，意为"父亲西伦努斯"，指酒神巴科斯或狄俄尼索斯的养父、老师），而这些兽自称satyroi［《圆目巨人》（Kyklops或Cyclops），行100］。从考古证据来看，萨提洛斯出现在公元前6世纪前30年的花瓶上，并且从那个世纪的中期开始很受欢迎。依据出自古典时期的花瓶，起初古希腊酒神的男侍（即萨提洛斯）的形象是半人半马，有毛发浓密的尾巴，尖耳朵，狮子鼻，高额，有胡须，常常还有小而坚挺的阳具（phalloi），后来在古罗马神话中酒神的男侍西伦努斯像小号的潘神（Pan，希腊神话中半人半羊的山林和畜牧神），像山羊。可见，年轻的萨提洛斯和中、老年的西伦努斯生活在

神、人和动物的王国。①

　　萨提洛斯或西伦努斯也是欲望的造物。他们的主要欲望是喝酒、贪吃、性和金钱。他们的主要活动就是唱歌跳舞，打趣和开玩笑，吃吃喝喝和追求女人（索福克勒斯，《追迹者》，残段1190）。他们追求酒神的女侍，但是往往不能满足他们的欲望，由此产生幽默（参《古希腊戏剧指南》，前揭，页157）。从希腊文的词义来看，satyr 意为"好色之徒"。

　　萨提洛斯或西伦努斯也代表自由的精神。他们的生活带着野性，狂放不羁。羊人们在社会本质方面是反社会的。作为酒神的侍从，萨提洛斯们或者西伦努斯们喝醉酒以后，一边护送度过寒假的酒神乘船回到城市，一边无礼地大声辱骂沿路的城市居民，以至于当时希腊词"游行（pomperein）"获得了"辱骂"的含义。假如亚里士多德说得对，那么肃剧可能产生于这种"情节短小、言词可笑"的文学形式（《诗学》，1449a 19－21）。需要指出的是，亚里士多德并没有说肃剧产生"于萨提洛斯剧（ek ton satyrikon）"，而是产生"于像萨提洛斯的东西（ek satyrikou）"（参《古希腊戏剧指南》，前揭，页159），即引文中的"酒神颂"。亚里士多德试图把这种不严肃的形式同酒神的狂放不羁、喜欢醉酒和猥亵的随从联系起来。②

　　酒神颂属于颂神诗。这种颂神诗是一种原生态的抒情诗，其语境关涉宗教、音乐和舞蹈。依据波卢克斯（Julius Pollux），酒神颂是一种尊敬狄俄尼索斯的颂歌，起初是在护送狄俄尼索斯去参加酒神节的游行队伍中演唱的：护送者的队伍载歌载舞〔参

　　①　参 Ian C. Storey，Arlene Allan，*A Guide to Ancient Greek Drama*（《古希腊戏剧指南》），Blackwell Publishing 2005，页156。

　　②　参 *The Cambridge Companion to Greek and Roman Theatre*（《剑桥指南：希腊罗马戏剧》），Marianne Mcdonald 和 J. Michael Walton 编，Cambrdge 2007，页141 及下。

欧里庇得斯《酒神的伴侣》(*Baccae*)]。酒神颂的格律是抑抑扬扬或短短长长，伴奏乐器是弗律基亚[亚里士多德，《政治学》(*Politics*) 1342b]的鼓和小管。

后来，酒神颂的歌舞表演——依据波卢克斯，酒神颂的舞蹈名叫提尔巴西亚(tyrbasia)①[波卢克斯，《词类汇编》(*Ono-masticon*)，4.104]，这个词暗含"欢腾、喧闹"的意思——在一个固定的地方表演，表演者是一个环形的合唱歌队(circular chorus)。② 这种表演虽然业已失去游行的特征，但是其语境仍然与酒神狄俄尼索斯息息相关，最明显的就是公元前 5 世纪在雅典的城市狄俄尼西亚(Dionysia)表演的酒神颂。此后，酒神颂的表演逐渐与酒神的语境脱节。譬如，由古希腊抒情诗人、诗人西蒙尼德之侄巴克基利德斯(Bacchylides)保存下来的一首酒神颂讲述的就是关于希波吕托斯的父亲忒修斯(Theseus)的故事。由此观之，酒神颂的作用可能就是召唤酒神和纯粹的神话叙述。叙述的神话既可以与酒神有关，如欧里庇得斯的《希波吕托斯》(*Hippolytus*)第一合唱歌[酒神的母亲是塞墨勒(Semele)，参《欧里庇得斯悲剧集》(中)，前揭，页 737]、菲洛达摩斯(Philodamos)的《酒神颂》(*Paian an Dionysos*)③ 和对伊阿科斯(Iaccus)的赞歌[见阿里斯托芬(Aristophanes)，《蛙》(*Frog*)，行 324 以下，参罗锦鳞主编，《罗念生全集》卷四，页

① 提尔巴西亚(tyrbasia)是酒神颂的典型舞蹈，充满运动感，具有即兴表演的色彩。

② 在古代，合唱(chorus)是歌、乐和舞的混合，原本具有"欢乐"的意思。在古希腊文中，合唱与欢喜的词形相近。合唱原本在节日上独立演出，后来成为戏剧的一部分。参《法律篇》，见柏拉图，《文艺对话集》，页 301。

③ 1895 年前，法国人在得尔斐先后发掘 15 个和 10 个铭文残段，这首诗的铭文保存在两根柱子上。公元前 4 世纪在得尔斐举行的酒神节上，酒神颂变了味。譬如，采用太阳神阿波罗的颂歌形式。

418 以下]，也可以与酒神无关。

在古代时期，酒神颂和婚歌、赞歌、凯歌等一起构成功能歌，它们都伴有集体舞蹈。至少在古代和古典时期，大多数希腊诗都被表演。但是没人提供表演意义的暗示。由于失去舞蹈和音乐，幸存的文字（litterae）也限制了解基本情况。1960 年戴尔（A. M. Dale）虽然强调希腊戏剧里舞蹈的重要性，但是宣布舞蹈只是向观众提供歌曲的画面感。这暗指，是文字包含合唱诗歌的基本意思——舞蹈只不过是提供画面感或美化的意思。至少在希腊合唱诗歌的早期历史中，诗人集文字（littera）、音乐（mūsica）和舞蹈（saltātiō）一身，甚至还参与表演。3 个证据有助于有限还原舞蹈的元素。第一个证据是迄今幸存的类似综合体，如巴厘岛（Bali）的舞蹈和现代日本舞踏（Butoh）。舞者与音乐人有更多的合作关系。第二个证据是存留在著作和直观艺术（如绘画和雕塑）中的舞蹈。它们非常有趣，但是对于还原特殊歌曲的舞蹈而言价值有限。第三个证据是合唱歌曲的文字的格律（μέτϱον）。它提供音乐和舞蹈的节奏（ἐυϑμός）的抽象模型，并组成了文字、音乐和舞蹈三合一（trias）的统一痕迹。但是这种迹象很模糊。在古典时期，格律不同于节奏。格律几乎无助于了解身体运动的许多方面，如手势、力度、情绪、步法、强烈程度、音乐风格和音量的变化。最后，由于肃剧合唱歌曲包含与传统功能脱节的体裁类型因素，肃剧合唱歌具有多样性。所以作为意义的载体，文字、音乐和舞蹈三合一有可能唤起各种各样的体裁类型和传统的语境。诗人能创造三合一，是因为他继承了传统诗歌的三合一。

戏剧是体裁混合体（Mélange）。市民合唱歌舞得到宗教支持。与统治家族个体的自我毁灭相比，歌队得以幸存。歌队的舞曲将预示着舞曲永远都在肃剧结尾部分的市民崇拜中表演。固定

于肃剧歌词中的韵律模式是基于长短音节的组合。韵律模式复杂多样，一般在一个节（stantia 或 strophê）和对节（antistrophê）之间相同地重复。复杂性和纪律性的组合体现在舞蹈上，在舞蹈中，歌队的转向（στροφή 或 strophê）的复杂舞蹈运动之后是折转（antistrophê）的同样运动。两面运动之后是古代抒情颂诗第三节或尾节（epode）。斯特西科罗斯（Stesichorus）和品达（Pindar）等抒情诗人的舞蹈合唱歌曲中也出现 3 重结构。韵律单位（一个韵律单位有几个音节）总体也与非戏剧合唱歌曲分享。源于前戏剧的舞曲是体裁的混合体，但是在肃剧中不同。因为肃剧的戏剧化神话与特定的语境脱节，肃剧的歌队可以从一种体裁转向另一种体裁，常常在一首歌曲中。表现或唤起体裁（以及相关的语境，如结婚）靠典型的传统题材和言语形式，如欧里庇得斯的《希波吕托斯》。在第一合唱歌（行 525–564）中有"厄洛斯（Erôs）颂（情欲颂，行 525–544）"和"婚歌"（行 545–554）的节，也有"酒神颂"（行 555–564）的对应节〔参《欧里庇得斯悲剧集》（中），前揭，页 736 及下〕。因此，因为古代作家一致认为合唱队的舞蹈是摹仿，值得想象的是肃剧歌曲的表演，填补真空的是继续存在身体运动的传统体系。

　　古希腊的萨提洛斯或古罗马的西伦努斯不仅是酒神的侍从，而且还是林神。这位林神同酒神一样，也受到人们的尊崇。由此产生萨提洛斯颂歌。萨提洛斯颂歌的歌队有 11 名成员（不过在萨提洛斯剧《圆目巨人》里歌队有 15 个成员，是羊人的儿子们），大多数都戴面具。从萨提洛斯颂歌中又产生出萨提洛斯剧或羊人剧（satyrus），如欧里庇得斯的《圆目巨人》和索福克勒斯（Sophokles）的《追迹者》（Ikhneutai）。在欧里庇得斯的《圆目巨人》里，羊人（塞勒诺斯）沦为罪恶圆目巨人的奴隶，照料羊（《圆目巨人》，行 25–26 和 99）。在索福克勒斯的《追

迹者》里，库勒尼（Kyllene）感到困惑：为什么羊人们不当酒神的侍从，反而去狩猎（文明人的工作）？随着萨提洛斯剧的发明，表演者的形象开始从神话传说的兽变化成人的模样，物证就是公元前 6 世纪 60 年代的花瓶。在古希腊，萨提洛斯剧和拟剧、哑剧一样，是个小剧种。公元前 5 世纪，一般在演出 3 部肃剧以后，就要演出萨提洛斯剧（Satyrs）。后来，古罗马戏剧理论家贺拉斯在《诗艺》中提出古罗马戏剧的改革方案，即引进萨提洛斯剧。此外，与萨提洛斯剧有关的可能还有古罗马引自埃特鲁里亚的 satura（杂戏），因为古罗马的杂戏（satura）是一种舞蹈娱乐，伴随有用粗俗诗歌表达的玩笑和较为下流的手势（李维，《建城以来史》卷七，章 2，节 5-13）［德纳尔德（Hugh Denard）：失落的希腊和意大利戏剧与表演传统（*Lost Theatre and Performance Traditions in Greece and Italy*），参《剑桥指南：希腊罗马戏剧》，前揭，页 141 及下和 146 及下；《古希腊戏剧指南》，前揭，页 156 以下］。

谈及"下等表演"，让人想起古希腊的法罗斯歌（phallos）[①]和古罗马的菲斯克尼歌（versus fescennini）。这种"歌"或"曲"的格调比较低下，粗俗、下流和色情。首先，与此有关的舞蹈是公元前 7 世纪晚期斯巴达的 Bryllicha（一种戴面具的与生殖有关的舞蹈）。这种舞蹈已经失落，其表演者都带着面具，既有男人，也有或许带着阳具（phallus）的女人。有一种舞蹈甚至名叫 phallophroi，意即"阳具搬运者"。第二，与此有关的戏剧有古希腊的菲力雅士剧（phlyax）。公元前 400 至前 365 年希腊的菲力雅士剧传入意大利南部的阿普利亚（Apulia）地区，演员穿旧谐剧

① 法罗斯歌（phallos）意即"崇拜阳物的歌"，如阿里斯托芬，《阿卡奈人》（*Akharneis*），行 261-297。

的紧身衣，带着面具和阳具。主题全是雅典旧谐剧的典型，如阿里斯托芬的谐剧（德纳尔德：失落的希腊和意大利戏剧与表演传统，参《剑桥指南：希腊罗马戏剧》，前揭，页141和146）。此外，具有色情意味的戏剧还有拟剧、阿特拉笑剧和哑剧。这些"下等表演"有个显著的特点：虽然粗俗、下流，但是十分可笑，充满逗乐的气氛，具有强烈的喜剧色彩。由此观之，亚里士多德认为谐剧源于"下等表演"的观点是有道理的。[①]

　　综上所述，戏剧源于"临时口占"。只不过从这种"临时口占"到产生真正的戏剧有个十分漫长的历程，如在古希腊。依据格里菲思（Mark Griffith），古希腊的表演传统始于公元前两千纪中期米诺人（Minoan，非希腊的）的克里特文明。壁画证实，当时存在宫廷舞蹈表演。另一个证据是后来的荷马叙事诗《伊利亚特》（Iliad）卷十六，行617；卷十八，行590-592（参罗锦鳞主编，《罗念生全集》卷五，页419和482）。后来，希腊的迈锡尼人（Mycenaean）的文明（大约公元前1500-前1200年）取代克里特文明，不过，迈锡尼人不如克里特人那么对和平的戏剧和表演感兴趣。所幸，迈锡尼与埃及人、腓尼基人、叙利亚人、迦南人（Canaanites）、赫梯人（Hittites）、讲卢威语（Lvi-an）的人［或许包括阿纳托利亚（Anatolia）西北部的维路萨（Wilusa）/伊利翁（Ilion）即特洛伊］有接触，并从他们那里吸收了大量的近东故事和艺术形式。而这些故事后来成为叙事诗和戏剧的重要题材，如戏剧类型（古希腊语 genê，古拉丁语 gene-ra，法语/英语 genres）中的神话剧。尽管在公元前12世纪青铜时代，无论是克里特和希腊大陆还是近东的文明都衰落，可是口

① 不过，阿里斯托芬认为，谐剧也出自酒神颂（《蛙》，行367）。参罗锦鳞主编，《罗念生全集》卷四，页419；阿里斯托芬，《地母节妇女·蛙》，页139；《古希腊戏剧指南》，前揭，页25。

头传统仍然得以继续维系，物证就是公元前 9 世纪晚期和公元前
8 世纪铁器时代的考古发现。古代时期（公元前 750－前 500
年），由于希腊的社会与政治具有多样性，起初维系希腊共同体
的就是文化产品，包括叙事诗、颂歌、天体论和其他广泛传播的
诗、寺庙建筑和祭祀典礼、体育和音乐节日，其中包括各种各样
广泛传播的表演。这些表演后来发展成为雅典肃剧和谐剧（参
《剑桥指南：希腊罗马戏剧》，前揭，页 13 以下）。

　　亚里士多德关于肃剧与谐剧同源（即"临时口占"）的思想
得到默雷（Gilbert Murray）的认可和进一步阐发。在默雷看来，
从戏剧产生的角度看，肃剧和谐剧其实是同一事物的两面，它们
的区别在于艺术水准和专业化程度：

　　　　肃剧（原译"悲剧"）产生于艺术的和专业的合唱队歌
　　唱，谐剧（原译"喜剧"）则是从村夫俗子在葡萄和谷物收
　　割节日的化妆游乐中诞生的。[1]

　　谐剧和肃剧趋同的观点并不新鲜。柏拉图早就指出，谐剧跟
肃剧一样，都引起快感和痛感的结合（《斐利布斯篇》）。[2] 其
中，肃剧快感被叔本华解释为"认识到生命意志的虚幻性而产
生的听天由命感"（《作为意志和表象的世界》），被尼采解释为
"形而上的慰藉"：[3]

　　① 见默雷（Gilbert Murray），《古希腊文学史》（*The Literature of Ancient Greece*），
孙席珍、蒋炳贤、郭智石译，上海：上海译文出版社，1988 年，页 222。
　　② 参柏拉图，《文艺对话集》，朱光潜译，北京：人民文学出版社，1980 年，
页 293。
　　③ 参见尼采，《悲剧的诞生》，周国平译，北京：三联书店，1986 年，译序，
页 5。

　　　痛极生乐，发自肺腑的欢喊夺走哀音；乐极而惶恐惊呼，
　为悠悠千古之恨悲哀（见尼采，《悲剧的诞生》，页9）。

　　譬如，古罗马的西伦努斯（Silenus，相当于希腊神话里的萨
提洛斯），这位临刑前的殉道者怀着狂喜的幻觉面对人生的
苦难：

　　　可怜的浮生啊，无常与苦难之子，你为什么逼我说出你
　最好不要听到的话呢？那最好的东西是你根本得不到的，这
　就是不要降生，不要存在，成为虚无。不过对于你还有次好
　的东西——立刻就死（见尼采，《悲剧的诞生》，页11）。

　　上文里的"你"指神话传说中弗律基亚（Phrygian）的国王
弥达斯（Midas）。此时，酒神的侍从、养父和老师西伦努斯已经
落入国王弥达斯的手中，并被判处死刑。尼采认为，这虽是神话，
但却反映希腊的现实：国王实行暴政，人民感到痛苦和绝望。在
这种情况下，感到现实残缺和绝望的希腊人创造神话，沉湎于酒
神的醉和日神的梦，企图用有神化作用的镜子映照自己，在醉与
梦中寻求自身的完美和满足。在席勒看来，古希腊人的"人与自
然和谐"的希望是"素朴的"。西伦努斯那可怕的民间智慧由于
酒神和日神的冲动一起发酵，共同作用，从而产生了戏剧酒神颂
歌和阿提卡肃剧（参尼采，《悲剧的诞生》，页7以下）。

　　黑格尔认为，戏剧诗（scaena poema）是叙事诗（epos）的
客观原则和抒情诗（Lyrica）的主观原则的统一。[1] 尽管对于所

　　① 参黑格尔，《美学》卷三，下册，朱光潜译，北京：商务印书馆，1996年，
页241。

谓的客观性和主观性尼采不以为然，可他还是认同戏剧诗跟叙事诗和抒情诗有关的观点。毕竟亚里士多德曾明确指出，有的由讽刺诗人变成谐剧诗人，有的由叙事诗诗人变成肃剧诗人（《诗学》，章 4，参罗锦鳞主编，《罗念生全集》卷一，页 30）。因而在谈论肃剧的诞生时，尼采把追溯的目光投向第一个叙事诗诗人荷马（Homer）和第一个抒情诗人阿尔基洛科斯（Alchilochos，公元前 700－前 650 年）。前者是希腊诗歌的始祖，是"潜心自身的白发梦想家，日神文化和素朴艺术家的楷模"，后者是希腊诗歌的火炬手，是"充满人生激情、狂放尚武的缪斯仆人"。言下之意是说，先有叙事诗，后有抒情诗。①

在尼采看来，叙事诗诗人和雕塑家一样，愉快地生活在形象之中。他们怀着对外观的梦的喜悦享受起发怒的表情。依靠外观的镜子，他们防止了与所塑造的形象融为一体。从这种静观产生出审美，即艺术批评（参尼采，《悲剧的诞生》，页 19 以下）。

关于抒情诗，尼采不仅认同席勒的观点：写作的预备状态是音乐情绪，而且还补充指出，在全部的古代抒情诗中，抒情诗人与乐师自然而然地融为一体。抒情诗人首先作为酒神艺术家，完全与太一及其痛苦和冲突打成一片，制作太一的摹本。然后，由于日神的召梦作用，音乐在譬喻性的梦中再现原始痛苦，并把这种痛苦转变为快乐，像欧里庇得斯的《酒神的伴侣》所描述的一样，这就是抒情诗。这种抒情诗发展的最高形式就是肃剧和戏剧酒神颂（参尼采，《悲剧的诞生》，页 17 及下）。

在尼采看来，阿尔基洛科斯引入的民歌首先是音乐的世界镜

① 而雨果的观点恰恰相反：先有抒情诗，因为抒情诗产生于原始社会的神话时代，后有叙事诗，因为叙事诗产生于城邦国家时代。在雨果眼里，戏剧里充满叙事诗性质［《〈克伦威尔〉的序言》（*Préface de Cromwell*，1827 年）］。参雨果，《论文学》，柳鸣九译，上海：上海译文出版社，1980 年，页 23 及下。

子，是原始的旋律，这旋律为自己找到了对应的梦境，将它表现
为诗歌。因此，旋律是第一和普遍的东西。旋律从自身产生诗
歌。在民歌创作中，语言全力以赴、聚精会神地摹仿音乐。由此
观之，在荷马与品达之间必定响起过奥林匹斯秘仪的笛声。事实
上，言词（歌词）、音乐（伴奏曲）和动作（舞蹈）三合一
（trias），这是古代表演传统的基本特征。[①] 而表现这种混合体的
就是合唱的歌队（参尼采，《悲剧的诞生》，页 19 以下）。

依据古代传说，肃剧产生于肃剧歌队，而肃剧歌队代表平民
反抗舞台上的王公贵族。尼采认为，这种说法并未触及纯粹宗教
根源，所以提出不同的洞见：肃剧始于萨提洛斯，萨提洛斯说出
了肃剧的酒神智慧。在尼采看来，长胡子的萨提洛斯

> 是人的本真形象，是人的最高最强冲动的表达，是因为
> 靠近神灵而兴高采烈的醉心者，是与神灵共患难的难友，是
> 宣告自然至深胸怀中的智慧的先知，是自然界中性的万能力
> 量的象征（见尼采，《悲剧的诞生》，页 29）。

而歌队是"抵御汹涌现实的活城墙"，因为歌队比自以为是
的文明人"更诚挚、更真实、更完整地摹拟生存"。歌队既是
"酒神的魔变者"，又是"唯一的观看者，舞台幻境的观看者"，
即"酒神气质的人的自我反映"。而这种魔变是一切戏剧产生的
前提，因为歌队是唯一的现实，从自身制造出幻象，并用舞蹈、
声音、言词的全部象征手法来谈论幻象。譬如，埃斯库罗斯笔下
的普罗米修斯兼具酒神和日神的本性。而欧里庇得斯则用苏格拉

① 参 Yana Zarifi：*Chorus and Dance in the Ancient World*（古代世界的合唱与舞
蹈），见 *The Cambridge Companion to Greek and Roman Theatre*（《剑桥指南：希腊罗马戏
剧》），Marianne Mcdonald 和 J. Michael Walton 编，Cambrdge 2007，页 227 以下。

底的理性（λόγου）毁灭这种本性和音乐精神，也毁灭了原初的肃剧（阿里斯托芬，《蛙》，场 2-4、退场）。①

总之，尼采追溯了戏剧的起源：诗，包括叙事诗和抒情诗，更久远地说，萨提洛斯参加合唱的酒神颂歌队。在原初的歌队中，"酒神信徒结队游荡，纵情狂欢，沉浸在某种心情和认识之中，它的力量使他们在自己的眼前发生了变化，以致他们在想象中看到自己是再造的自然精灵"，是萨提洛斯。后来，原本独立演唱的合唱歌队衍变成肃剧中的一部分，即肃剧歌队，表演进场歌和合唱歌（《诗学》，章 12）。而肃剧歌队只不过是对"酒神颂歌队"这一自然现象的艺术摹仿（参罗锦鳞主编，《罗念生全集》卷一，页 53；尼采，《悲剧的诞生》，页 30）。

第二节　古罗马的非文学戏剧

跳舞只是消耗过剩的精力，没有其他目的（见基弗，《古罗马风化史》，页 184 以下）。

叔本华（Arthur Schopenhauer，1788-1860 年）的这个观点值得商榷。

首先，从舞蹈的起源来看，舞蹈与宇宙同生，伴随着"爱"，如同琉善（Lucian）指出的一样：

舞蹈同起初的宇宙一起产生，使得它的出现伴随着

① 席勒认为，歌队是悲剧与现实世界完全隔绝的围墙。而 A. W. 施勒格尔认为，歌队是"理想的观众"，参尼采，《悲剧的诞生》，页 25 及下、30 和 40；罗锦鳞主编，《罗念生全集》卷四，页 435 以下。本节标注《悲剧的诞生》的引文和页码均出自：尼采，《悲剧的诞生》，周国平译，北京：三联书店，1986 年。

爱——那种爱自古而然。事实上，天体的和谐，行星与恒星的间隔，运行周期达成一致，运行时间同步和谐，都证明舞蹈是原始的（《论舞蹈》，7）。[1]

可见，原初之舞蹈就有一个功能：让宇宙充满原初之爱，从而使得宇宙和谐。这就是说，原初之舞蹈中包含原初之爱，而原初之爱产生宇宙的和谐。

更为重要的是，宇宙的和谐包括自然的和谐，也包括人与自然的和谐，人与社会的和谐，人与人的和谐，以及人自身的和谐。如同宇宙的和谐是一种舞蹈一样，人的和谐本身也是一种舞蹈。人的舞蹈正是原初之舞蹈、原初之和谐和原初之爱的摹仿，包括人与自然的舞蹈、人与社会的舞蹈、人与人的舞蹈（群舞）和人自身的舞蹈（独舞）。人在舞蹈中呈现人的"和谐"和"爱"，而这种"爱"就是人的情感。也就是说，舞蹈具有人抒情的功能。事实上，纵观古希腊、罗马的文学史，更确切地说，从荷马到哑剧的表演传统，可以发现，戏剧源于早期诗歌中的抒情诗的表演，尤其是颂神诗的表演。[2] 在表演抒情诗——尤其是颂神诗——的过程中，伴随着音乐和动作，而这些动作后来发展成为舞蹈。

那么，舞蹈可以抒发人的哪些情感呢？从上述的舞蹈分类可以看出，舞蹈不仅可以表达人的个体情感（如哑剧），而且还可以表达人与自然的情感、人与社会的情感、人与人的情感。

[1]　译自 Yana Zarifi：*Chorus and Dance in the Ancient World*（古代世界的合唱与舞蹈），前揭书，页227。

[2]　Mark Griffith（格里菲思）："*Telling the Tale*"：*A Performing Tradition from Homer to Pantomime*（"讲故事"：从荷马到哑剧的表演传统），见《剑桥指南：希腊罗马戏剧》，前揭，页13以下。

第一，舞蹈表达人与自然的情感。

在久远的古代，由于蒙昧，人对自然产生错误的认识。譬如，蒙昧的古罗马人认为万物有灵。在这种错误的认识基础上产生了神话传说，如古希腊、罗马的神话传说。更重要的是，人对自己创造的神话传说信以为真，并虔诚地信奉自然的化身"神"。因此，人对自然的情感衍变成了对神的宗教情感，包括祈求神灵护佑，对神灵表示敬畏和感恩。这些情感表现为尊崇神灵的颂歌，如前一节提及的酒神颂（尊崇狄俄尼索斯的颂歌）和林神颂（尊崇萨提洛斯或西伦努斯的颂歌），以及古罗马的战神颂、农神颂。

好战的古罗马人尊崇战神马尔斯（Mars），对战神敬畏有加。譬如，每年3月，在祭祀战神马尔斯的仪式上，古罗马人一边唱祈祷歌，一边跳战舞或春舞（阿普列尤斯，《变形记》卷十，章29，参基弗，《古罗马风化史》，页195以下）。

在古罗马神话中，马尔斯不仅是战神，而且还是农神。古罗马人务农，因而十分尊崇农神。古罗马人心中的农神很多，除了上述的马尔斯，还包括刻瑞斯（Ceres，相当于古希腊的Demeter）、萨图尔努斯（Saturnus）等。其中，萨图尔努斯是古罗马农业和葡萄种植的鼻祖。所以以农耕为生的古罗马人举办欢乐、平等的萨图尔努斯节，以此表达对萨图尔努斯的感谢之情。在萨图尔努斯节上，奴隶成为自由人，主人侍候自己的奴隶（参王焕生，《古罗马文艺批评史纲》，页10），这种角色的转换显然具备表演的性质。

此外，在丰收以后，农人要举行庆典。在农业节庆上，古罗马人载歌载舞，一方面表达对神灵的感恩之情，另一方面也表达丰收的喜悦之情。与此密切相关的就是菲斯克尼歌（versus fescennini或Fescennina）。至少从公元前5世纪开始，在

意大利半岛的许多地方，收获季节和婚礼的庆祝仪式，也许不同于亚里士多德提及的古希腊 phallika（阳具崇拜歌），包括一种即兴的滑稽非难，这种即兴的滑稽非难就是菲斯克尼歌（versus fescennini），伴随有也许用于避免邪恶的精灵毁坏庄稼的笑声，或者男性的性行为表演。奥古斯都时期的诗人贺拉斯记述，粗俗的辱骂此起彼伏，这种自由、没有恶意和快活每年都有。不管怎样，后来阿里斯托芬也体验到，适合节日的放肆是有限度的。公元前450年左右主管当局立法禁止在诗歌里辱骂毁谤，如《十二铜表法》。对此贺拉斯还为官方辩护："玩笑变得让人难受，很快变成蓄意攻击，悄悄地伤及无辜家庭，肆无忌惮，不受约束。造谣中伤的牙齿滴着血，即使那些没有受到伤害的人也担心所有的幸福"（德纳尔德：失落的希腊和意大利戏剧与表演传统，参《剑桥指南：希腊罗马戏剧》，前揭，页 142 及下）。

总之，"在宗教仪式上跳舞的用意是，祖先认为身体的任何部分都不能排除在宗教体验之外"［塞尔维乌斯，《维吉尔的田园诗笺注》（Commentary on Vergil：Ecl.），首5，行73］，而上述的颂神诗都是歌词、音乐和舞蹈的三合一（trias），是原生态的戏剧形式。其中，从酒神颂发展出肃剧（亚里士多德，《诗学》，章4，参《罗念生全集》卷一，页30），从林神颂发展出萨提洛斯剧（satyrus，即"山羊剧"或"羊人剧"）。[1] 古罗马戏剧的萌芽也不例外。[2] 譬如，菲斯克尼歌（versus fescennini）已经具有戏剧对话的雏形。[3]

[1] 参 Fritz Graf：Religion and Drama（宗教与戏剧），参《剑桥指南：希腊罗马戏剧》，前揭，页 55 以下。

[2] 参王焕生，《古罗马文学史》，北京：人民文学出版社，2006 年，页 14。

[3] 参罗锦鳞主编，《罗念生全集》卷八，上海：上海人民出版社，2004 年，页 279；李道增，《西方戏剧·剧场史》上册，页 37 以下。

第二，舞蹈表达人与社会的情感。

如上所述，在舞蹈表达宗教情感的过程中，形成了内涵丰富、形式多样的舞蹈文化。这种舞蹈文化或者原生态的戏剧不仅涉及歌词、音乐和舞蹈，而且还涉及社会的方方面面，如宗教、战争和农业。从戏剧的角度看，肃剧与萨提洛斯剧一样，都与"羊"有关。肃剧的古希腊文 tragos 意为"山羊"（酒神颂的圣兽或献祭品），萨提洛斯是半人半羊的小神，而谐剧则是从村夫俗子在葡萄和谷物收割节日①的化妆游乐中诞生的（参默雷，《古希腊文学史》，页 216 及下和 222）。可以说，羊代表畜牧业，酒的原料葡萄和谷物代表种植业，而森林代表林业。这表明，戏剧的起源与农事息息相关。② 其中，古希腊的酒神颂和古罗马的菲斯克尼歌（versus fescennini）就饱含农人祈求丰裕的情感。

舞蹈文化不仅产生于人类活动，而且还服务于人类活动，如宗教、战争、农业、葬礼、社交、落成庆典、节日、体育竞技获胜的庆祝、娱乐，尤其是戏剧（Yana Zarifi：古代世界的合唱与舞蹈）。可见，戏剧与前戏剧的舞蹈文化有别：戏剧只是文化的一部分，而前戏剧的舞蹈文化涉及人类活动的方方面面，除了戏剧，还包括祭祀仪典、游戏、竞技、战争、演说等［马丁（Richard P. Martin）：古代戏剧与表演文化（*Ancient Theatre and Performance Culture*），参《剑桥指南：希腊罗马戏剧》，前揭，页 36 以下］。

最重要的是，人是社会的人，而舞蹈与社会秩序息息相关。

① Rush Rchm：*Festivals and Audience in Athens and Rome*（雅典与罗马的节日和观众），参《剑桥指南：希腊罗马戏剧》，前揭，页 184 以下。

② 参宋宝珍，《世界艺术史·戏剧卷》，北京：东方出版社，2003 年，页 2 以下；李道增，《西方戏剧·剧场史》上册，北京：清华大学出版社，1999 年，页 5 以下。

如上所述，舞蹈有4大角色，即（1）对宇宙的设想，（2）最重要的社会进程，（3）兼具与歌词、音乐以及意义创造的语境，（4）肃剧。而社会语境中心的舞蹈一般由群体即歌队完成。希腊舞蹈表达和巩固了共同体的同一性和凝聚力。舞蹈制造和平，是秩序的化身［色诺芬，《经济学》（Oeconomicus），8.3］。在这种语境下，舞蹈教育就显得非常重要。也就是说，舞蹈同音乐和文学一样，具有教育的功能，而且舞蹈教育有利于促进社会秩序的和谐："教育就是要约束和引导青年人走向正确的道理"，"遵守法律"，① 培育"和谐"，从而消灭邪恶的"剧场政体"。为了达到这个目的，柏拉图提出建立诗歌的稽查制度，在他的理想国里只允许颂神的和赞美好人的诗人存在［《法律篇》和《理想国》；Yana Zarifi：古代世界的合唱与舞蹈，参《剑桥指南：希腊罗马戏剧》，前揭，页237及下］。由此观之，谐剧低于肃剧（《法律篇》），因为谐剧模仿坏人，喜欢谐剧的人是仅仅受到一点教育的大孩子，而肃剧摹仿好人，受到有教养者的青睐（参柏拉图，《文艺对话集》，页87和293以下）。

第三，舞蹈表达人与人的情感。

如上所述，人是社会的人。一个人在社会中，必定与他人有关系，由此产生感情。其中，和谐的感情包括友情、亲情和爱情。首先，舞蹈表达友情，如交谊舞。叙事诗诗人斯塔提乌斯曾赞扬自己的女儿跳舞合乎礼仪（《诗草集》卷三，首5）。

舞蹈表达亲情，如古希腊的墓前诉歌（ἔλεγος）和古罗马的"悼亡曲"或"哭丧歌"（Neniae）。在亡故的亲人葬礼上，不仅演唱殡葬歌，而且还要跳舞。譬如，贵族在葬礼上跳舞。为了表

① 希腊文 nomoi 本义"法律"，又用作采用竖琴调的"歌曲"。参《法律篇》，见柏拉图，《文艺对话集》，页310。

达对已故亲人的孝敬和哀思，古罗马人甚至还聘请职业哭悼女。职业哭悼女的哭孝行为显然具有浓郁的表演性质（荷马，《伊里亚特》卷二十四；《十二铜表法》；西塞罗，《论法律》卷二，章24，节62；卷二，章23，节59；奥古斯丁，《上帝之城：驳异教徒》卷六，章9。参基弗，《古罗马风化史》，页184以下；王焕生，《古罗马文学史》，页11）。

不过，在人类历史上，舞蹈更多地表达爱情。自古以来，爱欲——包括色情和爱情——都是文艺作品的永恒主题。依据亚里士多德《诗学》第四章，谐剧出自"下等表演"或"法罗斯歌"。法罗斯歌就是一种"崇拜阳物"的歌。古罗马的"菲斯克尼歌（versus fescennini）"和古希腊的"法罗斯歌"一样，都具有伤风败俗的色情色彩。在戏剧中，与色情或性有关的不仅有谐剧，而且还包括拟剧、阿特拉笑剧和哑剧。婚恋活动中的舞蹈实际上就是在表达爱欲：或者是道德层次较低的色情或性吸引力（奥维德，《恋歌》卷二，首4，行29），或者是道德层次较高的爱情，如婚歌，或许还伴随着乐器演奏和一些动作或舞蹈。道德卫士对舞蹈的反对和攻讦［如西塞罗，《为弥洛辩护》（*Pro Milone*），节13；马克罗比乌斯，《萨图尔努斯节会引》卷十四，章4；贺拉斯，《讽刺诗集》卷一，首2，行1；尤文纳尔（Juvenal 或 Decimus Iunius Iuvenalis），《讽刺诗集》，首11，行162；马尔提阿尔，《铭辞》卷五，首78，行22；阿米阿努斯·马尔克利努斯，《罗马史》卷十四，章6］正好证明，舞蹈具有表达爱欲或爱情的功能（参基弗，《古罗马风化史》，页185以下；LCL 94，页388及下）。

可见，戏剧是人们表达各种情感的载体。从感情色彩的角度看，由于肃剧是摹仿好人，谐剧是摹仿坏人（亚里士多德，《诗学》，章3，参《罗念生全集》卷一，页27），肃剧是颂词，而

谐剧是讽刺诗或者诅咒［博尔赫斯（Jorge Luise Borges, 1899 -
1986 年，阿根廷作家），《伊本·鲁世德的求索》（*La Busca de
Averroes* 或 *Averroës' Search*）①］。②

　　不过，真正标志古罗马戏剧萌芽的是 Satura（杂戏）。依据
李维（Titus Livius）的表述，杂戏产生于公元前 4 世纪中叶。据
说，在公元前 364 年古罗马发生瘟疫而无法应对的情况下，古罗
马人请来以巫术闻名的埃特鲁里亚（Etruria）人，让巫师进行舞
台表演，以驱邪消灾。埃特鲁里亚巫师和着笛子的旋律，进行舞
蹈，但是并不歌唱（具有哑剧的色彩），这种舞蹈表演很受年轻
人的欢迎。后来，古罗马青年进行模仿，"同时用粗鲁的诗歌相
互嘲弄，配合以相应的表演动作"［李维，《建城以来史》（*Ab
Urbe Condita*）卷七］。和埃特鲁里亚人一样，古罗马的表演者自
称"基斯特里奥（histrio）"，源自埃特鲁里亚语 ister，意为"演
员"。③ 李维强调：

　　　　他们表演的已不是像先前类似菲斯克尼歌（versus fescen-
　　　　nini）式那种即兴性而未作加工、未加修饰的东西，而是为笛

①　Ibn Rushd（1126-1198 年）即 Averroës、Averroès、Averrhoës 或 Averroes，阿
拉伯语原文为 اب نر شد。

②　参詹金斯（R. Jenkyns），《罗马的遗产》（*The Legacy of Rome*），晏绍祥、吴
舒屏译，上海：上海人民出版社，2002 年，页299；芬利（F. I. Finley），《希腊的遗
产》（*The Legacy of Greece*），张强、唐均、赵沛林、宋继杰、瞿波译，上海：上海人
民出版社，2004 年，页 132；《自选集》（*A Personal Anthology*），克利甘（Anthony
Kerrigan）译，New York 1967，页 101-110。

③　"演员"的希腊语 ὑποκριτής 或 Hypokrites，意为"答话人"，参见默雷，
《古希腊文学史》，页 219；或"对答"，参［苏］谢·伊·拉齐克（С. И.
Радциг1882-1968 年），《古希腊戏剧史》［История древнегреческой драмы，摘译自
《古希腊文学史》（История древнегреческой литературы）］俞久洪、臧传真译校，
天津：南开大学出版社，1989 年，页6。比较而言，后者可能有误。另参李道增，
《西方戏剧·剧场史》上册，页37。

谱了曲，以相应的动作表演充满各种旋律的"杂戏"（《建城以来史》卷七，见王焕生，《古罗马文学史》，页15）。

这表明，杂戏与菲斯克尼歌（versus fescennini）的表演类似，但更为复杂。它融合了音乐（包含对唱与笛子伴奏）、舞蹈、甚至还有简单对白的表演元素，具有一定的时空，非常热闹。更为重要的是，杂戏不再是即兴创作，而是事先有了一定的脚本，如笛子的曲谱。

标志着古罗马民间戏剧发展的新阶段的是阿特拉笑剧（Atellan 或 fabula Atellana）。阿特拉笑剧并不是古罗马土生土长的产物。马克西穆斯（Maximus）论述了它的起源：阿特拉笑剧来自奥斯克人（Osker）（参王焕生，《古罗马文艺批评史纲》，页11）。事实上，从名称来推断，阿特拉笑剧源自奥斯克人的阿特拉（Atella，坎佩尼亚的小村），塔西佗（Publius Cornelius Tacitus）称之为"老奥斯克笑剧"［塔西佗，《编年史》（Annales）卷四，章14］。① 而"老奥斯克笑剧"产生于希腊人的娱乐方式。有研究者认为，戏剧的娱乐方式是公元前300年左右居住在阿特拉的希腊人引进的。阿特拉人的表演没有现成的剧本，只是即兴创作，对自己身边的时事予以辛辣的讽刺和滑稽的嘲笑，含有嬉戏作乐的成分（参宋宝珍，《世界艺术史·戏剧卷》，页20及下）。作为古意大利部落，奥斯克人居住在意大利中部的坎佩尼亚地区。李维也证实，在公元前4世纪后期至公元前3世纪初向意大利半岛中部扩张期间，古罗马人从坎佩尼亚的奥斯克人那里吸收了阿特拉笑剧。在概览古罗马戏剧发展时，李维把阿特拉

① 参塔西佗，《编年史》上册，王以铸、催妙因译，北京：商务印书馆，1997年，关于塔西佗，页209。

笑剧放在杂戏和公元前 240 年古罗马第一次上演希腊题材的戏剧之间。由此推断，阿特拉笑剧传入古罗马的时间是公元前 300 年左右（参《罗念生全集》卷八，页 279）。

在传入古罗马以后，阿特拉笑剧曾受到一定的优待。据李维说，阿特拉笑剧演员不被逐出特里布斯（区，基层行政单位），并且可以服兵役，就像没有演过戏似的（《建城以来史》卷七，章 2）。当时，其他戏剧演员在政治权利方面受到歧视。在这种背景下，阿拉特剧演员仍然可以保持公民权：不被逐出基层行政单位，也可以服兵役。这表明，阿特拉笑剧享有较高的社会地位。

阿特拉笑剧用来讽刺日常生活中某些滑稽可笑的事情，主要描写农人和手工业者，主要角色有贪吃的蠢汉马科斯（Maccus）、呆愚的饶舌者布科（Bucco）、头脑简单的老人帕普斯（Pappus，见《论拉丁语》卷七，章 3，节 29）和狡猾的驼背多塞努斯（Dossennus，见《论拉丁语》卷七，章 5，节 95）。[1] 瓦罗的词源考证［见《论拉丁语》（De Lingua Latina）卷七］证实：在传入古罗马以前，阿特拉笑剧已有了一定的发展。此外，阿特拉笑剧起初由活泼的乡村青年进行业余表演，表演时戴形态夸张的面具。上述 4 种基本角色的面具通称"奥斯克面具"。由此推断，在阿特拉笑剧传入古罗马以前，可能就已经存在这 4 种基本角色。后来，出现了职业演员，表演内容随之扩大，人物形象也逐渐丰富。

阿特拉笑剧的主题是可笑地讽刺典型的人性弱点：骄傲、贪婪（πλεονεξία）、嫉妒、怒火（θυμός 或 ὀργή）、欲望、暴饮暴

① 参科瓦略夫（С. И. Ковалев），《古代罗马史》（История Рима），王以铸译，上海：上海书店出版社，2007 年，页 210。

食，与后来在中世纪道德剧中出现的"懒惰"一起构成"七宗罪"。阿特拉笑剧大受欢迎。职业剧团在这个地区巡演。从普劳图斯的全名可以推断，他自己也可能表演过阿特拉笑剧。不知道没有脚本的古拉丁语阿特拉笑剧始于何时，但知道随后在公元前1世纪开始有脚本（德纳尔德：失落的希腊和意大利戏剧与表演传统，参《剑桥指南：希腊罗马戏剧》，前揭，页147及下）。

在帝国初期，阿特拉笑剧作为余兴（exodia）十分流行。戏里常常十分露骨地讽刺当代皇帝的污点。譬如，提比略（Tiberius）在卡普利埃有好色行为，尼禄（Nero）弑母，伽尔巴（Galba）贪婪和残忍，以及多弥提安（Dimitianus）离婚（参苏维托尼乌斯，《提比略传》，章43-45；《尼禄传》，章39；《伽尔巴传》，章12及下；《多弥提安传》，章10）等等（参苏维托尼乌斯，《罗马十二帝王传》，张竹明等译，页136-137、252、272-273和333；塔西佗，《编年史》上册，页209，注释2）。

此外，古罗马还流行过一种拟剧，它是古罗马人从意大利半岛南部的古希腊人①那里吸收过来的。这种谐剧"形式活泼，内容驳杂"，常包容变戏法、杂耍、杂技、武艺等。在许多方面，拟剧与阿特拉笑剧相似；区别在于它的滑稽戏虐成分更多，表演时演员不戴面具，妇女也可以参演。演员"沿街献艺"。"这样的演出比较粗俗，神话故事、日常琐事都可成为艺人曲解、戏要的对象，有时也杂以色情成分，以招徕观众"（参宋宝珍，《世界艺术史·戏剧卷》，页21；《古罗马文艺批评史纲》，前揭，页12）。

表面上看，上述的非文学戏剧之间并无明显的直接联系。但

① 关于古希腊拟剧，参见默雷，《古希腊文学史》，页293及下；拉齐克，《古希腊戏剧史》，页165。

是，它们体现了古罗马历史的发展进程，代表了古罗马民间戏剧的继承、吸收和循序发展过程：与古罗马戏剧的萌芽有关的不仅有宗教祭祀与农事节庆，而且还有外来文化，如埃特鲁里亚文化和古希腊文化（参李道增，《西方戏剧·剧场史》上册，页 37 及下）。更为重要的是，古罗马的民间戏剧表演为后来古罗马戏剧（特别是谐剧）的发展奠定了基础。

第三节　古罗马的文学戏剧

一、戏剧的兴衰

罗森梅耶（T. G. Rosenmeyer）指出，"戏剧艺术并不是一个世界现象，不是所有文化都与生俱来的"（见詹金斯，《罗马的遗产》，页 299）。譬如，古罗马文学戏剧就不是土生土长的，而是像古罗马叙事诗一样，建立在探讨古希腊的伟大典范之上的：古罗马第一批古拉丁语叙事诗诗人同时也是第一批古拉丁语文学剧本的作者。①

公元前 3 世纪，古罗马人开始接触到意大利南部的古希腊戏剧。在征战皮罗斯与迦太基人的期间，古罗马的商人和士兵在塔伦图姆（Tarentum）与叙拉古（Syracuse）的希腊剧院里看古希腊阿提卡肃剧的表演。他们想把古希腊戏剧介绍到古罗马（参《拉丁文学手册》，前揭，页 116）。

公元前 240 年，即第一次布匿战争（公元前 264 - 前 241 年）结束的第二年，在古罗马狂欢节（Ludi Romani，参《西方

① 参《古罗马文选》卷一 （*Die Römische Literatur in Text und Darstellung*，5 Bde. Herausgeber：Michael von Albrecht. Bd. 1：*Republikanische Zeit I：Poesie*，Herausgegeben von Hubert und Astrid Petersmann，Stuttgart 1991），页 34 以下。

戏剧·剧场史》上册，页 39）上，第一次演出古罗马的文学戏剧。这个剧本不是原创的，而是属于翻译和改编。母本是古希腊的剧本，改编者是古罗马第一位叙事诗诗人安德罗尼库斯（Livius Andronicus，约公元前 284－前 204 年）。这个改编剧本不仅仅是安德罗尼库斯的第一次上演的剧本，更为重要的是，它还代表着古罗马戏剧的发轫（参《古罗马文选》卷一，页 35 和 73）。

古罗马人利用现成的古希腊戏剧，使自己的戏剧快速发展起来。除了安德罗尼库斯，属于此列的还有奈维乌斯、恩尼乌斯和凯基利乌斯（参《拉丁文学手册》，页 118 以下；《罗念生全集》卷八，页 278）。

公元前 2 世纪中叶，古罗马已经征服北非、马其顿和希腊，统治范围扩张为除埃及以外的地中海地区。古罗马共和国版图内的奴隶制生产发展为文化繁荣创造了经济条件。值得一提的就是，在第二次布匿战争（公元前 218－前 201 年）以前、时期和以后，不仅在那个年代立即出现所有诗体的古拉丁语诗歌，而且在这个时期戏剧还经历了繁荣。当时戏剧的繁荣是后来的古罗马戏剧不能够再达到的。戏剧繁荣时期的代表作是普劳图斯（约公元前 254－前 184 年）与泰伦提乌斯（约公元前 185－前 159 年左右）的谐剧。

公元前 2 世纪中叶之后，古希腊式谐剧开始衰落，代之而起的是以意大利手工业者和商人为主要描写对象的新型谐剧：长袍剧。这种谐剧因剧中人穿古罗马人常穿的长袍而得名，它在古罗马盛行了半个多世纪，主要作家有提提尼乌斯（Titinius）、阿弗拉尼乌斯（Afranius）、阿塔（Atta）等，作品都已失传。

在格拉古时代，古罗马戏剧正经历着它的繁荣时期，之后就

迅速地开始趋向衰落（参科瓦略夫，《古代罗马史》，页608）。
到公元前1世纪，长袍剧又被经过文学加工的阿特拉笑剧、拟剧
和哑剧所代替。

　　古罗马戏剧的衰落原因很多。其中，一个重要的原因就是
古罗马戏剧与基督教的敌对关系。一方面，拟剧演出中往往尖
刻地讽刺、挖苦基督教的洗礼与圣餐，以攻击嘲笑基督教为
快。另一方面，基督教认为，戏剧的演出总是与庆祝异教神明
的节日联系在一起的，所以戏剧与偶像崇拜有关，如奥古斯丁
（Augustin）的《上帝之城：驳异教徒》（*De Civitate Dei Contra
Paganos*）、德尔图良（Tertullian）的《论戏剧》（*De Spectacu-
lis*）。

　　针对戏剧表演及其相关的神话神学与城邦神学［如瓦罗，
《人神制度稽古录》（*Antiquities*）① 卷三十五］，拉丁教父奥古斯
丁加以批判（《上帝之城：驳异教徒》卷一，章32；卷二，章8
和13-14；卷四，章26和31；卷六，章5-7）。瓦罗认为，神学
分为3种："神秘的（mythicon）"、"自然的（physicon）"和
"城邦的（civile）"。针对其中的"神秘的"神学，奥古斯丁批
判说，古拉丁语"神秘（mythicon）"一词来源于古希腊语
μύϑος，意即"神话（fabula）"。所以在奥古斯丁看来，"神秘
的"神学可以叫做fabulare（动词，意为"讲话"、"传言"；形
容词，意为"神话的"），但更确切的说法是fabulosum（充满神
话的）。他指出，"神秘的"或"神话的"神学主要是诗人用的
（奥古斯丁，《上帝之城：驳异教徒》卷六，章5，节1）。这里
的"诗人"包括戏剧诗人。其实，名词fabula除了"神话"（本

① 亦译《人和神的古代史》，参刘小枫编，《雅努斯——古典拉丁文言教程》，
页281。

义为"故事"、"讲述"，一般指"神话故事"）的意思，还有"戏剧"的意思。可见，从词源来看，戏剧与神话息息相关。对此奥古斯丁批判说，"神话神学"和"城邦神学"都是"虚妄和下作的"。譬如，"神话神学虚构了诸神的不光彩之事，所以被认为应该抛弃"。而"城邦神学"与"神话神学"相似，因为"神学神话的戏剧表演都进入了城邦神学的节庆，也进入了城里的神事"（吴飞译）。①

较早的教父德尔图良写作专论《论戏剧》，更加猛烈地抨击戏剧。在德尔图良看来，依据基督教纪律的法规，戏剧的娱乐也属于世俗罪恶（《论戏剧》，章1），因为"马、狮、健壮的体魄和优美的歌声等"是善良的造物主上帝给予人类用的，但是人类由于"邪恶势力和反对上帝的天使"而失去了完全圣洁的本性，"妄用了上帝的创造"，把这些造物也用于会导致偶像崇拜的演戏（章2）。大卫在《诗篇》里开门见山地说，"有福"的人"不参与恶人的聚会，不站在恶人的道路上，不坐亵慢人座位"（《诗篇》，1：1），而"就戏剧的根源来说，每次演戏都是恶人的集会"（《论戏剧》，章3）。从基督教的洗礼来看，"圣洗池中的弃绝宣誓也涉及戏剧"，因为"戏剧的全部内容无不以偶像崇拜为基础"（章4）。

依据异教文学，戏剧的起源是这样的。公元前5世纪古希腊历史学家蒂迈欧（Timaeus）说，在提莱努斯（Tyrrhenus）的带领下，吕底亚（Lydia）人从亚洲迁移到埃特鲁里亚定居。当时，在埃特鲁里亚除了迷信的礼仪外，还以宗教的名义规定了演戏。古罗马人按照自己的要求，借用了埃特鲁里亚的演员，也承袭了

① 参见奥古斯丁，《上帝之城：驳异教徒》上，页43及下、54及下、59-62、161及下、168及下和223以下。

其相应的季节和名称。所以戏剧（Ludi）之名是从"Lydi"而来，尽管瓦罗认为戏剧从游戏（Ludus）得名。①由此可见，戏剧一开始就与偶像崇拜有关。可以说，古代的戏剧就是异教邪神的神戏（《论戏剧》，章5）。从一开始，神戏就分为两种：纪念亡者的丧礼戏和敬拜邪神的神戏。依据神戏的目的，神戏又划分为两种：以神之名而献演的神戏；庆祝君王寿辰、国家节日和胜利以及城市节日的神戏。总之，戏剧都具有迷信的起源，都是同样的偶像崇拜（章6）。任何邪神崇拜无论其场面奢简如何，都会在其根源上受到污染（章7）。

从戏剧的演出地点来看，竞技场得名于海中仙女基尔克（Circe），因为第一台马戏场戏是她为纪念其父太阳神而演出的。场地内到处都是偶像崇拜。德尔图良认为，基督徒进入偶像崇拜的场所，必须"有一定的正当理由，并且与该地的公开作用和性质无关"，否则就会得罪上帝（《论戏剧》，章8）。马戏起初只是简单的马背上表演，后来为魔鬼利用，转入献给卡斯托尔和波吕克斯的神戏（章9）。剧场演出和马戏一样，都是带有偶像崇拜的名称，从一开始就被称为"神戏"，并且是与马戏合演来敬神的。戏剧的仪式场面相似，"都是在令人沉闷的烟雾和血泊中，在笛声和喇叭声中，在丧礼和祭礼的两位主持人，哀悼师和祭司的指导下，从神庙和祭坛出发游行到演出场地"。

表演的场地是淫荡的发源地。剧场起初是维纳斯神殿，而维纳斯神殿的缔造者庞培借圣地之名，掩盖剧场在道德上的放荡无耻。爱神的剧院是酒神之家。"这一对邪神互相勾结，誓作酗酒和淫乱的保护神"。剧场的演出也是以他们为保护神的，因此

① 参德尔图良（Tertullian），《护教篇》（*Apologeticum*），涂世华译，上海：上海三联书店，2007年，页131。

"舞台所特有的那种放荡的动作和姿态，就是为他们设计的"，而戏剧艺术"也是为那些以其创始人之名而设计的东西服务的"，由于创始人被列入邪神，那么这些东西也受到偶像崇拜的沾染（《论戏剧》，章10）。

格斗的起源与神戏相似。因此它们一直就是祭礼性或者丧礼性的，当初格斗本是为对民族之神或者亡者表示敬意而设的（《论戏剧》，章11）。在神戏中最为著称、最受人们欢迎的是戏剧。戏剧被称为责任性表演，因为表演是一种职责：起初表演者是在向亡者尽责。在丧礼上，祭杀购买来的或生性不驯的奴隶，以此告慰亡者的灵魂。后来用娱乐掩盖残酷的罪行：让格斗士拿起武器，在丧礼之日彼此杀死在安葬处，实际上这是用谋杀来慰藉亡者。这就是"职责性演出"的根源。后来，"职责性表演"由对亡灵表示敬意转为对活人致敬。这里的活人与职务有关，指会计官、地方官以及大小祭司。而这种表演的仪式和场面都是魔鬼的仪式和召唤邪魔的场面。由此可见，戏剧表演就是偶像崇拜。圆形剧场就是众邪魔的庙宇。对于剧场艺术，已知其中的两种演出是以战神和繁殖女神狄安娜为保护者的（章12）。由于"崇拜邪神的罪是如何以种种方式，与戏剧的起源、名称、场面、演出地点及其艺术上紧紧相连"，所以基督徒应当远离戏剧（章13）。看戏是一种对享乐的贪欲（章14）。

在阐述戏剧中包含的偶像崇拜的一切污点以后，德尔图良再指出戏剧与上帝事业对立的其他特点。上帝教导人"与圣灵宁静地、从容地、安详地、和睦地相处"，只有这样才能"与其善良、温和、敏感的本性相合"，而戏剧的核心元素就是冲突，戏剧冲突会引起人情绪激动：狂乱、暴躁、愤怒与悲伤。可见，戏剧冲突是同基督的宗教大相悖逆的（《论戏剧》，章15）。情欲冲动会导致人失去自我控制，容易有疯狂行为，如恨人和骂人，

而依据上帝的教导，不可以骂人，要爱我们的仇人，所以基督徒不看任何戏剧，尤其是圆形剧场表演，因为戏剧的主要因素是情欲冲动（章16）。要远离剧场，因为剧场是"一切不端行为的发源地"，如阿特拉笑剧中丑角着女人装，无耻地表演下流动作，甚至连娼妇也被搬到舞台上。所以基督徒应当厌恶这些不洁之事（章17）。竞技场上的体育表演粗暴、疯狂，扭曲人形，有"超过造物主化工的企图"，所以不要在花环上去寻求快乐（章18）。圆形露天剧场同样受到谴责，因为竞争是残酷、无情和野蛮的，无辜者不会在他人的痛苦中找到欢乐，也不应当把无辜者卖去当格斗士，充当大家娱乐的牺牲品（章19）。

　　在驳斥个别戏迷的新辩护词以后，德尔图良认为，"凡是上帝一直谴责的事，无时无处都不能无罪；凡是各个时代各个地方都不许干的事，任何时候任何地方都不许干"（《论戏剧》，章20，见德尔图良，《护教篇》，页144）。没有受到上帝教导的教外人随着他们的愿望和情欲，因为看戏而发生出尔反尔的怪事（章21）。同样，戏剧的编导也在感情上好恶无常，判断上飘忽不定，混淆好坏，颠倒是非，如既尊崇艺术，又侮辱艺术家（章22）。戏剧里充满了模仿和虚伪，而真理之主憎恶各种虚伪，上帝禁止各种模仿（章23）。

　　弃绝戏剧的娱乐，"是一个人接受了基督教信仰的主要标志"（《论戏剧》，章24）。上帝的子民不得热衷于残酷的戏剧——魔鬼的集会，不得看戏和充当演员（章25）。自愿接受戏剧诱惑的人会被戏剧的魔鬼附体（章26）。基督徒应当弃绝教外人的这种聚会与活动，因为上帝的圣名受到亵渎，迫害指令从这里传出，诱惑从这里产生，也因为由于魔鬼在它所酿造的致命毒酒中加上了上帝最喜爱最满意的东西，那诱人的享乐中存有危险（章27）。由于戏剧的地点、时间以及邀请人们的

主人都是属于魔鬼的，在教外人享受戏剧的娱乐时，基督徒应当忧愁。

德尔图良指出，基督徒的快乐在于离开现世得被接纳于主的家中（《论戏剧》，章28）。"合乎基督徒身份的、神圣的、永恒的、自由的娱乐和演出"不是虚构的戏剧，而是真实的圣诗、警句、圣歌和箴言（章29）。通过信仰想象到的事比马戏场、剧场和各种竞技场中的活动更为高尚（章30）。

300年，基督教会力劝基督徒不要看戏。398年，基督教会更是颁布法令，圣日不去教堂，而去看戏的基督徒要被开除教籍。另一则法令规定，演员不得参加圣餐，除非他改行（参李道增，《西方戏剧·剧场史》上册，页47及下）。

尽管如此，古罗马从未明文禁止戏剧的演出。只不过，戏剧的主体没有基督徒，只有异教徒在顽强地坚守。即使400年北方和东方的蛮族人入侵，476年两次洗劫古罗马城，也尽可能地恢复剧场来演戏。起初蛮族人鄙视戏剧的演出，后来看到对统治有利，特奥多里克（Theodoric）统治意大利时期（493–526年）曾一度恢复庞培剧场，这个政策得到了继承人的延续。据载，西罗马帝国最后一次戏剧演出是在533年。从伦巴第人（Lombard）入侵以后，戏剧才不复存在。而东罗马帝国的戏剧演出还存在了一段时间。692年（7世纪末）基督教会才颁布演戏的禁令（参《西方戏剧·剧场史》上册，页48）。

二、古罗马文学戏剧的分类与特点

如上所述，古罗马的文学戏剧（drama）不仅包括两个主要的剧种：肃剧（tragoedia）和谐剧（comoedia），而且包括3个比较小的剧种：阿特拉笑剧（Atellana 或 fabula Atellana）、拟剧

（mīmus，英文 mime）和哑剧（pantomīmus，希腊文παντόμιμος或 pantómĭmos，英文 pantomime）。

（一）肃剧

根据瓦罗在《论拉丁语》（主要是第六、七卷）里提及的戏剧，古罗马文学批评家按照服饰区分了古拉丁语戏剧的不同类型。其中，古罗马肃剧（tragoedia）分为古希腊装束与本土装束。肃剧或凉鞋剧（fabula crepidata，更确切地说 cothurnata），①发生在古希腊神话世界，而在阿波罗节演出的紫袍剧 [fabula praetexta（ta）；亦译"官服剧"；参瓦罗，《论拉丁语》卷六，章 3，节 18]② 因为出场的古罗马官员穿前面镶边的紫袍（toga praetexta）③ 而得名，描述自己的传说与历史中的重大事件（参《古罗马文选》卷一，页 76，脚注 6 及下）。

从题材来看，古罗马肃剧分为神话剧和历史剧两种。其中，神话剧较为流行。神话剧以古希腊神话为题材，主要是依据古希腊的古典肃剧诗人（也可能包括一些晚期希腊肃剧诗人）的作品改编而成。而历史剧取材于古罗马历史传说或事件，颂扬古罗马光荣的过去和贵族的功绩，如奈维乌斯的《罗慕路斯》（*Romulus*）或《狼》（*Lupus*）和《克拉斯提狄乌姆》（*Clastidium*），恩尼乌斯的《萨比尼女子》（*Sabinae*），帕库维乌斯的《鲍卢

① 凉鞋剧（crepidata）派生于形容词 crepidātus（穿凉鞋的），即"穿着凉鞋（crepida，-ae，阴性名词：凉鞋）"，正如肃剧（cothurnus，-ī，阳性名词：半高筒靴；肃剧的主题；肃剧；希腊肃剧的高尚风格）派生于形容词 cothurnātus（-a，-um：穿半高筒靴的；适合肃剧的；肃剧的），即"穿着厚底靴（cothurnī，亦译"中筒靴"或"半高筒靴"）"。两个词语都源自希腊语 κόθορνος，指希腊人穿的依靠厚鞋底垫高的鞋。这种鞋视为肃剧演员的典型标志。

② 参 Varro（瓦罗），*On the Latin Language*，Books V–VII（《论拉丁语》卷一），Ed. by Jeffery Henderson，transl. by Roland G. Kent，[LCL 333]，页 193。

③ 紫色条纹镶边的长袍（praetextus，"镶在前面"）是古罗马职位较高的官员和神职人员的标志。

斯》，阿克基乌斯的《德基乌斯》或《埃涅阿斯的后代》（*Aene-aden*），小塞涅卡的《奥克塔维娅》，以及塔西佗在《论演说家的对话录》里提及的马特努斯（*Curiatius Maternus*）的《加图》（*Cato*）和《多弥提乌斯》（*Domitius*）。古罗马肃剧比较符合贵族口味，不如谐剧受普通观众欢迎。早期肃剧诗人主要有安德罗尼库斯、奈维乌斯和恩尼乌斯，共和国晚期的肃剧诗人主要有帕库维乌斯（Marcus Pacuvius）和阿克基乌斯（L. Accius）。此外，还有写《提埃斯特斯》的瓦里乌斯（Varius 或 Lucius Varius Ru-fus）和写《美狄亚》的奥维德。帝政时期的主要肃剧诗人是小塞涅卡和马特努斯（写有神话剧《提埃斯特斯》和《美狄亚》）。其中，只有小塞涅卡有完整的肃剧传世。而其他肃剧诗人的作品均已散失，现在仅存标题或零散残段（参哈里森，《拉丁文学手册》，页116以下）。

（二）谐剧

像古罗马肃剧一样，古罗马谐剧（comoedia）也分为古希腊服饰的披衫剧（palliata 或 fabula palliata）和古罗马服饰的长袍剧（togata 或 fabula togata）。其中，披衫剧起初叫谐剧（comoediae），公元前1世纪才获得通用的名称（瓦罗，《论文法》，36），[①] 得名于演员的古希腊服式披衫（pallium），其典型特征是情节发生在古希腊环境里，主要披衫剧作家有公元前3至前2世纪的安德罗尼库斯、奈维乌斯、普劳图斯、凯基利乌斯和泰伦提乌斯。而情节发生在古罗马与意大利土壤上的谐剧名叫长袍剧（fabula to-ga），源自典型的古罗马服式长袍（toga），主要代表人物是公元前2世纪的提提尼乌斯、阿弗拉尼乌斯和阿塔。披衫剧和长袍剧

① 资料中 *gramm.* 是瓦罗的《教养之书》第一卷 *De Grammatica* 的缩写，可译为《论文法》。

在古希腊中期谐剧①和新谐剧②中都有文学典范（参《古罗马文选》卷一，页76；哈里森，《拉丁文学手册》，页130；《罗念生全集》卷八，页119-121）。

从题材来看，古罗马谐剧主要是人情谐剧，由于当权的奴隶主贵族不允许随意讽刺他们或批评时政，因而政治谐剧未能获得较好的发展。在这一时期占统治地位的谐剧是古希腊式谐剧，它依据古希腊晚期和以神话为题材的中期谐剧及以市民生活为题材的新谐剧改编而成，同时吸收了意大利民间戏剧的因素。古希腊式谐剧很受下层民众欢迎，公元前3世纪末和公元前2世纪上半叶是其繁荣时期。在当时的谐剧诗人中，以普劳图斯和泰伦提乌斯最为著名，也只有他们才有完整的作品流传下来。他们的作品具有不同的思想倾向和艺术风格，代表了古希腊式谐剧发展的不同阶段。

（三）小剧种

除了前述的肃剧与谐剧，古罗马戏剧还包括阿特拉笑剧（Atellana 或 fabula Atellana）、拟剧（mīmus 或 mime）和哑剧（pantomīmus，希腊文 παντόμιμος 或 pantómīmos，英文 pantomime）。由于这3个小剧种都具有滑稽可笑的喜剧色彩，因而有人把它们划归谐剧的名下（参《拉丁文学手册》，页130以下）。

譬如，瓦罗认为，在披衫剧和长袍剧之间脱颖而出的是起初源于奥斯克人乡村的民间闹剧（拉丁语 mīmus；法语 farce，源于拉丁语 facire）：阿特拉笑剧（参瓦罗，《论拉丁语》卷七）。阿特拉笑剧因为城市阿特拉（Atella）得名，在古罗马共和国晚期

① 中期谐剧处于古希腊谐剧发展的第二个时期（即公元前404-前238年）。
② 新谐剧处于古希腊谐剧发展的第三个时期（即公元前238-前120年）。

才文学化。一个主要特征就是阿特拉笑剧服务于固定的典型人物（参《古罗马文选》卷一，页 76；《拉丁文学手册》，页 139）。

又如，谐剧的第四种类型就是源于古希腊的拟剧（fabula riciniata 或 mīmus，参曼廷邦德，《拉丁文学词典》，页 187）。同样，拟剧长期都只是临时安排的。根据它的本质，拟剧是粗鲁的滑稽短剧，[①] 在恺撒时代才成为文学体裁。最重要的文学拟剧作家是拉贝里乌斯和西鲁斯（参《拉丁文学手册》，前揭，页 130 及下和 139 以下）。

此外，在古罗马还存在一种戏剧：哑剧（pantomīmus 或 pantomime）。哑剧是拟剧（mīmus）的一个分支（参曼廷邦德，《拉丁文学词典》，页 208），其特征就是演员——包括男演员（pantomīmus）与女演员（pantomīma）——不说话。哑剧盛行于帝政时期。哑剧的繁荣标志着民主自由的丧失，强权专制的盛行，也预示着帝国的衰落，文化的衰落，尤其是戏剧的衰落。

总之，上述的 3 个小剧种不仅民间气息浓，具有俚俗的特征，而且文学化比较晚，繁荣时期短，而且没有一个完整的剧本传世，因而影响比较有限。

三、戏剧演出

如前所述，古罗马的文学戏剧从一开始就与古罗马的节日密切相关。古罗马狂欢节属于古罗马最早的节日。自从公元前 366 年以来，每年都要举行古罗马狂欢节，以示崇拜至大至善的神尤皮特（Jupiter Optimus Maximus）。节庆时间为 9 月 4 至 19 日，其中 4 至 12 日演戏。

① 滑稽短剧首先建立在模仿特定人物的行为方式之上的，因此得名（古希腊语 μιμεῖσϑαι：模仿）。参《古罗马文选》卷一，页 76，脚注 5。

后来，演出舞台剧（ludi scaenici）——源于古希腊语 σκηνή（舞台）——也出现在许多别的拜神节日，演员称作 scaenicus（形容词 scaenicus 的名词化）。其中，始于公元前 249 年的塔伦同帮节（ludi Tarentini）是为了崇拜冥王狄斯帕特（Dis Pater）和冥后普洛塞尔皮娜（Proserpina，尤皮特与刻瑞斯之女）。始于约公元前 240 年的弗洛拉节（Florales）是为了崇拜萨比尼人的花卉女神弗洛拉（Flora），节庆时间为 4 月 28 日至 5 月 3 日，最后 1 天演出拟剧。始于公元前 216 或前 220 年的平民节（Plebei）是为了崇拜尤皮特，节庆时间为 11 月 4 至 17 日，至少要演出 8 天（即 4-12 日）。阿波罗节（Apollinares）始于公元前 212 年，节庆时间为 7 月 6 至 13 日，大约演出 6 天（即 6-12 日）。麦格琳节（Ludi Megalenses）始于公元前 204 年，是为了崇拜小亚细亚的"大地之母"，节庆时间为 4 月 4 至 10 日，演出 6 天（即 4-9 日）。谷物神刻瑞斯（Ceres）节（Ludi Cereales）的节庆时间为 4 月 12 至 19 日，演出 6 天。[①] 由此可见，在古罗马与在古希腊一样，舞台演出与崇拜神灵有关。

不过，更早的戏剧演出传统是古罗马拜神节里的赛会，这就是所说的马戏场赛会（ludi circenses）。这种赛会由赛车、骑士比赛、[②]角斗士的决斗和其他体育活动构成，在设定期限的节日举行，地

① 参 W. H. Gross（格罗斯）：*Spiele*（戏剧），见 Kl. Pauly（*Der Kleine Pauly. Lexikon der Antike. Auf der Grundlage von Paulys Realencyclopädie der Classischen Altertumswissenschaft*, K. Ziegler, W. Sontheimer 和 H. Gärtner 编, 5 Bde. , Stuttgart 1964－1975）V, Sp. 312 及下；特参 J. Blänsdorf（布伦斯多尔夫）：*Voraussetzungen und Entstehung der Römischen Komödie*（古罗马谐剧的条件与产生），见 *Das Römische Drama*（《古罗马戏剧》），E. Lefèvre 编，Darmstadt 1978，页 114 以下；参《古罗马文选》卷一，页 74，脚注 2；李道增，《西方戏剧·剧场史》上册，页 39。

② 直到 2 世纪都还保留的《特洛伊木马屠城记》（*Troiae lusus*）自古以来都属于罗马狂欢节。这就关系到并不是没有危险的骑兵战。骑兵战最初具有神圣的意义，因此由贵族家庭出生的 6 至 16 岁的男孩演出。参《古罗马文选》卷一，页 74，脚注 3；布伦斯多尔夫：古罗马谐剧的条件与产生，前揭书，页 113。

点是马戏场（circus）。这种赛会很可能可以追溯到埃特鲁里亚的王政统治时代。

在古罗马人早就与之接触的下意大利希腊人的影响下，舞台演出也参加了马戏场比赛。与古希腊不同的是，古罗马演员的埃特鲁里亚名称叫作基斯特里奥（histrio 或 histriones），有时也叫 cantōrēs（歌手；诗人；表演者；朗诵者），滑稽戏演员或丑角叫 mīmus（拟剧与哑剧男演员，女演员为 mīma）或 saltātor（舞蹈演员、舞者）。起初，演员的社会地位较高，丑角的社会地位较低。到古罗马晚期，基斯特里奥泛指所有的演员（《古罗马文选》卷一，前揭，页 74 和 198 以下；李道增，《西方戏剧·剧场史》上册，页 45）。

尽管有史料表明，有些演员可以获得自由民才能获得的荣誉称号，或者可以主管公共事务，如演员伊索（Aesopus），甚或成为贵族，如演员罗斯基乌斯（Roscius），可一般来讲，演员的社会地位是低下的，一般是奴隶或下层人员（参李道增，《西方戏剧·剧场史》上册，页 45）。正因为如此，骑士等级出身的拟剧作家提贝里乌斯才把被迫亲自登台表演拟剧看作一种侮辱。

一出戏的演员人数不限，但主要演员一般少则 5-6 个，多则 11-12 个。另外增添的演员是跑龙套的。例外的是哑剧里演员独舞。一般来讲，每个演员只演出一种戏剧，只有个别演员既能演出肃剧，也能演出谐剧。

值得注意的是，尽管古罗马人不太重视音乐，可是在戏剧里音乐用得比古希腊更普遍。首先，古罗马谐剧虽然取消了古希腊谐剧里的合唱歌队，但是在戏剧对话中加入了音乐伴奏。在某些方面古罗马谐剧与现代音乐剧雷同，有些段落是说白，另一些有音乐伴奏，甚至还插入几首歌曲。譬如，普劳图斯的剧本中，有音乐伴奏的台词占三分之二，平均每个剧本有 3 首歌；而泰伦提

乌斯的剧本中虽然没有歌曲，但也有二分之一的台词由音乐伴奏。第二，戏班差不多都有自己的笛子伴奏乐师。乐师的地位较高，仅次于主要演员。在整个演出过程中，吹长笛的乐师一直在台上，有可能伴随着主要演员在台上移动。乐师的笛子长约 50厘米，吹出的曲调比较通用化。观众听到伴奏的曲调，就知道该什么角色出场。哑剧的音乐要比一般的戏剧华丽得多，需要 1 个乐队，包括笛、管乐、镲钹与别的打击乐器。拟剧也差不多。由于对音乐的如此重视，大剧场旁边常常盖有小音乐堂，其中，目前保存下来最古老的罗马音乐堂就是庞贝城大剧场旁边的小剧场（参李道增，《西方戏剧·剧场史》上册，页 41、47 和 96 以下）。

依据演出的目的，古罗马的戏剧演出分为两种。一种演出的目的是纯粹的娱乐。譬如，古罗马晚期可能已有属于私人的戏班子，演员是富豪豢养的奴隶，演出地点（scaena）是贵族府邸。不过，更早、更普遍的一种演出以营利或谋生为目的。演员联合组成一个剧团或戏班（grex 或 caterva），受戏班班主（dominus）或剧团团长（actor gregis）支配。剧团团长首先从多数都是没有钱的作家那里买断剧本的所有权，然后依据观众喜爱程度决定演出场次的多少。接着，剧团团长向主管官员争取演出的许可权。古罗马帝国时期，戏剧演出前不仅要通过官员的审查，而且还要先贴布告。此外，剧团团长还决定演出的细节，为配乐和必要的道具操心。剧团的收入主要来自官方的酬劳和奖金，而公共的演出费用由政府或富绅负担（参《古罗马文选》卷一，前揭，页74；《西方戏剧·剧场史》上册，前揭，页 39、43 和 45）。

看戏的权利属于所有阶层。观众不限年龄、性别和社会地位。但是，看戏的座位是分等级的。譬如，舞台前半圆形的场地（scaena）是留给元老院的座席。此外，古罗马看戏的人素

质不高。尽管有一些专职官员在剧场（scaena）里维持秩序，可还是有人在戏剧演出过程中随意走动，甚至中途退场。观众的喝彩或嘘声决定了演员与剧团是不是能够得到额外的奖金。为了迎合观众的口味，演出的格调日益低下，这是导致艺术戏剧没落的原因之一（参《西方戏剧·剧场史》上册，前揭，页43）。

剧院（scaena）起初是临时搭建的木结构剧场。剧场里有观众座席和架高用于演出的前台（proscaenium）或戏台（pulpitum）。木台有1道舞台后墙（scaenae frons），舞台后墙上画着有门的房屋或宫殿，也许还有与敬神有关的寺庙。在"前台"后面的空间用于演员更衣和保管演出必需的道具（参《古罗马文选》卷一，页75）。

研究表明，公元前55年以前至少修建过500座临时剧场。其中，公元前99年盖的木结构剧场依照的古希腊化时期的舞台样式，舞台后墙门洞内的壁画十分逼真。而公元前58年修建的剧场后台有3层高：首层选用大理石，第二层用玻璃，第三层属涂了金色的木头。舞台后墙十分豪华，有360根柱子，柱间饰有3千座铜雕。这个剧场可容纳8万人［普林尼（Plinius），《自然史》（*Naturalis Historia*）卷三十四，章36，节36］。更具有代表性的是古希腊、罗马式的塞杰斯塔剧场和廷达里斯剧场、从古希腊式逐步发展为古罗马式的庞贝城剧场。最后一座用于古拉丁语戏剧演出的临时剧场位于第伯河（Tiber）河滨（参《西方戏剧·剧场史》上册，前揭，页49以下）。

公元前55年，庞培（GnaeusPompeius Magnus）才用石头建造第一座永久性剧场（scaena）。从资料推断，这个剧场以米蒂利尼（Mytilene）剧场为蓝本，后来又借鉴了前述的临时剧场。据说，它可以容纳4万人。由于剧场容量大，演出的动

作都相当夸张，远离了现实主义的演出形式。公元前13年小巴尔布斯（L. Cornelius Balbus）修建了第二座永久性剧场：马尔克卢斯（Marcellus）剧场（普林尼，《自然史》卷三十六，章60）（参《西方戏剧·剧场史》上册，前揭，页45和53以下）。

关于古罗马的剧场（scaena），不得不提及维特鲁威（Vitruv）的《建筑十书》（De Architectura），尤其是第五卷第三、四章。在《建筑十书》里，维特鲁威不仅重视剧场建筑的几何原则，而且还十分重视剧场的声学效果。需要指出的是，古罗马的剧场不仅与古希腊的剧场不同，而且还与古希腊化时期的剧场不同。譬如，古希腊化时期的剧场表演场地是圆形的，而古罗马的剧场的池座是半圆形的（参《西方戏剧·剧场史》上册，前揭，页58以下）。

公元前2世纪下半叶，在古罗马舞台（scaena）上似乎已经开始用戏剧帷幕（aulaeum），这是起初在古希腊没有的。戏剧演出开始时，帷幕从上到下垂落到预想的高度，结束时又拉高（参《古罗马文选》卷一，前揭，页75）。

演员出场按照十分特定的惯例完成。演出就在房屋，更确切地说，宫殿或者寺庙前面。通过人物从一边出场或退场表示戏剧人物来自城市或城外，以及前往何方。[1] 这主要是因为古罗马谐剧多半是取材于街巷中发生的事。即使原本适合于在户内发生的事件也非挪到户外不可，而且剧中人必须时常解释房子里发生了什么事。这是古罗马观众心悦诚服地接受的习惯（参《西方戏

① 至于古罗马戏剧、舞台布景、惯例等，特参 W. Bear（贝尔），*The Roman Stage. A Short History of Latin Drama in the Time of the Republic*（《古罗马戏剧——共和国时期拉丁语戏剧简史》），London 1955。参《古罗马文选》卷一，页75，前揭，脚注4。

*剧·剧场史》*上册，页41及下）。

古希腊人视情节①为戏剧的本质——因而得名戏剧（δϱᾶν，"干，行动"）（参拉齐克，《古希腊戏剧史》，页1）。与此不同，古罗马人给舞台演出起名戏剧（fabula）。这个词源自 fabulari，意为"讲述，讲谈"。可见，古希腊戏剧比较看重戏剧人物的动作，而古罗马戏剧比较重视戏剧对话的语言。这可能就是维特鲁威说"你若能听好，就能看好"的真正原因。

古罗马和古希腊的演员在何种程度上戴面具，②这是多次争论的问题。一般认为，在肃剧和谐剧演出中，演员均戴面具，女角色也由男演员扮演。拟剧演员不戴面具。哑剧演员的面具嘴是闭着的，面部表情比肃剧要多。1世纪有记载，哑剧（pantomime 或 fabula saltica）的头盔有两个面：一面的表情严肃，另一面的表情喜悦，通过正戴或反戴头盔来表现角色的情感。

古罗马戏剧演出十分重视装束。首先，通过服饰的颜色表现角色的人物类型。譬如，黄色用于妓女，红色用于奴隶。更为重要的是，戏剧类型不同，剧中人物的服饰也不相同。譬如，哑剧演员内穿古希腊的短袖束腰长及膝的短衣，再披上一件外衣，以利于舞蹈动作的施展。

① 德语名词 Handlung（情节）源自动词 handeln（行动）。

② Gregory McCart：*Masks in Greek and Rome Theatre*（希腊罗马戏剧中的面具），见《剑桥指南：希腊罗马戏剧》（*The Cambridge Companion to Greek and Roman Theatre*），Marianne Mcdonald 和 J. Michael Walton 编，Cambrdge 2007，页247 以下。

第二章 披 衫 剧

从流传至今的谐剧标题和残篇可以推断出，古拉丁语叙事诗诗人们早已开始尝试写作披衫剧。其中，来自古希腊的奴隶安德罗尼库斯凭借懂古希腊语和古拉丁语的语言优势，翻译（trānslātiō）古希腊的文学作品，包括叙事诗（epos）和戏剧（drama），成为西方的第一位翻译家（trānslātor），被誉为西方翻译之父。在翻译过程中，安德罗尼库斯根据古罗马人的接受习惯，对古希腊的戏剧进行了适当的改编，因而具有了一定的创作性质，从而成为古罗马的第一个披衫剧作家。

与局限于翻译层面、创作性质并不强的安德罗尼库斯相比，叙事诗诗人奈维乌斯（Naevius）创作披衫剧的水平更高，贡献也更大。奈维乌斯第一次把两个古希腊谐剧结合成一个古罗马谐剧。这是具有决定意义的文学行为。这种创作技法的术语就是错合（cōntāminō，不定式 cōntāmināre）。错合而成的剧本被称作"混成剧"（参科瓦略夫，《古代罗马史》，页357）。

后来，普劳图斯、泰伦提乌斯等将错合的创作技法发扬光

大。他们把两个甚或多个戏剧的情节糅合成一个新的剧本。这两位谐剧诗人的成就极大，是古拉丁语谐剧巅峰时期的代表人物。普劳图斯和泰伦提乌斯的剧本后来成为西方戏剧发展的重要动力源泉，从而使得古罗马披衫剧至今都还有活力。

凯基利乌斯（Caecilius Statius）属于普劳图斯与泰伦提乌斯之间的那一代人。凯基利乌斯效法普劳图斯，但比普劳图斯更多地模仿新谐剧（把传统的谐剧和肃剧合二为一，摹仿人生）作家米南德。① 不过，在模仿米南德方面，凯基利乌斯又不如泰伦提乌斯。凯基利乌斯的剧作备受争议，正如他的文学地位一样。可以肯定的是，迄今为止凯基利乌斯的影响远远不及普劳图斯和泰伦提提乌斯。

披衫剧作家模仿的典范主要是阿提卡的中期谐剧和新谐剧，尤其是米南德的剧本。有时，披衫剧里的环境甚至都是古希腊的。然而，这并不妨碍古罗马的谐剧作家引入意大利与古罗马的因素，并且乐此不疲。

总之，古罗马的披衫剧在一定程度上有创造性地仿作古希腊戏剧诗人的原创剧本，并对后世产生较大的影响。

第一节　安德罗尼库斯

一、生平简介

关于安德罗尼库斯（Andronicus）的生平，古代文献中只有零星的叙述。从姓（Cognomen，拉丁语称作 tria nomina，一般指古罗马人名的第三个部分）安德罗尼库斯可以推断出他是古希

① 参默雷，《古希腊文学史》，页7（序言）和224及下；拉齐克，《古希腊戏剧史》，页206以下。

腊人，或许他来自于讲古希腊语的意大利南部地区，估计他于公元前 284 年左右生于塔伦图姆（Tarentum，今意大利的塔兰托城）。公元前 272 年古罗马人占领塔伦图姆后，年轻的安德罗尼库斯被掳来古罗马城，沦为卢·李维乌斯（Lucius Livius）[①] 的奴隶。后来卢·李维乌斯给安德罗尼库斯自由。按照古罗马法律，安德罗尼库斯使用的名字是以前奴隶主的姓。此外，关于安德罗尼库斯的生活境况的资料就很少。有趣的是，一生中很怀疑古希腊文化的老加图（Marcus Porcius Cato Priscus）在他青年时代还遇见过罗马化的希腊人（！）安德罗尼库斯。据此推断，古罗马最早的诗人大约死于公元前 204 年。

二、作品评述

安德罗尼库斯不仅把荷马叙事诗《奥德修纪》（Odyssee）翻译（trānslātiō）成古拉丁语叙事诗《奥德修纪》（Odusia），创作抒情诗——宗教颂歌，而且也为古罗马读者翻译和仿作古希腊戏剧。按照史书作家李维（《建城以来史》卷七，章 2，节 8）的见证，安德罗尼库斯是第一个——依据历史更加悠久的戏剧"杂戏"，即内容和音乐旋律都很丰富多样的舞台剧，但是没有通常的情节，即采用松散的滑稽短剧的形式——精心构思情节、写作剧本的人。公元前 240 年，安德罗尼库斯接受市政官（aedilis，复数 aediles）的委托，在这一年为了感谢胜利结束第一次布匿战争（公元前 264－前 241 年）而办得有声有色的古罗马狂欢节（Ludi Romani，亦称 Ludi Magni）上，他亲自参加自己

① 关于安德罗尼库斯的主人，存在 3 种说法：或者卢·李维乌斯，参《古罗马文选》卷一，页 35；或者元老李维乌斯·萨利纳托尔，参王焕生，《古罗马文学史》，页 26；或者马·李维乌斯，参谭载喜，《西方翻译简史》增订版，北京：商务印书馆，2006 年，页 16。

用古拉丁语翻译并改编的 1 部希腊谐剧和 1 部希腊肃剧的首演。这是古罗马真正的舞台戏剧演出的开始（参阿尔布雷希特主编，《古罗马文选》卷一，页 74；谭载喜，前揭书，页 16 及下）。

从那时起，安德罗尼库斯不仅是成功的演员，而且还为古罗马舞台翻译和改编了大量的古希腊戏剧。安德罗尼库斯虽然用古拉丁语，但是采用古希腊语的格律。依据王焕生的说法，安德罗尼库斯的剧本全部失传，但是根据古代作家的提及和称引，目前已知一些剧本标题和为数不多的零散片段。

其中，翻译和改编的肃剧主要是欧里庇得斯的作品（参科瓦略夫，《古代罗马史》，页 356），当然也有埃斯库罗斯与索福克勒斯的作品。安德罗尼库斯的肃剧作品有《阿基琉斯》（*Achilles*）、《埃吉斯托斯》（*Aegisthus*）、《疯狂的埃阿斯》（*Aiax Mastigophorus*）、《安德罗墨达》（*Andromeda*）、[①]《达纳埃》（*Danae*）、《特洛伊木马》（*Equos Troianus*）、《赫尔弥奥涅》（*Hermione*）、《伊诺》（*Ino*）、《特柔斯》（*Tereus*）等（参 LCL 314，页 2 以下，尤其是页 20–23；谭载喜，前揭书，页 17）。由于传世的 40 多个片段太零散，无法判断剧本的本来面目（参王焕生，《古罗马文学史》，页 26 及下）。

在谐剧方面，根据繁荣于 3 世纪的、以米南德为代表的新谐剧（参《罗念生全集》卷八，页 121 以下），安德罗尼库斯翻译或改编的谐剧剧本有《佩剑》（*Gladiolus*）、《角斗士》（*Ludius*）、《少女》（*Virgus*）等。[②]对于处于发展阶段的古罗马

①　关于欧里庇得斯的《安德罗墨达》，参见默雷，《古希腊文学史》，页 274 及下。

②　典范或为米南德的《短剑》（*Encheiridion*）、《英雄》（*Heros* 或 *The Guardian Spirit*），参 *Menander I*（《米南德》卷一），W. G. Arnott 编、译，1979 年初版，1997 年修正版，2006 年重印［LCL 132］，页 357 以下；*Menander II*（《米南德》卷二），W. G. Arnott 编、译，1996 年［LCL 459］，页 1 以下。

来说，以表现家庭矛盾和日常生活的新谐剧比旧谐剧更加易于理解和接受。虽然在古罗马演出，但是剧中人物仍然保持古希腊的服饰——披衫，因此这类古罗马谐剧通称"披衫剧"。有学者认为，安德罗尼库斯是披衫剧的创始人（参《古罗马文学史》，页27）。

三、历史地位与影响

总体来看，安德罗尼库斯的剧本水平不高。西塞罗（Marcus Tullius Cicero）甚至认为，安德罗尼库斯的剧本"不值得读第二遍"［《布鲁图斯》（Brutus），章18，节71－72，参 LCL 342，页68－69］。尽管如此，安德罗尼库斯还是第一次把古希腊的戏剧介绍给古罗马社会，并且使得古希腊的诗歌格律适合于古拉丁语的语言，也就是说，安德罗尼库斯首创了古罗马式戏剧，不愧为古罗马民族文学的奠基人（参《古代罗马史》，前揭，页356；《古罗马文学史》，前揭，页28 及下）。

第二节　奈维乌斯

一、生平简介

关于奈维乌斯的生平，有些具体的了解。奈维乌斯大约生于公元前270年左右，或许出身于一个显赫的平民家庭，因为氏族（gens，亦称 nomen gentile，指男性祖先的姓氏）的名字 Naevia 常常出现在古拉丁语的官员名册中。据说，诗人亲自为自己写墓志铭。2 世纪对古代和语法感兴趣的文学家革利乌斯（Gellius）把下面这篇铭文［《阿提卡之夜》（Nactes Atticae）卷一，章24，

节 2] 归于奈维乌斯的名下。① 在这篇铭文中，奈维乌斯用萨图尔努斯诗行（versus saturnius），非常自信地声称：

> inmórtalés② mortáles③sí forét ④fas⑤ flére,⑥
>
> flerént divaé Caménae⑦Naéviúm poétam.
>
> itáque póstquam est Órcho⑧tráditús⑨ thesaúro,⑩
>
> oblíti⑪ súnt⑫ Romaé ⑬ loquiér⑭ linguá Latína（瓦罗，《论

① 这首墓志铭诗或许不是奈维乌斯本人写的，参 Mo-B，即 *Fragmenta Poetarum Latinorum Epicorum et Lyricorum Praeter Ennium et Lucilium*（《除恩尼乌斯与卢基利乌斯以外的拉丁叙事诗人与抒情诗人的残段汇编》），Post W. Morel novis curis adhibitis ed. C. Buechner，Leipzig：Teubner，² 1982，页 39 及下。革利乌斯摘自瓦罗的论文《论诗人》（*De Poetis*），又参 H. Dahlmann（达尔曼），*Studien zu Varro "De Poetis"*（《瓦罗〈论诗人〉研究》），Wiesbaden 1963，页 43 以下，特别是页 65 以下。参 LCL 195，页 108 及下；参《古罗马文选》卷一，页 43，脚注 1。

② 形容词 inmórtalés 是形容词 immortālis（不死的；不朽的；神的）的主格复数，在这里形容词名词化，可译为"神仙"。

③ 形容词 mórtalés 是形容词 mortālis（有死的）的主格复数，在这里形容词名词化，可译为"凡人"。

④ 在这里，foret 的动词原形不是 forō（钻孔；刺穿），而是 sum（是），是早期的第三人称单数未完成时主动态虚拟语气。

⑤ 中性名词 fās：神法；神的意志，命运。

⑥ 动词 flére 是 fleō（哀悼）的现在时不定式主动态。

⑦ Caménae 是古罗马女神 Camena 的复数主格，而 Camena 相当于古希腊的女神 Muse，与同位语 divae 一起，可译为"诸位卡墨娜女神"或"卡墨娜女神们"。

⑧ Órcho 亦作 Orchi，在这里 Orchi 通 Orco，即 Orcus（冥神；冥府；死亡）的三格和夺格，而不是阴性名词 orchis（橄榄；兰花）的第三格单数。

⑨ 阳性主格单数的过去分词 trāditus：投降，放弃；运送，这里意为"被送去"。

⑩ 阳性名词 thēsaurus 本义是"珍宝"，在这里意为"不可多得的人才"，可译为"席珍"。

⑪ 分词 oblīti 不是阳性过去分词 oblītus（忘记）的单数二格，而是复数主格。

⑫ 动词 sunt 是 sum（是）第三人称复数的现在时主动态陈述语气。

⑬ 异文：Romai。

⑭ 动词 loquier 是动词 loquor（讲，说）的现在时不定式主动态。

诗人》卷一）

　　假如神仙哀悼凡人是神的意志，

　　那么卡墨娜女神们也会哀悼诗人奈维乌斯。

　　于是，在他作为席珍被送去冥府以后，

　　人们忘了他们是讲拉丁语的（古）罗马人（引、译自
LCL 195，页 108。参《罗马共和国时期的韵律铭文》，前
揭，页 74；Mo-B，《拉丁诗歌残段汇编》，页 69）。

　　在革利乌斯记载的诗中洋溢着坎佩尼亚人的自豪。由此推
断，奈维乌斯极有可能定居在城市卡普亚（Capua）。[1] 古拉丁语
是不是奈维乌斯的母语，目前尚无定论。在卡普亚地区，当时以
及以后都还有奥斯克人和希腊人跟本地居民一起生活。无论如
何，奈维乌斯似乎都曾是古罗马人。奈维乌斯觉得自己是古罗马
诗人。按照他自己的话来说，奈维乌斯为维护古拉丁语做出了重
要贡献。

　　可以断定的是，奈维乌斯作为战士参加了第一次布匿战争，
正如他自己叙述的一样。在这次战争结束以后，以及在公元前
235 年，安德罗尼库斯第一次演出古拉丁语戏剧之后第五年，奈
维乌斯沿着前人的传统，也开始把古希腊戏剧尤其是谐剧翻译
（trānslātiō）成古拉丁语，并且加以改编，以便适应古罗马的国
情。除了古希腊服装的谐剧披衫剧，在奈维乌斯笔下也许已经出
现穿着古罗马人的民族服装、在古罗马环境中演出的长袍剧。在
奈维乌斯的谐剧中，诗人按照古希腊的政治的旧谐剧（参《罗
念生全集》卷八，页 91 以下）典范，辛辣地讽刺政治家和公众

　　[1]　参 Michael von Albrecht（阿尔布雷希特）：*Naevius' Bellum Poenicum*（奈维乌
斯的《布匿战纪》），见 *Das Römische Epos*（《古罗马叙事诗》），E. Burck（布尔克）
编，Darmstadt 1979，页 16。

生活中的高层人士。奈维乌斯用这种方式结下了许多冤家，尤其是墨特卢斯家族（Metellī），正如从流传至今的一首采用萨图尔努斯诗行（versus saturnius）的诗（参《古罗马文选》卷一，页44、78及下和170；Mo-B，前揭，页40）表明的一样：

Malum dabunt① Metelli Naevio poetae

墨特卢斯家族会让诗人奈维乌斯不愉快（引、译自《古罗马文选》卷一，页44）。

古代流传的文字资料显示，这个家族最终让诗人奈维乌斯入狱。据说，在监狱中，诗人奈维乌斯还写了其他的剧本，如《占卜师》（*Hariolus*）和《勒昂》（*Leon*）。依据革利乌斯的说法，在奈维乌斯从上述的两个剧本中删去了冒犯之语和先前曾经得罪了不少人的莽撞话语之后，才被保民官释放（《阿提卡之夜》卷三，章3，节15，参 LCL 195，页250及下；LCL 314，页94及下；《阿提卡之夜》卷1-5，页176）。

虽然奈维乌斯得到赦免，但是并没有停止与贵族的斗争，因此被逐出古代的罗马城，流亡到北非的乌提卡（Utica），直到死去。关于死亡时间，目前尚无定论。依据古代记事，西塞罗称，奈维乌斯卒于克特古斯（M. Cornelius Cethegus）执政年，即公元前204年。不过，西塞罗并不确信这个说法，他的怀疑源于细心考古的瓦罗的观点：奈维乌斯的生活年代更长一些（西塞罗，《布鲁图斯》，章15，节60，参 LCL 342，页58-61）。而基督教作家哲罗姆（Hieronymus，347-420 年）称，奈维乌斯卒于公元

① 动词 dabunt 是 dō（给；提供；付出；放弃；安排；处理）的第三人称单数复数将来时主动态陈述语气，可译为"会让"。

前201年（参《古罗马文学史》，前揭，页29）。

二、作品评述

和安德罗尼库斯一样，奈维乌斯既是叙事诗诗人，又是披衫剧作家。奈维乌斯翻译（trānslātiō）或改编希腊剧本，以供古罗马的舞台演出。公元前235年，奈维乌斯的第一个剧本上演。作为披衫剧作家，奈维乌斯在同时代的人和后世的人当中都享有很高的声望。在奈维乌斯名下传世的剧作中，谐剧远远多于肃剧：已知有《被矛刺中的人》（Acontizomenos）、《御者》（Agitatoria）、《烧炭人》（Carbonarius）等30多部谐剧的标题和100多个零散的称引片段（参 LCL 314，页74-79 和 82 及下；《古罗马文学史》，前揭，页30）。

《占卜师》

像古代学者革利乌斯报道的一样，《占卜师》（Hariolus）是奈维乌斯在牢中创作的两个剧本之一，目的就是请求被他"恶语辱骂"的"城市首脑"墨特卢斯的原谅（《阿提卡之夜》卷三，章3，节15，参 LCL 195，页250 及下；LCL 314，页80 及下；《阿提卡之夜》卷1-5，页176）。在传世的残段2 M（=21 R）里，诗人取笑有些意大利人的饮食习惯：普奈内斯特（Praeneste）城和拉努维乌姆（Lanuvium）城居民的饮食习惯，前者以坚果闻名，后者的居民偏爱吃煮熟的怀孕动物（可能是母猪）的胎盘（特别是后面的食物也深受古罗马人的喜欢）。

由于这个残段具有很强的意大利地方色彩，可疑的就是剧本《占卜师》的剧种：究竟是不是披衫剧，是否不是长袍剧？另一方面，古希腊的中期谐剧和新谐剧也有一些类似的标题，

如中期谐剧最重要的代表人物安提丰（Antiphanes）① 的《预言者》。

残段5（2）M（=21 R）采用的格律是抑扬格六音步（iambus sēnārius）。

> A. Quis heri apud te? B. Praenestini et Lanuvini hospites.
>
> A. Suopte utrosque decuit acceptos cibo,②
>
> alteris inanem volvulam madidam③ dari,
>
> alteris nuces in proclivi④ profundier. ⑤
>
> 甲：昨天谁在你那里？
>
> 乙：来自普奈内斯特和拉努维乌姆的客人。
>
> 甲：合适的是用他们喜欢的家乡食品款待他们：
>
> 为一位客人端上煮得嫩的母猪胎盘，
>
> 慷慨地为另一位客人献上坚果（引、译自《古罗马文选》卷一，页79及下）。

《游戏》或《吕底亚人》

西塞罗摘录奈维乌斯的《游戏》（亦译《竞赛》）或《吕底亚人》（*Ludus vel Lydus*）里的两行诗（《论老年》，章6，节20）。⑥ 不清楚的是，标题是否可以翻译（trānslātiō）为《游

① 公元前386至前383年，安提丰把最初创作的一些剧本搬上舞台。

② 动词 cibō：喂；饲养。

③ 被吃完的 volvula（volva 的缩小词，volva 意为"胎盘"）是 inanem（空的），也就是说，里面没有胎儿，而且是 madida（在这里不是"湿的"，而是烹饪术语"煮得嫩"）。

④ 拉丁语词组 in proclivi 本义"倾向，同情"，在这里意为"丰盛"，"慷慨"。

⑤ 拉丁语动词 profundier（为……献上）是古风时期现在时不定式被动态，替代 profundi（动词原形 profundo，现在时不定式 produndere）。

⑥ 或为《狼》（*Lupo*），参 LCL 154，页28及下。

戏》或《吕底亚人》，特别是因为古希腊的中期谐剧的保留节目中有一个谐剧剧本《吕底亚人》。在古拉丁语残段里的对话中，诗人辛辣地影射古罗马当天的大事。有些人猜测诗人讽刺斯基皮奥，所以［如里贝克（O. Ribbeck）[1]］把这个剧本视为紫袍剧。

残段 20 M（=7-8 R）采用的格律是抑扬格八音步（iambus octōnārius）。

A. Cedo,[2] qui[3] vestram rem publicam tantam āmīsistis[4] tam citō?

B. Proveniēbant[5] oratores novi, stulti adulescentuli（西塞罗，《论老年》，章 6，节 20）。

甲：说吧！你们是如何这么快就丧失如此大的国家的？

乙：将登场的是些新的发言人，一帮愚蠢的年轻人（引、译自《古罗马文选》卷一，页 80）。

《塔伦提拉》

在奈维乌斯的谐剧中，唯一根据传世的残段几乎能重构的就是《塔伦提拉》（Tarentilla，参 LCL 314，页 98-103）。

两个年轻的男子，或许在奴隶的陪伴下，从家乡迁走，到一

① *Tragicorum Romanorum Fragmenta*（《古罗马肃剧残段汇编》），O. Ribbeck（里贝克）主编，Leipzig 1897，页 7 及下。

② 动词 cedo 与形同音不同的 cēdō（去；移动；前进；转为；消失；让步；许可）有别，是古拉丁语的祈使语气，意为"给我吧！说吧！"在这里可译为"说吧！"

③ 副词 qui：古代表示工具的夺格，意为"何以，怎么"。

④ 动词 āmīsistis 是 āmittō（丧失）的第二人称复数完成时主动态陈述语气。

⑤ 动词 prōveniēbant 是 prōveniō（出来；出现；产生；生长；发生）的第三人称复数未完成时主动态陈述语气，可译为"将登场"。

个陌生的城市——塔伦图姆未必真的由于标题成为故事发生地①——挥霍父辈的遗产（残段 6 M = 83 - 84 R），或许前面提及的塔伦提拉可能就在社交聚会的轻浮姑娘们中。

残段 6 M（= 83 - 84 R）采用与抑扬格三拍诗行（iambus trimeter）对应的抑扬格六音步（iambus sēnārius）。②

> ···ubi isti duo adulescentes habent③,
>
> qui hic ante parta patria peregre④ prodigunt?⑤
>
> 这两个年轻人住在哪里？
>
> 在国外的这里他们挥霍先前从家里获得的钱财（引、译自阿尔布雷希特主编，《古罗马文选》卷一，页 84）。

在采用扬抑格七音步（trochaeus septēnārius）⑥ 的残段 2 M（= 75-80 R⑦）中，叙述的绝对就是这样一个"女士"的卖弄风

① Michael von Albrecht（阿尔布雷希特）：*Zur ⟨Tarentilla⟩ des Naevius*（论奈维乌斯《塔伦提拉》），见 *Museum Helveticum* 32（1975），页 231 及下，反对 F. Leo [（莱奥），*Geschichte der Römischen Literatur. Bd.* 1：*Die Archaische Literatur*（《古罗马文学史》卷一：《史前文学》），Berlin 1913，页 77] 和 E. V. Marmorale（马尔莫拉勒，参 *Naevius Poeta. Introd. biobibl.*，testo dei frammenti e comm. di E. V. Marmorale, Florenz ² 1950）等。

② 然而在第一个诗行里，第一个音步没有流传下来。讲话人或许是其中的一位父亲。

③ 在古拉丁语中，habent 常常相当于 habitant。

④ 单词 periger, -gri，通古代的 peregrinus，其副词是 peregre，本义为"跨越国界，在国土以外"，这里意为"在国外，在外国"。

⑤ 动词 prōdigunt 是 prōdigō（浪费；用尽）的第三人称复数现在时主动态陈述语气。

⑥ 关于七音步（septēnārius），详见艾伦、格里诺编订，《拉丁语语法新编》，页 563。

⑦ 对于这个精彩章节，奈维乌斯的作者身份至今仍有争议。在前面的形式中，只有第二个诗行(76 R) 被 Paulus（即 Paulus Diaconus 或 Paulus Warnefrid）Festus（Sextus Pompeius Festus）[*Sexti Pompei Festi De Verborum Significatu quae supersunt*；（转下页注）]

情的举止。

<div style="text-align:center">Quasi pila</div>

in choro ludens datatim① dat se et communem facit.

Alii adnutat, alii adnictat, alium amat, alium tenet.

Anulum dat alii spectandum, a labris alium invocat,

cum alio cantat, adtamen alii suo dat digito litteras.

像依次

传球一样，她一会儿到这里来委身，一会儿到那里去委身，她属于在场的所有人：

她对这个人点点头，冲那个人眨眨眼，她喜欢一个人，拥抱另一个人。

手在别处忙，她用脚诱惑另一个人，

她把戒指给一个人看，她用双唇引诱另一个人，

他和一个人唱歌，却用手指给另一个人暗号（引、译自阿尔布雷希特主编，《古罗马文选》卷一，页83。另参阿尔布雷希特：论奈维乌斯《塔伦提拉》，前揭刊，页

（接上页注）cum Pauli Epitome；Thewrewkianis Copiis Usus（《斐斯图斯的〈辞疏〉；保罗的〈节略〉；特弗雷弗基亚尼斯使用的抄本》），W. M. Lindsay（林塞）编，Leipzig 1913］证明是奈维乌斯的《塔伦提拉》。但是整个部分（包括诗行76 R）被塞维利亚（Sevilla）的伊西多（Isidor）用抑扬格六音步（iambus sēnārius），以恩尼乌斯的名义流传。自里贝克（O. Ribbeck）以来，这个残段的所有编者现在都说成是奈维乌斯的《塔伦提拉》。他们改变单词的位置，把流传的抑扬格六音步（iambus sēnārius）改写成以奈维乌斯的名义流传的第二个诗行的格律扬抑格七音步（trochaeus septēnārius），而阿尔布雷希特对这种方法的正确性表示怀疑，他认为流传的六音步（sēnārius）是恩尼乌斯对失落的奈维乌斯作品的仿作。参阿尔布雷希特：论奈维乌斯《塔伦提拉》，前揭刊，页235以下；阿尔布雷希特主编，《古罗马文选》卷一，页83，脚注15。

　　① 拉丁语 datatim 意为"相互传接；扔；抛"，讲的是球。谐剧诗人也用这个词的色情含义。

235 及下）。

最后两位年轻公子的父亲找到他们。在残段 8 M（＝87‐88
R），年轻公子的一个或好几个奴隶问候两位老者。

残段 8 M（＝87‐88 R）采用扬抑格七音步（trochaeus
septēnārius）。

Salvi et fortunati sitis duo，duum nostrum patres！

在这个残段里，patres（父亲们）用的复数呼格，修饰语是
二格 duum nostrum（两位少东家的），其中，nostrum 是表示区分
的复数第二格："我们的"，可以理解为这位奴隶站在少东家们
的立场上讲话。不过，这种理解超越了奴隶与奴隶主之间的身份
界限。因此，德国学者彼得斯曼（H. & A. Petersmann）认为，
nostrum 是古代的复数第二格，相当于 nortorum，即 dominorum
（少东家们的）。在奴隶的粗话里，noster 与 noster dominus 之类
的有关。在这里，两位少东家的一位仆人向刚刚抵达的两位家长
问好（salvi），并祝他们好运（fortunati）。值得玩味的是阴性名
词二格 sitis（渴；口渴；干燥；旱灾；渴望），修饰两位（duo）
父亲，本义是"两位父亲风尘仆仆地赶来，一方面在生理上口
渴，另一方面在心理上渴望见到他们各自的儿子"，不过，从后
来的发展来看，似乎还有弦外之音，可模糊地译为"渴了的"。
因此，这个残段可译为：

两位少东家的父亲，渴了的两位好，祝你们好运（引、
译自阿尔布雷希特主编，《古罗马文选》卷一，页84）！

　　然而，像阿尔布雷希特假设的一样，单纯的家长最终也陷入了美丽的塔伦图姆女人的诱惑之网，① 成为孩子们的竞争对手。这个题材在普劳图斯的剧本中很熟悉。但是在结尾部分（残段 12 M = 92-93 R），不是两位父亲告诫他们的儿子，反而是两个儿子告诫他们的父亲：不要纠缠于"甜蜜的生活（dolce vita）"，重回美德，认识到他们作为值得尊敬的父亲对祖国的义务。

　　残段 12 M（= 92-93 R）采用扬抑格七音步（trochaeus septēnārius）。

> Primum ad virtutem ut redeatis,② abeatis③ ab ignavia,
>
> domi patres patriam ut colatis④ potius quam peregri⑤ probra!

　　但愿你们首先返回美德，远离闲散，

　　父亲们宁愿你们在家里照顾家庭，也不能在国外丢人现眼（引、译自《古罗马文选》卷一，页85）！

　　按照这种解释，这个地方的道德化口吻不乏某种讽刺滑稽的噱头。诗人放在结尾部分的主题或许符合低俗趣味的谐剧，而不是符合枯燥的道德说教——马尔莫拉勒（E. V. Marmorale）的观

　　① 所以剧本的名称也叫《塔伦图姆的女人》。塔伦图姆的女性居民由于她们的买卖爱情而声名狼藉，像佩特罗尼乌斯证实的一样（《萨蒂利孔》，章61）。而我们不知道这个剧本与希腊中期谐剧代表人物克拉提诺斯（Kratinos）的《塔伦图姆人》(Ταϱεντῖνοι) 的关系。或许不可能讨论奈维乌斯的典范。

　　② 动词 redeātis 是 redeō（返回）的第二人称复数现在时主动态虚拟语气。

　　③ 动词 abeātis 是 abeō（离去）的第二人称复数现在时主动态虚拟语气，可译为"远离"。

　　④ 动词 cōlātis 是 colō（耕种；培养；照顾）的第二人称复数现在时主动态陈述语气，在这里意为"照顾"，后面跟四格 patriam（家庭）。

　　⑤ 见前面对 peregre 的注释，参《古罗马文选》卷一，页84；阿尔布雷希特：论奈维乌斯《塔伦提拉》，前揭刊，页233。

点尤其如此：根据这个观点，要求儿子们放弃放荡的欲望，返回家园，为家园和父亲效劳。

此外，这部披衫剧里有什么样的情节，可惜这是几乎不清楚的。残段11 M（＝90－91 R）似乎讲述的是一个失望情人的抱怨。关于它的古希腊典范，也没什么可说的。

残段11 M（＝90－91 R）采用扬抑格八音步（trochaeus octōnārius）。①

Numquam quisquam② amico amanti amica nimis fiet③ fidelis,
nec nimis morigera et devota quisquam erit④…

女友永远不会对友爱的男友太忠诚，

女友永远不会太顺从和遵守誓言……（引、译自《古罗马文选》卷一，页84）

残段1 M（＝72－74 R）或许出自开场白，由一个奴隶朗诵。在这里，奈维乌斯辛辣地讽刺罗马的状况。古罗马的状况可能是这样的：在古代的罗马，决定剧本成功或失败的不是观众，而评判的权利首先属于主管官员，他的责任是监管戏剧演出，从一开

① 第二个诗行不完整。这里关涉一个唱段。像阿尔布雷希特笺注的一样，与这个诗行充满情感的语言（头韵法！）相应的或许是一个被蒙骗的人的情感爆发，参阿尔布雷希特：论奈维乌斯《塔伦提拉》，前揭刊，页233，而不是家长的教训，像马尔莫拉勒认为的一样，页222，以及像华明顿（E. H. Warmington）认为的一样，参 Remains of Old Latin, Bd. 1（《古代拉丁典籍残篇集成》卷一），华明顿编，London ²1956，页103；参《古罗马文选》卷一，页84。

② 单词 quisquam（男友）在古拉丁语中也具有女性的功能，通 quaequam（女友）。

③ 动词 fiet 是 faciō（做；产生；创造，使变成）的第三人称单数将来时被动态陈述语气。

④ 动词 erit 是 sum（是）的第三人称单数将来时主动态陈述语气。

始就能禁止演出。

残段 1 M（ ＝72-74 R）采用抑扬格六音步（iambus sēnārius）。

> Quae ego in theatro hic meis probavi plausibus
>
> ea non audere quemquam regem rumpere. ①
>
> Quanto libertatem hanc hic superatservitus！②
>
> ……在我这里，我在剧院里用掌声赞同的
>
> 让任何国王都不敢破坏。
>
> 同样在这里，这个奴隶胜过自由人（引、译自《古罗
> 马文选》卷一，页 82）！

此外，奈维乌斯还有一些传世的残段，不过不清楚它们属于哪部谐剧。这样的残段大概出自不知标题名称的戏剧（incertarum fabularum，缩写 inc. fab.）。

残段 36，3 M（ ＝108-110 R）出自革利乌斯的《阿提卡之夜》第七卷第八章第五节（参 LCL 200，页 114 及下），没有标题。依据革利乌斯的报道，奈维乌斯的这些诗行针对的是老斯基皮奥（Publius Cornelius Scipio Africanus）。尽管在迅速攻占西班牙的政权城市迦太基（李维，《建城以来史》卷二十六，章 50）

① 动词 rumpere 是 rumpō（破坏；违背）的现在时不定式主动态。

② H. 彼得斯曼（H. Petersmann）与 A. 彼得斯曼（A. Petersmann）认为，这个地方的多数解释者都有理由假定，讲话人用第一和第三个诗行的 hic（这里）指故事发生地，也就是说，这个剧本发生的地点是古希腊的城市。而他在突破情景幻想——在古拉丁语谐剧中常常遇到的一种技巧——的情况下用 hanc 指古罗马观众。那么观点可能是这样的："在别的地方奴隶比罗马的自由民有更多的自由！"而 J. Wright｛莱特，*Naevius, Tarentilla, Fr.* 1（72-74 R³）［奈维乌斯，《塔伦提拉》，残段 1（72-74 R³）］，载于 *Rheinisches Museum* 115（1972），页 239 以下｝代表另一种观点：hic 指剧院，而 hanc 指一起演出的人，剥夺了这个地方讲词的任何政治倾向。然而，servitus 绝对指的是奴隶阶级，即奴隶，类似的是，libertas 指自由民。

以后老斯基皮奥将沦为俘虏的、非常美丽的西班牙贵族的已到结婚年龄的闺女完好地归还她的父亲，可是扎马（Zama）战役的胜利者在年轻时过着相当放荡的生活。这种生活极度明显地违背了古罗马自古以来的践行美德（virtus）、坚定可靠（constantia）和庄重体面（gravitas）——这都是公众人物尤其要具备的品质。特别值得注意的是在下面这个残段里最后一个诗行的节律效果。通过节律，在语音方面也应表达年轻男子的反对，父亲把他从小宝贝（爱人）那里带走。在这里语调同头两句诗行的充满激情（πάθος）的高音形成所说的可笑对比。

残段 36，3 M（= 108 – 110 R）出自不知标题名称的戏剧，采用抑扬格六音步（iambus sēnārius）。

> Etiám qui res magnás① manu② saepe géssit ③glorióse,
> Cuius fácta viva núnc vigent,④ qui apud géntes solus praéstat,
> Eum súus pater cum pállio unod⑤ ab amíca⑥ abduxit. ⑦
> 即使他在战斗中多次出色地干过大事，
> 他的事迹现在还真实地受人尊敬，他在民众中一枝独秀，

① 拉丁语 magnás 在这里是形容词，意为"伟大的，重要的"，修饰前面的复数名词 res（事情）。

② 阴性名词 manū 是阴性名词 manus（手）的夺格单数形式，本义是"用手"，在这里是比喻的用法，意为"在战斗中"。

③ 动词 géssit 是 gerō（具有；进行，作）的第三人称单数完成时主动态陈述语气。

④ 动词 vigent 是 vigeō（受到尊敬）的第三人称复数现在时主动态陈述语气，意为"受到人们的尊敬"。

⑤ 单词 unod 是古拉丁语的夺格，通 uno。亦作 uno domum，其中，domum（阴性名词 domus 的四格单数形式：家）是由 Bährens 添加的，参 LCL 200，页 114。

⑥ 阴性名词 amíca 的本义是"女性朋友"，在这里带有贬义色彩，意为"情妇"。

⑦ 动词 abdūxit 是 abdūcō（强行带走）的第三人称单数完成时主动态陈述语气。

他也曾被他的父亲从他的情妇那里强行带走，只裹着一条被单（引、译自《古罗马文选》卷一，页86。参 LCL 200，页114及下）。

另外，还有剧本出处不明的两个残段，里面有简直是格言般的句子，强调这一点的是头韵法。

残段36，1 M（＝106 R）出自不知标题名称的戏剧，采用抑扬格六音步（iambus sēnārius）。

Pati necesse est multa mortalia mala.

必须忍受的是许多致命的险境（引、译自《古罗马文选》卷一，页86）。

最后还有一个著名的诗行。在这个诗行里，独特的文字游戏和拟声的效果都是不可超越的。

残段36，3 M（＝113 R）出自不知标题名称的戏剧，采用扬抑格七音步（trochaeus septēnārius）。

Libera① lingua loquemur② ludis③ Liberalibus（引自《古罗

① 在拉丁语中，libera 有两个词性：动词 līberā 是第二人称单数现在时主动态命令语气，动词原形是 līberō（解放；使获自由；拯救；豁免；取消）；形容词 libera 是 līber（自由的；坦白的；放纵的；自愿的；自律的）的中性复数主格、四格与呼格或者阴性单数主格、呼格与夺格。

② 动词 loquēmur 是 loquor（说；讲；谈论；说出；提到）的第一人称复数将来时主动态陈述语气，可译为"我们将谈论"。

③ 在拉丁语中，ludis 有两个词性：动词 lūdis 是第二人称单数现在时主动态陈述语气，动词原形是 lūdō（玩；开玩笑；玩弄；嘲笑；欺骗；表演）；名词 lūdīs 是阳性名词 lūdus（游戏；娱乐；表演；笑话；学校）的复数第三格或夺格。在这里，ludis 是名词复数夺格，

马文选》卷一，页 86）。①

　　奈维乌斯在这里玩文字游戏。在拉丁语中，"libera"与
"Liberalibus"词形相似，因而发音相近，但意义不同。其中，
由于 lingua（语言）是阴性名词，修饰的 libera 是阴性形容词
līber（自由的；坦白的；放纵的；自愿的；自律的）的单数夺
格，与 lingua 一起可译为"用自由的语言"。而文中的 Liberali-
bus 意为"立贝尔节（Liberalia）"，即古罗马酒神立贝尔
（Liber）的节日，节庆日是 3 月 17 日，为了表示对这位酒神的
尊崇，也举行戏剧演出（ludi）。在这里，奈维乌斯又玩了一个
文字游戏，没有直接采用名词 Liberalia，而是采用名词化的形容
词：Liberalibus 是形容词 līberālibus 的名词化。而形容词
līberālibus 是 līberālis（自主的；大方的；高贵的；有礼的）的
复数夺格，与前面的 ludis 一起，自然而然地产生"自由表演"
的含义。实际上，ludis Liberalibus 在文中是表示时间的夺格，可
译为"在立贝尔节自由表演时"。因此，这个残段可译为：

　　　　在立贝尔节自由表演时，我们将用自由的语言谈论
　　（译自《古罗马文选》卷一，页 86）！②

　　①　形容词 līberālibus 是 līberālis（自主的；大方的；高贵的；有礼的）的复数
第三格或夺格。不过，在文中，形容词已经名词化：Liberalibus（立贝尔节），而且
用的是夺格，可译为"在立贝尔节上"。在古罗马，酒神立贝尔（Liber）相当于古
希腊的酒神巴科斯（Bacchus），因此，"立贝尔节（Liberalibus）"相当于古希腊的
"巴科斯节"。

　　②　为了译出奈维乌斯的文字游戏，德语译文（"在自由走动的立贝尔节上我们
将用自由的语言谈论"）也采用文字游戏：freizügig 和 freizüngig。其中，freizügig 字面
意思是"自由迁徙的"，结合语境译为"自由走动的"，而 freizüngig 字面意思为"舌
头自由的"，与动词"reden"连用，所以一起译为"自由谈论"。对于古希腊、罗马
的男性自由民而言，自由走动与自由谈论都是得体的言行举止。不过，德语译文与
原文有出入，漏掉了拉丁语 ludis。

不过，这些残段也可以让人觉得奈维乌斯的用词风格非常充满活力和诙谐。这位诗人的血气［塞狄吉图斯（Volcacius Sedigitus）说："Naevius qui fervet"］体现在他的语言、对话的机智与激昂中，毫不保留地批判公众人物和公共生活中的弊端。在这方面，奈维乌斯沿用阿提卡旧谐剧［特别是阿里斯托芬（Aristophanes）①］传统，而后来的披衫剧诗人不再延续这个传统。吓倒他们的可能是诗人的厄运：奈维乌斯的尖刻嘴巴和辛辣讽刺让他坐牢和流亡（参《古罗马文选》卷一，页44及下）。

西塞罗对奈维乌斯的语言尖锐只字未提，不过他称赞奈维乌斯的语言朴实、单纯，奈维乌斯和普劳图斯一样，讲话时"不仅要努力避免乡间的粗俗，而且要努力避免外来的怪诞"（《论演说家》卷三，章12，节44-45）。从奈维乌斯的少数残段来看，奈维乌斯的语言是"简单明了"（参《古代罗马史》，前揭，页357；西塞罗，《论演说家》，页533）。

然而在文学方面，奈维乌斯坚持中期谐剧与新谐剧典范。不过从流传下来的残篇推断，奈维乌斯在他的戏剧中很自由地处理古希腊的原始文本，正如在他的叙事诗中一样。可以追溯到奈维乌斯的还有几个剧本的错合（cōntāminō，不定式 cōntāminare）实践。错合实践是恩尼乌斯、普劳图斯和泰伦提乌斯继续沿用的写作技巧。为了捍卫恩尼乌斯优先运用的写作方式，泰伦提乌斯

① 罗锦麟主编，《罗念生全集》卷四，上海：上海人民出版社，2004年；雅尔荷，《阿里斯托芬评传》，李世茂、臧仲伦译，北京：作家出版社，1958年；施特劳斯，《苏格拉底与阿里斯托芬》，李小均译，北京：华夏出版社，2009年；刘小枫、陈少明主编，《雅典民主的谐剧》（经典与解释24），北京：华夏出版社，2008年；刘小枫选编，《古典诗文绎读·西学卷·古代编》（上），页263以下［克瑞默（Mark Kremer）：阿里斯托芬对平等主义的批判，杜佳译］、276以下［里克福特（Kenneth J. Reckford）：怀有希望的情歌：阿里斯托芬与谐剧净化，黄薇薇译］。

列举奈维乌斯、恩尼乌斯和普劳图斯的例子。

qui quom① hunc accusant，Naevium Plautum Ennium
accusant quos hic noster auctores habet

　　在这个两行诗里，有两个动词：accusant 与 habet。第一个动词是 accūsō（指责）的第三人称复数（他们，指那些指责剧作者的人）现在时主动态陈述语气。至于指责的对象，在第一个分句里是 hic 的阳性单数四格 hunc（他，更确切地说，剧作者），在第二个分句里指奈维乌斯、普劳图斯和恩尼乌斯。在这里，hic 不是意为"在这里；这里；在这当中"的副词，而是代词，意为"这个；这里的；此"。在第二行里作主格的 hic 与第一行里作四格的 hunc 意义完全相同，即"他"，更确切地说，"剧作者"。第二个动词是 habeō（有；占有；持有；怀有；进行；对待；视为；掌握）的第三人称单数（hic：他，即剧作者）现在时主动态陈述语气，在这里意为"把……视为……"，即"把quos 视为 noster auctores"。其中，auctōrēs 不是 auctōrō（受欢迎；使接受；受雇；为……担保；约束自己）的第二人称单数现在时主动态虚拟语气，而是阳性名词 auctor（发起人；创造者；鼻祖；保证人；模范；顾问；作者；卖主）的复数四格，与 noster一起，意为"我们的典范"。而 quōs 不是阳性代词 quis（谁；什么；某人；某事）的复数四格，而是阳性代词 quī（谁；什么；其；该；这个；那个；如何）的复数四格，在这里意为"他们"，更确切地说，"奈维乌斯、普劳图斯和恩尼乌斯"。不过，

　　①　在古风时期，连词 quom 通 cum。拉丁语 cum 有两个词性：作为介词，意为"和……一起；同……一道；随着"；作为连词，意为"当……时；每当；由于；虽然"。在这里，quom 意为"连同……一起"。

在第一个分句里，quī 则是阳性形容词，意为"该"。因此，这段台词可译为：

> 他们指责他，他们该连同奈维乌斯、普劳图斯和恩尼乌斯
>
> 一起指责，他把他们视为我们的典范（《安德罗斯女子》，序言，行18）。①

就上述的 3 位典范而言，奈维乌斯年龄最大，是第一位运用错合这种创作方法的人，因而对古罗马谐剧发展有决定性的影响。由于他的谐剧残段中包含古罗马生活情节，如《预言者》，奈维乌斯或许还是长袍剧的发明人（参《古罗马文选》卷一，页78 和 170 以下；《古罗马文学史》，页31）。奈维乌斯绝对是不经意地把古罗马的元素糅合进披衫剧的。

另外，不可低估的功绩是奈维乌斯丰富了古拉丁语诗人的语言的格律成份。

> 奈维乌斯似乎已经为我们接下来在普劳图斯的作品中找到的格律的传播做好了准备。而且正如我们将会洞见的一样，对于谐剧的戏剧形态而言，这种格律显得比粗浅的样子更有意义（译自《古罗马文选》卷一，页78；莱奥，《古罗马文学史》卷一，页91）。

从奈维乌斯的作品开始，古罗马披衫剧就具有了轻歌剧

① 王焕生译："他们指责剧作者，其实是在指责奈维乌斯、普劳图斯和恩尼乌斯，剧作者认为，是他们首创了这种方法"，见普劳图斯等著，《古罗马戏剧选》，页242。

（意大利语 operetta）般的特征。笛声伴奏的歌咏（cantō）和吟诵（recitare）常常超过普劳图斯谐剧的三分之二。

三、历史地位与影响

公元前 2 世纪末有影响的文学批评家塞狄吉图斯根据谐剧的舞台效果评价古罗马的谐剧。塞狄吉图斯证实，奈维乌斯在凯基利乌斯和普劳图斯之后，排名第三位，远在泰伦提乌斯之前。遗憾的是，奈维乌斯的披衫剧保留至今的只有寥寥无几的片段。

第三节　普劳图斯

一、生平简介

在古拉丁语戏剧诗人中，一个有创造性的人脱颖而出，决定性地影响了西方国家的戏剧。他就是第一个有完整作品传世的古罗马戏剧诗人普劳图斯（Titus Maccius Plautus）。

大约公元前 254 年，普劳图斯出生于翁布里亚（Umbrien）的一个城市萨尔栖那（Sarsina）。普劳图斯的家庭处于社会的下层，但是属于自由人。青年时期，普劳图斯来到罗马，在那里当演员谋生。根据苏维托尼乌斯的《诗人传》（De Poetis）里像长篇小说一样添加细节的传记，普劳图斯依靠舞台演出获得了巨额财富。这些财富允许普劳图斯从事商人的职业。但是在普劳图斯破产以后，他一文不名，不得不回到罗马，受雇于一个面包商，当推磨的工人。在磨坊里普劳图斯写了 3 部谐剧：《萨图里奥》（Saturio）、《债奴》（Addictus）和另外一部想不起题名的剧本（革利乌斯，《阿提卡之夜》卷三，章 3，节 14，参 LCL 195，页

250 及下）。通过戏剧创作的方式普劳图斯又获得了产业。从那时起，普劳图斯就把余生都献给了谐剧的创作。普劳图斯死于克特古斯当执政官的公元前 184 年（西塞罗，《布鲁图斯》，章 15，节 60，参 LCL 342，页 58-59；《古罗马文选》卷一，页 87）。

由此推断，普劳图斯相对较晚，也就是说，40 多岁时才成为谐剧诗人。从大约公元前 210 年到死亡，普劳图斯统治古罗马谐剧舞台超过 20 年。因此他影响到打上了巨大政治与社会变革的烙印的时代，这就是第二次布匿战争和古罗马与敌人马其顿争论的最后几年。随着这次争论而来的就是公元前 2 世纪初古罗马贵族最终得到巩固，并且唤醒了古罗马的民族意识（参《古罗马文选》卷一，页 170 以下）。

二、作品评述

普劳图斯是第一个仅仅擅长唯一的文学体裁——在希腊环境里表演的披衫剧——的古拉丁语作家。当然这并不妨碍普劳图斯把古罗马和意大利地方色彩的元素引入他自己的剧本。譬如，起誓时，作证的不是古希腊的神，而是古罗马和古意大利的神，如《孪生兄弟》里的尤皮特。这些具有地方特色的元素常常与古希腊的氛围构成可笑的对立。[①]

最迟在首都罗马，但可能在家乡翁布里亚，普劳图斯就已经知晓古拉丁语民间闹剧，属于其中的人物就是小丑马科斯（Maccus，参《古罗马文选》卷一，页 284 及下）。于是在剧本《驴的谐剧》（Asinaria）[②] 的开场白（《驴的谐剧》，行 11）中，

① 参《古罗马文选》卷一，页 87，脚注 1；E. Fraenkel（弗兰克尔），*Plautinisches im Plautus*（《普劳图斯作品中的普劳图斯元素》），Berlin 1922。附录有意大利语译本：*Elementi Plautini in Plauto*，F. Munari 译，Florenz 1960。

② 有人误译为《赛马》，见詹金斯，《罗马的遗产》，页 309。

诗人谈论古希腊文本时就自称马科斯：

> Huic nomen Graece Onagost fabulae ;
> Demophilus scripsit , [1] Maccus vortit [2] barbare ; [3]
> Asinariam volt [4] esse , si per vos licet . [5]

　　这个剧本的希腊语标题是《赶驴人》（*Onagus*）。

　　得摩菲洛斯（Demophilus）写作这个剧本，把马科斯译成野蛮人的语言；

　　如果你们允许，他宁愿它的名字是《驴的谐剧》（引、译自《古罗马文选》卷一，页88）。

　　普劳图斯是一位高产的谐剧诗人。2 世纪，革利乌斯谈到普劳图斯的 130 部谐剧（《阿提卡之夜》卷三，章3，节11）。由于有些作品的真伪是存疑的，许多古代作家曾进行鉴别，其中文学批评家瓦罗的鉴别得到公认，他所挑选出来的 21 部——其中包括《普修多卢斯》（*Pseudolus*；名字在古拉丁语中意为"骗子"，所以亦译《伪君子》）、[6] 《斯提库斯》（*Stichus*）[7] 和《粗鲁汉》（*Truculentus*）——是无可争议的普劳图斯作品，尽管当时《波奥提亚女子》（*Boeotia*）的作者署名是比普劳图斯更年轻的同时代

[1]　动词 scrīpsit 是 scrībō（写）的第三人称单数完成时主动态陈述语气。

[2]　单词 vortit 源自动词 vertō（翻译；解释为；转化）。

[3]　副词 barbarē 源自形容词 barbarus（外国的；陌生的）。

[4]　动词 volt 是 volō（愿意；宁愿；要求；认为；命令）的第三人称单数现在时主动态陈述语气。

[5]　动词 licet：允许；准许；可行。

[6]　参 *Plautus IV*（《普劳图斯》卷四），英译 Paul Nixon，1932 年初版，2006 年重印［LCL 260］，页 144 以下。

[7]　参 *Plautus V*（《普劳图斯》卷五），英译 Paul Nixon，1938 年初版［LCL 328］，页 1 以下。

作家阿奎利乌斯（Aquilius）（参 LCL 195，页 250 及下；LCL 328，页 223 以下；《古罗马文选》卷一，页 352 以下；《古罗马文学史》，页 35）。或许由于这个原因，在普劳图斯的众多作品中，保留至今的——现存的普劳图斯谐剧文本来自 10 至 11 世纪抄本——也只有 21 部，其中《巴克基斯姐妹》（Bacchides）① 缺失开始部分，《一坛金子》（Aulularia）缺结尾的第五幕的大部分，而《行囊》（Vidularia）② 只传下较长的残段，总共 100 多个诗行，因此也有人称普劳图斯传世作品 20 部。此外，传世的还有另外大约 30 部谐剧（披衫剧）的残篇。

普劳图斯的谐剧几乎只是在一定程度上独立改编古希腊新谐剧，而新谐剧的主要代表人物可以说就是米南德（Menander，公元前 342-前 291 年）。③ 其中，可以追溯到这个代表人物（即米南德）④ 的就是谐剧《匣子》（Cistellaria）——古希腊范本的标题是《一起吃早餐的女人们》（Synaristosai），其内容就是因为识别记号而重新找到的故事；⑤ 另外关于情妇的谐剧《巴克基斯姐妹》中双重欺骗起了重要作用［因此古希腊范本名叫《双料骗子》（Dis Exapaton）］，或者《斯提库斯》，其内容就是两兄弟

① 典范是欧里庇得斯的《酒神的伴侣》，参见罗锦麟主编，《罗念生全集》卷三，上海：上海人民出版社，2004 年，页 353 以下。

② 依据拉齐克《古希腊戏剧史》的中译本，普劳图斯的《木筏》取材于狄菲洛斯的《提箱》，参见拉齐克，《古希腊戏剧史》，页 207。中译本显然把影响和被影响的作品的关系弄反了。正确的是，普劳图斯的《行囊》（即《提箱》）取材于狄菲洛斯的《木筏》。参 LCL 328，页 333 以下。

③ 米南德，著有《船长》（Naukleros）或《海船》（Schedia）等。参《古罗马文选》卷一，页 88，脚注 2。关于诗人米南德的独立性，另参 V. Pöschl（珀什尔），*Die Neuen Menanderpapyri und die Originalität des Plautus*（《新的米南德莎草纸文卷与普劳图斯的独创性》），Heidelberg 1973。

④ 或为狄菲洛斯，参王焕生，《古罗马文学史》，页 36。

⑤ 参 *Plautus II*（《普劳图斯》卷二），英译 Paul Nixon，1917 年［LCL 61］，页 112 以下。

回乡［米南德的标题也是《两兄弟》（*Adelphoi*）］和待字闺中的女人们的故事。①

然而，普劳图斯也从其他的古希腊新谐剧诗人那里获得灵感。前面已经提及《驴的谐剧》（*Eselkomoedie*）的作家典范是得摩菲洛斯（Demophilos）。《缆绳》（*Rudens*，亦译《绳子》）的基础就是狄菲洛斯（Diphilos，约前 350－前 263 年）的一个剧本。而《商人》（*Mercator*）、② 讲述宝物的《三枚硬币》（*Trinummus*；亦译《特里努姆斯》或《三个铜钱》）和谐剧《凶宅》（*Mostellaria*）③ 就是对菲勒蒙（Philemon，约公元前 361－前 263 年，阿提卡新谐剧的创始人）的舞台剧《商人》、《三枚制钱》和《幽灵》的改编（参 LCL 163，页 287 以下；LCL 260，页 287 以下；LCL 328，页 97 以下；拉齐克，《古希腊戏剧史》，页 207 及下；《古罗马文选》卷一，页 89）。

在上述作品中，值得一提的是《特里努姆斯》。莱辛在谈及自己创作的独幕话剧《珍宝》（*Der Schatz*，1750 年）时指出，在作品的命名方面，普劳图斯有自己的特殊风格：大部分他都采用最平常的词汇，如《特里努姆斯》，即《三筒枪》。此外，普劳图斯的《特里努姆斯》影响深远。譬如，莱辛创作的《珍宝》是根据普劳图斯的《特里努姆斯》改编的模仿作品，不过，他的创作只是回归普劳图斯的典范菲勒蒙。又如，意大利剧作家塞奇（Giovan Maria Cecchi，1518－1587 年）的《嫁妆》（*La Dote*）

① 参 *Menander III*（《米南德》卷三），W. G. Arnott 编、译，2000 年［LCL 460，editor emeritus G. P. Goold］，页 323 以下；《米南德》卷一，［LCL 132］，页 139 以下。

② 参 *Plautus III*（《普劳图斯》卷三），英译 Paul Nixon，1924 年初版，2002 年重印［LCL 163］，页 1 以下。

③ 或认为，《凶宅》的古希腊典范是作者不明的《幻影》或《幽灵》（*Phasma* 或 *Phantom*，作者可能是菲拉蒙，也可能是米南德），参王焕生《古罗马文学史》，页 36；拉齐克，《古希腊戏剧史》，页 207。

和法国谐剧诗人戴斯托舍（Nericault Destouches，1680－1750 年）的《秘藏珍宝》也受到普劳图斯的《特里努姆斯》的影响（莱辛，《汉堡剧评》，1767 年 5 月 29 日）。[①]

而《凶宅》[②] 总共 5 幕，讲述雅典的家奴装神弄鬼欺骗老主人、为少主人摆脱困境的故事。当宅子的老主人塞奥普辟德斯（Theopropides）出国到埃及以后，少主人菲洛拉切斯（Philolaches）开始放任自流，借高利贷 4000 元，其中不惜花费 3 千元替一名相好的妓女菲勒玛提恩（Philemativm）赎身，其余的用来与朋友加利达马提斯（Callidamates）饮酒作乐（幕 1）。当 3 年后老主人回国时，少主人正在鬼混。狡黠的家奴特拉尼奥（Tranio）将鬼混的人都藏进屋里，然后向老主人谎称这是一栋凶宅，编造房屋原来的主人谋财害命的故事，把老主人吓走（幕 2）。不过，当老主人从原来的房主那里打探关于凶宅的讯息回来时，高利贷者米沙居里德斯（Misargyrides）正在向特拉尼奥讨债：本利总共 4400 元。特拉尼奥眼见事情败露，又谎称少主人借贷是用于支付购房定金，因为原来居住的房子是凶宅，骗老主人答应还贷。当老主人询问购买的房子时，特拉尼奥谎称是邻居的房子（幕 3，场 1）。老主人要求看房子，狡黠的特拉尼奥又去骗邻居西摩（Simo），说老主人只是看看西摩的房子，以便为女眷仿造住所。当西摩同意隐瞒少主人寻欢作乐的事，答应让老主人去看房子以后，特拉尼奥又对老主

① 参莱辛，《汉堡剧评》，张黎译，上海：上海译文出版社，1998 年，页 52 及下。

② 参普劳图斯，《凶宅·孪生兄弟》，拉丁文与中文对照，杨宪益、王焕生译，上海：上海人民出版社，2007 年，页 11 以下；普劳图斯等著，《古罗马戏剧选》，页 3 以下；冯国超主编，《古罗马戏剧经典》，通辽：内蒙古少年儿童出版社，2001 年，页 277 以下。

人说，西摩要求少主人还房子（幕3，场2）。正当老主人以为自己得了大便宜时，来接加利达马提斯的两个奴隶讲出了少主人寻欢作乐的实情，并且得到了西摩的证实（幕4，场3-4）。老主人决心惩处特拉尼奥，但是在加利达马提斯的调解下，老主人最终原谅了儿子菲洛拉切斯，甚至原谅了欺骗自己的家奴特拉尼奥（幕5）。

《凶宅》是典型的计谋谐剧。主人公特拉尼奥虽然只是个处于被统治、被压迫地位的奴隶，但是凭着他的聪明才智，却能利用人性的弱点，如老主人的迷信、贪婪、自私自利和愚蠢，将居于统治地位的奴隶主要得团团转。尽管谎言腿短（德国谚语），可是正是这种弄巧成拙的惊险不仅彰显了特拉尼奥的机智过人，而且还为观众制造了非同寻常的笑料。需要指出的是，特拉尼奥一环又一环地为老主人下套，并非人性恶，而是情非得已：作为侍候少主人的家奴，处处维护少主人是他的本分。他对老主人的不忠恰恰反衬出他对少主人的忠心。这是谎言被戳穿、事情败露以后最终得到老主人谅解的根本原因。加利达马提斯的调解只不过是给了老主人一个台阶下而已。至于少主人生活堕落，成为败家子，那与特拉尼奥没有多大关系。因为少主人花天酒地，寻欢作乐，这不仅与他的青春年少有关，而且还是当时罗马的普遍社会现象。譬如，在这部谐剧里是花花公子的还有加利达马提斯。揭露和讽刺奴隶主阶级的腐朽和堕落，这也是剧作家的一个目的。①

关于家庭谐剧《孪生兄弟》(*Menaechmi*),② 不能从外貌相似

① 参郑传寅、黄蓓，《欧洲戏剧文学史》，武汉：长江文艺出版社，2002 年，页 60 以下。

② 亦译《墨奈赫穆斯兄弟》。参 LCL 61，页 363 以下；普劳图斯，《凶宅·孪生兄弟》，页 131 以下；冯国超主编，《古罗马戏剧经典》，页 213 以下。

的题材识别古希腊作家，然而已知这个剧本在英国诗人、剧作家和演员莎士比亚（William Shakespeare，1564-1616年）的《错误的谐剧》（*Komödie der Irrungen*）中找到了世界文学的一个重要后裔（参《古罗马文选》卷一，页89）。

　　普劳图斯的《孪生兄弟》总共5幕。在开场白中，讲话人首先说明普劳图斯的《孪生兄弟》与众不同之处：故事发生地不是在雅典，而是在埃皮丹努斯城（Epidamnum）；情节不是阿提卡式的，而是西西里式的；剧情是慷慨大方的。

　　接着讲话人介绍故事情节。叙拉古商人西库卢斯（Siculus）生了一对相貌酷似的孪生兄弟。孩子7岁那年，西库卢斯把索西克利斯留在家里，而把墨奈赫穆斯（Menaechmvs）带往塔伦图姆经商。在塔伦图姆的赛会上，父子失散。墨奈赫穆斯被一个埃皮丹努斯商人带走，父亲抑郁成疾，不久就在塔伦图姆病死。祖父把走失的孙子的名字给了在家的孙子，索西克利斯（Sosicle）改名墨奈赫穆斯·索西克利斯。墨奈赫穆斯·索西克利斯长大以后四处寻找失散多年的孪生兄弟。一次，他来到埃皮丹努斯。当地人误以为他就是墨奈赫穆斯。譬如，门客佩尼库卢斯（Penicvlvs）误把索西克利斯当作墨奈赫穆斯（幕3.场2），以为墨奈赫穆斯一个人吃独食，因而向墨奈赫穆斯的妻子告发，让妻子来收拾墨奈赫穆斯（幕4，场1），让墨奈赫穆斯莫名其妙，但由于做了亏心事（把妻子的披衫偷出去送给伴妓）而有口难辩（幕4，场2）。甚至连墨奈赫穆斯的伴妓埃罗提乌姆（Erotivm；幕2，场3）、妻子（幕5，场1）和岳父（幕5，场2）都对此深信不疑。由此闹出许多误会和笑话。譬如，索西克利斯为了脱身而不得不装疯卖傻（幕5，场2-4），这使得墨奈赫穆斯被认定是疯了（幕5，场5），差点被强行送医，好在家奴墨森尼奥（Messenio）奋勇营救，因为这位

忠心的奴隶以为墨奈赫穆斯是自己的主人索西克利斯（幕 5，场 7）。尽管如此，到最后这对孪生兄弟终于相见（幕 5，场 9）。

很有影响的还有性格谐剧《一坛金子》，其中的焦点就是一个吝啬鬼的生活。这个题材被多次改编，直到近代。这里只是提及最重要的莫里哀（Molière，1622-1673 年，法国喜剧作家、演员、戏剧活动家）的《悭吝人》（Der Geizige）。

普劳图斯的《一坛金子》是一部采用抑扬格六音步（iambus sēnārius）的诗剧，讲述一位守财奴的故事（参冯国超主编，《古罗马戏剧经典》，页 168 以下）。这个剧本的基础是米南德的某部谐剧，极可能是《古怪人》（Δύσκολος 或 Dyskolos，参 LCL 132，页 175 以下），因为从米南德的作品可以知道，米南德的确特别关心人的性格，如《古怪人》里的克涅蒙（Knemon）。更重要的是，《古怪人》与《一坛金子》存在某些关联：第一，主人公的性格与众不同；克涅蒙古怪，欧克利奥（Euclio）吝啬。由于古怪或者吝啬，他们都生性多疑，而且都对女儿的幸福表现得十分冷漠。可见，克涅蒙可能就是欧克利奥的原型。第二，表现主人公性格的有些场景存在某种巧合。譬如，在克涅蒙和欧克利奥都守在家里。又如，仆人和厨师敲门时克涅蒙的言行举止（《古怪人》）与欧克利奥对女佣斯塔菲拉（Staphyla）说的一番话（《一坛金子》，幕 1，场 2，行 85 以下）如此具有关联性。第三，主人公都有一个对神十分虔诚的女儿，而且这个女儿很可爱（克涅蒙的女儿被青年追求，而欧克利奥的女儿被青年强暴），并且最终获得爱情。第四，两部谐剧都以神的介绍开篇：《古怪人》里开场白的讲述人是林木神，而《一坛金子》里开场白的讲述人是家神拉尔（Lar familiaris）（参郑传寅、黄蓓，《欧洲戏剧文学史》，页 48 以下）。

《一坛金子》开场白
普劳图斯

Lar familiaris.

　　LAR. Ne quis miretur qui sim，paucis eloquar.

　　ego Lar sum familiaris ex hac familia

　　unde exeuntem me aspexistis. hanc domum

　　iam multos annos est quom possideo et colo

[5]　patri avoque iam huius qui nunc hic habet，

　　sed mihi avos huius opsecrans concredidit

　　auri thensaurum clam omnis：in medio foco

　　defodit，venerans me ut id servarem sibi.

　　is quoniam moritur（ita avido ingenio fuit），

[10]　numquam indicare id filio voluit suo，

　　inopemque optavit potius eum relinquere

　　quam eum thensaurum commostraret filio；

　　agri reliquit ei non magnum modum，

　　quo cum labore magno et misere viveret.

[15]　ubi is obiit mortem qui mi id aurum credidit，

　　coepi opservare，ecqui maiorem filius

　　mihi honorem haberet quam eius habuisset pater.

　　atque ille vero minus minusque impendio

　　curare minusque me impertire honoribus.

[20]　item a me contra factum est，nam item obiit diem.

　　is ex se hunc reliquit qui hic nunc habitat filium

　　pariter moratum ut pater avosque huius fuit.

　　huic filia una est. ea mihi cottidie

aut ture aut vino aut aliqui semper supplicat,

[*25*] dat mihi coronas. eius honoris gratia

feci thensaurum ut hic reperiret Euclio,

quo illam facilius nuptum, si vellet, daret.

nam compressit eam de summon adulescens loco.

is scit adulescens quae sit quam compresserit,

[*30*] illa illum nescit, neque compressam autem pater.

eam ego hodie faciam ut hic senex de proxumo

sibi uxorem poscat. id ea faciam gratia

quo ille eam facilius ducat qui compresserat.

et hic qui poscet eam sibi uxorem senex,

[*35*] is adulescentis illius est avonculus,

qui llam stupravit noctu, Cereris vigiliis.

sed hic senex iam clamat intus ut solet.

anum foras extrudit, ne sit conscia.

credo aurum inspicere volt, ne s urruptum siet.

家神拉尔。

拉尔（从欧克利奥的屋子走出来）：

　　为了不让大家对我是谁感到好奇，我要做个简单的自我介绍。我是你们看着我走出来的这栋房子的家神拉尔。我享有这栋房子许多年了，曾庇护 [*5*] 现在这位房主的父亲和祖父。当时在我发誓的情况下，这个人的祖父把一坛金子托付给我，没有让其他人知道这件事。他把金子埋在灶的中央，急切地恳求我为他保管金子。临终时——他是那么吝啬——[*10*]他也不愿意把这事告诉他的儿子。他宁愿让儿

子退回到贫穷的等级，也不把宝藏告诉那个儿子。他为儿子留下一小块地，要儿子很卖力地耕耘它，才能过上贫困的生活。[*15*] 自从把金子托付给我的人死后，我开始观察他的儿子是不是会比他的父亲更加尊崇我。这个儿子为我花费的还少得多，而且还更加不尊崇我。[*20*] 我给予他同样的回报：他同样贫穷地死去。当时宝物留给了现在居住在这里的儿子，他的本性像他的父亲和祖父一样。他有个独生女。她每天都为我焚香，或者进献葡萄酒，或者总是用某种方式祈求我，[*25*] 用花环美化我。为了让她欢喜，我安排欧克利奥在这里发现宝物。这样，如果他要嫁女，就会更容易把她嫁出去。当时，一位出身最好的公子强暴了她。这位年轻的公子知道他诱奸的是谁。[*30*] 可这个女孩不认识他。她的老头儿也不知道强暴的事。今天我会安排一下，让邻居——一个年纪大一些的男人——在这里向她求婚。我这样做，目的就是让诱奸她的那位公子更容易娶到她。而那个向她求婚的老男人 [*35*] 就是那位公子的舅舅。在刻瑞斯节的夜晚，那位公子强暴了她。——可是，像往常一样，她的老头儿又在屋里嚷起来了。他把老女佣推出屋外，好让她什么也看不见。我想，他要查看他的金子，看看是不是有人偷走。

退场，进欧克利奥的屋子（引、译自《古罗马文选》卷一，页94 以下。较读普劳图斯等著，《古罗马戏剧选》，页65 及下）。

上述的开场白符合现代节目单简介剧本内容的功能。依据家神拉尔的简介，守财的祖父在家里埋藏一坛金子，并托付给家神看管。由于欧克利奥的父亲不虔敬，秉性又贪婪，并不知晓此

事。雅典的老头欧克利奥之所以在家中发现那坛金子，是因为他的女儿菲德里雅（Phaedria）对家神很虔敬。为了表示感谢，家神打算设法促成在地母节之夜曾玷污菲德里雅的富家公子卢科尼德斯与菲德里雅的婚姻，并把那坛金子当作菲德里雅的嫁妆（《一坛金子》开场白）。

可是，欧克利奥是个多疑的财迷，他把金子重新埋回地下，整天守着。有个名叫梅格多洛斯（Megadorus）的老头向吝啬的欧克利奥提亲，欲娶曾被玷污的女儿菲德里雅。固执的欧克利奥好不容易才答应这门婚事。可是他担心那坛金子被人偷走，就把它挖出来，藏到屋外。没想到，卢科尼德斯（Lyconides）的奴隶看见后偷走了金子。卢科尼德斯把这事告诉了欧克利奥，最后赢得了妻子、儿子和那坛金子。这部谐剧有两大特点：与近似阿里斯托芬的旧谐剧的其他作品相比，《一坛金子》多少还保留了新谐剧的严肃气氛；刻画典型人物的心理。在欧克利奥——他夸张地吩咐他的老女仆斯塔菲拉在他不在家的短期里看家——出场（幕1，场2）过程中，诗人出色地刻画了这个吝啬鬼的心理：发现金子、失而复得所产生的疑神疑鬼、患得患失的矛盾心理，最后这个吝啬鬼把金子拿来作女儿的嫁妆才让自己的心里平静（参《罗念生全集》卷八，页281）。在这事上，欧克利奥明确地展示了吝啬鬼的可笑特点。

《一坛金子》，第一幕第二场

Euclio. Staphyla.

EUC. Nunc defaecato① demum animo② egredior③domo,

① 动词 dēfaecātō 是 dēfaecō（弄清楚）的第一人称单数将来时主动态祈使语气。
② 名词 animō 不是阳性名词 animus（勇气；意愿；放心）的单数夺格，而是动词 animō：使有信心；使有胆量；敢。
③ 动词 ēgredior：走出；离开。

[*80*] postquam① perspexi② salva esse intus omnia.

redi nunciam intro atque intus serva. ③ STA. quippini?④

ego intus servem? an ne quis aedis auferat?⑤

nam hic apud nos nihil est aliud quaesti furibus,

ita inaniis sunt oppletae atque araneis.

[*85*] EUC. mirum quin tua me caussa⑥ faciat⑦ Iuppiter

Philippum regem aut Dareum, trivenefica.

araneas mi ego illas servari⑧ volo.

pauper sum; fateor, patior;⑨ quod di dant, fero.

abi intro, occlude ianuam. iam ego hic ero.

[*90*] cave quemquam alienum in aedis intro miseris. ⑩

quod quispiam ignem quaerat, ⑪ exstingui volo,

ne caussae quid sit quod te quisquam quaeritet. ⑫

nam si ignis vivet, tu exstinguere⑬ extempulo. ⑭

① 连词 postquam：在……以后。

② 动词 perspexī 是 perspiciō（仔细查看；检查；审视；看清；洞悉）的第一人称单数完成时主动态陈述语气。

③ 动词 redī 与 servā 都是第二人称单数现在时主动态祈使语气，动词原形是 redeō（返回；重来）与 servō（保卫；看守）。

④ 在这里，疑问副词 quippini（为什么不？何妨？）意为"好啊！"

⑤ 动词 auferat 是 auferō（搬走）的第三人称单数现在时主动态虚拟语气。

⑥ 名词 caussa 是阴性名词 causa（原因；理由）在古风时期的形式。

⑦ 动词 faciat 是 faciō（使成为）的第三人称单数现在时主动态虚拟语气。

⑧ 动词 servārī 是 servō（保卫；看守）的现在时不定式被动态。

⑨ 动词 fateor：承认；表白；声明；显示。而动词 patior：受苦；忍受；允许；体验到。

⑩ 动词 mīseris 是 mittō（送；派遣；打发；带到）的第二人称单数将来完成时主动态陈述语气。

⑪ 动词 quaerat 是 quaerō（寻；索求）的第三人称单数现在时主动态虚拟语气。

⑫ 动词 quaeritet 是 quaeritō（寻觅；询问；探查）的第三人称单数现在时主动态虚拟语气。

⑬ 动词 exstinguēre 是 exstinguō（杀；毁灭）的第二人称单数将来时被动态陈述语气。

⑭ 动词 extempulo 的紧缩形式是 extemplō：立即。

tum aquam aufugisse dicito, si quis petet. ①

[95] cultrum, securim, pistillum, mortarium,

quae utenda vasa semper vicini rogant, ②

fures venisse atque apstulisse dicito.

prefecto in aedis meas me apsente③ neminem

volo intro mitti. atque etiam hoc praedico④ tibi,

[100] si Bona Fortuna veniat, ne intro miseris.

STA. pol ea ipsa credo ne intro mittatur⑤ cavet, ⑥

nam ad aedis nostras numquam adiit⑦ quamquam propest. ⑧

EUC. tace atque abi intro. ⑨ STA. taceo atque abeo.

EUC. occlude⑩ sis⑪

fores ambobus pessulis. iam ego hic ero.

[105] discrucior⑫ animi, quia ab domo abeundum est mihi.

① 动词 petet 是 petō（要；索求）的第三人称单数将来时主动态陈述语气。

② 动词 rogant 是 rogō（问；要）的第三人称复数现在时主动态陈述语气。

③ 形容词 apsente 是形容词 apsēns 的四格，形容词 apsēns 通 absēns，分词 absēns 的动词原形是 absum：不在；离开。

④ 动词 praedicō："公布；发布；发表；赞美；布道"，或者"先告；先说；预言；预定"。

⑤ 动词 mittātur 是 mittō（送；派遣；打发；带到；提供；释放；放弃；结束；省略）的第三人称单数现在时被动态虚拟语气。

⑥ 动词 cavet 是 cavō（弄空；穿过；挖掘）的第三人称单数现在时主动态虚拟语气。

⑦ 动词 adiit 是 adeō（去；到达；临近；转向；承担）的第三人称单数完成时主动态陈述语气。

⑧ 拉丁语 propest：prope est（在附近）。

⑨ 动词 tacē 与 abi 都是第二人称单数主动态祈使语气，动词原形是 taceō（不出声；保持安静；沉默；消失；隐瞒）与 abeō（离去；辞职；去世）。

⑩ 动词 occlūde 是 occlūdō（关；闭；塞；阻止）的第二人称单数现在时主动态祈使语气。

⑪ 拉丁语 sīs 不是动词 sum（等于；意味着）的第二人称单数现在时主动态虚拟语气，而是副词：如果你想；如果你愿意。

⑫ 动词 discrucior 是 discruciō（折磨）的第一人称单数现在时被动态陈述语气。

nimis hercle invitus abeo. sed quid agam scio.

nam noster nostrae qui est magister curiae

dividere argenti dixit nummos in viros；

id si relinquo ac non peto，omnes ilico

［*110*］ me suspicentur,① credo，habere aurum domi.

nam veri simile non est hominem pauperem

pauxillum parvi facere② quin③ nummum petat. ④

nam nunc quom celo⑤ sedulo⑥ omnis ne sciant，⑦

omnes videntur⑧ scire⑨ et me benignius

［*115*］ omnes salutant⑩ quam salutabant⑪ prius；

adeunt，consistunt，⑫ copulantur⑬ dexteras,

① 动词 suspicentur 是 suspicor（怀疑）的第三人称复数现在时主动态虚拟语气。

② 动词 facere 是 faciō（做；产生；创造；建造；举行；进行；使成为）的现在时主动态陈述语气。

③ 副词、连词 quīn：何不；而且；为了不要；以免。

④ 动词 petat 是 petō（走向；攻击；投向；追求；要求；申请；求婚）的第三人称单数现在时主动态虚拟语气。

⑤ 动词 cēlō：隐藏；隐瞒。

⑥ 形容词 sēdulus：热心的；勤奋的。

⑦ 动词 sciant 是 sciō（知道）的第三人称复数现在时主动态虚拟语气。

⑧ 动词 videntur 是 videō（认为；觉得）的第三人称复数现在时被动态陈述语气。

⑨ 动词 scīre 是 sciō（知道）的现在时不定式主动态。

⑩ 动词 salūtant 是 salūtō（打招呼；问候）的第三人称复数现在时主动态陈述语气。

⑪ 动词 salūtābānt 是 salūtō（打招呼；问候）第三人称复数未完成时主动态陈述语气。

⑫ 动词 adeunt 与 consistunt 是第三人称复数现在时主动态陈述语气，动词原形是 adeō（去；到达；临近；转向；承担）与 cōnsistō（站立；停止；安定；存在；取决于；是对的）。

⑬ 动词 cōpulantur 是 cōpulō（连接；扣紧；结合）的第三人称复数现在时被动态陈述语气。

rogitant① me ut valeam,② quid agam，quid rerum geram.

nunc quo profectus sum ibo；③ postidea domum

me rusum④ quantum potero⑤ tantum recipiam. ⑥

欧克利奥与斯塔菲拉

（欧克利奥又走出屋子。）

欧克利奥：

在我仔细查看，弄清楚里面一切都正常以后，

[*80*] 现在我终于敢离开这个家。

现在你重新进来，在里面看守！

斯塔菲拉：

好啊！ 要我在里面看守？没有人会搬走这栋房子，是不是？

因为，对于小偷来说，在我们这里，什么收获都不会有，是的，空空如也，而且还满是蜘蛛网。

欧克利奥：

[*85*] 可恶的老妖婆啊，尤皮特没有由于你的缘故使我成为

① 动词 rogitant 是 rogitō（多次问；恳求）的第三人称复数现在时主动态陈述语气。

② 动词 valeam、agam 与 geram 都是第一人称单数现在时主动态虚拟语气，动词原形是 valeō（强壮；强健；身体健康）、agō（干；做）和 gerō（完成；管理；举行）。

③ 动词 ībō 是 eō（去；离去；行路；来到；经过；转为）的第一人称单数将来时主动态陈述语气。

④ 副词 rusum 与 rursum 一样，通 rursus（再；又；重新；返回）。

⑤ 动词 poterō 是 possum（能；可以；有权力；起作用）的第一人称单数将来时主动态陈述语气。

⑥ 动词 recipiam 是 recipiō（再次取；收回；恢复；接受；欢迎；承担；许诺）的第一人称单数现在时主动态虚拟语气。

国王腓力（Philipp）① 或者大流士（Dareus）②，真是奇迹！

我愿意让人为我看守那些蜘蛛网。

我是贫穷的，我承认。我在受苦。诸神赐予什么，我就接受什么。

你进去吧！你把两扇门都关好！我很快就会回来。

[90] 任何其他人进屋，你都要留神。

因为有人会借火，我要你把火灭了，

好让他没有理由向你借火。

因为，假如火燃了，就要立即杀死你。

假如有人要水，那么你就说，水流光了。

[95] 刀、斧、杵和臼，

邻居们总是借这些生活用具。

你就说，小偷来过，把一切都偷走了。

无论如何，在我离开的期间，

我都要你不让任何人进我的屋；

甚至我还让你明白这一点：

[100] 即使真正的女财神（Bona Fortuna）来了，也不让她进去。

斯塔菲拉：

波吕克斯（Pollux）③ 作证，她会避免我让她进去的。

因为她从未来我们这里，尽管她的庙宇就在附近。

欧克利奥：

闭嘴！进去！

斯塔菲拉：

我就闭嘴，我进去。

① 马其顿国王，在这里具有"大富翁"的含义。
② 波斯帝国的国王，在这里具有"大富翁"的含义。
③ 卡斯托尔（Castor）的弟弟，拥有长生不老的身躯。

欧克利奥:

　　如果你愿意,你就用两个门闩锁住门吧!我很快就会回来。

(斯塔菲拉退场,进屋)

　　[105] 我很虐心,因为我必须离开我的家。
　　海格立斯作证,我很不想离开。但是我知道我为什么要离开。
　　因为我们库里亚的长官说
　　他要分银币给我们大家。
　　如果我放弃,不要银币,那么所有人都会立即
　　怀疑我——我相信——在家里可能有金子。
　　因为,装穷人不是非常逼真,
　　一丁点儿小钱穷人也会要。
　　因为,尽管我现在竭力隐瞒一切,他们不会知道一切,
　　可我觉得,他们知道一切,他们都跟我
　　打招呼,[115] 比以往打招呼更加友好。
　　他们向我走近,停下脚步,跟我握手,
　　他们多次询问我,比如身体健康吗?干什么?事情的进
　　展如何?
　　现在我要去分钱的地方。我能分到多少,
　　我就会接受多少。之后,我再回家。

　　欧克利奥向右方退场(引、译自《古罗马文选》卷一,页
96 以下。较读普劳图斯等著,《古罗马戏剧选》,页68 及下)。

　　谐剧《一坛金子》的影响很大,古代晚期有个不知名的人写作
了阅读戏剧《抱怨者》(Querolus),这部阅读戏剧又被 12 世纪布卢
瓦的维塔利斯(Vitalis de Blois)改编。17 世纪,法国戏剧家莫里哀

（1622-1673 年）把普劳图斯的《一坛金子》改编成《悭吝人》或
《吝啬鬼》：不仅两部谐剧有类似的情节，而且两位剧作家都采用夸
张、巧合等手法营造谐剧气氛。不同的是，穷人欧克利奥因为吝啬
而冷漠和多疑，但不像高利贷者阿尔巴贡，因为吝啬而泯灭人性，
既损人（虐杀亲情和女儿的爱情），又自虐（虐杀自己的爱情），完
全沦为金钱的奴隶。不过在思想意义和艺术价值方面，莫里哀的
《吝啬鬼》已经大大地超越了古罗马谐剧诗人普劳图斯的《一坛金
子》。后来，这部戏剧本身又被菲尔丁（Henry Fielding）在他的
《吝啬鬼》（The Miser，1732 年）中模仿。在德国，伦茨（J. M. R.
Lenz）的《嫁妆》（Die Aussteuer）就是模仿普劳图斯的《一坛金
子》。在斯拉夫语区，最早模仿《一坛金子》的是 16 世纪杜布罗夫
尼克（Dubrovnik）或古代拉古萨（Ragusa）的德日基奇（Marin
Držić，1508-1567 年）的《守财奴》（Skup）（参《欧洲戏剧文
学史》，前揭，页 165 以下；《古罗马文选》卷一，页 93）。

　　值得一提的是普劳图斯在《一坛金子》（Aulularia）里采用
一种特别的格律：赖茨诗行（versus reizianus），即在一个赖茨半
联句（cōlon① reizianus②）之后，跟一个抑扬格二拍诗行（iam-

　　①　以呼吸停顿为单位的朗读节律单位，指古诗中格律群的一节，即半联句
（cōlon, stichon）。类似的词汇有对句或联句（distichon）、双联句（bicolon）和三联
句（tricolon, tristichon）。

　　②　赖茨（reizianus）指不超过 4 个重音节或扬音节的诗行，格律的基本模式：
第一个音节为 ∪（短）或 -（长），第二个音节为长，第三个音节为短，第四格音节
为短，第五个音节为长，第六个音节为短或长。这种格律一般古希腊抒情诗（尤其
是品达的抒情诗）和戏剧中出现。拉丁术语 cōlon reizianus 的变体多。在拉丁语诗歌
中，尤其是普劳图斯的《短歌》（Cantica）格律结尾部分，赖茨半联句一般由 3 个
长音节与 2 个短音节构成，基本模式为"∪（短或长）—（长）×—（长）∩（长
或短）"，变体模式为"∪（短或长）—（长）∪（短）—（长）∣∪（短或
长）—（长）∪（短）—（长）‖∪（短或长）—（长）×—（长）∩（长或
短）"。参 Sandro Boldrini, Prosodie und Metrik der Römer, Stuttgart：Teubner 1999，页
133 及下；Dieter Burdorf, Christoph Fasbender, Burkhard Moennighoff（编），Metzler Lex-
ikon Literatur. Begriffe und Definitionen，第 3 版，Stuttgart：Metzler 2007，页 643；Gero
von Wilpert, Sachwörterbuch der Literatur，第 8 版，Stuttgart：Kröner 2013，页 678。

bus dimeter），一般是 4 个音节一组的抑扬格（iambus quaternārius），即"短长短长"。术语赖茨半联句（cōlon reizianus）得名于 18 世纪德国莱比锡大学古典语文学者赖茨（Friedrich Reiz，1733－1790 年），指一种采用抑扬格的古希腊短诗，一般是 3 个短音（breve），两个长音（longa），基本模式：x（总是长音，但可用两个短音替代）-（长）x（可用两个短音替代）-（长）-（长）。短诗采用的格律一般是赖茨半联句（cōlon reizianus），如《卡西娜》（*Casina*）的第 721－728 行，但后半部分经常使用另一种格律：赖茨诗行（versus reizianus）。赖茨诗行（versus reizianus）采用抑扬格二拍诗行（iambus dimeter），基本模式：uu（两个短音或 1 个长音）-（长）x（可用两个短音替代）-（长）| x（可用两个短音替代）-（长）u（短）-（长）| | --x（可用两个短音替代）-（长）-（长），如普劳图斯的《一坛金子》（*Aulularia*）第 415－422 行（幕 3，场 2）。

　　EVC. Redi. ① quó fugís② nunc？ténē，tené.③/ CON. Quid，stólide，clámas?④

　　EVC. Qui（a）ad trís virós i（am）ego déferám⑤/ nomén

────────────

　　① 动词 redī 是 redeō（回来）的第二人称单数现在时主动态命令式。

　　② 动词 fugis 是 fugiō（逃走；逃离；逃跑）的第二人称单数现在时主动态陈述语气。

　　③ 动词 tenē 是 teneō（抓住；保持；拘留；控制）的第二人称单数现在时主动态命令式，英译 stop him（拦住他），按照这种思路，可译为"抓住他"（参 LCL 60，页 277）。不过，这种理解不对，因为欧克利奥下命令的对象不是别人，而是在场的谈话对象康格里奥，所以应该译为"站住"或"别动"。

　　④ 动词 clāmās 是 clāmō（喊叫）的第二人称单数现在时主动态陈述语气。

　　⑤ 动词 dēferam 是 dēferō（揭发；报告；提交）的第一人称单数将来时主动态陈述语气，与 nomén tuom 一起，可译为"告发你"。

tuom. CON. Qu（am）ób rem?

 EVC. Quia cúltr（um）habés. CON. Cocúm decét. / EVC. Quid cómminátu's

mihi? CON. Ístud mále fact（um）árbitrór,[1] / quia nón latus fódi.[2]

 EVC. Homo núllust[3] té sceléstiór / qui vívat[4] hódie,

neque qu（oi）égo d（e）indústri（a）ámpliús / male plús libēns fáxim.[5]

 CON. Pol étsi táceas,[6] pál（am）īd quidém（e）st：/ res ípsa téstist：[7]

ita fústibús sum mólliór[8]/ magi（s）qu（am）úllu（s）cináedus!

这段对话（普劳图斯，《一坛金子》，行 415–422）的格律模式如下：

 | uu-u- | -uu u- | | -uu u-- |

① 动词 arbitror：相信；认为；觉得。

② 动词 fōdī 是 fodiō（刺伤）的第一人称单数完成时主动态陈述语气。

③ 拉丁语 nullust：nullus est（是没有的）.

④ 动词 vīvat 是 vīvō（活，生存；生活；享受生活；居住；过日子；维持；尚存）的第三人称单数现在时主动态虚拟语气。

⑤ 动词 faxim 相当于 fēcerim，而 fēcerim 是 faciō（做；产生；举行；进行；使成为）的第一人称单数完成时主动态虚拟语气。在古风时期，faxo 是 faciō 的第一人称单数将来完成时主动态陈述语气。

⑥ 动词 taceās 是 taceō（沉默；一言不发；什么也不说）的第二人称单数现在时主动态虚拟语气。

⑦ 拉丁语 testist = testis est（是见证人）。

⑧ 动词 mollior 是 molliō（使变虚弱；使失去男子汉气概）的第一人称单数现在时被动态陈述语气。

```
| uu-u- | uu-u- | | --uu-- |
| uu-u- | u-u- | | --u-- |
| uu-uu | --u- | | uu-uu-- |
| uu--- | u-u- | | ---uu- |
| uu uu-- | u-u- | | uu-uu-- |
| u--uu | -uu u- | | --u- |
| uu-u- | --u- | | uu-uu-- | ①
```

在这个段落中，对话人为主人公欧克利奥与他雇佣的厨子康格里奥（Congrio）。

欧克利奥：你回来！你现在跑到哪里去？站住！站住！

康格里奥：笨蛋，为什么你大喊大叫？

欧克利奥：因为现在我要去向3位警察②告发你！

康格里奥：由于什么事？

欧克利奥：因为你拿着刀！

康格里奥：厨子拿着刀，这是正常的！

欧克利奥：为什么你威胁我？

康格里奥：我认为，这个事实是错误的！因为我没有伤人。

欧克利奥：比你更邪恶、如今还会幸存的人是没有的！况且，我也不愿意再存心做错事！

康格里奥：波吕克斯（Pollux）作证，即使你什么也没说过，显而易见的也的确是它：事情本身是见证人。我被你

① 参 Timothy J. Moore, *Music in Roman Comedy*（《古罗马谐剧中的音乐》），Cambridge UP 2012，页203-205。

② 拉丁语 virōs 是阳性名词 vir 的四格复数，意为"步兵"，这里意为"警察"。

用棍棒暴打，因而比任何一个娈童都虚弱！①

　　关于普劳图斯的其他作品，压根儿就没有给我们介绍古希腊语原文的作者：这样的大概有感伤剧《俘虏》（Captivi）、《库尔库利奥》（Curculio；亦译《醉汉》）、《吹牛的军人》（Miles gloriosus）、②《普修多卢斯》、③《布匿人》（Poenulus）和《波斯人》（Persa）（参 LCL 260，页 1 以下；LCL 163，页 417 以下）。

　　其中，《吹牛的军人》的标题十分可疑。1767 年 7 月 10 日，在谈及伏尔泰（Voltaire，1694-1778 年）的谐剧标题《纳尼娜》（Nanine）时，莱辛指出，《吹牛军人》（Miles gloriosus）是某个学者添加"军人"二字的，普劳图斯称之为《牛皮匠》（Gloriosus），如同称他的另一出戏《犟汉子》（Truculentus；或译《粗鲁汉》）。这个牛皮匠不仅夸耀自己的地位，还夸耀自己的战功。在爱情方面他也同样吹牛，不仅吹嘘自己是最勇敢的男人，而且还是最漂亮、最讨人喜欢的男人。尽管这个牛皮匠是个当兵的，可是添加"军人"以后就限制了标题的含义。莱辛进一步指出，误导学者添加"军人"的不仅是西塞罗："自我吹嘘是令人讨厌的，同时摹仿吹牛军人以取笑观众，也是不合法的"（《论责任》卷一，章38；张黎译），④ 而且还有普劳图斯自己：

　　　　这出谐剧的标题在希腊文里是 Alazon；⑤ 在拉丁文里我

① 引、译自 LCL 60，页 276、278 和 280。

② 《吹牛的军人》的希腊范本是《吹牛者》，而作者不详。参王焕生，《古罗马文学史》，页 36；LCL 163，页 119 以下。

③ 《普罗修卢斯》的希腊范本是《迦太基人》，而希腊的米南德和阿勒克西得斯都写过同名剧本。参王焕生，《古罗马文学史》，页 36。

④ 较读西塞罗，《论老年·论友谊·论责任》，页 153。

⑤ 古希腊语 Alazon 意为"容易上当受骗的愚蠢的吹牛大王"。

们称它为：Gloriosus（见莱辛，《汉堡剧评》，页 111）。

家庭谐剧《俘虏》总共 5 幕，讲述赫吉奥（Hegio）的两个儿子成为交战双方的俘虏、但最后一家团圆的喜剧故事（参普劳图斯等著，《古罗马戏剧选》，页 109 以下）。古希腊西部埃托利亚（Ätolien）的老人赫吉奥有两个儿子：一个在 4 岁时被家奴拐走，一个成为埃利斯人（Elis）的俘虏。为了赎回被俘的儿子菲洛波勒穆斯（Philopolemus），赫吉奥向市政官购买几个埃利斯俘虏，其中之一正是他先前丢失的儿子廷达鲁斯（Tyndarus）。廷达鲁斯同一起被俘的主人菲洛克拉特斯（Philocrates）互换衣服和姓名，帮助主人获释，而自己受到严厉的责罚。不过，

> 正如在许多情况下经常发生的那样，一个人在无意之中做的事情带来的好处，往往远远胜过他有意地做的好事（《俘虏》，开场白，《古罗马戏剧选》，前揭，页 113）。

菲洛克拉特斯回家后帮赫吉奥领回了被俘的儿子菲洛波勒穆斯，并带回了拐走儿子的家奴。经审讯，赫吉奥认出了自己丢失的那个儿子。总体来看，正如剧末结束语所说，《俘虏》是"一出符合良好道德风尚的剧"（参《古罗马戏剧选》，前揭，页 188）。普劳图斯在这些剧本的细节方面受到古希腊中期谐剧的启发，这是完全可能的，正如诗人可能在谐剧《卡西娜》（Casina）[1] 中借用了意大利闹剧：阿特拉笑剧（Atellane）。

① 拉齐克《古希腊戏剧史》的中译本认为，普劳图斯的剧本《抽签》取材于狄菲洛斯的《卡西娜》，参拉齐克，《古希腊戏剧史》，页 208。中译本显然把影响和被影响的关系弄反了。正确的是，普劳图斯的《卡西娜》取材于狄菲洛斯的《抽签》（*Kleroumenoi*），参 LCL 61，页 vii 和 4 以下。

在所有的古罗马戏剧作品中，神话谐剧《安菲特律翁》（*Amphitruo*）占有特殊的地位。这部谐剧对欧洲戏剧产生很大的影响。之所以对这部戏剧有兴趣，也是因为这部谐剧在普劳图斯的作品中占有特殊的地位：里面涉及唯一保存下来的用讽刺体裁改写神话。此外由于已知古希腊的新谐剧中没有对应的，有人猜测，普劳图斯是以古希腊的中期谐剧的剧本为典范。当然谐剧的技巧指向新谐剧（*Nea*）：《安菲特律翁》是一部典型的关于阴谋与混淆的谐剧。普劳图斯在剧本的前言中称这个剧本为正剧或悲喜剧（*tragicomoedia*），因为古罗马神和古希腊神话中的英雄、肃剧（*tragoedia*）的人物同奴隶一起出现在谐剧的可笑场景中：尤皮特利用忒拜统帅安菲特律翁不在——10 个月以来都在打仗——的机会，化身为安菲特律翁，在安菲特律翁的妻子阿尔库美娜（Alcumena）那里沉湎于爱情中。墨丘利化身为安菲特律翁的奴隶索西亚（Sosia）在宫殿前站岗，赶走并让真正的索西亚变得糊涂，他本应该禀报男主人的到来。当真正的安菲特律翁出现，热情奔放、兴冲冲地跟夫人打招呼时，阿尔库美娜在与假丈夫经历意外的一夜情以后正遭受分离痛苦，把这次打招呼视为一种嘲弄。由于受到妻子的冷遇和揭秘的伤害，安菲特律翁指责妻子的不忠。对于观众来讲，这个悲剧性的冲突是十分喜剧性的冷嘲热讽。在许多别的混乱以后，冲突终于通过尤皮特的干预得到解决：在剧本的结尾尤皮特揭开实情，使他和安菲特律翁的儿子幸福地出生（参阿尔布雷希特主编，《古罗马文选》卷一，页 98 以下）。这部谐剧①对世界文学也产生了持久的影响。其中，莫里哀、德莱顿（Dryden）、克莱斯特（Kleist）、吉罗杜（Giraudoux）、凯泽

① 范瑟姆（Elaine Fantham）认为，普劳图斯的《安菲特律翁》是正剧（悲喜剧），参哈里森，《拉丁文学手册》，页 117。

（Kaiser）和哈克斯（Hacks，德国剧作家）都写过同名剧本。

诗剧《安菲特律翁》在格律方面主要采用抑扬格六音步（iambus sēnārius），当然也使用别的格律，如在第二幕第二场，诗行 633－652 采用抑扬扬格（βακχεῖος 或 bakcheus），① 诗行 653 采用赖茨半联句（cōlon reizianus），以及诗行 654－860 采用扬抑格七音步（trochaeus septēnārius）（参《古罗马文选》卷一，页 92 和 101）。

《安菲特律翁》，II，2

Alcumena. Amphitruo. Sosia.

> ALC. Satin parva res est voluptatum in vita atque in aetate agunda
>
> praequam quod molestum est? ita cuique② comparatum③ est
>
> in aetate ḥominum；
>
> [*635*] ita divis est placitum,④ voluptatem ut maeror comes conse-
>
> quatur：⑤
>
> quin incommodi plus malique ilico adsit,⑥ boni si optigit⑦

① 单词 bakcheus（复数 bakcheen）亦称 bacchius（复数 bacchien），希腊文 βακχεῖος 或 βακχειακός πούς。这种诗律的形式为：短长长。

② 单词 cuique 是 quisque（每个人；任何人）的曲折形式。

③ 被动过去分词 comparātum，动词原形是 comparō："匹配；比较；集合"，或者"准备；获得；购买；提供"。

④ 分词 placitum 是 placeō（使喜欢；使中意；受欢迎；获得赞成）的现在分词的中性单数主格。

⑤ 动词 cōnsequātur 是 cōnsequor（跟随；追求；获得；到达；推理）的第三人称单数现在时主动态虚拟语气。

⑥ 动词 adsit 是 adsum（靠近；出席；在场；参与；协助；拥有）的第三人称单数现在时主动态虚拟语气。

⑦ 动词 optigit 是第三人称单数完成时主动态陈述语气，动词原形是 optingō，通 obtingō（落入；遇到）。

quid.

nam ego id nunc experior① domo atque ipsa de me scio，

cui voluptas

parumper datast，dum viri mei mihi potestas videndi② fuit③

noctem unam modo；atque is repente abiit④ a me hinc ante

lucem

[640] sola hic mihi nunc videor，quia ille hinc abest⑤ quem ego

amo praeter omnes.

plus aegri ex abitu viri，quam ex adventu voluptatis cepi. ⑥

sed hoc me beat saltem，quom perduellis

vicit et domum laudis compos revenit.

id solacio est.

absit,⑦ dum modo laude parta⑧ domum recipiat⑨ se；

feram et perferam usque

[645] abitum eius animo forti atque offirmato，id modo si mercedis

datur mi，ut meus victor vir belli clueat.

① 动词 experior：尝试；经验；忍受；认识。

② 分词 videndī 是 videō（看见）的将来时被动态分词。

③ 动词 fuit 是 sum（是；存在）的第三人称单数完成时主动态陈述语气。

④ 动词 abii 是 abeō（离去；辞职；去世）的第三人称单数完成时主动态陈述语气。

⑤ 动词 abest 是 absum（不在；缺席；不参与；不留心；远离）的第三人称单数现在时主动态陈述语气。

⑥ 动词 cēpī 是 capiō（取；抓；占领；承受；理解）的第一人称单数完成时主动态陈述语气。

⑦ 动词 absit 是 absum（不在；缺席；不参与；不留心；远离）的第三人称单数现在时主动态虚拟语气。

⑧ 分词 partā 是阳性被动过去分词 partus 的阴性单数夺格，修饰阴性名词 laus（赞扬、称赞）的单数夺格 lauda，动词原形是 pariō：产出；生；获得；引起。

⑨ 动词 recipiat 是 recipiō（再次取；收回；恢复；接受；欢迎；承担；许诺）的第三人称单数现在时主动态虚拟语气。

satis mi esse ducam.

virtus praemium est optimum;

[*649a*] virtus omnibus rebus anteit profecto:

[*650*] libertas salus vita res et parentes, patria et prognati

tutantur, servantur:

virtus omnia in sese habet, omnia adsunt

bona quem penest virtus.

AMPH. Edepol me uxori exoptatum credo adventurum do-

mum,

quae me amat, quam contra amo, praesertim re gesta bene

[*656*] victis hostibus: quos nemo posse superari ratust,

eos auspicio meo atque ductu primo coetu vicimus.

certe enim med illi expectatum optato venturum scio.

Sos. Quid? me non rere expectatum amicae venturum meae?

ALC. Meus vir hic quidem est. AMPH. Sequere hac tu me.

[*660*] ALC. Nam quid ille revortitur

qui dudum properare se aibat? an ille me temptat sciens

atque ad se volt experiri, suom abitum ut desiderem?

ecastor med haud invita se domum recipit suam.

[*664*] Sos. Amphitruo, redire ad navem meliust nos. AMPH.

Qua gratia?

Sos. Quia domi daturus nemo est prandium advenientibus.

AMPH. Qui tibi nunc istuc in mentemst? Sos. Quia enim sero

advenimus.

AMPH. Qui? Sos. Quia Alcumenam ante aedis stare saturam

intellego.

AMPH. Gravidam ego illanc hic reliqui quom abeo. Sos. Ei

perii miser.

AMPH. Quid tibi est? Sos. Ad aquam praebendam commo-
dum adveni domum,

[*670*] decumo post mense, ut rationem te putare intellego.

AMPH. Bono animo es. Sos. Scin quam bono animo sim? si
situlam cepero,

numquam edepol tu mihi divini creduis post hunc diem,

ni ego illi puteo, si occepso, animam omnem intertraxero.

AMPH. Sequere hac me modo; alium ego isti rei allegabo,
ne time.

[*675*] Magis nunc ⟨me⟩ meum officium facere, si huic eam ad-
vorsum, arbitror.

Amphitruo uxorem salutat laetus speratam suam,

quam omnium Thebis vir unam esse optimam diiudicat,

quamque adeo cives Thebani vero rumiferant probam.

valuistin usque? exspectatum advenio? Sos. Haud vidi magis.

[*680*] exspectatum eum salutat① magis haud quicquam quam canem.

AMPH. Et quom [te] gravidam et quom te pulchre plenam
aspicio,② gaudeo.

ALC. Obsecro ecastor,③ quid tu me deridiculi gratia

sic salutas atque appellas, quasi dudum non videris

quasique nunc primum recipias te domum huc ex hostibus?

[*685*] [atque me nunc proinde appellas quasi multo post videris?]

AMPH. Immo equidem te nisi nunc hodie nusquam vidi

① 动词 salūtat 是 salūtō（打招呼）的第三人称单数现在时主动态陈述语气。

② 动词 aspiciō（注视；看见）通 adspiciō。

③ 叹词 ecastor：我的天啊！

gentium.

ALC. Cur negas? AMPH. Quia vera didici dicere. ALC.
Haud aequom facit

qui quod didicit① id dediscit. ②an periclitamini③

quid animi habeam? sed quid huc vos revortimini tam cito?

an te auspicium commoratum est an tempestas continet

［*691*］ qui non abiisti ad legiones, ita uti dudum dixeras?

AMPH. Dudum? quam "dudum" istuc factum est? ALC.
Temptas. iam dudum, modo.

AMPH. Qui istuc potis est fieri, quaeso, ut dicis: iam du-
dum, modo?

ALC. Quid enim censes? te ut deludam contra lusorem meum,

［*695*］ qui nunc primum te advenisse dicas, modo qui hinc abieris.

AMPH. Haec quidem deliramenta loquitur. Sos. Paulisper mane,
dum edormiscat unum somnum. AMPH. Quaene vigilans som-
niat?

ALC. Equidem ecastor vigilo, et vigilans id quod factum est
fabulor.

nam dudum ante lucem et istunc et te vidi. AMPH. Quo in loco?

［*700*］ ALC. Hic in aedibus ubi tu habitas. AMPH. Numquam fac-
tum est. Sos. Non taces?④

① 动词 dēdiscit 是 dēdiscō（忘）的第三人称单数现在时主动态陈述语气。

② 动词 didicit 是 discō（学）的第三人称单数完成时主动态陈述语气。

③ 动词 perīclitāminī 是 perīclitor（测试；试探）的第二人称复数现在时主动态
陈述语气。

④ 动词 tacēs 是 taceō（不出声；保持安静；沉默；消失；隐瞒）第二人称单数
现在时主动态陈述语气。

quid si e portu navis huc nos dormientis detulit?

AMPH. Etiam tu quoque adsentaris huic? Sos. Quid vis fieri?

non tụ scis? Bacchae bacchanti si velis advorsarier,

ex insana insaniorem facies, feriet saepius;

[*705*] si obsequare, una resolvas① plaga. AMPH. At pol qui certa res

hanc est obiurgare,② quae me hodie advenientem domum

noluerit③ salutare. Sos. Inritabis④ crabrones. AMPH. Tace.

Alcumena, unum rogare te volo. ALC. Quid vis roga.

AMPH. Num tibi aut stultitia accessit aut superat superbia?

ALC. Qui istuc in mentemst tibi ex me, mi vir, percontarier?

[*711*] AMPH. Quia salutare advenientem me solebas antidhac,

appellare, itidem ut pudicae suos viros quae sunt solent.

eo more expertem te factam adveniens offendi domi.

ALC. Ecastor equidem te certo heri advenientem ilico,

[*715*] et salutavi et valuissesne usque exquisivi simul,

mi vir, et manum prehendi et osculum tetuli tibi.

Sos. Tun heri hunc salutavisti? ALC. Et te quoque etiam, Sosia.

Sos. Amphitruo, speravi ego istam tibi parituram filium;

① 动词 obsequāre 与 resolvās 分别是 obsequor（服从；顺从；投身于）和 resolvō（解开；放松）的第二人称单数现在时主动态虚拟语气。

② 动词 obiūrgāre 是 obiūrgō（责备；谴责；阻止）的第二人称单数现在时被动态陈述语气。

③ 动词 nōluerit 是 nōlō（不愿意；拒绝）的第三人称单数完成时主动态虚拟语气。

④ 动词 inrītābis 是 inrītō——通 irrītō（刺激；激怒）——的第二人称单数将来时主动态陈述语气。

verum non est puero gravida. AMPH. Quid igitur? Sos. Insania.

[*720*] ALC. Equidem sana sum et deos quaeso, ut salva pariam filium.

verum tu malum magnum habebis, si hic suom officium facit:

ob istuc omen, ominator,[①] capies [②]quod te condecet. [③]

Sos. Enim vero praegnati oportet et malum et malum dari,

ut quod obrodat sit, animo si male esse occeperit.

[*725*] AMPH. Tu me heri hic vidisti? ALC. Ego, inquam, si vis decies dicere.

AMPH. In somnis fortasse. ALC. Immo vigilans vigilantem.

AMPH. ⟨Vae⟩ mihi.

Sos. Quid tibi est? AMPH. Delirat uxor. Sos. Atra bili percita est.

nulla res tam delirantis homines concinnat cito.

AMPH. Ubi primum tibi sensisti, mulier, impliciscier?

[*730*] ALC. Equidem ecastor sana et salva sum. AMPH. Quor igitur praedicas,

te heri me vidisse, qui hac noctu in portum advecti sumus?

ibi cenavi atque ibi quievi in navi noctem perpetem,

neque meum pedem huc intuli etiam in aedis, ut cum exercitu

hinc profectus sum ad Teloboas hostis eosque ut vicimus.

[*735*] ALC. Immo mecum cenavisti et mecum cubuisti. AMPH.

① 单词 ōminātor 不是名词，意为"预言者；先知"，而是动词 ōminor（占卜；预示；祝）的第二人称单数将来时主动态祈使语气。

② 动词 capiēs 是 capiō（取；抓；占领；承受；理解）是第二人称单数将来时主动态陈述语气。这里意为"明白。"

③ 动词 condecet：适合；适宜；应得。这里意为"罪有应得。"

Quid est?

ALC. Vera dico. AMPH. Non de hac re quidem hercle；de

aliis nescio.

ALC. Primulo diluculo abiisti ad legiones. AMPH. Quo modo？

Sos. Recte dicit，ut commeminit：somnium narrat tibi.

sed，mulier，postquam experrecta es，te prodigiali① Iovi

[*740*] aut mola salsa hodie aut ture comprecatam② oportuit.

ALC. Vae③ capiti④ tuo. Soc. Tua istuc refert⑤— si curaver-

is. ⑥

ALC. Iterum iam hic in me inclementer dicit，atque id sine

malo.

AMPH. Tace tu. tu dic：egone abs te abii hinc hodie cum di-

luculo？

ALC. Quis igitur nisi vos narravit mi，illi ut fuerit proelium？

[*745*] AMPH. An etiam id ut scis？ ALC. Quippe qui ex te audi-

vi，ut urbem maximam

expugnavisses regemque Pterelam tute occideris.

AMPH. Egone istuc dixi？ ALC. Tute istic，etiam adstante

hoc Sosia.

① 拉丁语 prōdigiāli 派生于形容词 prōdigiālis：奇异的；古怪的；不自然的。

② 单词 comprecatam 派生于阴性名词 comprecatam（公开祈求）或动词 compre-

cor（祈求；祈愿）。

③ 叹词 vae：呜呼，哀哉，可惜！

④ 名词 capitī 是中性名词 caput（头；一人；生命）的三格单数，与 tuo（你的）一

样。

⑤ 动词 refert 是 referō（回忆；回答；对比）的第三人称单数现在时主动态陈

述语气。

⑥ 动词 cūrāverīs 是 cūrō（关心；治疗；照料；管理；安排；担忧）的第二人

称单数完成时主动态虚拟语气。

AMPH. Audivistin tu me narrare haec hodie? Sos. Ubi ego audiverim?

AMPH. Hanc roga. Sos. Me quidem praesente numquam factum est, quod sciam.

[*750*] ALC. Mirum quin te adversus dicat. AMPH. Sosia, age me huc aspice.

Sos. Specto. AMPH. Vera volo loqui te, nolo adsentari mihi.

audivistin tu hodie me illi dicere ea quae illa autumat?

Sos. Quaeso edepol, num tu quoque etiam insanis, quom id me interrogas,

qui ipsus equidem nunc primum istanc tecum conspicio simul?

[*755*] AMPH. Quid nunc, mulier? ALC. Ego vero, ac falsum dicere.

AMPH. Neque tu illi neque mihi viro ipsi credis? ALC. Eo fit quia mihi

plurimum credo et scio istaec facta proinde ut proloquor.

AMPH. Tun me heri advenisse dicis? ALC. Tun te abiisse hodie hinc negas?

AMPH. Nego enim vero, et me advenire nunc primum aio ad te domum.

[*760*] ALC. Obsecro, etiamne hoc negabis, te auream pateram mihi

dedisse dono hodie, qua te illi donatum esse dixeras?

AMPH. Neque edepol dedi neque dixi; verum ita animatus fui

itaque nunc sum, ut ea te patera donem, sed quis istuc tibi

dixit? ALC. Ego equidem ex te audivi et ex tua accepi manu

[*765*] pateram. AMPH. Mane, mane, obsecro te, nimis demi-
ror, sosia,

qui illaec illic me donatum esse aurea patera sciat,

nisi tu dudum hanc convenisti et narravisti haec omnia.

Sos. Neque edepol ego dixi neque istam vidi nisi tecum simul.

AMPH. Quid hoc sit hominis? ALC. Vin proferri pateram?
AMPH. Proferri volo.

ALC. Fiat. ⟨heus⟩ tu, Thessala, intus pateram proferto foras,

[*771*] qua hodie meus vir donavit me. AMPH. Secede huc tu,
Sosia.

enim vero illud praeter alia mira miror maxime,

si haec habet pateram illam. Sos. An etiam credis id, quae in

hac cistellula tuo signo obsignata fertur? AMPH. Salvom sig-
num est? Sos. Inspice.

[*775*] AMPH. Recte, ita est ut obsignavi. Sos. Quaeso, quin tu
istanc iubes

pro cerrita circumferri? AMPH. Edepol qui facto est opus;

nam haec quidem edepol laruarum plenast. ALC. Quid verbis
opust?

em tibi pateram, eccam. AMPH. Cedo mi. ALC. Age aspice
huc sis nunciam

tu qui quae facta infitiare; quem ego iam hic convincam palam.

[*780*] estne haec patera, qua donatu's illi? AMPH. Summe Iup-
piter,

quid ego video? Haec ea est profecto patera. perii, Sosia.

Sos. Aut pol haec praestingiatrix multo mulier maxima est aut

pateram hic inesse oprtet. AMPH. Agedum, exsolve cistulam

Sos. Quid ego istam exsolvam? Obsignatast recte, res gesta

est bene:

[*785*] tu peperisti Amphiteruonem 〈 alium 〉, ego alium peperi

Sosiam;

nunc si patera pateram peperit, omnes congeminavimus.

AMPH. Certum est aperire atque inspicere. Sos. Vide sis signi

quid siet,

ne posterius in me culpam conferas. AMPH. Aperi modo;

nam haec quidem nos delirantis facere dictis postulat.

ALC. Unde haec igitur est nisi abs te quae mihi dono data est?

[*791*] AMPH. Opus mi est istuc exquisito. Sos. Iuppiter, pro Iuppiter.

AMPH. Quid tibi est ? Sos. Hic patera nulla in cistulast. AM-

PH. Quid ego audio?

Sos. Id quod verumst. AMPH. At cum cruciatu iam, nisi app-

aret, tuo.

ALC. Haec quidem apparet. AMPH. Quis igitur tibi dedit?

ALC. Qui me rogat.

[*795*] Sos. Me captas,① quia tute ab navi clanculum huc alia via

praecucurristi, atque hinc pateram tute exemisti② atque eam

huic dedisti,③ post hanc rursum obsignasti clanculum.

① 单词 captās 是 capiō（取；抓；占领；承受；理解）的被动态过去分词的阴性复数四格。

② 动词 praecucurristī 与 exēmistī 都是第二人称单数完成时主动态陈述语气，动词原形是 praecurrō（先跑）和 eximō（取走）。

③ 动词 dedistī 与 obsignastī 是第二人称单数完成时主动态陈述语气，动词原形是 dō（给；提供）和 obsignō（盖章签名；印上；铭刻）。

AMPH. Ei mihi, iam tu quoque huius adiuvas insaniam?

ain heri nos advenisse huc? ALC. Aio, adveniensque ilico

[*800*] me salutavisti, et ego te, et osculum tetuli tibi.

AMPH. Iam illud non placet principium de osculo. Pergam exsequi.

ALC. Lavisti. AMPH. Quid postquam lavi? ALC. Accubuisti. Sos. Euge optime.

nunc exquire. AMPH. Ne interpella, perge porro dicere.

ALC. Cena adposita est; cenavisti mecum, ego accubui simul.

[*805*] AMPH. In eodem lecto? ALC. In eodem. Sos. Ei, non placet convivium.

AMPH. Sine modo argumenta dicat. quid postquam cenavimus?

ALC. Te dormitare aibas; mensa ablata est, cubitum hinc abiimus.

AMPH. Ubi tu cubuisti? ALC. In eodem lecto tecum una in cubiculo.

AMPH. Perdidisti. Sos. Quid tibi est? AMPH. Haec me modo ad mortem dedit.

[*810*] ALC. Quid iam, amabo? AMPH. Ne me appella. Sos. Quid tibi est? AMPH. Perii miser,

quia pudicitiae huius vitium me hinc absente est additum.

ALC. Obsecro ecastor, cur istuc, mi vir, ex ted audio?

AMPH. Vir ego tuos sim? ne me appella, falsa, falso nomine.

[*814*] Sos. Haeret [1]haec res, si quidem haec iam mulier facta

① 动词 haeret 是 haereō（无法离开；踌躇；怀疑）第三人称单数现在时主动态陈述语气。

est ex viro.

ALC. Quid ego feci, qua istaec propter dicta dicantur mihi?

AMPH. Tute edictas facta tua, ex me quaeris quid deliqueris.

ALC. Quid ego tibi deliqui, si, cui nupta sum, tecum fui?

AMPH. Tun mecum fueris? quid illac impudente audacius?

saltem, tute si pudoris egeas, sumas mutuom.

[*820*] ALC. Istuc facinus, quod tu insimulas, nostro generi non decet.

tu si me inpudicitiai captas,[1] capere non potes.

AMPH. Pro di immortales, cognoscin tu me saltem, Sosia?

Sos. Propemodum. AMPH. Cenavin ego heri in navi in portu Persico?

ALC. Mihi quoque adsunt testes, qui illud quod ego dicam adsentiant.

[*825*] Sos. Nescio quid istuc negoti dicam, nisi si quispiam est

Amphitruo alius, qui forte ted hinc absenti tamen

tuam rem curet teque absente hic munus fungatur tuom.

nam quod de illo subditivo Sosia mirum nimis,

certe de istoc Amphitruone iam alterum mirum est magis.

AMPH. Nescio quis praestigiator hanc frustratur mulierem.

[*831*] ALC. Per supremi regis regnum iuro et matrem familias

Iunonem, quam me vereri et metuere est par maxume,

ut mi extra unum te mortalis nemo corpus corpore

[*834*] contigit, quo me impudicam faceret. AMPH. Vera istaec

① 分词 captās 是 capiō（取；抓；占领；承受；理解）的被动态过去分词的复数四格。

velim.

ALC. Vera dico, sed nequiquam, quoniam non vis credere.

AMPH. Mulier es, audacter iuras. ALC. Quae non deliquit,
decet

audacem esse, confidenter pro se et proterve loqui.

AMPH. Satis audacter. ALC. Ut pudicam decet. AMPH. In
verbis proba 〈es〉.

ALC. Non ego illam mihi dotem duco esse, quae dos dicitur,

[*840*] sed pudicitiam et pudorem et sedatum cupidinem,

deum metum, parentum amorem et cognatum concordiam,

tibi morigera atque ut munifica sim bonis, prosim probis.

Sos. Ne ista edepol, si haec vera loquitur, examussim est

optima.

AMPH. Delenitus sum profecto ita, ut me qui sim nesciam.

Sos. Amphitruo es profecto, cave sis ne tu te usu perduis:

[*846*] ita nunc homines immutantur, postquam peregre adveni-
mus.

AMPH. Mulier, istam rem inquisitam certum est non amit-
tere.

ALC. Edepol me libente facies. AMPH. Quid ais? responde
mihi,

quid si adduco tuom cognatum huc a navi Naucratem,

[*850*] qui mecum una vectust una navi, atque is si denegat

facta quae tu facta dicis, quid tibi aequom est fieri?

numquid causam dicis, quin te hoc multem matrimonio?

ALC. Si deliqui, nulla causa est. AMPH. Convenit. tu, Sosia,

duc hos intro. Ego huc ab navi mecum adducam Naucra-

tem. —

[*855*] Sos. Nunc quidem praeter nos nemo est. dic mihi verum serio：

ecquis alius Sosia intust，qui mei similis siet?

ALC. Abin hinc a me dignus domino servos? Sos. Abeo，si

iubes. —

ALC. Nimis ecastor facinus mirum est，qui illi conlibitum siet

meo viro sic me insimulare falso facinus tam malum.

[*860*] quidquid est，iam ex Naucrate cognato id cognoscam meo.

阿尔库美娜、安菲特律昂和索西亚。

阿尔库美娜：

与我们所度过的一生中令人烦恼的事相比，生活中的

快乐是十分微不足道的事? 在人的一生中，为任何人准

备的都是这样。

[*635*] 这是获得诸神的赞成的。快乐与悲伤获得随从，

如果遇到什么好事，恰巧立即出现比不幸更多的不如意。

因为这种经验我现在就有，我是从切身体会得知的：

赐予过我快乐的时间只有很短，当时允许我见丈夫

就只有一个夜晚。天亮前他突然离开我。

[*640*] 现在我感觉我被抛弃了，因为我特别爱的他已经

离开。

我感到，分离的痛苦大过丈夫回家的快乐。

不过，他击败敌人，载誉而归，这当然让我感到极度

快乐。

这是一种安慰。

他会离开，直到新近因为获得称赞他自己才会回家。

[*645*]　我愿意怀着坚定和勇敢的心，

继续容忍和承受他的离开，要是送给我的礼物

就是这样的奖赏：我的丈夫名叫战争的胜利者。

我觉得这就足够了。

美德是最好的奖赏，

[*649a*]　美德的确远远高于一切。

[*650*]　自由、幸福、生命、财产、父母、家乡和亲人：

美德保护它们，美德保管它们，

美德本身容纳一切；自身有美德的人

一切都好。

安菲特律翁：

真的，我相信，现在我回家，妻子会欢迎我，

[*655*]　她爱我，就像我爱她一样，特别是在成功的时候，

因为已经击败敌人。对于大家来说，敌人是不可战胜的。

但是由于我指挥得当，我们在第一次战役中就打败了

敌人。

我确信，我的到来会受到她热切的欢迎。

索西亚：

你不认为我的到来也是我的女朋友所期待的吗？

阿尔库美娜：

这的确是我的丈夫！

安菲特律翁：

现在跟我来。

[*660*]　阿尔库美娜：

他究竟为什么回来？

因为他刚才还说他有急事。现在他肯定是考验我，

想试探他离开我我有多么痛苦？

诸神作证，他回家，我中意。

索西亚：

 安菲特律翁，我们最好回到船上去。

安菲特律翁：

 为什么？

[665] 索西亚：

 因为在我们回家的时候家里没人款待我们。

安菲特律翁：

 现在你怎么有这个想法？

索西亚：

 我们回来得太晚了。

安菲特律翁：

 为什么？

索西亚：

 我看见站在屋子前的阿尔库美娜已经厌烦了。

安菲特律翁：

 离开时我留下她一个孕妇在家。

索西亚：

 哎，真糟糕！

安菲特律翁：

 你怎么了？

索西亚：

 我回家取水正是时候，

[670] 在第九个月以后——这是你的估计，如同我知道
 一样。

安菲特律翁：

 要勇敢。

索西亚：

　　你并不知道我的勇敢。你永远都不会

　　再相信我的誓言。如果我从桶着手，

　　那么我就不能完全舀干井水。

安菲特律翁：

　　尽管跟着我！因为我让其他仆人去做。什么也不

　　要怕！

[675] 我想，现在去跟她打招呼更合适。

　　安菲特律翁高兴地跟他亲爱的夫人打招呼，他思念她，认为夫人是整个忒拜最好的女人，即使是忒拜的市民们也完全有理由夸奖她的声誉好。

　　你一直都还好吧？我到来，这是你渴望的吗？

索西亚：

　　我更觉得，一点儿也不是！

[680] 她跟他打招呼，好比跟任何笨蛋打招呼，一点儿也

　　不是渴望的。

安菲特律翁：

　　看见你怀孕，而且相当丰满，我很高兴。

阿尔库美娜：

　　我的天哪！我求你了。为什么你跟我打招呼是为了

　　嘲讽？

　　为什么你这么对我说话，似乎你最近还没有

　　看到我，似乎你现在才从敌人那里回家？

[685] （为什么你这样跟我讲话，好像你很久没有见到我

　　一样？）

安菲特律翁：

　　是啊，真的，现在以前我从未见到你。

阿尔库美娜：

　　为什么你否定？

安菲特律翁：

　　因为我学会讲真话。

阿尔库美娜：

　　做得不对！

　　为什么他学到的东西也忘了？是不是你们在试探

　　我是怎么想的？然而，为什么你们这么快就回家了？

[690]　假如一个神的预兆阻止了你，一场风暴妨碍了你，

　　你不能去军队那里，像你刚才还说的一样？

安菲特律翁：

　　刚才？这个"刚才"是什么时候？

阿尔库美娜：

　　你考我？"正是现在，刚刚"？

安菲特律翁：

　　请问，你说"正是现在，刚刚"，这究竟怎么可能？

阿尔库美娜：

　　怎么不可能？你的意思是什么？我要嘲讽你，因为你的

　　所作所为：

[695]　你说你现在才第一次到家，而且不曾离开。

安菲特律翁：

　　你的想象力真是太丰富了！

索西亚：

　　那么还要等一等，

　　直到她睡醒。

安菲特律翁：

　　她白日做梦？

阿尔库美娜：

　　上帝作证，我是清醒的。而且我清醒地讲述发生的事。

　　也就是说，几天前我就在这里见到你和他①了！

安菲特律翁：

　　在哪里？

[700] 阿尔库美娜：

　　在你居住的家里。

安菲特律翁：

　　这不可能！

索西亚：

　　没隐瞒？

　　假如在我们睡着时什么船只把我们从港口送来呢？

安菲特律翁：

　　难道你也要信口开河？

索西亚：

　　否则，究竟怎么回事？

　　你不知道？如果你阻止你的女人，

　　她在酒醉踉跄中发狂，那么你就是让她更加发疯，更加

　　愤怒。

[705] 假如你会顺从，那么你就会一下子释然。

安菲特律翁：

　　然而，波吕克斯作证！你阻止的这件事

　　是确定的：今天我回家时

① 指索西亚。

她如何拒绝跟我打招呼？

索西亚：

你将捅马蜂窝！

安菲特律翁：

闭嘴！——

阿尔库美娜，

我要问你一个问题！

阿尔库美娜：

请问吧。

安菲特律翁：

你受到愚蠢侵袭，还是你的高傲剧增？

[*710*] 阿尔库美娜：

亲爱的丈夫，你怎么想到那样问我？

安菲特律翁：

因为以前我回家时你始终欢迎我，

并且跟我攀谈，像有德的妻子对她的丈夫一样。

现在回家时我发现你的这个习惯没有了。

[*715*] 阿尔库美娜：

我的天哪，昨天你到家时，我马上就跟你打招呼了，立
即问你的情况如何。

亲爱的丈夫，我还抓住你的手，亲吻你。

索西亚：

昨天你在这里问候这个人？

阿尔库美娜：

而且还问候你，索西亚。

索西亚：

安菲特律翁，我希望她为你生了一个儿子。

然而，这个女人怀的不是儿子。

安菲特律翁：

　　合乎逻辑的推论是什么？

索西亚：

　　精神病！

[720] 阿尔库美娜：

　　我肯定，神志正常，并且向诸神祈求，我将生一个健康
　　的儿子。

　　然而，如果他在这里履职，那么你将大祸临头：

　　由于这方面的预兆，你占卜吧！你将明白为什么你罪有
　　应得。

索西亚：

　　因为确实有必要给予孕妇苹果和水果，

　　但愿，假如她的心绪开始变坏，她会有东西咬。

[725] 安菲特律翁：

　　昨天你在这里见到我了？

阿尔库美娜：

　　是啊，要我说十次吗？

安菲特律翁：

　　或许在梦里吧？

阿尔库美娜：

　　不，我是醒着的，你也是。

安菲特律翁：

　　哎，我真不幸！

索西亚：

　　你有事？

安菲特律翁：

　　我的妻子失去理智了。

索西亚：

　　情况异常糟糕！

　　没有什么疾病让人这么快就陷入神志昏迷了。

安菲特律翁：

　　亲爱的夫人，你究竟什么时候开始感到有这种疾病的？

[730] 阿尔库美娜：

　　天啦，我健康无恙。

安菲特律翁：

　　那么，为什么你说

　　你昨天见到我？因为我夜里才靠岸。

　　我在港口吃饭，整个夜晚都睡在船上。

　　我没有踏进这个屋子，自从我从这里

　　和军队一起征讨敌国，成为胜利者以来。

[735] 阿尔库美娜：

　　不，恰恰相反，你在我这里吃饭和睡觉。

安菲特律翁：

　　什么？

阿尔库美娜：

　　这是真的。

安菲特律翁：

　　至少这不是真的。其他的我不知道。

阿尔库美娜：

　　早上，天刚破晓时你赶到军队去。

安菲特律翁：

　　怎么可能？

索西亚：

为了好好记住，她正确地讲述：她在跟你讲述她做
的梦。

然而，女人啊，在你醒来以后，你今天要古怪地
用咸食或香献祭，公开向尤皮特 [*740*]
祈求。

阿尔库美娜：

呜呼，你的小命！

索西亚：

他回答你的这个问题——假如你会治好。

阿尔库美娜：

他又无情地嘲笑我，而且没受惩罚。

安菲特律翁：

你闭嘴。——（对阿尔库美娜）你跟我说：今天天刚
破晓时我才离开你？

阿尔库美娜：

除了你们，究竟是谁跟我讲述这次交战的经过？

[*745*] 安菲特律翁：

这你也知道？

阿尔库美娜：

是啊，我听你讲你如何将这个巨大的城市
占领，将国王普特雷拉（Pterela）本人打死。

安菲特律翁：

我讲的？

阿尔库美娜：

你自己。索西亚也站在旁边。

安菲特律翁：

你听清楚我今天讲这些？

索西亚：

　　究竟会在哪里呢？

安菲特律翁：

　　问她自己吧！

索西亚：

　　就我所知，我的耳朵从未听到。

[*750*] 阿尔库美娜：

　　他当然顺着你的心意说话。

安菲特律翁：

　　索西亚，过来，用眼睛看着我！

索西亚：

　　是啊，我看着。

安菲特律翁：

　　我希望你讲的话是真的，而不是顺从的。

　　你听到我跟她讲她所说的吗？

索西亚：

　　你说什么？你这么问我，难道你本人现在也已失去理智

　　了吗？

　　因为我就像你一样，现在才第一次见到她。

[*755*] 安菲特律翁：

　　那么，夫人，你现在听到他的话了吗？

阿尔库美娜：

　　我听到了。他在撒谎。

安菲特律翁：

　　你既不相信他，也不相信你的丈夫本人？

阿尔库美娜：

　　不相信，因为我

最相信我自己，并且知道，就像我说的一样，事情就是
这么发生的。

安菲特律翁：

　　你说我昨天到这里？

阿尔库美娜：

　　你否定你今天才离开？

安菲特律翁：

　　是的，我否定，并且说今天我才回到你所在的家。

[760] 阿尔库美娜：

　　你说什么？你也否认今天你送给我一个金杯

　　作为礼物，你说这个金杯是那里的人送给你的？

安菲特律翁：

　　我的天哪，我什么也没有送，什么也没有说。然而

　　我打算把这个杯子送给你，并且我还愿意这么做。

　　不过，这是谁告诉你的？

阿尔库美娜：

　　我听你自己讲的。而且你亲手

[765] 把它给我的。

安菲特律翁：

　　闭嘴，我求你了！——索西亚，我感到奇怪，

　　她怎么知道我在那里获得这个金杯作为礼物，

　　如果你没有事先拜访她，并把一切都告诉她？

索西亚：

　　我真的什么也没有说，并且在你之前还没有见过她。

安菲特律翁：

　　她究竟怎么了？

阿尔库美娜：

　　要我把那个杯子拿来吗？

安菲特律翁：

　　是啊！

［*770*］阿尔库美娜：

　　会拿来的。——特萨拉，进去把那个杯子拿出来，

　　就是今天我的丈夫送给我的那个。

安菲特律翁：

　　索西亚，一边去。在这件事上许多很特别。最特别的可

　　能就是

　　她会拥有那个杯子。

索西亚：

　　你相信吗？它在小匣子里，

　　是你封装的。

安菲特律翁：

　　封印完好无损吗？

索西亚：

　　看啊！

［*775*］安菲特律翁：

　　对啊，就像我封印的一样。

索西亚：

　　请问，你要把她

　　当作疯子加以驱除吗？

安菲特律翁：

　　真的，可能有这个必要。

　　因为在她身上潜伏的的确全是恶神。

　　特萨拉拿着那个杯子走出屋子。

阿尔库美娜：

　　看你现在还说什么？

　　瞧，这个杯子就在这里！

安菲特律翁：

　　把它给我。

阿尔库美娜：

　　现在请瞧好了，

　　因为你否定所发生的事。我的证据摆在大家面前。

[780] 这不是别人送给你的那个杯子吗？

安菲特律翁：

　　伟大的尤皮特！

　　怎么回事？我见到什么了？这真的就是那个杯子！索西

　　亚，唉！

索西亚：

　　上帝作证，如果这个女人不懂得精心策划的变戏法

　　窍门，

　　你的杯子肯定还在小匣子里面。

安菲特律翁：

　　走吧，去打开小匣子。

索西亚：

　　为什么打开？小匣子肯定是封装的——一切都是完全

　　对的：

[785] 你生了第二个安菲特律翁，我生了第二个索西亚；

　　如果现在那个杯子也是两个，那么我们全都是孪生的。

安菲特律翁：

　　我要打开验证。

索西亚：

　　请仔细看封印，免得以后你怪罪我。

安菲特律翁：

　　尽管打开吧！因为不这样，这个女人肯定要用她的话语
　　让我们变得精神错乱。

[790] 阿尔库美娜：

　　如果不是你这么做，究竟谁会送这个杯子给我？

安菲特律翁：

　　我肯定要研究这里的小匣子。

索西亚：

　　尤皮特，尤皮特作证！

安菲特律翁：

　　你怎么了？

索西亚：

　　小匣子里真的没有杯子！

安菲特律翁：

　　我没听错吧？

索西亚：

　　完全是真的。

安菲特律翁：

　　如果不是你搞鬼，那么她就要挨打。

阿尔库美娜：

　　不，它可在这里！

安菲特律翁：

　　那么谁把它给你的？

阿尔库美娜：

　　问我的那个人。

[*795*] 索西亚：

　　我明白了，因为你走另一条路，从船上秘密地
　　先跑回来，从这里取走那个杯子，并把它给她，
　　然后再一次秘密地把这个小匣子封上。

安菲特律翁：

　　我真不幸！你也支持已经陷入愚蠢的她？——还有你，
　　你说我们昨天到这里来了？

阿尔库美娜：

　　是啊。你来的时候，

[*800*] 你马上跟我打招呼，我也跟你打招呼，并且亲吻你

安菲特律翁：

　　以亲吻开始已经引起我的反感。继续盘问！

阿尔库美娜：

　　然后你洗澡了。

安菲特律翁：

　　洗澡以后呢？

阿尔库美娜：

　　你走向餐桌。

索西亚：

　　现在问得十分详细，这非常好！

安菲特律翁：

　　你别插嘴！——夫人，继续讲！

阿尔库美娜：

　　上菜。你和我一起进餐。我和你一起就餐。

[*805*] 安菲特律翁：

　　在同一张床上？

阿尔库美娜：

同一张。

索 西 亚：

　　噢！我不喜欢这种爱餐①。

安菲特律翁：

　　尽管让她描述经过！——我们餐后发生了什么？

阿尔库美娜：

　　你要睡觉。揭开被子。你和我一起上床休息了。

安菲特律翁：

　　你在哪里睡？

阿尔库美娜：

　　在卧室里与你同床共枕。

安菲特律翁：

　　你已经

　　毁掉我！

索 西 亚：

　　你怎么了？

安菲特律翁：

　　这个女人赐予我死亡！

阿尔库美娜：

　　请问，究竟怎么了？

安菲特律翁：

　　我什么也不想听。

索 西 亚：

　　你怎么了？

① 拉丁语 convivium（盛宴；宴会；聚餐；大吃大喝），德译 Liebesmahl ＝ Agape，宗教用语，可数名词，意为"爱餐"；不可数名词，意为"上帝的恩惠"。

[*810*] 安菲特律昂：

　　啊呀，这给我的打击太大：

　　在我离开期间，这个女人的名誉出现污点。

阿尔库美娜：

　　我的天哪，亲爱的丈夫，我求你了，我听到你在说什么啊？

安菲特律翁：

　　我是你的丈夫吗？骗子啊，请你别用虚假的头衔称呼我！

索西亚：

　　假如他真的从男人变成女人了，那么这事就到此为止。

[*815*] 阿尔库美娜：

　　怎么了？我究竟干了什么，以至于我必须听这样的话语？

安菲特律翁：

　　你干了什么事，你自己讲——你却还问我你干了什么？

阿尔库美娜：

　　作为你的妻子我跟你在一起，那时我干了什么呢？

安菲特律翁：

　　你和我在一起？这个放荡的女人是多么厚颜无耻啊！

　　至少，假如你自己没有羞耻心，那么你可以向我借！

[*820*] 阿尔库美娜：

　　为什么你指责？这个罪行不符合我们的出身。

　　你啊，如果我被理解为没有贞操，那么你就不能被理解。

安菲特律翁：

　　诸神作证，索西亚，难道你也一点儿认不得我吗？

索西亚：

　　也许！

安菲特律翁：

　　昨天我还在波斯港的船上吃饭吗？

阿尔库美娜：

　　证人我也有，他们可以向你们证实我说的话。

[825] 索西亚：

　　我不知道我应该对此说什么。也许这里

　　还有一个安菲特律翁，他在你外出时干你的事。

　　在你外出时，其中他也——履行你的义务。

　　如果有两个索西亚已经让人惊讶，

　　可有两个安菲特律翁就还要令人惊讶许多！

[830] 安菲特律翁：

　　某个混淆艺术家在和这个女人玩把戏。

阿尔库美娜：

　　我向天王的帝国和尤诺发誓，

　　向这位我必须最敬畏的神母发誓，

　　除了你，没有任何一个凡人用身体碰过

　　我的身体，以至于玷污我的名誉。

安菲特律翁：

　　要是真的多好！

[835] 阿尔库美娜：

　　我讲的是事实。不过，这是徒劳的，因为你不愿意

　　相信。

安菲特律翁：

　　你是一个妇人：你冒失地发誓。

阿尔库美娜：

觉得自己无辜，

　　就会冒失，大胆地为自己辩护，甚至毫无顾忌。

安菲特律翁：

　　很冒失！

阿尔库美娜：

　　多么合乎贞洁的女人。

安菲特律翁：

　　只是字面意义上的贞洁！

阿尔库美娜：

　　我的嫁妆不是人们通常称之为嫁妆的东西，

[*840*] 而是贞洁、羞耻心和没有贪念的激情，

　　敬畏诸神，对父母和家庭的爱，

　　听从你，为好人服务，帮助勇敢者。

索西亚：

　　如果这个女人讲真话，那么她的确是个模范！

安菲特律翁：

　　实际上我已经中邪了，不再知道我是谁了。

[*845*] 索西亚：

　　你真的是安菲特律翁。只不过请注意，不要迷失自己！

　　自从我们回家以后，现在人们都变了。

安菲特律翁：

　　夫人，我决心已定：这事不会得不到验证。

阿尔库美娜：

　　是啊，上帝作证，这将是令我高兴的。

安菲特律翁：

　　那么，你的意思是什么？请回答我：

　　如果我从船上把你的亲戚瑙克拉特斯（Naucrates）

接来，

[850] 他跟我一样在同一条船上航行，然后，他否定

发生你所说的事情，那么你应受到什么惩罚呢？

你能驳斥离婚是合理的惩罚吗？

阿尔库美娜：

如果我干了坏事，我不阻止离婚。

安菲特律翁：

那就对了。

索西亚，驾车去巡视那些奴隶！——我去船上接瑙克拉
特斯。

安菲特律翁向左边退场。

[855] 索西亚：

现在这里除了我们没有外人。严肃地告诉我：什么是
真的？

屋里有另一个跟我长得完全相像的索西亚吗？

阿尔库美娜：

你快滚开！你与你的主人般配，奴才！

索西亚：

如果你希望，那么我走！

索西亚同奴隶们一起进宫。

阿尔库美娜：

太罕见的是我的丈夫突然想到

指责我干了那么坏的坏事！

［*860*］无论发生什么事，很快我就会从亲爱的璐克拉特斯那里获悉。

阿尔库美娜返回宫殿（引、译自《古罗马文选》卷一，前揭，页 100 以下）。

尽管如上所述普劳图斯写作的是古希腊的披衫剧，可是他的剧本中存在许多古罗马本土的元素：第一，把古罗马的元素和古希腊的元素融为一体，如《库尔库利奥》（*Curcurio*）中故事发生在古希腊，却出现古罗马的主神尤皮特（参 LCL 61，页 186 以下），《安菲特律翁》中出现古罗马的神尤皮特和墨丘利，《普修多卢斯》中故事发生在雅典，却出现古罗马特有的独裁官，《布匿人》（*Poenulus*）中故事发生在古希腊的埃托利亚，却出现古罗马的裁判官，《波斯人》（*Persa*）和《一坛金子》中找裁判官断案，而《普修多卢斯》和《一坛金子》中分别影射古罗马关于借贷的法律和《十二铜表法》（*Lex Duodecim Tabularum*，公元前 451-前 450 年）；第二，甚至直接描写古罗马的生活，如《库尔库利奥》第四幕中出现位于罗马广场的科弥提乌姆。可见，普劳图斯虽然从古希腊取材，但却联系古罗马现实，这样的创作处理不仅便于古罗马观众的接受，而且还有利于通过谐剧讽刺达到教谕的创作目的（参王焕生，《古罗马文学史》，页 39 以下）。

尽管普劳图斯的谐剧种类很多，从粗鲁的奴隶闹剧，计谋谐剧（如《普修多卢斯》和《凶宅》）和混淆谐剧（如《孪生兄弟》和《安菲特律翁》），感伤剧和性格谐剧（如《一坛金子》），到关于人的滑稽谐剧（如《波斯人》）和神话闹剧（如《安菲特律翁》），可是谐剧的故事大都发生在日常生活中，而谐

剧的中心一般又都聚焦于有缺点的人。十分确定的典型人物和题材一再出现，让人发笑：

一，年迈的父亲常常吝啬守财，如《一坛金子》中欧克利奥，或愚庸，如《凶宅》中的塞奥普辟德斯和《埃皮狄库斯》（*Epidicus*，参 LCL 61，页 272 以下）中的佩里法努斯（Periphanes），因此成为奴隶整蛊的对象。譬如，家奴特拉尼奥当面戏耍老主人塞奥普皮德斯，明目张胆地把塞奥普皮德斯及其邻居西摩（Simo）比作"呆鸟"（《凶宅》，幕 3，场 2）。例外的是《一坛金子》中的梅格多洛斯、《吹牛的军人》中的佩里普勒克托墨诺斯（Periplectomeanus）等。

二，年轻的纨绔子弟无主见，但却生活放纵，因为好色而成为妓女或妓院老板的掠夺对象，导致债台高筑，如《凶宅》里的菲洛拉切斯，或者因为真心爱上妓女，却无力为所爱的妓女赎身而陷入痛苦。

三，吹牛的军人愚蠢、虚骄和好色，如《吹牛的军人》和《布匿人》。

四，妇女形象有两种：或者是出身贫穷的或外邦的伴妓，如《孪生兄弟》里的伴妓埃罗提乌姆，她们一般阴险狡诈和贪得无厌（当然也有伴妓虽然受制于妓院老板，但是却保持良好的天性）；或者因为嫁妆丰厚而任性、凶暴、生活奢侈，好争吵，喜欢管束自己的丈夫，如《孪生兄弟》里墨奈赫穆斯的妻子。例外的是《斯提库斯》中贤淑的两姐妹帕涅吉里斯（Panegyris）和潘菲利普斯（Pamphilippvs）。

五，遭到普劳图斯最为无情抨击的是最没有人性的妓院老板，如《普修多卢斯》中的巴利奥，最厚颜无耻的高利贷者，如《库尔库利奥》中的吕科（Lyco，古拉丁语中意为"狼"）和钱庄主。

六，占有重要地位的人物形象是奴隶，如《埃皮狄库斯》

和《普修多卢斯》直接以奴隶的名字命名。他们或者狡猾、诡计多端，甚至有些厚颜无耻，但在为主人出谋划策的言行中表现出智慧和机敏，如《凶宅》里的特拉尼奥，或者忠于主人，如《孪生兄弟》里索西克利斯的家奴墨森尼奥，却头脑简单。他们的共同之处就是没有古希腊新谐剧中的奴隶那么自由，常常遭到鞭打，如《安菲特律翁》中的索西亚，甚至更严厉的惩罚（参王焕生，《古罗马文学史》，页42以下）。

七，门客、厨子等等（科瓦略夫，《古代罗马史》，页359）。以《孪生兄弟》为例，门客佩尼库卢斯因为没有与"主人"（误以为索西克利斯是自己的主人墨奈赫穆斯）同享一顿饭而翻脸不认人（幕3，场1-2），甚至出卖主人，在主人的妻子面前煽风点火（幕4，场1-2）。而墨奈赫穆斯的伴妓埃罗提乌姆的厨师库林德鲁斯（Cylindrvs）口若悬河："贫嘴"（幕2，场2）。

传世的剧本——从留存的《戏剧目录年册》（*Didaskalien*，或译《演出纪要》）[①]来看，已知其中3个剧本的首演日期：《吹牛的军人》（公元前206/前205年）、《斯提库斯》（公元前200年）和《普修多卢斯》或《伪君子》（公元前191年）——[②]"幽默、滑稽、生动、活跃、喜剧性强"，出色得让人目瞪口呆，这都归功于普劳图斯十分高超的编剧手法：一方面，普劳图斯通过比较自由地改编和错合（cōntāminō，不定式 cōntāminare）类似的题材、性格特征和风格特征的手法，以便达到从中创新的最终目的；另一方面，这位古罗马艺术家把古希腊新谐剧的多部截然不同的剧本用作典范，与此同时兼顾古希腊中期谐剧、意大利

①　指每年上演的戏剧目录，由亚里士多德等人从官方名单中收集而成。参见默雷，《古希腊文学史》，页265。

②　至于各个谐剧的内容、结构和评价现在有了条理清楚的好形式，参 J. Blänsdorf（布伦斯多尔夫）：*Plautus*（普劳图斯），前揭书，页135-222。

民间谐剧等因素，从而实现谐剧的多样性。

　　当然对于我们今天而言，普劳图斯的强项并不是戏剧理论，相反是对故事人物性格特征卓有成效的刻画以及语言表现出来的力度、活力和表达方式。因此，古代文学批评家尤其夸赞普劳图斯的措辞。譬如，依据加图的记载，公元前 2 世纪末斯提洛（L. Aelius Stilo）说："若是文艺女神们想说拉丁语，那她们会用普劳图斯的语言"（昆体良，《雄辩术原理》卷十，章 1，节 99，参 LCL 127，页 306 及下；王焕生，《古罗马文艺批评史纲》，页 221）。瓦罗认为，考察语言是区别普劳图斯的谐剧真伪的最好的办法，并且根据作品的风格和言词幽默与普劳图斯一致，认可了其他一些剧本（革利乌斯，《阿提卡之夜》卷三，章 3，参 LCL 195，页 244 以下），因为在古罗马谐剧诗人中普劳图斯的语言最出色［诺尼乌斯（Nonius），《辞疏》]。西塞罗非常赞赏普劳图斯的谐剧语言朴实和单纯（《论演说家》卷三，章 12，节 44-45，参西塞罗，《论演说家》，页 533－535），称赞作为古罗马最享有盛誉的谐剧诗人普劳图斯的语言机敏，他的戏谑属于"雅致的、文明的、机敏的、幽默的"那一种（《论责任》(*De Officiis*) 卷一，章 29，节 104，参王焕生，《古罗马文艺批评史纲》，页 131。较读西塞罗，《论老年·论友谊·论责任》，页 138）。4 世纪马克罗比乌斯（Macrobius）把普劳图斯和西塞罗相提并论，认为他俩都是古罗马最机敏、最雄辩的人［《萨图尔努斯节会饮》(*Saturnalium Conviviorum Libri Septem*) 卷二，章 1，节 10，参《古罗马文学史》，页 50]。

　　普劳图斯的措辞标志就是生动，贴近生活。譬如，普劳图斯借菲洛拉切斯之口，把人生比作"新盖的房子"，其中新房就是孩子，而盖房子的工匠就是父母（《凶宅》，幕 1，场 2）。

　　普劳图斯喜欢玩文字游戏（如双关语），创造新词以及旋

律，他应该就是许多后辈诗人直至莎士比亚与内斯特洛伊（Johann Nepomuk Nestroy，1801－1862 年，奥地利剧作家、喜剧演员）的榜样。譬如在《一坛金子》里，在准备嫁女儿的那天，女儿却做了妈妈，而欧克利奥的金子丢了。此时，欧克利奥号啕大哭。女婿误以为岳父是因为女儿做未婚妈妈的事而伤心，于是主动承认自己就是强暴欧克利奥的女儿的事。在这里，作者巧用古拉丁语的阴性代词"她"：在欧克利奥心里"她"指装金子的坛子，而在卢科尼德斯的心里"她"指心爱的姑娘，即欧克利奥的女儿（参《世界艺术史·戏剧卷》，前揭，页 22 及下；《欧洲戏剧文学史》，前揭，页 65）。

普劳图斯的语言十分丰富，基本上采用有教养的古罗马人的会话语言，不过他也采用民间方言的成分，如谚语、粗野的俏皮话和骂人的语言（参《古代罗马史》，页 359）。如果情节需要，粗俗和伤风败俗的语言也不会吓退普劳图斯。因此在语言方面普劳图斯接近古希腊旧谐剧代表人物阿里斯托芬有创造性的措辞，远胜于接近米南德的细腻讲话方式和古希腊新谐剧中为他提供戏剧素材的其他作家。因此，普劳图斯谐剧由于表达直接而为我们提供了公元前 3 世纪末、2 世纪初活生生的日常生活拉丁语方面的有价值的见证。属于这些作品特点的就是音乐元素在其中占有很大的篇幅。而纯粹的对话部分却退居次席。古代语文学家称之为 diverbia（意为"对白"、"对话"或"台词"）的章节的诗律是抑扬格六音步（iambus sēnārius）。而在笛子伴奏的情况下，像歌剧一样宣叙许多用抑扬格（iambus）或者扬抑格（trochaeus）的七音步（septēnārius）或八音步（octōnārius）[1] 写成的部分。

[1]　关于八音步（octōnārius），详见艾伦、格里诺编订，《拉丁语语法新编》，页 563 及下。

此外还有许多用各种各样抒情格律歌唱的咏叹调（意大利语 aria，源于拉丁语 aera）和二重唱（意大利语 duetto）。它们就是独特的短歌（cantica，单数 canticus）。而合唱就像古希腊的新谐剧（Nea）一样被完全剔除了。普劳图斯通过大量的短歌赋予他的剧本特别的情调。格律、节奏及其旋律设计符合内容和当时的气氛，毕竟描写人的情感、激情和弱点是普劳图斯谐剧深为关切的主要事情。谐剧要揭示具体的人在应付特定场合时的典型行为方式。与此同时也常常让观众看到舞台上的真正不幸，从而唤起同情。这种不幸在剧本结尾部分绝对会逆转，然而常常源于错误的前提或者错误判断真相，以至于对于知情观众而言本身十分悲剧性的情形变得可笑。

在格律方面，普劳图斯受到贺拉斯的猛烈抨击。贺拉斯认为，人们赞美普劳图斯的韵律（numeros）和幽默（sales），两者即使不能算作"愚蠢（stulte）"，也是"太宽容（nimium patienter）"，因为普劳图斯的戏剧内容"粗俚（inurbanum）"，形式也不符合规范，即没有"合法的韵律（legitimum sonum）"——短长格（《诗艺》，行270-274，参《诗学·诗艺》，前揭，页151）。

三、历史地位与影响

在诗人死后，普劳图斯的谐剧也受到极大的欢迎。普劳图斯的作品一再演出，直到古罗马共和国结束。在奥古斯都时期，普劳图斯的谐剧受到贺拉斯的批判（《诗艺》，行270-274）。不过，某些剧本也还在"演出"，正如在庞贝城（Pompeji）里发掘的演出谐剧《卡西娜》（60年左右）的入场券证实的一样，观众们很想看普劳图斯的谐剧（普劳图斯，《卡西娜》，12）。而在帝政时期，舞台演出对普劳图斯戏剧和披衫剧（Palliaten）的兴趣完全回到了有利于拟剧的局面。

　　而作为阅读戏剧，直到古代结束，进入中世纪，普劳图斯的
谐剧在有教养的阶层中始终都还有追随者，尽管与泰伦提乌斯不
同，其作品的内容和语言有时粗俗下流，尚未列入学生读物的
选篇。

　　完整的普劳图斯作品版本在加洛林时期还有，不过其中的第
二卷在中世纪鼎盛时期丢失了。在文艺复兴时期，才重新发现第
二卷。当时开始忙于探讨普劳图斯。不仅在许多大学里编写知识
丰富的古拉丁语仿作，而且在整个欧洲用本民族语言进行改编和
继续发展。这些改编和继续发展在莎士比亚、莫里哀［如《斯
卡潘的诡计》（*Les Fourberies de Scapin*）］、莱辛（Lessing）和克
莱斯特（Kleist）的谐剧中找到了高潮，这里只列举了最著名的
代表人物。特别是性格谐剧《一坛金子》和《吹牛的军人》，混
淆谐剧《孪生兄弟》以及闹剧《安菲特律翁》，它们一再激起欧
洲谐剧作家创作新的作品。总之，"取之不竭的幽默、富有兴味
的语言、无穷无尽的发明天才使普劳图斯成为对于近代喜剧发展
产生了巨大影响的古代最大剧作家之一。"

第四节　凯基利乌斯

一、生平简介

　　普劳图斯的追随者众多，如特拉贝亚（Trabea）、阿提利乌
斯（Atilius）、阿奎利乌斯（Aquilius）和拉努维乌斯（Luscius
Lanuvius）。他们的创作大多几乎不为人知。[1] 出众的就是凯基利

　　① 参《古罗马文选》卷一，页124，脚注1；H. Juhnke（容克）：*Terenz*（泰伦
提乌斯），前揭书，页223-307，特别是页225。

乌斯（Caecilius Statius）。

凯基利乌斯的出生年未知。[1] 然而，从姓名凯基利乌斯·斯塔提乌斯可以推断，凯基利乌斯是凯尔特人——Statius（斯塔提乌斯）是整个意大利的凯尔特人地区通用的名字（参莱奥，《古罗马文学史》卷一，页217），而且在古罗马城他首先是某个凯基利乌斯（Caecilius）家里的奴隶。按照古罗马法律，他成为自由人以后沿用主人的名字。[2] 凯基利乌斯可能是公元前223至前222年作为非常年轻的战俘来到古罗马城的。此时，古罗马人占领凯尔特人当中的英苏布里人（Insubrer）在上意大利定居的地区及其城市莫迪欧南（Mediolanum）和科摩姆（Comum）。因此在时间上凯基利乌斯刚好属于普劳图斯与泰伦提乌斯之间的那一代人，比肃剧诗人帕库维乌斯稍老。圣人哲罗姆讲，凯基利乌斯童年时有几年与恩尼乌斯一起居住在恩尼乌斯的家里。因此凯基利乌斯肯定也受到伟大诗人恩尼乌斯的重要激励和推动。当然，作为戏剧家的恩尼乌斯擅长肃剧创作，从流传至今的谐剧片段的数量很少可以推断这一点。而凯基利乌斯沿着伟大典范普劳图斯的足迹，并且他的文学创作只有谐剧，更确切地说，披衫剧。

在泰伦提乌斯《婆母》（*Hecyra*）的第二篇开场白里，戏剧经理图尔皮奥（Ambivius Turpio）亲自讲话（泰伦提乌斯，《婆母》，行11以下）。从泰伦提乌斯这个有趣的见证我们获悉，凯基利乌斯及其剧本起初没有在古罗马公演。不过当时还很年轻的图尔皮奥有勇气让凯基利乌斯的谐剧重新上演，帮助他取得巨大

[1]　可能出生于公元前220年左右。参王焕生，《古罗马文学史》，页63。

[2]　革利乌斯在《阿提卡之夜》（卷四，章20，节12-13）载明，成为自由人后他把本名斯塔提乌斯（Statius）放在贵族氏族的名（nomen gentile）凯基利乌斯（Caecilius，著名谐剧诗人）之后，作为姓（cognomen）。参《阿提卡之夜》卷1-5，页256；阿尔布雷希特主编，《古罗马文选》卷一，页125，脚注2及下。

成功［《婆母》，开场白（二），参冯国超主编，《古罗马戏剧经典》，页124］。由此也可以推出，凯基利乌斯起初失败以后，在泰伦提乌斯时代视为受到观众喜爱的人。事实上文学批评家塞狄吉图斯把凯基利乌斯放在戏剧家中的第一位，甚至优先于普劳图斯。瓦罗（Varro）认为，凯基利乌斯在剧本情节方面获一等奖，普劳图斯因为对话、泰伦提乌斯因为性格刻画也得到最高的赞扬［瓦罗，《墨尼波斯杂咏》（Satura Menippea），残段399］。西塞罗对凯基利乌斯的评价似乎有些分歧。西塞罗有一定保留地认为，也许凯基利乌斯是最杰出的谐剧诗人［《论最好的演说家》（De Optimo Genere Oratorum），章1，节2，参LCL 386，页354-355］。对这个谐剧诗人的个人偏爱也表现在西塞罗喜欢引用凯基利乌斯。不过，西塞罗在别的地方又指责凯基利乌斯和帕库维乌斯的古拉丁语"差"：他们的古拉丁语违背了古典的规范（《致阿提库斯》卷七，封3，节10）；"凯基利乌斯和帕库维乌斯不曾用纯粹的方言（指拉丁语）"［《布鲁图斯》（Brutus），章74，节258，参LCL 342，页222-223］。①

凯基利乌斯的舞台活动高峰时期与普劳图斯的最后创作时期重合。哲罗姆把这个时期放在公元前179年，认为诗人的死期是公元前168年。当然，后古典历史学家和传记作家苏维托尼乌斯的文章反对这个日期。根据这篇文章，泰伦提乌斯还为凯基利乌斯朗诵公元前166年他写的处女作《安德罗斯女子》，所以受到凯基利乌斯的钦佩（苏维托尼乌斯，《泰伦提乌斯传》，章2）。②

① 参阿尔布雷希特主编，《古罗马文选》卷一，页77、126、127、239和360。

② 参苏维托尼乌斯，《罗马十二帝王传》，张竹明、王乃新、蒋平等译，北京：商务印书馆，2000年，页364及下。不过，容克对这个消息的真实内容表示怀疑，参容克：泰伦提乌斯，前揭书，页225；阿尔布雷希特主编，《古罗马文选》卷一，页127，脚注8；

二、作品评述

凯基利乌斯名下流传至今的有 42 个披衫剧剧名[1]和大约 300 行诗。他的谐剧也是根据希腊新谐剧改编的。

《被偷换的儿子》或《假儿子》[2]

从标题、残段和古代作家[3]与 Scholiasten[4] 的笺注推断,《被偷换的儿子》或《假儿子》(*Subditivo* 或 *Hypobolimaeus vel Subditivus*,参 LCL 294,页 494 以下)的内容大概如下:一个男人有两个儿子,一个他喜欢,一个他憎恨。他憎恨的儿子在城里生活,而他把另一个小孩托付给乡下的一个农民。当那个儿子长大成人的时候,父亲显然要回他。最后证实,其中之一是冒牌的。[5] 在古代,出自这个作品的诗行残段 79–80 R(革利乌斯,《阿提卡之夜》卷十五,章 9,参 LCL 212,页 82 及下)被当作谚语用。

残段 79–80 R 采用抑扬格七音步(iambus septēnārius)和抑扬格六音步(iambus sēnārius)。

① 参容克:泰伦提乌斯,前揭书,页 127,脚注 9。希腊语剧名多于拉丁语剧名。有些谐剧也有双语的名称。

② 两个标题,其中拉丁语标题是希腊语标题的翻译。这个剧本的范本是米南德的同名谐剧。

③ 西塞罗在《为塞·罗斯基乌斯辩护》(*Pro Sex. Roscio Amerino*)第十六章第四十六节暗示这部紫袍剧。

④ Scholiasta Gronovianus 对西塞罗的《为塞·罗斯基乌斯辩护》第十六章第四十六节的笺注:"在谐剧诗人凯基利乌斯笔下,一个拥有两个儿子的父亲出场,他把自己憎恨的那个儿子留在身边,而让他喜欢的那个儿子到乡下(Apud Caecilium comoediographum inducitur pater quidam qui habebat duos filios,et illum,quem odio habebat,secum habebat,quem amabat,ruri dedit)"。

⑤ 参 LCL 294,页 494 及下;瓜尔迪(T. Guardì),即 *Cecilio Stazio:I Frammenti*,A cura di T. Guardì,Palermo 1974,页 140 及下。

　　Nam hi súnt inimici péssumi, fronte hílaro①, corde trīstī,②

　　Quos néque ut adprendas③ néque uti dimittás④scias.⑤

　　因为最糟糕是这些敌人，他们笑里藏刀,⑥

　　你既不知道如何挽留他们，也不知道如何送走他们

（引、译自《古罗马文选》卷一，页 130）。

　　从传世的片段来看，凯基利乌斯广泛地采用了米南德、波西狄波斯（Posidippus）、阿勒克西得斯（Alexides）、菲勒蒙（Philemon）等新谐剧主要代表作家的作品（参王焕生，《古罗马文学史》，页 64）。

　　与普劳图斯相比，凯基利乌斯的谐剧标题更加接近米南德。流传至今的 21 个普劳图斯剧本中只有 3、4 个可以追溯到米南德，而凯基利乌斯的 42 个剧本中似乎有 16 个模仿米南德。

　　与普劳图斯的另一个区别可能就是，在《安德罗斯女子》（*Andria*）开场白（参 LCL 294，页 470 及下）中，泰伦提乌斯指出前辈奈维乌斯、恩尼乌斯和普劳图斯的例子，为他的错合

――――――――

　　① 古拉丁语 fronte hilaro（高兴的表情）：在古拉丁语中常常遇到 frōns（阴性名词：表情）作为夺格单数，如普劳图斯、提提尼乌斯和帕库维乌斯；hilarus（-a, -um）通形容词 hilaris（-e），意为"轻松愉快、无忧无虑"。参瓜尔迪对此的评注，前揭，页 142。

　　② 拉丁语 corde trīstī，其中 corde 是中性名词 cor（心脏；心灵）的夺格形式，形容词 trīstī（不友善，难相处；残酷；怀恨）。

　　③ 古拉丁语 adpre〈he〉ndas 是 adprehendō 的第二人称单数现在时主动态虚拟语气，而 adprehendō 通 apprehendō，本义"抓住某人或某物，以便留住"，意思是"挽留"，引申义为"理解；包容"。

　　④ 动词 dīmittās 是 dīmittō（送走；不理会，拒斥）的第二人称单数现在时主动态虚拟语气。

　　⑤ 动词 sciās 是 sciō（知道）第二人称单数现在时主动态虚拟语气。

　　⑥ 原文的本义是"具有高兴的表情和怀恨的心"，言下之意就是形容敌人表里不一，是内心歹毒的笑面虎，可译为"笑里藏刀"。

(cōntāminō, 不定式 cōntāminare) 实践辩解。泰伦提乌斯没有提到凯基利乌斯，这可能只有这么解释：凯基利乌斯拒绝把两个剧本结合在一起，在一定程度上主张线索的"单纯"，而古拉丁语 cōntāminō（错合）的字面意思是"亵渎"、"玷污"（参莱奥，《古罗马文学史》卷一，页220）。[1] 因此，凯基利乌斯也许有意识地反对奈维乌斯、恩尼乌斯、普劳图斯和泰伦提乌斯贯彻的传统，并且主张古罗马披衫剧的情节只能模仿几个古希腊语文本（参莱奥，《古罗马文学史》卷一，页220）。[2] 如果凯基利乌斯尤其在较老的时候才享有的声誉也许建立在这个基础之上，那么他的剧本受到赞扬的首先就是擅长情节的展开（参《古罗马文选》卷一，页78、126–128）。

　　尽管凯基利乌斯在结构、情节展开和舞台布景比普劳图斯更加忠实于各自的古希腊典范，更确切地说，尤其是忠实于米南德，但是在其他方面即语言表达的生动性和伤风败俗的喜剧性方面他与普劳图斯十分接近。凯基利乌斯致力于把喜剧性元素和机智性元素写得更加通俗易懂，运用大量的格律、旋律和节奏以及格言。在这些方面，诗人显示出与普劳图斯在趣味和技巧方面的本质相似。

　　从刻画的人物来看，凯基利乌斯也遵循普劳图斯的传统，刻画的人物无非就是老父、纨绔子弟、奴隶、门客、伴妓等。譬如，《青年朋友》(Synephebi) 中刻画了一个温和、慷慨的父亲，《项链》(Plocium) 里刻画了一个受到妻子压制而希望妻子早死的丈夫（参《古罗马文学史》，页64）。

① 容克有不同看法，参容克：泰伦提乌斯，前揭书，页227。

② 然而 Sc. Mariotti（著有 *Livio Andronico e la Tradizione Artistica*, Saggio critico ed ed. dei frammenti dell'Odyssea, Urbino [2]1986）表示怀疑，*Caecilius*（凯基利乌斯），见 Kl. Pauly I, Sp. 987 及下。

《项 链》

凯基利乌斯模仿米南德的同名剧本（ *Πλόκιον* ），创作了《项链》（ *Plocium*，参 LCL 294，页 516 以下）。根据米南德和凯基利乌斯的传世残段，大约可以重构剧本的内容如下：一个贫穷男子——他 10 个月以前才进城——的女儿在一个晚会上遭到一个不知姓名的年轻男子强奸。不久以后她被父亲许配给富有邻居的儿子，而不知道这位邻居的儿子就是她怀的孩子的父亲。10 个月以后，当婚礼已经全面开始筹备的时候，保守遭强奸而怀孕的秘密的她生下了她的小孩。她父亲的一个忠诚的奴隶从外面听到产妇的喊叫，并带着闷闷不乐的猜想诉说。与此同时，她未来的公公也陷入困境：他的爱吵架的妻子由于嫉妒，强迫他出卖他赏识的一个女奴。这个剧本可能就以这个男人的抱怨歌曲开场：

残段 143 – 157 R[①]（《阿提卡之夜》卷二，章 23，节 10）

> Is démum miser est，qui aérumnam suám nésciat occultáre
>
> Foris: íta me[②] uxor forma ét factís facit，sítaceam，tamen índicium，
>
> Quae nísi dotem ómnia quaé nolis habet: quísapiet de mé discet，
>
> Qui quási ad hostis captús liber servío salva urbe atque árce.

① 诗律：可能采用尾韵不完整（καταληκτικός 或 catalectic）的抑抑扬格四拍诗行（anapaest tetrameter）（行 142 – 145），围绕它们的是两个尾韵完整（ἀκατάληξις）的四拍诗行（tetrameter）。

② 拉丁语 me facit indicium（取代 mihi）。四格 me 可以由此解释：indicium facere 在这里意为 "indicare"；me indicat "她指控我"。但是 Holford-Strevens（和 O. Skutsch）读的是（行 142 – 143）："［…］ suam nequit occulte ferre/ ita de me ［…］"。

Quaen míhi quidquid placet éo privatum it me servatam
⟨velim⟩?[①]

Dum éius mortem inhio，égomet vivo mórtuus inter vivos. [②]

Éa me clam se[③] cúm mea ancilla aít consuetum. Id me árguit：

Íta plorando orándo instando atque óbiurgando me óptudit，

Eam utívenderém. Nunc credoínter suás

Aequális，cognátas sermoném serit：

"Quís vostrarúm[④] fuitíntegra aetátula

Quae hóc idem a viro

Ímpetrarít suo，quód ego anus modo

Efféci，paeliceút meum privarém virum?"

Haéc erunt concília hocedie：dífferar[⑤]sermóne misere （引
自 LCL 195，页 194 和 196）

隐藏的痛苦还容易忍受一些；

出卖我的就是我妻子的脸色和举止，而不是我的抱怨。

她的金钱是好的，别的一切都不好；如果你们聪明，就

会从这里看清她的为人：

我像囚徒一样干活，在城市和那些塔屹立的地方。

我喜欢的东西她要扔出去。她监视我的一举一动。

① 莱奥在翻译（trānslātiō）时依据的传世异文是 servatum。而里贝克改为 ser-
vatam ⟨velim⟩；因而这句话就是 "她开始夺走我中意的一切。我会希望她活着？"

② 异文：inter vivos 在 égomet 之后，vivo mórtuus 之前。此外，这个诗行在上一
个诗行之前。参阿尔布雷希特主编，《古罗马文选》卷一，页 131。

③ 拉丁语 clam se 意为 "在她的背后"。在古拉丁语中，clam 像介词跟四格或
夺格一样，意为 "悄悄地在某人面前"。

④ vostrarum （或 vostrorum）：古拉丁语，二格小品词，通 vestrum （你们当中
的）。

⑤ 古拉丁语 differre 在这里有两层含义："背后讲闲话，使人声名狼藉，叫嚷"；
"撕碎，咬碎"。参瓜尔迪对此的评注，前揭，页 164 以下。

我巴不得她死。啊，真吓人！活生生地死去。

现在她为了个年轻的女仆而妒火攻心，

她痛哭流涕，骂骂咧咧地逼迫我答应她的要求；

那个可怜的小姑娘，① 我廉价卖掉她！现在我想我会听到

她对她的闺蜜和叔母们这样讲：

"在你们年轻时，谁会如此逼迫自己的老公，

就像我这个老女人一样，成功地赶走他的小情人？"

那就是说，如今她们会嚼舌根，她们的舌头会把我撕得

粉碎（引、译自《古罗马文选》卷一，页 131 及下；参 LCL

294，页 520 及下；LCL 195，前揭，页 194 以下）。

革利乌斯给出了对应的古希腊范本（《阿提卡之夜》卷二，
章 23，节 9）：米南德的《项链》（Plokion）。

ἐπ' ἀμφότερα νῦν ἡ 'πίκληρος ἡ κ⟨αλή⟩②

μελλει③ καθευδήσειν. κατείργασται μέγα

καὶ περιβόητον ἔργον· ἐκ τῆς οἰκίας

ἐξέβαλε τὴν λυποῦσα ἣν ἐβούλετο,

ἵν' ἀποβλέπωσιν④ πάντες εἰς τὸ Κρωβύλης

πρόσωπον ἦι⑤ τ' εὔγνωστος οὖσ' ἐμὴ γυνὴ⑥

δέσποινα. καὶ τὴν ὄψιν ἣν ἐκτήσατο·⑦

① 在这里，"小姑娘"指前述的"年轻女仆"。

② 异文：Ἐπ' ἀμφότερα νῦν ἡπίκληρος ἡ καλή。参 LCL 195，页 194。

③ 异文：Μέλλει。参 LCL 195，页 194。

④ 异文：ἀποβλέπωσι。参 LCL 195，页 194。

⑤ 异文：ἦ，动词 εἰμί（是；存在；活；成为）的第三人称单数现在时主动态虚拟语气。参 LCL 195，页 194。

⑥ 异文：γυνή（女人；女性；妻子）。参 LCL 195，页 194。

⑦ 异文：ἐκτήσατο。参 LCL 195，页 194。

ὄνος ἐν πιθήκοις, τοῦτο δὴ τὸ λεγόμενον,
ἐστίν. σιωπᾶν βούλομαι τὴν νύκτα τὴν
πολλῶν κακῶν ἀρχηγόν. οἴμοι Κρωβύλην
λαβεῖν ἔμ', εἰ καὶ δέκα τάλαντ᾽⟨ἠνέγκατο⟩,①
⟨τὴν⟩ ῥῖν᾽ ἔχουσαν πήχεως.② εἶτ᾽ ἐστὶ τὸ
φρύαγμα πῶς ὑποστατόν;③⟨μὰ τὸν⟩ Δία
τὸν Ὀλύμπιον καὶ τὴν Ἀθηνᾶν, οὐδαμῶς.
παιδισκάριον θεραπευτικὸν δὴ④καὶ λόγου
† τάχιον· ἀπαγέσθω δέ. τί γὰρ ἄν τις λέγοι;⑤

现在我的漂亮⑥老婆可以安心地

睡在她的钱袋上：干了件大事，

与她的声誉很匹配。

她如愿以偿地

把那个惹她生气的姑娘赶出家门。

现在大家都知道克罗比勒（Krobyle）是女主人，

得谦恭地望着这个女人的脸。

当然，她的脸——

猴子中的驴，⑦就像

① 异文：ἐκκαίδεκα τάλαντα προῖκα καί。参 LCL 195，页 194。

② 异文：πηχέως·（前臂）。参 LCL 195，页 194。

③ 异文：Φρύαγμά πως ὑπόστατον。参 LCL 195，页 194。

④ 异文：δέ（但是；和）。参 LCL 195，页 194。

⑤ 残段 333，参 *Menandri Reliquiae Selecta*（《米南德遗稿文选》），F. H. Sandbach 编，Oxford 1972；残段 402，参 *Menandri quae supersunt*，Bd. 2，A. Körte 和 A. Thierfelder 编，Leipzig ²1959。异文：Τάχιον ἀπαγέσθω δέ τις ἄρ ἀντεισαγάγοι。参 LCL 195，页 194。

⑥ 反讽。

⑦ "猴子中的驴" 是骂人的双关语：又丑又笨。一方面，从外在的长相来看，意思就是 "既像猴，又像驴"，即 "不伦不类，十分难看"。另一方面，从内在的人性来看，猴子与驴都有笨蛋的意思，合起来的意思就是 "笨蛋中的笨蛋"。

人们常说的一样。

在晚上——哦，没说这事，

也没诉说一肚子的痛苦。哎呀，我这个白痴，

娶了口袋里装满金子的克罗比勒，

她的鼻子有一肘长，

而且她的行为卑鄙。是否可以忍受？

宙斯和雅典娜作证，不行，不可忍受。

如果卖掉那个年轻的孩子，就发配她去干活吧！

这么好的女仆不是那么容易被替代的（引、译自《古罗马文选》卷一，前揭，页 133 及下；参 LCL 294，页 518 及下；LCL 195，前揭，页 194 以下）！①

革利乌斯指出，"除了主旨迷人、措辞精当这方面两本书不可相提并论之外"，"米南德写得清晰得当而又机智的地方，凯基利乌斯尽管力所能及，也没有努力去再现"，似乎是认为不够完美而摒弃，反而"塞进"一些"莫名其妙的滑稽东西"，如采用抑扬格六音步（iambus sēnārius）的残段 158-161 R（德文译自莱奥，《古罗马文学史》卷一，页 468）。

Sed túa morosane②úxor quaeso est？ -Va！rogas③！ -④

————————————

① 在最后一行，莱奥的翻译偏离了 A. Körte 的解读："τάχιον ἀπάγεσϑ᾿ ὧδε. τίν᾿ ἄρ᾿ ἄν εἰσάγοι；"，参莱奥，《古罗马文学史》卷一，页 466 及下。

② 形容词 mōrōsus, -a, -um："顽固，迂腐"；"爱发脾气，爱吵架，脾气不好"。单词 morosane：疑问小品词-ne 一般替代句子里承载主重音的字词，多在句首，但是在古拉丁语剧作家笔下词序自由是可能的，参 J. B. Hofmann/A. Szantyr, Lateinische Syntax und Stilistik（《拉丁语的句法与修辞学》），München 1965，页 461。

③ 动词 rogās 是 rogō（问；询问）的第二人称单数现在时主动态陈述语气。

④ 异文：Sed túa morosaneúxor, quaeso, est（不过，我问：你的妻子不爱发脾气，是吗）？-Quám rogas（如何问）？参 LCL 195，页 198。

Qui tándem? -Taedet① méntionis, quáe mihi

ubídomum advení, adsédi, extemplo sávium②

dat iéiuna anima. ③-Níl peccat de sávio;④

ut dévomas volt⑤ quod foris potáveris. ⑥

乙：

然而，不要问你的老婆爱发脾气吗？

甲：

唉！明知故问！

乙：

究竟怎么了？

甲：

提起就烦。当我回家，

一坐下时，她就马上献吻，⑦

用令人恶心的口臭。

乙：

关于亲吻，她并不犯法：但愿你会

把在外面喝的酒奉送给她（引、译自《古罗马文选》

卷一，页 134；参 LCL 294，页 522 及下；LCL 195，页 198

① 动词 taedet（使人讨厌；使人感到厌烦）是 taedeō（使讨厌；使恶心；使反感；厌烦）的第一人称单数现在时主动态陈述语气。

② 在古风时期，中性名词 savium 通 suāvium（亲吻）。

③ 拉丁语 ieiuna anima：“带着从空胃里散发出来的气息”=“带着腐烂的、令人恶心的气味”。妻子令人恶心的口臭是古拉丁语剧作家（如提提尼乌斯）喜欢的一个谐剧题材，参《古罗马文选》卷一，页 179。

④ 名词 sávio 是 savium 的夺格。

⑤ 异文：vult（动词 volō 的第三人称单数现在时主动态陈述语气）。参 LCL 195，页 198。

⑥ 动词 pōtāverīs 是 pōtō（喝酒；饮酒）第二人称单数完成时主动态虚拟语气。

⑦ 语意双关，因为另一层意思是“呵斥”。

及下，前揭）。

在这个残段里，已婚的老男人（甲）向邻居（乙）抱怨他那个令人讨厌的妻子。由于忽略了"米南德取之于日常生活的一些单纯、真实而愉快的内容"，凯基利乌斯创作的女角色（残段158–161 R）"显得荒唐可笑，而非合适得体"，因此遭到革利乌斯的猛烈抨击："毁掉了这一节"。而在米南德的作品中，相应的段落则更多地描述爱吵架的妻子的权势欲，即富有而傲慢的妻子让她身边的所有人都不堪忍受（《阿提卡之夜》卷二，章23，节12–13，参 LCL 195，页 196–199）。

> 我娶了个女继承人，一个拉弥亚！①
> 我不是和你说过了吗，
> 这件事？什么？真的没有？她拥有一切，房子，田地，
> 而我承受，阿波罗啊，所有苦难中的苦难。
> 她不仅让我痛苦，还让其他所有人烦恼，
> 她的儿子，而女儿遭罪更多。你说恶行没法抵挡。
> 这我完全知道（二，章23，节1，见革利乌斯，《阿提卡之夜》卷1–5，页147）。

最后，革利乌斯还从两部谐剧摘录奴隶的独白（《阿提卡之夜》卷二，章23，节20–21）。一位奴隶站在门口，听到主人的女儿的痛苦叫喊。由于不明真相，这位良善忠厚的奴隶产生复杂的感情：害怕、愤怒、怀疑、怜悯和痛苦。当经过询问、得知真

① 在希腊神话中，拉弥亚是个吞噬儿童的女怪物，上半身是美女，下半身是蛇身。

相以后，这位奴隶开始思考穷人的命运不公。财产难免会让穷人
们蒙羞，像米南德写的独白一样：

> 老天啊！这样的人真是三重恶鬼缠身，
> 一文不名却娶妻生子，好糊涂的人，
> 从不留神自己需求，一旦人生不顺，
> 无钱购置寒衣，无处躲风避雨，
> 在苦难的生活中忍受冬天的苦寒。
> 厄运总是有份，好事从来无缘，
> 我说的是一人的苦难，告诫的可是众人（《阿提卡之
> 夜》卷二，章23，节20，前揭，页148）。

　　革利乌斯认为，米南德写的独白在用词方面"真诚和朴
实"，而凯基利乌斯的诗句只不过是由米南德的只言片语和夸张
的肃剧词汇拼凑而成的，如采用抑扬格六音步（iambus sēnārius）
的残段169-172 R。

> ... is demum infórtunatust homo,
> Paupér qui educitín egestatem líberos;
> Cuífortuna et rés nuda est, continuópatet.
> Nam opulénto fmam fácile occultat fáctio. [①]
> 他是个十分不幸的男人，
> 他穷养的孩子们又贫困。
> 他的厄运是完全公开的，

①　关于韵律符号和异文，如，英文版第一行后半部分是 infórtunatus ést homo，
第二行末尾是逗号，第三行中间没有逗号，第四行结尾是冒号，参 LCL 195，页200。

恩威掩盖了富人的无耻（《阿提卡之夜》卷二，章23，
节21，引、译自《古罗马文选》卷一，页135；莱奥，《古
罗马文学史》卷一，页469。参 LCL 195，页201；LCL 294，
页528及下，前揭）。

剧本接下来的情节可能就是孩子的出生将阻碍这个可怜的姑
娘与富有邻居的儿子结婚，因为他要解除婚约。这时，项链挽救
了这段婚姻。凭借项链，这位年轻的男子认出他的新娘就是他所
玷污的姑娘［参华明顿，卷一（LCL 294），页516及下；瓜尔
迪（T. Guardì），页161及下］，① 因此，结婚不再有障碍。

残段173-175 R 采用抑扬格六音步（iambus sēnārius）。这些
诗行也出自谐剧《项链》，不过内容是普遍有效的看法。

> Edepol, senectus, si nil quicquam aliud viti
> Adportes tecum, cum advenis, unum id sat est,
> Quod diu vivendo multa quae non volt videt. ②
> 波吕克斯作证，花白老人，如果你步履蹒跚，
> 不带别的残疾，如果你来了，那么这一点就足够了，
> 因为在漫长的人生中一个人见到许多不想要的（引、
> 译自《古罗马文选》卷一，页135及下；LCL 294，页528
> 及下）。

① 不过，也有别的一些重构尝试。譬如，韦伯斯特尔（T. B. L. Webster）认
为，项链不是用来作为新娘的识别标志，而是作为女奴——也许就是那个富有男人
必须出卖的那个女奴——是自由民出身，参韦伯斯特尔，*Studies in Menander*（《米南
德研究》），Manchester 1950，页99。

② 按意义，过去分词 videt（动词原形是 vido：看见）是对 homo（诗行169 R）
的补充。

残段 177 R 采用抑扬格六音步（iambus sēnārius）。

Vivas ut possis, quando nec quis[①] ut velis.

活着，像你能够的一样，因为你不能像你想要的一样
（引、译自《古罗马文选》卷一，页 136；LCL 294，页 528
及下）。

《青年朋友》

《青年朋友》（*Synephebi*，参 LCL 294，页 536 以下）是凯
基利乌斯的一部披衫剧。根据西塞罗的证词，这部披衫剧同
样是模仿米南德的同名谐剧《青年朋友》（*Synepheboi* 或 *Fel-
low Adolescents*）。有个残段出自这部谐剧，其理由让人感到奇
怪。西塞罗对这个理由进行了思考 [《论神性》（*De Natura
Deorum*）卷三，章 29，节 72]。一个年轻男子说，对于一个
没有钱的恋人而言，有一个铁石心肠、吝啬的父亲好过有一
个大方、充满理解的父亲，因为可以善意地欺骗和偷窃，然
后挥霍前者的财产，但是后者的善良会把这样的一些计划扼
杀在萌芽状态。

这些思想肯定是米南德的。然而，凯基利乌斯是否仅仅因为
谐剧的佯谬而采纳这些思想，或者他是不是要以这样的方式向观
众阐明古希腊的人性教育优于建立在坚定严格、节约和纪律严明
的古罗马教育原则，并且在这种追求中得到观众的理解，这是不
能肯定的。

残段 199－210 R 采用抑扬格六音步（iambus sēnārius）。

① 拉丁语 necquis = nequis，是 "nequeo, -ire"（不能）的第二人称现在时。

In amore suave est summo summaque inopia

Parentem habere avarum inlepidum，in liberos

Difficilem，qui te nec amet nec studeat tui.

Aut tu illum furto fallas aut per litteras

Avertas aliquod nomen① aut per servolum

Percutias② pavidum，postremo a parco patre

Quod sumas quanto dissipes libentius！

* * *

Quem neque quo pacto fallam nec quid inde auferam，

Nec quem dolum ad eum aut machinam commoliar，

Scio quicquam：ita omnis meos dolos fallacias

Praestrigias praestrinxit commoditas patris.

在最高的恋爱激情和极度贫穷中，令人愉快的就是

有位父亲，他吝啬而粗枝大叶，对于他的孩子们来说

难对付，他不爱你，不关心你的幸福。

你可以或者用偷盗欺骗他，或者通过书信

为你偷偷地留下任何一笔钱，或者通过一个年轻的男奴

毫无理由地引起他的惊恐：最终你从一位有点吝啬的父

亲那里

设法搞到的——最好是还要挥霍的那么多！

* * *

不过我——我如何能欺骗他，如何能拿走他的东西，

抑或我还应该计划哪种欺诈手段或花招——

我根本就不知道：就这样，我父亲的宽容早已阻止了

　　① 古拉丁语（公元前240–前75年）nomen 在这里意为"债务款项，货币项目"（户口簿上登记的应付款项）。

　　② 古拉丁语（公元前240–前75年）percutere 在这里意为"诈骗，欺骗"。

我所有的阴谋诡计和骗招（引、译自《古罗马文选》卷一，页137；参 LCL 294，页 536–539）。[1]

出自谐剧《青年伙伴》的还有下面这个片段（西塞罗，《论神性》卷一，章6）。在这个片段里，运用宗教语言的隆重庄严的开端与结尾处意外的平庸的用语形成可笑滑稽的对比。

残段 211–214 R 采用扬抑格七音步（trochaeus septēnārius）。

Pro deum[2], popularium omnium, omnium adulescentium
Clamo postulo obsecro oro ploro atque inploro fidem!

* * *

in civitate fiunt facinora capitalia：
〈Nam〉 ab amico amante argentum accipere meretrix noenu[3]
volt.

哈，向诸神、全体同胞和所有年轻人
我呼唤、召唤、要求、恳求、请求和祈求可靠的帮助！

* * *

国内发生一些了不起的事：
娼妓不愿拿情人的钱（引、译自《古罗马文选》卷一，页138；参 LCL 294，页 538–541）！[4]

[1] 较读王焕生，《古罗马文学史》，页64；西塞罗，《论神性》，石敏敏译，上海：上海三联书店，2007 年，页141 及下。

[2] 拉丁语 pro deum（补充：fidem!）是一个常用的宣告："对诸神的忠心可鉴！"这里存在混合的结构：fidem（忠心、真心实意；可靠）属于 pro，同时又是 clamo、postulo 等四格对象。

[3] 单词 noenu：古风时期的 non。

[4] "哈"表达愿望和渴望。较读西塞罗，《论神性》，页8。

出处不明的残段

像让这个残段传世的西塞罗证实的一样，残段259-263 R 涉及神阿摩尔的权能［《图斯库卢姆谈话录》(*Tusculan Disputations*) 卷四，章32，节68］。凯基利乌斯的这些诗行符合出自欧里庇得斯失传的剧本《奥格》(*Auge*，指阿卡狄亚公主、雅典娜的女祭司，参默雷，《古希腊文学史》，页282) 的传世残段。欧里庇得斯的残段可能用作米南德的谐剧范本，而米南德的这部谐剧又被凯基利乌斯改编。

残段259-263 R 采用抑扬格六音步 (iambus sēnārius)。



deum qui non summum putet,①

Aut stultum aut rerum esse② inperitum existumat:③

Cuii④ in manu sit,⑤ quem esse dementem velit,⑥

Quem sapere, quem insanire, quem in morbum inniici,

Quem contra amari,⑦ quem expeti, quem arcessier⑧.



谁不认为他⑨是最高的神，

我就会认为他是笨蛋或不谙世事：

① 动词 putet 是 puto (认为) 的第三人称单数现在时主动态虚拟语气。

② 动词 esse 是 sum (是) 的现在时不定式。

③ 拉丁语 existumat：认为。异文：existumem，参《古罗马文选》卷一，页139。

④ 传世的原本是 cui。单词 cuii 是里贝克的校正，古拉丁语 (公元前240-前75年) cuius (-a, -um, 属于谁) 的二格。

⑤ 单词 sit 是 sum (是) 的第三人称单数现在时主动态虚拟语气。

⑥ 单词 velit 是 volo (想；要) 的第三人称单数现在时主动态虚拟语气。

⑦ 单词 amari (被爱) 是 amo (爱) 的现在时被动态的不定式。

⑧ 单词 arcessier 是古拉丁语 arcessere 的现在时不定式被动态，意为"被约会；被引诱"(特别是新郎把新娘带回家)。

⑨ 在这里，"他"指阿摩尔。

谁若在他的手里，他就会想要让谁疯，

让谁明智，让谁精神失常，让谁患病。

让谁拒斥被爱，让谁被渴求，让谁被约会（引、译自
LCL 141，页 406）。

从上下文来看，西塞罗援引凯基利乌斯的这段台词，是为了反对凯基利乌斯否定神明。西塞罗认为，一般称作爱（ἐρᾶν 或 φιλεῖν）的全部激情都是超越平凡，没有什么可以与之媲美。

最后还有两句格言（残段 265 R 和残段 266 R），它们的出处也不明。

残段 265 R 采用抑扬格六音步（iambus sēnārius）。

Homo homini deus est，si suum officium sciat.

对于人来说，知道自己责任的人就是神（引、译自
《古罗马文选》卷一，页 139）。

残段 266 R 采用扬抑格七音步（trochaeus septēnārius）。

Saepe est etiam sup① palliolo sordido sapientia.

褴褛的小大衣下面也常常有智慧（引、译自《古罗马文选》卷一，页 139）。

借助于其中的几个残段我们准备验证诗人的先进写作方式。即革利乌斯把古拉丁语部分放在相应的古希腊语部分对面，进行比较（《阿提卡之夜》卷二，章 23；卷三，章 16‑19，参 LCL 195，页 192 以下；革利乌斯，《阿提卡之夜》卷 1‑5，页 144‑

① 单词 sup：sub（在古拉丁语里常常适应下面一个单词的辅音）。

148 和 202-212）。于是我们会发现，凯基利乌斯虽然非常清楚地遵循一个场景，但是在语言方面仅仅沿用少数几个"主题句"，其余的则在古拉丁文中重新编写。如同在普劳图斯那里一样，在凯基利乌斯那里，文字游戏、声音效果、头韵法、格言和伤风败俗的生动性胜过米南德的构思精巧。因此，阿提卡主义者革利乌斯的评价也不利于这个古罗马诗人。此外，凯基利乌斯没有考虑剧本的舞台效果，可是不要忘记，这位古罗马剧作家肯定没有像古希腊剧作家一样在艺术比赛中获得成功，而是不得不同马戏表演的魅力竞争。①

三、历史地位与影响

一些古代作家对凯基利乌斯的评价颇高。昆体良（Quintilian）说，古代批评家们高度赞扬凯基利乌斯［《雄辩术原理》（*Institutio Oratoriae*）卷十，章1，节99，参 LCL 127，页306及下］。其中，瓦罗高度赞赏凯基利乌斯的戏剧情节安排。古典主义者贺拉斯称赞凯基利乌斯的谐剧庄重（gravitate）（《书札》卷二，封1，行59）。

西塞罗虽然称赞凯基利乌斯也许是最杰出的谐剧诗人（《论最好的演说家》，章1，节2），但更多的是批评。譬如，西塞罗认为，凯基利乌斯的拉丁语不纯（《布鲁图斯》，章74，节258，参 LCL 342，页222-223），是位不文明的古拉丁语作家［《致阿提库斯》（*Ad Atticum*）卷七，封3，节10］。又如，西塞罗反对凯基利乌斯否定神明［《图斯库卢姆谈话录》（*Tusculanae Disputationes*）卷四，章32，节68，参 LCL 141，页406及下］，认为

① 譬如，泰伦提乌斯肯定经常参加观赏。演出时观众纷纷离开他，跑去观看更加扣人心弦的民间娱乐节目，如拳击。参布伦斯多尔：古罗马谐剧的前提和起源，前揭书，页114；参《古罗马文选》卷一，页129和131以下。

《青春伙伴》中的老人比《项链》中的老人塑造得好〔《论老年》（*Cato Maior De Senectute*），章 7，节 24 至章 8，节 25，参 LCL 154，页 32 及下；西塞罗，《论老年·论友谊·论责任》，页 14；王焕生，《古罗马文艺批评史纲》，页 131 及下〕。

革利乌斯与众不同，尖锐地批评凯基利乌斯，以《项链》为例，在进行比较以后认为，凯基利乌斯的改编不能同古希腊的原剧并驾齐驱（《阿提卡之夜》卷二，章 23，节 22，参 LCL 195，页 200 及下；革利乌斯，《阿提卡之夜》卷 1-5，页 147-148；王焕生，《古罗马文学史》，页 64 以下）。

第五节　泰伦提乌斯

一、生平简介

第二个伟大的披衫剧代表人物是泰伦提乌斯。与他的前辈普劳图斯相比，戏剧诗人泰伦提乌斯只有很短的创作时间。公元前 159 年左右，泰伦提乌斯死得很年轻。依据古代的叙述，当时泰伦提乌斯才 25 或 35 岁。尽管如此，可泰伦提乌斯还是仅仅凭借 6 部谐剧就享有很高的声誉，有时甚至让普劳图斯黯然失色。[①] 1 世纪，瓦勒里乌斯·普洛布斯（Marcus Valerius Probus）把这些谐剧收入一个批评版本中，为下述的泰伦提乌斯作品奠定了基础。

在各个时代，尤其是在古代和中世纪，泰伦提乌斯都受到喜爱。这方面的证据就是大量的关于泰伦提乌斯剧本的评论和为泰

[①]　准确的内容描述，具体谐剧的概况和评价，参容克：泰伦提乌斯，前揭书，页 223-307；阿尔布雷希特主编，《古罗马文选》卷一，页 140，脚注 1。

伦提乌斯写的传记。其中，古代晚期多那图斯（Donat）的评论和苏维托尼乌斯的《诗人传》（De Poetis，参《古罗马文选》卷一，页87和140）特别重要。我们对作者生平的认识归功于它们和在泰伦提乌斯手稿中一起流传下来的《演出纪要》（Didaskalien）。但是，我们也从泰伦提乌斯的剧本本身的开场白中获得零星的资料。

从苏维托尼乌斯写的《泰伦提乌斯传》（参苏维托尼乌斯，《罗马十二帝王传》，张竹明等译，页363以下）及其后来的改编作品中我们获悉，公元前185年泰伦提乌斯生于迦太基。泰伦提乌斯是非洲人，所以他的外号是"阿非尔"。在并没有进一步了解的情况下，泰伦提乌斯来到罗马元老泰伦提乌斯·卢卡努斯（Terentius Lucanus）的家。泰伦提乌斯·卢卡努斯注意到泰伦提乌斯的天赋。因此，泰伦提乌斯·卢卡努斯悉心教育泰伦提乌斯，并且提前给予泰伦提乌斯自由。作为谐剧诗人，这位年轻的自由人获得了许多财产，以至于他可以在阿皮亚大道（Via Appia）购置一个小庄园。正如从他的开场白中的观点可以看出一样，泰伦提乌斯维持与古罗马贵族的密切交往，尤其是同小斯基皮奥和莱利乌斯（Gaius Laelius）交情甚笃（苏维托尼乌斯，《泰伦提乌斯传》，章1）。甚至有人认为，他们曾帮助泰伦提乌斯写戏剧。或许是为了避开谣言，在献给人民6部谐剧以后，公元前160年不超过25岁的[1]泰伦提乌斯离开罗马（苏维托尼乌斯，《泰伦提乌斯传》，章4）。

公元前159年，泰伦提乌斯到希腊做教育旅行，但有去无回。在诗人英年早逝以后，泰伦提乌斯的女儿嫁给了一个古罗马骑士（苏维托尼乌斯，《泰伦提乌斯传》，章5）。

① 也有抄稿称"不超过35岁"。参王焕生，《古罗马文艺批评史纲》，页43。

二、作品评述

与普劳图斯相比，通过前面提及的《演出纪要》，我们拥有泰伦提乌斯所有剧本首演的准确陈述。

《安德罗斯女子》①

在 19 岁时，泰伦提乌斯带着第一个剧本走向公众。公元前166 年，《安德罗斯女子》（Andria）在高级市政官马·孚尔维乌斯和曼·格拉布里奥主持的麦格琳节②上演。谱写音乐的是克劳狄乌斯（Claudius）的奴隶弗拉库斯（Flaccus）。伴奏乐器是两支单音竖笛（《演出纪要》，参普劳图斯等著，《古罗马戏剧选》，页 238；郑传寅、黄蓓，《欧洲戏剧文学史》，页 67 以下）。

5 幕剧《安德罗斯女子》讲述安德罗斯女子格吕克里乌姆（Glycerium）的曲折婚恋。雅典老人西蒙（Simo）的儿子潘菲卢斯（Pamphilus）误以为漂亮的安德罗斯女子格吕克里乌姆是邻居的妓女赫里西斯（Chrysis）的妹妹，奸污了格吕克里乌姆，让她怀有身孕。所幸，潘菲卢斯答应以后娶格吕克里乌姆为妻。可是，潘菲卢斯的父亲西蒙刚替儿子和老人赫勒墨斯的独生女定亲。西蒙知晓儿子的恋情以后，佯装要为儿子举行婚礼，以此试探儿子的真实想法（《安德罗斯女子》，幕 1，场 1）。中庸的潘菲卢斯接受家奴达乌斯（Davus）的劝告，佯装同意成亲。然而，赫勒墨斯看见了格吕克里乌姆生的孩子，断然要求解除婚约，不让潘菲卢斯做自己的女婿。不过，赫勒墨斯后来偶然发

① 参 Terence I（《泰伦提乌斯》卷一），John Barsby 编、译，2001 年［LCL 22］，页 41 以下。

② 关于麦格琳节，参格罗斯：戏剧，见 KL. Pauly V, Sp. 312 及下；布伦斯多尔夫（J. Blänsdorf）：古罗马谐剧的条件与产生，前揭书，页 114 以下。

现，格吕克里乌姆原来是自己的亲生女儿，于是同意把格吕克里乌姆嫁给潘菲卢斯，而让定亲的另一个女儿许配给青年哈里努斯（Charinus）（参普劳图斯等著，《古罗马戏剧选》，页237以下）。

泰伦提乌斯的《安德罗斯女子》和普劳图斯的《凶宅》一样，属于计谋谐剧。而且计谋者都是伺候少主人的家奴。只不过二者的主要动机不同。在《凶宅》里，特拉尼奥接连算计老主人的主要目的是为少主人掩盖败家的"罪行"，而在《安德罗斯女子》里，达乌斯出谋划策主要是为了反对包办婚姻和等级制度，成全少主人的婚恋，让贫家女与富家子弟也能实现有情人终成眷属，歌颂青年男女的自由恋爱（参郑传寅、黄蓓，《欧洲戏剧文学史》，页70及下）。

由于情节结构符合当时谐剧的基本格式，而剧作者在细节安排方面又独具匠心，这部以年轻人的爱情为主线的谐剧在泰伦提乌斯去世后还曾继续上演。

西塞罗认为，语言的简洁分为两种：没有多余的叙述；没有不必要的叙述。西塞罗赞赏前者，认为只能偶尔采用后者，因为后者使得意思晦涩，使得叙述缺乏最重要的优美感和说服力。这时，西塞罗引用泰伦提乌斯《安德罗斯女子》第一幕第一场中老人西蒙与奴隶索西亚（Sosia）之间的对话，然后称赞说：

> 那是一篇多么好的叙述：年轻人的行为，奴隶的提问，赫里西斯之死，其妹妹的面容、美貌和哭泣，更不用说关于其他一切。这段叙述中多么优美，多么丰富多彩［《论演说家》（De Oratore）卷二，章80，节327，《古罗马文艺批评史纲》，页134］！

《婆 母》①

在演出《安德罗斯女子》一年以后，即公元前165年，在塞·尤利乌斯·恺撒（Sextus Iulius Caesar）和格·科·多拉贝拉（Gnaeus Cornelius Dolabella）主持的麦格琳节上演出了剧本《婆母》。《婆母》是泰伦提乌斯的第五个剧本。谱写音乐的是克劳狄乌斯的奴隶弗拉库斯，演奏采用单音笛。第一次演出时没有开场白。由于"愚昧的观众当时都去看绳舞"和"拳击手的荣耀（gloria 或δόξαν）"，第一次演出不得不提早退场，以失败告终。

后来，在鲍卢斯（L. Aemilius Paulus）的葬礼［阿庇安（Appian，95-165年），《罗马史》（*Historia Romana* 或 *Roman History*）卷九，章19］②上再次重演《婆母》。旧中有新（譬如，添加了一篇开场白）的《婆母》获得了小小的成功："第一幕博得了人们的好评"，但是由于"角斗表演"，这次重演又不得不中断。

公元前160年，在肃穆的剧场里，年迈的剧院经理发表《婆母》的第二篇开场白，请求观众保持安静，保护剧作者，就像剧作者保护剧本一样，以便保障剧作者的收益，从而保障剧作者创作新的剧本。由于剧院经理的苦心经营，第三次重演终获成功［《婆母》，《演出纪要》、开场白（一）和（二），参普劳图斯等著，《古罗马戏剧选》，页366以下］。

① 参 *Terence II*（《泰伦提乌斯》卷二），John Barsby 编、译，2001年［LCL 23］，页139以下。

② 公元前168年马其顿的征服者，公元前146年马其顿成为古罗马的行省。长子马克西姆斯（Maximus）过继给法比乌斯（Fabius）家族，次子过继给斯基皮奥家族，即小斯基皮奥（Publius Cornelius Scipio Aemilianus）。两个年幼的儿子死于他举行凯旋仪式的前3天或后5天。参阿庇安，《罗马史》上册，谢德风译，北京：商务印书馆，1979年（1997年印），页325及下。

《婆母》是根据米南德的《公断》（*Epitrepontes*）改编的（参 LCL 132，页 379 以下；《罗念生全集》卷八，页 128 以下）。但是，4 世纪的注疏家多那图斯认为，它是根据新谐剧作家阿波洛多罗斯（Apollodorus）的同名剧本改编的（参拉齐克，《古希腊戏剧史》，页 208）。

剧作的标题 Hecyra 是语意双关，因为这个古拉丁语词汇具有两层意思：婆母和岳母。事实上，剧本前半部分的冲突主要聚焦于婆母索斯特拉塔（Sostrata），而后半部分的冲突主要集中在岳母弥里娜（Myrrhina）身上（参《古罗马文学史》，页 73）。

不过，5 幕剧《婆母》以潘菲卢斯［Pamphilus；拉赫斯（Laches）与索斯特拉塔的儿子］与菲卢墨娜［Philumena；菲迪普斯（Phidippus）与弥里娜的女儿］的爱情故事为主线。以前，在认错人的情况下，雅典的青年潘菲卢斯玷污了邻家的姑娘菲卢墨娜，夺走姑娘的戒指，并把戒指送给了相好的艺妓巴克基斯（Bacchis）。现在，潘菲卢斯却娶了菲卢墨娜为妻。但是婚后不久，他就去了伊姆罗兹岛［Imroz Adasi，今为格克切岛（Gokceada）］，一直没再亲近菲卢墨娜。菲卢墨娜的母亲弥里娜知晓女儿失身怀孕以后，以生病为由把女儿接回娘家。潘菲卢斯回来时正赶上菲卢墨娜分娩，但是他企图继续隐瞒实情，不愿把妻子接回家。由于潘菲卢斯的父亲拉赫斯指责巴克基斯对潘菲卢斯的爱情，巴克基斯前来为自己辩解。此时，弥里娜发现了女儿失身时丢失的戒指。于是，真相大白。最终，潘菲卢斯接回了妻子和孩子。需要指出的是，《婆母》里"男青年先玷污，后迎娶邻家姑娘"的情节在普劳图斯《一坛金子》里也有；只不过情形略有不同而已（参《欧洲戏剧文学史》，页 71）。

《自我折磨的人》

公元前 163 年，在麦格琳节上演出了泰伦提乌斯的新剧本《自我折磨的人》（*Heautontimorumenos*，参 LCL 22，页 171 以下；亦译《自责者》）。《自我折磨的人》采用抑扬格六音步（iambus sēnārius，参《古罗马文选》卷一，页 156 以下）。

谐剧《自我折磨的人》具有与《两兄弟》类似的特征。也是以米南德的剧本为基础。里面有两个教育观点对立的邻居。不过，主题和个性似乎都发生了改变。梅勒德穆斯（Menedemus）以忏悔和艰辛劳动的方式惩罚自己，因为他坚定和严肃，由于儿子克利尼亚（Clinia）爱上一个哥林多姑娘安提菲拉（Antiphila），就把儿子赶出家门。而梅勒德穆斯的邻居克里梅斯（Chremes）以他的自由教育原则为骄傲，觉得自己胜过梅勒德穆斯。为了让梅勒德穆斯放弃自我折磨，克里梅斯试图劝说梅勒德穆斯。此时，在此期间秘密回家的克利尼亚隐藏在克里梅斯家里，在克里梅斯的儿子克利提福（Clitipho）那里，以便获取安提菲拉的音讯。偶然得知，安提菲拉是阿提卡女子，而且是克里梅斯的女儿。因此，克利尼亚与安提菲拉的结婚不再受到阻挠。而克里梅斯的儿子克里提福爱上一个妓女巴克基斯，并且通过他家奴隶的诡计把这个妓女带进他亲生父亲的家。当梅勒德穆斯揭开那个曾经胜过自己的邻居的真相时，克里梅斯感到很震惊和沮丧。最后，梅勒德穆斯重新获得聪明的克制，成功地比较克里梅斯与他的儿子克里提福。在这部谐剧中，泰伦提乌斯对《两兄弟》的主题作了如下改变：泰伦提乌斯把不聪明的人性说成是不明智，并且抨击太自信的优越感。

开场白（行 1-52）采用抑扬格六音步（iambus sēnārius）。

Nequoi① sit vostrum mirum, quor② partis seni

poeta dederit,③ quae sunt adulescentium,

id primum dicam, deinde, quod veni, eloquar.

ex integra Graeca integram comoediam

[5] hodie sum acturus Heauton timorumenon,

duplex quae ex argumento facta est simplici.

novam esse ostendi et, quae esset: nunc qui scripserit

et quoia Graeca sit, ni partem maxumam④

existumarem⑤ scire vostrum, id dicerem.

[10] nunc, quam ob rem has partis didicerim,⑥ paucis dabo.

oratorem esse voluit⑦ me, non prologum:

vostrum iudicium fecit; me actorem dedit.

sed hic actor tantum poterit⑧ a facundia,

quantum ille potuit⑨ cogitare commode,

[15] qui orationem hanc scripsit, quam dicturus sum?

nam, quod rumores distulerunt⑩ malevoli

① 拉丁语 nequoi: ne quoi（无人；没人）。

② 副词 quor: 通 quūr, 意为"为什么；为了什么目的；出于什么动机"。

③ 动词 dederit 是 dō（给；提供）第三人称单数完成时主动态虚拟语气。

④ 形容词 maxumam 是 maxumus——通 maximus（大多数）——的阴性单数四格。

⑤ 动词 existimārēm 是 exīstimō（认为）第一人称单数未完成时主动态虚拟语气。

⑥ 动词 didicerim 是 discō（学习；实习；实践）第一人称单数完成时主动态虚拟语气。

⑦ 动词 voluit 是 volō（希望；想；打算）的第三人称单数完成时主动态陈述语气。

⑧ 动词 poterit 是 possum（能；能够；有能力）的第三人称单数将来时主动态陈述语气。

⑨ 动词 potuit 是 possum（能；能够；有能力）的第三人称单数完成时主动态陈述语气。

⑩ 动词 distulērunt 是 differō（不一致；有差别；分散；传播；分裂；诽谤）的第三人称复数完成时主动态陈述语气。

multas contaminasse① Graecas, dum facit

paucas Latinas, factum id esse hic non negat

neque se pigere et deinde facturum autumat.

[20] habet bonorum exemplum, quo exemplo sibi

licere id facere, quod illi fecerunt, putat.

tum, quod malevolus vetus poeta dictitat

repente②ad studium hunc se adplicasse③ musicum,

amicum ingenio fretum, haud natura sua,

[25] arbitrium vostrum, vostra existumatio④

valebit.⑤ Quare omnis vos oratos volo,

ne plus iniquom possit quam aequom oratio.

facite aequi sitis, date crescendi copiam,

novarum qui spectandi⑥ faciunt⑦ copiam

[30] sine vitiis. Ne ille pro se dictum existumet,⑧

qui nuper fecit servo currenti in via

decesse populum: quor insano serviat?

de illius peccatis plura dicet, quom dabit

alias novas, nisi finem maledictis facit.

① 动词 contāminasse 是 contāminō（错合）的完成时不定式主动态。

② 副词 repentē 通 rēpēns（突然；意外地）。

③ 动词 adplicasse 是 adplicō——通 applicō（应用于；附属于；靠近；投入于）——的完成时不定式主动态。

④ 阴性名词 existumātiō 通 existimātiō（判断；判定）。

⑤ 动词 valēbit 是 valeō（有能力；有价值；指；意思是）的第三人称单数将来时主动态陈述语气。

⑥ 分词 crēscendī 与 spectandī 是 crēscō（成长；升起；出现；增加；扩展）和 spectō（认为）的将来时被动分词。

⑦ 动词 faciunt 是 faciō（创作）的第三人称复数现在时主动态陈述语气。

⑧ 动词 existumet 派生于 existumo，通 exīstimō（认为；考虑；估计；裁判）。

[*35*] adeste① aequo animo, date potestatem mihi,

statariam agere ut liceat② per silentium,

ne semper servos currens, iratus senex,

edax parasitus, sycophanta③ autem inpudens,④

avarus leno adsiduē⑤ agendi⑥ sint ⑦seni

[*40*] clamore summo, cum labore⑧ maxumo. ⑨

mea causa causam hanc iustam esse animum inducite,⑩

ut aliqua pars laboris minuatur⑪ mihi.

nam nunc, novas qui scribunt,⑫ nil parcunt⑬ seni:

siquae laboriosast,⑭ ad me curritur;⑮

① 动词 adeste 是 adsum（靠近；出席；在场；参与；协助）的复数现在时祈使语气。

② 动词 liceat 是 licet（允许）的现在时虚拟语气。

③ 阳性名词 sȳcophanta（谄媚者；骗子）通 sūcophanta。

④ 形容词 inpudēns 通 impudēns（无耻）。

⑤ 副词 adsiduē 通 assiduē（不断地、持续地）。

⑥ 阳性复数分词 agendī 是 agō（驱赶；追逐；做；进行；引导；过；表示）的将来被动分词。

⑦ 动词 sint 是 sum 的第三人称复数现在时主动态虚拟语气。

⑧ 名词 clāmōre 与 labōre 是阳性名词 clāmor（高声叫喊；热烈鼓掌；喝彩；吵闹声；谣传；哄传）和 labor（劳动；苦难；工程；病；痛苦；作品）的夺格单数。

⑨ 形容词 summō 与 maxumō 是 summus（最高的；最强的；最后的；主要的；最好的；全面的）和 maxumus——通 maximus（最大的；最重要的）——的阳性单数夺格。

⑩ 动词 indūcite 是 indūcō（引进；引入；介绍；演出；推动；放上）的第二人称复数现在时主动态祈使语气。

⑪ 动词 minuātur 是 minuō（减少、缩小；轻视、贬低）的第三人称单数现在时被动态虚拟语气。

⑫ 动词 scrībunt 是 scrībō（写）的第三人称复数现在时主动态陈述语气。

⑬ 动词 parcunt 是 parcō（节约；保留；不损害）的第三人称复数现在时主动态陈述语气。

⑭ 拉丁语 siquae laboriosast：si quae laboriosas（形容词 labōriōsus 的阴性复数四格：劳累、辛苦；勤劳，勤勉）est。

⑮ 动词 curritur 是 currō（跑；驶；飞；流过去；继续说）第三人称单数现在时被动态陈述语气。

[*45*] si lenis est，ad alium defertur① gregem.

in hac est pura oratio. experimini②

in utramque partem，ingenium quid possit meum.

⌈si numquam avare pretium statui③ arti meae

et eum esse④ quaestum in animum induxi⑤ maxumum，

[*50*] quam maxume servire⑥ vostris commodis：⌉

exemplum statuite⑦ in me，ut adulescentuli

vobis placere⑧ studeant ⑨potius quam sibi.

为什么诗人提供一些老年的角色，

平时会是些年轻的角色？为了你们当中没人会惊讶，

这一点我首先要说明，然后我将说明我为什么来这里。

今天我将演《自我折磨的人》，

[*5*] 一部未碰过的谐剧，取材于一个地道的希腊人，

① 动词 dēfertur 是 dēferō（带下来；打下；降低；转移；揭发；报告；提交）的第三人称单数现在时被动态陈述语气。

② 动词 experīminī 是 experior（测试；找出）的第二人称复数现在时主动态祈使语气。

③ 动词 statuī 是 statuō（建立；树立；决立；指定；认为）的第一人称单数完成时主动态陈述语气。

④ 动词 ēsse 是现在时不定式主动态，词源是 ēdō（放出；发出；表现；宣布；出版；举行）。

⑤ 动词 indūxī 是 indūcō（引进；引入；介绍；演出；推动；放上）的第一人称单数完成时主动态陈述语气。

⑥ 动词 servīre 是 serviō（当奴隶；服从；侍奉；顺从；迎合；效劳；有用于）的现在时不定式主动态。

⑦ 动词 statuite 是 statuō（建立；树立；决立；指定；认为）的第二人称复数现在时主动态祈使语气。

⑧ 动词 placēre 是 placeō（使中意；使喜欢；受欢迎；获得赞成）的现在时不定式主动态。

⑨ 动词 studeānt 是 studeō（努力；奋斗；追求；关心；支持；学习）第三人称复数现在时主动态虚拟语气。

　　　他把简单的内容写成复杂的构思。

　　　我证明，这个剧本是新的，今后也会是新的：现在谁
　　　会写？

　　　那个希腊人会是谁？要不是我认为

　　　你们大多数人知道一些，我原本会讲这一点。

[10] 现在，我就讲一点儿为什么我接演这个角色。

　　　他希望，我是他的代言人，而不是开场白的朗诵者：

　　　他让你们作裁判，让我当他的起诉人。

　　　不过，这个起诉人将能够

　　　仅仅凭借他的演讲艺术，像他

　　　能够适当地思考一样，

[15] 演讲他写的演讲辞，就像是我要讲的一样吗？

　　　因为，他们散布恶意的谣言，

　　　（剧作者）错合许多希腊语谐剧，直到写出

　　　为数不多的拉丁语剧本。这一点他（剧作者）并不
　　　否认：

　　　这是事实；他不后悔，而且今后他还要继续这么做。

[20] 因为，他有好的抄本作自己的范本，

　　　并且认为，他也可以采用他们采用过的方法。

　　　也因为，那位充满恶意的老年诗人坚称，

　　　他（剧作者）突然投身于研习这种诗歌，

　　　依靠的是朋友的天赋，而不是他的本性。

[25] 他的意思是你们的鉴定和

　　　裁判！因此，我希望，你们各抒己见，

　　　不公的话语不会超过公正的言语。

　　　你们会恰如其分地作出评判！请你们提供将大量增加的
　　　新作吧！它们被视为，他们创作颇多，

[*30*] 完美无瑕。不过，不要考虑用这句话为他辩护，

最近在路上他让民众避让乱跑的

奴隶。为什么要受一个疯子的折磨？

如果他不停止造谣中伤，在他写出

别的新作时，他将会更多地说那个人的错误。

[*35*] 但愿我得到默许！请你们以公平之心参与！

请你们给我机会安心地表演，

不是一直跑的奴隶、愤怒的老人、

贪吃的食客，而是无耻的骗子、

贪钱的皮条客。他们将会不断地被一位老人驱逐，

[*40*] 他叫喊的声音最大，因为他的作品最重要。

这是正当的辩解。由于我的辩解，请你们放心吧！

但愿他不会用某种方法贬低我的作品段落！

因为，现在他们写的新作并非没有损害那位老人：

对于我而言，如果何处卖力，就让他继续说；

[*45*] 如果（何处）懈怠，就转交其他剧团。

在这个剧本里，语言是纯净的。请你们在这两方面

测试一下我的作品，我会有什么样的天赋！

[如果我没有小气地认定我的价值有限，

而且我已介绍：他宣称对最年长者有益；

[*50*] 最年长者啊，尽可能迎合你们的特权]

你们在我身上树立榜样吧！但愿年轻人们

会致力于使你们满意，而不是如何使他们自己满意

（引、译自《古罗马文选》卷一，页 156 以下。参 LCL 22，

页 176 以下，前揭）！

在《自我折磨的人》第三幕第一场，在梅勒德穆斯应该如

何对待他的儿子方面，克利梅斯为梅勒德穆斯提出很好的建议，克利梅斯自然没有察觉他本人受到自己的儿子蒙骗，他以为对梅勒德穆斯有效的诡计却适用于他自己。

《自我折磨的人》第三幕第一场（行 410-511）采用抑扬格六音步（iambus sēnārius）。

Chremes. Menedemus

[*410*] CH. Luciscit hoc iam. Cesso pultare ostium

vicini, primum e me ut sciat sibi filium

redisse? etsi adulescentem hoc nolle intellego.

verum quom videam miserum hunc tam excruciarier

eius abitu, celem tam insperatum gaudium,

[*415*] quom illi pericli nil ex indicio siet?

haud faciam; nam quod potero, adiutabo senem.

item ut filium meum amico atque aequali suo

video inservire et socium esse in negotiis,

nos quoque senes est aequom senibus obsequi.

[*420*] ME. aut ego profecto ingenio egregio ad miserias

natus sum aut illud falsumst, quod volgo audio

dici, diem adimere aegritudinem hominibus;

nam mihi quidem cotidie augescit magis

de filio aegritudo, et quanto diutius

[*425*] abest, mage cupio tanto et mage desidero.

CH. sed ipsum foras egressum video: ibo, adloquar.

Menedeme, salve: nuntium adporto tibi,

quoius maxume te fieri participem cupis.

ME. num quid nam de gnato meo audisti, Chreme?

[*430*] CH. valet atque vivit. ME. ubinamst, quaeso? CH. apud me domi.

ME. meus gnatus? CH. sic est. ME. venit? CH. certe. ME. Clinia

meus venit? CH. dixi. ME. eamus: duc me ad eum, obsecro.

CH. non volt te scire se redisse etiam et tuom

conspectum fugitat: propter peccatum hoc timet,

[*435*] ne tua duritia antiqua illa etiam adaucta sit.

ME. non tu illi dixti, ut essem? CH. non. ME. quam ob rem, Chreme?

CH. quia pessume istuc in te atque illum consulis,

si te tam leni et victo esse animo ostenderis.

ME. non possum: satis iam, satis pater durus fui. CH. ah,

[*440*] vehemens in utramque partem, Menedeme, es nimis

aut largitate nimia aut parsimonia:

in eandem fraudem ex hac re atque ex illa incides.

primum olim, potius quam paterere filium

commetare ad mulierculam, quae paullulo

[*445*] tum erat contenta quoique erant grata omnia,

proterruisti hinc. ea coacta ingratiis

postilla coepit victum volgo quaerere.

nunc, quom sine magno intertrimento non potest

haberi, quidvis dare cupis. nam ut tu scias,

[*450*] quam ea nunc instructa pulchre ad perniciem siet:

primum iam ancillas secum adduxit plus decem

oneratas veste atque auro: satrapes si siet

amator, numquam sufferre eius sumptus queat;

nedum tu possis. ME. estne ea intus? CH. sit, rogas?

[455] sensi. nam unam ei cenam atque eius comitibus

dedi; quod si iterum mihi sit danda, actum siet.

nam ut alia omittam, pytissando modo mihi

quid vini absumsit "sic hoc" dicens; "asperum,

pater, hoc est: aliud lenius sodes vide":

[460] relevi dolia omnia, omnis serias;

omnis sollicitos habuit—atque haec una nox.

quid te futurum censes, quem adsidue exedent?

sic me di amabunt, ut me tuarum miseritumst,

Menedeme, fortunarum. ME. faciat quidlubet:

[465] sumat, consumat, perdat: decretumst pati,

dum illum modo habeam mecum. CH. si certumst tibi

sic facere, illud permagni referre arbitror,

ut ne scientem sentiat te id sibi dare.

ME. quid faciam? CH. quidvis potius quam quod cogitas:

[470] per alium quemvis ut des, falli te sinas

techinis per servolum; etsi subsensi id quoque,

illos ibi esse, id agere inter se clanculum.

Syrus cum illo vostro consusurrant, conferunt

consilia ad adulescentes; et tibi perdere

[475] talentum hoc pacto satius est quam illo minam.

non nunc pecunia agitur, sed illud, quo modo

minimo periclo id demus adulescentulo.

nam si semel tuom animum ille intellexerit,

prius proditurum te tuam vitam et prius

[*480*] pecuniam omnem, quam abs te amittas filium, hui!

quantam fenestram ad nequitiem patefeceris,

tibi autem porro ut non sit suave vivere!

nam deteriores omnes sumus licentia.

quod quoique quomque inciderit in mentem, volet

[*485*] neque id putabit, pravom an rectum sit: petet.

tu rem perire et ipsum non poteris pati:

dare denegaris; ibit ad illud ilico,

qui maxume apud te se valere sentiet:

abiturum se abs te esse ilico minitabitur.

[*490*] ME. videre vera atque ita, uti res est, dicere.

CH. somnum hercle ego hac nocte oculis non vidi meis,

dum id quaero, tibi qui filium restituerem.

ME. cedo dextram: porro te idem oro ut facias, Chreme.

CH. paratus sum. ME. scin, quid nunc facere te volo?

[*495*] CH. dic. ME. quod sensisti illos me incipere fallere,

id uti maturent facere: cupio illi dare,

quod volt, cupio ipsum iam videre. CH. operam dabo.

paullum negoti mi obstat: Simus et Crito,

vicini nostri, hic ambigunt de finibus;

[*500*] me cepere arbitrum: ibo ac dicam, ut dixeram

operam daturum me, hodie non posse is dare:

continuo hic adero. ME. ita quaeso. -di, vostram fidem,

ita conparatam esse hominum naturam omnium,

aliena ut melius videant et diiudicent

[*505*] quam sua! an eo fit, quia in re nostra aut gaudio

sumus praepediti nimio aut aegritudine?

hic mihi nunc quanto plus sapit quam egomet mihi!

CH. dissolvi me，otiosus operam ut tibi darem.

Syrus est prendendus atque adhortandus mihi.

[*510*] a me nescioquis exit：concede hinc domum，

ne nos inter nos congruere sentiant.

　　拂晓。克里梅斯从左边的屋子出来；梅勒德穆斯从右边的屋子上来。

[*410*] 克里梅斯：

　　天亮了。为什么不去

　　敲邻居的门，第一个人

　　把他的儿子回家的消息告诉他?

　　虽然我知道，这对那个年轻男子不合适。

　　不过，当我看到那位老父亲

　　是多么悲伤的时候，我怎么会

　　对他隐瞒这个意外的幸福，

[*415*] 尤其是因为，如果我说了，也不伤害那位儿子?

　　不行，不行：我要帮助那位老男人。

　　因为，像我的儿子在患难中

　　帮助他那位老弟朋友一样，那么我们老男人

　　也必须团结互助。

梅勒德穆斯（自言自语）：

　　如果我不是天生

[*420*] 具有受苦受难的特殊天赋，那么

　　人们说时间会缓解人的痛苦

　　就不是真的。而我

恰恰相反：我受的煎熬与日俱增，

思念我的儿子，他离开我

[*425*] 越久，思念就越强烈。

克里梅斯：

瞧啊！他已经从屋里

走出来了。早上好，梅勒德穆斯！

我为您带来了一个非常期待的消息。

梅勒德穆斯：

您听说有关我的儿子的消息？

克里梅斯：

他活着，而且很健康。

梅勒德穆斯：

克里梅斯，他在哪里？

[*430*] 克里梅斯：

在我的家里。

梅勒德穆斯：

什么？我的儿子？

克里梅斯：

是这样的。

梅勒德穆斯：

他到了？

克里梅斯：

是的。

梅勒德穆斯：

我的克利尼亚

到了？

克里梅斯：

　　　像我说的一样。

梅勒德穆斯：

　　　我们走吧！带我

　　　到他那里去，无论如何也要！

克里梅斯：

　　　他还不

　　　想您知道他已经回来；

　　　他害怕见到您，畏惧您的严厉，

[*435*] 如同您以前一样，也许还要更糟糕。

梅勒德穆斯：

　　　您没有告诉他我现在如何吗？

克里梅斯：

　　　是的，没有告诉。

梅勒德穆斯：

　　　那么，克里梅斯，为什么没有？

克里梅斯：

　　　因为对您和他

　　　最糟糕的或许正是

　　　您想让人知道现在您会认输，

　　　并且会变得温和。

梅勒德穆斯：

　　　我不会。我可当了

　　　足够长时间的严父了。

克里梅斯：

　　　梅勒德穆斯，在两方面您都不懂

[*440*] 节制。假如过去您太吝啬，

　　　那么现在您就太慷慨：一方面

如同另一方面给您带来同样的损害。

您不允许您的儿子

去他的女朋友那里，她当时还

[*445*] 很淳朴，感谢他的一切，

而是把他赶出家门。她

——她还有别的办法吗？——很快

与许多人交往，以此为生。

现在，要不是开支大，她也不必

再这么做。您最好答应

别人的一切要求。您肯定

[*450*] 只看到这个宫廷侍从诱骗人！

她带着十多个年轻的宫女，

她们背着备用服装和首饰。

假如一位老爷是她的崇拜者，

他就不可能会支付这笔花销，

更别提您！

梅勒德穆斯：

她在您的家里？

克里梅斯：

她当然在那里！我让

[*455*] 她和她的崇拜者吃了一顿。假如还必须

吃一顿，我就要直接破产了。

因为她不知品尝和呕吐了

多少葡萄酒——更不用说别的。

"葡萄酒"，她说，"还行。"——"但是这酒

是酸的，小老爹；如果可能，

给我们来些甜的！"我动用了

［460］全部的酒桶和酒罐。

　　　　她就这样让我们不得喘息——这

　　　　才是一个晚上！您在想，假如他们天天这样欢庆，

　　　　您如何受得了吗？

　　　　上帝支持我！梅勒德穆斯，

　　　　我只会同情地想到您的钱。

梅勒德穆斯：

　　　　她只会做她喜欢的事：吃喝，

　　　　挥霍——如果我让他在我家，

［465］那么对我而言一切都会是合适的！

克里梅斯：

　　　　如果您这么

　　　　决定，重要的是他

　　　　没有注意到您有意给钱。

梅勒德穆斯：

　　　　我该怎么做？

克里梅斯：

　　　　只不过您打算的事不行。

　　　　您通过其他人给他，表面上您

［470］是被仆人欺骗了！

　　　　此外我已发现

　　　　有人打算一起秘密行动：

　　　　我的叙鲁斯（Syrus）跟您的仆人嘀咕什么，

　　　　然后他们告诉那位少爷。

　　　　您这么损失6000，好过

［475］以别的方式损失100德拉马赫。

　　　　这真的不是钱的问题，不，只是这个问题：

如何让那位少爷面临的危险最小？因为如果他

一旦发现您是怎么想的：宁愿

牺牲您的生命和全部的钱，

[480] 只是为了他不离开您——哎，真不幸！

您为他过放荡的生活开启了

一扇多大的窗口啊！那么您将

生活得多么悲哀！如果有人把意志

强加于我们，我们大家真的都会过得更糟。

很快他就要他想到的一切。

[485] 是否对与错，他不问：他要求。

您不容忍他

让您的财产和他自己破产，

最后就说"不"。当然他现在

采取他已经尝试过的手段，

威胁马上又离开您。

[490] 梅勒德穆斯：

我觉得您讲得对，说到点子上了。

克里梅斯：

我一夜没有合眼，

一直就是在想一个办法

挽救您的儿子。

梅勒德穆斯：

握个手！

克里梅斯，

我恳请您就这么继续做下去。

（握手）

克里梅斯：

　　　我乐意。

梅勒德穆斯：

　　　您知道我现在

　　　求你什么事吗？

克里梅斯：

　　　请讲！

梅勒德穆斯：

　　（像您发现的一样）

［**495**］他们策划的欺骗我的计划——

　　　使得他们很快就实现！

　　　我渴望把他想要的东西给他，

　　　很快见到他本人。

克里梅斯：

　　　这事由我来办——

　　　事前还只需解决一个

　　　小问题：我们的两个邻居：西姆斯（Simus）

　　　和克里托（Krito），他们为了一个有争议的

［**500**］边界问题请我

　　　裁决。我就去，取消

　　　今天裁决。我马上就回来。

　　（向左边退场）

梅勒德穆斯：

对，这么做，我请求您！——非常谢谢您！

所有人都是旁观者清，当局者迷，

怎么会这样呢？

[*505*] 也许是因为当局者的

欢乐和忧愁扭曲了我们的视线？

我的邻居比我自己懂得

想办法得多！

克里梅斯（他从左边退回）：

我已请假，

现在可以完全不受打扰地为您效劳。

我马上去逮叙鲁斯，督促他——

[*510*] 有人从我的屋里出来。请您回家，

别让人发现我们的态度一致。

梅勒德穆斯向右边的屋子退场（引、译自《古罗马文选》卷一，页 160 以下。参 LCL 22，页 222 以下）。

泰伦提乌斯的谐剧《自我折磨的人》在情节方面看起来有些离奇，但是总体上还算合理。因此，西塞罗常常称引其中的诗句（参《古罗马文学史》，页 70）。

《福尔弥昂》

在公元前 161 年的罗马狂欢节，上演《福尔弥昂》（*Phormio*，参 LCL 23，页 1 以下）。《福尔弥昂》是从阿波洛多罗斯的《受审判的人》（*Epidicazomenon*）改编而来的，以剧中主角的名字命名。在这个剧本里，起作用的不再是机智的奴隶，而是一个大胆的门客福尔弥昂，他成全了年轻人的爱情。与别的门客不

同，福尔弥昂能保持自己的尊严，是个侠义之士。

西塞罗赞同泰伦提乌斯《福尔弥昂》中得弥福（Demipho）一段居安思危的议论（行 241－247），感叹"泰伦提乌斯如此恰当地表述了他从哲学中吸取的思想"（参《古罗马文艺批评史纲》，页 133）。

与其他剧本的严肃相比，《福尔弥昂》里有计谋成分和闹剧气氛，所以比较生动活泼。《福尔弥昂》对后世欧洲喜剧产生深远的影响。譬如，莫里哀曾仿照《福尔弥昂》创作《斯卡潘的诡计》。

《阉　奴》

同年（公元前 161 年）在麦格琳节，上演《阉奴》（*Eunuchus*，LCL 22，页 305 以下；亦译《太监》）。《阉奴》是根据米南德的同名剧本改编的，同时还错合（cōntāminō，不定式 cōntāminare）了米南德的《马屁精》（*Kolax* 或 *The Flatterer*，LCL 459，页 155 以下）中吹牛军人和献媚门客的形象。剧中塑造的另一个形象是一个善良的伴妓。由于情节活跃，比较符合古罗马人的口味，因而广受欢迎。据说，曾一天连演两场，剧作者因此获得了比其他剧作家从未得到过的高额奖金（参《古罗马文学史》，页 70）。

西塞罗引述泰伦提乌斯《阉奴》中的反面人物、门客格那托（Gnatho）的经验之谈：

> Negat quis, nego; ait, aio;[①] postremo imperavi[②] egomet

① 动词 negat 与 āit 是 negō（拒绝；说不）与 aiō（肯定；说是）的第三人称单数现在时主动态陈述语气。

② 动词 imperāvī 是 imperō（命令；率领；掌握政权；要求）第一人称单数完成时主动态陈述语气。

mihi

Omnia adsentari. ①

　　他说不，我也说不；他说是，我也说是。最后，我要求我本人附和一切（《论友谊》，章 25，节 93，引、译自 LCL 154，页 200）。

　　然而，西塞罗指出，没人愿意与这种世故的人交朋友："谁会友好对待完全精明圆滑之辈（quod amici genus adhibere② omnino levitatis est)"（《论友谊》，章 25，节 93）？

《两兄弟》

　　公元前 160 年，在为鲍卢斯举行的葬礼之际，除了重演《婆母》，还上演了 5 幕剧《两兄弟》（Adelphoe，参 LCL 23，页 243 以下；参《古罗马文选》卷一，页 145 以下；普劳图斯等著，《古罗马戏剧选》，页 303 以下）。更确切地说，《两兄弟》是泰伦提乌斯的第二出公演的戏。当时，诗人的名字尚不为人所知，这方面的证据是 1768 年 4 月 1 日莱辛援引的多那图斯的评论：

　　　　这出戏是作为泰伦提乌斯（原译"泰伦茨"）的第二出戏公演的，当时诗人的名字尚不为人所知，因此人们说："《两兄弟》——泰伦提乌斯的戏"，而不说"泰伦提乌斯的戏——《两兄弟》"，因为当时诗人因戏的名字而著世者多，

　　① 动词 adsentūrī 是 adsentor——通 assentor（赞同；赞成；与……一致；附和）——现在时不定式主动态。

　　② 动词 adhibēre 是 adhibeō（用于；叫来；给予；加上；对待）的现在时不定式主动态。

而戏因诗人的名字而著世者少（张黎译，见莱辛，《汉堡剧评》，页 481 以下）。

不过，依据《演出纪要》，《婆母》是泰伦提乌斯的第六个剧本。当时负责演出的是卢·安比维乌斯·图尔皮奥和普赖涅斯特（城市名称）人卢·哈提利乌斯，谱写音乐的是克劳狄乌斯的奴隶弗拉库斯，伴奏乐器是萨拉笛（参普劳图斯等著，《古罗马戏剧选》，页 304）。

《两兄弟》源自米南德的另一部同名剧本，并加入了狄菲洛斯（Diphilos）的谐剧《双双殉情》或《死在一起的人》（*Syn-apothnescontes*）里的、普劳图斯改编成同名拉丁语剧本时去掉的情节，甚至采取直译的方式（《两兄弟》，开场白），如第二幕第一场（参拉齐克，《古希腊戏剧史》，页 208；阿尔布雷希特主编，《古罗马文选》卷一，页 145）。

《两兄弟》采用抑扬格六音步（iambus sēnārius），讲述雅典的两代两兄弟的故事。因此，莱辛指出，泰伦提乌斯取名《两兄弟》有双重的理由：不仅两位老人是两兄弟，而且一对青年也是两兄弟。联结这两对两兄弟的"结"就是"过继"。通过"过继"的"结"，作者表达一种思想：作为父亲，要向真正懂得作父亲的人学习（莱辛，1768 年 4 月 5 日，参莱辛，《汉堡剧评》，页 489 以下）。

剧本里一个显著的戏剧冲突就是弥克奥（Micio）与得墨亚（Demea）——老一代两兄弟——完全截然不同的生活态度。未婚的哥哥弥克奥在城里享受惬意的生活，收养了弟弟得墨亚的长子埃斯基努斯（Aeschinus），并带着宽容和好意，按照他的自由原则教育大侄儿。而得墨亚在乡下过着节俭的生活，教育次子克特西福（Ctesipho）十分严厉，并指责哥哥教育孩子的

慷慨（《两兄弟》，幕1，场1-2）。西塞罗以这对兄弟的性格为例：一个暴烈，一个平和，证明老年人的诸多烦恼并非老年本身所固有的，而是人的性格所致（《论老年》，章18，节65，参 LCL 154，页 76 及下；西塞罗，《论老年·论友谊·论责任》，页 32）。

《两兄弟》，第一幕第一场，行26-81，抑扬格六音步（iambus sēnārius）

MICIO

[MI.] Storax！-non rediit hac nocte a cena Aeschinus

neque servolorum quisquam，qui advorsum ierant.

profecto hoc vere dicunt：si absis uspiam

aut ibi si cesses，evenire ea satius est

[30] quae in te uxor dicit et quae in animo cogitat

irata quam illa quae parentes propitii.

uxor，si cesses，aut te amare cogitat

aut tete amari aut potare atque animo obsequi

et tibi bene esse soli，quom sibi sit male.

[35] ego quia non rediit filius quae cogito et

quibus nunc solicitor rebus！ne aut ille alserit

aut uspiam ceciderit aut praefregerit

aliquid. vah quemquamne hominem in animo instituere aut

parare quod sit carius quam ipsest sibi！

[40] atque ex me hic natus non est sed ex fratre. is adeo

dissimili studiost iam inde ab adulescentia：

ego hanc clementem vitam urbanam atque otium

secutus sum et, quod fortunatum isti putant,

uxorem, numquam habui. ille contra haec omnia:

[45] ruri agere vitam; semper parce ac duriter

se habere; uxorem duxit; nati filii

duo; inde ego hunc maiorem adoptavi mihi;

eduxi a parvolo; habui amavi pro meo;

in eo me oblecto, solum id est carum mihi.

[50] ille ut item contra me habeat facio sedulo;

do praetermitto, non necesse habeo omnia

pro meo iure agere; postremo, alii clanculum

patres quae faciunt, quae fert adulescentia,

ea ne me celet consuefeci filium.

[55] nam qui mentiri aut fallere institerit patrem aut

audebit, tanto magis audebit ceteros.

pudore et liberalitate liberos

retinere satius esse credo quam metu.

haec fratri mecum non conveniunt neque placent.

[60] venit ad me saepe clamitans "quid agis, Micio?

quor perdis adulescentem nobis? quor amat?

quor potat? quor tu his rebus sumptum suggeris,

vestitu nimio indulges? nimium ineptus es."

nimium ipse durust praeter aequomque et bonum,

[65] et errat longe mea quidem sententia

qui imperium credat gravius esse aut stabilius

vi quod fit quam illud quod amicitia adiungitur.

mea sic est ratio et sic animum induco meum:

malo coactus qui suom officium facit,

[*70*] dum id rescitum iri credit, tantisper cavet;

si sperat fore clam, rursum ad ingenium redit.

ill'quem beneficio adiungas ex animo facit,

studet par referre, praesens absensque idem erit.

hoc patriumst, potius consuefacere filium

[*75*] sua sponte recte facere quam alieno metu：

hoc pater ac dominus interest.① hoc qui nequit②

fateatur③ nescire imperare④ liberis.

sed estne⑤ hic ipsus de quo agebam?⑥ et certe is est.

nescioquid tristem video：credo, iam ut solet⑦

[*80*] iurgabit.⑧ salvom te advenire, Demea,

gaudemus

弥克奥：

喂，斯托拉克斯（Storax）！

（没人应答。）

埃斯基努斯还没有从晚宴回来，

① 动词 interest 是 intersum（位于中间；互相有差异；参与；临在；与……有关；有利于）的第三人称单数现在时主动态陈述语气。

② 动词 nequit 是 nequeō（不能）的第三人称单数现在时主动态陈述语气。

③ 动词 fateātur 是 fateor（表白；承认；声明；显示）第三人称单数现在时主动态虚拟语气。

④ 动词 nescīre 与 imperāre 是 nesciō（不会；不知道；不认识；不了解）和 imperō（命令；率领；掌握政权；要求）的现在时不定式主动态。

⑤ 拉丁语 estne：est ne（不是）。

⑥ 动词 agēbam 是 agō（驱赶；移动；追逐；引导；过）的第一人称单数未完成时主动态陈述语气。

⑦ 动词 solet 是 soleō（习惯于；经常做）的第三人称单数现在时主动态陈述语气。

⑧ 动词 iurgābit 是 iūrgō（责骂）的第三人称单数将来时主动态陈述语气。

我派去接他的奴隶也没有一个回来。

实际上，人们说的真的很对：如果你出门，

离开较久一点，你宁愿发生的是

[30] 你的妻子在对你的猜忌中所想和所说的，

而不是操心的父母通常担忧出现的情况。

如果你出门在外，妻子总是想着外遇：你爱上别人，

别人爱上你，你饮酒作乐，

自己快活，过得好，而她过得不好。

[35] 我，由于我的儿子没有回家，现在我处于忧虑中，

有什么情况是我没有想象到的呢？我担心他受冻，

在某个地方跌倒，甚或摔坏某个身体部位。

天哪，人会如此疼爱和偏爱某样东西。

在他看来，它比他本人还贵重！

[40] 尽管他不是我的亲生儿子，只不过是我兄弟的孩子。

从青年时期起，我的兄弟就与我的偏好截然不同。

我选择在这城里过安静悠闲的生活，

我从未有过其他人的梦想：

女人。而他截然不同：

[45] 他在乡村生活，总是表现得很节俭，

很严厉。他结了婚，生了两个儿子。

我收养了他：其中的大儿子。从小抚养他，

管教他，疼爱他，似乎他就是我的亲生儿子。

他是我的开心果，我所拥有的最爱。

[50] 我辛勤努力，但愿他能给我同样的回报。

我给他钱，让他自由，

并且认为，没必要坚持我什么都对。

最终我让他养成习惯：不对我隐瞒别的儿子们

背着他们父亲干的事和青年人因为年轻而干的事。

[55] 因为一个人打算和胆敢对父亲撒谎，蒙蔽父亲，
他更会对其他人撒谎，蒙蔽其他人。
人们认为，在（唤醒）礼貌和坦率的意识方面，
尊重小孩比威吓小孩好。我也这样认为。
在这方面，我的兄弟想法不同，他不中意这样的做法。

[60] 他经常来我这里大声嚷嚷："弥克奥，你在干什么？
为什么你让我们的儿子堕落？为什么他去追求妓女？
为什么他酗酒？为什么你给他钱去干这样的一些事？
为什么你允许他穿得如此奢侈？你是个大大的傻瓜！"
——不行，他太严厉了，远远超过正常的情理。

[65] 在我看来，他非常错误地以为，
建立在暴力基础上的统治比用爱联络的
情感控制更加稳固，更加持久。
我遵循的基本原则就是，如果一个人履行义务
只是出于害怕受到惩罚，

[70] 虽然在他认为会被发现时有所顾忌，但是，
假如他设想他的行动会永远不为人知，那么他就会返回
自然的天性。
只有你用善意去约束的人才依据良心行动。
他努力给予同样的回报，无论有没有人在场他都会表现
得一样。
完善的父亲会让他的儿子习惯于

[75] 正派地行动，出于自愿，而不是出于畏惧他人。
在这方面父亲有别于奴隶的主人。谁不能做到这一点，
他就会承认自己不懂管教孩子们。

得墨亚从左边走来。

况且，这个人不是亲自从某个地方过来了吗？肯定是他。

我觉得，他愤愤不平，不知为什么。我相信，一如既往，[*80*] 他将责骂人。

弥克奥迎面走向得墨亚。

得墨亚，你健健康康地来这里，我们很高兴（引、译自《古罗马文选》卷一，页 146 以下；LCL 23，页 256 以下；前揭）!①

《两兄弟》，第一幕第二场，行 82-154，抑扬格六音步（iambus sēnārius）

Demea. Micio.

> DE. Ehem opportune：te ipsum quaerito.
> MI. quid tristis es？ DE. rogas me ubi nobis Aeschinus
> siet？ quid tristis ego sum？ MI. dixin hoc fore？
> quid fecit？ DE. quid ille fecerit？ quem neque pudet
> quicquam neque metuit quemquam neque legem putat
> [*86*] tenere se ullam. nam illa quae antehac facta sunt
> omitto：modo quid dissignavit？ MI. quidnam id est？
> DE. fores effregit atque in aedis inruit
> alienas；ipsum dominum atque omnem familiam

① 较读普劳图斯等著，《古罗马戏剧选》，页 309 及下。

[*90*] mulcavit usque ad mortem; eripuit mulierem

quam amabat: clamant omnes indignissume

factum esse. hoc advenienti quot mihi, Micio,

dixere! in orest omni populo. denique,

si conferendum exemplumst, non fratrem videt

[*95*] rei dare operam, ruri esse parcum ac sobrium?

nullum huius simile factum. haec quom illi, Micio,

dico, tibi dico: tu illum corrumpi sinis.

MI. homine imperito numquam quicquam iniustiust,

qui nisi quod ipse fecit nil rectum putat.

[*100*] DE. quorsum istuc? MI. quia tu, Demea, haec male iudicas.

non est flagitium, mihi crede, adulescentulum

scortari neque potare: non est; neque fores

effringere. haec si neque ego neque tu fecimus,

non siit egestas facere nos. tu nunc tibi

[*105*] id laudi ducis quod tum fecisti inopia?

iniuriumst; nam si esset unde id fieret,

faceremus. et tu illum tuom, si esses homo,

sineres nunc facere dum per aetatem decet

potius quam, ubi te exspectatum eiecisset foras,

[*110*] alieniore aetate post faceret tamen.

DE. pro Iuppiter, tu homo adigis me ad insaniam!

non est flagistium facere haec adulescentulum? MI. ah

ausculta, ne me optundas de hac re saepius:

tuom filium dedisti adoptandum mihi;

[*115*] is meus est factus: siquid peccat, Demea,

mihi peccat; ego illi maxumam partem fero.

opsonat potat, olet unguenta: de meo;

amat: dabitur a me argentum dum erit commodum;

ubi non erit fortasse excludetur foras.

[120] fores effregit: restituentur; discidit

vestem: resarcietur; et-dis gratia——

est unde haec fiant, et adhuc non molesta sunt.

postremo aut desine aut cedo quemvis arbitrum:

te plura in hac re peccare ostendam. DE. ei mihi,

[125] pater esse disce ab aliis qui vere sciunt.

MI. natura tu illi pater es, consiliis ego.

DE. tun consulis quicquam? MI. ah, si pergis, abiero.

DE. sicin agis? MI. an ego totiens de eadem re audiam?

DE. curaest mihi. MI. et mihi curaest. verum, Demea,

[130] curemus aequam uterque partem: tu alterum,

ego item alterum; nam ambos curare propemodum

reposcere illumst quem dedisti. DE. ah Micio!

MI. mihi sic videtur. DE. quid istic? si tibi istuc placet,

profundat perdat pereat; nil ad me attinet.

iam si verbum unum posthac···MI. rursum, Demea

[136] irascere? DE. an non credis? repeto① quem dedi?②

aegrest;③ alienus non sum; si obsto④··· em⑤ desino.⑥

① 动词 repetō: 还击; 寻找; 索要; 追究; 再说; 恢复。

② 动词 dedī 是 dō (给; 提供; 付出; 放弃; 安排; 处理) 的第一人称单数完成时主动态陈述语气。

③ 拉丁语 aegrest: aegre est (是痛苦的; 是为难的)。

④ 动词 obstō: 阻止; 妨碍; 抵抗。

⑤ 拉丁语 em: 英语 here you are (恰巧你来了)。

⑥ 动词 dēsinō: 中止; 停止; 结束; 不再进行。

unum vis curem: ① curo; et est dis gratia

quom ita ut volo est. iste tuos ipse sentiet

[*140*] posterius⋯nolo in illum gravius dicere.

　　MI. nec nil neque omnia haec sunt quae dicit: tamen

non nil molesta haec sunt mihi; sed ostendere

me aegre pati illi nolui. nam itast② homo:

quom placo, advorsor③ sedulo et deterreo, ④

[*145*] tamen vix humane patitur; ⑤ verum si augeam⑥

aut etiam adiutor siem⑦ eius iracundiae,

insaniam⑧ profecto cum illo. etsi Aeschinus

non nullam in hac re nobis facit iniuriam.

quam hic non amavit meretricem? aut quoi non dedit

[*150*] aliquid? postremo nuper（credo iam omnium

taedebat）⑨ dixit velle uxorem ducere.

sperabam⑩ iam defervisse adulescentiam:

① 动词 cūrem 是 cūrō（关心；照料；管理；担忧）的第一人称单数现在时主动态虚拟语气。

② 拉丁语 itast：ita est（是这样的）。

③ 动词 advorsor 通 adversor：抗御；反对；站在对立面。

④ 动词 plācō 意为"使静；使平静；使平息；讨好"，而 dēterreō 意为"使受挫折；吓退；阻止"。

⑤ 动词 patitur 是 patior（受苦；忍受；允许；体验到）的第三人称单数现在时主动态陈述语气。

⑥ 动词 augeam 是 augeō（增加；助长；发展；赞美）的第一人称单数现在时主动态虚拟语气。

⑦ 动词 siem 是 ser（成为）第一人称复数现在时虚拟语气。

⑧ 动词 īnsāniam 是 īnsāniō（失去理智；疯了）的第一人称单数将来时主动态陈述语气。

⑨ 动词 taedēbat 是 taedeō（厌恶；厌倦；厌烦）第三人称单数未完成时主动态陈述语气。

⑩ 动词 spērūbam 是 spērō（希望；担心；设想）第一人称单数未完成时主动态陈述语气。

gaudebam. ecce autem de integro! nisi,① quidquid est,
volo scire atque hominem convenire,② si apud forumst.③

第一幕第二场，行82-154

得墨亚与弥克奥。

得墨亚（愤怒地）：

　　喂，遇见你，太好了；我正找你。

弥克奥：

　　你为什么愤怒？

得墨亚：

　　你问我埃斯基努斯躲在哪里？为什么我愤怒？

弥克奥（独白）：

　　我没说过会出现这种情况吗？（大声地）他干了什么？

得墨亚：

　　他干了什么？他不知羞耻，

[85]　不怕任何人，觉得自己不受任何法律的约束！

　　我不说以前发生的事。但是现在，他干些什么事？

弥克奥：

　　究竟怎么回事？

　　①　在这里，nisi 不是意为"除非"的连词，而是动词 nītor（努力；奋斗；起来；依靠；分娩）的过去分词主动态 nīsus（努力；奋斗；升高；压力）——通 nīxus——的阳性单数二格。

　　②　动词 convenire 是 conveniō（会合；相遇；约定；符合；适合于；采访）的现在时不定式主动态。

　　③　拉丁语 forumst：forum est（在市场上）。

得墨亚：

他砸开门，闯入别人的屋子，

把屋子的主人及其全部仆役

[*90*] 都打个半死，他抢了一个女人，

他的小宝贝。人人都在议论：这是最大的耻辱。

弥克奥，我还没有到场，就不知

有多少人跟我讲起这事。这事尽人皆知。

难道他就没有见到榜样，如他的兄弟？

[*95*] 他是多么老实地劳累干活，在乡村过着节俭、朴素的

生活。

这样的事没有发生在那个人身上。然而，如果我说的是

针对他，

那么也是针对你的，弥克奥，因为是你让他堕落的。

弥克奥：

的确没有比不通情理的人更加不公正的，

他只认为他自己做的是对的。

[*100*] 得墨亚：

你这话是什么意思？

弥克奥：

得墨亚，意思是你对这些事情的看法错误。

相信我，年轻的男子追求妓女，或者酗酒，不是罪过，

是的，即使他砸门也不是。从前你我之所以没有干这

些事，

那只是因为贫穷不允许我们这么做。现在你把当时

[*105*] 屈从贫困的表现视为美德；

而这是不对的。因为，假如我们有金钱，

我们也会这么做。要是你善解人意，

那么你现在也应该允许你的儿子干他的青春允许他干

的事。

这好过以后他经过漫长的等待，

[*110*] 在把你抬出去以后，才不合时宜地去补做这些事。

得墨亚：

尤皮特作证，你这家伙，你在糊弄我！

年轻人这么做不算罪过？

弥克奥：

闭嘴！现在请你听清楚，免得你总是在我耳边念叨

这事。

你让我收养你的儿子，他就成为我的儿子了。

[*115*] 得墨亚，要是他犯个错，那是我欠的债，

我会承担大部分的损失。

他大摆酒席，酗酒，身上散发出油膏的气味：

费用我承担。他恋爱：只要我中意，他就获得恋爱的

经费。

倘若不是这种情况，我也许会不准他进屋。

[*120*] 他砸了一扇门，会有人让它修好的。

谢天谢地，修门的钱我还是有的，

这还难不倒我。简而言之，你就此罢休，

或者请你派人去找个仲裁人来。

我将证明，这事的主要责任在你。

得墨亚：

去吧，

[*125*] 向那些真正善于当父亲的人们学习做父亲。

弥克奥：

虽然你是他的生父，但是我通过劝告当他的父亲。

得墨亚：

　　你劝告他了？

弥克奥：

　　上帝作证，要是你继续这么说，那么我就要从这里走

　　开了。

得墨亚：

　　真的吗？

弥克奥：

　　难道要我听同一个故事一千次吗？

得墨亚：

　　我可是在关切他。

弥克奥：

　　我也是。但是，得墨亚，

[130] 让我们各自照顾自己的那个吧。你关心一个，

　　我关心另一个。因为，想为两个儿子担心，

　　几乎就意味着，要回你交给我收养的那个儿子。

得墨亚：

　　啊，是这样的，弥克奥？

弥克奥：

　　我觉得就是这样。

得墨亚：

　　我该怎么做？要是你如此喜欢那样，

　　那就让他挥霍浪费，让你和他自己都毁灭吧。这与我不

　　再相干。

[135] 但是，如果今后我还有话……

弥克奥：

　　得墨亚，你又生气了？

得墨亚：

　　你是不是不信？我放弃追究他？

　　我很痛苦。我不是外人！如果我阻止……恰好你来了，

　　我不管了。

　　我会管好一个儿子。管好，而且我感谢神明，

　　这个儿子如我所愿。你养的那个儿子以后自己

[140] 就会感受到。……我不想令人讨厌地跟他讲了。

得墨亚向左边退场。

弥克奥（独白）：

　　他说的那些话都在这里，既不是无关紧要的，也不是最

　　重要的。

　　无论如何这些话都并不是没有让我心烦。不过，

　　我不想在他面前表现出我在担忧。因为，人是这样的：

　　尽管我讨好他，可我故意反对他，吓退他，

[145] 无论如何他都不能体验到一点点儿仁慈。然而，假

　　如我会赞美

　　甚或我们会成为他易怒的帮凶，

　　那么实际上我将和他一样失去理智。即使埃斯基努斯

　　做错了，在这件事上，我们也不是没有错。

　　哪个妓女他没有爱过？哪个妓女他不给点儿东西？

[150]（我相信，他现在厌倦了一切）最近他终于

　　说他要娶妻。我曾设想，现在他已经终止青春的激情：

　　我很高兴。

　　不过，瞧吧！他的青春激情开始复燃了。无论是什

　　么事，

我都要努力搞清楚。假如这个人在市集上，我还要会一会他。

弥克奥向右边退场（引、译自阿尔布雷希特主编，《古罗马文选》卷一，页150以下；LCL 23，页260以下）。[1]

下一代两兄弟虽然受的教育不同，但兄弟情深：当进城的克特西福迷恋上了漂亮的竖琴女巴克基斯时，为了严格克制的弟弟克特西福，想娶贫穷的民女潘菲拉（Pamphila）的埃斯基努斯——埃斯基努斯原本行为不检点，以前曾玷污过这位阿提卡女子，但后来答应迎娶怀孕的潘菲拉（《两兄弟》，幕3，场1-2）——把竖琴女从妓院老板萨尼奥那里抢夺过来，并替克特西福隐瞒恋情，把事情的传闻转移到自己身上（《两兄弟》，幕2，场1）。此时，得墨亚首先认为，不同意哥哥弥克奥的自由教育方式（《两兄弟》，幕4，场1-7）。然而，事实表明，自由成长的埃斯基努斯追求得到弥克奥赞同的市民婚姻，而得墨亚严格教育出来的儿子克特西福却偏好与妓女私通。这时，得墨亚对儿子克特西福和弥克奥对两个年轻人的积极影响都感到很震惊。譬如，罗马的克特西福天真、诚实，这个善良的青年即使在异常慌乱的情况下寻找的也不是谎言，而是小小的口实（莱辛，1768年4月8日，参莱辛，《汉堡剧评》，页496）。

在自己的教育原则"严厉"明显受到挫败以后，得墨亚现在致力于在慷慨方面超越弥克奥，为自己赢回两个儿子的心。[2]通过贿赂的方式这事最后也取得了成功。而65岁的老人弥克奥

① 较读普劳图斯等著，《古罗马戏剧选》，页311以下。

② 关于得墨亚的性格，伏尔泰认为发生了改变，并指责这种改变的不真实，而莱辛认为自始至终都没有改变。参王焕生，《古罗马文学史》，页75。

最终必须为他的人性信念付出代价，即赡养贫穷的潘菲拉一家，把一小块土地让给潘菲拉的穷亲戚赫吉奥（Hegio），甚至还要罹受苦难：违背他的生活原则，"被迫"与亲家母结婚（《两兄弟》，幕5，场8）。这个谐剧的结尾是令人惊喜的，现在还受到许多谈论。在米南德的原作里是否存在这个结尾，是值得怀疑的。譬如，泰伦提乌斯在《两兄弟》的结尾处虚构了弥克奥反对结婚的情节，因为依据多那图斯的笺注，米南德的作品里那老头儿并不反对结婚（莱辛，1768年4月15日）。泰伦提乌斯在细节方面改写典范，这是值得商榷的。同样值得商榷的是泰伦提乌斯把暴力拐骗改成一场小小的斗殴，最后又让儿子悔改，让两位老人认识到各自的缺点，等等（莱辛，1768年4月12日，参莱辛，《汉堡剧评》，页497以下）。

得墨亚的胜利表明，剧本的主题似乎更像是古罗马诗人认同他那个时代在保守圈子里起作用的价值观：祖辈要求的节俭和教育的严厉。不过，剧本也显著地强调了弥克奥的理想人性，他的形象对后来德国的歌德（Johann Wolfgang von Goethe）影响很大。对歌德来说，弥克奥是温和父亲的典范。[①] 对于下一代的两兄弟而言，结局是喜剧的大团圆，即有情人终成眷属：克特西福迎娶竖琴女巴克基斯，而埃斯基努斯迎娶潘菲拉（《两兄弟》，幕5，场1-9）。值得注意的是，少女未婚生育，孩子的父亲最后迎娶未婚妈妈，这个情节在泰伦提乌斯的《婆母》和普劳图斯的《一坛金子》也有（参《欧洲戏剧文学史》，页71）。

如上所述，由于泰伦提乌斯的6部谐剧全部完整地流传至今，可以愉快地赏读泰伦提乌斯的剧本。不过，更为重要的是，

① 参 E. Grumach, *Goethe und die Antike, Eine Sammlung*（《歌德与古代》），Berlin 1949，页332及下。

通过对剧本——尤其是剧本的开场白——的分析，可以明了泰伦提乌斯的戏剧观。

关于泰伦提乌斯的戏剧观，可以从泰伦提乌斯同以拉努维乌斯为代表的竞争对手之间的文坛争斗说起。这场争斗远远超出了"文人相轻"的范畴。因为写剧本是经济困窘、社会地位不高的争斗双方谋生的手段。胜者不仅为王，巩固自己在文坛的地位，而且意味着有好的经济收入，而败者可能退出剧坛，放弃写作，失去养家糊口的经济来源。这可能就是泰伦提乌斯多次声称他的竞争对手"心怀恶意"：打消泰伦提乌斯的创作热望，迫使这位诗人放弃写作，忍饥挨饿（《福尔弥昂》，行 2-3 和 18），并呼吁观众主持正义，"不要让诗歌艺术掌握在少数人手里"［《婆母》，开场白（二），行 46-47］，声称"所有从事诗歌艺术的人都有权争取优胜桂冠（《福尔弥昂》，行 16-17）"（参《古罗马批评史纲》，页 50-51 和 46-48）。

在争斗中，拉努维乌斯作为老一辈谐剧诗人，是咄咄逼人的攻讦者。而泰伦提乌斯作为后起之秀，是虽受害却表现克制的辩护者。他们论争的焦点有 4 个：

第一，关于错合（cōntāminō，不定式 cōntāminare）的剧本写作方法。拉努维乌斯认为，戏剧创作时"不应该错合剧本"（《安德罗斯女子》，行 17）。而泰伦提乌斯主张并实践错合的剧本创作方法。譬如，泰伦提乌斯以米南德的同名剧本为基础，同时又吸取了米南德的内容相近的另一个剧本《佩林托斯女子》（*Perinthia*）中一些适用的材料（参 LCL 459，页 479 以下）。

针对竞争对手的指责，泰伦提乌斯作出了正面回应，认为对手"貌似精通"，实际上"无所知"，因为他们指责剧作者，就是指责"首创了这种方法"的奈维乌斯、恩尼乌斯和普劳图斯（《安德罗斯女子》），剧作者不过是采用优秀诗人的榜样采用过

的方法而已，并且坚称"今后还会这么做"（《自我折磨的人》，开场白）。

第二，关于戏剧诗人的创作才能。拉努维乌斯认为，泰伦提乌斯"突然开始诗歌写作，仰仗的是朋友的才能，而不是他自己的天赋"（《自我折磨的人》，开场白）。关于朋友——这里的朋友指的是小斯基皮奥、莱利乌斯等古罗马贵族——的才能，泰伦提乌斯不予驳斥，因为泰伦提乌斯认为，这是对朋友的"最高的奖赏"，"这种传闻使莱利乌斯和斯基皮奥感到高兴"（苏维托尼乌斯，《泰伦提乌斯传》，章3）。

针对对手怀疑自己的才能，泰伦提乌斯首先指出他的对手"心怀恶意"：刻意打压和排挤新的竞争对手。与此同时，泰伦提乌斯直接指出对手的错误，如拉努维乌斯在《财宝》（The Treasures）中情节安排错乱（《阉奴》，开场白），并多次奉劝对手停止非难别人，严正声明自己将保留继续揭露对手错误的权利（《阉奴》，开场白，行17-19；《福尔弥昂》，开场白；《自我折磨的人》，开场白）。此外，泰伦提乌斯还反唇相讥。譬如，泰伦提乌斯明确指出，拉努维乌斯初次上演剧本时得以成功，"主要是由于演员的表演艺术，而不是他本人的才能"（《福尔弥昂》，开场白，行9-10）；拉努维乌斯"对同一些剧本翻译（trānslātiō）出色，但写作很糟，由优秀的希腊原剧编成的拉丁剧本很拙劣。也正是他，不久前把米南德的《幻影》（Phasma，参 LCL 460，页363 以下）给糟蹋了"（《阉奴》，开场白，行7-9）。

泰伦提乌斯否定拉努维乌斯的写作才能，认可这位对手的翻译（trānslātiō）水平。由此可见，泰伦提乌斯已经明确地区分翻译（trānslātiō）与写作。在翻译（trānslātiō）的问题上，拉努维乌斯主张"令人费解的忠实"，而泰伦提乌斯倾向于自由译。唯一的一个例外就是泰伦提乌斯提及他逐字逐句地翻译

(trānslātiō) 并采用了狄菲洛斯剧中青年抢夺妓女的那个情节。泰伦提乌斯的自由译叠加错合 (cōntāminō, 不定式 cōntāminare) 手法，那就是一种自由创作。

客观来讲，双方在创作才能方面的言语交恶明显带有文人相轻的成分，尽管泰伦提乌斯比较克制。事实上，在塞狄吉图斯的古罗马10大谐剧诗人排名榜上，拉努维乌斯位列第九，而泰伦提乌斯位列第六。可见，尽管与泰伦提乌斯相比，拉努维乌斯略输文采，可他能入选古罗马10大谐剧作家，已经表明他在罗马剧坛还是有相当高的地位的。

第三，关于剽窃。拉努维乌斯认为，泰伦提乌斯《阉奴》里吹牛军人和献媚的门客是剽窃前辈作家，因为奈维乌斯（参LCL 314，页82-85）和普劳图斯编过《马屁精》(Colax) 里有类似的一对人物形象。对此，泰伦提乌斯作出了自己的解释：这不是剽窃，而是创作者的一时粗疏；剧作者承认他把米南德《马屁精》里的人物移植进了自己的《阉奴》，但事前绝对不知道根据米南德《马屁精》改编的同名拉丁剧本，包括奈维乌斯和普劳图斯以前曾编过的同名剧本。此外，泰伦提乌斯认为，谐剧人物类型都被人编写过，所以他恳请观众体谅和宽恕新出现的剧作者，如果他们写作了老一代剧作家已经写过的东西（《阉奴》，开场白）。这种控辩表明，公元前2世纪古罗马文艺批评已经发轫（参罗锦鳞主编，《罗念生全集》卷八，页290）。

第四，关于剧本的语言。拉努维乌斯认为，泰伦提乌斯的剧本"语言鄙陋，风格轻薄"（《福尔弥昂》，开场白）。泰伦提乌斯反唇相讥，说那是因为他从来没有描写过精神错乱的青年，那青年"看见一头母鹿仓皇逃跑，猎狗在后面紧紧追赶，母鹿哀嚎着向青年求救"（《福尔弥昂》，开场白，行6-8）。此外，在《自我折磨的人》的开场白里，泰伦提乌斯也给出了正面的回

应："在今天的这个剧本里你们会听到纯净的语言。"事实上，语言纯净是泰伦提乌斯的谐剧语言的基本特点。泰伦提乌斯在他的谐剧里不开粗鲁的玩笑，没有戏谑成分，用的是有教养阶层的日常口语，纯净、优美、流畅，历来为世人所称道。譬如，西塞罗在信中说：

> 我遵循的可以说不是凯基利乌斯，因为这是一位不文明的拉丁语作家，而是泰伦提乌斯，其剧本由于语言优美而被人们认为是莱利乌斯（原译：盖·莱利乌斯）的作品（《致阿提库斯》卷七，封3，节10，《古罗马文艺批评史纲》，页133）。

正是由于语言纯净、优美，在古罗马帝国时期，泰伦提乌斯与西塞罗、维吉尔（Virgil）和撒路斯特（C. Sallustius Crispus）一起，并称富有合格文化修养的4大作家。

泰伦提乌斯的这种语言风格可能与他推崇新谐剧有关。根据古代的论证，泰伦提乌斯的全部6部谐剧中，4部谐剧以米南德为典范。而两部谐剧——即《福尔弥昂》和《婆母》——可以追溯到卡里斯托斯（Karystos）的新谐剧作家阿波洛多罗斯（Apollodoros）。阿波洛多罗斯属于新谐剧的最重要的代表人物之列。在结构方面，阿波洛多罗斯的剧本比米南德的剧本突出。而希腊新谐剧"不重笑而倾向于严肃"，[1] 尤其是米南德的谐剧素以严肃著称。因此，泰伦提乌斯的剧作最明显的特点就是严肃和雅致，以平静见长，属于静态谐剧。最典型的就是他的《婆

① 参佚名，《喜剧论纲》，罗念生译，见罗锦鳞主编，《罗念生全集》卷一，页395以下。

母》。泰伦提乌斯的《婆母》成为后代欧洲"显示私生活的美德而不是暴露邪恶，以人类的不幸而不是过错来引起我们对作品的兴趣"的感伤谐剧的雏形。①

正如《婆母》表现的命运一样，泰伦提乌斯或许不得不带着深深的敌意进行抗争。这种敌意在一定程度上也指向他的艺术家特质和风格。泰伦提乌斯就是第一个摆脱到那时为止指向普劳图斯谐剧类型的人，或许凯基利乌斯在许多方面还受到这些谐剧类型的人的约束。并且，泰伦提乌斯获得了自己的创作价值标准。总之，泰伦提乌斯的谐剧与普劳图斯的谐剧在好几个方面都有区别。

第一，在谐剧中，泰伦提乌斯把希腊新谐剧的歌队降格为剧末有利于诗朗诵——西方古代戏剧采用诗体——的歌咏角色"歌手"，歌手的任务就是宣告谐剧结束，请观众鼓掌（如《两兄弟》、《安德罗斯女子》和《婆母》剧末的歌手），而普劳图斯完全舍弃了希腊新谐剧的歌队，直接把剧末宣告谐剧结束、请观众鼓掌的任务交给了剧中的最后一个角色（如《孪生兄弟》中的墨森尼奥、《凶宅》中的塞奥普辟德斯）或者全体演员（如《俘虏》）。在这方面，泰伦提乌斯更加接近米南德作品典范。

第二，更加强烈地仿照米南德体现在这里：泰伦提乌斯的谐剧中情节更加内敛，因为内心的事件比普劳图斯的作品中占有宽广得多的空间。在这方面，泰伦提乌斯放弃了伤风败俗的喜剧效果和舞台效果，比较重视对人物的心理刻画，如《两兄弟》中得墨亚和《自我折磨的人》中墨涅得穆斯的心理变化，尤其善于表现年轻人因爱情波折而引起的内心痛苦。不过，根据流传至

① 参哥尔德斯密斯（Oliver Goldsmith）：论感伤喜剧（*An Essay on the Theatre*；*Or*, *A Comparison between Laughing and Sentimental Comedy*，1773 年），见《古典文艺理论译丛》第七期，柳辉译；参王焕生，《古罗马文艺批评史纲》，页 55。

今的恺撒的评价，泰伦提乌斯毕竟还是缺乏米南德的喜剧性，所以恺撒称泰伦提乌斯"半个（dimidiatus）米南德"（《泰伦提乌斯传》，章 5，参苏维托尼乌斯，《罗马十二帝王传》，张竹明等译，页 368）。

第三，普劳图斯特别能够让他的观众开怀大笑，因此，普劳图斯的作品突出的特点是粗俗，常常强调滑稽性的效果，而泰伦提乌斯的意图截然不同。泰伦提乌斯的创作意图不在于引人发笑，而在于达到更高的目标：实现理想人性（humanitas）。这个目标在泰伦提乌斯的谐剧中最直接的表露就是《自我折磨的人》的第七十七个诗行：

> Homo sum, humani nil a me alienum puto.
> 我是人。我认为，我并没有丧失人性（引、译自《古罗马文选》卷一，页 142）。

从这句话可以直接听出古希腊的精神，因为米南德本人在另一个地方谈及一个真正有人性的人的优美的时候，为古希腊的博爱精神树立了一块最完美的丰碑：

> ὡς χαρίεν ἔστ' ἄνθρωπος, ἂν ἄνθρωπος ᾖ. (frg. 484 ed. Körte)
> 人之成其为人时多么优美啊（引、译自《古罗马文选》卷一，页 143）！

也就是说，泰伦提乌斯在思想倾向方面以米南德的谐剧为典范，谐剧创作的目的侧重于劝善规过。当然，泰伦提乌斯的道德局限于小市民的循规蹈矩和举止中节（参科瓦略夫，《古代罗马史》，页 360）。这大大地抑制了剧本的可笑性，所以泰伦提乌斯

的谐剧以严肃著称，其中《婆母》最为典型。在整个剧本中，除了结尾部分仍保持了谐剧固有的圆满结局的特色以及同拉赫斯的家奴帕尔墨诺（Parmeno）有关的情节包含一些幽默和逗乐的成分以外，几乎没有直接的谐剧场面，更多的则是使人乐而不笑的伤感气氛。这部谐剧是不符合当时罗马观众的口味的，不过，后来受到欧洲文艺理论家狄德罗（Denis Diderot，1713-1784年）的重视。在阐述感伤谐剧理论时，狄德罗就援引《婆母》为例（《关于〈私生子〉的谈话》，第三次谈话，参《狄德罗美学论文选》，前揭，页90；《古罗马文学史》，页71）。

第四，由于内心态度截然不同，泰伦提乌斯与普劳图斯的语言也有本质的区别。在《泰伦提乌斯传》中坚决强调的有意识地模仿米南德的文雅（urbanitas）过程中，反映了以古希腊语为导向的斯基皮奥集团的文雅交际语言。恺撒和西塞罗都赞扬泰伦提乌斯措辞单纯和直截了当。不过，虽然在语言方面泰伦提乌斯的作品比普劳图斯的作品优美和流利得多，但是由于放弃了普劳图斯创作的人民因素却是一种退步（参《古代罗马史》，页360）。

第五，普劳图斯在开场白中让观众对新谐剧和欧里庇得斯肃剧传统有思想准备，其方法就是一个神或一个人介绍来历和情节发展过程。而泰伦提乌斯在剧本开始时把这种方向和协调放到一个引人注目的对话场景中。开场白本身泰伦提乌斯用来进行文学论战和驳斥针对他的指名道姓的谴责。对于古希腊戏剧而言，迄今为止都还没有产生这种文学性的开场白。在这种情况下，这种开场白似乎就是诗人的一种发明。更为重要的是，这种开场白堪称最早的罗马演说术的典范之一，因而受到后代古罗马演说家的细心研究（参《古代罗马史》，页360）。

第六，在开场白（参冯国超主编，《古罗马戏剧经典》，页62）中，朗诵者指出，诗人（泰伦提乌斯）写作时为自己提出

的唯一任务就是如何使自己创作的剧本获得观众的好评。为了达到这个目的，像普劳图斯一样，泰伦提乌斯也运用错合（cōntāminō，不定式 cōntāminare）的写作技巧，其方法就是把好几个希腊草案糅合成他自己的剧本的情节。当然，这个时候泰伦提乌斯给米南德的谐剧以优先权。像他在《安德罗斯女子》（诗行13）的开场白中自己断言的一样，也像多那图斯证实的一样，诗人把米南德的《佩林托斯女子》（Perinthia）中的题材放进米南德的剧本《安德罗斯女子》（Andria）中。泰伦提乌斯因此备受指责。所以诗人引证奈维乌斯、恩尼乌斯和普劳图斯的这个写作技巧，并且指出两个剧本的相似性，以此表明这种写作技巧的正确性。不过，在运用错合（cōntāminō，不定式 cōntāminare）的戏剧创作技巧时，泰伦提乌斯与普劳图斯是有区别的：在取舍古希腊原剧时，泰伦提乌斯比较接近原作，而普劳图斯比较自由（参《古罗马文学史》，页72）。

　　第七，很清楚的是，解决冲突时，偶然具有重要的意义，这完全是古希腊新谐剧传统。人的苦难在泰伦提乌斯的作品中比在普劳图斯作品中占有更大的空间，其中与古希腊典范的关联又更加紧密，最终由于偶然的揭露和偶然出现的新局面而向好的方向转变，当然不同凡响的理想人性（humanitas），某个参与者的高尚人性决定了幸福的结局。

　　第八，由于泰伦提乌斯作品中缺乏介绍局势的开场白，观众只领先于舞台上的行为者一点点知识。普劳图斯的观众预料幸福结局，而泰伦提乌斯的观众到最后也由于惊喜而不敢相信。

　　此外，泰伦提乌斯的谐剧还有一些显著的特点：泰伦提乌斯的谐剧全部都是5幕，第一幕一般介绍剧情背景，基本情节在第二幕中展开，在第三幕中发展，第四幕是高潮，第五幕是结局；喜欢采用双线索并行交叉发展的复杂情节结构，如《安德罗斯

女子》；刻画的人物形象比较鲜明，如《两兄弟》中的得墨亚和
弥里奥；在计谋安排方面独具匠心，如在《安德罗斯女子》中
胸有城府的主人西蒙与机智的奴隶达乌斯之间的斗智；在泰伦提
乌斯的作品中反复出现相似的题材，然而在各自的上下文中都有
所变化，因而成为另一种说法，具有另一种意义，如以教育原则
为题材的《两兄弟》和《自我折磨的人》。

总之，普劳图斯写平民谐剧，而泰伦提乌斯的谐剧"带有
典雅的贵族习气，注重文体的优美，极力避免那些粗野的哄笑成
分，来破坏他精致的情趣。为此，泰伦提乌斯增加了谐剧中的计
谋成分，以矛盾的妥善解决来表示对社会伦理道德的认同"（参
宋宝珍，《世界艺术史·戏剧卷》，页23）。

三、历史地位与影响

在泰伦提乌斯死后，他的谐剧曾经在古罗马的舞台上继续上
演。瓦罗认为，在人物性格刻画方面泰伦提乌斯独占鳌头，因而
把泰伦提乌斯列入古罗马3大谐剧诗人。修辞学家昆体良在谈到
古罗马谐剧发展时也把泰伦提乌斯同普劳图斯和凯基利乌斯相提
并论（《雄辩术原理》[①] 卷十，章1，节99，参 LCL 127，页306
及下）。阿弗拉尼乌斯甚至认为，泰伦提乌斯在谐剧诗人中排第
一位，所以他在《岔路神拉尔的节日》（Compitalia）中写道：
"我说没有人能与泰伦提乌斯并驾齐驱"。

西塞罗在《柠檬》（Limone，参见 LCL 38，页440 及下）中
也高度赞扬泰伦提乌斯的语言：

　　　　你，泰伦提乌斯（原译"泰伦斯"），也只有你用精选

――――――――

① 亦译《演说术原理》或《修辞学原理》。

的语言改作了米南德的作品，用拉丁语言翻译（trānslātiō）
它们。在我们的公众舞台上你演出了他的作品，使我们的观
众屏住气息，你总是把每一个词都说得那么优雅甜蜜（苏
维托尼乌斯，《泰伦提乌斯传》，章5，见苏维托尼乌斯，
《罗马十二帝王传》，张竹明等译，页367及下）。

公元前50年，西塞罗又说：

> ……泰伦提乌斯，其剧本由于语言优美而被人们认为是
> 莱利乌斯（原译"盖·莱利乌斯"）的作品（《致阿提库
> 斯》卷七，封3，节10，《古罗马文艺批评史纲》，页133）。

此外，西塞罗还认为，泰伦提乌斯的语言恰当，可以准确地
刻画人物的性格，如《两兄弟》第一幕第一场弥克奥的独白：

> 他经常来我这里大声嚷嚷："弥克奥，你在干什么？
> 为什么你让我们的儿子堕落？为什么他去追求妓女？
> 为什么他酗酒？为什么你给他钱去干这样的一些事？
> 为什么你允许他穿得如此奢侈？你是个大大的傻瓜！"
> ——不行，他太严厉了，远远超过正常的情理［《两兄
> 弟》，行60-64；西塞罗，《论取材》（De Inventione）卷一，
> 章19，节27］。[1]

不过，恺撒（Gaius Iulius Caesar）的评价有所保留，认为泰
伦提乌斯是"最纯正文体的爱好者"，尽管"被公正地置于最伟

[1]　参 LCL 386，页56及下。较读王焕生，《古罗马文艺批评史纲》，页134。

大的作家之列"，可也只是"半个米南德"，无法获得古希腊谐
剧的荣誉，令他"伤心落泪"。塞狄吉图斯对泰伦提乌斯的评价
最低，认为泰伦提乌斯不如奈维乌斯、普劳图斯和凯基利乌斯，
甚至在利基尼乌斯（Licinius Imbrex）和阿提利乌斯（Atilius）
之下（《泰伦提乌斯传》，章5，参苏维托尼乌斯，《罗马十二帝
王传》，页367及下）。

　　一开始就已经指出泰伦提乌斯语文学的起源。而今呈现给我
们的谐剧文本在4、5世纪的一个古代晚期的古文手抄本和一系
列中世纪手稿中，同样这些手稿全部都可以追溯到古代结束时
期。各个时期的学校里都要阅读泰伦提乌斯的作品。4世纪时的
注释家埃万提乌斯（Aevantius）高度赞扬泰伦提乌斯的谐剧，
认为泰伦提乌斯非常善于掌握谐剧分寸，使他的谐剧既不上升到
肃剧的庄严高度，又不降低到拟剧的鄙俗水平（参《古罗马文
艺批评史纲》，页57）。

　　与此相应，泰伦提乌斯对中世纪以及接下来的各个时代的文
学与戏剧产生的影响都很大。可以列举的只有10世纪甘德斯海
姆（Gandersheim）的修女赫罗斯维塔（Hrotsvitha，约935-1001
年）的6部采用韵律散文形式的谐剧，她坚决地模仿泰伦提乌
斯的作品。另外，泰伦提乌斯还影响了但丁（Dante）、彼特拉克
（Petrarca）、莎士比亚和莫里哀（如《丈夫学堂》和《斯卡潘的
诡计》）。然而，文艺复兴以来，普劳图斯的影响力越来越比泰
伦提乌斯的大。尽管如此，不可磨灭的是，泰伦提乌斯的谐剧在
古希腊新谐剧和欧洲现代喜剧之间起了承前启后的桥梁作用。对
于近代欧洲戏剧发展而言，泰伦提乌斯比普劳图斯的影响大
（参《古代罗马史》，页360及下）。

第三章　长袍剧

　　尽管有理由视奈维乌斯为长袍剧（comoedia togata）的发明人或者至少也是开路先锋①——引起这种假设的是谐剧标题《小外套》（Tunicularia），另外还有《预言者》（Aviolus）中的意大利地方色彩以及诗人的十分普遍的创作倾向：在奈维乌斯的作品中表现典型古罗马的东西，可是在这种戏剧类型完全发展②以前还经过了大约一、两代人的时间。在公元前 3 世纪末的谐剧界，奈维乌斯的嫡传弟子普劳图斯只转向披衫剧（参《古罗马文选》卷一，页79、170 和 175 以下；LCL 314，页 106 及下）。

　　公元前 2 世纪初，似乎才唤起对古罗马服式谐剧的兴趣。③

　　① 参莱奥，《古罗马文学史》卷一，页 92 等——A. Daviault（大卫奥尔特），*Comoedia Togata. Fragments*（《长袍剧残段汇编》），Texte établi，trad. et ann. par A. Daviault，Paris 1981，页 17 及下，也顾及安德罗尼库斯。

　　② 关于迄今为止争议很大的对最早长袍剧作家注明的日期，提提尼乌斯。

　　③ 又参 *Titinio e Atta. Fabula Togata. I Frammenti*（《提提尼乌斯和阿塔的长袍剧残段》），瓜尔迪编，Mailand 1985，页 15 以下；阿尔布雷希特主编，《古罗马文选》卷一，页 170，脚注 3。

在这些战后的年代里，古罗马人感到了第二次布匿战争（公元前218-前201年）和第二次马其顿战争（公元前200-前197年）的影响：当时不仅与古希腊，而且还与东方国家紧密接触。这种紧密接触导致两个结果：一个是财富和奢侈品的跨越式积聚，另一个则是抛弃传统的祖辈习俗（mos maiorum）。此外，还产生社会冲突：上升的大资本主义与贵族的保守主义对立，因为富商介绍一切新鲜的事物，特别是接受外来的影响，而地主饱受与汉尼拔（Hannibal）的战争之苦。不言而喻，保守者为继续保持老传统而操心，企图制止过多地受到外来尤其是古希腊的影响。代表这种倾向的最重要的人物就是老加图。正好在这个时候即公元前2世纪初，老加图开始用古拉丁语书写最初的一些散文作品：首先是演说辞（oratio），接着是一部关于农业的教材，最后是晚年创作的第一本古拉丁语史书《史源》（*Origines*）。在老加图的影响下，古罗马人有意识地疏远那种对古希腊文化的过分模仿，发展一种独立的民族自信：坚持老传统与旧习俗。或许这就是长袍剧繁荣的环境。最重要的代表人物为阿弗拉尼乌斯（L. Afranius）。这种文学形式在公元前2世纪下半叶达到巅峰时期。这个巅峰时刻在时间上正好与第一部篇幅很大的古拉丁语史书作者即所谓的古拉丁语编年纪作者巧合，这肯定不是偶然。

由于这种传统主义者的古罗马民族运动首先得到比较高层的人士的许可，已经提及的长袍剧作家阿弗拉尼乌斯属于高贵的平民家庭，[①] 这是不奇怪的。西塞罗把阿弗拉尼乌斯当作演说家中出类拔萃的人加以引用："在他的戏剧里真正雄辩"（《布鲁图

① 来自 Afranier 家族的元老院成员从公元前2世纪以来都很有名。参莱奥，《古罗马文学史》卷一，页375及下；阿尔布雷希特主编，《古罗马文选》卷一，页171，脚注4。

斯》（*Brutus*），章 45，节 167，参 LCL 342，页 144‑145）。① 类似的情况可能也适用于年长的提提尼乌斯（参《古罗马文选》卷一，页 175 及下）和更年轻的阿塔（Quinctius Atta）。到那时为止，创作古拉丁语诗的只是流浪者和当时的奴隶。而在长袍剧的代表人物中，我们第一次碰到出生于古罗马贵族家庭的人。像阿弗拉尼乌斯一样，除了雄辩以外，他们还认真研究创作艺术，并且因此而出名。

如果长袍剧的目标是披衫剧在古罗马的对应物，那么这并不意味着长袍剧作家避免利用古希腊典范。即使长袍剧作家不是直接地也绝对是间接地模仿古希腊典范，其方法就是模仿古拉丁语谐剧的经典代表人物奈维乌斯、普劳图斯、凯基利乌斯，并且——后来的长袍剧作家们——也模仿泰伦提乌斯。但是通过这样的方式可以推断出，就保留剧目的人物而言，可能也就情节结构而言，古罗马谐剧同样也受到古希腊戏剧的影响。然而，事件转移到古罗马环境——长袍剧的舞台不是古希腊的某个地方，如雅典，而是意大利的城市，多数都是在古代的罗马城——要求进行一定的改编，以适应本土的环境。譬如，在长袍剧中，必须抑制披衫剧中狡猾、放肆的奴隶扮演的自由和重要的角色：古罗马的奴隶不能够也不允许比他的主人更加理智和聪明。②

另外，小塞涅卡在《道德书简》（*Epistulae*）第八卷第八封里赞扬长袍剧有一定的严肃性，并且认为长袍剧位于肃剧与谐剧

① 莱奥的解释或许是正确的，参《古罗马文学史》卷一，页 375，注释 4，其中他把西塞罗的观点 "homo perargutus（很尖锐的人）" 和演说家的公众影响联系起来。而大卫奥尔特的观点不同，《长袍剧残段汇编》，页 38。见阿尔布雷希特主编，《古罗马文选》卷一，页 171，脚注 5。

② 古代泰伦提乌斯方面的评论家多那图斯证明了这一点，参《评泰伦提乌斯的〈阉奴〉（*Eunuchus*）》，57；阿尔布雷希特主编，《古罗马文选》卷一，页 172，脚注 6。

的中间，所以其中也可能有许多箴言。尽管流传至今的长袍剧作品不能证实小塞涅卡的说法，可是，民族谐剧中出现的文雅阶层的古罗马人比披衫剧中高贵的古希腊人更显得威严，这也是可能的。在披衫剧中，我们碰到自由的阿提卡市民：什么也干不了的、放荡的公子哥，放纵、好色的花白老头儿和恶语伤人、破口大骂的年高望重的妇人。而对长袍剧的要求或许就是，撇开创造的滑稽场面不说，长袍剧由于一定的庄重（gravitas）——即言谈、举止的严肃分寸——而顾及了严格的祖辈习俗。

流传至今的长袍剧零星片段——3 个作家总共约 600 行诗和 70 个标题——只有寥寥无几的对剧本内容和结构的推论，特别是没有一场剧本完整地流传至今。但是，可以看出，普通手工艺人和农民领域的可笑场景在长袍剧中占有广阔的空间。在这方面，长袍剧似乎受到奥斯克语意大利民间闹剧（即阿特拉笑剧）的许多影响和启发。公元前 3 世纪以来，长袍剧就已经在古罗马本土化了，在共和国时期结束以前都是一种作为临时安排的即兴戏剧的非文学存在形式。这是古罗马唯一的自由罗马市民登台表演的戏剧类型。与古希腊的羊人剧（satyrus）[①] 类似，作为古罗马为节日编排的舞台剧（ludi scaenici）的终结，阿特拉笑剧在公元前 3 世纪末就已经产生了。公元前 1 世纪，阿特拉笑剧最终也文学化了。流传至今的片段与长袍剧的片段有许多相似之处。

男扮女装在长袍剧中似乎格外受到青睐。受到喜欢的还有滑稽的争吵，如提提尼乌斯（Titinius）的《毡合》（*Fullonia*）中毡合工和织布工人之间的争吵。此外，家庭生活场景、家庭冲突

[①] 亦译"萨提洛斯剧"。萨提洛斯（Satyr）是古希腊半人半山羊的怪物，森林之神。

与纷争、恋爱、结婚等也是受到欢迎的。从残篇推断，家庭与家庭生活在长袍剧中终究比披衫剧中扮演的角色重要得多。这个特性又折射出古代的意大利与罗马的现实。另外，与披衫剧中古希腊女人相比，长袍剧更能反映古罗马女人不受约束的地位。特别是最早的长袍剧作家提提尼乌斯表达了这一点（参《古罗马文选》卷一，页176及下）。

长袍剧的语言也符合普通人环境。生动、鲜明的民间语言常常也不畏避庸俗。提提尼乌斯在各方面都以普劳图斯为榜样。特别是在提提尼乌斯的作品中，可以发现许多民间的创新。而阿弗拉尼乌斯是泰伦提乌斯和米南德的钦佩者。与提提尼乌斯的语言相比，阿弗拉尼乌斯的语言更加文雅，更加优美。阿弗拉尼乌斯的谐剧首先迎合受到古希腊语教育的人的趣味。由于这个缘故，古罗马文学批评家把阿弗拉尼乌斯评价为最重要的长袍剧代表人物。在流传至今的长袍剧诗作中，超过一半都是出自阿弗拉尼乌斯的剧本。

尽管继承米南德和泰伦提乌斯的传统的文雅谐剧在古代的罗马与意大利的环境中演出，可为了受到大众的喜爱，并没有声称反对阿特拉笑剧（Atellana 或 fabula Atellana）、特别是拟剧（mīmus）表现的粗俗滑稽。不足为奇的是，公元前77年最后一个长袍剧诗人阿塔①死后，这个剧种分解为文学体裁闹剧（法语 farce，源于拉丁语 facire）和拟剧，正如公元前103年最后一个披衫剧作家图尔皮利乌斯（Turpilius）老死后，更加符合时代精

① 几乎不能得到阿塔的文学作品。在他创作的10个长袍剧剧本中，流传至今的只有大约20行诗。瓦罗把阿塔的性格刻画放在泰伦提乌斯的性格刻画之旁［查理西乌斯（Charisius）笔下的瓦罗，参 GL（= *Grammatici Latini*，Hrsg. von H. Keil，7 Bde.，Leipzig 1855–1880）I，241 Keil（= H. Keil）］；阿尔布雷希特主编，《古罗马文选》卷一，页174，脚注7。

神的长袍剧在半个世纪以前取代披衫剧一样。

尽管长袍剧在古罗马的兴盛时间不长，可它的保留剧目却保留了比较长的时间，直到帝国时期还曾重演。

第一节 提提尼乌斯

一、生平简介

迄今为止，人们对提提尼乌斯的生活时代都有很大的分歧。较早的研究倾向于把提提尼乌斯放在泰伦提乌斯之后，大约在公元前 2 世纪中叶左右。尤其是最近，人们试图把这个长袍剧诗人的创作时期确定在公元前 3 世纪，也就是说，把提提尼乌斯列入普劳图斯那一代人。较早的时间附注的证据如下：

第一，6 世纪的拜占庭作家、吕底亚人约翰（Johannes Lydus、Joannes Laurentius Lydus 或 Ἰωάννης Λαυρέντιος ὁ Λυδός，生于 490 年，552 年因失宠而被免职，死期不详）有一个引证［《论古罗马官员》（De Magistratibus Romanis），1，40］。根据这个引证，公元前 219 年，即第二次布匿战争爆发前不久，提提尼乌斯开始演出他的谐剧。不过，在吕底亚人约翰那里，这种说法由于一个修改的文本才产生，而这个文本却没有流传下来。

第二，提提尼乌斯的《巴尔巴图斯》（Barbatus，意为"大胡子"）也许影射了公元前 215 年颁布的《奥皮亚法》（Lex Oppia）。这个法律反对女人的奢华。但是，公元前 195 年，又废除了《奥皮亚法》，尽管老加图严正抗议。因此，后面的这件大事也能够反映在提及的引证中。

第三，在瓦罗提供的次序中：提提尼乌斯、泰伦提乌斯和阿塔，提提尼乌斯出现在泰伦提乌斯前面。如果这个次序的确是年

代顺序，那么这个顺序就说明：提提尼乌斯比泰伦提乌斯老。因此，最有说服力的假设就是，提提尼乌斯属于凯基利乌斯那一代人，也就是说，提提尼乌斯的文学影响到与普劳图斯晚年平行的公元前 2 世纪的第一个三分之一时期。符合这个时代的不仅有提提尼乌斯的长袍剧残篇中对时代大事件的许多影射，而且在舞台布景、语言和格律方面这个长袍剧诗人都接近普劳图斯。而且像我们上面阐述的一样，就在公元前 2 世纪的前几十年里，在古代的罗马城，从老加图开始，古罗马民族对太强烈的希腊化做出反应。

出于这个原因，也不是没有可能的就是，提提尼乌斯出生于高贵的古罗马家庭，正如他的长袍剧传人（即阿弗拉尼乌斯）一样。"提提尼乌斯"绝对是历史悠久的平民家族的氏族名。年代记早已提及这个家族，其成员常常出现在铭文中。当然由于流传下来的名字只是片段，诗人的名字和别名都不知道，也不排除提提尼乌斯（Titinier）家族收养提提尼乌斯，或者释放提提尼乌斯为自由人，进而接纳提提尼乌斯。

二、作品评述

关于提提尼乌斯的剧本的内容和结构，我们同样知之甚少。然而事实是，依据大约 190 个零星的诗行和 15 个古拉丁语的谐剧标题，可以做出这样的评价：提提尼乌斯在格律、语言和题材方面与普劳图斯的关系紧密。这意味着，提提尼乌斯的长袍剧也延续了普劳图斯披衫剧的轻歌剧（意大利语 operetta）特点：短歌（cantica）在长袍剧中占有很大的篇幅。语言表达的民间性和生动活泼已经凸现：提提尼乌斯的残篇显示出比阿弗拉尼乌斯的两倍引文都更多的交际语言创新和其他地方没有的粗俗语言（德语 Vulgarismen，单数 Vulgarismus）和古词（德语 Archais-

men，单数 Archaismus）。① 另外可以发现，在提提尼乌斯剧本里明确的意大利元素中，沃尔西人（Volsker，古代意大利中部的一个部落）占有优先的地位。

提提尼乌斯笔下的谐剧人物主要是古代的意大利或罗马的普通劳动者，如织布工、毡合工（fullo）和鞋匠。因此，提提尼乌斯的谐剧主要反映普通劳动者的生活，特别是他们的苦楚，如织布工不纺织，毡合工就没有任何收入；毡合工得不到休息；乡民像蚂蚁一样劳作。

《毡 合》

《毡合》或《毡合工们》（*Fullonia vel Fullones*）的环境在古希腊中期谐剧代表人物（其创作时期是公元前 4 世纪早期）安提丰的同名剧本《毡合工》（Κναφεύς）里已经描述。这是一个在阿特拉笑剧里特别受欢迎的主题，就像阿特拉笑剧诗人蓬波尼乌斯和诺维乌斯的相应的大量标题所证明的一样（参《古罗马文选》卷一，页 289 以下）。毡合工的手工就是通过撞、打、踩和压，纯化和绞结毛料、动物皮毛和纱（纺织纤维）。这个工作很低下、不安逸和肮脏，一般由奴隶（servitūs）或获释奴（libertus）来干，他们被迫几乎不间断地站在水里。此外，为了彩色或黑白还使用各种发出臭味的调料，如尿。

毡合工的保护神是女神弥涅尔瓦（Minerva），她的节庆日 Quinquatrus（弥涅尔瓦节）是 3 月 19 至 23 日。毡合工们（ful-

① 从古词推断，提提尼乌斯比普劳图斯更老，譬如，E. Vereecke 就是这么推断的［*Titinius*，*Plaute et Les Origins De La Fabula Togata*（提提尼乌斯、普劳图斯及其长袍剧原稿），见 *L'Antiquitié Classique* 40（1971），页 156 以下］，这是不恰当的。正是保守的粗俗语言富含常常延续几个世纪的古词，而粗俗语言在文雅的体裁中早就已经消失了。参阿尔布雷希特主编，《古罗马文选》卷一，页 176，脚注 1。

lones）放纵狂欢，庆祝方式就是他们以喜剧性争斗——即争
吵——的方式尊崇女神弥涅尔瓦，歌唱快乐的对唱歌曲。属于此
列的是人声嘈杂的节日盛宴、醉酒、讲下流的笑话和格斗，也许
还有临时的阿特拉笑剧演出：在笑剧中毡合工也参演。由互相谩
骂的话构成的正是这种即兴闹剧，就像以后还要阐明的一样
（参《古罗马文选》卷一，页289及下）。

从《毡合》的传世残段来看，开始部分可能是家庭的婚姻
冲突。在毡合工车间（fullonicum 或 fullonica）里发生的一场戏
让人观察到毡合工的工作、环境、社会命运和心理状态。此外，
似乎也有男毡合工与女纺织工之间闹剧般的争斗。

残段 15-16 R 采用抑扬格六音步（iambus sēnārius）。一个女
人抱怨她的丈夫：

> Ego me mandatam① meo viro male arbitror,
> Qui rem disperdit② et meam dotem comest. ③
> 我把自己托付给我的丈夫——这是不幸，我认为，
> 因为他破产，吞噬我的嫁妆（引、译自《古罗马文选》
> 卷一，页178）。

残段 17 R 采用抑扬格六音步（iambus sēnārius）。丈夫对妻
子说：

① 阴性过去分词 mandātam 是单数四格，动词原形是 mandō（交付；托付）。
② 动词 disperdit 是 disperdō（弄坏；毁坏；破产）的第三人称单数现在时主动
态陈述语气。
③ 完成时主动态 comest = comedit，动词原形是 comedō（吃、吞噬），现在时不
定式 comedere 或 comēsse。

... iam pridem egressa① tu perbiteres. ②

……你现在提前离开——你会丧生（引、译自《古罗马文选》卷一，页 178）。

残段 18-20 R 采用抑扬扬格或短长长格（bacchius）。

...　　　　　　　videram ego te virginem
formosam, sed sponso superbam esse, forma
ferocem. ③

在这个残段里，te（你）与 virginem formosam（美丽的少女）是 videram（见到）的四格同位语。而动词 vīderam 是第一人称单数（我）的半完成时主动态陈述语气，动词原形是 videō（看见；见到）。因此，这个残段可译为：

……我见到你这个美丽的

少女，但（你）对你的未婚夫高傲，因为美丽

而高傲（引、译自《古罗马文选》卷一，页 179)!

残段 20 R 采用抑扬格六音步（iambus sēnārius）。丈夫厌烦妻子的口臭是一个深受欢迎的谐剧题材。这个题材在普劳图斯的剧本里常常遇到，在凯基利乌斯笔下也一样。

① 动词 ēgressa 是 ēgredior（离开）的现在分词。

② 动词 perbito, -ere：古拉丁语（公元前 240－前 75 年）= pereo, -ire，意为"毁灭、崩溃"，"丧生、遇难"。

③ 单词 ferox 跟夺格，意为"为一件事情感到过分自负"。这种结构和意义在普劳图斯笔下也常常碰到。

Interea fetida① anima nasum oppugnat. . .②

此刻发臭的气息入侵他的鼻子……（引、译自《古罗马文选》卷一，页 179）

残段 21 R 采用抑扬格六音步（iambus sēnārius）。妻子向丈夫指明她的身体的魅力：

Aspecta③ formam atque os contemplato④ meum.

我发现，我的身材与容颜引人注目（引、译自《古罗马文选》卷一，页 179）！

残段 22—23 R 采用抑扬格六音步（iambus sēnārius）。在毡合工的车间（fullonicum）里，师傅向监工分配任务：

Da pensam lanam：qui non reddet temperi⑤

putatam recte，facito ut multetur malo！

在这个残段里，有两个需要特别注意的地方：第一，分词名词化，过去分词 putātam（净化的；洗干净的）的动词原形是putō（净化；洗干净），这里意为"洗干净的或净化的羊毛"；

① 形容词 fetidus = faetidus = foetidus，意为"发臭的"。这个词属于粗俗语言。在古拉丁语谐剧诗人笔下几乎只与 anima（气息、呼出的气）连用。

② 动词 oppugnat 是 oppugnō（围攻）的第三人称单数现在时主动态陈述语气。

③ 动词 aspectā 是 aspectō（注意看；观察）的第一人称单数现在时主动态祈使语气，可译为"发现"。

④ 过去分词 contemplātō 的动词原形是 contemplor（看；观察），可译为"引人注目"。

⑤ 单词 temperi 是古拉丁语的夺格，= tempore，意为"及时"。

第二，前置 facito，而第三人称单数将来时主动态命令式 facito 的动词原形是 faciō（做），可译为"干活吧"。此外，dā 是第二人称单数现在时主动态命令式，动词原形是 dō（给；分发）；pensam 是过去分词，动词原形是 pendō（称重）；reddet 是第三人称单数将来时主动态陈述语气，动词原形是 reddō（交回来）；multetur 是第三人称单数现在时被动态虚拟语气，动词原形是 multō（惩罚；处罚）。因此，这个残段可译为：

> 你来分发称过重的羊毛吧！谁不及时地交回
> 正确净化的（羊毛），就会不幸地遭处罚。干活吧（引、译自《古罗马文选》卷一，页 179）!

残段 24-25 R 采用抑扬格八音步（iambus octōnārius）。或许是出自那个男毡合工与一个女纺织工的争吵：

> Quae inter decem annos nec quivisti unam togam
> detexere!

在这个残段里，动词 quīvistī 是第二人称单数（你）的完成时主动态陈述语气，动词原形是 queō（能够），而 dētexēre 是完成时主动态陈述语气，动词原形是 dētexō（织成；织好）。因此，这个残段可译为：

> 你 10 年也没能把一件长袍
> 织成（引、译自《古罗马文选》卷一，页 180）!

残段 26 R 采用抑扬格七音步（iambus septēnārius）。女纺织

工回答：

Ni nos texamus，nil siet，fullones，vobis quaesti

在这个残段里，首先得注意的是，阴性名词 fullōnēs 是复数呼格，单数是 fullō（女毡合工），可译为"女毡合工们"。其次，siet 是 sit 的古拉丁语形式，而 sit 是现在时主动态虚拟语气，动词原形是 sum（是），这里可译为"就会"。此外，古拉丁语 quaesti 是粗俗语言的二格，第二变格（又称 o 变格）取代 quaestus（第四变格，又称 u 变格），意为"挣钱"，与前面 nil（无）一起，可译为"没钱挣"。因此，这个残段可译为：

　　　女毡合工们，假如我们不纺织，你们就会没钱挣（引、译自《古罗马文选》卷一，页 180）！

残段 27 R 采用抑扬格七音步（iambus septēnārius）。毡合工的艰辛呈现在眼前。

　　　Nec noctu nec diu① licet fullonibus quiescent.
　　　无论是白天还是黑夜，都不允许毡合工休息（引、译自《古罗马文选》卷一，页 180）！

残段 28-29 R 采用扬抑格七音步（trochaeus septēnārius）。女纺织工的回答显然是在谴责男毡合工，即他不能保持理智。男毡

––––––––––––––––

　　① 古拉丁语 diu，= die，意为"在白天"。纯粹的 diu 仅仅在提提尼乌斯笔下出现，通常总是只用于复合形式 interdiu。

合工懂的唯一语言就是工作时跺脚。通过踩踏水中的浆，细微的白垩粉末渗入织物。这样，布料就染白了。

> Terra ⟨enim⟩ haec est，non aqua，ubi tu solitu's[1] argutarier[2]
> pedibus，cretam dum compescis，[3] vestimenta qui laves.
> （因为）这里是陆地，不是水，在水里你习惯
> 用双脚踩：直到你踩碎（白垩），以便你清洗衣服（引、
> 译自《古罗马文选》卷一，页181）。

残段30-31 R采用扬抑格七音步（trochaeus septēnārius），可能是男毡合工对那个女纺织工找上门来、纠缠不休感到生气，发出愤怒的威胁：

> Si quisquam hodie praeter hanc posticum nostrum pepulerit，[4]
> patibulo hoc ei caput diffringam！

在这个残段里，比较有争议的是拉丁语 praeter hanc。在多数抄本里都是 praeter has。拉丁语 praeter hanc 仅仅存在于一个传世的手稿里，不过被古典语文学者大卫奥尔特与瓜尔迪纳入文本。里贝

① 省略语 solitu's 即 solitus es。在古拉丁语（公元前240-前75年）诗歌中，像古典时期（公元前75-公元1世纪）的诗一样，省略出现的情况不仅是以-m 结尾，而且还在短元音后面以-s 结尾。

② 古拉丁语 argutarier 是现在时不定式的被动态，通 argutari，意为"讲话、闲聊、胡说"。文法家诺尼乌斯认为，在这里 argutarier 的意思是 sussilire（在上面跳，踩、踩）。然而，提提尼乌斯眼前浮现的肯定是踩水噪声和饶舌的类似。

③ 动词 compēscis 是 compescō（限制；压制）的第二人称单数现在时主动态陈述语气。

④ 动词 pepulerit 是 pellō（冲撞；打；鼓）的第三人称单数将来完成时主动态陈述语气。

克认为，praeterhac 意为"fernerhin"。在德语中，fernerhin 有两个词性：作为副词，意为"今后、继续"；作为连词，意为"此外"（参《古罗马文选》卷一，页 181，脚注 12）。结合上下文推断，praeterhac 是副词，可译为"还"。另一个比较难懂的词是 patibulō。中性名词 patibulō 是 patibulum（刑架；撑葡萄架）的单数夺格，结合前面的中性名词 postīcum（屋外；后门）的语境，可以推断，这里意为"木门闩"。此外，表达警告的叹词 ei 通"ēia"，意为"嘿!"、"来吧!"因此，这个残段可译为：

> 今天，如果谁还在屋外敲门——
> 来吧! 我将用这个木门闩打爆他的头（引、译自《古罗马文选》卷一，页 181）!

残段 32–33 R 采用抑扬格六音步（iambus sēnārius）。从这个残段推断，《毡合》的发生地可能是古代的罗马城。一个当场被逮住的通奸者想通过跳进第伯河，逃脱遭阉割的惩罚。这种惩罚在普劳图斯的剧本里也出现过，如《吹牛的军人》第 1408 行。

> Perii hercle vero: Tiberi,[①] nunc tecum obsecro,[②]
> ut mihi subvenias, ne ego maialis[③] fuam![④]
> 海格立斯作证，我真的完蛋了：第伯河啊，现在我恳

　　① 在这里，Tiberi 可能是 Tiberis 的呼格，而不是 Tiberius 的呼格。参瓜尔迪对此的评论，前揭，页 119。

　　② 拉丁语 tecum obsecro 的搭配很罕见。动词 obsecrare 通常总是跟一个四格对象。参瓜尔迪对此的评论，前揭，页 119；J. B. Hofmann 与 A. Szantyr，《拉丁语的句法与修辞》，页 32。

　　③ 阳性名词 maialis, -is，意为"阉猪"。这是粗俗语言的词，在提提尼乌斯的剧本里第一次出现。《阉猪》（Maialis）是蓬波尼乌斯的一个阿特拉笑剧的标题。

　　④ 古拉丁语 fuam 是第一人称单数现在时主动态虚拟语气，词干 fu- = fiam（动词原形是 faciō；使成为）或 sim（使变成）。

请你

帮助我，别让我变成阉猪（引、译自《古罗马文选》

卷一，页 182）！

残段 34 R 采用抑扬格六音步（iambus sēnārius）。在希腊人

的谚语里，蚂蚁是勤奋的。

... formicae pol persimilest[1] rusticus.

……波吕克斯作证，农民与蚂蚁完全类似（引、译自

《古罗马文选》卷一，页 182）。

与披衫剧相比，长袍剧有一个特殊的区别。在传世的提提尼乌

斯的长袍剧标题中，9 个剧本的主角都是妇女。这表明，提提尼乌

斯特别关注古代的意大利或罗马的普通妇女的生活。妇女处于家庭

矛盾和冲突的中心。她们或者从事男人的职业，如《女诉讼师》

(Iurisperita)，或者无能，10 年也不能为丈夫织出 1 件长袍，或者

任性。正如已经提及的一样，这与反映古罗马的实际社会状况有

关。公元前 2 世纪的古罗马女人比自由的古希腊女人享有更多的自

由。譬如，有人想起格拉古兄弟（Graccen）的母亲科涅莉娅

(Cornelia) 出类拔萃和人格 (persona) 高雅 (εὐγνωμοσύνης)。

《孪生姐妹》

孪生是许多古希腊语谐剧和古拉丁语披衫剧里一个受欢迎的

主题，如米南德的《孪生姐妹》(Δίδυμαι 或 Didymai)、[2] 普劳图

① 拉丁语 persimilest：persimilis est（是很相似的），参前面 solitu's 的注解。

② 参第欧根尼·拉尔修，《名哲言行录》，古希腊文与中文对照，徐开来、溥

林译，桂林：广西师范大学出版社，2010 年，页 595。

斯的《巴克基斯姐妹》和《孪生兄弟》、奈维乌斯的《孪生四姐妹》(*Quadrigemini*) 等（参 LCL 314，页 96 及下）。提提尼乌斯的紫袍剧《孪生姐妹》(*Gemina*) 的情节是不可以重构的。可以识别的就这么多。在年轻的夫妇争吵（如残段 59-60 D = 37-38 R）的过程中，有人（可能是岳父或父亲）质问年轻的丈夫（残段 39-40 R）。

残段 59-60 D = 37-38 R，采用的格律是抑扬格七音步（iambus septēnārius）。在吵架中，吝啬的丈夫谴责妻子（uxor）吃得太多。不过，一磅（libram，古罗马的度量单位，一磅大约是330 克）面包仅仅是一个男子的最小定量。

> ... libram aiebant[①] satis esse ambobus farris[②]:
> intritae plus comes sola，uxor！

在这个残段里，intritae 是阴性形容词 intrīta（整体；全部）的复数形式，这里是形容词名词化。彼得斯曼（H. & A. Petersmann）认为，名词 intrita, -ae，源自 interere，而 intertere 是动词 interō（揉进、揉入、拌进）的不定式，所以 intrita 意为"放入水、葡萄酒或汤的面包屑或面包末"，也作为冷甜汤（与葡萄酒一起）吃（参阿尔布雷希特主编，《古罗马文选》卷一，页183，脚注 19）。而 comes 意为"配偶；伴侣；随从；伙伴"，这里指后面的妻子（uxor），可译为"你"。因此，这个残段可译为：

① 动词 āiēbant 是 aiō（说）的第三人称复数未完成时主动态陈述语气，意为"他们说"，可译为"据说"。

② 大卫奥尔特与瓜尔迪是这么理解的。里贝克的理解如下："satis esse libram aiebant / ambobus farris. -Intritae ⟨mea⟩ plus comest sola uxor. "

……听说，一磅面包足够两个人吃：

老婆，你一个人把一磅多面包屑全吃了（引、译自《古罗马文选》卷一，页183）。

残段 39－40 R 采用的格律是抑扬格六音步（iambus sēnārius）。

〈Nam〉postquam factus〈es〉maritus, hanc domum
abhorres,[1] tuam etiam uxorem video paucies.

（因为）自从（你成为）丈夫以来，你就避离这个家：
也极少见到你的妻子（引、译自《古罗马文选》卷一，页183）！

残段 41－42 D ＝ 41－42 R，采用抑扬格六音步（iambus sēnārius），似乎是继续残段 39－40 R 的谴责。

... tu facis inique: in urbem paucies
venire soles:[2]

……你做事不公平：你常常
极少进城（引、译自《古罗马文选》卷一，页184）。

也许是妻子，也可能是父亲，想出了一个让那个年轻的丈夫失去在乡下与娼妓（scortum）一起寻欢作乐的兴趣的计划。这是采用抑扬格八音步（iambus octōnārius）的格律的残段 48－49

① 动词 abhorrēs 是 abhorreō（退缩；憎恶；不一致）的第二人称单数现在时主动态陈述语气。

② 里贝克的理解如下："Tu facis inique, qui venire pauciens / Soles in urbem"。

D = 43 - 44 R 的内容。

> ... si rus cum scorto constituit ①ire, clavis ilico
>
> abstrudi iubeo, rusticae togai② ne sit copia.
>
> 如果他决定与妓女一起到乡下去，那么我立即
>
> 叫人把钥匙藏起来，他们就不能进入农屋（引、译自
> 《古罗马文选》卷一，页184）。

在残段45-46 R 的诗行里，有人夸耀自己成功地让这个家又恢复正常：是父亲、岳父，还是妻子？如果讲话人是妻子，那么让人想起前面摘录的凯基利乌斯《项链》的残段里老者的胜利。不过，这里的口吻完全不同。在凯基利乌斯笔下，观众对丈夫抱有同情。而在这里，没有丈夫的嫉妒和复仇的耻辱，而是理智的胜利。这种理智清除了因为他们的所有自私自利而妨碍了家庭的幸福与和睦的所有人。在这方面，那个年轻的丈夫也被引向明智。值得注意的是中性的拉丁语词汇 consilium（提议、建议）。为了能够给予或者接受一个建议，需要友好的关系。这可能意味着，夫妇本身又实现和好。

这个人最终成功地让这个小家庭和整个大家庭都恢复了往日的平静。属于此列的还有驱赶食客和皮条客，让这个年轻的丈夫习惯有节制的生活，把显然同样也一起混乱和不安宁的妻子的孪生姊妹赶出这个家。

残段51-52 D =45-46 R，采用的格律是扬抑格七音步（tro-

① 动词 cōnstituit 是 cōnstituō（决定）的第三人称单数现在时主动态陈述语气。

② 依据拉丁语文法家诺尼乌斯（653，18L）的证据，提提尼乌斯在这里用 toga 的基本含义（源自 tegere：掩护、保护），意为"保护；屋顶、小屋"。参阿尔布雷希特主编，《古罗马文选》卷一，页184，脚注21。

chaeus septēnārius）。

> Parasitos amovi,① lenonem② aedibus absterrui,③
>
> desuevi,④ ne quod⑤ ad cenam iret extra consilium meum.

　　我开除食客，把皮条客赶出这个家：

　　我让他改掉这个习惯：到哪里去吃饭，都要反对我的提
议（引、译自《古罗马文选》卷一，页185）。

残段52–53 R采用扬抑格七音步（trochaeus septēnārius）。也
许就是这个人或者别的人（丈夫？父亲？还是岳父？）也告诉妻
子的孪生姊妹（geminae），她应该离开这个家。

> ... at vestrorum⑥ aliquis nuntiet⑦
>
> geminae, ut res suas procuret⑧ et facessat⑨ aedibus.

　　……况且在你们当中有人会转告

　　那个孪生的姊妹，但愿她收拾她的东西，离开这个家

　　①　动词 āmōvī 是 āmoveō（开除）的第一人称单数完成时主动态陈述语气。

　　②　拉丁语 lenonem，参大卫奥尔特与瓜尔迪；lenonum〈eum〉，参里贝克。另参
《古罗马文选》卷一，页185，脚注22。

　　③　动词 absterruī 是 absterreō（赶走）的第一人称单数完成时主动态陈述语气。

　　④　及物动词 desuescere aliquem（使某人改掉习惯）只出现在这里。在古典主义
时期出现的是 desuetus（改掉习惯、戒掉）的过去分词被动态。

　　⑤　疑问副词 quōd 是古拉丁语的夺格，通 quō（到哪里去）。

　　⑥　第二人称代词 vestrorum = vestrum（二格，复数）。

　　⑦　动词 nūntiet 是 nūntiō（告诉；转告；报告）的第三人称单数现在时主动态虚
拟语气。

　　⑧　动词 prōcūret 是 prōcūrō（管理；经营；照顾）的第三人称单数现在时主动态
虚拟语气，可译为"收拾"。

　　⑨　动词 facessat 是第三人称单数现在时主动态虚拟语气，动词原形是 facessō，
-ere，在交际语言中是加强语意的动词，不定式 facessere（交际语言）意为"离开"。

（引、译自《古罗马文选》卷一，页185）。

　　尽管在这部长袍剧里遇到披衫剧和古希腊新谐剧的所有典型人物，如皮条客、娼妓和食客，可是人与人之间相处的气氛似乎还是有某种区别。可以证明这一点的就是以下的残段。

　　残段36 R采用抑扬格六音步（iambus sēnārius），是吩咐奴隶们打扫屋子，为一个节日或迎接客人做准备。

> Everrite aedis, abstergete araneas!

　　在这个残段中，动词 ēverrite 与 abstergēte 都是第二人称复数（你们）的现在时主动态命令式，动词原形分别是 ēverrō（打扫；扫除）与 abstergeō（擦去；消除）。因此，这个残段可译为：

> 你们把屋子扫干净，你们把蜘蛛网擦干净（引、译自
> 《古罗马文选》卷一，页183）！

　　残段58 R采用扬抑格七音步（trochaeus septēnārius）。这个残段可能列入这个剧本的前面某个地方。遭到鄙弃和受到欺骗的妻子希望，至少因为她的恪守妇道让丈夫喜欢。这里的亮点可能就是长袍剧的道德要求的某种东西。难以想象的是，古罗马观众觉得这行诗特别喜剧和可笑。这行诗倒是引起观众的感动与同情：

> Sin forma odio ⟨nunc⟩ sum, tandem ut moribus placeam
> viro!

在这个残段中，连词 sin 意为"除非；如果不；如果相反；不管怎样；然而；可是；无论如何"，可译为"如果相反"，与之呼应的是下文的 tandem。依据古代文法家的证据，tandem 在这里具有 tamen（还是、仍然）的含义（参《古罗马文选》卷一，页 186，脚注 27）。此外，动词 placeam 是第一人称单数现在时主动态虚拟语气，动词原形是 placeō（使喜欢）。因此，这个残段可译为：

> 如果相反，我（现在）的外表让他觉得面目可憎，
>
> 我还是要用我的德性让我的丈夫喜欢（引、译自《古罗马文选》卷一，页 186）！

这里最后还要援引一个出自提提尼乌斯的其他剧本的残段。这个残段可以证明，长袍剧具有开始时提及的倾向：提倡古罗马民族的，反希腊化。在《费伦提努姆的女弦乐演奏者》或者《费伦提努姆的姑娘》（*Psaltria sive Ferentinatis*）的一个残段里，提提尼乌斯取笑费伦提努姆（Ferentinum）的居民与所有的古希腊人相比太过于敏感。费伦提努姆是古罗马城南边赫尔尼基人聚居地区的一个人烟稀少的小山城。Psaltria 是个古希腊语的词汇。从出自这部长袍剧的为数不多的其他残段的希腊化文风可以推断出一次享乐的、精心策划的和无节制的宴席，而古罗马的反奢侈法禁止这样的宴席。

残段 85 R 采用抑扬格六音步（iambus sēnārius）。

Ferentinatis populus res Graecas studet.

在这个残段中，动词 studet 是第三人称单数现在时主动态陈

述语气，动词原形是 studeō（追求；关心；支持；学习），不定式是 studēre：古代拉丁语时期（公元前240-前75年）跟四格，古典时期（公元前75-公元1世纪）跟三格（参《古罗马文选》卷一，页186，脚注28）。因此，这个残段可译为：

> 费伦提努姆的民众追求一切希腊的东西（引、译自《古罗马文选》卷一，页186）。

在提提尼乌斯的长袍剧残段中，除了许多手工工人的日常生活与家庭家中生活场景以外，也有各种各样的普劳图斯的保留剧目人物：皮条客和娼妓，即使是披衫剧的典型人物食客也不缺少。这些剧目主要涉及社会问题。作为道德卫士，诗人或者抱怨当时的道德堕落，指责虚荣胜过美德，如《大胡子》，或者嘲笑城市居民崇尚古希腊的生活方式。

三、历史地位与影响

提提尼乌斯是古罗马重要的长袍剧诗人。不过，从已知的史料来看，提提尼乌斯的影响十分有限。

第二节　阿弗拉尼乌斯

一、生平简介

即使是关于最重要的长袍剧诗人阿弗拉尼乌斯的生平，也几乎无人知晓。没人知道阿弗拉尼乌斯出生的时间和地点。不过，阿弗拉尼乌斯属于高贵的平民阿弗拉尼尔（Afranier）的家庭。从这个事实可以推断，古罗马城是阿弗拉尼乌斯的家乡。阿弗拉

尼乌斯的一个残篇（360—362 R）影射公元前 131 年监察官盖·凯基利乌斯·墨特卢斯（C. Caecilius Metellus）提出反对无子女的法律。由此推出，诗人的文学创作在公元前 2 世纪的下半叶。因此，阿弗拉尼乌斯大约比提提尼乌斯年轻 50 至 70 岁，是格拉古和讽刺家卢基利乌斯（Lucilius，全名 C. Lucilius）的同时代人。此外，阿弗拉尼乌斯可能恰恰反对前面提及的法律（参《古罗马文选》卷一，页 187，脚注 1；大卫奥尔特，《长袍剧残段汇编》，页 39 及下）。

把阿弗拉尼乌斯创作的时间确定为 2 世纪的最后三分之一时期。可以证明这一点的是西塞罗在《布鲁图斯》里提及的一个证据。提提乌斯（Gaius Titius）的演说词"表达如此精致，援引的轶事和例证如此丰富，用语如此文雅，就好像是用一支阿提卡的笔写成的"，而且他还把这种文雅带进肃剧。而阿弗拉尼乌斯则是竭力模仿这个当时著名的肃剧诗人与演说家（西塞罗，《布鲁图斯》，章 45，节 167，参 LCL 342，页 142—145；《古罗马文选》卷一，页 171）。

二、作品评述

流传至今的作品中，阿弗拉尼乌斯的比其他两个长袍剧诗人的都多得多，即 43 个长袍剧标题和约 300 行诗。尽管如此，在这个最重要的长袍剧代表人物的剧本里仍然不能复述一个剧本的情节。不过，可以从这些残篇得出几个关于剧本结构的推论。像阿弗拉尼乌斯自己在《岔路神拉尔的节日》（Compitalia）的开场白中坚决地承认的一样，弗拉尼乌斯的典范首先是泰伦提乌斯和米南德。当时古希腊的思想界在教育方面占领了固定的位置，以至于古希腊思想在阿弗拉尼乌斯的生活中挥之不去。与当时有教养阶层的文雅趣味相符合的是，阿弗拉尼乌斯的目标显然就是

把长袍剧引向与泰伦提乌斯名下披衫剧达到同样高的文雅水平。阿弗拉尼乌斯声称，在某种程度上他就是长袍剧的泰伦提乌斯。

重新转向希腊典范特别是米南德已经体现在标题的选用上。在长袍剧标题的古希腊份额方面，阿弗拉尼乌斯远超他的前人提提尼乌斯。

就剧本的结构而言，可以看出阿弗拉尼乌斯一方面接受了泰伦提乌斯的文学开场白：在戏剧开场时，一个人为公众讲解剧本的意图，并且探讨批评性的争论。但是，另一方面，在阿弗拉尼乌斯的作品中也可以碰到欧里庇得斯与米南德式的开场白叙述，特别是米南德与普劳图斯式神灵作的开场白。在这方面，阿弗拉尼乌斯可以经过泰伦提乌斯追溯到普劳图斯和米南德。在一定程度上接近普劳图斯还体现在其他方面。古典时期的作家夸赞阿弗拉尼乌斯的性格刻画很出色，可以与米南德相提并论。由于流传下来的阿弗拉尼乌斯作品是残篇，没人能证实这种评价。

在题材和素材方面，阿弗拉尼乌斯虽然似乎比他的前人更喜欢效仿古希腊典范，但是也扩大了典型的长袍剧元素，包括古代的罗马与意大利的人物与环境描述，如占卜官［《占卜者》(*Augur*)］，本土的节日，如原始的意大利与埃特鲁里亚守护神的节日，岔路 (compitales) 守护神，以及妇女的地位和角色。

《岔路神拉尔的节日》

拉尔诸神 (Laren) 是监护生活里一些重要领域的神。在家里，被尊崇为家神拉尔 (Lares familiares)。在岔路口 (compita)，被尊崇为岔路神拉尔 (Lares compitales)。岔路神拉尔的节是农神节前不久，节庆日是1月1日至5日。

长袍剧《岔路神拉尔的节日》(*Compitalia*) 的3个传世残段出自泰伦提乌斯式的文学开场白。在这个开场白里，诗人为他

模仿米南德和泰伦提乌斯进行辩解。

残段 27 - 30 D（= 25 - 28 R）采用抑扬格六音步（iambus sēnārius）。

> ... fateor, sumpsi non ab illo modo,
>
> sed ut quisque habuit, conveniret quod mihi,
>
> quod me non posse melius facere credidi,
>
> etiam a Latino.

在这个残段中，首先要关注连词，如 non（不；无）与 modo（只是；仅仅）合起来意为"不仅"；sed 在这里的意思不是"但是；然而"，而是"而且还"，与前面"不仅"相互呼应。而 etiam 在这里的意思是"还；也；甚至"，ut 在这里的意思是"当……时"或"在……情况下"。其次要关注动词。其中，habuit 是第三人称单数完成时主动态陈述语气，动词原形是 habeō（有；占有；持有；怀有；进行；对待；视为；掌握），在这里的意思是"接受"；conveniret 是第三人称单数未完成时主动态虚拟语气，动词原形是 conveniō（符合；适合于），可译为"适合于"。因此，这个残段可译为：

> ……我承认，我不仅借用那个人（米南德）的作品，
>
> 而且还在我接受它的情况下，因为适合于我，
>
> 因为我没有能力写得更好，
>
> 我也借用拉丁诗人的作品（引、译自《古罗马文选》卷一，页 190）。

残段 31 D（= 29 R）采用抑扬格六音步（iambus sēnārius）。

Terenti numne similem dicent quoempiam?

在这个残段中，dicent 是第三人称复数（他们）的现在时主动态虚拟语气，动词原形是 dīcō（说）。而 numne 是 num（现在）的派生词。因此，这个残段可译为：

> 现在有些人会说某人比得上泰伦提乌斯（引、译自《古罗马文选》卷一，页190）？

残段32 D（=30 R）采用抑扬格六音步（iambus sēnārius）。
... ut quicquid loquitur, sal merum est!

在这个残段中，戏剧诗人使用形象生动的日常生活语言。譬如，名词 sal 既指"盐"，又指"幽默、机智"，一般为阳性，在古拉丁语（公元前240－前75年）中也可能是中性，在这里意思是"幽默"（参《古罗马文选》卷一，页190，脚注4）。而 merum 既是名词，指"清酒"，尤其是纯的葡萄酒，又是形容词 merus 的派生词，意为"纯粹的；唯一的；完美的"。因此，这个残段可译为：

> ……像有人说的一样，幽默是无与伦比的（引、译自《古罗马文选》卷一，页190）！

最近有人指出，在古希腊、罗马谐剧中，描述妇女总是老一套。刻画的总是年高望重的妇女，虽然总是道德品质高，但是也总是很丑，也就是说，不讨人喜欢（参大卫奥尔特，《长袍剧残段汇编》，页100，注释9；页105，注释7）。阿弗拉尼乌斯的几

个残篇正好驳斥了这种观点。在传世的几个残篇中，虽然少女自吹自擂，有的已婚女人狡诈、暴戾，如《孪生子》（*Gemini*）中的妻子，但是有的已婚女子道德品质好，如家庭主妇忠实、贤惠，或者漂亮，更确切地说，讨人喜欢（参《古罗马文选》卷一，页 189 和 193）。

根据流传下来的残段也可以推断，阿弗拉尼乌斯的许多长袍剧都是正剧或悲喜剧，如《离婚》（*Divortium*）。该剧描写夫妻矛盾，原因是岳父失信，拒绝提供允诺的嫁妆（参《古罗马文学史》，页 139）。

《离　婚》

长袍剧《离婚》的主题在阿弗拉尼乌斯的时代已经具有某种现实意义，因为在公元前 2 世纪离婚在罗马变得越来越频繁。从传世的 13 个残段可以推断，这部长袍剧的结构大概如下：[①]在一篇文学开场白以后是引人注目的一场戏。在这场戏里，观众获悉以前的发展状况和当时的情况。这场戏大约可以重构如下：两个刚结婚的妻子与她们的丈夫过着幸福的婚姻生活。她们的父亲在他的第一个妻子死后再婚。他的新妻子、两姐妹的继母很贪婪，现在明目张胆地劝说她们的父亲去逼他的女儿们离婚，以便重新拿回她们的嫁妆。[②] 在普劳图斯模仿米南德谐剧《两兄弟》（*Ἀδελφοί a΄* 或 *Adelphoi*）的《斯提库斯》（*Stichus*）里也有一个类似的情景。

① 参大卫奥尔特对此的评注，前揭，页 159，注释 3；阿尔布雷希特主编，《古罗马文选》卷一，页 191，脚注 8。

② 依据古罗马的法律，离婚时妻子可以从丈夫那里要回嫁妆，只要她没有动用分毫的嫁妆。进入 manus（手、支配权）婚姻，这就是说，在结婚时她所有的财产都脱离父权（patria potestas），落入夫权。

　　残段 50 D（＝50 R）和残段 51 D（＝51 R）涉及一份遗嘱——也许是两个年轻妻子的亡母立下的遗嘱？[①] 遗嘱是一个深受喜爱的谐剧题材。而立遗嘱人的死亡多数发生在立遗嘱之后（参大卫奥尔特，《长袍剧残段汇编》，页 157 以下）。

　　残段 50 D（＝50 R）采用抑扬格六音步（iambus sēnārius）。

　　　　　Cum testamento patria partisset bona.

　　　　当他们要按照遗嘱分配父亲的财产时……（引、译自《古罗马文选》卷一，页 192）

　　残段 51 D（＝51 R）采用抑扬格六音步（iambus sēnārius）。

　　　　　Quod vult diserte pactum aut dictum...

　　在这个残段中，quod 是连词，相当于英语的 which 或 that，可以不译。中姓名词 pactum（合约）在这里意为"遗嘱"，而中性名词 dictum（词；格言；成语；句；命令）在这里指"遗言"。修饰这两个中性名词的是形容词 diserte，派生自 disertus（精明的；善辩的），这里意思是"有说服力的"。因此，这个残段可译为：

　　　　……他要有说服力的遗嘱与遗言……（引、译自《古罗马文选》卷一，页 192）

　　① 依据罗马法，妇女们也可以立遗嘱，其条件是以前举行过用于这个目的的一个 manumissio（解放；获释），也就是说，她们脱离她们的父权或夫权。

残段 54 – 55 D （ = 57 – 58 R）采用抑扬格六音步（iamubs sēnārius）。

> Mulier, novercae nomen huc adde impium,
>
> spurca gingivast, gannit hau dici potest!

在这个残段中，spurca 是阴性形容词主格，派生自阳性形容词 spurcus，含贬义色彩，既指"肮脏的、不洁的；污秽的"，也指在道德方面的"无耻的；下流的；卑鄙的"，这里指"肮脏的"，修饰后面的 gingivast。而 gingivast 派生自阴性名词 gingiva（-ae），意为"齿龈"或者"没有牙齿的嘴"（参大卫奥尔特对此的评注，前揭，页 160，注释 6；参《古罗马文选》卷一，页 192，脚注 9 – 10），这里指"齿龈"。此外，动词 gannit 是第三人称单数现在时主动态陈述语气，动词原形是 ganniō（咆哮；吠；唠叨说话）。因此，这个残段可译为：

> 女人，再加上缺乏忠心的名字"继母"，
>
> 脏兮兮的齿龈，说话唠叨——无法形容（引、译自阿尔布雷希特主编，《古罗马文选》卷一，页 192）！

残段 56 – 58 D （ = 52 – 54 R）采用抑扬格六音步（iambus sēnārius）。

> O dignum facinus! Adulescentis optumas
>
> bene convenientes, concordes cum vireis,
>
> repente viduas factas spurcitia patris!

　　在这个残段中，adulescentis 不是表达"年轻的男人"或"年轻的女人"的名词，而是形容词的二格，意为"年轻的"，修饰后面的主格 optumas（贵族；最优秀的追求者），合起来的意思是"最优秀的年轻追求者"。而 convenientēs 是现在分词复数，动词原形是 conveniō（跟……搭讪），这里意为"跟她们搭讪"。名词 spurcitia 是表示原因的夺格，派生于形容词 spurcus（卑鄙的；下流的），意为"卑鄙事；龌龊事；见不得人的勾当"，与二格名词 patris（父亲的或家长的，可能指年轻追求者的父亲或家长）一起，可译为"由于家长干的那些下流事"。此外，viduās 是第二人称单数的现在时主动态陈述语气，动词原形是 viduō（夺去；掏空；使丧失；使成寡妇），这里意思是"丧偶；使成为寡妇"。由此推断，在第一句中，修饰 facinus（事迹；罪行；过错；犯罪者）的形容词 dignum（有价值的；应得的；适合的；值得的），合起来的意思是"罪有应得"。因此，这个残段可译为：

　　　　罪有应得啊！最优秀的年轻追求者
　　　　惬意地跟她们搭讪，与她们的丈夫和睦相处。
　　　　由于家长干的那些卑鄙事，她们突然成为寡妇（引、译自《古罗马文选》卷一，页 192）！

　　情节如何发展下去？从传世的那些残段来看，无法重构后来的内容。

　　在残段 62-64 D（=61-63 R），一位年轻的妻子——也许是两姐妹中的一个？或者妓女？——夸耀她的优点。

　　残段 62-64 D（=61-63 R）采用抑扬格六音步（iambus sēnārius）。

Vigilans ac sollers, sicca, sana, sobria

virosa non sum, et si sim, non desunt mihi,

qui ultro dent: aetas integra est, formae satis.

在这个残段中，形容词多：vigilans（警惕的；戒备的；注意的；守夜的）、sollers（聪明的；伶俐的；精巧的）、sicca（派生于 siccus：干燥的；旱的；渴的；克己的；朴素的）、sana（派生于 sinus：健康的；清醒的；完整的；完全的；理性的；正当的）和 sobria（派生于 sobrius：清醒的；饮食有节制的；严肃的；明智的）；virosa（派生于 virosus：臭的；有恶臭的；讨厌的；卑鄙的）；integra（派生于 integer：未碰过的；无损的；完整的；健康的；纯洁的；诚实的）。此外，还有派生于形容词的名词：formae 是阴性名词 forma（美丽）的单数二格，而"forma（美丽）"派生于形容词 formosus：美丽的，与形容词 satis（足够的）一起修饰"她"，即"为我主动付出的人"，可译为"足够美丽的"。此外，要关注动词：dēsunt 是第三人称复数现在时主动态陈述语气，动词原形是 dēsum（不在；缺席；缺乏；失败；不关心），这里意为"缺乏"；dent 是第三人称复数现在时主动态虚拟语气，派生于动词 dō（送；提供；付出；放弃；安排；处理），这里意为"付出"。因此，这个残段可译为：

警惕而聪明、克己、理性和明智。

我不卑鄙。假如我卑鄙，那么就不乏为我

主动付出的人：她永远纯洁，足够美丽的（引、译自《古罗马文选》卷一，页 193）。

残段 65D（＝65R）采用抑扬格七音步（iambus septēnārius）。

Disperii! Perturbata sum! Iam flaccet fortitudo.

这句话是女人讲的，因为 perturbata 是阴性过去分词，派生于动词 perturbō（打乱；阻碍；煽动；使不安），可译为"烦躁不安"。此外，disperiī 是第一人称单数完成时主动态陈述语气，动词原形是 dispereō（毁灭；崩溃；消亡），而动词 flaccet 是第三人称单数现在时主动态陈述语气，动词原形是 flacceō（使软弱；使颓废）。因此，这个残段可译为：

我崩溃了！我烦躁不安！勇气已经衰弱（引、译自《古罗马文选》卷一，页 193）！

最后以何种方式实现喜剧般的幸福结局，这是未知的。也许因为一位高贵的女人——一位年轻的丈夫的母亲（？）——的帮助。她的考虑周到、善意和母性都在残段 69－70 D（＝59－60 R）那里受到赞扬。

残段 69－70 D（＝59－60 R），采用抑扬格六音步（iamubs sēnārius）。

Quam perspicace, quam benigne, quam cito,
Quam blande! Quam materno visast pectore!

在这个残段中，动词 visast 通 visas，而 visas 派生于 vīvō（活；生存；生活；享受生活；居住；过日子；维持；尚存），是第二人称单数现在时主动态虚拟语气，与 pectore——pectore

（在心中）是中性名词 pectus（胸；心；精神；勇气；感情；理智；性格）的夺格———一起，可译为"你可能还维持在心中"。此外，cito 不是动词，也不是副词，而是派生于形容词 citus（快的；迅速），可译为"敏捷"。副词 blande 派生于形容词 blandus（和蔼可亲的；诱人的；有说服力的；奉承的）。因此，这个残段可译为：

　　多么有洞察力！多么仁慈！多么敏捷！
　　多么和蔼！多么有母性！你可能还维持在心中！（引、译自《古罗马文选》卷一，页 193）！

《信　简》

书信作为舞台剧的主题或标题，[1] 这在古希腊的谐剧里常常遇到。凯基利乌斯写过一部同名披衫剧《信简》（*Epistula*）。阿弗拉尼乌斯的这部长袍剧的情节只能从几个残段里推测：一个男子光着头，只穿了一双凉鞋，蹑手蹑脚地走（残段 107-109 D = 104-106 R）。一个小伙子假扮姑娘，也许是为了能够溜到他的情人或未婚妻那里去而不被别人认出来。不过，这时母亲来了（残段 119-123 D = 122-123；126；127-128 R）。年轻的姑娘申明要保持她的纯洁（残段 130-131 D = 116-117 R）。

残段 107-109 D = 104-106 R 采用抑扬格六音步（iamubs sēnārius）。

　　　　　Quis tu es，ventoso in loco

―――――――――

① 第一次使用这个题材是欧里庇得斯的《伊菲革涅娅在陶里斯》（*Iphigenie in Tauris*）。参大卫奥尔特，《长袍剧残段汇编》，页 169；阿尔布雷希特主编，《古罗马文选》卷一，页 194，脚注 11。

soleatus intempesta noctu sub diu,①

aperto capite，silices cum findat gelus?②

你是谁？在通风口，

穿着凉鞋，三更半夜在露天，

光着头，那里可冰冷得让卵石也崩裂（引、译自《古罗马文选》卷一，页 194）。

残段 119‒120 D = 122‒123 采用抑扬格六音步（iambus sēnārius）。假扮姑娘的男子说：

tace！

Puella non sum，supparo③ si induta sum?

别说话！

我穿上姑娘的罩衫，不就是姑娘了吗（引、译自《古罗马文选》卷一，页 194）？

残段 121 D = 126 R 采用抑扬格六音步（iambus sēnārius）。

... succrotilla voce serio

……用微弱的声音，严肃地……（引、译自《古罗马文选》卷一，页 195）

残段 122‒123 D = 127‒128 R 采用抑扬格六音步（iambus

① 拉丁语 sub diu 通 sub divo，意为“在露天”；“在自由的天空下”。

② 在古拉丁语中，阳性名词 gelus 通 gelu（-us，中性）。

③ 拉丁语 supparus（-i）通中性名词 supparum（-i）：女人穿的亚麻布罩衫，袖子很紧，直到肘部。

sēnārius）。从形容词 misera（不幸的；倒霉的）是阴性推断，这个场景的见证人可能是那位姑娘或者一个娼妓。形容词 misera 修饰 ego（我），都是主格，可译为："倒霉的我"。

> Ego misera risu clandestino rumpier,
>
> torpere mater, amens ira fervere.

在这个残段中，rumpier 可能派生于 rumpi，而 rumpi 是现在时被动态不定式，动词原形是 rumpō（损害；破坏；折断；打开；突破；违背；打扰）。而 clandestīnō 是形容词 clandestīnus（秘密的；隐匿的）的夺格，修饰名词 rīsū，而 rīsū 是阳性名词 rīsus（笑；笑声；嘲笑；微笑；笑柄）的单数夺格，合起来可译为"隐秘的笑声"。因此，这个残段可译为：

> 倒霉的我被隐秘的笑声打扰！
>
> 母亲惊呆了，疯狂的怒火在燃烧（引、译自《古罗马文选》卷一，页 195）！

残段 130-131 D＝116-117 R 采用扬抑格七音步（trochaeus septēnārius）。

> Nam proba et pudica quod sum, consulo et parco mihi,
>
> Quoniam comparatum est, uno ut simus contentae viro.
>
> 因为我是正直而贞洁的，照顾自己，珍重自己，
>
> 由于我是心甘情愿的：即使只有一个丈夫也会满足
>
> （引、译自《古罗马文选》卷一，页 195）。

《妯娌》（*Fratriae*）

妯娌（Fratriae）指兄弟们的妻子们。她们在这部谐剧中扮演什么样的角色，不能从残段推断出。但是，似乎存在一个次要情节。这个次要情节可以用几个残段重构：一个富有的男子有一个漂亮的女儿。不过，由于吝啬，为了节省嫁妆，富翁把女儿嫁给一位邻居：一位贫穷的农民。在一次谈话中，两个人物取笑这事。

残段 160－162 D（＝156－158 R）采用抑扬格六音步（iambus sēnārius）。

Formosa virgo est：dotis dimidium vocant

isti，qui dotis neglegunt uxorias：

praeterea fortis[①].

少女是美丽的：那些不看重妻子嫁妆的人

把少女的美丽称为嫁妆的一半；

此外，（少女）还有钱（引、译自《古罗马文选》卷一，页 196）。

残段 163－164 D（＝159－160 R）采用抑扬格六音步（iambus sēnārius）。

Dat rustico nesciocui，vicino suo，

perpauperi，cui dicat dotis paululum.

① 形容词 fortis 在这里等于 dives，意为"富有、有钱"。

在这个残段中，值得关注的是复合词 nesciocui，相当于 nescio cui，其中，cui 是跟三格的疑问代词，而 nescio（不知道；不认识；不了解；不会）是动词，相关的形容词是 nescius（愚蠢的；不知的；不会的），在这里意为"愚蠢的"。因此，这个残段可译为：

> 他把她嫁给他的邻居，一个愚蠢的农民，
> 一个十足的穷光蛋。他约定，给女婿少得可怜的嫁妆（引、译自《古罗马文选》卷一，页 196）。

残段 165–166 D（ = 161–162 R）采用抑扬格六音步（iambus sēnārius）。

> Pistori nubat. : cur non scribilitario
> ut mittat fratris filio lucunculos[①]?

在这个残段中，nūbat 是第三人称单数现在时主动态虚拟语气，动词原形是 nūbō（嫁）。嫁的对象是 pistori（磨坊主；面包师傅）或者 scribilitario（甜点师傅，派生于动词 scrībillō）。而 mittat 是第三人称单数现在时主动态虚拟语气，动词原形是 mittō（送）。因此，这个残段可译为：

> 要她嫁给磨坊主。为什么不嫁给
> 甜点师傅，以便让他把小煎饼送给兄弟的儿子（引、译自《古罗马文选》卷一，页 196）？

① 拉丁语 lucunculus, -i："lucuns, -ntis（阴性）"的衍生词或派生词，意为"一种在平底锅里煎的甜饼（煎饼）"。

《幸存的孪生子》

古拉丁语的词汇 vopiscus 指出生时幸存下来的孪生子。长袍剧《幸存的孪生子》(*Vopiscus*) 讲述的实际上是一个父亲不愿意接纳的新生婴儿。所以妻子拒绝她的丈夫，或者出于别的原因。尽管这部长袍剧有 33 个残段传世，仍然不能进一步明确地阐明情节。当然这些残段让人管窥保留节目的人物：一位老妇人、一位年高望重的妇女、奴隶、一位食客，也许还有一位普劳图斯《吹牛的军人》里那种吹牛大王。

残段 350-352 D（=360-362 R）采用抑扬格六音步 (iambus sēnārius)。这个残段可能出自开场白或一次用于阐明情节的对话 (dialogus)，包含了已经提及的影射公元前 131 年提出的反对无子女的法案。

> Antiquitas petenda in principio est mihi：
> Maiores vestri incupidiores liberum
> fuere.

在这个残段中，petenda 是将来时分词被动态，动词原形是 petō（要求；申请），后面跟三格的 mihi（我）与四格的 antiquitas（古代；古人；古代的事），修饰 antiquitas 的 in principio（在开端；在开头；起头；首先）。因此，这个残段可译为：

> 要求我起头是古代：
> 你们的祖先更加强烈地渴望
> 生小孩（引、译自《古罗马文选》卷一，页 197）。

残段 370-374 D（=378-382 R）采用抑扬格六音步（iam-
bus sēnārius）。在这些诗行里，一位老妇人可能对爱情进行哲学
思考。

Si possent① homines delenimentis capi,②
omnes haberent③ nunc amatores anus.
Aetas et corpus tenerum et morigeratio,
haec sunt venena formosarum mulierum；
mala aetas nulla delenimenta invenit.
假如用一些诱惑的花招能够俘获男人——
那么现在所有老妇都会有情人！
妙龄、苗条的身材和顺从，
这是漂亮女人的魔力！
不好的年龄创造不出诱惑力（引、译自《古罗马文选》
卷一，页196）。

基于传世的这些残段，也可以推断，许多阿弗拉尼乌斯的长
袍剧都是正剧（悲喜剧），因为在这些正剧（悲喜剧）中存在激
动人心和充满激情的场景。这就证实了前面引用的小塞涅卡的评
价：长袍剧介于谐剧与肃剧之间。而没有证实的是古典时期学者
昆体良的谴责：阿弗拉尼乌斯引入小伙子的爱情，这玷污他的长
袍剧（昆体良，《雄辩术原理》卷十，章1，节100，参 LCL
127，页306及下）。流传至今的残篇没有提示米南德与古罗马披

①　动词 possent 是 possum（能；能够）的第三人称复数未完成时主动态虚
拟式。
②　动词 capī 是 capiō（俘获）的现在时不定式被动态。
③　动词 habērent 是 habeō（拥有）的第三人称复数未完成时主动态虚拟式。

衫剧的剧本中遭到禁忌的题材。然而，这也许就是为什么阿弗拉尼乌斯没有像泰伦提乌斯一样选入古罗马学校阅读的经典作家作品录。

从传世的片段可以得出一个明确的推论，即阿弗拉尼乌斯运用的古拉丁语绝对优美。不仅有像警句一样的尖锐表达和成功的措辞，而且还有充满艺术性的节律，如押头韵，以及各种语音变化的波动。在这些方面，阿弗拉尼乌斯都接近普劳图斯。不过，在格律方面，最近的研究表明，与提提尼乌斯和普劳图斯相比，阿弗拉尼乌斯和他的典范泰伦提乌斯一样，其作品的格律元素明显退居幕后。①

三、历史地位与影响

总之，阿弗拉尼乌斯的作品"情节生动，形象鲜明"，是"最为出色"的长袍剧作品，因此，古典时期的文学批评家有理由把阿弗拉尼乌斯列入伟大的古罗马戏剧家。西塞罗称阿弗拉尼乌斯是一个巧智、善于言辞的人（《布鲁图斯》，章45，节167，参 LCL 342，页 144-145）。贺拉斯在评论罗马谐剧诗人时首先提及"阿弗拉尼乌斯的长袍剧符合米南德（Afrani toga convēnisse Minandro）"（《书札》卷二，封1，行57）。昆体良也认为，在长袍剧中，阿弗拉尼乌斯最出色（《雄辩术原理》卷十，章1，节 100，参 LCL 127，页 306 及下）。

① 参《古罗马文选》卷一，页189，脚注3。根据大卫奥尔特的研究（《长袍剧残段汇编》，页47），在阿弗拉尼乌斯的肯定被歌唱的诗歌残篇中只有1个扬抑格八音步（trochaeus octōnārius）和3个抑抑扬格（anapaest）的诗行。又参莱奥，《古罗马文学史》卷一，页383："但是在选择抒情格律的时候，两人（提提尼乌斯和阿弗拉尼乌斯）走的道路与泰伦提乌斯不同：两个人都重新运用被泰伦提乌斯排斥的抑抑扬格（anapaest）。"

第三节 阿 塔

一、生平简介

关于阿塔（Quinctius Atta），[1] 我们知之甚少。阿塔出生于一个历史悠久的古罗马贵族家庭，卒于公元前 77 年，葬于罗马。此外，可以推断的是，在阿塔的同时代人中，著名的有肃剧诗人阿克基乌斯、阿特拉笑剧诗人蓬波尼乌斯与诺维乌斯（参马努瓦尔德，《古罗马共和国时期的戏剧》，页 266；《古罗马文学史》，前揭，页 138）。

二、作品评述

像提提尼乌斯和阿弗拉尼乌斯一样，阿塔是长袍剧（民族谐剧）作家。最新研究表明，阿塔写有大约 12 个标题和将近 25 个诗行，[2] 其中有些诗行不完整（参《古罗马共和国时期的戏剧》，前揭，页 267）。仅存的片段包含许多古词，但风格活泼。

根据文法家们的文字（见残段汇编[3]），[4] 阿塔似乎呈现家

[1]　阿塔为 L. Quinctius Atta［参《古罗马文选》卷一，页 174；*Manual of Classical Literature*（《古典文学手册》），Johann Joachim Eschenburg 著，Nathan Welbay Fiske 补充，第三版，Philadelphia 1839，页 285］或 Titus Quinctius Atta［参 *Roman Republican Theatre*（《古罗马共和国时期的戏剧》），马努瓦尔德（Gesine Manuwald）著，New York 2011，页 266 及下］。

[2]　之前，彼得斯曼（H. & A. Petersmann）认为，阿塔写有大约 10 部长袍剧，不过大约只传下零散的残诗 20 行，参阿尔布雷希特主编，《古罗马文选》卷一，页 174。

[3]　参 J. H. Neukirch, *De Fabula Togata 18 Manorum*（《论长袍剧 18 手册》），Leipzig 1833；里贝克，*Comicorum Latinorum Reliquiae*（《拉丁谐剧遗稿》），1855 年。

[4]　外文著述的出处"Gellius, VII, 9"可能有误，因为革利乌斯在《阿提卡之夜》第七卷第九章里谈论的是编年史家卢·皮索（Lucius Piso）的《编年史》（*Annali*），参 LCL 200，页 116 以下。

庭生活——如《姨妈》（*Materterae*）、《儿媳》（*Nurus*）和《岳母》（*Socrus*）——和各种能代表罗马生活的主题。在剧中，阿塔特别喜欢描写下层人民（如小店铺主、小酒馆老板和小手工业作坊主）的日常生活，如《夜生活》（*Nocturni*）。阿塔也描写乡间的娱乐场面（参《古罗马共和国时期的戏剧》，前揭，页267）。

阿塔的剧本似乎触及各种问题：有罗马赛会，如《市政官节》（*Aedilicia*）和《麦格琳节》（*Megalensia*）；有旅游胜地的色情生活，如《温泉水》（*Aquae Caldae*）；有献祭与宗教的习俗，如《感恩》（*Gratulatio*）、《夜作》（*Lucubratio*）和《哀祈》（*Supplicatio*）；或者唯利是图者，如《蒂罗启程》（*Tiro Proficiscens*）；也探讨一年的第一个月，如《论长袍剧》（*De Fabula Togata*，缩写 *Tog.*）18；19-20 *R*。这些细节证实了古罗马人对长袍剧这个剧种的具体见解，可能显示出了一个普遍的趋势：那个时代的戏剧形式向壮观与博学发展（参《古罗马共和国时期的戏剧》，页267）。

阿塔以善于刻画人物（尤其是女性）的性格著称（参曼廷邦德，《拉丁文学词典》，页34）。譬如，在一部剧本中，门客不得不带病去向主人致意。在《温泉水》（*Aquae Caldae*）中，批判贵族放荡的生活方式，贵妇们嫉妒那些街头女子也像她们一样穿着体面地满街游荡。

三、历史地位与影响

尽管瓦罗认为，在刻画人物方面，阿塔不如泰伦提乌斯（参 Varro bei Charisius GL I, 241 Keil；参《古罗马文选》卷一，页174），可是瓦罗对阿塔刻画人物性格的评价还是很高的：吸引同时代的著名演员参演的正是阿塔对剧中人物的性格

刻画。①

依据贺拉斯的叙述，阿塔的剧作在贺拉斯的时代仍然在上演。当时，年轻的同时代人、最有名的演员伊索（Aesopus）与罗斯基乌斯（Roscius）似乎曾在阿塔的剧中扮演角色。观众喜欢他们的表演（《书札》卷二，封1，行79-82）。贺拉斯传达这个信息，似乎在质疑阿塔戏剧的流畅与连贯（参《古罗马共和国时期的戏剧》，前揭，页267）。

① 参 Varro, fr. 40 Funaioli, ap Char., *Gramm. Lat.* I, 页 241；马努瓦尔德，《古罗马共和国时期的戏剧》，页267。

第四章　凉　鞋　剧

　　根据古典时期的报道，在公元前 240 年的罗马狂欢节里第一次演出古拉丁语的古希腊服式肃剧。如前所述，还与出生于塔伦图姆的古希腊人安德罗尼库斯的翻译（trānslātiō）或写作有关。安德罗尼库斯也在同样的节日舞台表演的时候第一次把披衫剧搬上舞台。我们不知道第一个古拉丁语肃剧的古希腊语蓝本的标题与作者，不过很可能想到欧里庇得斯的一个剧本。因为，在公元前 5 世纪阿提卡的 3 大肃剧诗人——即埃斯库罗斯、索福克勒斯和欧里庇得斯——中，在公元前 4、前 3 世纪的整个古希腊语世界，欧里庇得斯很快就在声誉和受人喜爱方面胜过其余两个人。这一点可以从欧里庇得斯的戏剧在雅典和古希腊国内国外的古希腊语城市里不断重演看出。[①] 塔伦图姆也正好是古希腊文化与思想的中心，如毕达戈拉斯学派

　　① 参 *The Tragedies of Ennius*（《恩尼乌斯的肃剧》），H. D. Jocelyn（乔斯林）编，Cambridge 1967，页 9 及下。

（Pythagoreer）就在这个城市创作，这个城市由于它的大量和多种多样的戏剧创作而继续闻名。[1] 或许就是在这里，许多古罗马人很可能还在古罗马占领这个城市（公元前 272 年）以前或以后的年月里无论如何都第一次接触了古希腊戏剧（参《古罗马文选》卷一，页 35、37、198 和 284 以下）。

由于当时经济与文化方面的紧密接触，尤其是把古希腊战俘（如安德罗尼库斯）当作奴隶引入古罗马，古希腊的观念和思想也逐渐在那里扎根，而且规模越来越大。当然只能是根据古希腊的模式重新塑造自己的神的节日，其方法就是让戏剧演出进入当时习惯的马戏场赛会。

古罗马的舞台表演以前是否存在，是什么体裁，这是不能肯定回答的问题。不过，可以推测，奥斯克民间闹剧——即阿特拉笑剧——或菲斯克尼歌（versus fescennini）里的喜剧性场面和骂架都源于崇拜，因此历史悠久。但是，在肃剧方面，这种体裁似乎是在古希腊影响下才本土化的。之前，通过埃特鲁里亚人，古罗马可能早就熟悉了源自于神话世界和英雄世界的素材的戏剧表演。这个假设是没有证据的。埃特鲁里亚壁画只显示体育比赛、角斗士比武、笛子演奏、舞蹈和图腾仪式，但是没有戏剧演出。像埃特鲁里亚坟墓里画有戏剧舞台布景的阿提卡花瓶一样，殉葬品赤陶面具同样也与古希腊戏剧有关，而与埃特鲁里亚戏剧的存在无关。[2]

① 除了肃剧、谐剧和萨提洛斯剧，在塔伦图姆还有自叙拉古（Syrakus）的林松（Rhinthon，约公元前 323－前 285 年，古希腊戏剧家）以来的 300 年左右文学化的古希腊语菲力雅士闹剧。参布伦斯多尔夫：古罗马谐剧的前提和起源，前揭书，页 103。

② 参阿尔布雷希特主编，《古罗马文选》卷一，页 12 和 199；布伦斯多尔夫：古罗马谐剧的前提和起源，前揭书，页 93；《恩尼乌斯的肃剧》，前揭，页 14，可能只考虑到作为拉丁语戏剧典范的古希腊肃剧诗人作品在埃特鲁里亚的改编。马戏场表演以及由此派生的节日游行，即马戏场游行（pompa circensis），从卡皮托尔（Capitol）到马克西姆斯马戏场（circus Maximus），都源于埃特鲁里亚，名称演员（histrio）、面具（persona）、舞蹈演员（ludius）和笛子演奏者（subulo）也是如此。

古希腊的典范对古罗马舞台的布置和改造也都产生了作用。尽管如此，公元前3世纪的古罗马舞台在空间规模上不仅有别于古典时期（公元前5世纪）的阿提卡舞台（σκηνή），而且也有别于同时期的古希腊化的舞台。公元前1世纪接近尾声时维特鲁威（Vitruv）写的论著《建筑十书》（De Architectura Libri X，5，6；2，5；7）描述了古罗马剧院。从这部论著推断，观众的座位占据了舞台前的平地部分，而在这个伟大的阿提卡肃剧诗人时代，剧场还有合唱和跳舞的乐池。建筑上的差异也许就是古罗马戏剧中歌舞队合唱的功能很明显退化的一个原因。像我们揭示的一样，古罗马披衫剧中不再有歌舞队合唱。在歌舞队合唱的地方，个人独唱和短歌得以发挥和扩张。由于在谐剧里很容易排斥歌舞队合唱，米南德作品中的歌舞队合唱作为芭蕾舞剧更有使命去占据幕间的时间。而在公元前5世纪的阿提卡肃剧中，歌舞队合唱扮演重要的角色，歌舞队合唱偶尔也主动地渗透到情节中去。因此，古拉丁语改编者不可能完全剔除歌舞队合唱。譬如，从恩尼乌斯模仿欧里庇得斯的《美狄亚》（Medea，参《罗念生全集》卷三，页87以下）的残篇推断，古罗马诗人保留了古希腊语文本中哥林多妇女的歌舞队合唱。古拉丁语肃剧中个人独唱超过了歌舞队合唱。对话诗行，抑扬格（iambus）三拍诗行（τρίμετρος 或 trimeter）或六音步（sēnārius）的，首先退居到歌咏的抒情角色和笛子伴奏下宣叙的章节之后。当然，公元前2世纪肃剧和谐剧一样有类似的发展，这是值得注意的。可以发现，[1]公元前3世纪，从安德罗尼库斯开始，经过奈维乌斯，直到恩尼乌斯，音乐元素不断增加，代价就是减少对话部分。此时，帕库

① 对话诗行［抑扬格六音步（iambus sēnārius）或者三拍诗行（trimeter）］在安德罗尼库斯的作品中占40％，在奈维乌斯作品中占35％，在恩尼乌斯作品中占30％。参《恩尼乌斯的肃剧》，前揭，页30。

维乌斯开始了相反的发展趋势。这种趋势在阿克基乌斯那里达到
了巅峰时刻。与泰伦提乌斯那里相似，对话诗行在阿克基乌斯那
里超过了歌咏和宣叙的格律。① 然而，咏叹调和宣叙调不是由诗
人作曲，而是由某个职业音乐人作曲（a perito artis musicae），正
如后来在 4 世纪知识渊博的文法家多那图斯陈述的一样［参
《谐剧论纲》（De Comoedia），8，9］。

　　古拉丁语的改编作品显示出比古希腊肃剧更大的戏剧完整
性。这是可能的，因为公元前 5 世纪的阿提卡原剧本的许多章节
中，为舞台情节做旁白的歌舞队歌唱他们的观察和普遍的反应。
在古罗马译本中，绝对剔除了这些章节。在情节发展方面，肃剧
像披衫剧一样。人们将同一题材的两个不同古希腊戏剧的内容错
合（cōntāminō，不定式 cōntāminare）为唯一的剧本。已经提示
古罗马（特别是公元前 3 世纪的）肃剧诗人对欧里庇得斯的偏
爱。这种偏爱符合古希腊语世界当时的趣味。有趣的是，在古罗
马肃剧标题中，源于特洛伊（Troia）传说的题材占据优先的地
位。其中或许表达了诗人致力于顾及古罗马贵族的愿望。与古希
腊贵族中流行的英雄家谱类似，重新唤醒民族意识的古罗马贵族
最终把他们的家谱追溯到特洛伊王子埃涅阿斯（Aeneas）。埃涅
阿斯在意大利找到了新家。

　　此外，名称"肃剧"并不意味着剧本的结局肯定就是（现
代意义上的）悲剧性的。也有幸福结局的肃剧，如恩尼乌斯的
《阿尔刻提斯》（Alkestis，参《罗念生全集》卷三，页 17 以下）。
我们只能把"肃剧"理解为严肃探讨古希腊神话和英雄世界中
的题材。与此对应的古拉丁语民族戏剧就是凉鞋剧。古罗马观众

① 　抑扬格六音步（iambus sēnārius）在帕库维乌斯的作品中占 45%，在阿克基
乌斯作品中占 55%。参阿尔布雷希特主编，《古罗马文选》卷一，页 201，脚注 8 及
下；《恩尼乌斯的肃剧》，前揭，页 30。

特别喜欢用激情导致的冲突表现人的激情和体现极端的苦难和不幸。H. Cancik 发现，摆在共和国时期"肃剧"中人类生存的脆弱中显露人的形象。这种形象在迄今为止的古罗马人性研究中都几乎找不到。[①] 古罗马肃剧的意图似乎就是，由于个性几乎退化到兽性，显得越来越清楚的就是人的"本性的和坚不可摧的东西"：真正的高贵、真正的自由和真正的善（virtus）。[②]

　　与公元前5、前4世纪的古希腊戏剧相比，公元前3世纪及其后来一段时间的古拉丁语仿作有本质的区别。在古典时期，雅典人很严格地区别对待体裁肃剧和谐剧。在阿提卡谐剧中情节从不跨越对话角色的领域，而在肃剧中戏剧情节的展开可以在演员和合唱歌舞队的抒情对唱中完成。

　　而古拉丁语改编者并不区别对待。其中，最早的改编者安德罗尼库斯、奈维乌斯和恩尼乌斯集肃剧诗人与谐剧诗人于一身。在古拉丁语仿作中，他们把古希腊肃剧中合唱部分改编成抒情的独唱或宣叙。他们这种实践也转移到谐剧方面，以至于在形式和使用的格律方面几乎不能区分古拉丁语的肃剧和披衫剧。

　　即使是古希腊语作品谐剧与肃剧之间的风格矛盾，在古拉丁语改编作品中一开始就没有那么大。古希腊谐剧在舞台上讽刺地模仿时代大事件，一般反映当时实际的交际语言。而肃剧致力于一种适合素材的崇高和历史维度的、跨越时间的与诗歌的措辞。在叙事诗诗人的语言传统中，包括各种具有方言色彩的艺术功能在内，这种措辞远胜于日常生活语言。

　　① 参阿尔布雷希特主编，《古罗马文选》卷一，页202，脚注10；H. Cancik: *Die Republikanische Tragödie*（共和国时期的肃剧），见《古罗马戏剧》，E. Lefèvre编，页344。

　　② 参阿尔布雷希特主编，《古罗马文选》卷一，页202，脚注11；H. Cancik: 共和国时期的肃剧，前揭书，页344。

而对于古罗马观众而言，不仅肃剧的题材与事件吸纳了外民族的传说与历史的神秘部分，而且披衫剧也发生在过去的、异国环境中的某个陌生城市。由此，由于语言的熟悉，谐剧比肃剧更加接近观众，这个愿望起初压根儿就不存在。在那个时代，尤其是泰伦提乌斯和长袍剧诗人阿弗拉尼乌斯所在的公元前2世纪，当古希腊思维和感觉成为古罗马人的组成部分，以至于不把古希腊的文化视为外来事物的时候，这种事情才发生。

尽管如此，古拉丁语肃剧诗人仍然致力于在古拉丁语肃剧中表达古希腊肃剧文体的崇高。由于缺乏已经成为传统的古拉丁语创作语言和古拉丁语方言，肃剧诗人利用为他们提供的一切机会，前提或许就是在古罗马贵族圈子中维护的古拉丁语。由于宗教语言、法律法规语言和行政语言的特性，古罗马贵族丰富了古拉丁语，更准确地说，符合当时的题材。决定吸收大量古词的首先是使用宗教用语。另外，有意识地重新活用罕见的或者已经过时的用语和词汇。与此类似的还有创造一些新的词汇和新的词义。古拉丁语宗教语言的一个典型现象就是声音效果，尤其是大量使用头韵法。头韵法成为古拉丁语肃剧文体的一个特征。这个特征在古希腊肃剧中很少碰到。此外，当时因为修辞格而出现一种越来越多的婉转表达法。公元前2世纪古希腊修辞术不仅开始在古拉丁语散文中，而且也在古拉丁语诗——尤其是肃剧诗人的措辞——中留下痕迹。这样产生的古拉丁语肃剧文体与谐剧的区别或许就是所追求的过分修饰和激情，尽管谐剧也接受了一定的修辞表达手段和声音表达手段，如头韵法。在普遍的警句中，或者在正剧（悲喜剧）的场景中，为了追求特别的艺术效果常常使用头韵法。

直到奥古斯都（Augustus）时期，古拉丁语的古典作家即恩尼乌斯、帕库维乌斯和阿克基乌斯的肃剧都还受到最大的欢迎。

最后一次确定的肃剧演出是公元前 44 年。不过，众所周知，皇帝奥古斯都赞赏这个剧种，并且促进这个剧种的发展。所以诗人奥维德（Publius Ovidius Naso）也写了 1 部为他带来巨大成功的肃剧《美狄亚》（Medea）。因此，奇怪的是，与至少有一系列完整的谐剧剧本传世相比，没有 1 部古拉丁语肃剧完整地流传至今。与泰伦提乌斯的披衫剧不同，共和国时期恩尼乌斯、帕库维乌斯或者阿克基乌斯的肃剧尽管在古罗马批评史中享有很高的评价，可竟然没有入选帝政时期的学生读物选，这是令人惊讶的。这个现象很奇特，其原因或许是这样的：在帝政时期，把古罗马共和国时期肃剧的内容视为政治危险；根据古希腊典范，这些肃剧的确自始至终都习惯揭露统治者家庭成员成为罪人以及由此导致的逃窜。在这种情况下，观众特别容易把舞台上的故事与王室里的事件进行比较。因此，绝非偶然的是，提比略（Tiberius）处决了肃剧诗人。小塞涅卡才再次成为肃剧创作的代表人物。当然，小塞涅卡的阅读戏剧或许从未完整地演出过。因此，对古罗马共和国时期肃剧的认识囿于较少的残段。这些残段是瓦罗、西塞罗和后来的一些作家尤其是古拉丁语文法家从肃剧中援引的，更确切地说，常常出自语文学的兴趣，因为某个罕见的词汇或者某个不再使用的惯用语。

在最早的古拉丁语诗人安德罗尼库斯的戏剧创作之外，5 年之后就已经有了奈维乌斯的一些作品。公元前 235 年，奈维乌斯演出他最初创作的一些舞台剧本。

在安德罗尼库斯改编的肃剧作品中，流传至今的总共有 9 个标题，包括《阿基琉斯》（Achilles）、《埃吉斯托斯》（Aegisthus）、《疯狂的埃阿斯》（Aiax Mastigophorus）、《安德罗墨达》（Andromeda）、《达纳埃》（Danae）、《特洛伊木马》（Equos Troianus）、《赫尔弥奥涅》（Hermione）、《伊诺》（Ino）和《特柔

斯》（*Tereus*）。此外，大约还有 40 个诗行传世。

即使是奈维乌斯作品的残篇也不例外。流传至今的只有 7 个
肃剧标题，包括《安德罗马克》（*Andromacha*）；《赫西奥涅》
（*Hesione*）、《达纳埃》（*Danae*）、《特洛伊木马》（*Equus Troia-
nus*）、《赫克托尔》（*Hector*）、《伊菲革涅娅》（*Iphigenia*）和《吕
库尔戈斯》（*Lycurgus*）（参 LCL 314，页 110 以下）。此外，大约
还有 60 个诗行传世。大多数流传至今的残段（24 个诗行）都出
自《吕库尔戈斯》。舞台诗人奈维乌斯的强项或许就在于谐剧领
域（参《古罗马文选》卷一，页 11 以下）。

第一个获得很高声誉的古拉丁语凉鞋剧诗人就是恩尼乌斯。

第一节　恩尼乌斯

一、生平简介

公元前 239 年，恩尼乌斯生于墨萨皮伊人（Messapier）聚
居的卡拉布里亚（Kalabrien）地区的鲁狄埃（Rudiae），即今天
的鲁格（Rugge）［西塞罗，《为诗人阿尔基亚辩护》（*Pro Archia
Poeta* 或 *Pro A. Licinio Archia Poeta Oratio*），章 10，节 22］。古老
的意大利城市鲁狄埃虽然不是古希腊的移民地，但是很早就希腊
化了。恩尼乌斯从小就生活在古希腊文化中，以至于苏维托尼乌
斯把恩尼乌斯视为"半个希腊人"［苏维托尼乌斯，《文法家传》
（*De Grammaticis*），章 1］。① 不过，恩尼乌斯感觉自己是墨萨皮
伊人。可以证明这一点的是古代晚期维吉尔作品的注疏家塞尔维
乌斯［《评维吉尔的〈埃涅阿斯纪〉》（*Commentary on Vergil*:

① 参王焕生，《古罗马文学史》，页 53。

Aen.）卷七，行691］介绍的恩尼乌斯的名言：[①] 尼普顿（Nep-
tun）的儿子墨萨皮伊（Messapus）的一个后裔。而墨萨皮伊是
国王，所以恩尼乌斯可能出身于贵族家庭。

恩尼乌斯自称有 3 颗心（tria corda），因为他会讲古希腊语
（Graece）、奥斯克语（Osce）和古拉丁语（Latine）（革利乌斯，
《阿提卡之夜》卷十七，章17，节1，参 LCL 212，页 262）。然
而，除了墨萨皮伊语（Messapisch），由于无足轻重而没有特意
提及，或许由于家庭的缘故恩尼乌斯从小就精通奥斯克语。恩尼
乌斯的外甥的名字帕库维乌斯（Marcus Pacuvius）绝对就是奥斯
克语，也许他的名字恩尼乌斯本身也是。

圣哲罗姆（St. Jerome，全名 Εὐσέβιος Σωφρόνιος Ἱερώνυμος
或 Sophronius Eusebius Hieronymus）说，塔伦图姆是恩尼乌斯的
出生地。也许可以从这个事实推断，恩尼乌斯在那里获得了古希
腊的教育：古希腊的文学和哲学。

在第二次布匿战争中，恩尼乌斯服务于古罗马军队，可能在
同盟国的队伍中任百夫长。最迟在这个时期，恩尼乌斯学会了古
拉丁语。当然，恩尼乌斯学会古拉丁语的时间可能更早。王焕生
认为，恩尼乌斯大概在少年时期就很好地掌握了古拉丁语。

根据奈波斯（Cornelius Nepos；亦译"涅波斯"）和哲罗姆
的报道，公元前204年财政官老加图从古罗马的行省阿非利加
（Afrika）返回罗马，途中在撒丁岛（Sardinien）逗留，在那里
结识了恩尼乌斯，并且把恩尼乌斯带回罗马，以便在古希腊语文
学方面接受这个未来的诗人的指导。

此后，恩尼乌斯定居古罗马城，住在阿文丁（Aventinum）

① 残段 524 Sk（＝376 V）有斯库奇对此的评注，见 O. Skutsch（斯库奇），*The
Annals of Q. Ennius*（《恩尼乌斯的〈编年纪〉》，带导言和注疏），Oxford 1985。参阿尔
布雷希特主编，《古罗马文选》卷一，页 55，脚注 1。

山的平民区。诗人和演员经常在这个地方会聚。起初，恩尼乌斯在古罗马城当古希腊语教师，赚钱维持生活。苏维托尼乌斯说，恩尼乌斯"教授两种语言"（《文法家传》，章1，参苏维托尼乌斯，《罗马十二帝王传》，页344）。通过这种方式，恩尼乌斯进入了贵族圈子。在此期间，恩尼乌斯也从事文学活动，接近一些富有影响的古希腊文化崇拜者，如孚尔维乌斯（Marcus Fulvius Nobilior）。由于老加图越来越拒绝古希腊对古罗马的社会影响，这种接近引起了老加图的不满，使得他和恩尼乌斯的关系疏远。在这种情况下，恩尼乌斯则与孚尔维乌斯结下深厚的友谊。孚尔维乌斯取代老加图，成为恩尼乌斯的资助人。公元前189年，执政官孚尔维乌斯让诗人恩尼乌斯陪伴远征古希腊的埃托利亚（Ätolien）。当然，孚尔维乌斯的愿望是诗人恩尼乌斯以后会颂扬他的事迹。孚尔维乌斯的愿望也实现了。

据西塞罗说，老加图曾经在演说辞里严厉谴责孚尔维乌斯带着诗人去行省（西塞罗，《图斯库卢姆谈话录》卷一，章2，节3，参LCL 141，页4及下；《为诗人阿尔基亚辩护》，章11，节27）。公元前184年，在孚尔维乌斯的儿子昆图斯（Quintus）的努力下，恩尼乌斯获得了罗马公民权。因此，恩尼乌斯可以自豪地说（恩尼乌斯《编年纪》，残段525[1] = 诗行377[2]）：

> 我们是罗马人，我们这些罗马人以前是鲁狄埃人（译自《古罗马文选》卷一，页56）。

[1]　关于恩尼乌斯《编年纪》的残段525，参斯库奇编，《恩尼乌斯的〈编年纪〉》，（附有斯库奇的评介），Oxford 1985。

[2]　关于恩尼乌斯《编年纪》的诗行377，参 *Ennianae Poesis Reliquiae*（《恩尼乌斯诗歌遗稿》），Iteratis curis rec. I. Vahlen，Leipzig 1903。

在后来的生涯中，恩尼乌斯首先是斯基皮奥集团的钦佩者和崇拜者（西塞罗，《为诗人阿尔基亚辩护》，章 9，节 22）。其中，作为格·斯基皮奥（Gnaeus Cornelius Scipio Calvus）① 的儿子和老斯基皮奥的堂兄（参阿庇安，《罗马史》上册，页 187），斯基皮奥·纳西卡（Scipio Nasica）与恩尼乌斯建立了真诚的友谊。在恩尼乌斯的同时代诗人中，似乎只有斯塔提乌斯（Statius，全名 Publius Papinius Statius）承认与恩尼乌斯有进一步的接触。恩尼乌斯的外甥帕库维乌斯是他的学生，后来以肃剧诗人出名（参《古罗马文选》卷一，页 56）。尽管恩尼乌斯与不少贵族接近，可他一直生活清贫。西塞罗称赞他"乐于贫老"（《论老年》，章 5，节 14，参 LCL 154，页 24 及下）。公元前 169 年，恩尼乌斯逝世，享年约 70 岁（西塞罗，《布鲁图斯》，章 20，节 78，参 LCL 342，页 72-73）。

二、作品评述

公元前 204 或前 203 年左右到达古罗马城后不久，恩尼乌斯就已经开始为舞台进行文学创作。在恩尼乌斯创作《编年纪》（Annales）的同时，文学创作充满他的整个余生。即使在他逝世的那一年（公元前 169 年），恩尼乌斯还为阿波罗（Apollo）赛会写作了肃剧《提埃斯特斯》（西塞罗，《布鲁图斯》，章 20，节 78，参 LCL 342，页 72-73）。和他的先辈安德罗尼库斯与奈维乌斯一样，恩尼乌斯把古希腊戏剧翻译（trānslātiō）和改编成古罗马戏剧，包括肃剧和谐剧。其中，"以《伊菲革涅娅》（Iphigenia）最为著名，可以和欧里庇得斯的作品媲美"。恩尼乌斯的"心

① 古罗马人名"格（Cn. 或 Gn.）"一律为"格奈乌斯（Gnaeus 或 Cnaeus）"的缩略语。

理描写很深刻、细致"（参《罗念生全集》卷八，页280）。

恩尼乌斯的戏剧全部失传，仅仅流传一些零散的残段。其中，传世的谐剧只有《酒馆老板》（*Caupuncula*）、《拳斗士》（*Pancratiastes*）以及数行残诗。从流传至今的少数谐剧称引推断，恩尼乌斯在谐剧体裁方面几乎没有取得成功。或许由于这个原因，伍尔卡提乌斯（约公元前100年）把恩尼乌斯排在9位谐剧诗人的最后一位（参《古罗马文学史》，页54）。

而在恩尼乌斯的肃剧作品中，已知22个标题，如《阿基琉斯》、《埃阿斯》（*Aiax*）、《亚历山大》（*Alexander*）、《安德罗马克》、《赎取赫克托尔的遗体》（*Hectoris Lytra*）、《伊菲革涅娅》、《美狄亚》、《提埃斯特斯》、《卡珊德拉》（*Cassandra*）和《克瑞斯丰特斯》（*Cresphontes*）。此外，总共还有400多行的诗流传下来。尽管没有一部肃剧完整地流传下来，可由于西塞罗的特别偏爱，常常援引较长的章节，我们毕竟还是拥有几场戏，这些场戏让我们见识了诗人的艺术与写作技巧。

从传世的片段和相关材料来看，有10多部戏剧与特洛伊传说有关。其中，《亚历山大》中卡珊德拉的独白和《安德罗马克》中女主人公的独白都很有激情，非常动人。这表明，恩尼乌斯对特洛伊传说表现出浓厚的兴趣。

在各个剧本的情节方面，恩尼乌斯把情节嵌入预先确定的神话。由于通过帝政时期的神话手册，可以知晓不同的传说版本，在肃剧中比在谐剧中更容易大刀阔斧地改编一个剧本的内容，即使相应的古希腊原文文本已经散失。从知识丰富的文献中获悉，恩尼乌斯的文学典范首先就是欧里庇得斯的戏剧，但是除此之外偶尔也追溯到欧里庇得斯的同时代人阿里斯塔尔科斯（Aristarch）[1]

[1]　古希腊人，公元前300年提出日心学说。

的肃剧。当然，热爱哲学的古希腊肃剧诗人欧里庇得斯特别接近于这个有哲学成果的古罗马诗人。恩尼乌斯在他的作品中援引毕达戈拉斯（Pythagoras）、恩培多克勒（Empedokles）① 和埃皮卡摩斯（Epicharm）（参《古罗马文选》卷一，页 206 及下）。

《亚历山大》

亚历山大是普里阿摩斯（Priamos）的小儿子帕里斯（Paris）的别名。由于对墨涅拉俄斯（Menelaos）的夫人海伦（Helena）的爱，帕里斯从古希腊把海伦劫回特洛伊，引发战争。因此，帕里斯间接地对特洛伊的毁灭负有责任。依据一个传说版本，国王普里阿摩斯预言夫人赫枯巴（Hecuba，即赫卡柏）心爱的孩子将毁灭特洛伊（残段 35－46 V＝50－61 J）。

残段 35－46 V＝50－61 J，采用抑扬格六音步（iambus sēnārius）。

Cassandra. ②

> Mater gravida parere se ardentem facem
>
> visa est in somnis Hecuba; quo facto pater
>
> rex ipse Priamus somnio mentis metu
>
> perculsus③ curis④ sumptus⑤ suspirantibus

①　主张"四根"（水、火、土、气）及"爱"（亲和的力量）与"恨"（分离的力量）。

②　诗行 35－37 里的表达方式 mater（母亲）…Hecuba（赫枯巴）和 pater（父亲）…Priamus（普里阿摩斯）可能被视为开场词的讲话人是卡珊德拉的证据。当然这个短语也可能普遍地使用。

③　过去分词 perculsus 派生于动词 percellō（打；攻击；推翻；打乱）。

④　拉丁语 curis 不是单数名词主格，意为"长矛"，而是阴性复数名词，即单数阴性名词 cūra（照顾；关心；勤奋；管理；担忧；治疗）的复数夺格。

⑤　单词 sūmptus 在这里不是名词，意为"花费；支出；消耗"，而是过去分词被动态，派生于 sūmō（取；挑选）。

exsacrificabat hostiis balantibus.

Tum coniecturam postulat pacem① petens

ut se edoceret obsecrans Apollinem

quo sese vertant ②tantae sortes ③somnium④.

Ibi ex oraclo voce divina edidit

Apollo puerum primus Priamo qui foret

postilla natus temperaret⑤ tollere：⑥

Eum esse exitium Troiae，pestem Pergamo.

卡珊德拉：

母亲怀孕。她生了一个燃烧的火把——

这是赫枯巴在梦中见到的。因为这个梦

父王普里阿摩斯自己陷入内心的恐惧，

由于受到侵扰的担忧，悲叹着，选用

咩咩叫的牲口献祭。

然后，他要求解梦，祈求与神的和解，

祈求阿波罗教他

如此多的预言应该怎么解释这个梦本身。

随即，阿波罗依据神谕，用神的声音

讲话：首先，普里阿摩斯生一个男孩，后来

———————

① 单数第四格 pacem 是 dei 或 deorum 的补充。阴性名词 pax（和平；和谐）起初是个法律术语，意为"在冲突之后引起和平与谅解的协定"。

② 动词 vertant 是 vertō（转换；解释为；转化；翻译）的第三人称复数现在时主动态虚拟语气。

③ 名词 sortes 是 sors（抽的签；预言；命运；身份；种类）的复数主格、四格。

④ 在古代拉丁语（公元前 240-前 75 年）中，中性名词 somnium（梦）的复数二格是 somniorum。

⑤ 动词 temperāret 是 temperō（安排；指导；组织；节用；不参与）的第三人称单数未完成时主动态虚拟语气。

⑥ 动词 tollere 是 tollō（养育）的现在时不定式主动态。

　　普里阿摩斯不会参与养育这个男孩。

　　他（这个男孩——译按）将是特洛伊的毁灭者，贝加蒙（Pergamos）的坑害者（引、译自《古罗马文选》卷一，页212）。

　　因此，普里阿摩斯在帕里斯出生后把帕里斯遗弃。但是，帕里斯被牧人发现，并抚养。当帕里斯长大成人以后，他在一次比赛中战胜了普里阿摩斯的两个儿子，他们因为恼羞成怒要杀死这个被信以为真的奴隶。这时，由于普里阿摩斯儿子的标志，帕里斯被认出和接受。索福克勒斯和欧里庇得斯都写肃剧，其中，重新认出帕里斯起重要作用。从已知的恩尼乌斯残段推断，这正是恩尼乌斯的古拉丁语改编的主题。

　　恩尼乌斯的剧本《亚历山大》流传下来的除了前述的一个开场白，还有一场戏（残段54–71 V = 32–49 J）。

　　残段54–71 V = 32–49 J。其中，诗行54–64采用扬抑格七音步（trochaeus septēnārius），诗行65–68采用扬抑抑格四拍诗行（dactylus tetrameter），诗行69采用赖茨半联句（cōlon reizianus），诗行70–71采用扬抑格八音步（trochaeus octōnārius）。

Hecuba. [1]

　　Sed quid oculis rapere[2] visa est derepente ardentibus,

　　aut ubi illa paulo ante[3] sapiens virginali modestia?

Cassandra.

　　[1]　基于呼格 Mater optuma（诗行56）和 mea mater（诗行60），瓦伦认为卡珊德拉的谈话对象是赫枯巴；而乔斯林认为是歌队的领唱人，参《恩尼乌斯的肃剧》，前揭，页207。

　　[2]　现在时不定式 rapere 在这里的意思是"引诱"。

　　[3]　拉丁语 ubi illa paulo ante：在她前不久……的时候。

Mater optuma,① tu multo② mulier melior mulierum,③

missa④ sum superstitiosis⑤ hariolationibus,⑥

neque me Apollo fatis fandis⑦ dementem invitam ciet.⑧

Virginies vereor aequalis, patris mei meum factum pu-
det,⑨

optumi viri. Mea mater, tui me miseret, mei piget:

optumam progeniem Priamo peperisti extra me; hoc dolet;

men obesse, illos prodesse, me obstare, illos obsequi.

Adest, adest fax obvoluta sanguine atque incendio,

①　拉丁语 optuma 通 optimus（最好的），在这里与 mater 一起都是呼格：最好的妈妈啊。

②　拉丁语 multo 在这里不是动词，也不是副词，而是形容词：众多的。

③　引人注目的是这个段落里频繁使用头韵法。尤其值得注意的是诗人竭力赋予卡珊德拉的讲词一种宗教的和神秘主义的庄严。

④　阴性分词 missa 是单数主格，派生于动词 mittō（送；派遣）。

⑤　单词 superstitiosis 派生于形容词 superstitiosus（迷信的；由迷信引起的；占卜的）的复数夺格。

⑥　单词 hariolationibus 派生于 hariolatio（预言；占卜）或动词 hariolor（预言；占卜；说傻话），意为"先知"。

⑦　分词 fandīs 是阳性分词 fandus 的复数夺格，动词原形是 for（说；讲），这里意为"传达"，跟 fatis（本义是"命运"，这里指"神意"），合起来可译为"用传达神意的方式"。

⑧　动词 ciet 是 cieō（发动；煽动；传召；产生）的第三人称单数现在时主动态陈述语气。

⑨　在这个残段中，最令人费解的是 patris mei meum factum pudet。在古拉丁语（公元前 240–前 75 年）中，由于 pudet 是无人称用法，meum factum（我的行为；我的事）肯定不是四格，也不是主格，而是呼格，应译为"我的行为啊"。又由于动词 pudet 跟双重的二格，即"我的（第一个二格，后面省略了"名声"）"与"父亲的（第二个二格，后面省略了"名声"）"，而不是德国学者彼得斯曼（H. & A. Petersmann）所说的"让人觉得羞愧的人物的二格"和"让人觉得羞耻的事件的二格"（参阿尔布雷希特，《古罗马文选》卷一，页213，脚注 12）。而 pudet 派生于 pudeō（害羞；知耻；使羞愧），这里的意思是"使蒙羞"，结合前面的"父亲的"与"我的"，可译为"有损……的名声"。因此，这句话可译为"我的行为啊，有损父亲的（名声）与我的（名声）"。

multos annos latuit，cives，ferte opem et restinguite.①

　　Iamque mari magno classis cita

　　texitur，exitium examen rapit：②

　　adveniet，fera velivolantibus

　　navibus complebit③ manus litora.

　　Eheu videte：

iudicavit inclitum iudicium④ inter deas tris aliquis：

quo iudicio Lacedaemonia mulier，furiarum una adveniet.

赫枯巴：

　　然而，我觉得，她那双用来诱人的眼睛突然欲火中烧，

　　而前不久她还很明智，像少女一样端庄，为什么？

卡珊德拉：

　　最好的妈妈啊，你是众多女人中的好女人！

　　由于占卜的缘故，我是派来的预言家，

　　阿波罗用传达神意的方式⑤让我疯疯癫癫，⑥ 我是心甘

情愿的。

　　我害怕那些同龄少女；我的行为啊，有损我的（名声）

和父亲的（名声），

　　① 动词 ferte（动词原形是 ferō：带来）与 restinguite（动词原形是 restinguō：熄灭；歼灭）都是第二人称复数现在时主动态祈使语气。

　　② 动词 rapit 是 rapiō（抢占；拯救；引诱；掠夺；拉出；拖去）的第三人称单数现在时主动态陈述语气。

　　③ 动词 complēbit 是 compleō（填满；供应；充满；完成）的第三人称单数将来时主动态陈述语气。

　　④ 在这里，名词 iūdicium（判决词、判决书）与分词 iudicavit（第三人称单数完成时主动态陈述语气）同源，都派生于动词 iūdicō（判决；宣判）。

　　⑤ 在古代，预言神与预言神使之陷入先知的幻象的女预言家之间的关系经常被比作一种性爱的爱情关系。即使这里使用的词汇和上下文也唤起这种联想。

　　⑥ 所谓"疯疯癫癫"指"具有预言的能力"。

他是最好的男人。我的妈妈啊，我向你深表歉意，为自己的行为感到懊悔：

你为普里阿摩斯生了最好的子孙，除我以外。这让人痛心。

我有害，他们有用；我乖离，他们乖顺。

来了，火把来了，浑身是血与火！

（火把）潜伏了许多年——**市民们**，请你们带来帮助的力量，让火把熄灭！

招募的军队已经在辽阔的大海上

穿梭，引诱成群的毁灭者。

（火把）会到来：凶猛的小分队

乘坐扬帆的船只，将塞满全部海滨。

你们瞧啊！

三位女神中有人宣判了著名的判词：

因为这个判决，女神拉凯斯（Lace）① ——复仇三女神之一——将来到这里（引、译自《古罗马文选》卷一，页213及下）。

在这一场戏里，卡珊德拉先以姑娘般的谦虚语气对她的母亲讲话，突然陷入极度的幻想中，瞬间又变得清醒起来，认识到帕里斯（Paris）就是令她忧郁的预感的起因。最后，系列的幻想同特洛伊和她的家庭的悲惨命运形成对比。如果恩尼乌斯的肃剧的内容是认出帕里斯并把他重新接纳进王室，那么卡珊德拉的幻想肯定就是在结尾部分：帕里斯返回宫殿的时候。关于开场白的讲话人，学界分歧很大。其中，有人认为是维纳斯

① Lace 即 Lachesis，古希腊命运三女神之一，她决定生命的长度。

（Venus）、赫枯巴和维克托里亚（Victoria，胜利女神），而瓦伦坚决认为讲话人就是卡珊德拉（参《古罗马文选》卷一，页210以下）。

　　下面两个残段格律不明确，很可能也是卡珊德拉的幻想。

残段72-75 V（=69-71 J）

> O lux Troiae, germane Hector.
>
> Quid ita cum tuo lacerato corpore
>
> miser es, aut qui te sic respectantibus
>
> tractavere nobis?
>
> 特洛伊之光啊，我的兄弟赫克托尔啊，
>
> 为什么你如此不幸，连尸体也
>
> 成碎片？我们环顾四周，看看谁
>
> 在用那样的方式拖曳你（引、译自《古罗马文选》卷
> 一，页215)？

残段76-77 V（72-73 J）

> Nam maximo saltu superabit① gravidus armatis equus,
>
> Qui suo partu ardua perdat Pergama. ②
>
> 因为有很多满载武器的孕马竭尽全力跃过，
>
> 将会和马崽一起毁灭高耸的贝尔加马（引、译自《古
> 罗马文选》卷一，页215）。

　　①　动词superābit是superō（超越；胜过；战胜；占上风；有很多）的第三人称单数将来时主动态陈述语气。

　　②　Pergama（贝尔加马）是特洛伊的要塞。

《安德罗马克》

恩尼乌斯的剧本《安德罗马克》（*Andromacha*，参《古罗马文选》卷一，页215以下）取名于赫克托尔的夫人安德罗马克。从古希腊文的下标题《战俘安德罗马克》（*Amdromache Aichmalotos*）可以看出，恩尼乌斯的肃剧情节发生在特洛伊被毁灭以后。

从格律未知的残段82 V（＝100 J）和采用抑扬格六音步（iambus sēnārius）的83–84 V（＝106–107 J）推断，内容是谋杀赫克托尔与安德罗马克所生的小儿子阿斯提阿纳克斯（Astyanax）。阿基琉斯的儿子那奥普托勒墨斯（Neoptolemos）把这个男孩从特洛伊城垛上推下，摔死。

残段82 V（＝100 J，格律未知）

Hectoris natum de Troiano muro iactari. . .

……赫克托尔的儿子将会被人推下特洛伊城墙（引、译自《古罗马文选》卷一，页216）。

残段83–84 V（＝106–107 J）采用抑扬格六音步（iambus sēnārius）。

Nam ubi introducta est puerumque ut laverent locant
in clipeo. . .

正当她被传进来时，为了净身，他们也把这个男孩安放在盾牌上……（引、译自《古罗马文选》卷一，页216）

从行文来看，上面这两个残段可能出自一篇叙述谋杀和埋葬阿斯提阿纳克斯的信使报道。阿斯提阿纳克斯被安葬于赫克托尔

的盾牌上。

这件可怕的事情也发生在欧里庇得斯的《特洛伊妇女》（Troerinnen；公元前415年演出并得头奖）里。不过，欧里庇得斯还写了《安德马克》（Andromache；约公元前430年演出，参《罗念生全集》卷三，页409以下）和《赫卡柏》（Hekabe）。恩尼乌斯的《安德罗马克》残段与欧里庇得斯的3部剧本都有相似之处。虽然学界在一定程度上一致认为，恩尼乌斯可能首先借用欧里庇得斯的《特洛伊妇女》，但是也利用了《安德罗马克》和《赫卡柏》的元素，也就是说，恩尼乌斯错合（cōntāminō，不定式cōntāmināre）了欧里庇得斯的3个剧本。安德罗马克不得不亲眼目睹丈夫的死亡及其尸身受到的凌辱，共同见证唯一的儿子遭到谋杀，家园遭到毁灭，作为战俘等待被船送去当女奴。这种惊心动魄的命运让这位古拉丁诗人有机会用感人的场景表现这个妇女的苦难，像古罗马观众特别喜欢的场景一样（残段85-99 V = 80-94 J和100-100 V = 78-79 J）。

残段85-99 V = 80-94 J采用多种格律，其中诗行85采用抑扬格六音步（iambus sēnārius），诗行86-88采用扬抑扬格四拍诗行（creticus① tetrameter），诗行89-91采用扬抑格七音步（trochaeus septēnārius），诗行92-99采用抑抑扬格双拍诗行（anapaest dimeter）。

Andromacha.

　　Ex opibus summis opis egens, Hector, tuae

　　　　quid petam praesidi aut exequar, quove nunc

① 古代诗行的音步：长短长。

auxilio exili aut fuga freta sim?

Arce et urbe orba sum: quo accidam, quo applicem,

cui nec arae patriae domi stant, fractae et disiectae iacent,

fana flamma deflagrata, tosti alti stant parietes

deformati atque abiete crispa?

O pater, o patria: O Priami domus,

saeptum altisono cardine templum,

vidi ego te adstantem ope barbarica

tectis caelatis laqueatis

auro ebore instructam regifice.

Haec omnia vidi inflammari,

Priamo vi vitam evitari,

Iovis aram sanguine turpari.

安德罗马克:

从权力的巅峰到需要帮助的力量，赫克托尔啊，你的……

我该寻求或跟随什么样的保护人？而今在流放

或逃亡中，我该信赖哪些帮助者？

我是被城堡和城市排斥在外的孤儿。我会碰到谁？我该请求谁？

对我来讲，家里祖辈的祭坛没了：已经被打碎，被分散在废墟中，

圣殿被火苗烧毁，烧焦的墙壁高高地矗立着，

甚至连杉木也变形，七翘八拱……

父亲啊，祖国啊，普里阿摩斯的家啊，

关上寺庙，铰链发出响亮的声音！

我见过你矗立在那里，十分富丽堂皇，

天花板上装饰有浮雕，装有护墙板，

装饰属于皇家的黄金与象牙！

我看见，这一切都被付之一炬，

暴力夺取普里阿摩斯的生命，

并用鲜血玷污尤皮特的祭坛（引、译自《古罗马文选》卷一，页 217 及下）！

残段 V. 100–101 采用抑扬格六音步（iambus sēnārius）。

Andromacha.

 Vidi，videre quod me passa aegerrume，

 Hectorem curru quadriiugo raptarier.

安德罗马克：

 我目睹了看见就让我最饱受煎熬的事：

 赫克托尔的尸体如何被四马双轮战车拖曳（引、译自《古罗马文选》卷一，页 218）。

西塞罗对恩尼乌斯的《安德罗马克》给予高度评价：无论当时那些欧福里昂的效颦者们会如何贬低他，恩尼乌斯都是"杰出的诗人（poëtam egregium）"（《图斯库卢姆谈话录》卷三，章 19，节 45，参 LCL 141，页 278 及下）！

《伊菲革涅娅》

恩尼乌斯的肃剧《伊菲革涅娅》只传下为数不多的短的残段。其中，有一个残段例外地较长。对于重构情节来说，只能是故事发生在奥利斯。欧里庇得斯的《伊菲革涅娅在奥利斯》

（*Iphigenie in Aulis*；公元前 407 年演出并得头奖）[①] 可能提供了范本。神话的内容如下：征讨特洛伊的古希腊舰队在奥利斯，因为风平浪静而推迟起航。舰队司令阿伽门农最终从一个神谕宣示所获悉，只有用他的女儿献祭才能平息女神阿尔特米斯 ［Artemis，相当于罗马的狄安娜（Diana）］ 的愤怒。在起初反对以后，伊菲革涅娅准备自愿去死。然而，当父亲要献祭他的女儿的时候，阿尔特米斯让这个姑娘离开悲伤的人们，进入女神的圣地，取而代之放在圣坛上的是一只雌鹿。

特别值得注意的是前面提及的较长残段。那是一个士兵歌队的歌曲（残段 234-241 V = 195-202 J）。

> Otio qui nescit uti,
>
> plus negoti habet quam quom est negotium in negotio;
>
> nam cui quod agat institutumst in ⟨du⟩ illo negotium,
>
> id agit, studet, ibi mentem atque ani-
>
> mum delectat suom.
>
> Otioso in otio
>
> Animus nescit quid velit.
>
> Hoc idem est: em neque domi nunc nos nec militiae sumus
>
> imus huc, hinc illuc, quom illuc ventum est, ire illuc lubet,
>
> incerte errat animus, praeter propter vitam vivitur. [②]

（士兵歌队：）

谁不懂得利用清闲，

① 《欧里庇得斯悲剧集》（上），周作人译，北京：中国对外翻译出版公司，2003 年，页 215 以下。

② 文本依据 K. Büchner（毕叙纳）：*Der Soldatenchor in Ennius' Iphigenie*（《恩尼乌斯〈伊菲革涅娅〉里的士兵合唱队》），载于 *Grazer Beiträge* 1 （1973），页 62。

他就认为，无论在哪里都比他忙于工作时更加忙：

因为，对于他而言，假如谁被指定去完成（被安排的）那个任务，

他就会执行这项任务，他努力干活，那时他的心智与灵魂都很愉悦。

在无所事事时，

灵魂不知道他想要什么。

这是一样的：嗯！我们现在既不在家，也不在打仗：

最后到这里，从这里到那里；虽然去到那里，同意去那里。

心灵不一定迷路，但是幸存却与真正的生活擦肩而过（引、译自《古罗马文选》卷一，页222及下）。

古罗马诗人恩尼乌斯用这首歌曲，赋予他的肃剧一种与古希腊范本截然不同的基调。在欧里庇得斯的《伊菲革涅娅在奥利斯》里，出场的是一个姑娘歌队。恩尼乌斯笔下士兵歌队的歌曲范本或许是欧里庇得斯《伊菲革涅娅在奥利斯》的一个章节。其中，阿基琉斯描述了他的米尔弥冬人（Myrmidonen）的急躁。他们用类似的话语纠缠阿基琉斯（欧里庇得斯，《伊菲革涅娅在奥利斯》，行815以下）。当然，这些诗行在古拉丁语仿作里听起来截然不同。由于较少直线的思维、典型恩尼乌斯式的文字游戏和古风时期的那种描述（这种风格乍看起来让人很难理解文本），编者们感到有责任改编传世的文本。[①] 然而，毕叙纳（K. Büchner）在一篇很有同感的论文里指出，文本完全可以保持流传下来的形式。[②] 也不能排除的是，语言的笨拙风格也许是诗人

① 特别是 O. Skutsch（斯库奇），*Studia Enniana*（《恩尼乌斯研究》），London 1968，页157以下。

② 毕叙纳：恩尼乌斯《伊菲革涅娅》里的士兵合唱队，前揭，页51-67。

的故意，符合场景和行为人的性格，如卡珊德拉的讲词和安德罗马克的抱怨。明白让人想起典型古罗马式谜语笑话的 otium（闲散）和 negotium（就业）在意义方面的文字游戏，就能更好地理解这些诗。或许为了迎合观众的口味，古拉丁语戏剧家喜欢引入这样的文字游戏。在歌唱的扬抑格（trochaeus）歌曲里，士兵们厌倦不得已的闲散，抱怨生存的无聊和漫无目标，更喜欢就业，即乐于做的有意义的履行职责（参《古罗马文选》卷一，页 220 以下）。

《报仇神》

古代晚期的文法家诺尼乌斯 4 次摘引恩尼乌斯的肃剧《报仇神》或《降福女神》或《和善女神》（Eumenides）。恩尼乌斯肃剧残段为数不多。在古希腊肃剧诗人中，只有埃斯库罗斯的同名剧本里有相似的章节。《报仇神》构成《奥瑞斯忒亚》（Orestie）三部曲的结尾部分，三部曲的前两部是《阿伽门农》（Agamenmnon）和《奠酒人》（Choephoren，参《罗念生全集》卷二，页 18 以下；卷八，页 205 以下；《古罗马文选》卷一，页 218 以下）。其中，《阿伽门农》的内容是阿伽门农被夫人克吕泰墨斯特拉（Klytaimestra）及其情人埃吉斯托斯（Aigisthos）谋杀。《奠酒人》的内容是阿波罗命令阿伽门农的儿子俄瑞斯特斯向这种罪行复仇。在三部曲里，埃斯库罗斯探讨责与罪的问题，尤其是探讨血腥复仇的法律。到埃斯库罗斯那个时代为止，这种血腥复仇的习惯法还适用于部落氏族，但有悖于城邦法律的新思想。

恩本（J. Peter Euben）认为，肃剧是一种政治制度，或者说，"戏剧跟法庭、集会或议会一样，都是政治组织"。更确切地说：

　　肃剧作为一种公共的话语形式，既能教诲城邦的美德，又能提高城民/观众的能力——让他们可以展望自己的行为、洞察自己的判断。剧作家也是自己人民（一个上演肃剧的城邦）的政治教育者。戏剧，在藏到某种政治责任，并把城民同他们的古典传统慎重融合起来的同时，它本身也完善了"某种自我完善的民主教养"［乔戈译，恩本（J. Peter Euben）：《奥瑞斯忒亚》三部曲中的正义，见刘小枫选编，《古典诗文绎读·西学卷·古代编》（上），页96］。

　　这方面的典型就是埃斯库罗斯的《奥瑞斯忒亚》三部曲。其中，埃斯库罗斯探讨了复仇的正义。阿伽门农是宙斯的复仇者。虽然阿伽门农毁灭了特洛伊，但是在献祭女儿伊菲革涅娅的时刻，他就得罪了妻子克吕泰墨斯特拉（埃斯库罗斯，《阿伽门农》），因而引来杀身之祸（埃斯库罗斯，《奠酒人》）。阿伽门农的儿子又杀死母亲，为父报仇，然后又被报仇女神们追杀（埃斯库罗斯，《报仇神》）。在冤冤相报的复仇循环中，阿波罗和复仇女神都宣称自己才是冲突的唯一仲裁人，并因此排斥对方，驱逐对方。然而，无论是自称正义的复仇者，还是自称正当的仲裁者，他们都没有意识到，他们的冲突就是男人与女人的冲突。而世界由男人和女人构成。假如他们互相排斥，互相驱逐，世界就会变得不完整。也就是说，男人和女人在排斥对方或驱逐对方的同时，也是在反对自己，因为他或她的行为已经破坏了自己生存的环境的完整性。可以说，他们的行为都是不义的。要消除这种不义，只有一种可能：和解。而和解的艰巨任务只能由智慧女神雅典娜或弥涅尔瓦来完成［参刘小枫选编，《古典诗文绎读·西学卷·古代编》（上），页96 以下］。

　　恩尼乌斯的《报仇神》正是模仿埃斯库罗斯《奥瑞斯忒亚》

三部曲的第三部。在《报仇神》的开始部分，俄瑞斯特斯在得尔斐（Delphi）的阿波罗神庙寻求保护，因为报仇神在追杀母亲的谋杀者。俄瑞斯特斯通过外在的仪式，从得尔斐神那里赎罪（残段 147 V = 144 J）。

残段 147 V = 144 J 采用扬抑格七音步（trochaeus septēnārius）。

Orestes.

　　Nisi patrem materno sanguine exanclando① ulciscerem②

俄瑞斯特斯：

　　……如果我不通过喝干母亲的血，为父亲报仇③……

（引、译自《古罗马文选》卷一，页 219）

此后，按照阿波罗的指示，俄瑞斯特斯逃往雅典（Athen）。在《报仇神》的最后一场，人性审判的弥涅尔瓦（雅典娜）向复仇女神们宣判：俄瑞斯特斯无罪。因此，复仇女神们没有理由继续追杀俄瑞斯特斯（残段 149 V = 145 J）。④

残段 149 V = 145 J，采用扬抑格七音步（trochaeus septēnārius）？

① 动词 exanclando：exantlare（源自古希腊语 ἐξαντλεῖν，意为"吸取"）= ex-haurire，意为"吸干"、"喝干"。这种古风时期的词汇仅仅出现在古拉丁语剧作家的笔下；可能属于宗教语言。这里是字面意思，用于神秘习俗：谋杀者饮用牺牲者的血，以便逃脱牺牲者的报仇。

② 拉丁语 ulciscerem 是动词 ulciscō（复仇、报仇；惩罚）的第一人称单数的未完成时主动态虚拟语气，在古拉丁语中经常用主动态替代主动意义的被动态。

③ 对照埃斯库罗斯，《报仇神》，诗行 463–467。

④ 对照埃斯库罗斯，《报仇神》，诗行 741。

Minerva.

Dico vicisse Orestem：vos ab hoc facessite[1]!

弥涅尔瓦（相当于古希腊的雅典娜）：

我宣布俄瑞斯特斯获胜：从此以后，请你们别纠缠他
（引、译自《古罗马文选》卷一，页 220）！

在结尾的场中，不仅女神雅典娜成功地化解了报仇神厄里尼厄斯（ Ἐρίνυες 或 Erinyes）[2] 的仇恨，而且在雅典娜（Athena 或 Athene）的影响下，报仇神变成了预言阿提卡的丰收、繁荣和幸福的降福女神或和善女神（残段 151－155 V）。[3]

残段 151－155 V 采用抑扬格六音步（iambus sēnārius）。雅典娜或者降幅女神的歌队预言了这个国家的丰收。

Caelum nitescere，arbores frondescere，

vites laetificae pampinis pubescere，

rami bacarum ubertate incurvescere，

segetes largiri fruges，florere omnia，

fontes scatere，herbis prata convestirier.

天空晴朗，树木发芽；

① 被动完成分词 facessite（阳性，呼格）：（古风时期的）recedere（远离别人）。

② 厄里厄尼斯是古希腊复仇三女神的统称，包括不安女神阿勒克托、嫉妒女神麦格拉和报仇女神提西福涅，参［美］J. E. 齐默尔曼编著，《希腊罗马神话辞典》（*Dictionary of Classical Mythology*），张霖欣编译，王增选审校，西安：陕西人民出版社，1987 年，页 120。

③ 当然西塞罗没有指明作者。出于这个原因，乔斯林（H. D. Jocelyn）对把它列入恩尼乌斯的戏剧表示怀疑，其理由是这样的：结尾的场里预告了国家阿提卡的幸福，这可能是罗马观众几乎不能理解的。参《恩尼乌斯的肃剧》，前揭，页 285。

葡萄藤蔓在枝叶中结果，

累累硕果压弯了枝桠的腰，

庄稼产量极大，一切欣欣向荣，

泉水向外喷涌，草地穿着绿装（引、译自《古罗马文选》卷一，页220）。

《阿尔克墨奥》

阿尔克墨奥（Alcmeo）是忒拜传说的英雄人物。当7位将领即将率军攻打忒拜的时候，先知安菲阿拉奥斯（Amphiaraos）确信，假如他加入这次远征，他将不会活着回来。为了避免这种命运，安菲阿拉奥斯在妻子厄里弗勒（Eriphyle）的帮助下藏起来。然而，厄里弗勒的兄弟阿德拉斯托斯（Adrastos）识破了其中的关联，用金项链贿赂他的姊妹，让她泄露她的丈夫藏匿的地方。于是，安菲阿拉奥斯不得不参加夺取忒拜的战斗，并在忒拜死亡：大地吞没了安菲阿拉奥斯。但是，之前安菲阿拉奥斯就得到了儿子阿尔克墨奥的承诺：安菲阿拉奥斯死后，他的儿子向厄里弗勒复仇。在父亲的悲剧性结局以后，阿尔克墨奥为了履行承诺，打死了母亲厄里弗勒（依据其他的一些版本，阿尔克墨奥从阿波罗那里接受这个委托）。由于谋杀母亲，阿尔克墨奥遭到厄里弗勒的复仇女神厄里尼厄斯的追杀，并被精神错乱打败。在这种状况下，阿尔克墨奥先到阿尔卡狄亚（Arkadien），接着到普索菲斯（Psophis）。

传世的残段是恩尼乌斯《阿尔克墨奥》的抒情部分。被复仇女神追杀的主人公描述了他的内心状态：压倒一切的恐惧——古代人不知道基督教意义上的忏悔——和正开始的精神错乱。在这个部分，恩尼乌斯表现出他对心理描写的兴趣，像在《编年纪》大师般地描写伊利亚（Ilia）的梦一样。恩尼乌斯试图用语

言表达人恐惧的非理性。

关于剧本《阿尔克墨奥》的范本，学界有分歧，因为已知的材料由 8 个古希腊诗人处理过，其中包括索福克勒斯和欧里庇得斯。欧里庇得斯甚至写过两个剧本：《阿尔克墨奥在哥林多》（*Alkmeon in Korinth*）和《阿尔克墨奥在普索菲斯》（*Alkmeon in Psophis*）。乔斯林（H. D. Jocelyn）认为，《阿尔克墨奥在哥林多》的一个摘录与恩尼乌斯的肃剧《阿尔克墨奥》的残段有某种类似，所以把《阿尔克墨奥在哥林多》视为《阿尔克墨奥》的原著（《恩尼乌斯的肃剧》，前揭，页189）。

据此，可以这样重构情节：在谋杀母亲以后——剧本中是否描述这个情节，不得而知（残段 21 V = 31J 只提及"故事发生在很久以前"）——阿尔克墨奥陷入不安、害怕和畏惧，在母亲的复仇女神的驱赶下（残段 22-26 V = 16-20J），最后来到哥林多。在哥林多，阿波罗和狄安娜最终解除了他的痛苦。

残段 21 V = 31J

... factum est iam diu.

……故事发生在很久以前（引、译自《古罗马文选》卷一，页 208）。

残段 22 - 26 V = 16 - 20J 采用扬抑格七音步（trochaeus septēnārius）。

Alcmeo.

Multis sum modis circumventus, morbo exilio atque inopia;

tum pavor sapientiam omnem mi exanimato expectorat：

alter① terribilem minatur② vitae cruciatum et necem;

quae nemo est tam firmo③ ingenio et tanta confidentia

quin refugiat④ timido sanguen⑤ atque exalbescat⑥ metu.

阿尔克墨奥：

> 用来困住我的方式很多：疾病、流放和穷困；
>
> 然后，恐惧吓走我的一切才智，让我忘记一切知识！
>
> 另一个可怕的方式就是威胁把一些活人折磨和杀死，
>
> 因此，没有人肯定自己有如此高的气质，如此大的信心，
>
> 以至于不会吓得失魂落魄地逃跑，因为惧怕吓得脸色苍

白（引、译自《古罗马文选》卷一，页209）。

接着，命运是这样安排的：在不知情的情况下，阿尔克墨奥将亲生女儿买为女奴。有人注意到，与埃斯库罗斯的《降福女神》（Eumeniden，亦译《报仇神》）相对，在欧里庇得斯的《阿尔克墨奥》（Alkmeon）和《俄瑞斯特斯》（Orestes，公元前408年演出）⑦中，复仇女神们没有出场，而只是出现在阿尔克墨奥

① 参《恩尼乌斯的肃剧》，前揭，页73；†alter†，意为"另外一个"、"另外的（二者之一）"。

② 动词 minātur 是 minor（恐吓；威胁；突出）的第三人称单数现在时主动态陈述语气。

③ 动词 firmo：肯定；确认；使坚定。

④ 动词 refugiat 是 refugiō（逃跑；逃离）的第三人称单数现在时主动态虚拟语气。

⑤ 名词 sanguen 通 sanguis（血；血气；精力；杀戮；孩子），与 timido（派生于 timidus：胆怯的；害怕的）一起，可译为"吓得失魂落魄地"。

⑥ 动词 exalbēscat 是 exalbēscō（脸色变白；脸色苍白）的第三人称单数现在时主动态虚拟语气。

⑦ 参《欧里庇得斯悲剧集》（下），周作人译，北京：中国对外翻译出版公司，2003年，页989以下。

和俄瑞斯特斯的想象中。恩尼乌斯似乎模仿这种实践。残段 27-
34 V=22-30 J，其中，34 V=21 J。这个残段的格律不清楚。其
中，诗行 29-30 采用抑抑扬格八音步（anapaest octōnārius），诗
行 31-33 采用抑抑扬格双拍诗行（anapaest dimeter），而诗行 34
采用扬抑格七音步（trochaeus septēnārius）。

残段 27-34 V=21-30 J

Alcmeo.

　　Unde haec flamma oritur?

　　　　　　Incede，incede，adsunt，me expetunt.

　　Fer mi auxilium，pestem abige a me，flammiferam hanc vim

quae mei excruciat.

　　Caerulea incinctae angui incedunt，circumstant cum ardenti-

bus taedis.

　　　　　Intendit crinitus Apollo

　　arcum auratum luna① innixus：

　　　　Diana facem iacit a laeva.

　　Sed mihi ne utiquam cor consentit cum oculorum aspectu.

阿尔克墨奥：

　　这火②从何而来？

　　快来！快来！他们到这里了，他们对我虎视眈眈！

　　请你帮帮我！让我摆脱这群害人精吧！这群武夫挥舞火
把，极度折磨我！

　　他们大步进逼，身上盘绕着暗蓝色的蛇，他们把我团团

① 月神卢娜（Luna）。

② 幻象是作为精神错乱开始标志的火，在希腊肃剧里也遇到，如埃斯库罗斯的
《阿伽门农》，在那里火的幻象使卡珊德拉的心醉神迷开始。

围住，手里举着燃烧的火把！

……那位长毛的阿波罗拉开

弓，镶金的弓，得到月神（Luna）的支持；

狄安娜将一个火把投到他的左边。

然而，我用心眼感受到的与用眼力见到的景象绝对不一致（引、译自《古罗马文选》卷一，页209及下）。①

《无家可归的美狄亚》

不过，恩尼乌斯最成功的肃剧还是《无家可归的美狄亚》（Medea Exul）。可惜的是，该剧只传下开场白的开始部分和其余一些零散诗行，而且传世的标题是《美狄亚》。这就导致人们有理由进行各种不同的猜测。大多数编者——如瓦伦（I. Vahlen）和华明顿（E. H. Warmington）——认为，这关涉这位古罗马诗人的这个剧本和另一个剧本，这个剧本错合（cōntāminō，不定式 cōntāminare）了欧里庇得斯的两个剧本，即传世的《美狄亚》（公元前431年演出）和《埃勾斯》（Aigeus，雅典国王）。而乔斯林不认为，这样的肃剧是可能的。乔斯林使得标题《无家可归的美狄亚》只是与哥林多的事件发生联系，认为还存在一个恩尼乌斯的剧本《美狄亚》。属于《美狄亚》的可能只有一个残段，里面有人被邀请去观光雅典城。其余出自恩尼乌斯《无家可归的美狄亚》的残段与传世的欧里庇得斯《美狄亚》的个别章节（参罗锦鳞主编，《罗念生全集》卷三，页87以下）类似。

在公元前431年在雅典演出的剧本里，欧里庇得斯回避传统的神话，创造了一个直到现在还对世界文学产生巨大影响的悲剧

① 最后一行诗的解释如下：阿尔克墨奥只有在幻想时才见到那些之前描述的事件，但是这些事件不在舞台上演出。

性妇女形象。美狄亚是黑海科尔基斯（Kolchis）国王艾埃斯特斯（Aiestes）的女儿，爱上了驾驶阿尔戈船（Argo）来科尔基斯取金羊毛的阿尔戈船船长伊阿宋（Iason）。借助于美狄亚的魔法，伊阿宋成功地获得金羊毛，并把金羊毛带给他的叔父、约尔科斯（Jolkos）国王佩利阿斯（Pelias）。在逃避父亲的途中，美狄亚杀死两个兄弟，并把肢解的尸身抛入大海，以便阻止追踪和引开追踪者。尽管伊阿宋完成了叔父交给的任务，可是叔父佩利阿斯仍然把伊阿宋排斥在应得的合法统治之外。这时，按照伊阿宋的指令，美狄亚向叔父复仇。她用智谋诱骗佩利阿斯的女儿们去杀死她们的父亲。接着，伊阿宋和美狄亚不得不逃往哥林多。他们在哥林多过上了几年的幸福婚姻生活，生育两个小男孩。不过，为了娶到哥林多国王克瑞翁（Kreon，意为"统治者"）的女儿，伊阿宋背叛了共患难的夫人美狄亚。

在这种情况下，欧里庇得斯的肃剧开场。在开场白（欧里庇得斯，《美狄亚》，行1-130）中，美狄亚的乳母讲述女主人的绝望。美狄亚受到丈夫遗弃的欺负，自尊心受到严重的伤害，陷入极度的绝望中。美狄亚甚至想到自杀。屋里传来美狄亚愤怒和抱怨的叫喊。

在哥林多妇女的歌队演唱进场歌（欧里庇得斯，《美狄亚》，行131-212）以后，美狄亚自己走出来，与歌队谈起她的悲惨处境，并宣布向伊阿宋、克瑞翁及其女儿复仇的决定（欧里庇得斯，《美狄亚》，场1）。此时，美狄亚是个无辜又无助的受害者，因而她的复仇具有合理的正义性。美狄亚身上充溢的"勇气"或"血气"（θυμός，见柏拉图，《王制》或《理想国》；参刘小枫，《重启古典诗学》，页56以下）是作为战士的最重要美德（欧里庇得斯，《美狄亚》，场1："我宁愿提着盾牌打三次仗，也不愿生一次孩子"，参见《罗念生全集》卷三，页97），并使

得此时的美狄亚成为古希腊新女性或女权的先驱，因而这个无家可归的外邦人得到由女人组成的歌队的同情、理解和支持［欧里庇得斯，《美狄亚》，进唱歌；场1；第一合唱歌（行410-445）；场2；第二合唱歌（行627-662）］。

这时，克瑞翁上场，命令美狄亚马上带着两个孩子离开哥林多。美狄亚复仇的意图迫使克瑞翁为了女儿的幸福而驱逐美狄亚。美狄亚隐藏自己的复仇意图，成功地骗取在哥林多继续逗留的一天时间（欧里庇得斯，《美狄亚》，场1）。

接下来是美狄亚与伊阿宋的对手戏。有些歉疚的伊阿宋来给美狄亚和小孩旅费，遭到美狄亚愤怒的拒绝。在伊阿宋与美狄亚的大吵大闹过程中，美狄亚再次历数她为这个负心汉所做的一切。不过，伊阿宋坚持要娶哥林多国王的女儿，给出的理由就是为了孩子们的将来幸福着想（欧里庇得斯，《美狄亚》，场2）。

正当美狄亚无家可归、走投无路的时候，从得尔斐游历到哥林多的埃勾斯答应让她逃往雅典寻求庇护，条件是美狄亚帮助他获得子嗣。在美狄亚与埃勾斯的相遇以后，美狄亚的复仇计划已经确定。美狄亚让两个孩子拿着礼物送给宫中的年轻新娘。伊阿宋的新娘格劳科（Glauke）在结婚那天应该收到的美狄亚亲手做的长袍将像火一样在她的肉体里燃烧，让她痛苦地死去，也让那个触怒美狄亚的人克瑞翁死去。更过分的是，由于找到退路，美狄亚的复仇更加肆无忌惮。尤其是当美狄亚看到埃勾斯没有子嗣的痛苦以后，美狄亚的血气无限上升，驱使美狄亚走向极端。美狄亚打算杀死自己的亲生孩子（行791-793），以此打击负心汉伊阿宋，让他心如刀割。此时，歌队转而对美狄亚的复仇计划表示一致抗议（行811-816）。歌队不仅质疑美狄亚的退路（行824-850）［欧里庇得斯，《美狄亚》，场3；第三合唱歌（行821-865）］，而且认为美狄亚的行为是恐怖的，而孩子是无辜的，所

以竭力反对（行976-977）［欧里庇得斯，《美狄亚》，场4；第四合唱歌（行976-1001）］。

当然，美狄亚也并不是不明白"虎毒不食子"的道理。有杀子想法的时候，美狄亚还感到痛苦悲伤。后来，美狄亚的内心也曾有过多次的苦痛挣扎（行1040-1048、1056-1058和1069-1077）。尽管如此，美狄亚的愤怒（李小均译文："血气，人间一切邪行的根源"）还是战胜了她的理智（行1078-1080）。尽管美狄亚意识到那是一种可怕的罪行，可她还是能够一次又一次地重新找到杀死孩子的理由。第一个理由就是保住光荣。美狄亚说：

> 不要有人认为我软弱无能，温良恭顺；我恰好是另外一种女人：我对敌人很强暴，对朋友却很温和。要像我这样的为人才算光荣（欧里庇得斯，《美狄亚》，行807-810；罗念生译，《罗念生全集》卷三，页111）。①

可见，美狄亚有着男子的荣誉感，自视为英雄。的确，美狄亚为了伊阿宋而不顾一切，已经显示出她的双重人格，尤其是作为女人的温柔。可惜的是，忘恩负义的丈夫抛弃了美狄亚。此时，美狄亚再次展示了只有男子才具备的智谋、勇气和残酷。

第二次动摇时，美狄亚找的理由就是害怕饶恕敌人以后反而遭到敌人的嘲笑："难道我想饶了我的仇人，反遭受他们的嘲笑吗"（行1049-1051；罗念生译）？而"仇人的嘲笑自然是难以容忍的"（行797）（欧里庇得斯，《美狄亚》，场3、5）。

① 或译："不要任何人认为我卑贱怯懦，无能为力；恰恰相反，我要对敌残酷，对友温柔。这才能给生命带来光荣"（李小均译），引自特斯托雷（Aristide Tessitore）：欧里庇得斯与血气，李小均译，见刘小枫选编，《古典诗文绎读·西学卷·古代编》（上），页215以下。

　　第三次动摇时，美狄亚的理由比较奇特："我不能让我的仇人侮辱我的孩儿"；既然他们非死不可，那么"我生了他们，就可以把他们杀死"（行1059-1061；罗念生译）。

　　几番思想斗争以后，当仇恨和愤怒战胜理智的时候，美狄亚用剑砍断了母爱的纽带［欧里庇得斯，《美狄亚》，第五合唱歌（行1251-1292）］。血气，战士最优秀的美德，在美狄亚灵魂的战场上最终获胜。不过，血气是一柄双刃剑。虽然美狄亚的复仇大获全胜，但是美狄亚复仇的正当性遭到彻底的质疑和批判。美狄亚本人也从一个值得同情的弱者变成了十恶不赦的罪人。

　　在向克瑞翁及其女儿复仇方面，美狄亚利用了她的负心汉。美狄亚借口想同丈夫和好，找来伊阿宋。在谈话中，美狄亚伪装明智而温顺。像丈夫一样，美狄亚也以为了孩子们的将来幸福着想为由，让孩子送礼物给克瑞翁的新娘，讨好克瑞翁的女儿。实际上，这是一个致命的复仇阴谋。美狄亚的表演十分成功，不仅骗取了伊阿宋的信任，而且连孩子的教育者也似乎对她的突然转变深信不疑。唯有歌队长还在祈祷不要发生更大的灾祸（欧里庇得斯，《美狄亚》，场4）。唯有歌队还在谴责美狄亚的阴谋（第四合唱歌）。

　　当获悉自己如愿以偿地成功复仇（毒死克瑞翁及其女儿）时，美狄亚得意地享受着复仇的快感。很快，美狄亚又发现自己现在已经失去孩子。在独白中，美狄亚徘徊在对孩子的爱和复仇欲望之间。孩子的命运已经注定的思想最终让美狄亚作出可怕的决定：美狄亚冲进屋里，企图杀死她的孩子（欧里庇得斯，《美狄亚》，场3）。而孩子们则寻求庇护（第五合唱歌）。

　　当伊阿宋赶来为了新娘之死而向美狄亚复仇并在孩子们那里寻求慰藉的时候，他遇到美狄亚。美狄亚站在那里，凝望着孩子

尸体旁边的一辆龙车，甚至禁止他最后一次爱抚他的儿子们。这个剧本以在哥林多为伊阿宋和美狄亚的亡子举行祭礼结束（欧里庇得斯，《美狄亚》，退场）。

从剧本结构来看，欧里庇得斯的5幕剧《美狄亚》（总共1419行）采用对称的结构：中心的第三场（欧里庇得斯，《美狄亚》，行663-823）是美狄亚与埃勾斯的相遇。第一场（行213-409）和第五场（行1002-1250）关涉美狄亚和哥林多皇室的恩怨情仇。其中，第一场里克瑞翁为了女儿的幸福驱逐美狄亚，第五场里美狄亚对克瑞翁及其女儿成功复仇。第二场（行446-626）和第四场（行866-975）是美狄亚与伊阿宋之间的戏。其中，第二场里伊阿宋虽然有些歉疚，但是在美狄亚面前还有颐指气使的神气，不过，在第四场里却被美狄亚玩弄于股掌之间。

从戏剧的情节发展来看，美狄亚从一个绝望到想自杀的弱女子逐步变成一个有血气的强悍战士，也从一个值得同情的受害者变成了一个冷酷无情的迫害者。在戏剧的结尾，罪犯美狄亚逃亡雅典，得到埃勾斯的欢迎。难道在欧里庇得斯的眼里美狄亚不是罪人，而是巾帼英雄？很难说，因为美狄亚虽然被视为生命的缔造者，但是她身上的那种血气为后来雅典的覆灭留下了隐患（特斯托雷：欧里庇得斯与血气，前揭，页215以下）。

没有争议的是，美狄亚的人物形象颇受争议。美狄亚的幽灵一直都在西方戏剧史上徘徊。可以说，欧里庇得斯的《美狄亚》对后世的戏剧创作产生了不可估量的巨大影响，尽管这部戏剧在古希腊戏剧比赛中只得了最后一名。譬如，古罗马肃剧诗人恩尼乌斯就创作《无家可归的美狄亚》。

尽管恩尼乌斯用古拉丁语改编的肃剧传世的残段较少，可我

们仍然有幸能够通过与古希腊原著的比较，得出一些关于这位古罗马诗人的艺术和创造力的重要结论。引人注目的首先是恩尼乌斯从未逐字逐句地翻译（trānslātiō）。恩尼乌斯的作品是仿作。恩尼乌斯认为，重要的是明确而清晰地强调某个章节的主要思路，常常放弃古希腊典范的起修饰作用的次要东西［西塞罗，《学园派哲学》（Academica）卷一，章3，节10］。[①] 但是，这位古拉丁诗人有时更准确地描绘各个细节。当恩尼乌斯想表达特别具有罗马色彩的感受的时候，总是这样。可以发现，在宗教领域里，恩尼乌斯懂得加入古罗马宗教语言的典型特点，如头韵法、词汇与音调的节律。总之，可以断定，诗人恩尼乌斯竭力使得古希腊式戏剧直观地具有古罗马的民族气质。达到这一点的常常是这样的方式：恩尼乌斯让事件的重点从外部转向内部。此外，像在《编年纪》里一样，在肃剧里恩尼乌斯喜爱充满诗意的自然描述和格言般的插句。

　　思路的紧张和乳母的开场白以后的某些细节的生动描绘在残段246-254 V（=208-216 J）[②] 那里可以辨别出。恩尼乌斯不理会美狄亚行为的各个细节。这些细节可能对于古罗马的观众来说过于苛刻。因此，恩尼乌斯引入对阿尔戈名称的词源学解释。值得注意的还有，在恩尼乌斯笔下制作阿尔戈船的材料不是意大利五针松木，而是冷杉木。这位古罗马人或许把松木同有些昂贵和带有异域风情的奢侈品联系起来。而恩尼乌斯觉得，冷杉木似乎更加适合于战争实践。

　　残段246-254 V（=208-216 J）采用抑扬格六音步（iambus

① 参 W. Röser, Ennius, Euripides und Homer（《恩尼乌斯、欧里庇得斯与荷马》），Würzburg 1939，页4-31。

② 对照欧里庇得斯，《美狄亚》，诗行1-8，参见罗锦鳞主编，《罗念生全集》卷三，页91。

sēnārius）。

Nutrix.

Utinam ne in nemore Pelio securibus

caesa accidisset① abiegna ad terram trabes，

neve inde navis inchoandi exordium

coepisset，② quae nunc nominatur③ nomine

Argo， quia Argivi in ea delecti viri

vecti petebant④ pellem inauratam arietis

Colchis imperio regis Peliae per dolum.

Nam numquam era errans⑤ mea domo efferret⑥ pedem

Medea animo aegro amore saevo saucia.

乳母：

要不是在波利翁山（Pelion）上的树林里用斧头

砍伐，冷杉木大方木料倒在地上，

要不是这艘船从那里开始设计、开始

制造，它现在因为阿尔戈的名字

扬名，因为挑选出来的阿尔戈英雄乘坐这艘船，

① 动词 accidisset 是 accidō（砍倒；倒于）的第三人称单数过去完成时主动态虚拟语气。

② 动词 coepisset 是 coepī（开始；承担）的第三人称单数过去完成时主动态虚拟语气。

③ 动词 nōminātur 是 nōminō（取名；扬名）的第三人称单数现在时被动态陈述语气。

④ 动词 petēbant 是 petō（追求；要求；申请；谋求；以……为目标）的第三人称复数未完成时主动态陈述语气。

⑤ 动词 errāns 是 errō（游荡；徘徊；迷路；犯错误）的现在分词。

⑥ 动词 efferret 是 efferō（拿出；带走；送葬；生产；高举；赞扬；发表）的第三人称单数未完成时主动态虚拟语气。

到科尔基斯去，按照国王佩利阿斯的谕旨，

用诡计谋求公羊的金羊毛！

我的女主人就不会犯错误；举步走出女主人的家门，

美狄亚啊，疯狂的爱情伤害了忧郁的心灵（引、译自《古罗马文选》卷一，页227）。

而在欧里庇得斯的剧本中，在乳母的开场白以后是教育者和美狄亚的孩子们一起出场。教育者问乳母为什么美狄亚站在屋子前面抱怨。属于这一场的是残段255－256 V（＝237－238 J）和257－258 V（＝222－223 J）。

残段255－256 V（＝237－238 J）采用抑扬格六音步（iambus sēnārius）。

Paedagogus.

　　Antiqua erilis fida custos corporis,

　　Quid sic te extra aedis exanimata eliminas?

教育者：

　　女主人的忠实保护者老态龙钟，

　　为什么你那么失魂落魄地冲出家门（引、译自《古罗马文选》卷一，页228)？

残段257－258 V（＝222－223 J)[1] 采用抑扬格六音步（iambus sēnārius）。

① 对照欧里庇得斯，《美狄亚》，诗行56－58，参见罗锦鳞主编，《罗念生全集》卷三，页92。

Nutrix.

Cupido cepit① miseram nunc me proloqui②
caelo atque terrae Medeai miserias.

乳母：

现在欲望抓住我这个可怜虫，对着天地

高声讲述美狄亚的不幸（引、译自《古罗马文选》卷
一，页 228）。

值得注意的是，在采用抑扬格六音步（iambus sēnārius）的
残段 255-256V（=237-238 J）那里，恩尼乌斯用称呼"女主人
的忠实保护者老态龙钟（fida custos erilis corporis）"处理欧里庇
得斯的文本 "παλαιὸν οἴκων κτῆμα δεσποίνης ἐμῆς（我主母家的老家
人）"（欧里庇得斯，《美狄亚》，诗行 49-51，罗念生译，参
《罗念生全集》卷三，页 92），赋予乳母一种充满爱的特征。与
此同时，恩尼乌斯通过强调主仆之间的忠诚（fida）关系，突显
对于古罗马家庭（familia）而言重要的价值观念。分词 exanimata
（字面意思为"失去灵魂的"、"半死的"）总结性和集中地，比
古希腊原著的相应词句（"为什么你站在门前自个儿诉苦？"）强
烈得多地揭示了乳母的灵魂状态，她愤怒、同情和忧虑得不得
了。强调这种情绪的还有采用头韵法"exanimata eliminas（失魂
落魄地冲出家门）"。

在残段 259-261 V（=219-220 J③）那里，美狄亚走出屋子，

① 动词 cēpit 是 capiō（取；抓；占领；承受；理解）的第三人称单数完成时主
动态陈述语气。

② 动词 prōloquī 是 prōloquor（说；表达；高声讲述；预言）的现在时不定式主
动态。

③ 乔斯林在他的残段汇编里没有收录诗行 259。

转向哥林多妇女的歌队。在这里欧里庇得斯简单的称呼"哥林多的妇女们（*Κορίνθιαι γυναῖκες*）"（欧里庇得斯,《美狄亚》,诗行214）被改写成一个包含多个形容词的短语：显然应该用概念 matronae（夫人们）和 optimates（贵族们）把古罗马状况反映进古希腊环境里。接着,美狄亚针对她离开祖国的谴责进行辩护：即使在这里欧里庇得斯的思路①也被缩短,叙述简明扼要。

在残段 259-261 V（=219-220 J②）中,诗行 259 和 261 采用扬抑格八音步（trochaeus octōnārius）,诗行 260 采用扬抑格七音步（trochaeus septēnārius）。

Medea.

Quae Corinthum arcem altam habetis③ matronae opulentae
optimates,

Multi suam rem bene gessere④ et publicam patria procul,

Multi qui domi aetatem agerent⑤ propterea sunt improbati.

① 参欧里庇得斯,《美狄亚》,诗行 214-218,参见罗锦鳞主编,《罗念生全集》卷三,页 96。比较译文："我离开这栋屋子,哥林多的妇女们,以便 / 你们不辱骂我。我确实知道：许多人必须骄傲, / 部分因为他们避开他人的目光,部分因为他们 / 站在众目睽睽之下。/ 也有些人悄悄地 / 退走,让自己摆脱迟钝的坏名声"（古希腊语原文："*Κορίνθιαι γυναῖκες, ἐξῆλθον δόμων, / μή μοί τι μέμφησθ᾽· οἶδα γὰρ πολλοὺς βροτῶν / σεμνοὺς γεγῶτας, τοὺς μὲν ὀμμάτων ἄπο, / τοὺς δ᾽ ἐν θυραίοις· οἱ δ᾽ ἀφ᾽ ἡσύχου ποδὸς/ δύσκλειαν ἐκτήσαντο καὶ ῥᾳθυμίαν*"）。［译自 D. Ebener, *Euripides, Tragödien, Tl. 1*（欧里庇得斯,《肃剧》第一部分）,希腊文与德文对照（griech./dt.）,Berlin 1972］

② 乔斯林在他的残段汇编里没有收录诗行 259。

③ 动词 habetis 是 habeo（有,具有；拥有,占有；保持,坚持；控制,管理；接受,忍受）的第二人称复数现在时主动态陈述语气。

④ 拉丁语 gessere 是 gero（作,进行）的第三人称复数（与前面的 suam【他们】一致）完成时主动态虚拟。

⑤ 拉丁语 agerent 是 ago（度过）的第三人称复数的未完成时主动态虚拟语气,搭配四格 aetatem,译为"虚度一生"。

美狄亚：

　　夫人们，富有的贵族们，① 你们有高高的要塞哥林多！

　　即使远离家国，许多人也会处理好他们的私事和公事。

　　因此，遭到否定的是许多人在家虚度人生（引、译自
《古罗马文选》卷一，页229）！

残段 264-265 V② 采用抑扬格六音步（iambus sēnārius）。

Creon.

　　Si te secundo lumine hic offendero,③

　　moriere.④

克瑞翁：

　　如果明天我还在这里见到你，

　　你将会死（引、译自《古罗马文选》卷一，页230）！

　　上面这个残段出自于克瑞翁命令美狄亚马上离开他的国家，
而她成功地拖延了一天的章节。在这个地方值得注意的是，与其
他习惯相反，恩尼乌斯回避古希腊文本中诗意的隐喻，用客观的
命令语言表达整个敦促。因此，像在古希腊文本里一样，转喻的
情节载体似乎也不是那个日子（欧里庇得斯，《美狄亚》，诗行

　　①　德语学者和英语学者都把 opulentae optimates 译为修饰呼格名词 matronae（夫
人们）的形容词"富有而高贵"，但拉丁语 optimates 是从形容词衍生的名词，而且也
是呼格，因此译成呼格 matronae（夫人们）的同位语更忠实于原文：富有的贵族们！
从句子结构来看，这是与前面的同位语"高高的要塞哥林多"呼应一致，保持句子
的前后均衡。

　　②　乔斯林在他的残段汇编里没有收录诗行 264-265。

　　③　动词 offenderō 是 offendō（见到；遇到）的第一人称单数将来完成时主动态
陈述语气。

　　④　动词 morīēre 是 morior（死）的第二人称单数将来时主动态陈述语气。

352－354)，而是国王克瑞翁本人。

残段 266－272 V (＝225－231 J) 采用扬抑格七音步 (tro-chaeus septēnārius)，是美狄亚对克瑞翁的威胁作出的反应。

Medea.

　　Nequaquam istuc istac ibit:① magna inest certatio.

　　Nam ut ego illi supplicarem② tanta blandiloquentia,

　　ni ob rem?

　　Qui volt esse quod volt,③ ita dat se res, ut operam dabit.④

　　Ille traversa mente mi hodie tradidit⑤repagula,

　　Quibus ego iram omnem recludam⑥ atque illi pernicienm dabo,

　　Mihi maerores, illi luctum, exitium illi, exilium mihi.

美狄亚:

　　绝不会从那里向那个地方去:卷入的是伟大的斗争。

　　因为，要不是为了一个目的，

　　我怎么会用那么多的花言巧语向他祈求?……

　　她想的正合他意:在这种态度下他亲自处理事端，如同

　　他会把事情处理好一样!

① 动词 ībit 是 eō (离去；行路) 的第三人称单数将来时主动态陈述语气。

② 动词 supplicārem 是 supplicō (请求，恳求；祈求；感谢) 的第一人称单数未完成时主动态虚拟语气。

③ 动词 volt 是 volō (愿意；愿望；渴望；要；要求；命令；认为；宁愿) 的第三人称单数现在时主动态陈述语气。因此，Qui volt esse quod volt 意思是"她想要的正合他意"。

④ 动词 dat 是第三人称单数现在时主动态陈述语气，dabit 是第三人称单数将来时主动态陈述语气，动词原形是 dō (给；提供；付出；安排；放弃；处理)。

⑤ 动词 trādidit 是 trādō (交付；留下给；出卖) 的第三人称单数完成时主动态陈述语气。

⑥ 动词 rēclūdam 是 reclūdō (揭开；放出；拉出) 的第一人称单数将来时主动态陈述语气，在这里意为"发泄"。

那个打歪主意的人今天把门闩留给我，

我将用这个门闩发泄全部的愤怒，把毁灭送给他，

把悲痛送给我，把灾难送给他，让他灭亡，让我流亡

（引、译自《古罗马文选》卷一，页230及下）。

在这段独白中，美狄亚把她的复仇计划透露给了歌队。在这里引人注目的是，恩尼乌斯比欧里庇得斯（对照欧里庇得斯，《美狄亚》，诗行365-375，参见《罗念生全集》卷三，页100）更强烈地把克瑞翁当作美狄亚的对手出场。美狄亚的愤怒和复仇仅仅针对克瑞翁一个人。美狄亚的自言自语中插入一段格言般的笺注。恩尼乌斯不仅与别的古拉丁肃剧诗人，而且还同谐剧诗人，如普劳图斯、凯基利乌斯和泰伦提乌斯一起分享这种对格言的偏爱。在诗行272那里，mihi（me，我）与illi（ille，那，那个，即"他"）交错搭配，而且mihi（me，我）出现在诗行的开头和结尾，很有表现力，很吸引人。

在残段276-277 V（=217-218 J），通过改变美狄亚在欧里庇得斯笔下具备了自尊心受伤害和复仇欲望的特征，恩尼乌斯首先把美狄亚描绘成一个束手无策、看不到出路的妇女，她不知道在哪里能够找到不幸中的安慰。依据西塞罗援引的诗句［《论演说家》（De Oratore）卷三，章58，节217］，美狄亚在舞台上泣不成声地讲述，这肯定唤起古罗马听众充满理解的同情（对照欧里庇得斯，《美狄亚》，诗行502-504，参《罗念生全集》卷三，页103）。

残段276-277 V（=217-218 J）采用抑扬格六音步（iambus sēnārius）。

Medea.

Quo nunc me vortam? Quod iter incipiam ingredi?

Domum paternamne anne① ad Peliae filias?

美狄亚：

现在我该求助于谁？我该开始走哪条路？

（回）父亲的家，还是到佩利阿斯的女儿们那里（引、译自《古罗马文选》卷一，页231。较读西塞罗，《论演说家》，页673－675）？

西塞罗称引这段话，意在说明"忧愁和悲伤要求用柔和的、饱满的、断断续续的、哀戚的声音去表达"（《论演说家》卷三，章58，节217，见西塞罗，《论演说家》，页673）。

残段279（＝244 J，格律不明）或许可以列入欧里庇得斯《美狄亚》诗行410以下充满同情的歌队演唱的歌曲。在这首歌曲里，哥林多妇女们既普遍地为妇女又个别地为美狄亚的命运抱不平（参欧里庇得斯，《美狄亚》，诗行431－432）。古拉丁语仿作里不现实的愿望在说服力中显得更加充满同情性。

Utinam ne umquam, Mede, Colchis cupido corde pedem②
extulisses!③

美狄亚啊，要是你从未由于爱欲熏心举步离开科尔基斯多好啊（引、译自《古罗马文选》卷一，页232）！

残段280 V（＝243 J）采用抑扬格六音步（iambus sēnārius），或许出自于一段誓言。在这段誓言里，古罗马的太阳

① 连词 anne 相当于 an：或者；还是。

② 动词 pedem 是 pedō（走出）的第一人称单数现在时主动态陈述语气。

③ 动词 extulissēs 是 efferō（使残忍，激怒；拿出，带走，送葬；生产；高举；赞扬；发表）的第二人称单数过去完成时主动态虚拟语气。

神索尔（Sol）被请来作证。

> Sol，qui candentem in caelo sublimat① facem
>
> 索尔，他在天上高高举起闪耀光芒的火炬……（引、
> 译自《古罗马文选》卷一，页232）

残段284-286（=234-236 J）格律不明，是模仿欧里庇得斯《美狄亚》诗行1251以下（尤其是诗行1251-1254和1258-1259）富有表现力的合唱歌曲的开头部分。但是，古拉丁语诗句的基调与古希腊语原文的基调截然不同。恩尼乌斯请来的不是大地和照耀一切的太阳，而是古罗马主神尤皮特和太阳神索尔。此外，恩尼乌斯扩大了吁请的内涵，在第二个诗行列举的首先是神的一切本性和能力，然后才是真实的请求（参《古罗马文选》卷一，页223以下）。

> Chorus.
>
> Iuppiter tuque adeo，summe Sol，qui res omnis spicis②，
>
> quique tuo cum lumine mare terram caelum contines，
>
> inspice③ hoc facinus，prius quam fiat，④ prohibessis ⑤scelus.
>
> 歌队：

① 动词sublīmat是sublīmō（高举）的第三人称单数现在时主动态陈述语气。

② 动词spicio取代specio（看见、观察），这是复合动词ad-spicio, con-spiceio的动词部分的独立形式。

③ 动词īnspice是īnspiciō（检查；观察；注视；研究）的第二人称单数现在时主动态命令式。

④ 动词fiat是faciō（干；做；实施）的第三人称单数现在时被动态虚拟语气，可译为"发生"。

⑤ 在古拉丁语中，prohibessis是prohibeō（阻止；禁止）的虚拟语气完成时主动态。

尤皮特啊，还有你，至高的索尔啊，是你俯瞰万事
万物，
是你用你的光拥抱大海、陆地和天空，
假如你察觉这个罪恶。那就尽可能在开始犯罪时阻止这
个罪行吧（译自《古罗马文选》卷一，页232及下）！

《佛埃尼克斯》

标题为《佛埃尼克斯》（*Phoenix* 或 *Phoinix*，参《古罗马文
选》卷一，页233及下）的那些肃剧都证明是索福克勒斯和欧
里庇得斯的。这些剧本的情节可能以荷马《伊利亚特》（*Ilias*）
报道的事件（卷九，行438以下）为内容（参《罗念生全集》
卷五，页222）。佛埃尼克斯是阿基琉斯（Achill）的教育者。在
特洛伊的阵营里，作为一名公使馆的官员，这位老人成功地改变
恼怒的阿基琉斯的主意，劝服阿基琉斯重新参加战斗。恩尼乌斯
的同名剧本仅传下为数不多的残段，不能够由此推断古希腊的范
本和情节。不过，还是可以由此管窥恩尼乌斯肃剧的特点，如格
言般的特征及其里面处理的关于美德和自由的哲学思考。像已经
提及的一样，格言属于古拉丁语肃剧的特征。

残段300-303 V（=254-257 J）采用扬抑格七音步（tro-
chaeus septēnārius），用头韵法实现特殊的音效。

Phoenix.

> Sed virum vera virtute vivere animatum addecet
> fortiterque innoxium stare adversum adversarios.
> Ea libertas est, qui pectus purum et firmum gestitat:
> aliae res obnoxiosae nocte in obscura latent.

佛埃尼克斯：

然而，对于男人来说，理应怀有真正的勇敢精神生活，作为无辜者，还勇敢地站出来反对敌手。

在那里，谁拥有一颗纯洁、坚定的心，他就是自由的：

在别处，在晚上，伤天害理的事隐藏在黑暗中（引、译自《古罗马文选》卷一，页233及下）。

《特拉蒙》

特拉蒙是阿基琉斯的父亲珀琉斯（Peleus）的兄弟，也是统治萨拉米斯（Salamis）的国王。夫人欧波伊娅（Euboia）为特拉蒙生育埃阿斯，沦为战俘的公主赫西奥涅（Hesione）为特拉蒙生养儿子透克罗斯（Teukros）。两个儿子一起出征特洛伊。在特洛伊，埃阿斯以伟大的英雄行为表现出色。不过，当埃阿斯同奥德修斯为了阿基琉斯的武器而争吵，法庭把武器裁决给奥德修斯的时候，出于对判决的愤怒，埃阿斯要在古希腊将领中实行血腥屠杀。为了阻止这种血腥屠杀，雅典娜让埃阿斯精神错乱，以至于埃阿斯杀死的不是古希腊的侯爵，而是羊群。埃阿斯意识到自己精神错乱的时候，他倒在了自己的剑下。透克罗斯独自一人从特洛伊战争返回祖国。不过，当透克罗斯抵达萨拉米斯的时候被父亲特拉蒙赶出家门，因为在古希腊阵营里透克罗斯没有阻止兄弟的卑劣行为。透克罗斯出逃，并最终在齐珀尔恩（Zypern）岛找到一个新家。

恩尼乌斯的《特拉蒙》（Telamo 或 Telamon）传世的有7个残段。其中，两个残段明显是在故事发生地萨拉米斯，而且是在透克罗斯从特洛伊返回的时候。古希腊英雄从特洛伊战争返乡的时候在萨拉米斯发生的故事是埃斯库罗斯的剧本《萨拉米斯的女人们》（Σαλαμίνιαι，关于埃阿斯的故事）和索福克勒斯的剧本《透克罗斯》（Teukros）的内容。当然，古希腊肃剧标题《特拉蒙》

(*Τελαμών*) 还未得到证实。所以恩尼乌斯的剧本可能追溯到已经提及的埃斯库罗斯的剧本和（或）索福克勒斯的《透克罗斯》。

残段 312－314 V① 采用扬抑格七音步（trochaeus septēnārius），又是哲学思考。

Telamo.

> Ego cum genui② tum morituros③ scivi ④et ei rei sustuli, ⑤
>
> Praeterea ad Troiam cum misi ob defendendam Graeciam,
>
> Scibam me in mortiferum bellum, non in epulas mittere.

特拉蒙：

> 当我生（儿子们）的时候，我意识到他们会死，并且忍受这件事；
>
> 此外，当我为了保卫希腊派他们到特洛伊去打仗的时候，
>
> 我知道，我派他们参加的是一场致命的战争，而不是盛宴

（引、译自《古罗马文选》卷一，页235）。

残段 316－323 V（＝270－271，265－269 J）采用扬抑格七音步（trochaeus septēnārius），又是宗教思考。

Telamo.

> Ego deum⑥genus esse semper dixi et dicam caelitum,

① 乔斯林在他的残段汇编里没有收录 312－314 V（＝I. Vahlen）。

② 动词 genuī 是 gignō（生；产；分娩）的第一人称单数现在时主动态陈述语气。

③ 将来时主动态分词 moritūrōs 是四格阳性复数，派生于动词 morior（死）。

④ 动词 scīvī 是 sciō（知道；意识到）的第一人称单数完成时主动态陈述语气。

⑤ 动词 sustulī 是 sufferō（忍受；支持）的第一人称单数完成时主动态陈述语气。

⑥ 在诗歌中，deum 可作二格。

sed eos non curare opinor, quid agat humanum genus:

nam si curent,① bene bonis sit, male malis, quod nunc abest.

　　Superstitiosi vates inpudentesque harioli,

aut inertes aut insani aut quibus egestas imperat,

qui sibi semitam non sapiunt,② alteri monstrant viam,

quibus divitias pollicentur, ab iis drachumam ipsi petunt.

De his divitiis sibi deducant③ drachumam, reddant④ cetera.

特拉蒙：

神的家族是我一直都在说的，我永远都会说的。

不过我认为，他们并关心人类会干什么：

因为，假如他们会关心，那么好人过得好，坏人过得差，现在却没有这种情况。

无知的预言者和无耻的占卜者，

他们要么道行浅薄，要么疯疯癫癫，要么以贫穷为幌子行骗，

他们不能为自己辨别道路，却为别人指路;⑤

他们允诺别人可望获得财富，他们自己却从别人那里索要一个德拉赫马⑥：

他们亲自从这笔财富里拿走那个德拉赫马，却绝口不提剩余的财富（引、译自《古罗马文选》卷一，页235及下）。

① 动词 cūrent 是 cūrō（关心）的第三人称复数现在时主动态虚拟语气。

② 动词 sapiunt 是 sapiō（知道；了解；辨别；分清；识别）的第三人称复数现在时主动态陈述语气。

③ 动词 dēdūcant 是 dēdūcō（带走；撤走）的第三人称复数现在时主动态虚拟语气。

④ 动词 reddant 是 reddō（交回；偿还；给予；回应）的第三人称复数现在时主动态虚拟语气，在这里意为"绝对不提；对……不作回应"。

⑤ 这句话意思是说，他们自己都不懂道行，却为别人指点迷津。

⑥ 古希腊银币单位。

最后还有一个肃剧引文，虽然不知道出自哪部戏剧，但是已经成为经常引用的名言。

残段398-400 V（=313-315 J）采用抑扬格六音步（iambus sēnārius）。

> Homo qui erranti comiter monstrat viam,
> Quasi lumen de suo lumine accendat[①] facit.[②]
> Nihilo minus ipsi lucet, cum illi accenderit.
> 一个人礼貌地为迷路者指路，
> 就好像用他的灯点亮另一盏灯。他在点灯，
> 虽然是照亮那些迷路者，但是丝毫不减地照亮他自己
> （引、译自《古罗马文选》卷一，页236）。

为了适应古罗马观众的需要，恩尼乌斯在改编古希腊剧本时常常有意识地改变原文，甚至加进一些古罗马的因素，赋予剧中情节以古罗马的色彩。譬如，在恩尼乌斯的剧本中有"统帅"、"平民"等概念，《安德罗马克》和《克瑞斯丰特斯》（Cresphontes）中有古罗马婚姻法中的法律模式等（参《古罗马文学史》，页55）。

从现存的恩尼乌斯戏剧残段来看，恩尼乌斯也像奈维乌斯一样采用错合（cōntāminō，不定式 cōntāminare）的编剧手法。譬如，《赎取赫克托尔的遗体》（Hectoris Lytra）可能是由埃斯库罗斯的1组三部曲错合而成。又如《伊菲革涅娅》是欧里庇得斯

① 动词 accendat 是 accendō（点燃；点亮）的第三人称单数现在时主动态虚拟语气。

② 动词 facit 是 faciō（做；产生）的第三人称单数现在时主动态陈述语气，本义是"他在做"，这里意为"他在点灯"。

和索福克勒斯的两部同名剧本错合（cōntāminō，不定式 cōntāminare）而成的，剧中的合唱队由欧里庇得斯的少女合唱队变成士兵合唱队（参《古罗马文学史》，页55）。

在格律方面，恩尼乌斯也进行了一些改变。譬如，恩尼乌斯有时用长短格（trochaeus）替代原剧的短长格（iambus，一般每行有3个节拍，每个节拍有两个音步：一短一长）。因此，短长格三拍诗行（iambus trimeter，古希腊的格律，相当于古罗马的短长格六音步，总共12个音节）就变成长短格八音步（trochaeus octōnārius，如诗行70－71）、长短格七音步（trochaeus septēnārius，如诗行260）或长短短格四拍诗行（dactylus tetrameter，如诗行65-68）。这种改变显然是为了让诗歌节奏更加符合古罗马人的语言习惯和古拉丁语的语音规律（参《古罗马文学史》，页56）。不过，恩尼乌斯的戏剧格律因而受到贺拉斯的抨击：

> ... Enii
> in scaenam missos① cum② magno pondere③ versus
> aut operae celeris④ nimium curaque⑤ carentis⑥

① 分词 missōs 是阳性过去分词 missus 的四格复数，动词原形是 mittō（送；派遣；打发；掷；带到；提供；释放；放弃；结束；省略）。

② 介词 cum（有），跟夺格。

③ 名词 pondere 是夺格单数，中性名词 pondus（重量；重要性；负担），这里指上文所说的格律诗句的"gravior（更加庄重）"，可译为"庄重"。

④ 单词 cēlēris 有两个词性。第一，作为第二人称单数现在时被动态虚拟语气，动词原形是 cēlō（藏匿；守秘密；隐瞒；遮蔽）。第二，作为形容词，原级是 celer（迅速的；快捷的；灵活的）。

⑤ 单词 cura 意为"关心；治疗；照料；安排；担忧"。

⑥ 单词 carentis 是 carēns（缺乏；没有）的二格单数。

aut ignoratae① premit② artis crimine turpi③

Non quivis videt immodulata poemata iudex,

et data④ Romanis venia est indigna poetis. （贺拉斯，《诗艺》，行 259－264）

在恩尼乌斯的

戏剧中，诗行结尾过于庄重，

作品要么会束之高阁，无人问津，

要么会受制于令人丢脸的艺术责难而被人忽视，

并非每个评论者都认为他的诗歌音韵不和谐，

尽管包容（这位）罗马诗人是不值得的（引、译自贺拉斯，《贺拉斯诗选》，页 234。参《诗学·诗艺》，前揭，页 151）。

那么，什么是写作的规则？依据亚里士多德的《诗学》，肃剧宜采用短长格（iambus），"因为在各种格律里，短长格（iambus）最合乎谈话的腔调"。依据贺拉斯的《诗艺》，（演员穿着平底鞋的）谐剧和（演员穿着高底鞋的）肃剧都采用短长格三拍诗行（iambus trimeter，即短长｜短长｜短长），有 6 个节奏（senos ictus；见《诗艺》，行 251－253），即六音步（senarius），因为这种格律用于对话最为适宜，而且足以压倒普通观众的喧噪，天生能配合动作（参《诗学·诗艺》，前揭，页 15

① 阴性分词 īgnōrātae，对应的阳性分词 īgnōrātus（未知的；被忽略的）。

② 单词 premit 是 premō（强迫；围困；关闭；抑制）的第三人称单数现在时主动态陈述语气，与后面的夺格一起，可译为"受制于"。

③ 形容词 turpi 的原级是 turpis（卑鄙，丑陋；难看；可耻；丢脸）。

④ 分词 data：对应的阳性分词是 datus（被给予）。

和 151）。

除了古希腊式肃剧，恩尼乌斯还创作古罗马式肃剧：紫袍剧。《萨比尼女子》（*Sabinae*）取材于罗慕路斯统治时期抢夺萨宾妇女的故事。而《安布拉基亚》（*Ambracia*）取材于公元前 189 年恩尼乌斯的恩人孚尔维乌斯率领古罗马军队攻占并摧毁埃托利亚城市安布拉基亚的历史（参《古罗马文学史》，页56）。

三、历史地位与影响

恩尼乌斯是个写作多面手，不仅写叙事诗，而且还写凉鞋剧和紫袍剧。可以用修辞学家和演说家弗隆托（Marcus Cornelius Fronto）的话来概括：恩尼乌斯"形象丰富（multiformis）"[《致维鲁斯》（*Ad Verum*）卷一，封 1，节 2，参 LCL 113，页 48 及下]。不过，恩尼乌斯的凉鞋剧仅有中等的水平，不是太低，也不是太高，因而备受争议。恩尼乌斯的影响产生于这种争议。譬如，西塞罗称引恩尼乌斯，而贺拉斯批评恩尼乌斯（《诗艺》，行 251–253）。在凉鞋剧方面，恩尼乌斯的继承人是他的外甥帕库维乌斯。

第二节　帕库维乌斯

一、生平简介

恩尼乌斯的肃剧继承人就是他的外甥帕库维乌斯（Marcus Pacuvius）。Pacuvius（帕库维乌斯）也写作 Pacuius（帕库伊乌斯），源于奥斯克语。关于帕库维乌斯的生平和事业，散见于哲罗姆、西塞罗、瓦罗引用蓬皮利乌斯（帕库维乌斯的弟子）的

格言、老普林尼（Gaius Plinius Secundus）和革利乌斯的作品。①

　　大约公元前 220 年左右，帕库维乌斯生于布伦迪西乌姆
（Brundisium），所以比恩尼乌斯年轻 19 岁，属于凯基利乌斯那
一辈人。将近公元前 130 年，快 90 岁的帕库维乌斯死于塔伦图
姆。帕库维乌斯的母亲是恩尼乌斯的姐姐。因而，从母系方面来
说，帕库维乌斯是墨萨皮伊人。而他的父亲则是奥斯克人。由于
帕库维乌斯在塔伦图姆附近的古拉丁语移民区布伦迪西乌姆长
大，他肯定也像他的舅舅一样掌握 3 种语言：古希腊语、古拉丁
语和奥斯克语。

　　年轻人帕库维乌斯来到古罗马城。在古罗马城，帕库维乌斯
首先作为画家而获得声誉。在公元前 1 世纪的时候，人们还可以
在波里乌姆（Boarium）广场的海格立斯（Herkules）神庙里欣
赏帕库维乌斯的画，像老普林尼［《自然史》（*Naturalis Historiae*
或 *Naturae Historiarum Libri XXXVI*）卷三十五，节 19］叙述的一
样。可能在他的舅舅逝世以后，帕库维乌斯才转向戏剧创作。有
人把帕库维乌斯视为恩尼乌斯的学生。不过，帕库维乌斯与恩尼
乌斯相反，只创作肃剧，正如普劳图斯与凯基利乌斯只献身于谐
剧一样。在帕库维乌斯创作的戏剧中，也有一个紫袍剧。这个历
史剧的标题为《鲍卢斯》（*Paulus*）。在《鲍卢斯》中，帕库维
乌斯可能美化了他的主人鲍卢斯（Aemilius Paulus）在皮得那
（Pydna）的胜利。② 因为像他的舅舅与斯基皮奥集团老一代人交
往一样，帕库维乌斯与年轻一代的斯基皮奥族人交往。其中，帕
库维乌斯是鲍卢斯的诗人朋友。该剧仅传下 4 行残诗（参王焕

　　① Petra Schierl（席尔），*Die Tragödien des Pacuvius*（《帕库维乌斯的肃剧》），
Berlin 2006，页 1。

　　② 除了肃剧，据说帕库维乌斯——像恩尼乌斯一样——也写作了杂咏（Satu-
ra）。参《古罗马文选》卷一，页 272-279 和 314 以下。

生，《古罗马文学史》，页81）。

公元前140年，80岁的帕库维乌斯还和比他年轻50岁左右的阿克基乌斯一起参加舞台剧百年庆典。此后，帕库维乌斯生病了，从古罗马城迁回塔伦图姆，在那里度过了最后的岁月。在塔伦图姆，游遍亚洲的阿克基乌斯拜访过帕库维乌斯，而且还为帕库维乌斯朗诵了自己的肃剧《阿特柔斯》（*Atreus*；希腊神话中阿特柔斯与提埃斯特斯是兄弟）。对此，帕库维乌斯既有赞词，又有批评。帕库维乌斯认为，阿克基乌斯的文辞未经琢磨。阿克基乌斯为此表示歉意（参席尔，《帕库维乌斯的肃剧》，页3）。

二、作品评述

尽管在世的时间很长，可是帕库维乌斯的名下只有13部肃剧，包括12部古希腊式肃剧和1部古罗马式肃剧"紫袍剧"。此外，帕库维乌斯可能还写有别的剧本，如《俄瑞斯特斯》、《普罗特西劳斯》（*Protesilaus*）和《提埃斯特斯》（*Thyestes*），但是这3个剧本未经证实（参席尔，《帕库维乌斯的肃剧》，页6以下）。

之所以创作的文学作品这么少，或许是因为帕库维乌斯很晚才转向艺术创作。此外，与他的继承人阿克基乌斯不同，帕库维乌斯的创作速度很慢。帕库维乌斯总是认真、细致地探讨素材，并且最准确地研究神话。帕库维乌斯在这方面的博学受到古代文学批评家的赞扬。譬如，贺拉斯认为，"帕库维乌斯获得博学老人的名声（aufert ｜ Pacuvius docti famam senis）"（《书札》卷二，封1，行55-56，参见贺拉斯，《贺拉斯诗选》，页192；《古罗马文学史》，页83）。

帕库维乌斯的12部古希腊式肃剧分别是《安提奥帕》（*Antiope*）、《阿塔兰塔》（*Atalanta*）、《克律塞斯》（*Chryses*）、《为奴

的俄瑞斯特斯》(*Dulorestes*)、《赫尔弥奥涅》(*Hermione*)、《佩里贝娅》(*Periboea*)、《透克罗斯》(*Teucer*)、《美杜莎》(*Medus*)、《伊利昂娜》(*Iliona*)、《洗脚》(*Niptra*)、《盔甲之争》(*Armorum Iudicium*)和《彭透斯》[*Pentheus*(*vel Bacchae*)](参席尔,《帕库维乌斯的肃剧》,页91以下;LCL 314,页158以下)。

从标题来看,《阿塔兰塔》、《盔甲之争》和《彭透斯》的典范是埃斯库罗斯的同名剧本,《克律塞斯》、《赫尔弥奥涅》、《洗脚》和《透克罗斯》的典范是索福克勒斯的同名剧本,而《安提奥帕》和《彭透斯》的典范则是欧里庇得斯的作品。此外,在典范方面,与《阿塔兰塔》对应的是阿里斯提阿斯(Aristias)的 Ἀταλάντη(或 *Atalante*,古拉丁语为 *Atalanta*),与《赫尔弥奥涅》对应的是特奥多罗斯(Theodoros)的 Ἑρμιόνη(古拉丁语为 *Hermione*),与《彭透斯》对应的是诗人伊奥丰(Iophon)、吕科福隆(Lykophron)和忒斯庇斯(Thespis)的肃剧 Πενθεύς(或 *Pentheas*,古拉丁语为 *Pentheus*),与《透克罗斯》对应的是欧阿瑞托斯(Euaretos)、伊昂(Ion)和尼科马科斯(Nikomachos)的同名肃剧。只有大约三分之一的剧本——即《为奴的俄瑞斯特斯》、《伊利昂娜》、《美杜莎》和《佩里贝娅》——没有同名的古希腊典范相对应,也许还可能排除帕库维乌斯的范本是已知的古典肃剧,因为其中的《佩里贝娅》可能仅仅与素材俄纽斯(Oineus)有关,《为奴的俄瑞斯特斯》可能涉及俄瑞斯特斯向埃吉斯托斯和克吕泰墨斯特拉复仇,而《伊利昂娜》可能是对恩尼乌斯《赫卡柏》的反应,《美杜莎》可能是恩尼乌斯《美狄亚》的回答(参席尔,《帕库维乌斯的肃剧》,页21和28及下)。

除了标题,帕库维乌斯的剧作现存308个残段,更确切地说,大约450个诗行或诗行的部分。其中,286个残段注明作者是帕库

维乌斯，22 个残段可能被指派给帕库维乌斯。它们流传的形式是 41 个古代和中世纪作家的作品中的摘引。其中，最重要的摘引作家是西塞罗、革利乌斯（Aulus Gellius）、瓦罗、诺尼乌斯、查理西乌斯（Flavius Sosipater Charisius）、狄俄墨得斯（Diomedes）、普里斯基安（Priscian）和塞尔维乌斯（参席尔，《帕库维乌斯的肃剧》，页 37–51）。有些剧本可以确信是帕库维乌斯的作品。见证《彭透斯》的只有塞尔维乌斯。而诺尼乌斯虽然让帕库维乌斯的大部分残段得以流传，并引用了其他的肃剧，但是对这个剧本却不知［诺尼乌斯，《辞疏》（De Compendiosa Doctrina）①］。没有确切的材料证实帕库维乌斯早期剧本的上演时间。从凯基利乌斯的谐剧《骗局》（Fallacia）的影射推断，帕库维乌斯的《佩里贝娅》产生于公元前 168 年。从普劳图斯信以为真的影射帕库维乌斯的《安提奥帕》和《美杜莎》，可以确定早期创作时期是在公元前 191 年以前（参席尔，《帕库维乌斯的肃剧》，页 5）。

从已知的残段和证据来看，帕库维乌斯以神话为戏剧的题材，剧本《阿塔兰塔》的典范可能是阿斯提达马斯（Astydamas）、斯平塔罗斯（Spintharos）和狄奥尼修斯（Dionysios）的剧本《帕耳忒诺派俄斯》（Παρθενοπαῖος 或 Parthenopaeus），《赫尔弥奥涅》的典范是欧里庇得斯的《安德罗马克》，《洗脚》的典范是索福克勒斯的《受伤的奥德修斯》（Ὀδυσσεὺς Ἀκανθοπλήξ 或 Odysseus Akanthoplēx），《佩里贝娅》的典范也许是欧里庇得斯

① 《辞疏》原名 Noni Marcelli Peripatetici Tubursicensis de Conpendiosa Doctrina ad Filium 或 De Compendiosa Doctrina per Litteras ad Filius，作者为 4 世纪的古罗马文法家诺尼乌斯（Nonius Marcellus 或 Noni Marcelli），这部辞典采用字母顺序，称引古罗马共和国时期作家作品，包括阿克基乌斯与帕库维乌斯的肃剧、卢基利乌斯的讽刺诗和西塞那的历史作品，因而成为研究古罗马共和国时期失落作品的主要资料来源，参曼廷邦德，《拉丁文学词典》，页 197 及下。

的《俄纽斯》（*Οἰνεύς* 或 *Oineus*），《透克罗斯》的典范也许是埃斯库罗斯的《萨拉米斯的女人们》（*Σαλαμίνιαι* 或 *Salaminiai*）（参席尔，《帕库维乌斯的肃剧》，页 21 及下）。

帕库维乌斯的选材源自古希腊肃剧。其中，《克律塞斯》的题材取自欧里庇得斯的《伊菲革涅娅在陶里斯》（*Iphigeneia in Tauris*，参《罗念生全集》卷三，页 275 以下），《伊利安娜》的题材取自欧里庇得斯的《赫卡柏》［参《欧里庇得斯肃剧集》（上），前揭，页 1 以下］，《美杜莎》的题材取自欧里庇得斯的《美狄亚》，《为奴的俄瑞斯特斯》的题材取自埃斯库罗斯的《奠酒人》（*Choephoroi*）、索福克勒斯和欧里庇得斯的《厄勒克特拉》（*Electra*）。[①] 而从神话学者希吉努斯（Hygin）论述肃剧神话的《神话集》（*Fabulae*）来看，《伊利昂娜》、《美杜莎》和《为奴的俄瑞斯特斯》都采用了同一个神话题材（参席尔，《帕库维乌斯的肃剧》，页 22 以下）。

帕库维乌斯最喜欢的题材是特洛伊战争的传说。《盔甲之争》涉及特洛伊战争中的一个事件。《克律塞斯》、《为奴的俄瑞斯特斯》、《赫尔弥奥涅》、《伊利昂娜》、《洗脚》和《透克罗斯》则叙述特洛伊战争中古希腊英雄们的故事。部分叙述从特洛伊战争返回以后的事件，如《洗脚》和《透克罗斯》。部分直接与战争关联，如《伊利昂娜》和《透克罗斯》。有些涉及特洛伊英雄的下一代，如《为奴的俄瑞斯特斯》。而《安提奥帕》、《彭透斯》和《佩里贝娅》的题材属于广义的忒拜传说。属于此列的可能还有《阿特兰塔》。此外，《美杜莎》以美狄亚的传说为题材（参席尔，《帕库维乌斯的肃剧》，页

① 模仿欧里庇得斯的《厄勒克特拉》（*Elektra* 或 *Electra*），参《欧里庇得斯悲剧集》（中），页 877 以下。

25）。

从上述的标题和残篇在一定程度上可以推断情节的展开。然而，由于没有帕库维乌斯剧本的古希腊语典范，不可能——像恩尼乌斯一样——了解诗人如何处理帕库维乌斯的典范。根据标题，只能断定，帕库维乌斯似乎不能与恩尼乌斯对欧里庇得斯的偏爱分开。《安提奥帕》是只效仿欧里庇得斯创作的一个剧本。

《安提奥帕》

安提奥帕是忒拜国王尼科特乌斯（Nykteus）的女儿，被尤皮特诱奸。由于父亲的愤怒，安提奥帕离家出走。然而，按照国王的命令，作为战俘被叔父送回忒拜。在路上的基瑟隆（Kithairon）山脚下，安提奥帕生下孪生兄弟安菲奥（Amphio）和泽托斯（Zethos）。他们遭到遗弃，不过，幸好被一个牧人发现并且抚养。当两兄弟长大成人以后，他们为母亲的艰难命运复仇。按照墨丘利的预言，安菲奥成为忒拜国王，通过弹奏里拉（古希腊的一种5根弦或7根弦的竖琴）重建遭到毁坏的忒拜城墙。

关于帕库维乌斯的《安提奥帕》（参席尔，《帕库维乌斯的肃剧》，页91以下），西塞罗发现，这个剧本是从欧里庇得斯的同名剧本里逐字逐句翻译（trānslātiō）的［《论至善和至恶》（*De Finibus Bonorum et Malorum*）卷一，章2，节4］。[①] 传世的帕库维乌斯剧本有16个残段。欧里庇得斯剧本有超过50个残段。不过，这些残段并无交集，因此不能比较两者的

① 参西塞罗，《论至善和至恶》，石敏敏译，北京：中国社会科学出版社，2005年，页4及下。

文风。

在采用抑扬格六音步（iambus sēnārius）的残段 2-8 R 那里，安菲奥为歌队出了一个谜语，或许是为了解释里拉的起源。假如西塞罗所说的是对的，那么在古希腊文本里肯定也可以找到这个谜语（参《古罗马文选》卷一，页 240 及下）。

Amphio.

　　Quadrupes tardigrada agrestis humilis aspera，

　　brevi capite，cervice anguina，aspectu truci，

　　eviscerata① inanima cum animali sono.

Ascici.

　　Ita saeptuosa dictione abs te datur

　　quod coniectura sapiens aegre contuit②：

　　non intellegimus，nisi si aperte dixeris. ③

Amphio.

　　Testudo（引自席尔，《帕库维乌斯的肃剧》，页 107）.

安菲奥：

　　四条腿的缓步动物，野生，矮小而粗糙，

　　头短，脖子像蛇的一样——它的样子凶猛！——

　　除去肠子，没有生命，却有动物的声响。

　　① 阴性过去分词 eviscerata 是被动态，动词原形是 eviscero（取出肠子；摘除内脏）。

　　② 动词 contuo（-ere，这种表达仅用于这里）通古风时期 contueor（-eri），意为"发觉、认出"。

　　③ 动词 dīxerīs 是 dīcō（说；宣布）的第二人称单数将来完成时主动态虚拟语气。此外，古拉丁语原文或为 Ch.：non intellegimus，nisi si aperte dixeris. / ita saeptuose dictio | abs te datur，/ quod coniectura sapiens aegre contuit. 意为："合唱队：如果你不说清楚——你的讲话如此加密，那么我们也不明白聪明人也猜不出的东西"。

市民歌队：

　　讲话的方式如此加密，你所提供的谜面很抽象，

　　智者也难猜出谜底。

　　假如你不会公布（谜底），我们就不知道。

安菲奥：

　　"龟①"（译自《古罗马文选》卷一，页241。参席尔，《帕库维乌斯的肃剧》，页108）。

　　而帕库维乌斯的《安提奥帕》里这个谜语的典范可能就是索福克勒斯的山羊剧《追迹者》（Ἰχνευταί，参席尔，《帕库维乌斯的肃剧》，页19）。这表明，帕库维乌斯在创作《安提奥帕》时采用了错合（cōntāminō，不定式 cōntāmināre）的手法。

　　以索福克勒斯为典范的还有帕库维乌斯的《透克罗斯》、②《洗脚》、《克律塞斯》和《赫尔弥奥涅》。当然，在肃剧《克律塞斯》中，帕库维乌斯也加入了欧里庇得斯戏剧的一个元素，也就是说，用欧里庇得斯《克吕西波斯》（Chrysippus）错合（cōntāminō，不定式 cōntāmināre）索福克勒斯《克律塞斯》（Chryses）。而《为奴的俄瑞斯特斯》则错合（cōntāminō，不定式 cōntāmināre）了希腊3大肃剧诗人的作品：埃斯库罗斯的《奠酒人》、索福克勒斯的《厄勒克特拉》和欧里庇得斯的《厄勒克特拉》（参《古罗马文学史》，页79）。默雷指出，3位希腊肃剧诗人虽然都写关于厄勒克特拉的题材，但是处理方法不同：埃斯库罗斯具有现实主义色彩，欧里庇得斯也试图通

　　① 里拉（Lyra）是古希腊的一种竖琴，有5根弦或7根弦，它的共鸣板是用龟壳制作的。

　　② 亦译"条克尔"，古希腊神话人物，特洛伊的第一代王，特拉蒙（Telamon）之子，优秀射手，因此特洛伊人也叫"条克尔人"。

过感同身受的描写表现逼真，只有索福克勒斯不带主观色彩，努力保持原始故事的真实性（参默雷，《古希腊文学史》，页254）。

《克律塞斯》

克律塞伊斯（Chryseis）是斯敏特（Sminthe）岛阿波罗祭司克律塞斯的女儿，在特洛伊前的阵营里作为战利品被分配给阿伽门农。在特洛伊战争结束以后，这个姑娘怀着阿伽门农的孩子，返回父亲那里。她称她所生的儿子叫克律塞斯。在从陶里斯（Taurerland）到弥克那（Mykene）的逃亡途中，俄瑞斯特斯同他的朋友皮拉得斯（Pylades）和妹妹伊菲革涅娅由于风暴来到斯敏特岛。在斯敏特岛上，他们恳求年轻的克律塞斯的保护，躲避陶里斯国王托阿斯（Thoas）的迫害。在起初不乐意以后，克律塞斯获悉，俄瑞斯特斯和伊菲革涅娅是他的同父异母的兄弟姐妹，并帮助他们成功返回祖国。帕库维乌斯的《克律塞斯》可能是仿作索福克勒斯的肃剧《克律塞斯》（*Χρύσης*），不过也加入了欧里庇得斯《克吕西波斯》（*Χρύσιππος*）的几个元素，而帕库维乌斯《克律塞斯》里俄瑞斯特斯与皮拉得斯的友谊证明（残段69）则与欧里庇得斯的《伊菲革涅娅在陶里斯》（*Iphigenie im Taurerland*）578以下相对应（参席尔，《帕库维乌斯的肃剧》，页19和192以下）。

残段86-92 R采用扬抑格七音步（trochaeus septēnārius），以字谜的方式对天地进行哲学思考。从残段内容来看，斯敏特是故事发生地（参《古罗马文选》卷一，页241及下）。

Hoc vide, circum supraque quod complexu continet

terram

Solisque exortu capessit① candorem，occasu nigret，②

id quod nostri caelum memorant，Grai perhibent aethera：

quidquid est hoc，omnia animat format alit auget creat③

sepelit recipitque in sese omnia，omniumque idem est pater，④

indidemque eadem aeque oriuntur de integro⑤ atque eodem

occidunt. ⑥

你瞧，由于在上方环绕，它在上面拥抱

地球，

在日出以后抓住光亮，在日落以后变得黑暗，

因此，我们称之为天空，而希腊人称之为苍穹。

无论怎样它都如此：它让万物复苏，

生成，供养，生长和繁殖；

它自己埋葬一切，也接收一切，万物之父也正是它，

在同一个地方，就像它们同样地从开初生长一样，也同

样地死去（引、译自《古罗马文选》卷一，页242。参

席尔，《帕库维乌斯的肃剧》，页231及下）。

帕库维乌斯依靠古希腊的后古典主义肃剧诗人来寻找遥远的神

　　① 动词 capessit 是 capessō（抓住；拿；保持；向往）的第三人称单数现在时主动态陈述语气。

　　② 动词 nigret 派生于动词 nigreō（变得黑暗）。

　　③ 动词 animat、format、alit、auget 与 creat 都是第三人称单数现在时主动态陈述语气，动词原形分别是 animō（复苏；复活）、fōrmō（形成；产生）、alō（供养；养育）、augeō（使生长）与 creō（生育；繁殖）。

　　④ 或为 sepelit recipitque in sese omnia omniumque idemst pater。参席尔，《帕库维乌斯的肃剧》，页232。

　　⑤ 在这里，de（介词：从；根据；脱离；由于；关于）integro（动词：开初）意为"从开初"。

　　⑥ 动词 oriuntur 与 occidunt 都是第三人称复数现在时主动态陈述语气，动词原形分别是 orior（出生；降生）与 occidō（倒下；死）。

话，用新的题材与人物来装饰传统的素材。所以帕库维乌斯的《美杜莎》就是欧里庇得斯的美狄亚传说的延续。美狄亚和她的儿子美杜莎在他们的家乡科尔基斯相逢，从他的父亲那里获得了统治权。

《伊利昂娜》

《伊利昂娜》是欧里庇得斯的《赫卡柏》（*Hekabe*）的平行剧本：在帕库维乌斯的剧本中，正在睡觉的伊利昂娜的亡子的灵魂出现在舞台上，而在欧里庇得斯的作品中——也许还在恩尼乌斯模仿的同名剧本中——被谋杀的波吕多洛斯（Polydoros）的鬼魂在赫卡柏的帐篷四周飘荡。在这些肃剧作品中，帕库维乌斯可能也以同时代的古希腊戏剧家的剧本为典范。

特洛伊国王普里阿摩斯和妻子赫卡柏让儿子波吕多洛斯藏到与色雷斯国王波吕墨斯托耳（Polymestor）结婚的女儿伊利昂娜那里去。然而，伊利昂娜秘密地把兄弟波吕多洛斯伪装成儿子德伊皮罗斯（Deipylos），而称儿子为波吕多洛斯。在攻占特洛伊以后，古希腊人贿赂波吕墨斯托耳杀死普里阿摩斯的儿子波吕多洛斯。然而由于搞混淆，波吕墨斯托耳杀死了亲生儿子德伊皮罗斯。之后，伊利昂娜向兄弟揭示了真相，他们一起报仇，挖出波吕墨斯托耳的眼睛，然后杀死他。在神话作家希吉努斯的《神话集》里，这个神话就是这样流传的。像已经提及的一样，帕库维乌斯的肃剧范本可能就是在欧里庇得斯以后处理这个神话素材，当然肯定也与欧里庇得斯《赫卡柏》的第二部分有某些相似之处。

这个素材绝对富含戏剧性效果，由此解释了受到的喜爱：直到贺拉斯时代，古罗马的公众还很喜欢这个剧本。因为这个剧本以最令人震惊的场面开始：在睡觉的伊利昂娜面前出现了被谋杀的儿子德伊皮罗斯的鬼魂，他要求她埋葬他的骸骨。西塞罗摘录并多次提及这个场面。

残段 197–201 R 采用抑扬格八音步（iambus octōnārius）。

Mater，te appello，[①] tu，quae curam somno suspensam levas

neque te mei miseret，surge et sepeli natum ⟨tuum⟩

prius quam ferae

volucresque...[②]

neu reliquias quaeso mias[③] sireis[④] denudatis [⑤]ossibus[⑥]

per terram sanie delibutas[⑦]foede divexarier.

妈妈，我在叫你！[⑧] 你呀，你以睡觉的方式缓解外露的焦虑，

你不可怜我——起床，埋葬（你的）儿子，

在野兽

和鸟……之前，

求求你，不许我的遗骸——在骸骨裸露以后——

被流淌的血弄脏，在地上毫无尊严地被拖曳（引、译自《帕库维乌斯的肃剧》，页 324；《古罗马文选》卷一，

① 参 *Remains of Old Latin*（《古代拉丁典籍残篇集成》，Ed. and transl. by E. H. Warmington），卷二，［LCL 314］，页 238 及下。

② 或为 Neque te mei miseret，surge et sepeli natum ⟨...⟩ / prius quam ferae volucresque ⟨...⟩，见席尔，《帕库维乌斯的肃剧》，页 324。

③ 如果传世的正确，那么代词 mias 通 meas（我的；阴性第一人称代词的四格，复数）。

④ 动词 sireis 是古代拉丁语的情态形式，取代古典时期 sino（现在时不定式 sinere）的现在完成时虚拟式 siveris，意为"允许"、"许可"。

⑤ 动词 dēnūdātis 是 dēnūdō（曝露）的第三人称复数现在时主动态陈述语气。

⑥ 或为 neu reliquias semesas sireis denudatis ossibus。见席尔，《帕库维乌斯的肃剧》，页 324。

⑦ 拉丁语动词 delibuo（现在时不定式 delibuere）意为"润湿"、"弄脏"和"玷污"。

⑧ 见西塞罗，《为塞斯提乌斯辩护》，章 59，节 126。

页 244）！

贺拉斯在一首讽刺诗（《讽刺诗集》卷二，首3，行60-62）里叙述了一个有趣的关涉演员福菲乌斯（Fufius）的戏剧插曲：福菲乌斯要扮演微睡的伊利昂娜，有些微醉，真的入睡了。扮演德伊皮罗斯的鬼魂的同事卡提埃努斯（Catienus）努力唤醒他。在这种情况下，观众支持卡提埃努斯，其方式就是同他一起怒吼："妈妈，我在叫你"（残段197R，抑扬格八音步）！这表明，这场戏多么受到欢迎，以至于每个古罗马人都能背诵（参席尔，《帕库维乌斯的肃剧》，页325）。

此外，西塞罗还注意到，死者以动人的旋律诵唱话语。这种旋律让观众感动落泪。不过，西塞罗不理解死者害怕什么。西塞罗认为，没必要为死后的任何事焦虑，因为死后万事皆空（《图斯库卢姆谈话录》卷一，章44，节107，参LCL 141，页126及下；席尔，《帕库维乌斯的肃剧》，页324）。

《洗 脚》

假如《伊利昂娜》的荣誉首先是建立在令人震惊的鬼魂场景的舞台效果基础上的，在这个场景里帕库维乌斯动用了所有的听觉和视觉手段，那么《洗脚》（参《帕库维乌斯的肃剧》，页386以下；《古罗马文选》卷一，页244以下）受到重视和赞扬则首先是因为充满艺术性地完成的语言塑造和与此有关的性格刻画。西塞罗强调，在克制、但动人地叙述身体疼痛的方面，这位古罗马诗人以他自己的表达方式，超越了索福克勒斯的同名范本，因为在索福克勒斯笔下主人公以没有尊严的方式抱怨和呻吟。而帕库维乌斯笔下的奥德修斯强忍剧痛，安静地死去。西塞罗称赞说，奥德修斯变得默不作声，不是身体的疼痛减轻，而是心灵的痛苦

遭到责备的遏制（《图斯库卢姆谈话录》卷二，章21，节50，参
LCL 141，页204及下）。

《洗脚》的内容可能是这样的，即奥德修斯获悉一个神谕：
他自己的儿子将杀死他。因此，当奥德修斯返回家乡伊塔卡
（Ithaka）的时候，他把自己弄得面目全非，让他的儿子特勒马
科斯（Telemachos）认不出他。然而，年迈的乳母欧律克莱娅
（Eurykleia）在为奥德修斯洗脚的时候，认出了奥德修斯。因此，
标题称作《洗脚》。

残段244－246 R采用的格律是扬抑格七音步（trochaeus
septēnārius）。

> Cedo tuum pedem ⟨mi⟩, lymphis flavis fulvum ut pulverem
> manibus isdem, quibus Ulixi saepe permulsi,[①] abluam[②]
> lassitudinemque minuam manuum mollitudine.

（欧律克莱娅：）

把你的脚给（我），以便在淡黄色的[③]水里，我用同一
双手洗去

黄褐色的灰尘，以前我常用这双手擦洗奥德修斯的脚，

通过这双手的轻揉[④]缓解疲乏（引、译自《古罗马文
选》卷一，页245。参《帕库维乌斯的肃剧》，页401）。

　　① 动词 permulsī 是 permulceō（擦拭；搓洗）的第一人称单数完成时主动态陈
述语气。

　　② 动词 abluam 是 abluō（洗掉；洗去）的第一人称单数将来时主动态陈述语气。

　　③ 或为"泛着金光的"，参阿尔布雷希特主编，《古罗马文选》卷一，页245。

　　④ 或为"用这双温柔的手"，参阿尔布雷希特主编，《古罗马文选》卷一，页
245。

在这一场戏之后，奥德修斯与基尔克（Kirke）所生的儿子特勒马科斯作为乘船遇难者来到伊塔卡，与他的父亲相遇。在没有认出对方的情况下，两个人陷入争斗。在争斗过程中，特勒马科斯让奥德修斯受到致命伤。将死的奥德修斯在痛苦中支支吾吾，被抬上舞台。奥德修斯的抱怨遭到歌队温和的斥责。

残段 256－267 R 采用的格律是抑抑扬格双拍诗行（anapaest dimeter）。

Ulixes.

> Pedetemptim ac sedato① nisu,②
>
> ne succussu arripiat③ maior
>
> dolor

<p style="text-align:center">＊　＊　＊</p>

Chorus.

> Tu quoque Ulixes, quamquam graviter
>
> cernimus④ ictum, nimis paene animo es
>
> molli, qui consuetus in armis
>
> aevom⑤ agere⑥

<p style="text-align:center">＊　＊　＊</p>

①　动词 sēdātō 是 sēdō（走）的第二人称单数将来时主动态命令式。

②　名词 nīsū 是阳性名词 nīsus（努力；奋斗；升高；压力）的夺格单数，这里意为"用劲儿"。与此有关的是，过去分词主动态 nīsus 通 nīxus，动词原形是 nītor（起来；努力；奋斗；依靠）。

③　动词 arripiat 是 arripiō（抓住；用力抽取；占领；承担；领会）的第三人称单数现在时主动态虚拟语气。

④　动词 cernimus 是 cernō（分开；分辨；筛选；决定；考虑到）的第一人称复数现在时主动态陈述语气。

⑤　名词 aevom 通古风时期 aevum（长久；时间；永久；不死）。

⑥　动词不定式，派生于 agō（追逐；驱赶；移动），这里意为"驰骋"。

Ulixes.

　　Retinēte，tenēte！①Opprimit② ulcus：

　　Nudate！③ Heu me miserum，excrucior！④

　　　Operite：⑤ abscedite⑥ iam iam.

　　Mittite：⑦ nam attrectatu ⑧et quassu

　　saevum amplificatis⑨ dolorem.

奥德修斯：

　　你走吧，一步一步地用劲儿！

　　不要因为颤动让我承受更大的

　　痛……

歌队：

　　奥德修斯啊，尽管我们见你的

　　伤势很重，你的意志也真是太

　　软弱⑩了，你可是习惯了在战斗中

　　长时间奔跑的……

　　① 动词 retinēte 与 tenēte 都是第二人称复数现在时主动态命令式，动词原形分别是 retineō（遏制；扣留；保留；遵守；占领；限制）和 teneō（拿着；抓住；保持；控制）。

　　② 动词 opprimit 是 opprimō（压；抑制；克服；侵袭）的第三人称单数现在时主动态陈述语气。

　　③ 被动态过去分词 nūdāte 是阳性单数呼格，派生于 nūdō（揭开；露出）。

　　④ 动词 excrucior 是 excruciō（折磨）的第一人称单数现在时被动态陈述语气。

　　⑤ 动词 operīte 是 operiō（盖；隐藏）的第二人称复数现在时主动态命令式，在这里意为“包扎”。

　　⑥ 动词 abscēdite 是 abscēdō（走开）的第二人称复数现在时主动态命令式。

　　⑦ 动词 mittite 是 mittō（送；派遣；打发；释放；放弃；结束；带到；提供）的第二人称复数现在时主动态命令式，在这里意为“放过；别打扰”。

　　⑧ 动名词 attrectātū 是夺格，派生于动词 attrectō（触碰）。

　　⑨ 动词 amplificātis 是 amplificō（增加；扩大）的第二人称复数现在时主动态陈述语气。

　　⑩ 参席尔，《帕库维乌斯的肃剧》，页 412。

奥德修斯：

　　你们停一停！你们停下！伤口侵袭（我）！

　　揭开（伤疤）啊！哎呀，我这个不幸者，遭折磨惨了！

　　你们包扎（伤口）吧！你们现在马上走开吧！

　　你们放过我吧！因为通过触碰和震动，

　　你们增加了剧烈的痛（引、译自《古罗马文选》卷一，

页 246。参《帕库维乌斯的肃剧》，页 412）。

此外，在肃剧《洗脚》结尾部分，奥德修斯讲了劝自己和他人都要勇敢的一席话，正如西塞罗所摘录（《图斯库卢姆谈话录》卷二，章 21，节 50，参 LCL 141，页 204 及下）的一样。

残段 268 - 269 R 采用的格律是扬抑格七音步（trochaeus septēnārius）。

　　Conqueri fortunam adversam, non lamentari decet：

　　id viri est officium, fletus muliebri ingenio additus.

　　面对厄运强烈抗争，恸哭是不合适的：

　　它是男人的职责；哭泣是附属于女人的天性（引、译自《古罗马文选》卷一，页 247。参《帕库维乌斯的肃剧》，页 414）。

除了以古希腊肃剧为创作典范，帕库维乌斯还创造了许多富有激情、动人心魄的场面。譬如，在《透克罗斯》中，特拉蒙愤怒而又悲伤地责怪儿子透克罗斯没有同其异母兄长埃阿斯一起回来。埃阿斯因为同奥德修斯争夺阿基琉斯的盔甲未成而羞愧，自杀于特洛伊城外。在西塞罗时代还曾重新上演的《克律塞斯》中俄瑞斯特斯和皮拉得斯被陶洛斯人活捉以后，面对残暴（ὠμότης）

的国王，他们互相争着为朋友去死（参王焕生，《古罗马文学史》，页79）。这个剧本模仿索福克勒斯的《伊菲革涅娅在陶洛斯》。西塞罗称赞说，当戏演到这一场时，观众都从座位上站起来热烈喝彩，为这一情节鼓掌（《论友谊》，章7，节24，参 LCL 154，页134 及下；西塞罗，《论老年·论友谊·论责任》，页56）。

受到古希腊哲学的影响，帕库维乌斯刻画的人物是理性主义者。譬如，在《洗脚》，奥德修斯虽然因受伤而痛苦万分，但是像廊下派哲学家一样很克制。又如，在《克律塞斯》中，帕库维乌斯认为，太空是一切存在之父，大地是一切存在之母，太空生精神，大地生肉体。对于占卜者的话语，帕库维乌斯以嘲弄的口吻告诫人们可以听，却不可信。

三、历史地位与影响

正如前面提及的一样，流传至今的残篇不能让人进一步地了解诗人帕库维乌斯的创作技巧。当然，这些残段让人对帕库维乌斯的诗歌文笔有一个印象。这个印象首先就是：为什么古罗马文学批评家视帕库维乌斯为公元前 2 世纪以前最伟大的古罗马肃剧诗人，或者至少与阿克基乌斯一起分享这个声誉。因此，瓦罗在帕库维乌斯的语言中看到了肃剧体裁的内涵。其中，对帕库维乌斯来讲，这种体裁在于最高的文笔：语言丰富（ubertas），即"表达方式或风格的高度丰富"（参《帕库维乌斯的肃剧》，页30）。与之相符合的还有西塞罗的评价（《论最好的演说家》，章1，节2）：

> Itaque licet① dicere② et Ennium summum epicum poetam，si

① 动词 licet 的第二种词形变化，仅用于主动态，主语为非人称，相当于英语情态动词 may：可以。

② 动词 dīcere 是 dīcō（称作）的现在时不定式主动态。

cui ita videtur,① et Pacuvium tragicum, Caecilium fortasse comicum

　　因此，假如这被认为是正确的，那么就可以把恩尼乌斯称作最杰出的叙事诗诗人，可以把帕库维乌斯称作最杰出的肃剧诗人，也许可以把凯基利乌斯称作最杰出的谐剧诗人（引、译自 LCL 386，页 354。参《古罗马文选》卷一，页 239）。

　　西塞罗为剧本《洗脚》的一个地方做注释：帕库维乌斯在这里表现出来的高超措辞技艺甚至盖过了索福克勒斯。可见，与恩尼乌斯相比，帕库维乌斯更加注重润色（西塞罗，《演说家》，章 11，节 36，参 LCL 342，页 330－331）。昆体良认为，帕库维乌斯的肃剧富有表现力（《雄辩术原理》卷一，章 8，节 11，参 LCL 124，页 204 及下），② 在古代肃剧诗人中和阿克基乌斯一样最杰出，因为他们"思想丰富，文字凝练，人物威严"（《雄辩术原理》卷十，章 1，节 97，参 LCL 127，页 304 及下）。

　　当然，帕库维乌斯也受到批评。时人卢基利乌斯和后来的昆体良批评帕库维乌斯的诗的语言创造能力：直接接受古希腊范本里的形容词。这种状况反映了那个时代翻译（trānslātiō）文学的语言特征。帕库维乌斯的语言具有古罗马早期肃剧普遍的典型特

　　① 单词 vidētur（被视为）是动词 videō（视为）的第三人称单数现在时被动态的陈述语气。德语版与英语版都把被动态译为主动态，添加了主语"有人"。

　　② 昆体良在《雄辩术原理》第十卷提及"措辞的重要性"（卷十，章 1，节 97，参 LCL 127，页 304 及下）。相关的是，昆体良把帕库维乌斯与西塞罗等人并列，认为他们的作品"产生巨大魅力"（《雄辩术原理》卷一，章 8，节 11，参《昆体良教育论著选》，页 37；LCL 124，页 204 及下）。与此相反的是，西塞罗指出，帕库维乌斯似乎造了一些非常笨拙的复合句（《演说家》卷一，章 5，节 67，参 LCL 124，页 156 及下），帕库维乌斯与凯基利乌斯一样，没有使用纯的语言（《布鲁图斯》，章 74，节 258，参 LCL 342，页 222 及下）。

征，缺乏古拉丁语文学里有关的标准。这点可以从构词法看出来：词尾变化，更确切地说，避免使用古拉丁语的主动态或被动态、动词变位（如用 frendeo 代替 frendo)[1] 和名词变格（如用复数 flucti 代替 fluctus)[2] 之间的来回变动（参席尔，《帕库维乌斯的肃剧》，页30及下）。西塞罗也认为，帕库维乌斯的古拉丁语不纯熟（《布鲁图斯》，章74，节258，参 LCL 342，页222-223；王焕生，《古罗马文学史》，页81）。此外，修辞学家和演说家弗隆托认为：帕库维乌斯"适中（mediocris)"（《致维鲁斯》卷一，封1，节2，参 LCL 113，页48及下；《古罗马文艺批评史纲》，页273）。

帕库维乌斯肃剧流传下来的残段只有在很少的情况下才允许我们验证这些评价的正确性。帕库维乌斯的特长似乎在于构思动人的舞台场面（如在《伊利昂娜》中）。同样地，恩尼乌斯的其余肃剧要素甚至在帕库维乌斯那里得到了一定程度上的发扬光大：箴言诗、普遍的哲学思考、谜语和谜语笑话。在语言方面帕库维乌斯证实了恩尼乌斯已经使用的艺术手段，如头韵法、词语与音调的修辞手段、首语重复法和交错配列（一种修辞手法）。不过，除此之外，帕库维乌斯的剧作还有一些被有意识地用作措辞手段的特点，譬如，以-itudo 结尾的长的、丰富的构词，如 geminitudo［即 geminō（成双，孪生；成倍，翻番）＋ itudo］、obitudo［即 obitus（消灭；逝世）＋ itudo］、temeritudo［即 temerō（强暴；毒化）＋ itudo］和 anxitudo［即 anxius（恐惧、害怕）＋ itudo］。另外，诗人帕库维乌斯喜欢详细描写和直观地表达。毫无疑问，帕库维乌斯对诗歌修辞语言的发展产生了决定

[1] 古拉丁语 frendeo, frendo, 意为"把牙齿咬得咯咯响；磨碎，捣碎，研碎"。
[2] 古拉丁语 flucti, fluctus, 意为"波浪，水流；不安，危险"。

性的影响。

从帕库维乌斯作品的流传、接受和反应来看，他的肃剧像恩尼乌斯和阿克基乌斯的肃剧一样，在公元前2世纪和公元前1世纪为广大观众和有教养的人所熟知，并受到他们的赏识。在共和国晚期和奥古斯都时期，帕库维乌斯和阿克基乌斯被视为最伟大的共和国肃剧诗人。此后他们常常一起被称作共和国肃剧的一流代表人物。不过，这种评价处于一种钦佩中。这种钦佩是冲着作为正确使用语言的权威的经典作家（veteres）[①] 和共和国肃剧提出来的。尽管昆体良承认其文学史的意义，可他把这些肃剧诗人从荐为教材的作家们区分出来。

公元前1世纪贺拉斯在《书札》第二卷第一首第五十六行提及文学批评家的论争，即帕库维乌斯是"博学的（doctus）"，而阿克基乌斯是"崇高的（altus）"。[②] 由此产生了两位肃剧诗人的个人功绩的比较。不过，贺拉斯并没有点明其中的含义。昆体良介绍了或许可以追溯到奥古斯都时期观点的评价，这种评价证明阿克基乌斯是"有影响的（vires；本义为"力量"）"，而帕库维乌斯是 doctrina（有教益的）（《雄辩术原理》卷十，章1，节97，参 LCL 127，页304及下）。与此一致的是维勒伊乌斯（Velleius），他通过与古希腊肃剧诗人的比较证实阿克基乌斯的文笔优点是"有血有肉（sanguis）"[③]。依据革利乌斯流传的轶事（《阿提卡之夜》卷十三，章2，节5），阿克基乌斯的作品被帕

① 古拉丁语 vetus 意为"旧的，年老的"，veteres 意为"老作家、经典作家"，即正确使用语言的权威。

② 古拉丁语 altus 不仅意为"崇高"（参王焕生，《古罗马文学史》，页83），而且还有"炉火纯青"、"高"、"深"和"远"的意思。

③ 古拉丁语 sanguis 本义为"血、血液"。这里指引申义："有血有肉、生动、有生气"。

库维乌斯赞扬为"感人（sonora），并且充满人性的高贵（gran-dia）"。① 从帕库维乌斯对阿克基乌斯的针砭——阿克基乌斯的文笔比较生硬［duriora（durus、dura 和 durum 的比较级），本义"更加生硬"，引申义"比较不成熟"］、比较粗糙［acerbiora（acerbus、acerba 和 acerbum 的比较级），本义"更加酸涩"，引申义"比较粗糙"］——（参 LCL 200，页 418 及下）也许可以推出，帕库维乌斯本人看重精心琢磨出来的表达方式。可以说明这点的绝对是西塞罗指出的充满艺术性的诗行，即"华丽而精致的诗行（ornati elaboratique versus）"。② 革利乌斯夸赞帕库维乌斯"优雅而又庄重（elegantissima gravitas）"。瓦罗称帕库维乌斯是最高文笔即"（表达或语言）丰富多彩（ubertas）"的代表人物。而对于复古主义者弗隆托来说，帕库维乌斯代表的文笔属于"中间类型（genus medium 或 mediocris）"，即既不华丽，也不简朴（《致维鲁斯》卷一，封1，节2）。值得注意的是，对于阿克基乌斯，瓦罗没有提及，弗隆托也只是提及阿克基乌斯是 inae-qualis（不均匀的、不相等的，即文风摇摆不定，时而华丽，时而简朴，见《致维鲁斯》卷一，封1，节2，参 LCL 113，页 48 及下）。鉴于上面介绍的评价，博学的（doctus）和崇高的（al-tus）这两个对比词汇指的可能就是肃剧的文笔特征和影响。像古希腊语文学里的 σοφός（智慧的、有经验的），博学的（doctus）

① 古拉丁语 grandia 意为"崇高的、伟大的；充满人性的高贵或尊严"，sono-ra（即 sonorus）本义是（说话人）"动听但空洞的、言之无物的、漂亮而空泛的、夸夸其谈的"（话语），（诗人）"雷鸣的；华丽的、辉煌的"，这里的意思是"感人，动人"。

② 古拉丁语 Ornati elaboratique versus（华丽而精致的诗行）可以追溯到 ornatus（华丽的）以及此类的文笔范畴，如 suavitas（适意的、甜美的、令人愉悦的）和 ele-gantia（优雅），参 Dionysios Chalkomatas, *Ciceros Dichtungstheorie, Ein Beitrag zur Ge-schichte der Antiken Literaturästhetik*（《西塞罗的创作理论》），Berlin 2007，页 166。

被诗人普遍使用，不只是新诗人，使人注意到文学——特别是古
希腊文学的——传统的知识和语言能力。研究者让博学的（doc-
tus）同肃剧诗人帕库维乌斯可能的品性都发生联系。最多的一
种观点就是帕库维乌斯因为在古希腊神话方面的知识而获得，尤
其体现在帕库维乌斯对他处理的神话的选材方面和肃剧的构思方
面。此外，还可以推测，帕库维乌斯把这个形容词归因于他的语
言成就和对典范作品的处理。重要的是，把帕库维乌斯评价为博
学的（doctus），因为这种评价反映了通过肃剧的重新上演或者
自己的读物认识帕库维乌斯的一代人的观点。不过，不应该对这
种评价给予过高的评价，因为临时代表这种评价的只是一群人，
贺拉斯与他们保持距离，昆体良通过把批评家描述为"致力成
博学者（qui esse docti adfectant）"质疑他们的评价（参《帕库维
乌斯的肃剧》，页52以下，尤其是页64及下）。

第三节　阿克基乌斯

一、生平简介

　　许多有教养的古罗马人认为，阿克基乌斯是他们最伟大的肃
剧诗人。公元前170年左右，比帕库维乌斯晚50年，阿克基乌
斯要么生于拉丁化的翁布里亚人居住的城市毕萨乌鲁姆（Pisau-
rum），即彼萨罗（Pesaro），要么生于古罗马城。作为自由人
（获释奴），他的父母（参科瓦略夫，《古代罗马史》，页608）
绝对属于在毕萨乌鲁姆土生土长的名门望族阿克基乌斯（Acci-
er）。像已经提及的一样，公元前140年，阿克基乌斯30岁时与
80岁的帕库维乌斯一起登台，表演各自创作的一个肃剧（《布鲁
图斯》，章64，节229，参LCL 342，页196-197）。不久以后，

阿克基乌斯前往小亚细亚和古希腊学习，可能还像当时已经很流行的那样，为了向享有声望的学者学习雄辩术与哲学。在旅途中，阿克基乌斯拜访塔伦图姆的帕库维乌斯，并且为帕库维乌斯朗诵了阿克基乌斯自己的《阿特柔斯》（Atreus，参阿尔布雷希特主编，《古罗马文选》卷一，页237）。花白诗人帕库维乌斯觉得这个小伙子的作品虽然"感人（sonora），并且充满人性的高贵（grandia）"，但是还比较生硬（duriora），比较粗糙（acerbiora）。阿克基乌斯承认帕库维乌斯说得对，但是他并不很后悔，因为这给了他希望，今后会写得更好。接下来阿克基乌斯打比方，为这种批评辩解：

> Nam quod in pomis, itidem, … esse① aiunt ②in ingeniis;
> quae dura et acerba nascuntur,③ post fiunt④ mitia et iucunda;⑤
> sed quae gignuntur⑥ statim vieta et mollia atque in principio sunt
> uvida, non matura mox fiunt, sed putria.

> 因为他们说，关于天才的情况也像关于水果的情况一样：起初长得生硬、苦涩，后来变得柔软、美味。但是那些生长出来就立刻成熟、柔软，多汁的水果，不是变得可口，而是变烂（革利乌斯，《阿提卡之夜》卷十三，章2，节5，

① 动词现在时不定式 esse 有两个词源，esse 的动词原形或者是 sum（是，存在），或者 ēsse 是 edō（吃）。

② 单词 āiunt 是 aiō（说）的第三人称复数现在时主动态陈述语气。

③ 单词 nascuntur 是 nāscor（生下来，天生；生长）的第三人称复数现在时主动态陈述语气，可以译为：起初长得。

④ 单词 fiunt 是 fīō（变得）的第三人称复数现在时主动态陈述语气。

⑤ 形容词 mītia 的原形是 mītis（柔软；味淡），形容词 iūcunda 的原级是 iūcundus（美味）。

⑥ 第三人称复数现在时被动态陈述语气 gignuntur（被生下来），动词原形是 gignō（生；产生），可以译为：长出来。

译自 LCL 200，页 418 及下）。

这个插曲与泰伦提乌斯和凯基利乌斯报道的相类似（参《古罗马文选》卷一，页 127），可能关系到一件逸闻趣事，而这个逸闻趣事反映了后世的一种文学评价。可以由此推断出阿克基乌斯的艺术发展，而这种发展或许体现在成熟作品里文笔的文雅中。

可以肯定，在古罗马城里阿克基乌斯是一个有声望的人，并且领导诗歌委员会。在与古希腊艺术同一的卡麦南（Camenen）神庙里，阿克基乌斯为自己建了一个巨大的凯旋雕像。阿克基乌斯的矮小身材与巨大的雕像形成可笑的对比（老普林尼，《自然史》卷三十四，节 19，参《古罗马文选》卷一，页 250，脚注 1）。

与帕库维乌斯不同，阿克基乌斯不属于斯基皮奥集团。在古罗马城的资助者与靠山是公元前 138 年到西班牙当总督的布鲁图斯·卡莱库斯（Iunius Brutus 或 Decimus Junius Brutus Callaicus）。为了取悦于布鲁图斯·卡莱库斯，阿克基乌斯写了一部反对独裁专制的紫袍剧《布鲁图斯》（Brutus，参 LCL 314，页 560 以下）。

像他的前辈一样，阿克基乌斯也活到了很高的岁数。西塞罗报道，他还亲自结识了阿克基乌斯，而且与阿克基乌斯展开了讨论。这位诗人或许死于公元前 85 年左右，享年 85 岁左右。

二、作品评述

在漫长的在生时期，阿克基乌斯很勤奋，证实了他在多方面的文学才能。阿克基乌斯因为他的肃剧而享有很高的声誉。不过，除此之外，阿克基乌斯还研究文法学和文学。另外，像恩尼乌斯一样，阿克基乌斯写了一部长约 27 卷的历史叙事诗，标题为《编年纪》（Annales，参 LCL 314，页 590 及下）。在他的语文

学研究中，阿克基乌斯首先把注意力转向正字法。正字法受到当时的讽刺作家卢基利乌斯的猛烈抨击。在艺术方面，阿克基乌斯也与卢基利乌斯持相反的立场：卢基利乌斯取笑阿克基乌斯文笔中的肃剧激情（参《古罗马文选》卷一，页 321 以下）。

瓦罗引用过阿克基乌斯的一个 9 卷文学史作品《戏剧目录年册》（*Didascalica sive Didascalicon Libri*，参 LCL 314，页 578 以下）。《戏剧目录年册》涉及文学史家论证、作家评论、文体辨析等。譬如，作者企图论证帕伽马学派关于赫西俄德（Hesiod，生于公元前 937 年）早于荷马（生于公元前 907 年）的论点，[①]批评欧里庇得斯的戏剧对白与合唱技巧方面的不足，谈及各种诗歌体裁的区别，也论及戏剧的历史：在戏剧历史中，肃剧处于中心地位，特别是用来美化自己的艺术。不过，西塞罗不止一次指出，阿克基乌斯对古罗马文学史的时代考证多有失误。

然而，阿克基乌斯的创作中心还是肃剧创作。与他的前辈帕库维乌斯相反，阿克基乌斯写作很急，很快。在阿克基乌斯的肃剧中，已知的超过 40 个标题，约 50 种（参科瓦略夫，《古代罗马史》，页 609），如《阿基琉斯》、《阿伽门农》（*Agamemnonidae*）、《阿尔克墨奥》（*Alcmeo*）、《安提戈涅》（*Antigone*）、《盔甲之争》（*Armorum Iudicium*）、《阿斯提阿纳克斯》（*Astyanax*[②]）、《酒神女信徒》（*Bacchae*）、《德伊福波斯》（*Deiphobus*[③]）、《船边的战斗》（*Epinausimache*）、《墨勒阿格罗斯》（*Meleagrus*）、《米诺斯》（*Minos sive Minotaurus*）、《米尔弥冬人》（*Myrmidonen*）、《普罗米修斯》（*Prometheus*）、《美狄亚》或《阿尔戈船

① 参赫西俄德，《神谱》（*Theogony*），王绍辉译，张强校，上海：上海人民出版社，2010 年，译者序，页 1。
② 古希腊传说中特洛伊的王子。
③ 特洛伊王子帕里斯的弟弟。

英雄》（*Medea sive Argonautae*）、《菲洛克特特》（*Philoktet*）、《腓尼基妇女》（*Phoenissae*）、《特柔斯》（*Tereus*①）和《特洛伊妇女》（*Troades*）（参 LCL 314，页 326 以下）。这大约是阿克基乌斯的所有前辈的作品总和。当然，这种快速写作常常以准确为代价。所以古代文学批评家指责这位诗人，即阿克基乌斯在神话方面偶尔犯下重大的错误。另一方面，根植于阿克基乌斯的活泼与激情气质受到夸赞。遗憾的是，今天评价阿克基乌斯的肃剧时，不得不依赖于古代作家的表扬与批评。因为，虽然阿克基乌斯的剧本流传至今约 700 行诗，但是这些零散的残篇一般只涉及很短的引言。这些一、两行的引言没有介绍舞台布景、人物刻画、戏剧结构等。因此，只能有一个语言与措辞方面的印象，其余方面则只有猜测。

阿克基乌斯登上文学舞台时，古拉丁语肃剧已经回顾 100 年的传统。这就意味着，公元前 2 世纪末的肃剧诗人不必再致力于诗人语言的创造，因为恩尼乌斯已经把肃剧的文笔定型，帕库维乌斯把肃剧的文笔推向了巅峰时刻，至多还需要美化。

在格拉古时期，古希腊语言与文学已经融入古罗马教育的一个固定部分。因此，诗人估计，阿克基乌斯的许多观众最熟悉他改编的古希腊原文，尤其是关系到公元前 5 世纪的古典作家的时候。这部分听众期待古罗马舞台剧作家与古希腊典范进行有价值的竞争，尽可能在优美、激情、修辞等方面超越古希腊典范。而截然不同的是广大公众。有些公众甚至不了解古希腊语，而且对他们而言，古希腊背景里的古拉丁语肃剧早就失去了改编的魅力，因为他们很了解重演的恩尼乌斯与帕库维乌斯戏剧中的传说素材。要吸引这个广大阶层的戏剧观众的兴趣

① 古希腊的神，色雷斯王。

就只能采用这样的方法，即诗人把失落的、大家不熟悉的神话版本搬上舞台。因此，或许也可以解释，古罗马肃剧，尤其是阿克基乌斯的肃剧，转向越来越残忍的、越来越恐怖的传说素材。

《奥诺玛乌斯》

奥诺玛乌斯（Oenomaus）是希波达迈娅（Hippodameia）的父亲。只有在马车比赛中能够战胜他的人，才能够娶他的美丽女儿为妻。然而，没有人能够比得上国王的像风一样快的车，所有人都被超车的奥诺玛乌斯的矛刺穿身体。这时，唐塔洛斯（Tantalos）的儿子佩罗普斯（Pelops）出场。佩罗普斯收买国王的御者弥尔提洛斯（Myrtilos），让弥尔提洛斯用蜡笔替换车轮上的钉子。这样一来，佩罗普斯就取得了胜利，赢得了希波达迈娅，而国王奥诺玛乌斯则被他的车活活拖曳至死。

索福克勒斯和欧里庇得斯都写过《奥诺玛乌斯》（Oenomaus）。不能说清阿克基乌斯究竟以谁的剧本为范本。但是，根据西塞罗的暗示［《致亲友》（Ad Familiares）卷九，封16，节7］，可以知道，阿克基乌斯的剧本含有某些可以轻易改编成阿特拉笑剧的元素。

在出自阿克基乌斯的《奥诺玛乌斯》（Oenomaus，参 LCL 314，页494 以下；《古罗马文选》卷一，页269 及下）的一个残段里，这位诗人——可能没有古希腊范本——描述乡村破晓时分的清晨情调。

残段493-496 R 采用抑扬格六音步（iambus sēnārius）。

Forte ante auroram, radiorum ardentum indicem,[1]

[1]　动词 indicem 是 indicō（宣告）的第一人称单数现在时主动态虚拟语气。

cum e somno in segetem agrestis① cornutos② cient,③

ut rorulentas terras ferro fumidas

proscindant④ glebasque⑤ arvo ex mollito⑥ excitent…⑦

一天，在我宣告霞光四射的日出以前，

农夫们从睡梦中醒来，把耕牛赶进庄稼地，

以便他们用铁犁把充满露珠的、雾气腾腾的耕地

翻松，让土地从变松软到产生土壤……（引、译自

《古罗马文选》卷一，页270）

《阿特柔斯》

同样关涉佩罗普斯的剧本是阿克基乌斯的《阿特柔斯》（参
LCL 314，页380以下；《古罗马文选》卷一，页254以下）。在
《阿特柔斯》中，阿克基乌斯处理的是关于诅咒的令人战栗的神
话。这个诅咒笼罩着阿伽门农和俄瑞斯特斯出身的阿特里德
（Atriden）家族。

唐塔洛斯的孙子阿特柔斯和提埃斯特斯谋杀了父亲宠爱的儿
子克吕西波斯。之后，他们遭到父亲佩罗普斯的诅咒，而且被驱
赶出国。两兄弟一起获得了统治阿尔戈斯（Argos）的权力。阿
特柔斯颂扬女神阿尔特米斯，把他的牧群里最好的牲口献祭给

①　单词 agrestis（住在乡野的；粗野的；没有文化的）在这里意为"农夫"。

②　形容词 cornutos：有角的，这里指"耕牛"。

③　动词 cient 是 cieō（发动；煽动；传召；产生）的第三人称复数现在时主动
态陈述语气。

④　动词 prōscindant 是 prōscindō（撕碎；扯破；耕）的第三人称复数现在时主动
态虚拟语气。

⑤　名词 glēbās 是 glēba 的四格复数，而 glēba 通 glaeba（地）。

⑥　动词 mollītō 是 molliō（变软）的第三人称单数将来时主动态命令式。

⑦　动词 excitent 是 excitō（激起；惹起；唤醒；产生；激励）的第三人称复数
现在时主动态虚拟语气。

她。但是，当一只金色的羔羊出现在他的牲畜中的时候，阿特柔斯把它留为统治的信物。然而，提埃斯特斯诱骗了阿特柔斯的妻子埃罗珀（Aerope），以便在她的帮助下，从兄弟阿特柔斯那里窃取那只金色的羔羊。当阿特柔斯获悉婚姻破裂（残段 205 R）和失窃（残段 209－213 R）的时候，他把提埃斯特斯驱逐出国。

残段 205 R① 采用抑扬格六音步（iambus sēnārius）。

Qui non sat habuit② coniugem inlexe③ in stuprum.

这个人不认为，诱骗我的夫人是足够可耻的……（引、译自《古罗马文选》卷一，页 257）

残段 209－213 R 采用抑扬格六音步（iambus sēnārius）。

Adde huc quod mihi portento④ caelestum pater

prodigium misit,⑤ regni stabilimen mei,

agnum inter pecudes aurea clarum coma,

em⑥ clam Thyestem clepere ausum ⑦esse e regia,

① 参 R. Degl'Innocenti Pierini, *Studi su Accio*（《阿克基乌斯研究》），Florenz 1980。

② 动词 habuit 是 habeō 的第三人称单数完成时主动态陈述语气，在这里意为"认为；视为"。

③ 动词 inlexe：illexe（古典拉丁语的不定式完成时主动态）= illexisse（源自于 illicio："引诱，诱骗"）。诱骗的对象是说话人的配偶，依据下文，是"说话人的妻子"

④ 过去分词 portentō 是被动态，派生于动词 portendō（预言；指示）。

⑤ 动词 mīsit 是 mittō（送；派遣；打发；掷；带到；提供；释放；放弃；结束；省略）的第三人称单数完成时主动态陈述语气。

⑥ 在拉丁语中，em 通 hem，意为"噫！"另外，em 可能是 en（看啊！），参《古罗马文选》卷一，页 257。

⑦ 中性过去分词 ausum 是主动态，派生于动词 audeō（敢；胆敢）。

qua in re adiutricem coniugem cepit sibi.

再加上迄今为止，天父已经给我指示，

送来巩固王权的先兆，

一只羔羊——在牧群中金羊毛熠熠生辉。

噫！提埃斯特斯竟敢悄悄地从皇宫偷走它，

他把我的夫人骗去当帮凶（引、译自《古罗马文选》卷一，页 257）！

但是，提埃斯特斯成功地带走阿特柔斯的幼小儿子普莱斯特讷斯（Pleisthenes），并把他当作亲生儿子抚养。当普莱斯特讷斯长大成人以后，提埃斯特斯派普莱斯特讷斯去杀死阿特柔斯。不过，阿特柔斯事先获悉这个谋杀的计划，在不知道普莱斯特讷斯是他亲生儿子的情况下，先下手为强，除掉了普莱斯特讷斯。当阿特柔斯知道真相以后，向提埃斯特斯复仇（残段 198－201 R）。阿特柔斯假装和解（残段 203－204 R），邀请提埃斯特斯全家到阿尔戈斯，然后杀死提埃斯特斯的孩子们，并且把他们的尸体做成菜肴，端给他们的父亲吃（残段 220－222 R）。

残段 198－201 R 采用抑扬格六音步（iambus sēnārius）。

Atreus

　　Iterum Thyestes Atreum adtractatum① advenit,②

① 过去分词被动态 adtractātus 通 attrectātus，而 attrectātus 的动词原形是 attrectō（触及；染指）。

② 动词 advēnit 是 adveniō（来到；抵达）的第三人称单数完成时主动态陈述语气。

iterum iam adgreditur① me et quietum exsuscitat；②

maior mihi moles，maius miscendumst malum，

qui illius acerbum cor contundamet comprimanam. ③

　　关于这个残段的理解，最有争议的是第三个诗行：maior mi-hi moles，maius miscendumst malum。在这个诗行里，动词 miscen-dumst 派生于动词 misceō（使混合；结合；调和；交手；引起；困惑），后面跟一个三格——即 mihi（我）——与一个四格，而且这个四格只能是 maius（更大的）malum（不幸；邪恶；罪恶），因为 maior（更大的）moles（不幸；不幸的事；灾祸；灾难；困苦）只能作主格或呼格，不可能充当四格。由此可见，把 maior moles 译成四格 maius malum 的修饰语（参《古罗马文选》卷一，页256）欠妥。结合上下文，似乎可以推断，这个诗行的本义是"更大的不幸使我介入更大的罪恶"，也就是说，阿特柔斯打算以暴制暴，以其人之道还治其人之身，可以意译为"我要以牙还牙"。因此，这个残段可译为：

阿特柔斯：

　　提埃斯特斯又来染指阿特柔斯，

　　他又侵犯了我，惊扰了我的安宁：

　　（现在）我要以牙还牙，

————————————

　　① 动词 adgreditur 是 adgredior 的第三人称单数现在时主动态陈述语气，而 adgredior 通 aggredior（攻击；袭击；侵犯）。

　　② 动词 exsuscitat 是 exsuscitō（唤醒；打扰）的第三人称单数现在时主动态陈述语气。

　　③ 动词 contundam 与 comprimanam 都是第一人称单数的将来时主动态陈述语气，动词原形分别是 contundō（打碎；打击；研磨）和 comprimō（压缩；抑止；镇压）。

我将打击和抑止他那颗狂暴的心（引、译自《古罗马
文选》卷一，页256。参 LCL 314，页382）。①

在称引以前，西塞罗评论说，"差不多整部《阿特柔斯》"
都在"用一种尖锐的、被激发的、反复中断的声音表达"愤怒，
"体现力量要求紧张的、有力的、充满激情和严厉的声音"（《论
演说家》卷三，章58，见西塞罗，《论演说家》，页673－675。
参 LCL 314，页382和390）。

残段203－204 R：阿特柔斯的这句话成为一句常被人引证
的话。

Oderint②

dum metuant. ③

他们尽管恨我吧，

只要他们怕我（引、译自《古罗马文选》卷一，页
256）！

残段220－222 R 采用抑扬格六音步（iambus sēnārius），直观
地描述了残忍地烹制的为提埃斯特斯准备的菜肴。

concoquit④

partem vapore flammae，veribus in foco

① 译文比较西塞罗，《论演说家》，页677。
② 动词 ōderint 是 ōdī（憎恨；厌恶）的第三人称复数未完成时主动态虚拟语气。
③ 动词 metuant 是 metuō（害怕）的第三人称复数现在时主动态虚拟语气。
④ 动词 concoquit 是 concoquō（煮熟；烹饪）的第三人称单数现在时主动态陈
述语气。

lacerta① tribuit.②

……他烹饪

（死人的③）碎片，用火苗的热力，真的在炉膛的上面

他放置（死人的）臂膀（引、译自《古罗马文选》卷一，页257）。

太阳神看到这个罪行以后，转身在东部落下。阿特柔斯与提埃斯特斯的敌意在他们的儿子阿伽门农与埃吉斯托斯之间继续演绎。提埃斯特斯的儿子埃吉斯托斯为父报仇，打死了阿特柔斯。后来，埃吉斯托斯成为克吕泰墨斯特拉的情人。在她的帮助下，他又杀死了从特洛伊回国的阿伽门农。

阿克基乌斯的《阿特柔斯》可能以谋杀主人公阿特柔斯收场。其余的事件可能在阿克基乌斯的戏剧《埃吉斯托斯》和《克吕泰墨斯特拉》里叙述。

阿克基乌斯《阿特柔斯》的范本可能是索福克勒斯的肃剧《提埃斯特斯》，但是也与欧里庇得斯的剧本相类似。在古拉丁语肃剧诗人中，恩尼乌斯在他的最后一部剧本《提埃斯特斯》里也报道了这个神话。阿克基乌斯以后，在古罗马帝政时期，小塞涅卡在他的《提埃斯特斯》里也戏剧性地创造了这个传说，在思想方面与阿克基乌斯的剧本相类似。

《阿特柔斯》涉及阿克基乌斯较早的一部被称为"粗鲁的"作品。这一点也体现在文笔方面。与后来的戏剧相比，这里存有特别多的古风时期的形式。具有很强代表性的是头韵法和别的节律。强烈的激情是显而易见的。

① 在这里，阴性名词 lacerta 通阳性名词 lacertus（肌肉；臂膀）。
② 动词 tribuit 是 tribuō（放置）的第三人称单数完成时主动态陈述语气。
③ 指被杀死的提埃斯特斯的孩子们。

残段 234-235 R 采用抑扬格六音步（iambus sēnārius），不是出自开场白，就是出自闭幕词。这个残段包含普遍的思考。给人留下很深刻印象的是，移位（hyperbaton）① 把跨行分开的定语 probae（被认可的，好的）和名词 fruges（果实种子）关联起来。

Probae etsi in segetem sunt deteriorem datae②

fruges，tamen ipsae suapte natura enitent. ③

好的果实种子，即使把它们播撒到比较贫瘠的土壤里，它们还是会凭借自己的本性出类拔萃（引、译自《古罗马文选》卷一，页 258）。

这个剧本深受古罗马观众的喜爱，获得巨大成功。能证明这一点的不仅有西塞罗、小塞涅卡等人的大量称引，而且还有后来在公元前 1 世纪又重演，在剧中扮演阿特柔斯的演员是伊索（Aesopus）。伊索扮演得十分成功（普鲁塔克，《西塞罗传》章 5，节 3；西塞罗，《图斯库卢姆谈话录》卷四，章 25，节 55，参 LCL 99，页 94 及下；LCL 141，页 388 及下）。

《特柔斯》

阿克基乌斯不仅创作了前面提及的"粗糙的"肃剧《阿特

① 关于移位（hyperbaton），参贺拉斯，《贺拉斯诗选》拉中对照详注本（*Selected Poems of Horace*, A Latin-Chinese Edition with Commentary, 李永毅译注，北京：中国青年出版社，2015 年），引言，页 2。

② 过去分词被动态 datae，派生于动词 dō（安排；提供），在这里意为"播撒；播种"。

③ 动词 ēnitent 是 ēniteō（发光；有成就）的第三人称复数（它们，即好的种子）的现在时主动态陈述语气，在这里意为"出类拔萃"。

柔斯》，而且在他的《特柔斯》中也处理了类似的题材（参《古罗马文选》卷一，页258以下）。

《特柔斯》可能是索福克勒斯同名剧本的仿作，又受到古罗马公众的最热烈的欢迎，正如公元前43年诗人逝世以后还重演证实的一样。肃剧《特柔斯》的残篇也能证明，这个古罗马诗人懂得把事件的恐怖隐藏于语言中，恐怖虽然合乎内容，但是恐怖的激情不会上升到荒谬（如小塞涅卡的后古典肃剧中就有这种情况）的程度。阿克基乌斯的《特柔斯》对奥维德也有特别的影响，毕竟奥维德十分钦佩古拉丁语戏剧家的巧妙修辞术［奥维德，《恋歌》（*Amores*）卷一，首15，行19］。①

与《阿特柔斯》相比，《特柔斯》是这位诗人在更为成熟的创作时期的作品。阿克基乌斯的剧本第一次演出是诗人68岁的时候。《特柔斯》与《阿特柔斯》处理的题材类似：关于佛吉斯（Phokis）的国王特柔斯的恐怖神话。特柔斯与阿提卡国王的女儿普洛克娜（Prokne）结婚，但是追求并强奸了她的妹妹菲洛美娜（Philomela）。之后，特柔斯割掉菲洛美娜的舌头，让她不能向她的姐姐泄露他的罪行。

残段636-639 R采用抑扬格六音步（iambus sēnārius），似乎出自开场白：

> Tereus indomito more atque animo barbaro
> conspexit② ut eam, amore vecors flammeo,

① 有资料表明，奥维德与阿克基乌斯也有许多相似之处，尤其是《变形记》（*Metamorphoses*）证实的。参阿尔布雷希特主编，《古罗马文选》卷一，页252，脚注2；R. Degl'Innocenti Pierini，《阿克基乌斯研究》，页20以下。

② 动词 cōnspēxit 是 cōnspiciō（注视；面向；看到；发现；思考）的第三人称单数完成时主动态陈述语气。

depositus① facnus pessimum ex dementia

confingit. ②

　　在这个残段中，过去分词 depositus 是阳性，被动态，主格，动词原形是 dēpōnō（放下；放在旁边；保存；委托；生育）。彼得斯曼（H. & A. Petersmann）认为，在古拉丁语中，过去分词 depositus 的本义是"放到地板上"（依据古罗马人习惯，将要死的人从床上移到地板上），在这里意为"绝望，放弃，已经死了"（参《古罗马文选》卷一，页259，脚注8）。不过，这种解释值得商榷，因为 depositus 前面是一个逗号，既可以理解为前面一个诗行的分句"在疯狂而炽热的爱欲中"的谓语："将自己托付于"，即"陷入"，又可以理解为后面诗行的状语："感到绝望以后"。也就是说，过去分词 depositus 在这里起着承上启下的作用。因此，这个残段可译为：

　　　　特柔斯在行为方面肆无忌惮，在心性方面也野蛮凶残，

　　　　当他见到她时，陷入疯狂而炽热的爱欲中。

　　　　感到绝望以后，由于丧心病狂，他把最坏的罪行

　　　　想出（引、译自《古罗马文选》卷一，页259）。

　　然而，菲洛美娜将这件事编织到一件长袍里，让她的姐姐知道这件事。之后，普洛克娜向她的丈夫复仇，杀死了她与特柔斯一起生的儿子伊提斯（Itys），并把特柔斯之子做成菜肴，端给

　　①　古拉丁语 depositus 在这里意为"绝望，放弃，已经死了"，本义是"放到地板上"（古罗马人习惯将要死的人从床上移到地板上）。

　　②　动词 confingit 是 cōnfingō（发明；计划；捏造）的第三人称单数现在时主动态陈述语气。

她的丈夫吃。当特柔斯想惩罚两姐妹的时候，3 个人都变成了鸟：特柔斯变成一只戴胜（一种鸟），普洛克娜变成一只燕子，菲洛美娜变成一只夜莺。从此以后，燕子和夜莺为死去的伊提斯悲叹。

残段 640–641 R 采用抑扬格六音步（iambus sēnārius）。很难确定这个残段在剧本中的章节位置。D'Antò 从词汇 conspirantum 推断，这个残段属于两姐妹重新联合的一场戏，① 因为 conspirantum 派生于动词 cōnspīrō（同意；合作；一起行动；有阴谋），与 animae（呼吸；灵魂；生命）一起，可译为"息息相通"。不过，由于菲洛美娜已经成为哑巴，有悖于此的是 linguae sonitum，其中，linguae 是阴性名词 lingua（舌；语言；方言；话语）的复数或单数（舌头）二格，而 sonitum 有两个词性：作为名词，是阳性名词 sonitus（声音）的四格；作为过去分词，是阳性，被动态，派生于动词 sonō（出声；发音；发响；呼出；高唱；指示），合起来可译为"舌头发出的声音"。然而，可以也存在一种合理的解释：普洛克娜已经变成一只燕子，菲洛美娜已经变成一只夜莺。在菲洛美娜变成夜莺以后，又有了舌头（lingua），又可以讲话（lingua），只不过讲出来的是动听的鸟语，尽管很甜美或悦耳（suavem）。

… ⟨o⟩ suavem linguae sonitum! O dulcitas②

① 参阿尔布雷希特主编，《古罗马文选》卷一，页 259，脚注 9；D'Antò 对此的评注，参 D'Antò, *L. Accio: I Frammenti Delle Tragedie*（《阿克基乌斯的肃剧残段汇编》）, A cura di V. D'Antò, Lecce 1980，页 475。

② 阴性名词 dulcitas 替换 dulcedo（甜美、悦耳）：名词后面添加 tas 的偏爱是阿克基乌斯的语言的一个典型特征。

conspirantum animae！

……舌头发出的声音多么甜美（啊）！息息相通

多么甜蜜啊（引、译自《古罗马文选》卷一，页259）！

残段 647—648 R 采用抑扬格六音步（iambus sēnārius）：

Video ego te，mulier，more multarum utier[①]，

ut vim contendas tuam ad maiestatem viri.

夫人啊，我发现，在愿望方面你多次被利用：

因此，你竭尽全力反对你丈夫的威严（引、译自《古罗马文选》卷一，页259 及下）。

显然，有人在谴责普洛克娜的行为。

像前面已经提及的一样，阿克基乌斯的《特柔斯》的文学范本可能就是索福克勒斯的同名肃剧。公元前43 年的重演证明，这部古罗马仿作受到戏剧观众的欢迎。从为数不多的传世残段来看，阿克基乌斯《特柔斯》的语言已经接近前古典主义文笔。

同样富有启发性的就是肃剧标题本身。这些标题证明上面提及的对奇特的神话着手研究。对于其中几个剧本（如《阿伽门农》、《阿斯提阿纳克斯》和《德伊福波斯》）而言，根本就无从知晓古希腊语的原文。也许这些剧本涉及古希腊诗人的下落不明的剧本。不过，即使在没有范本的情况下，阿克基乌斯也非常

① 拉丁语 utier：uti（古拉丁语现在时不定式的被动态，原形是 utor），意思是"用"、"利用"等。

独立地完成了创作（参《古罗马文选》卷一，页253，脚注3；D'Antò，前揭，页28）。

在题材方面，阿克基乌斯比帕库维乌斯更加喜欢借鉴欧里庇得斯。对于两个剧本《酒神女信徒》与《腓尼基妇女》而言，我们分别拥有欧里庇得斯的原文全文。这表明，阿克基乌斯就像恩尼乌斯一样，不是逐字逐句地翻译（trānslātiō），而是在改变份量（篇幅）与侧重点的情况下，模仿地改编原文文本。

《腓尼基妇女》

阿克基乌斯的《腓尼基妇女》基本上是根据传世的欧里庇得斯的同名剧本改编的。这个剧本取名于腓尼基女奴歌队。这些女奴在前往得尔斐的途中路过忒拜，并在忒拜短暂逗留。也就是说，忒拜是戏剧故事发生地。在改变征兆的情况下，这个剧本把厄忒俄克勒斯（Eteokles）与波吕涅克斯（Polyneikes）之间的冲突搬上舞台。厄忒俄克勒斯是权力人物，他违法将倾向于和解的兄弟波吕涅克斯赶出统治集团，迫使他进攻忒拜（参《古罗马文选》卷一，页268及下）。

阿克基乌斯的剧本《腓尼基妇女》仅能举出其中的一个残段：残段581–584 R，抑扬格六音步（iambus sēnārius）。在这个残段中，由于两兄弟反目成仇，他们的母亲伊奥卡斯特（Iocasta 或 Iokaste）求教于太阳神索尔（Sol）。

Iocasta[1].

 Sol，qui micantem candido curru atque quis

[1]　当时古拉丁语没有字母 J，只有 I，两者合一，后来才分离出来。

flammam citatis① fervido② ardore explicas，③

quianam tam adverso augurio et inimico omine

Thebis radiatum lumen ostentas④ tuum？

伊奥卡斯特：

索尔啊，你在闪烁着白色亮光的车里和

在迅速燃烧的火光中释放火焰，

为什么你有那么多同占的卜相反和充满敌意的先兆

向忒拜显示你射出的光芒（引、译自《古罗马文选》

卷一，页 269）？

　　这个残段模仿欧里庇得斯剧本的开场白（《腓尼基妇女》，诗行 1–6）。正是这个章节能够让阿克基乌斯——这位古拉丁语戏剧诗人试图在仿作中超越原著的影响——的翻译（trānslātiō）技巧令人印象深刻地呈现在我们面前。移位（hyperbaton）、交叠（或交叉韵）和遣词造句都充满艺术性，让人想起品达或贺拉斯的抒情诗（参《古罗马文选》卷一，页 254 和 269）。

　　除了欧里庇得斯，阿克基乌斯还借鉴索福克勒斯，尤其是索福克勒斯的三部曲《俄狄浦斯王》（*Oedipus Tyrannus*，公元前 429–前 425 年间）、《俄狄浦斯在科罗诺斯》（*Oedipus in Colonus*，

　　① 在这里，citātis 不是动词 citō（使急剧地动；激动；煽动；催促）的第二人称复数现在时主动态陈述语气，而是阳性过去分词 citātus 的夺格，相当于形容词，意为“迅速的；快捷的”。

　　② 形容词 fervido 是阳性单数形容词 fervidus（燃烧的；发光的）的夺格，修饰阳性单数名词 ardor（火光；火；火焰）的夺格 ardore。

　　③ 动词 explicās 是 explicō（释放）的第二人称单数现在时主动态陈述语气。

　　④ 动词 ostentās 是 ostentō（显示；夸口；铺张）的第二人称单数现在时主动态陈述语气。

前401年上演，得头奖）和《安提戈涅》（*Antigone*，公元前441年左右大获成功，或得头奖）。[①] 阿克基乌斯是第一个改编俄狄浦斯及其女儿安提戈涅素材的古拉丁语肃剧诗人。

《安提戈涅》

　　像索福克勒斯把关于安提戈涅的神话写成不受时代限制的戏剧《安提戈涅》一样，这个神话故事我们尤其熟悉。由于国家暴力，女主人公安提戈涅陷入冲突，如女人与男人之间的冲突、人的立法与神的律法之间的冲突和个体与城邦之间的冲突。对于当今社会而言，这部肃剧正好又具有现实意义，因为安提戈涅遵从她自己的良心，违抗当权者克瑞翁的禁令（新王克瑞翁宣布：波吕涅克斯是敌人，死后应曝尸荒野），对她死去的兄长波吕涅克斯给予最后的恩惠：安葬。安提戈涅听从的不是国王的禁令，而是没有文字记录的诸神的律法，埋葬了这个在反对祖国的战斗中阵亡的人，她肯定会为了她自己的"胆大妄为"（歌队的唱词，见索福克勒斯，《安提戈涅》，行371）付出生命的代价。从某种意义上讲，安提戈涅之死具有殉道的色彩。

　　依据海德格尔（Heidegger）在《形而上学导论》（*Einführung in die Metaphysik*，1935年讲稿，1953年出版）对索福克勒斯的《安提戈涅》里第一肃立歌的解释，安提戈涅与克瑞翁之间的冲突不仅仅是前于政治的女人（女人只属于家庭）与政治的男人（男人才能进入公共领域或政治空间）之间的冲突（女人安提戈涅以男人的方式侵入男人的公共领域或政治空间，让男人克瑞翁

① 参罗锦鳞主编，《罗念生全集》卷二，页293以下；拉齐克，《古希腊戏剧史》，页91及下；萨尔赞尼：《安提戈涅》与共同体问题，李小均译；刘小枫：哲人王俄狄浦斯，见刘小枫选编，《古典诗文绎读·西学卷·古代编》（上），页117以下和135以下。

不仅觉得自己不像男人，而且觉得自己的儿子不如女人），而且还是安提戈涅个人的"女人性格"和"男人性格"（安提戈涅违抗新王的禁令，埋葬作为"敌人"的兄长的尸体，属于"胆大妄为"或勇敢的男人行为）之间的冲突，不仅仅是人为立的法（成文法）与神们的律法（不成文的习惯法）之间的冲突，而且还是人性（如善与恶、好与坏）的冲突：人性凶残，不是他杀，如安提戈涅的两位兄弟波吕涅克斯与厄忒俄克勒斯之间的人为厮杀（为了政治利益而手足相残），就是自杀，如安提戈涅和海蒙的自杀（由于克瑞翁对安提戈涅的追杀）。有意思的是，安提戈涅和克瑞翁都是受到智术师派的民主与启蒙教育的。其中，安提戈涅坚持维护神们的律法，下场却是"自主自立"（歌队的唱词，见索福克勒斯，《安提戈涅》，行821）的毁灭或"自作自受"、"咎由自取"的自己"找死"，而克瑞翁坚持维护城邦利益，却落得个家破人亡（儿子海蒙、妻子先后自杀）的悲惨下场。两个决不妥协的"角"的肃（悲）剧是否预示人伦道德（包括国家的政治道德与个体的伦理道德）的不可行？从索福克勒斯的剧本《安提戈涅》来看，人类"更厉害的"不是苏格拉底与柏拉图称道的理性和智慧，而是暴力。暴力产生的根源恰恰在于卫道：安提戈涅捍卫的是虚无的、却富有人情味的神道，克瑞翁捍卫的是现实的、人类共同体的人道。在索福克勒斯的《安提戈涅》里，神道和人道似乎都成了暴力产生的导火线。暴力当道，这是严酷的政治现实。面对这样的生存处境，索福克勒斯有理由塑造一个有寓意的肃（悲）剧人物形象："安提戈涅"的希腊文意为"反出生"（参刘小枫，《重启古典诗学》，页63以下）。

然而，否定理性并不是索福克勒斯的意图。相反，在《安提戈涅》的结尾，索福克勒斯称道理性："理性的人最有福"

（行1348—1349）。那么，为什么自以为理性的克瑞翁和安提戈涅都无福，反而有祸呢？答案很简单：他们都误解法律的民主意义，否认法律的根本特征是审慎和调和。然而，他们都坚持自以为是的理性，固执己见，各自为政。他们弃绝人的语言和思想，拒绝理性的对话和思想交流，从而动摇了逻各斯作为"理性"政治的基础。在这方面，剧中只有海蒙一个明眼人。海蒙对专制的父亲喊道："只属于一个人的城邦，不是城邦"（索福克勒斯，《安提戈涅》，行737）。在索福克勒斯的《安提戈涅》里，克瑞翁眼里只有国家，即城邦人民的共同体，而安提戈涅眼里只有死者共同体或反抗同盟，包括作为统战对象的胞妹伊斯墨涅，最终还包括表兄（舅舅克瑞翁的儿子）海蒙和舅母（舅舅克瑞翁的妻子）。前者（克瑞翁）代表变异的"公民友谊"，后者（安提戈涅）代表变异的"血亲关系"。他们都认为自己是理性的，而对方是非理性的。这种固执己见已经带着傲慢与偏见，即失去理智，最终成为罪人（克瑞翁则是不成文的自然法或神们的律法的罪人，而安提戈涅是城邦成文法的罪人：安提戈涅安葬兄长波吕涅克斯，不仅违反了新王的禁令，而且侵犯了传统的父权）。罪人必将受到惩罚：走向人生的肃（悲）剧。肃（悲）剧的主人公"一意孤行"，单枪匹马，超于任何既定的限制，脱离共同体，走向反城邦，从而导致城邦共同体的分崩离析。也就是说，共同体的缺失源于理性的丧失，即狂热或疯狂。在疯狂的戏剧世界里，克瑞翁不愿放弃对死者的恨，"否定了死者的权利"（参黑格尔，《精神现象学》，页287），没有正确对待安提戈涅的合理诉求。而安提戈涅不愿放弃对死者的爱（死者阴魂不散，纠缠着活人，主宰着人世）。家庭的纽带早已将安提戈涅拖入一个死亡共同体。安提戈涅迷失在对兄长的激情中，这种激情甚至超于对丈夫和儿子的激情。

而海蒙则迷失在对安提戈涅的爱欲中。①

　　除了索福克勒斯的版本，这个传说还有别的一些版本。有趣的是，古罗马神话作家希吉努斯报道了波吕涅克斯的寡妇阿尔吉娅（Argia）参与了丈夫的埋葬。但是，在阿尔吉娅成功地躲过哨兵的时候，安提戈涅却遭哨兵捉住，并带到国王克瑞翁面前。国王把安提戈涅交给他自己的儿子海蒙（Haimon）去处死。然而，海蒙爱上了安提戈涅。因此，海蒙救了她，秘密地将她带到牧人那里。在偏远的地方，安提戈涅生下了一个儿子。当安提戈涅的儿子长大成人，来到忒拜的时候，被克瑞翁认出。之后，海蒙和安提戈涅自杀。神话作家希吉努斯讲述的传说版本可能就是欧里庇得斯搬上舞台的《安提戈涅》，不过，神话作家希吉努斯也可能加入了一个欧里庇得斯以后的改编作品的一些元素。

　　阿克基乌斯的《安提戈涅》仅仅传下 6 个残段，总共 10 行诗。因此，不能重构剧本的情节和构思。也不能平息阿克基乌斯仿作的究竟是哪个范本的争论。大多数的编者和解释者都首先想到索福克勒斯的肃剧，② 而 D'Antò 考虑的范本更偏向于欧里庇得斯或者某个古拉丁语诗人（参《古罗马文选》卷一，页 253 和 260 以下）。为了支持自己的观点，D'Antò 指出，后古典主义诗人斯塔提乌斯在叙事诗《忒拜战纪》（*Thebais*）里

────────

① 萨尔赞尼（Carlo Salzani）：《安提戈涅》与共同体问题，李小均译，见刘小枫选编，《古典诗文绎读·西学卷·古代编》（上），2008 年，页 117 以下。

② O. Ribbeck（里贝克），*Die Römische Tragödie im Zeitalter der Rupublik*（《古罗马共和国时期的肃剧》），Leipzig 1875；reprogr. Nachdr.，Hildesheim 1968，页 483 及下；华明顿，*Remains of Old Latin*，Bd. 2（《古代拉丁典籍残篇集成》卷二），London 1936，页 357；韦伯斯特尔，*Hellenistic Poetry and Art*（《希腊化时期的诗歌与艺术》），London 1964，页 287；S. Sconocchia：*L'Antigona di Accio e l'Antigone di Sofocle*（阿克基乌斯的《安提戈涅》与索福克勒斯的《安提戈涅》），载于 *Rivista di Filologia Classica* 100（1972），页 273-282。

写作关于安提戈涅的传说。斯塔提乌斯的叙事诗中也出现阿尔吉娅参与埋葬。由此推断，这个神话的变体在古拉丁语文学中很有名。

在阿克基乌斯肃剧的两个传世残段中，安提戈涅一次遭到有力的谴责，另一次获得充满母性关怀的攀谈。如果典范是索福克勒斯，那么与索福克勒斯相比，这位古罗马戏剧诗人敢于自由地将安提戈涅的胞妹伊斯墨涅（Ismene）的性格清清楚楚地刻画出来，让她更加强大地走向前台，也就是说，让她成为安提戈涅的不相上下的对手演员。

此外，其他的残段接近于这种推测：关于哨兵的事件在索福克勒斯笔下只是由一个信使讲述，而在阿克基乌斯笔下以舞台戏剧的形式在舞台上表演。不过，不是没有可能的是这种假设：这个古拉丁语改编者从一开始就不想同索福克勒斯的戏剧进行竞争，因此，追溯之后罕见的版本。在这种情况下，像 D'Antò 认为的一样，残段 136-137 R 谈及的是波吕涅克斯的遗孀和安提戈涅的嫂子阿尔吉娅。

残段 136-137 R 采用扬抑格七音步（trochaeus septēnārius）。

> ... quanto magis te isti modi esse intellego,
>
> tanto, Antigona, magis me par est tibi consulere et parcere.
>
> ……我发觉，你越是那种人，
>
> 安提戈涅啊，我为你出主意，体谅你，就越合适（引、译自《古罗马文选》卷一，页262）。

或许还有采用抑扬格六音步（iambussēnārius）的残段135 R。

Quid agis?[①] perturbas rem omnem ac resupinas,[②] soror !

你在干什么？姐姐，你把所有的事情都搅乱（引、译自《古罗马文选》卷一，页262）！

《菲洛克特特》

此外，阿克基乌斯还创作了《菲洛克特特》，不过其范本更可能是欧里庇得斯的同名戏剧。

菲洛克特特的形象已属于成套的叙事诗。依据神话作家希吉努斯，这个传说的内容如下：帖撒利国王菲洛克特特惹怒赫拉，因为他点燃了火刑的木材堆，以此向将死的赫拉克勒斯表达了最后的敬意。为了对此表示感谢，赫拉克勒斯把神奇的弓和致命的毒箭送给菲洛克特特。而赫拉向菲洛克特特复仇。在乘船前往特洛伊的路上，菲洛克特特中途登陆，被一条毒蛇咬伤。由于化脓的伤口散发出一种令人难以忍受的臭味，古希腊人把菲洛克特特遗弃在勒姆诺斯（Lemnos）岛上。在这个岛上，受伤的主人公仅由一名牧人照料，不得不痛苦地勉强维持生活。但是在战争的第十年，古希腊人获得预言，他们只有借助于菲洛克特特及其弓才能夺取特洛伊。于是，奥德修斯和狄奥墨德斯前往勒姆诺斯岛，最终劝服菲洛克特特同他们一起启程航向特洛伊。在特洛伊菲洛克特特被马卡昂（Machaon）治愈伤口，然后用一支箭射杀了特洛伊王子帕里斯。

所有3位古希腊肃剧诗人都用戏剧的形式加工这个素材，不过传世的只有索福克勒斯的《菲洛克特特》。埃斯库罗斯和欧里

①　短语 quid agis："你在干什么？"或"你在想什么？"

②　拉丁语组合 perturbas（打扰、打搅）ac（和）resupīnās（制造混乱）可译为"搅乱"。其中，动词 resupīnās 是 resupīnō（仰卧；推翻；使倒下；扔下；背弃；放弃；抛弃；制造混乱；使震惊；使激动）的第二人称单数现在时主动态陈述语气。

庇得斯基本上遵循所描述的文本，其中，欧里庇得斯还把民族的元素加入他的肃剧中，其方式就是让古希腊的公使团与特洛伊的公使团对质，而索福克勒斯在大约 20 年后撰写的戏剧中对这个神话进行了一些改动。在索福克勒斯笔下，菲洛克特特最寂寞地生活在荒无人烟的岛上，派来的公使不是奥德修斯和狄奥墨德斯，而是奥德修斯和年轻的那奥普托勒墨斯（Neoptolemos，阿基琉斯的儿子）。他们试图用不可告人的谎言骗走病人菲洛克特特。鉴于重伤者的苦痛，那奥普托勒墨斯才意识到自己的不对，并与这个失望、受苦的男人团结一致，其方式就是他与奥德修斯的计划保持一定的距离。由于神赫拉克勒斯的干预，才实现了所希望的结局。

阿克基乌斯的仿作《菲洛克特特》传世的残段较多。这是这部戏剧显然获得成功的一个证据。当然，这位古罗马诗人究竟遵循哪个古希腊范本的问题是没有答案的。

在传世的残段中，残段 520－524 R 是剧本《菲洛克特特》开始部分的抒情章节，采用抑抑扬格双拍诗行（anapaest dimeter）。在这个部分，奥德修斯受到歌颂。不能确定的是，歌颂奥德修斯的是岛上居民的歌队、他自己随从人员的歌队，还是照料菲洛克特特的牧人。

Inclute,[①] parva prodite[②] patria,

nomine celebri claroque[③] potens

① 单词 inculte 是阳性形容词 incultus（未开垦的；紊乱的；粗糙的；未受教育的）的单数呼格，可译为"未受教育的人啊"。

② 动词 prōdite 是 prōdō（交付；产生；引起；传授；记载；宣告；提名；揭发）的第二人称复数现在时主动态祈使语气，可译为"传颂"。

③ 动词 clārō：使清洁；光照；使著名。

pectore, Achivis classibus ductor,

gravis Dardaniis gentibus ultor,

Laertiade①!

未受教育的人啊，请你们在小小的国家里传颂，

他以头衔著名，也以强大的内心

闻名，亚加亚人（Achivis 或 Achaean）② 舰队的司令，

达达尼尔各族人的危险的复仇者，

拉埃尔特斯的儿子（引、译自《古罗马文选》卷一，

页 266）!

接下来歌唱的是岛上的名胜古迹和圣地，如残段 525‒536 R，抑抑扬格双拍诗行（anapaest dimeter）。

... Lemnia praesto③

litora rara, et celsa Cabirum④

delubra tenes,⑤ mysteria quae

pristina castis concepta⑥ sacris

① Laetiades 意为拉埃尔特斯（希腊文 Λᾱέρτης 或 Laértēs，拉丁文是 Laërtes 或 Laertes）的儿子，即奥德修斯。

② 亚加亚人（Achivis 或 Achaean）：希腊人。

③ 动词 praestō：站在……前面。

④ Cabiri, -orum（Κάβειροι）。卡比伦（Kabiren）是一些贝拉斯基（Πελασγοί 或 Pelasgoi，相当于"前古希腊"）‒安那托利亚（Anatolia，位于小亚细亚）小精灵般的地神，最初首先在勒姆诺斯和萨莫特克拉克（Samothrake）尊崇，古希腊化时期在整个地中海地区盛传。其神秘崇拜与大神母［库柏勒（Kybele），还有得墨忒尔（Demeter，相当于古罗马的刻瑞斯）、珀尔塞福涅（Persephones，冥后，相当于古罗马普洛塞尔皮娜）等］有关。在勒姆诺斯岛上，这些地神被视为赫淮斯托斯［Hephaistos，相当于古罗马的武尔坎（Vulcanus）］的儿子。后来卡比伦也与狄奥斯库里［Dioskuren，卡斯托尔与波吕丢克斯（Polydeuces）的总称］同一。

⑤ 动词 tenēs 是 teneō（抵达）的第二人称单数现在时主动态陈述语气。

⑥ 过去分词 concepta 是被动态，派生于动词 concipiō：收集；编写；理解；感觉到；染上；怀孕。

...

Volcania ⟨iam⟩ templa sub ipsis

Collibus, in quos delatus① locos

dicitur② alto ab limine caeli

...

Nemus expirante vapore vides,

unde ignis cluet③ mortalibus clam

divisus: eum dictus Prometheus

clepsisse dolo poenasque Iovi

fato expendisse supremo.

……站在勒姆诺斯（Lemnos）岛前面，

远离海滨，接下来你抵达巍峨的

卡比伦（Kabiren）圣地，它源于神秘的

早期宗教的神圣崇拜

……

武尔坎④神庙（已经）在

这个山丘脚下，据说，他从高高的天门

转移到这个地区，

……

你看见树木正在散发火光：

据报道，从那里为凡人偷取

火种，也就是说，普罗米修斯

用计盗取火种，尤皮特⑤用灾难

① 过去分词 dēlātus 是被动态，动词原形是 dēferō：带下来；转移；打下；
降低。

② 动词 dīcitur 是 dīcō（说）的第三人称单数现在时被动态陈述语气。

③ 动词 clueo, -ere，意思是"被报道，被歌颂"。

④ 武尔坎是古罗马神话里的火神，相当于古希腊神话里的赫淮斯托斯。

⑤ 尤皮特是古罗马神话里的神王，相当于古希腊神话里的宙斯。

判处他最高的惩罚（引、译自《古罗马文选》卷一，页 267 及下）。

在采用抑抑扬格双拍诗行（anapaest dimeter）的残段 562–565 R，菲洛克特特不得不忍受痛苦的侵袭。

> Heu! Qui salsis fluctibus mandet[1]
> me ex sublimo vertice saxi?
> Iam iam absumor:[2] conficit [3]animam
> vis volneris,[4] ulceris aestus.
>
> 哎呀！谁会命令我从高高的岩石顶端
> 跳进咸的海浪里？
> 我已经撑不住了：要命的是
> 使人疼痛难忍的伤口，创伤灼热（引、译自《古罗马文选》卷一，页 268）！

《米尔弥冬人》

在《米尔弥冬人》、《盔甲之争》和《普罗米修斯》中，诗人阿克基乌斯可能遵从埃斯库罗斯。其中，《米尔弥冬人》说明埃斯库罗斯的三部曲的特点，讲述阿基琉斯在特洛伊前

[1] 动词 mandet 是 mandō（命令；托付；交付；委任）的第三人称单数现在时主动态虚拟语气。

[2] 动词 absūmor 是 absūmō（取走；消耗；毁灭；使死）的第一人称单数现在时被动态陈述语气。

[3] 动词 cōnficit 是 cōnficiō（耗尽；杀死；毁坏）的第三人称单数现在时主动态陈述语气。

[4] 单词 volneris 是 volnus 的二格单数，而 volnus 通中性名词 vulnus（伤口；伤；创伤）。

的阵营里的愤怒，以帕特罗克洛斯（Patroklos）的死亡结束。阿克基乌斯可能模仿了三部曲的第一部剧本。在这个剧本里，一个阿基琉斯的士兵、米尔弥冬人的歌队出场。下面这个残段讲的是以文字游戏或字谜的方式表现吹毛求疵的概念。

　　残段 4-9 R 采用抑扬格六音步（iambus sēnārius）。

> Tu pertinaciam① esse，Antiloche，hanc praedicas，②
>
> ego pervicaciam③ aio et ea me uti④ volo：
>
> haec fortis sequitur，⑤ illam indocti possident. ⑥
>
> Tu addis quod vitio est，demis⑦ quod laudi datur.
>
> Nam pervicacem dici me esse et vincere
>
> perfacile patior，pertinacem nil moror.

安提罗科斯啊，⑧ 你在这里宣称，你是顽固。

我称之为顽强，而且我愿意表现出顽强。

顽强伴随勇敢；那些未受教育的人拥有它。

这个是有过错的，你就夸大其词；那个是被给予赞扬的，你就抢夺功劳。

① 名词 pertinăciam 是阴性名词 pertinăcia（固执；倔强）的四格单数。

② 动词 praedicās 是 praedicō（宣称）的第二人称单数现在时主动态陈述语气。

③ 名词 pervicăciam 是阴性名词 pervicăcia（顽强；坚定）的四格单数。

④ 在这里，ūtī 不是连词 ut 的通假字，而是动词 ūtor（利用；占有；呈现出）的现在时不定式主动态。

⑤ 动词 sequitur 是 sequor（伴随；跟随）的第三人称单数现在时主动态陈述语气。

⑥ 动词 possident 是 possideō（拥有）的第三人称复数现在时主动态陈述语气。

⑦ 动词 addis 与 dēmis 是反义词，不过在这里都是第二人称单数现在时主动态陈述语气，动词原形分别是 addō（增加；继续说）和 dēmō（减少；取走；夺去）。

⑧ 安提罗科斯（Antilochos）是涅斯托尔（Nestor）的儿子。

　　因为被谈论的是我顽强，而且取胜，

　　很愿意承认，绝不排斥顽固（引、译自《古罗马文选》
卷一，页262及下）！

　　阿克基乌斯喜欢借鉴古希腊的三部曲形式。譬如，阿克基乌
斯的肃剧《阿基琉斯》、《米尔弥冬人》和《船边的战斗》可能
就是这样的作品。此外，阿克基乌斯的一些以命运和家族诅咒为
题材的作品可能也是这种创作意图的结果（参《古罗马文选》
卷一，页253，脚注4；《古罗马文学史》，页82）。

　　像先辈一样，阿克基乌斯也采用错合（cōntāminō，不定式
cōntāminare）的创作手法。从一些残篇偶尔也可以推断出，阿克
基乌斯有时错合某个剧作家的不同作品。譬如，阿克基乌斯的
《普罗米修斯》可能就是由埃斯库罗斯的以同一神话为题材的三
部曲［包括《被缚的普罗米修斯》（*Prometheus Bound*）、《送火
的普罗米修斯》（*Prometheus the Fire-Carrier*）和《被释的普罗米
修斯》（*Prometheus Freed*）］错合而成的。罗念生先生敏锐地发
现，《被缚的普罗米修斯》既是"初期戏剧里一个完美的典型"，
又与众不同：第一，这首雄壮的诗剧摹仿的不是亚里士多德在
《诗学》里最看重的行动，而是贺拉斯在《诗艺》里较为看重的
言辞（推动情节的既可以是行动，也可以是叙述）；第二，诗人
的着力点似乎不是古希腊人关心的城邦政治，而是古希腊人信以
为真的神话。古希腊观众的信以为真把诗人丰富的想象拉回到生
活现实，进而把诗人叙述的神话故事理解为一种寓意：普罗米修
斯是人类的缩影。这个剧本在古罗马产生较大的影响：不仅阿克
基乌斯和西塞罗都曾翻译（trānslātiō）过埃斯库罗斯的《普罗米
修斯》，而且阿克基乌斯、瓦罗和迈克纳斯都曾仿作《普罗米修
斯》。

　　依据斯文森（Judith A. Swanson）的义疏，埃斯库罗斯的《被缚的普罗米修斯》所关注的仍然是城邦人民关乎的正义。其中，"新得势"的神王宙斯（Zeus）代表着维护神界统治的正义，即理性正义。理性正义虽然无情，但是得到许多神（其中包括宙斯的帮凶，如威力神，也包括屈从于新神王的神，如赫淮斯托斯）的默认。无论是无情的威力神，还是同情的赫淮斯托斯，他们和"很严厉的"或"冷酷无情的"宙斯一样，都认为，普罗米修斯把火偷给人类，违反了理性正义，是"有罪"的，所以普罗米修斯受到惩罚是"应得"的。然而，普罗米修斯并不完全认同宙斯对自己的惩罚。在普罗米修斯看来，他把"助长一切技艺的火焰"偷给人类，只是因为同情或怜悯而对人类的贫乏给予恩惠，所以他的盗火行为虽然有违天条，但是仅仅因为"这点过错"他就要受那么大的罪，这是不公正的（《被缚的普罗米修斯》，开场）。连前来劝说的歌队（忒提斯的女儿们）也表达了义愤："宙斯滥用新的法令，专制横行"。在歌队看来，惩罚普罗米修斯就是在"压制"旧神王乌拉诺斯的儿子们，所以许多神都同情普罗米修斯（《被缚的普罗米修斯》，进场歌）。面对自己遭遇的不公或非正义，普罗米修斯由于被缚在石崖上受折磨，不能采取反抗的行动。普罗米修斯的反抗武器只能是言辞。在神圣的正义质疑言辞，鼓励沉默的情况下，普罗米修斯却慷慨地运用言辞来表达正义。普罗米修斯首先言明自己曾是帮助宙斯登上神王宝座的功臣，谴责宙斯是个"不相信朋友"的暴君（言下之意是宙斯有"兔死狗烹、鸟尽弓藏"或"过河拆桥"、"忘恩负义"的嫌疑），然后言明这个暴君毁灭人类、创造新人的企图，最后声明人类的贫乏，在人类生死存亡时刻只有他挺身而出，怜悯和帮助人类，并把"盲目的希望"和智慧的"火"送予人类。也就是说，对于人类来说，普罗米修斯是在做施恩的善事或好事（场1）。除了为

自己"自愿地"犯下的"罪"或"过错"辩护,普罗米修斯还鼓励伊俄(Io)声明自己的不幸。之所以这么做,不仅因为他们都受到暴君宙斯的迫害,同病相怜,而且还因为普罗米修斯(普罗米修斯的古希腊文的本义为"预知")预知到伊俄和自己的未来,他们将站在反抗暴君宙斯的同一阵线:伊俄的后代将释放普罗米修斯。伊俄虽然是神的女儿,但已经被贬为必死的凡人。伊俄的正义更是以言辞为基础。伊俄寻求的正义就是给出启示或提出理由。伊俄向普罗米修斯抱怨自己的不幸,只是寻求自己命运的知识,即启示。伊俄向宙斯问责,只是为了寻求理由或讨个说法:为什么自己不仅要变成"长着牛角的女子",而且还要遭受牛虻的追赶?伊俄的言辞像她的处女身一样天真,纯洁。作为美女,伊俄不明白神王宙斯对她的爱和神后赫拉对她的恨或嫉妒(场3)。总之,言辞(包括谎言,如普罗米修斯对伊俄的谎言)为正义服务。不过,诗人埃斯库罗斯的正义既不是宙斯的神性正义,又不是普罗米修斯的人性正义,也不是伊俄的言辞正义,而是3种正义的整合体。在三部曲的结尾,诗人让宙斯同普罗米修斯与伊俄达成和解。通过和解,神(如宙斯)、人(如伊俄)和具有人性的神(如普罗米修斯)才能获得各自的幸福。这表明,只有和解,共同体才得以维持。只有和解,才能实现真正的正义。这种正义的实质就是利益各方的妥协:占统治地位的或强横的迫害者(如宙斯)应当让步,不用把弱者赶尽杀绝;被统治的或弱势的受害者(如普罗米修斯和伊俄)应当让步,不用革强者的命。退一步,海阔天空。不过,正义的妥协中隐含一个大前提:受害者得赔偿。譬如,普罗米修斯获释,伊俄的后代当王,像普罗米修斯预知的那样(刘小枫选编,《古典诗文绎读·西学卷·古代编》上,页73以下)。

　　有时,阿克基乌斯错合(cōntāminō,不定式 cōntāminare)不

同诗人的作品。① 譬如,《盔甲之争》是由埃斯库罗斯的同名剧本和索福克勒斯的《埃阿斯》(文法家称之为《带来灾难的人埃阿斯》,参默雷,《古希腊文学史》,页259)错合(cōntāminō,不定式 cōntāminare)而成的,而《伊菲革涅娅》则是由欧里庇得斯和索福克勒斯的两部同名剧本错合而成的。

《美狄亚》

在阿克基乌斯与古拉丁语诗人之间的关系方面,引人注目的就是阿克基乌斯与恩尼乌斯共用好几个标题,如《阿尔克墨奥》和《美狄亚》。阿克基乌斯又与帕库维乌斯共用《盔甲之争》。其中,阿克基乌斯的《美狄亚》开场白流传至今。由此可见,就像恩尼乌斯与欧里庇得斯的同名剧本一样,这个剧本不是发生在哥林多,而是讲述科尔基斯的事件:从阿尔戈到达科尔基斯,直到美狄亚与伊阿宋逃走。这方面的证据就是采用抑扬格六音步(iambus sēnārius)的残段 391–402 R［西塞罗,《论神性》(*De Natura Deorum*)卷二,章35,节89］。

Pastor.

 Tanta moles labitur

fremibunda② ex alto ingenti sonitu et spiritu.

prae se undas volvit,vertices vi suscitat:③

① 譬如,《盔甲之争》可能是埃斯库罗斯的同名剧本与索福克勒斯的《埃阿斯》(*Ajas*)的错合(cōntāminō,不定式 cōntāminare)。

② 形容词 fremibunda 是 fremebundus 的阴性单数主格,派生于动词 fremō:咆哮;嘟嘟哝哝;发牢骚。

③ 动词 volvit 与 suscitat 都是第三人称单数现在时主动态陈述语气,动词原形分别是 volvō(滚动;翻滚;左右摇晃)与 suscitō(举起;激动;鼓舞;叫醒;驱逐;建立)。

ruit① prolapsa,② pelagus respargit③ reflat.④

Ita dum interruptum⑤ credas⑥ nimbum volvier,⑦

dum quod sublime ventis expulsum⑧ rapi⑨

saxum aut procellis, vel globosos turbines

existere⑩ ictos⑪ undis concursantibus:⑫

nisi quas terrestris pontus strages concient,⑬

aut forte Triton fuscina evertens⑭ specus

supter⑮ radices penitus undante⑯ in freto

molem ex profundo saxeam ad caelum erigit.⑰

① 动词 ruit 是 ruō（奔向；仓促进行；崩溃；破坏；颠覆；挖出）的第三人称单数完成时主动态陈述语气。

② 过去分词 prolapsā 是阳性过去分词 prolapsus 的被动态夺格，派生于动词 prōlābor（滑；跌；坠下；崩溃；陷入）。

③ 动词 respargit 的动词原形是 rēspargō，通 rēspergō：洒；散布；污染。

④ 单词 reflat 派生于 reflatus：逆风；顶风；顶头风。

⑤ 过去分词 interruptum 表示被动态，动词原形是 interrumpō：打断；分隔；骚扰；打乱。

⑥ 动词 crēdās 是 crēdō（相信）的第二人称单数现在时主动态虚拟语气。

⑦ 单词 volvier 派生于动词 volvō：滚动；转动；旋转；冲走。

⑧ 过去分词 expulsum 表示被动态，动词原形是 expellō：逐出；流放；夺去；消除。

⑨ 动词 rapī 是现在时不定式被动态，动词原形是 rapiō：拖去；拉出。

⑩ 动词 existere 是现在时不定式主动态，动词原形是 existō，而 existō 通 exsistō（现出；存在；出现；发生）。

⑪ 过去分词 īctōs 表示被动态，动词原形是 īcō（打；缔结），而 īcō 通 īciō。

⑫ 现在分词 concursantibus 派生于动词 concursō：来回奔跑；巡行。

⑬ 动词 concient 是 conciēō（召集；推动；激励；引起）的第三人称复数现在时主动态陈述语气。

⑭ 现在分词 ēvertēns 派生于动词 ēvertō：破坏；颠覆；倾覆；驱逐。

⑮ 介词 supter 通 subter（在下面；向下）。

⑯ 过去分词 undānte 是 undāns 的单数夺格，派生于动词 undō：起浪；淹没；灌溉。

⑰ 动词 ērigit 是 ērigō（竖起；堆叠）的第三人称单数现在时主动态陈述语气。

牧人：

　　　　　如此巨大的一团东西划过来，

从浩瀚的深海（传来）轰鸣声和风声。

由于它在波浪中左摇右晃，用强大的力量卷起漩涡：

急速破浪前行。逆风吹得浪花飞溅。

因此，你会相信，当乌云滚滚而来时，你就遭到袭扰，

被风卷起来，抛入高空，

岩石，或者被暴风，即球形的旋风，

波浪奔来又跑回，现出缔结的漩涡。

如果不是地面的四处坍塌搅动大海，

也许就是勇敢的特里同（Triton，半人半鱼的海神）用

三叉戟戳出一个洞，

在大海上面，向内、向海底下灌海水，

把大量的岩石从深沟叠上天空（引、译自《古罗马文选》卷一，页263及下）？

　　这个残段出自科尔基斯的牧人讲的开场白。牧人从未看见过船。当阿尔戈船靠近的时候，牧人居高临下观察这艘船。对于美狄亚传说的这个部分的舞台剧本而言，其戏剧范本不为人知，只有古希腊化时期罗得岛的诗人阿波罗尼俄斯的叙事诗《阿尔戈英雄纪》（Argonautika）叙述过这个素材。但是也可能的是，阿克基乌斯以欧里庇得斯以后的肃剧诗人为典范，当然也不排除这个剧本就是直接模仿这首古希腊叙事诗。类似的或许还有阿克基乌斯的《阿尔克墨奥》。对于这个剧本而言，已知好几个古希腊典范与版本，内容就是不同的神话变体。

　　在思想内容方面，阿克基乌斯的肃剧明显带有现实主义色彩。在肃剧中，阿克基乌斯喜欢描写政治动荡、权力斗争、兴衰

和惩罚等，如《阿特柔斯》。古希腊哲学思想在古罗马的传播和影响也体现在阿克基乌斯的肃剧中。譬如，《安提戈涅》反映了伊壁鸠鲁哲学。加强这种倾向的还有《阿斯提阿纳克斯》。

最明显地反映古罗马社会现实的是阿克基乌斯创作的紫袍剧。《布鲁图斯》是献给诗人的保护人布鲁图斯·卡莱库斯（Decimus Iunius Brutus）的，在其凯旋仪式上上演（可能是公元前132年）。该剧的题材是古罗马人民推翻王政时期的最后一位国王塔克文的历史。该剧留存有两个残段：一个残段是傲王塔克文的梦，另一个残段是预言者为塔克文释梦。从政治倾向来看，该剧在于颂扬布鲁图斯·卡莱库斯的先辈卢·布鲁图斯（Lucius Iunius Brutus）领导那次斗争并建立古罗马共和制的功绩，同时对保护人的政敌小斯基皮奥的强大权力表示不满。而《德基乌斯》（Decius）或《埃涅阿斯的后代》（Aeneadae）颂扬公元前312年的执政官德基乌斯（Publius Decius Mus）在同萨姆尼特人及其同盟者的战斗中的自我牺牲精神（参《古罗马文学史》，页82及下）。

就这些残篇本身让人有所了解而言，这些残篇基本上揭示了同样的一些特征。在恩尼乌斯与帕库维乌斯作品中我们已经可以辨认，并且视之为肃剧体裁的特点：偏爱头韵法、词语与音调的修辞手段。此外，在阿克基乌斯的作品中有已经提及的特别在行的雄辩术，还有受到欢迎的充满艺术性的词序：移位（hyperbaton）和交叠。正是这样，阿克基乌斯迎合了有教养的同时代人以及后辈的情趣，正如奥维德的钦佩表明的一样。就像在他的前辈的作品中一样，阿克基乌斯的作品中也有普遍的警句和文字游戏。不过，阿克基乌斯倾向于古希腊的外来词与标题。这就有别于他的前辈。阿克基乌斯的激情措辞的一个典型特征就是偏爱长的、丰富的词汇和造复合词。充满诗意的自然描绘与表现人的苦痛都保持着肃剧的传统。

西塞罗称赞阿克基乌斯的古拉丁语好，即使批评者也接受阿克基乌斯翻译（trānslātiō）的古希腊戏剧《厄庇戈涅》（*Epigoni*）（《论最好的演说家》，章6，节18，参LCL 386，页368-369）。阿克基乌斯用词正确（《演说家》，章46，节156，参LCL 342，页432及下），要求正确运用语言，更加自由地遣词造句（《图斯库卢姆谈话录》卷三，章9，节20，参LCL 141，页250及下）。修辞学家和演说家弗隆托认为，"阿克基乌斯不匀称"（《致维鲁斯》卷一，封1，节2，参LCL 113，页48及下）。

昆体良认为，阿克基乌斯富有学识，在古代肃剧诗人中他和帕库维乌斯最杰出，他们"思想丰富，文字凝练，人物威严"（《雄辩术原理》卷十，章1，节97，参LCL 127，页304及下）。阿克基乌斯的剧中对话与演说术很接近。阿克基乌斯之所以不当律师，而去写作肃剧，是因为他在肃剧中可以说自己想说的话，而不想在广场上听对手讲自己不希望说的话（《雄辩术原理》卷五，章13，节43，参LCL 125，页490及下）。

虽然"阿克基乌斯获得崇高（alti，原形是altus）的美誉"［贺拉斯，《书札》（*Epistulae*）卷二，封（首）1，行56］，因为有人赞美阿克基乌斯写的三拍诗行（trimeter）"崇高（nobilibus，原形是nobilis）"，但是贺拉斯认为，阿克基乌斯写的诗里很少出现短长格（iambus），这是诗歌音韵的不和谐（immodulata）［《诗艺》，行258-259和263］。依据贺拉斯继承的亚里士多德的《诗学》，肃剧宜采用短长格，"因为短长格最合乎谈话的腔调"。短长格三拍诗行（iambus trimeter，即短长 | 短长 | 短长，由于每个节拍都有两个音步：一短一长，大致相当于六音步）用于表达激情、演员穿着平底鞋的谐剧，演员穿着高底鞋的肃剧，用于对话最为适宜，又足以压倒普通观众的喧噪，又天生能配合动作（参《诗学·诗艺》，前揭，页15和151）。

总之，阿克基乌斯的作品"富于激情，人物形象生动，风格庄严，对话巧妙，带有修辞色彩"，代表古罗马肃剧的最高水平（参《罗念生全集》卷八，页280）。

三、历史地位与影响

阿克基乌斯使古罗马共和国的肃剧达到巅峰，是共和国时代最后一个大戏剧家。在生时，阿克基乌斯的肃剧很受观众欢迎。去世后，阿克基乌斯的肃剧也曾继续上演。譬如，公元前57年，著名的古罗马肃剧演员伊索（Aesopus）[1] 曾经出演阿克基乌斯的一出肃剧，鼓动召回被驱逐的西塞罗（参《古罗马文学史》，页83）。

第四节　小塞涅卡[2]

一、生平简介

关于小塞涅卡或贤哲塞涅卡（Lucius Annaeus Seneca；亦译"塞内加"），可以参阅塔西佗的《编年史》和苏维托尼乌斯的《尼禄传》（Vita Neronis，参苏维托尼乌斯，《罗马十二帝王传》卷六，页221以下）。大约公元前4年，[3] 小塞涅卡生于西班牙的科尔杜巴，在古罗马骑士老塞涅卡[4]的3个孩子中排行第二。

① 不同于古希腊的寓言作家伊索。

② 参 LCL 62［= *Seneca VIII*：*Tragedies I*（《小塞涅卡》卷八），John G. Fitch 编、译，2002］；LCL 78［= *Seneca IX*：*Tragedies II*（《小塞涅卡》卷九），John G. Fitch 编、译，2004 年］。

③ 也有学者认为，小塞涅卡生于公元前3或前4年。

④ 参阿尔布雷希特主编，《古罗马文选》卷四（*Die Römische Literatur in Text und Darstellung*, 5 Bde. Herausgeber：Michael von Albrecht. Bd. 4：*Kaiserzeit I*：*Von Seneca Maior bis Apuleius*，Herausgegeben von Walter Kißel，Stuttgart 1985），页 25 以下。

少年时代到罗马后，小塞涅卡获得了全面的教育。由于父亲喜欢修辞学，母亲赫尔维娅（Helvia）爱好哲学，小塞涅卡从小就接触这两个决定了他后来的生活道路的领域。通过演说术与哲学的老师法比阿努斯（Fabianus）、尤其廊下派阿塔洛斯（Attalus）所教授的演说术，小塞涅卡认识到，修辞学正好对哲学产生的心理教育和说教有巨大好处。

小塞涅卡曾在埃及进行较长时间的旅行。在埃及，小塞涅卡学到了行政管理和财政金融知识，研究过埃及和印度的地理和人种学。①

之后，小塞涅卡献身于律师职业，接受高级财政官的职务（31 年左右），从而登上政治舞台。在这个时期，小塞涅卡的演说给人留下深刻印象，已经使他获得了很大声誉，成为元老院中一位重要的发言人，以至于引起皇帝卡利古拉妒忌，差点儿就被判处死刑，最后不得不暂时退隐。

小塞涅卡在宫廷的交往后来还可能给他带来厄运。由于皇后墨萨利娜（Messalina）的阴谋诡计，卡利古拉被谋杀。之后，由于与卡利古拉的妹妹尤利娅·李维拉（Iulia Livilla）的婚姻破裂，小塞涅卡遭到指控。小塞涅卡还不得不感谢新皇帝克劳狄乌斯的宽恕，没有遭遇比放逐科尔西嘉（Korsika）岛（41 年）更糟糕的厄运。在这个荒岛上，小塞涅卡度过了自己最好的壮年时期。

49 年，小塞涅卡的生活有了完全的转折。在处决墨萨利娜以后，新皇后阿格里皮娜不仅把小塞涅卡召回古罗马城，而且还让小塞涅卡担任下年的裁判官，同时负责教育她的 12 岁儿子尼

① 参塞涅卡，《面包里的幸福人生》，赵又春、张建军译，西安：陕西师范大学出版社，2003 年，前言，页 2。

禄（塔西佗，《编年史》卷十二，章42；苏维托尼乌斯，《尼禄传》，章7）。按照阿格里皮娜的愿望，小塞涅卡得少教哲学，多教修辞学。

由于克劳狄乌斯被谋杀（54年），尼禄继位。此后，小塞涅卡直接掌握了权力。作为皇帝尼禄的主要顾问之一，小塞涅卡经常向皇帝进谏。小塞涅卡撰写新皇帝在元老院为养父念诵的悼词。接下来的几年里，小塞涅卡和近卫军司令（Prätorianerpräfekt）布鲁斯（Sextus Afranius Burrus）[1] 一起执掌帝国事务。在抵制守寡的皇后阿格里皮娜的权力要求时，小塞涅卡试图把尼禄执政的前5年变成第一古罗马帝国最好的时期之一。55或56年，由于候补执政官的职务，小塞涅卡的政治生涯达到顶峰。然而，正如罗素所说，小塞涅卡比亚里士多德更为不幸，因为小塞涅卡教的学生就是皇帝尼禄（参塞涅卡，《面包里的幸福人生》，前言，页2）。年轻的皇帝很快就露出专横残暴、恣睢纵欲和无法无天的原形，不断摆脱这位老师的影响。由于在宫廷的地位，即使这位不肖弟子有十足的罪过，小塞涅卡也不得不掩盖或至少默许。59年，小塞涅卡起草尼禄在元老院为谋杀其母辩护的演说辞。在尼禄与妻子离婚之际，小塞涅卡充当元老院的特使，被派去劝皇帝尼禄。这是紫袍剧《奥克塔维娅》的作者分配给小塞涅卡的无能为力的角色。

在共同摄政的布鲁斯死（62年）后，与皇帝尼禄疏远的后果终究难免。为了不给统治者提供反对自己的理由，失宠的小塞涅卡辞去公职，断绝社交，特别是放弃事业，返回自己的庄园，过与世隔绝的生活，写作一些可能对后代有用的东西（《道德书简》，封6）。尽管如此，65年，小塞涅卡仍然像当时许多其他

[1] 布鲁斯，51至62年任近卫军司令，古罗马皇帝尼禄的主要顾问。

伟人（比如他的外甥卢卡努斯）一样，成为暴君尼禄的牺牲品。
小塞涅卡被指控参与谋害尼禄的皮索阴谋（是否有充足的理由，
很难说）。在尼禄的逼迫下，小塞涅卡不得不自杀（塔西佗，
《编年史》卷十五，章60-65，参《古罗马文选》卷四，页94
以下）。

　　小塞涅卡结婚两次。第一次结婚留下两个儿子。第二任妻子
鲍琳娜（Pompeia Paullina）试图殉葬丈夫小塞涅卡，被竭力阻
止。由于小塞涅卡的散文作品——尤其是《道德书简》（*Epistu-
lae Morales*）——带有强烈的主观特征，后人对小塞涅卡这个人
的了解超过对西塞罗与奥古斯丁之间的那几个世纪的任何其他作
家的了解。小塞涅卡经常谈到自己很差的健康状况（《道德书
简》，封24《论生死》；封25《论处世》；封28《论原因》；封
30；封36）。小塞涅卡患有呼吸道疾病黏膜炎，曾想为此自杀，
因害怕父亲无法承受而断此念（《道德书简》，封30《论治
疗》），[1] 热病，内心的多愁善感和抑郁（《道德书简》，封36
《论旅行》）。小塞涅卡甚至讲述自己的性格弱点。譬如，小塞涅
卡不能坚持过朴素的生活（《道德书简》，封39《论学习》）。[2]

　　二、肃剧评述

　　在古罗马的肃剧诗人中，唯一有完整作品传世的就是小塞涅
卡（参《古罗马文学史》，页326）。以小塞涅卡的名义流传至
今的剧作有1部以较差的手抄本形式流传下来的古罗马式肃剧或
紫袍剧《奥克塔维娅》（*Octavia*）和9部古希腊式肃剧。从文风
发展的角度看，《阿伽门农》（*Agamennon*，参 LCL 78，页115以

[1]　这里书简的序数取自中译本。见塞涅卡，《面包里的幸福人生》，页158。
[2]　关于小塞涅卡的生平，参阿尔布雷希特主编，《古罗马文选》卷四，页160
以下。

下，尤其是 126 以下）、《俄狄浦斯》（*Oedipus*，参 LCL 78，页 3
以下，尤其是 18 以下）和《菲德拉》（*Phaedra*，参 LCL 62，页
437 以下，尤其是 448 以下）较早，因为在这 3 个剧本中使用的
抑抑扬格（Anapaest）比其余剧本中更加松散，在《阿伽门农》
和《俄狄浦斯》里甚至采用高度试验性的混合格律；《埃特山上
的海格立斯》（*Hercules Oetaeus*）、《海格立斯》（*Hercules*）或
《疯狂的海格立斯》（*Hercules Furens*）、① 《美狄亚》（*Medea*）和
《特洛伊妇女》（*Troades*）属于中期作品；　《提埃斯特斯》
（*Thyestes*，参 LCL 78，页 217 以下，尤其是 230 以下）和《腓尼
基女子》（*Phoenissae*）属于较晚的作品，写于尼禄统治时期
（参 LCL 62，*General Introduction*，页 10-12）。

　　关于上述剧作的作者身份，学界有争议。有的认为，由于风
格和思想的一致性，剧作者肯定就是贤哲塞涅卡。也有的认为，
在这些剧作中，紫袍剧《奥克塔维娅》、古希腊式肃剧《腓尼基
女子》和《埃特山上的海格立斯》的作者身份存疑（参 LCL 62，
页 279；LCL 78，页 332 及下和 510-512）。

　　《腓尼基女子》（*Phoenissae*）仅传下前两幕。其中，第一幕
表现忒拜的国王俄狄浦斯（Oedipus）与他的女儿安提戈涅
（Antigone）对自杀行为的不同看法。第二幕表现俄狄浦斯的母
亲与妻子伊奥卡斯特（Jocasta）同她的儿子厄忒俄克勒斯（Ete-
ocles）之间的争权冲突。结构的特别之处是剧中没有歌队。这
两幕可能不是一部完整肃剧的残段，而只是肃剧前两幕的草稿
（参 LCL 62，页 275 以下，尤其是 282 以下）。《埃特山上的海格
立斯》（*Hercules Oetaeus*）总共 5 幕，虽然是现存最长的古代剧

　　① 英译 *Hercules* 或 *Hercules Mad*，参 LCL 62，页 45。需要强调的是，虽然 Hercu-
les 与 Heracles 大致相当，但是最好音译，因为两者存在一定的文化差异，更确切地
说，海格立斯（Hercules）是古罗马的神，而赫拉克勒斯（Heracle）是古希腊的神。

诗，长达 1996 行，但是因为有缺失，只剩下一些零散的场面，彼此缺乏关联（参 LCL 78，页 326 以下，尤其是 336 以下）。在风格方面，它们同小塞涅卡的其他肃剧明显不同。存疑更大的是紫袍剧《奥克塔维娅》，因为小塞涅卡成为剧中人物，而且抨击尼禄，这不符合小塞涅卡晚年十分小心谨慎地避免触怒尼禄的政治态度（参《古罗马文学史》，页 318 及下）。

　　同样不能确定的是上述剧作的写作时间：或者在青年时期，或者在晚年。在不能进一步确定写作年代的剧本中，小塞涅卡像他的古罗马老前辈一样，改编传统的古希腊神话。这些前辈的作品流传下来的只有残编，而那些神话也已经作为素材，为各种各样的阿提卡肃剧变体所用。像标题《疯狂的海格立斯》、《埃特山上的海格立斯》、《特洛伊妇女》、《腓尼基女子》、《美狄亚》、《菲德拉》、《俄狄浦斯》、《阿伽门农》和《提埃斯特斯》表明的一样，小塞涅卡在选题时以 3 大肃剧诗人埃斯库罗斯、索福克勒斯和欧里庇得斯为导向（参《古罗马文选》卷四，页 354）。譬如，《阿伽门农》模仿埃斯库罗斯的名剧《阿伽门农》。《俄狄浦斯》模仿索福克勒斯的《俄狄浦斯王》（*Oedipus the King*）。《埃特山上的海格立斯》前 4 幕与索福克勒斯的《特拉克斯的女人们》（*Women of Trachis*）类似。《腓尼基女子》模仿欧里庇得斯的《腓尼基妇女》（*Phoinissai* 或 *Phoenissae*）。[①] 至于小塞涅卡的《提埃斯特斯》，索福克勒斯与欧里庇得斯都写过同名剧本（参 LCL 78，页 14 及下、123 及下、226 和 333）。

　　与欧里庇得斯联系最紧密的是《海格立斯》或《疯狂的海

① 参《欧里庇得斯悲剧集》（下），周作人译，北京：中国对外翻译出版公司，2003 年，页 1393 以下。

格立斯》。小塞涅卡的《疯狂的海格立斯》是模仿欧里庇得斯的《疯狂的赫拉克勒斯》（*Hêraklês* 或 *Heracles*），① 不过与欧里庇得斯的《疯狂的赫拉克勒斯》有一些区别。第一，在剧本的开端，尤诺就出场，但是在欧里庇得斯的剧本中赫拉（相当于古罗马的神后尤诺）并不出场，出场的是赫拉的代理者，而且是在赫拉克勒斯疯狂以后。小塞涅卡让女神与疯狂保持距离，这就允许彰显海格立斯从神志正常到神志疯狂的连续性。第二，吕科斯（Lycus）试图逼迫梅加拉（Megara）结婚，这可能是模仿别的戏剧，但是细节不同。第三，海格立斯谋杀家人，可能源于后欧里庇得斯的作品。在欧里庇得斯的作品中，杀戮完全发生在宫殿里，而且在后来的信使报道中才向观众详述。第四，最主要的区别在于，欧里庇得斯的赫拉克剌斯是人，是博爱的英雄，因为遭遇悲剧性的不公正而疯狂，而小塞涅卡的海格立斯是超人，因为不切实际的思维与生活方式而疯狂（参 LCL 62，页 43-45）。

小塞涅卡的《美狄亚》（*Medea*）也是模仿欧里庇得斯的同名剧。情节主干大体沿袭原作，但删除了雅典国王埃勾斯为求子答应收留美狄亚（Medea），为美狄亚复仇提供"退路"这条线索。情节的简化还在于美狄亚与其他人物的纠葛方面。在塑造人物形象方面，小塞涅卡融入了自己的生存体验和时代内容。譬如，剧作家借保姆劝美狄亚的话（"不管是谁，与掌权者抗争都不会没有危险。"），揭示暴政和强权的残酷无情以及被统治者的悲惨处境。畏惧强权的不仅仅是保姆，还有美狄亚的丈夫伊阿宋（Jason）。在小塞涅卡笔下，伊阿宋不再是欧里庇得斯笔下那个自私的负心汉，而是个"畏怯的仁爱之心战胜了忠诚"的负心汉，他"害怕那高举的王杖"。在这种语境下，小塞涅卡把美狄

① 参《欧里庇得斯悲剧集》（下），周作人译，页 1283 以下。

亚塑造成了勇敢地反对暴君与强权的强者。美狄亚要和国王克瑞翁（Creon）对抗，并正告克瑞翁："不公正的王权是永远不会持久的。"尽管美狄亚讲出如此理性的话语，可是她由爱生恨，愤怒得疯狂。为了报复伊阿宋，美狄亚竟然亲手残杀自己的儿子。小塞涅卡把杀子的场面从原作的后台搬到前台，不是像原作里一样安葬孩子，而是将孩子的尸体从屋顶上抛下。这些改编都进一步强化了美狄亚是个凶狠、残忍的悍妇。而导致这种悲剧性结局的正是国王的强权。这是小塞涅卡深有体会的（参 LCL 62，页 334 以下；《欧洲戏剧文学史》，页 74 以下）。

与前辈欧里庇得斯的戏剧《特洛伊妇女》相比，小塞涅卡的《特洛伊妇女》（Troades）虽然同名，场景基本相似，但是在情节和戏剧理论方面不再相近，而是与欧里庇得斯的《赫枯巴》（Hecuba）更接近（参 LCl 62，页 170）。此外，小塞涅卡的剧本还有一个显著的特点，即剧本前面不再有开场白，如《特洛伊妇女》（杨周翰译，见普劳图斯等著，《古罗马戏剧选》，页 417 以下；罗念生译，见罗锦鳞主编，《罗念生全集》卷三，页 183 以下；LCL 62，页 163 以下）。

《特洛伊妇女》总共 5 幕，讲述特洛伊沦陷以后特洛伊妇女充当亡国奴的悲惨命运。长达 10 年的特洛伊战争以古希腊人的胜利告终。当特洛伊沦陷时，特洛伊的将士死的死，如特洛伊国王普里阿摩斯（Priamus）和王子赫克托尔（Hector）（《特洛伊妇女》），逃的逃，如埃涅阿斯（维吉尔，《埃涅阿斯记》），而古希腊人获得丰厚的战利品，其中包括作为亡国奴的特洛伊妇女，如第一幕中特洛伊的王后赫枯巴（Hecuba）、第二幕中公主波吕克塞娜（Polyxena，赫枯巴之女）和第三幕中赫克托尔的妻子安德罗玛克（Andromache）。剧作家借引发特洛伊战争的女人海伦（Helen）——曾是特洛伊王子帕里斯（Paris）的妻子——

之口，讲述了特洛伊妇女当亡国奴的命运。依据抽签结果，安德罗玛克被分配给杀死普里阿摩斯的斯库拉青年皮罗斯（Pyr-rhus），公主卡珊德拉（Cassandra）被"幸运地"分配给古希腊联军的统帅阿伽门农（Agamemnon），赫枯巴被分配给古希腊伊塔卡（Ithaca）国王尤利西斯（Ulysses）[①]（幕4）。值得一提的是，在对话最富有戏剧性的第二幕里，与疯狂残忍的皮罗斯——已阵亡的古希腊大将阿基琉斯（Achilles）之子——相比，阿伽门农懂得理性的节制（幕2），这是完全符合小塞涅卡的廊下派哲学的。可惜的是，阿伽门农把特洛伊俘虏的命运交给了神巫卡尔卡斯（Calchas），这无疑把特洛伊妇女推向更大悲剧的深渊。公主波吕克塞娜被杀死，充当阿基琉斯的牺牲。特洛伊的幼小王孙阿斯提阿那克斯（Astyanax）——赫克托尔与安德罗玛克的儿子——被狡黠的尤利西斯（奥德修斯）带走，摔死在孑然独存的碉堡的高墙下面，让为了儿子而苟活的母亲安德罗玛克肝肠寸断。然而，最悲惨的是赫枯巴，因为她承受的痛苦不仅是自己的，而且还包括整个大家庭的（幕5）。不过，在小塞涅卡的笔下，尽管特洛伊人罹受巨大的苦难，可他们表现出来的是廊下派的美德"勇敢"。譬如，波吕克塞娜"就死如赴婚"（参冯国超主编，《古罗马戏剧经典》，页501）。这个剧本模仿的对象是欧里庇得斯的《特洛伊妇女》（*Trojan Women*）和《赫卡柏》（*Hec-uba*），但精神不同（参《罗念生全集》卷三，页183以下；卷八，页283；LCL 62，页163以下，尤其是174以下）。

当然，假如直接比较小塞涅卡的《美狄亚》与这个体裁的古希腊典范，即欧里庇得斯的《美狄亚》（参《罗念生全集》卷三，页87以下；LCL 62，页334以下，尤其是344以下），而这

① 原译"攸利栖斯"，即奥德修斯。

种比较肯定只能导致一种评价，即古罗马人是低层次的模仿者，那么就不能正确评价小塞涅卡。相反，看待小塞涅卡的剧本必须联系同时代人的创作倾向、尼禄统治时期公众的期待和作者本身的世界观。特别是有人谴责小塞涅卡不是让戏剧冲突一步一步地发展，理所当然地引向灾难，而是把每一幕构思为完整的单独情景，而这些单独情景之间的关联部分还只是相当表面的。而且在这种情况下，小塞涅卡用表面的残忍和嗜杀成性取代在劫难逃的事件中内在的悲剧性。

然而，这种恐怖的积累或许是有根据的。一方面，这种积累应该在恐怖的真实形象方面考虑古罗马公众及其对恐怖的特殊兴趣（对角斗士表演的普遍狂热充分证明了古希腊人一直不熟悉的古罗马民族特点的这个方面），另一方面，在这个方面也分析出了小塞涅卡自己对世界的感情，而这种感情是从他个人的观察和经验中发展出来的。在卡利古拉和尼禄统治时期，小塞涅卡亲身经历了受到内在威胁的感受，了解的生存现实就是冷漠甚或敌意。与此同时，危险完全不是源于凌驾于人之上的悲惨命运，而是具体地源于具体的个人，特别是元首（Princeps）及其宠臣。因此，小塞涅卡让剧本中受苦的人走向深渊，不是因为让命中注定的事态后果严重地尖锐化，而是因为别人老谋深算的恶魔似的残忍，因为别人的狂热和欲望，这是十分自然的。由此可见，其目的就是把真正悲剧的罪责彻底改变成道德的过错。一再以主题形式出现的是权力的贿赂和人的欲望的不合理。如果这些主题集中于一个不受任何上级权威限制和为他的情欲发疯的暴君，如《疯狂的海格立斯》中的吕科斯（Lykos）、《提埃斯特斯》中的阿特柔斯、《美狄亚》中的克瑞翁和《奥克塔维娅》中的尼禄，那么一些引起灾难的后果就变得特别明显。因此，以前犯下的恶行获得了特殊的动力，并且总是滋生出新的恐怖。这时，尤其是

通过描绘符合具体表现的悲剧性人物，可以把这样一种构想赋予作为纯粹残忍的荒唐行为的悲剧，这是显然的。让戏剧的各个场景脱离联系，并且孤立地表演或者演出，这种古罗马实践肯定对小塞涅卡的肃剧模式产生了促进性的、但绝不是决定性的影响。

激情在各个方面都对人产生的威胁，这种观点被欧里庇得斯考虑到了，在古希腊语风的肃剧中受到更加重视，并且在古罗马诗人奥维德（在奥维德的失传的肃剧《美狄亚》中）那里受到修辞学教育的影响下最终获得了决定性意义。小塞涅卡领导这种潮流的发展，继续走了决定性的最后一步：小塞涅卡笔下的角色不再是那些由于遭遇不幸、可能被用作人衰弱的样本的个体，而是一开始就被构思为用来显示人类激情的心理学的典型人物。由于这种激情，主人公个性鲜明，行为单纯，往往为了目的，一往无前，直至最后毁灭，如愤怒得发疯的复仇者美狄亚（参宋宝珍，《世界艺术史·戏剧卷》，页 23）。在这些典型人物中，具有特殊意义的是毫无顾忌的恶魔撒旦及其直接的反面：伟大的高尚受苦者，如《俄狄浦斯》（*Oedipus*）中的俄狄浦斯。受苦者正好面对特别的折磨，并且保持个人的正直，最终用死亡来战胜残忍的仇敌。在这些人物形象中起作用的是小塞涅卡对极度放纵激情的反感，及其对追求完美的高尚公民（vir bonus）的伦理力量的信念。这种反感和这种信念决定了小塞涅卡的散文作品的哲学思想财富，并且最终也注定了他自己的结局。

这种说教的效果，即吓人的效果和鼓励的效果，理应以这样一种类型学为出发点。为了这种效果，这个戏剧家也牺牲了内在的统一性和个别人物引起的对话可能性。小塞涅卡塑造的人物演说哲学的和人的基本观点，而这些观点所设想的对象不是谈话对方的耳朵。譬如，在 5 幕肃剧《美狄亚》（参冯国超主编，《古罗马戏剧经典》，页 426 以下）第一场里，出场的只有女主人公

美狄亚一个人。[1] 即使在第四场里，除了结尾时美狄亚吩咐她的儿子们离开之外，保姆和美狄亚讲话都不是针对谈话的对象。说教的预设对象是观众的耳朵。说教的观点本身也用来解释戏剧场景。此外，几乎没有顾及各个角色的反省水平：即使一个普通的保姆也可以培养成廊下派伦理原则的代言人。譬如，保姆对美狄亚说："压压你的激愤吧：与环境妥协总是对的"（小塞涅卡，《美狄亚》，场2）；"控制你的愤怒，克制你的冲动"（小塞涅卡，《美狄亚》，场3，参塞涅卡，《强者的温柔——塞涅卡伦理文选》，页116和126）。

从相同的视角出发，在小塞涅卡的作品中肯定也可以看到合唱的角色：或者充满激情，风格崇高地叙述哲学思想，如《提埃斯特斯》和《疯狂的海格立斯》中的合唱歌，或者采用不同的形式构成宗教颂歌，如《美狄亚》中的婚歌（参王焕生，《古罗马文学史》，页322）。在古希腊语风肃剧中已经明确的削弱合唱融入故事情节，这种趋势还在加强。现在合唱几乎完全脱离了事件。歌队的主要使命在于，通过幕间歌唱强调情节中的重大事件，譬如，《美狄亚》第一合唱歌就交代了肃剧发生的背景是伊阿宋即将新婚，而旧妻美狄亚却即将被赶走，通过表面的行动进行更高层次的充分反省——即使在这方面，廊下派的思路也是重点，如《美狄亚》第三合唱歌"愤怒煽起的火焰是盲目的"（参《强者的温柔——塞涅卡伦理文选》，页136），第四合唱歌：

　　　　美狄亚不知道怎么控制愤怒，也不知道怎么控制爱情。

[1] 参塞涅卡，《强者的温柔——塞涅卡伦理文选》，包利民译，北京：中国社会科学出版社，2005年，页107以下。

现在愤怒和爱情结合在一起了，结果会发生什么呢（见《强者的温柔——塞涅卡伦理文选》，前揭，页149）？

从形式上看，小塞涅卡的肃剧保持了传统的结构特征：舞台上的对话人物不超过3个，而且人物性格单纯，没有发展；戏剧时间和地点整一，戏剧行动集中，譬如，作者把剧情限制在一个昼夜，把动作限制在一个地点。

从语言来看，已知的小塞涅卡的文笔（参《古罗马文选》卷四，页160以下）继续强调概略地叙述的特征。第一，在真正对白的地方出现了一些简明而见解尖锐的句子，这些句子被拔高为表明原则，并且与对方的意见针锋相对，这可能升级为一行接一行地背诵的连珠炮。譬如，伊阿宋反问美狄亚：

> ……你犯下的邪恶罪行怎么成了我的（见塞涅卡，《强者的温柔——塞涅卡伦理文选》，前揭，页132）？

美狄亚回答：

> 它们都是你的，它们都是你的罪过：一切从罪行中受益的人都犯了罪。……（小塞涅卡，《美狄亚》，场3，见《强者的温柔——塞涅卡伦理文选》，前揭，页132）

第二，处处洋溢着一种情绪慷慨激昂的夸张语气，特别是人物的独白，最典型的是在《美狄亚》中。美狄亚出于对伊阿宋的爱而帮助伊阿宋，不惜背叛自己的祖国，甚至牺牲亲人的性命，但最后却被爱人伊阿宋无情地抛弃，所以她由爱生恨的悲愤达到了疯狂的境地。这种心境自然需要宣泄：除了复仇的残忍行

动，就是充满愤恨的恶毒语言。

由于对复杂的哲学原理的表述能力和对修辞技巧的娴熟掌握，小塞涅卡的语言能力很强。首先，小塞涅卡的肃剧语言结构简单，与当时流行的繁杂的语言风格形成鲜明的对比。而且，小塞涅卡的肃剧里充满言简意赅的格言性警句。第二，在修辞方面，小塞涅卡喜欢采用对照的手法。小塞涅卡采用的对照手法是多种多样的。形成对照的或者是整个场面或人物的长篇诉说，或者是人物犀利的对白，如阿伽门农与皮罗斯反唇相讥的对白，或者是词语意义，如在安菲特律翁的讲话中主动性名词"胜利者（victor）"与修饰名词的被动性分词"被战胜的（victam）"（《海格立斯》或《疯狂的海格立斯》），又如阿伽门农的讲话中"胜利者"与"被战胜者"（《特洛伊妇女》）（参王焕生，《古罗马文学史》，页322及下）。

由于小塞涅卡的肃剧十分残忍，这些残忍在公开的舞台上发展为堆积残断的尸身部分或者谋杀，如小塞涅卡的《菲德拉》（Phaedra）。由于这个剧本聚焦3个人物，包括女主角菲德拉（Phaidra）与男主角希波吕托斯（Hippolytus），又称《希波吕托斯》（Hippolytus）。关于这个题材，索福克勒斯写过1部《菲德拉》（Phaedra），欧里庇得斯写过2部《希波吕托斯》（Hippolytus）。不过，索福克勒斯的《菲德拉》与欧里庇得斯的第一部《希波吕托斯》已经遗失。传世的只有欧里庇得斯的第二部《希波吕托斯》（参LCL 62，页439和444），原标题为《戴花冠的希波吕托斯》（Hippolytos Stephanias）。在欧里庇得斯的《希波吕托斯》（Hippolytos）里，风华正茂的青年希波吕托斯由于拒绝青春不再的继母菲德拉的爱，在父亲回家以后，遭到菲德拉十分有效的诬告［上吊自杀前写的绝命书（场3）］，最后死于父亲忒修斯（Theseus）的谋杀［马车受惊撞石的事故

（退场）］。① 依据阿纳斯托普洛的解释，肃（悲）剧的根源不仅在于青春不再的继母菲德拉对风华正茂的继子希波吕托斯的违反伦常的爱，而且还在于欲念的冲突："纯洁的"、"有节制的"希波吕托斯代表极端的禁欲（在第二场，希波吕托斯认为，女人是"人们的祸祟"，"女人是大的灾祸"），而"不洁净的"、"无节制的"菲德拉代表狂热的爱欲。也就是说，菲德拉不可原谅，不可救赎。② 在拉辛的《菲德拉》里，菲德拉似乎可以原谅，因为她诬告希波吕托斯的理由是希波吕托斯拒绝她的求爱，却接受别的女子的爱；菲德拉似乎还可得救，因为坦诚自己的诬告，并自杀谢罪。而小塞涅卡对希波吕托斯和菲德拉的写作似乎属于第三种理解：

> 塞涅卡笔下最中心的那段对白里，菲德拉以为，希波吕托斯误解了她对他的激情是她对她丈夫的激情，所以才对他大胆示爱。塞涅卡把菲德拉表现得像个欲火中烧的女人，厚颜无耻，残酷无情；希波吕托斯之所以招来飞来横祸，全是因为他的纯洁无瑕，看上去激发了菲德拉的欲望。某种意义上，双方都对悲（肃）剧"负有责任"：纯洁无瑕的希波吕托斯让菲德拉相当着迷；厚颜无耻的菲德拉却令希波吕托斯十分反感（李小均译）。③

① 参《欧里庇得斯悲剧集》（中），周作人译，北京：中国对外翻译出版公司，2003 年，页 715 以下。

② 也有人（如默雷）分析，希波吕托斯也有责任，因为他说："我的嘴立了誓，可是我的心没有立誓"（周作人译，欧里庇得斯，《希波吕托斯》，场 2）。参默雷，《古希腊文学史》，页 279。

③ 阿纳斯托普洛（George Anastaplo）：希波吕托斯和菲德拉，李小均译，见刘小枫选编，《古典诗文绎读：西学卷·古代编》（上），页 233。

小塞涅卡的肃剧究竟是不是为剧院写作的？或者就像其他肃剧作家的剧本一样，一开始就只是被构思成阅读戏剧？这个问题是有争议的。譬如，19世纪批评家首先提出小塞涅卡的剧本不是为舞台表演写的（参 LCL 62，*Introduction*，页19）。詹金斯也认为，小塞涅卡在创作其肃剧时，"目的就是供人们朗诵，甚至是个人阅读，而不是供在剧场中表演的"（《罗马的遗产》，页300）。科瓦略夫也有类似的看法：

> 1世纪的华丽的文体，血腥的观览物，没落的城市群众的增长扼杀了严肃认真的戏剧（《古代罗马史》，页738）。
>
> 在这样的条件之下，严肃认真的戏剧就成了一个文学上的部门：它是用来读的，不是用来演出的（《古代罗马史》，页739）。

针对可能的美学保留，无论如何都肯定有人提出引起恐怖的、古罗马人的娱乐活动。鉴于同时代人巧妙的舞台技巧，肯定没有为这些令人可恶的事情的可上演性设定过分狭窄的界限。

三、历史地位与影响

在"善于辞令的（facundi）"（马尔提阿尔，《铭辞》卷七，首45，行1，参 LCL 95，页114及下）小塞涅卡之后，1世纪没有再产生著名的肃剧诗人。不过，为小塞涅卡的戏剧打上烙印的世界观和表演原则对尼禄时期和弗拉维时期的叙事诗作家［如卢卡努斯、斯塔提乌斯（Publius Papinius Statius）和伊塔利库斯（Titus Catius Asconius Silius Italicus）］产生了很大的影响。由于2世纪文学品味发生改变（参《古罗马文选》卷四，页20及下），对小塞涅卡的肃剧的兴趣逐渐消失，以至于在中世纪不再复兴。

而出现的文艺复兴觉得与这些戏剧的水平相当：从 14 世纪起，小塞涅卡控制了对古代肃剧的接受。在意大利、英国，特别是在法国，古典主义戏剧创作在小塞涅卡的影响下出人意料地繁荣。没有小塞涅卡，莎士比亚、高乃依和拉辛（Racine）是不可想象的。尽管德国戏剧家莱辛尖锐地批评小塞涅卡的作品"浮夸"（《拉奥孔》，章 4），可他还是认为，在结构方面小塞涅卡的《疯狂的海格立斯》比欧里庇得斯的《赫拉克勒斯》好，并称赞小塞涅卡在《提埃斯特斯》中对阿特柔斯和提埃斯特斯的性格刻画（莱辛：论塞涅卡名下传世的拉丁肃剧）。[①] 正如詹金斯所说，对文艺复兴及其以后的大多数悲剧作家来说，悲剧的世界实际上就是古代的罗马（参《罗马的遗产》，页 302）。当后世的悲剧诗人——如克林格尔（Friedrich Maximilian Klinger, 1752 - 1831 年）和格里尔帕尔策尔（Franz Grillparzer, 1791 - 1872 年）——将背景确定在那个时代时，他们在一定意义上是遵从了小塞涅卡肃剧作品的指导。[②] 在浪漫主义时期，人们直接追溯古希腊古典作家，小塞涅卡对悲剧创作的影响才停止。

[①] 参莱辛（Lessing），《拉奥孔》（*Laoccoon*），朱光潜译，北京：人民文学出版社，1978 年（1997 年重印），页 30；王焕生，《古罗马文学史》，页 327。

[②] 参 *Klingers und Grillparzers Medea，mit Einander und mit den Antikten Vorbildern des Euripides und Seneca Verglichen*（《克林格尔与格里尔帕尔策尔的美狄亚，彼此之间及其与古代典范欧里庇得斯和小塞涅卡的比较》），Gotthold Deile，Nabu 2010。

第五章　紫 袍 剧

公元前 2 世纪，长袍剧可能已经自成体系，有了广泛的发展。与在谐剧里的对应物有别，在内容严肃的民族戏剧紫袍剧里，古罗马人一直都只是过上困苦的隐居生活。本土的传说世界或者古罗马历史事件提供了素材。然而，没有诗人特别擅长这种体裁。凉鞋剧的代表人物同时也是寥寥无几的紫袍剧的作者。能够了解到的总共只有共和国时期紫袍剧的 7 个标题。流传至今的紫袍剧还不到 60 行诗，而且常常还是残篇的形式。其中，约三分之一是西塞罗援引阿克基乌斯的《布鲁图斯》和《德基乌斯》（*Decius*）中 15 处左右的引言。其余的 5 部戏剧中保留至今的只有短的残篇。

对于为什么不再关注古罗马诗人的民族戏剧的问题，至今都没有找到一个令人满意的答案。早期研究的主要观点就是古拉丁语肃剧诗人不能完成紫袍剧，因为在紫袍剧方面他们没有古希腊

典范。① 这不切合实际。这一点已经得到——如泽纳克尔（H.
Zehnacker）——令人信服的证明。如果奈维乌斯与恩尼乌斯能
够独立地在他们的叙事诗中描述古罗马历史，那么他们肯定也相
信他们最熟悉古希腊肃剧的写作技艺，在没有直接典范的情况下
也能在肃剧中组织古罗马民族素材。② 因此，在流传下来的紫袍
剧残篇中也能识别更多的与古希腊诗人的相似之处与关系。正如
长袍剧与古希腊谐剧传统关系密切一样，尽管内容是古罗马的，
紫袍剧仍然借鉴了古希腊肃剧的特点与习惯，如信使报道。③

　　对这种戏剧类型的保留态度或许可以用别的因素来解释。起
作用的肯定有环境：把紫袍剧的上演首先限制在庆祝胜利与丧葬
的时刻，而其余的舞台表演首先是在各种各样的祭神节上演出。
此外，或许紫袍剧一般关系到个人或家族的委托剧本。据说，个
人或者家族用委托剧本的方式获得尊敬。

　　民族戏剧是否更容易在庆祝胜利之际或者死后才在葬礼之
际上演，④ 这个问题至少因为"与时事有关"的剧本《克拉斯
提狄乌姆》（Clastidium）、《安布拉基亚》（Ambracia）和《鲍卢
斯》而在葬礼意义上有了决断。因为，按照古罗马祖辈习俗，
禁止为一位活着的元老画像：符合虔诚与美德的价值观念——
即根植于宗教敬畏的忘我投入与为国家履行义务——的就是个
人不得不退居集体之后。形象（imagines）是死者的优先权。
因此，古罗马官员死后才能在舞台上被表演，这是可能的。尽

① 参 M. Schanz（商茨），*Geschichte der Römischen Literatur*（《古罗马文学史》），
第一部分：*Die Römische Literatur in der Zeit der Republik*（《古罗马共和国时期的文学》），
C. Hosius 的第四次修订版，München 1927，页 140 与 607。

② 参 H. Zehnacker（泽纳克尔）：*Tragédie Prétexte et Spectacle Romain*，见 *Théâtre
et Spectacles dans l'Antiquité*，Leiden 1983，页 45。

③ 参《古罗马文选》卷一，页 170 以下，尤其是页 273，脚注 2 及下。

④ 演出一般在安葬死人以后。

管在古希腊的影响下共和国晚期有些活着的古罗马人已经被雕塑家永远保存下去，[①] 可是或许对于公元前 2 世纪来说，人们可能还更加严格地坚持这种习惯。由此看来，每个诗人都只有一个唯一的理由，即通过紫袍剧表示对高贵的恩公的崇敬。在紫袍剧中，恩公本人处于事件即葬礼的焦点。

根据流传下来的紫袍剧残篇，可以识别紫袍剧（古罗马式肃剧）与凉鞋剧（古希腊式肃剧）的本质区别。紫袍剧的主人公完全具备古罗马的美德，总是作为集体的特殊代表人物，从集体的利益出发采取行动，而在古希腊肃剧中描述的是冲突、激情、个人的恐惧与罪责。因此，紫袍剧的演员总是代表整个民族。对古罗马观众来说，美化这个光荣的榜样肯定很使人有崇高感，但是与凉鞋剧中扣人心弦的谋杀与故杀相比，或许永远都有些无聊，以至于诗人不能指望公众去看许多的紫袍剧剧本。

我们拥有帝政中期的唯一一个完整地保留下来的古拉丁语紫袍剧剧本。这个误以为作家是小塞涅卡的戏剧《奥克塔维娅》（*Octavia*）讲述尤利乌斯－克劳狄乌斯皇室的事件与阴谋诡计。这个完全效仿古希腊肃剧的作品或许为共和国时期紫袍剧的写作技艺投下了一些亮光。[②] 然而，这个作品吸收了与它（作品）的古罗马女性前辈们（如卢克雷提娅）截然不同的精神。与共和

①　画像禁令被恺撒撤取消。——公元前 43 年的高级财政官员卢·巴尔布斯（L. Cornelius Balbus）的行为也符合这个框架。在加德斯（Gades），卢·巴尔布斯利用紫袍剧把他自己的事迹搬上舞台，在演出的时候自己作为观众也感动得哭了。波利奥在一封致西塞罗的信中称这个事件是"史无前例"的（西塞罗，《致亲友》卷十，封 32，节 1 以下）。参《古罗马文选》卷一，页 274，脚注 4。

②　参《古罗马文选》卷一，页 275，脚注 5；P. Grimal：古罗马戏剧（*Le Théâtre à Rome*），见 *Actes du 9ᵉ Congrès de l'Association Guillaume Budé*，Bd. 1，Paris 1975，页 276。

国时期紫袍剧美化的理想——如自由（libertas）和美德——对立的是抱怀疑态度的断念。

古罗马国家戏剧的特殊影响在于其余的领域，更确切地说，在于历史传记，特别是李维的历史传记，通过这本历史传记还持久地影响了西方各国的艺术：绘画与诗，尤其是戏剧。如，古罗马传说中的烈女卢克雷提娅（Lucretia）的悲剧性故事激发莎士比亚创作了他的故事诗《鲁克丽丝失贞记》（*The Rape of Lucrece*，亦译《鲁克丽丝受辱记》）。此外，莎士比亚的《哈姆莱特》（*Hamlet*）通过丹麦历史学家格拉玛提库斯（Saxo Grammaticus，约 1160－1220 年)[①] 与古罗马史学家李维和瓦勒里乌斯·马克西姆斯（Valerius Maximus）最终也可以溯源于阿克基乌斯的《布鲁图斯》，像从莎士比亚研究等里面所推测的一样。

最后还有一些对紫袍剧语言与文笔的笺注。就寥寥无几的残篇允许的评价而言，引人注目的是，与凉鞋剧不同的是紫袍剧的措辞更加朴素。这个评价也适合阿克基乌斯。比较而言，有许多残段，特别是较长的残段，可以让人有一定的了解。很明显，紫袍剧的文笔很少激情，没有大量使用头韵法，像古希腊服式的古拉丁语肃剧（尤其是阿克基乌斯作品）中遇到的一样。这些区别或许受到体裁的制约，一方面在奈维乌斯解释的传统中找到了解释：作为紫袍剧的发明人，奈维乌斯还没有严格地区分谐剧与肃剧的文笔（参《古罗马文选》卷一，页 202及下）。但是，后来的戏剧家或许想有意识地取消紫袍剧的激情与崇高的文笔。他们让凉鞋剧的古希腊国王与统治者讲激情与崇高的话。国家戏剧应当反映古罗马世界的现实。紫袍剧的措辞接近古罗马显贵实际使用的表达方式。

① 著有《丹麦人的业绩》（*Gesta Danorum*）。

第一节　奈维乌斯

奈维乌斯①不仅是长袍剧的发明人，也是紫袍剧的发明人。②
奈维乌斯绝对写了两个（或者 3 个?）紫袍剧剧本。戏剧《克拉
斯提狄乌姆》（*Clastidium*）取材于同时代的历史事件（参 LCL
314，页 136 及下）。公元前 222 年，执政官老马尔克卢斯（M.
Claudius Marcellus）在波河南岸克拉斯提狄乌姆要塞下战胜并杀
死高卢首领维尔杜马尔（Virdumarus）。显然，剧本标题取自地
名。而剧本的内容自然就是这样的：歌颂古罗马统帅老马尔克卢
斯在战役中战胜凯尔特人当中的英苏布里人。奈维乌斯在这个剧
本中把一个时事搬上了舞台。在剧本中，奈维乌斯借鉴典范埃斯
库罗斯的《波斯人》（参《罗念生全集》卷二，页 21 以下）。

奈维乌斯传世的第二个紫袍剧剧本可能有两个标题《罗慕
路斯》或《母狼》（*Romulus vel Lupa* 或 *Romulus sive Lupus*），取材
于古罗马城奠基传说，所以内容自然就是古罗马的神话史前史
（参 LCL 314，页 136–139；《古罗马文选》卷一，页 276 及下）。

在研究界，华明顿、泽纳克尔等人认为，《母狼》（*Lupus*）
是标题《罗慕路斯》（*Romulus*）的变体，它们是同一个紫袍剧
剧本的两个标题 *Romulus vel Lupus*。而里贝克等人认为，它们是
不同的剧本（参 LCL 314，页 138；泽纳克尔：*Tragédie Prétexte et
Spectacle Romain*，见 *Théâtre et Spectacles Dans L'Antiquité*，页 34）。

①　关于奈维乌斯的紫袍剧，参阿尔布雷希特主编，《古罗马文选》卷一，页
276 及下。
②　安德罗尼库斯已经把这种文学体裁引入了生活，从诗人的个性来看这种假设
是不可能的。参阿尔布雷希特主编，《古罗马文选》卷一，页 271，脚注 1；泽纳克
尔：*Tragédie Prétexte et Spectacle Romain*，见 *Théâtre et Spectacles Dans L'Antiquité*，页 35。

从传世的残段来看,《罗慕路斯》名下只有两个词, 而《母狼》名下有两行对话。

残段 5-6 R, 扬抑格七音步 (trochaeus septenarius)。

Rex Veiens regem salutat Vibe Albanum Amulium

comiter seinem sapientem. Contra redhostis ? -Min salus?

在这个残段里, 有争议的是 Min salus。彼得斯曼 (H. & A. Petersmann) 认为, 拉丁语 min salus: mihine salus, 即 redhostienda est, 因此译为"我——你的问候"。不过, 在拉丁语中, 阴性名词 min (-ae, -arum) 意为"威胁, 恐吓; 可能造成威胁的人", 而阴性名词 salus (-utis) 意为"健康; 幸福; 安全; 问候", 由此派生出动词 salūtō:"打招呼; 致敬; 拜访; 接见", 而上一个诗行里的 salūtat 是动词 salūtō 的第三人称单数现在时主动态陈述语气。与此相关的是 redhostis 与 redhostienda, 都派生于 redhostire: 偿还, 归还, 返还; 交还, 送还; 报答, 报复 (参《古罗马文选》卷一, 页 277 及脚注 4-5)。值得注意的是, 这里的"问候"与"报答"可能是委婉语, 具有威胁的含义:"来而不往非礼也"、"以眼还眼, 以牙还牙"。因此, 这个唇枪舌剑的残段可译为:

> 维伊国王维巴礼貌地问候阿尔巴国王阿姆利乌斯,
> (问候) 这个智慧的老人。反过来报答? ——威胁安全
> (引、译自《古罗马文选》卷一, 页 277)?

显然, 埃特鲁里亚城市维伊 (Veji) 的国王维巴 (Viba) 向老国王阿姆利乌斯 (Amulius) 致以问候, 但是不能肯定会得到友好的反应。

嫉妒的阿姆利乌斯是瑞娅·西尔维娅（Rhea Silvia）的父亲努弥托尔（Numitor）的兄弟。当西尔维娅与神马尔斯（Mars）结合，生下孪生兄弟罗慕路斯和瑞姆斯（Remus）的时候，阿姆利乌斯之前用暴力从努弥托尔那里夺取阿尔巴·隆加（Alba longa）的统治权，现在又遗弃这对孪生兄弟。然而，这对孪生兄弟没有死，而是被母狼喂养，直到被一个牧人发现，并收养。当罗慕路斯和瑞姆斯后来从养父那里获悉他们的出身真相的时候，他们准备向国王阿姆利乌斯复仇，让外祖父努弥托尔重新获得世袭的统治者身份。

第二节　恩尼乌斯[①]

古罗马民族戏剧的两种体裁在奈维乌斯的后辈恩尼乌斯那里也存在。在戏剧《萨比尼女子》（Sabinae）中，诗人恩尼乌斯改编了抢劫萨比尼女子的传说（参《古罗马文选》卷一，页277及下）。

抢劫萨比尼女子的传说首先出自李维的《建城以来史》［卷一，章9-13，参李维，《建城以来史》（前言·卷一），页41以下］。李维可能也把恩尼乌斯的紫袍剧作为范本之一。这个紫袍剧的内容如下：新建的古罗马城邦缺女人。外交使团到邻近的各个部族去，请求把已经到结婚年龄的女子送给古罗马人为妻，但是无功而返。在这种情况下，罗慕路斯想出一计。罗慕路斯举办盛大的节日汇演，并邀请萨比尼人和周边的其他意大利人来参加。这些邻邦人来得很多，而且带着家人。当所有人都把注意力投向演出的时候，罗慕路斯发出一个信号，古罗马城邦的男青年

① 关于恩尼乌斯的紫袍剧，参阿尔布雷希特主编，《古罗马文选》卷一，页277及下。

冲出来，抢劫萨比尼和其他邻邦人的女儿。出于这个原因，这些在此期间成为古罗马人的妻子的女青年的家长向古罗马城邦宣战。当两军敌意地对垒的时候，这些现在成为古罗马女人的萨比尼女子奋不顾身地冲到阵营中间，一会儿跑向娘家的家长们，一会儿跑向丈夫，劝他们不要互相厮杀，免得让她们成为寡妇或孤儿。这个动人的场景给战斗者都留下了深刻的印象。最后终于停战，后来还出现两个部族互相融合的和平局面。

恩尼乌斯的《萨比尼女子》只有一个残段传世。残段 5-6 R 采用抑扬格六音步（iambus sēnārius）。

> Cum spolia generis detraxeritis,[①] quam，⟨patres⟩，
> inscriptionem dabitis?[②]

在这个残段里，由于讲话人是萨比尼女子，讲话的对象就是娘家的萨比尼人与夫家的罗马人，尤其是两个部族的家长。又由于单词 generis 是中性名词 genus（出生；家族；民族；国籍；性别；种类；方式；方面）的单数二格，在这里意为"部族"，尤其是在战斗中败亡的部族。对于萨比尼女子而言，这个败亡的部族不是夫家，就是娘家，尤其是娘家，因为如前所述，由于罗马人抢了萨比尼人的女人，萨比尼人气势汹汹地前来征讨。因此，有人把这个可能败亡的部族理解为罗马人，更确切地说，萨比尼

① 在这里，detraxeritis 应该读作 dētraxerĭtis（第二人称复数完成时主动态虚拟语气），而不是 dētraxerītis（第二人称复数将来完成时主动态陈述语气），派生于动词 dētrahō（拔出）。

② 在古罗马人中间比较普遍的是，胜利者认为取得胜利是神明的助佑，所以拔取阵亡敌人的武器，并在武器上刻印一篇铭文，然后把刻有铭文的武器作为战利品献给尤皮特（Iupiter Feretrius）或别的神，以示谢神。

人的女婿。因此，这个残段可译为：

> （各位家长啊），尽管你们会拔出你们的（败亡的）女
> 婿的武器，
>
> 可是你们将在武器上写什么样的铭文（引、译自《古
> 罗马文选》卷一，页278）？

　　这个残段出自一个萨比尼女子在两军对垒时对父亲们说的话的章节。这个章节表明，恩尼乌斯创作这段讲词的范本是欧里庇得斯《腓尼基妇女》（行571－576）。在欧里庇得斯的笔下，伊奥卡斯特试图调解两个敌对的儿子厄忒俄克勒斯和波吕涅克斯。不过，在恩尼乌斯笔下，这种场景更加有说服力。

　　此外，"与时事有关的"剧本《安布拉基亚》中在舞台上描述了总督孚尔维乌斯（M. Fulvius Nobilior）占领（公元前189年）埃托里亚的城市安布拉基亚。

第三节　帕库维乌斯[①]

　　在创作民族肃剧方面，帕库维乌斯更加拘谨，仅仅写了一个剧本。帕库维乌斯唯一的紫袍剧就是《鲍卢斯》（Paulus，参《古罗马文选》卷一，页279）。

　　鲍卢斯指 L. Aemilius Paulus（公元前220－前160年）。公元前168年，鲍卢斯在皮得那战役中战胜马其顿国王帕修斯（Perseus）。传世的4个残段关乎一场战争。荣耀的皮得那战役也是

　　① 关于帕库维乌斯的紫袍剧，参席尔，前揭，页515以下；阿尔布雷希特主编，《古罗马文选》卷一，页279。

紫袍剧的主题。明确这个题材的是欧塞尔（Auxerre）的雷米吉乌斯（Remigius von Auxerre，约850－908年）的波爱修斯评论。雷米吉乌斯在波爱修斯（Anicius Manlius Severinus Boetius，480－524年）的《哲学的慰藉》（*Consolatio Philosophiae*）中发现鲍卢斯同情帕修斯：in Pacuvio hoc legitur。自从发现这个证据以后，就排除了一种可能：鲍卢斯的父亲死亡那年的坎奈战役是《鲍卢斯》的主题（参席尔，前揭，页515）。

在《鲍卢斯》中，帕库维乌斯把更加年轻的鲍卢斯歌颂为皮得那的胜利者（公元前168年）。关于皮得那战役，李维（《建城以来史》卷四十四，章30至卷四十五，章9）和普鲁塔克［《鲍卢斯传》（*Aem.*），章12－29］都有记述。[1]

帕库维乌斯的《鲍卢斯》只传下4行零散的诗句。3个残段明示标题与作者，其中诺尼乌斯记述两个，革利乌斯记述其一，另一个残段为马克罗比乌斯和普里斯基安记述。

对于这些残段，里贝克只能较为合理地复述，但不能重构《鲍卢斯》。帕库维乌斯处理古罗马历史和时事，很可能按照李维和普鲁塔克的记述解释历史事件，所以遵从编年顺序，但不排除帕库维乌斯回避编年顺序的可能性（参席尔，前揭，页517－520）。

十分肯定的是，其中一行诗出自一篇信使报道。值得注意的是诗人帕库维乌斯的表达方式十分形象生动。帕库维乌斯作为画家的天赋也体现在他的遣词方面。

[1]　*Aem.* 即 Aemilius Paulus，原文 Αιμιλιοσ Παυλοσ，通译《鲍卢斯传》（LCL 98，页358以下；席尔，前揭，页516），参普鲁塔克（Plutach，古希腊文 Πλούταρχος，古拉丁文 Plutarchus，约46－120年），《希腊罗马名人传》（*Lives of the Noble Grecians and Romans*）第一册，席代岳译，长春：吉林出版集团有限责任公司，2009年，页484以下。

残段 258（ = 残段 4 R）采用抑扬格六音步（iambus sēnārius）。

Nivit sagittis，plumbo et saxis grandinat.

箭像雪一样降下，铅块和岩石块像冰雹一样降下（引、译自席尔，前揭，页 525；参《古罗马文选》卷一，页 279）。

可见，残段 258（ = 残段 4 R）描述落下各种投掷武器。讲述人可能是个信使（传信兵）。这个信使讲述两军相遇。李维强调敌人强大，使用投掷武器。这与鲍卢斯领导此前掩护绕路行军的战斗有关。但是由于在决胜战役中也使用投掷武器，难以确定战斗的地点（参席尔，前揭书，页 519）。

Qua via caprigeno generi† gradibilis gressio est[1]

在山羊崽才能走的地方（引、译自席尔，前揭，页 521）

残段 256 描述一个无路的地带，可能是山。讲述者报告，选择了一条平时人不走，只有牲畜才走的路。这可能与绕路行军有关。斯基皮奥·纳西卡（P. Cornelius Scipio Nasica）和昆·法比乌斯·马克西姆斯（Q. Fabius Maximus）翻越奥林波斯（Olympos）山的陡坡（李维，《建城以来史》卷四十四，章 35；普鲁塔克，《鲍卢斯传》，章 15 至章 16，节 3，参席尔，前揭，页 518；普鲁塔克，《希腊罗马名人传》第一册，席代岳译，页 488

[1]　动词 gressio est 派生于 gressus sum：走；去；前进；登上。

及下）。

残段 257

Pater supreme, nostrae progenii patris

至高的父，我们宗族的父（男祖先？）（引、译自席尔，前揭，页 524）

残段 257 可能是鲍卢斯对最高的神和祖先尤皮特（Juiter）——文中称之为 pater supreme（至高的父）——表示求助或感谢的祈祷，很可能与李维（《建城以来史》卷四十四，章 37，节 13）和普鲁塔克（《鲍卢斯传》，章 17，节 10）报道的战前献祭有关（参席尔，前揭，页 519；普鲁塔克，《希腊罗马名人传》第一册，席代岳译，页 490 及下）。

残段 259

Nunc te obtestor, celere① sancto subveni② censoriae

现在我恳求你：快来帮助这位可敬的……来自监察官的（士兵？）？……（在家）！（引、译自席尔，前揭，页 526）

残段 259 是求助，可能属于加图·利基米阿努斯（Marcus Porcius Cato Licimianus）扮演重要角色的一个插曲，因为监察官（censoriae）似乎指公元前 184 年著名监察官老加图的儿子。老加图的儿子在战斗中失去了剑，请朋友快点来援助他。

① 单词 celere 是形容词，意为"快"，而不是动词 cēlēre：cēlō（藏匿；守秘密；隐瞒；遮蔽）的第二人称单数现在时被动态虚拟语气。

② 动词 subvenī 是 subveniō（帮助；支持）的第二人称单数现在时主动态祈使语气。

共同的行动激起战斗的勇气，以至于可以击败敌人的精锐部队。最后，老加图的儿子带领一群人夺回了剑（普鲁塔克，《老加图传》，章20，节7及下，参普鲁塔克，《希腊罗马名人传》上册，页366及下；普鲁塔克《鲍卢斯传》，章21，参席尔，前揭，页519；普鲁塔克，《希腊罗马名人传》第一册，页494）。

此外，波爱修斯在《哲学的慰藉》里还影射了《鲍卢斯》，即残段260。

残段260

> num te praeterit① Paulum Persi regis a se capti calamitatibus pias impendisse② lacrimas? quid tragoediarum clamor aliud deflet③ nisi indiscreto④ ictu⑤ fortunam felicia regna vertentem?⑥（波爱修斯，《哲学的慰藉》卷二，说2，节12）
>
> 由于他的俘虏、（马其顿）国王帕修斯的不幸遭遇，鲍卢斯落下真诚的眼泪，难道没有被你发现？要不是因为遭到攻击，家破人亡，毁灭王室成员有福的好命运，为什么他为别人哭诉的那些悲剧性事件而感到悲伤（引、译自席尔，

① 动词 praeterit 是 praetereō（经过；疏忽；不提；跨出；不被注意）的第二人称单数现在时主动态陈述语气。

② 动词 impendisse 是 impendō（花费；消耗；使用；献给）的完成时不定式主动态。

③ 动词 dēflet 是 dēfleō（痛哭；悲伤）的第三人称单数现在时主动态陈述语气。

④ 单词 indiscreto 是表示被动态的过去分词 discrētus（不可分割的；无区别的；不可辨认的）的夺格，派生于动词 discernō：分散；离开；抛弃；退出；死去。

⑤ 分词 ictū 是过去分词被动态 īctus（打击；攻击；节奏）的夺格单数，动词原形是 īciō 的通假字 īcō：打；缔结。

⑥ 现在分词 vertentem 表示主动态，是单数四格，派生于动词 vertō：毁灭；推倒。

前揭，页 527）？①

从残段 260 来看，《鲍卢斯》也写鲍卢斯与战败者帕修斯的相遇。依据历史，帕修斯被俘以后，被带到鲍卢斯面前。关于命运无常的推测性表述可能出自鲍卢斯的话语。在作战会议上，鲍卢斯警告不要相信幸运女神。帕修斯的垮台被引作命运多变化的例子（参席尔，前揭，页 520 和 527 及下）。

《鲍卢斯》的演出可能因为凯旋庆典和葬礼（公元前 160年）。凯旋庆典无戏剧演出，而葬礼演出有泰伦提乌斯的《两兄弟》和《婆母》。由于死者老斯基皮奥和昆·法比乌斯·马克西姆斯的儿子们在《鲍卢斯》中扮演重要角色，V. Tandoi 认为，公元前 160 年是戏剧上演的时间。②

第四节　阿克基乌斯③

像他的前辈一样，最年轻的肃剧诗人阿克基乌斯创作了两个民族肃剧剧本。两个剧本都是历史戏剧。

在双重标题《埃涅阿斯的后代》或《德基乌斯》（*Aeneadae vel Decius* 或 *Aeneadae sive Decius*）的剧本中，阿克基乌斯美化了德基乌斯（P. Decius Mus，公元前 312 年任执政官，死于公元前 295 年）的英雄事迹。根据本土流传的文字，在翁布里亚的森提努姆（Sentinum）战役（公元前 295 年）中，德基乌斯战胜埃特

① 参波爱修斯，《哲学的慰藉》，代国强译，南昌：江西人民出版社，2007 年，页 45。

② 参席尔，前揭，页 520；V. Tandoi, *Il Dramma Storico di Pacuvio：Restauri e Interpretazione*（帕库维乌斯的历史剧），见 V. Tandoi（a c. di），*Disiecti Menbra Poetae. Studi di Poesia Latina in Frammenti*, *vol. II*, Foggia 1985，页 33 以下。

③ 关于阿克基乌斯的紫袍剧，参阿尔布雷希特主编，《古罗马文选》卷一，页 279 以下。

鲁里亚人与凯尔特人联军，其方式只是在战役前德基乌斯和敌人同归于尽。据说，德基乌斯的英雄之死是古罗马美德意义上的榜样行为（exemplum），在舞台上为后辈演出。这个插曲在李维的史书作品中也有记载（《建城以来史》卷十，章28，节13以下）。与此同时，李维可能也看过阿克基乌斯的戏剧（参《古罗马文选》卷一，页272和279及下）。

为数不多的传世残段表明，像古罗马民族戏剧里普遍的一样，剧本《德基乌斯》里处于中心的是为共同体——即"共和国"——的福祉而操心。

残段3-4 R采用抑扬格六音步（iambus sēnārius）。公元前295年，执政官昆·法比乌斯·马克西姆斯·鲁利阿努斯（Q. Fabius Maximus Rullianus）在森提努姆为即将开始的战斗排兵布阵。分配给同僚德基乌斯的任务是左翼作战。也就是说，德基乌斯要在左翼同凯尔特人战斗。

> Vim Gallicam obduc① contra② in aciem exercitum：
> lue③ patrum hostili fuso sanguen sanguine!
> 在战斗中，你率领训练有素的军队，抗击高卢的军队：
> 用敌人流的血还清我们祖先的血债（引、译自《古罗马文选》卷一，页280）!

残段14 R采用扬抑格七音步（trochaeus septēnārius）。德基

① 动词 obdūc 是 obdūcō（率领；指挥）的第二人称单数现在时主动态祈使语气。

② 在这里，contra（针对、反）被后置，应该是 contra Vim Gallicam（抗击高卢军队）。

③ 动词 lue 是 luō（清洗；肃清；净化）的第二人称单数现在时主动态祈使语气。

乌斯说：

> Quibus rem summam et patriam nostram quondam adauctavit[1]
> pater.
>
> ……从前，我的父亲同他们一起，大幅增加整体利益和
> 我们的国土[2]（引、译自《古罗马文选》卷一，页280）。

残段15 R采用扬抑格七音步（trochaeus septēnārius）。德基
乌斯决心效法已经成为榜样的父亲：老德基乌斯（P. Decius
Mus）。公元前340年，时任执政官的老德基乌斯（即德基乌斯
的父亲）在维苏威火山（Vesuv）附近的战役中为了军队的胜利
亲自献生。

> Patrio exemplo et me dicabo[3] atque animam devoro[4] hostibus!
> 以父亲为榜样，我将奉献自己，并将用敌人们的生命献祭
> （引、译自《古罗马文选》卷一，页280）！

阿克基乌斯的第二个紫袍剧标题为《布鲁图斯》（参阿尔
布雷希特主编，《古罗马文选》卷一，页280-284）。在这个剧
本里，阿克基乌斯继续追溯古罗马的历史［李维，《建城以来

[1]　动词 adauctāvit 是 adauctō（大幅增加）的第三人称单数完成时主动态陈述
语气。

[2]　德译 Reich und Vaterland（帝国与祖国）。

[3]　动词 dicābō 是 dīcō（奉献）的第一人称单数将来时主动态陈述语气。

[4]　拉丁语 decoro（吞下去；吞没；消耗）相当于 dēvōverō；dēvoveō（对阴间许
愿；献给；牺牲）的第一人称单数将来完成时主动态陈述语气。在形式方面，decoro
是"第二将来时"。在诗歌中，常常用"第二将来时"或"将来完成时"取代"纯粹
的将来时"。

史》卷一，章 57－60，参李维，《建城以来史》（前言·卷一），页 143 以下]。这个剧本描述了公元前 510 年的事件。当最后一个罗马国王"傲王"塔克文（L. Tarquinius Superbus）处于权力巅峰的时候，他被凶兆和阴郁的预言弄得寝食难安。但是，预言在塔克文之后他的亲戚布鲁图斯（L. Iunius Brutus）将统治古罗马的预言家没有得到重视，因为所有人都认为这个预言家是愚笨的。在围攻阿尔德亚（Ardea）的时候，塔克文做了一个梦，先知把这个梦解释为古罗马将发展成为世界帝国。一天傍晚，塔克文的儿子们同他们的堂兄科拉丁努斯（Collatinus）在阿尔德亚前的野营里打赌，他们当中谁的妻子最有美德。为了分出赌局的胜负，他们在夜里骑马回家，逐个儿探访他们的妻子。其他人的妻子都在屋里或屋外玩耍，只有科拉丁努斯的妻子卢克雷提娅（Lucretia）在同女仆一起纺纱。这时，塔克文的一个儿子塞克斯图斯（Sextus）对他堂兄的妻子欲火中烧。深夜，塞克斯图斯悄悄地返回来强奸了卢克雷提娅。事后，卢克雷提娅送信给她的丈夫和父亲。当他们抵达的时候，卢克雷提娅向他们讲述了发生的事情，请求他们为她报仇，然后在他们面前自杀身亡，因为她失去名誉，不想再活下去了。从这个时刻起，布鲁图斯撕下自己愚弱的伪装，向科拉丁努斯许诺帮助他为妻子复仇。在布鲁图斯的领导下，科拉提亚（Collatia）的居民纷纷宣布脱离塔克文及其家人。卢克雷提娅的尸体被隆重的游行队伍护送回古罗马城，在那里布鲁图斯向民众讲述了强奸的事。之后，塔克文和他的家人被逐出古罗马城。布鲁图斯前往阿尔德亚，赢得军队的支持。当塔克文想返回古罗马城的时候，发现城门紧闭。古罗马引入了共和国，布鲁图斯和科拉丁努斯是第一届执政官。

　　虽然紫袍剧的素材取自过去的历史，但是这个剧本并不是与

时事无关。阿克基乌斯想用《布鲁图斯》把公元前 138 年的执政官、他的朋友与恩公德基姆斯·布鲁图斯尊崇为传说中的祖先形象。这个剧本具有政治迫切性：西塞罗流亡时，在特定的地点重演《布鲁图斯》导致公众自发地对流亡者表示同情。作为裁判官（Prätor），谋杀恺撒的布鲁图斯想把阿克基乌斯的《布鲁图斯》放入公元前 43 年阿波罗节（Ludi Apollinares）的节庆表演节目。不过，布鲁图斯被迫离开古罗马城。作为布鲁图斯的继承人，安东尼（M. Antonius）的一个兄弟害怕政治骚乱，不敢演出这个剧本。如上所述，取而代之的是表演阿克基乌斯的另一个剧本，更确切地说《特柔斯》（参《古罗马文选》卷一，页 272 以下）。

如前所述，阿克基乌斯的《布鲁图斯》影响巨大：受到影响的不仅有同时代人，还有后世的人。西塞罗十分欣赏阿克基乌斯的《布鲁图斯》。因此，这个剧本有两个较长的章节得以传世。其中，在采用抑扬格六音步（iambus sēnārius）残段 17–28 R 里，塔克文讲述他的梦。

Tarquinius.

　　Quoniam quieti① corpus nocturno② impetu③
　　dedi④ sopore placans⑤ artus languidos：⑥

① 分词 quiētī 是阳性被动态过去分词 quiētus，派生于动词 quiēscō：休息。
② 形容词 nocturnō 是阳性形容词 nocturnus（夜晚的；属于夜晚的）的单数夺格。
③ 名词 impetū 是阳性名词 impetus（攻击；冲击；奋激；冲动）的单数夺格。
④ 动词 dedī 是 dō（给；提供；付出；放弃；安排；处理）的第一人称单数完成时主动态陈述语气。
⑤ 现在分词 plācāns 派生于动词 plācō：使平静；使平息；使静；讨好。
⑥ 形容词 languidōs 是形容词 languidus（软弱的；倦怠的）的复数四格，动词原形是 langueō：衰弱；疲倦；懒怠。

visum est in somnis pastorem ad me adpellere[1]

pecus lanigerum eximia pulchritudine,[2]

duos consanguineos arietes inde eligi[3]

praeclarioremque alterum immolare[4] me.

Deinde eius germanum cornibus conitier,

in me arietare,[5] eoque ictu me ad casum dari:[6]

exin[7] prostratum terra, graviter saucium,

resupinum[8] in caelo contueri[9] maximum

mirificum facinus: dextrorsum[10] orbem flammeum

radiatum solis linquier cursu novo.

塔克文：

所以，在冲动的晚上，身体得以休息。

在沉睡中我让疲倦的四肢放松。

在梦里见到一个牧人向我赶来

羊群，浑身都是羊毛，特别美。

从中选出两只同宗的公羊，

我杀死那只比较靓丽的公羊。

① 动词 adpellere 是 adpellō 的现在时不定式主动态，而 adpellō 通 appellō（招呼，欢迎，恳求，传召，称呼，上诉；移动，推向，驾驶，着陆）。

② 名词 pulchritūdine 是阴性名词 pulchritūdō（美；魅力；美的事）的单数夺格，而 pulchritūdō 通 pulcritūdō。

③ 动词 ēligī 是 ēligō（选）的现在时不定式被动态。

④ 动词 immolāre 是 immolō（牺牲；杀死）的现在时不定式主动态。

⑤ 动词 arietāre 是 arietō（猛烈撞击）的现在时不定式主动态。

⑥ 动词 darī 是 dō（给；提供）的现在时不定式被动态。

⑦ 副词 exin 通 exim（然后），同义词 exinde。

⑧ 分词 resupinum 是 resupīnātus（仰卧）的四格，派生于动词 resupīnō：仰卧。

⑨ 动词 contuērī 是 contueor（看见）的现在时不定式主动态。

⑩ 单词 dextrorsum（向右）通 dextrōrsus 或 dextrōvorsum。

从那以后，它的兄弟用它的角顶撞我：

它猛烈撞向我。而且由于遭到突然攻击，我被撞倒，

然后我匍匐在地上，受了重伤，

仰卧着，我看见天空中一个最重要的

奇异事件：太阳炽热的圆盘向右转，

发出万道光芒，在一个新的运行轨道里落下（引、译自《古罗马文选》卷一，页282）。

而采用扬抑格七音步（trochaeus septēnārius）的残段29－38 R 讲述的正是对这个梦的解释，释梦人是一个先知。

> Rex，quae in vita usurpant homines，cogitant curant vident，
>
> quaeque agunt vigilāns[①] agitantque，[②] ea si cui in somno accidunt，
>
> minus mirum[③] est，sed di rem tantam haut[④] temere inproviso[⑤] offerunt.[⑥]
>
> Proin[⑦] vide，ne quem tu esse hebetem[⑧] deputes[⑨] aeque ac

① 分词 vigilantēs 是现在分词 vigilāns 的复数主格，派生于动词 vigilō（醒着）。

② 动词 agunt 与 agitant 都是第三人称复数现在时主动态陈述语气，动词原形分别是 agō（驱赶；移动；追逐；做；进行；引导；过；表示）与 agitō（开始行动；煽动；骚扰；推动；讨论），其中，agitō 派生于 agō。

③ 分词 mīrum 是形容词 mīrus（惊人的；奇妙的；精彩的；卓绝的）的单数中性主格。

④ 副词 haut 通 haud（绝不；绝非）。

⑤ 形容词 inprōvīsō 是 imprōvīsus（突然；偶然；意外）的通假字 inprōvīsus 的单数三格或夺格。

⑥ 动词 offerunt 是 offerō（提供；奉献；呈现出；引起；带给）的第三人称复数现在时主动态陈述语气。

⑦ 副词 proin 是 proindē（因此）。

⑧ 动词 hebetem 是 hebetō（使愚笨；使孱弱）的第一人称单数现在时主动态虚拟语气。

⑨ 动词 dēputēs 是 dēputō（认为）的第二人称单数现在时主动态虚拟语气。

pecus,

is sapientia munitum① pectus egregie gerat②

teque regno expellat:③ nam id quod de sole ostentum④ est tibi,

populo commutationem rerum portendit⑤ fore

perpropinquam. Haec bene verruncent⑥ populo! Nam quod dexterum⑦

cepit⑧ cursum⑨ ab laeva⑩ signum praepotens, pulcher-rume⑪

auguratum est rem Romanam publicam summan fore.

国王啊，在生活中人们所为、所思、所虑和所见，

醒着时他们的所言所行，假如它们以某种方式在梦里发生，

是有点儿奇妙的。不过，诸神毫无征兆地让如此多的事

① 分词 mūnitum 是表示被动态的过去分词 mūnitus 的单数，派生于动词 mūniō（保卫；使坚固；建立围墙；建造）。

② 动词 great 是 gerō（随身带；穿；拥有；表现出；承担；举行；完成；管理）的第三人称单数现在时主动态虚拟语气。

③ 动词 expellat 是 expellō（逐出；流放；夺去；消除）的第三人称单数现在时主动态虚拟语气。

④ 分词 ostentum 是阳性过去分词被动态 ostentus 的单数，派生于动词 ostendō：显示；暴露；宣布；表现出；说明。

⑤ 动词 portendit 是 portendō（预言；指示）的第三人称单数现在时主动态陈述语气。

⑥ 拉丁语 verrunco（-are，宗教语言里的词汇）通 vertere（转向、告终、结束）。

⑦ 形容词 dexterum 是形容词 dexter（右面的；熟练的；适宜的；吉祥的）的单数。

⑧ 动词 cēpit 是 capiō（取；抓；占领；承受；理解）的第三人称单数完成时主动态陈述语气。

⑨ 动词 curro, cucurri, cursum：跑；驶；飞；流过去；继续说。

⑩ 形容词 laevus, a, um：左的；笨拙的；不幸的。

⑪ 单词 pulcherrume 通 pulcherrimē，而 pulcherrimē 是形容词 pulcher（美好的；体面的；高尚的）的比较级 pulcherrimus 的夺格。

情呈现，绝非偶然！

因此，请你注意！你会公正地认为，你不会是那个我会使之愚弱的愚弱者，

那个人表现出色，用智慧使（人的）心坚固，

也把你从王位赶走！因为太阳向你显示的事同样

向民众预言，这些事即将

逆转。对于民众来说，这个结局好！因为，从左向右运行

被理解为非常有力的证据，以比较美妙的方式

预告：古罗马将是最伟大的国度（引、译自《古罗马文选》卷一，页 283）！

残段 39 R 是一个文字游戏，里面有给人留下深刻印象的头韵法。

>　　... qui recte consulat,① consul cluat. ②
>　　……假如谁正确地提供咨询，那么他就应该被称作顾问
>（引、译自《古罗马文选》卷一，页 284）。

残段 40 R 采用扬抑格七音步（trochaeus septēnārius）。下面这段话关涉古罗马王政时期倒数第二个国王塞尔维乌斯·图利乌斯（Servius Tullius，公元前 578－前 535 年）。图利乌斯是傲王塔克文的父亲。在公元前 1 世纪重演这个剧本的时候，观众把这句台词同西塞罗（M. Tullius Cicero）联系起来。在观众心里，台词

① 动词 consulat 是 cōnsulō（提供咨询）的第三人称单数现在时主动态虚拟语气。

② 动词 cluat 是第三人称单数现在时主动态虚拟语气，派生于动词 clueō（被称作）的通假字 cluō。

中的图利乌斯（Tullius）似乎已经从历史的塞尔维乌斯·图利乌斯变成现实的西塞罗。剧场里响起了雷鸣般的掌声，只是为了当时还过着流亡生活的政治家西塞罗。

Tullius，qui libertatem civibus stabiliverat[①]

图利乌斯啊，他让自由在市民们那里根深蒂固（引、译自《古罗马文选》卷一，页284）。

第五节　小塞涅卡

关于公元前3世纪奈维乌斯创建的体裁"紫袍剧"即古罗马民族的历史情节肃剧，只有以小塞涅卡的名义（参詹金斯，《罗马的遗产》，页302）流传的5幕戏剧《奥克塔维娅》或《屋大维娅》（Octavia）[②] 流传至今。[③]

《奥克塔维娅》的题材是皇帝克劳狄乌斯（Claudius）与墨萨利娜（Messalina）的女儿奥克塔维娅（Octavia）的悲惨命运：母亲被处死，父亲（54年）和兄弟（55年）被毒死（《奥克塔维娅》，幕1），而自己的悲剧发生在62年的连续3天里。为了能够娶怀孕的第二个情人波佩娅（Poppaea Sabina），克劳狄乌斯的养子与女婿尼禄（Nero）要把圣洁的妻子奥克塔维娅赶出家

① 动词 stabilīverat 是 stabiliō（支撑；支持；建立；强化）的第三人称单数过去完成时主动态陈述语气。

② LCL 78，页500以下，尤其是516以下；普劳图斯等著，《古罗马戏剧选》，页519以下。

③ 有人认为，《奥克塔维娅》并不是严格意义的紫袍剧（praetexta），而是肃剧（tragoedia），因为虽然主角穿着罗马市民的紫袍（toga praetexta），但是并不具有紫袍剧的形式。更确切地说，《奥克塔维娅》的重点不在于紫袍剧的历史情节，而在于普遍意义上的严肃主题的高格调，在于特殊意义上的体现陷入灾难。奥克塔维娅的故事本身就是悲剧性的。参 LCL 78，页503。

门。尽管元老院派特使小塞涅卡（Seneca）劝阻此事，而且民众
的反抗有利于克劳狄乌斯家的最后一个成员奥克塔维娅，可暴君
尼禄仍然不妥协。起义被镇压（《奥克塔维娅》，幕4）。而起义
本身又成为放逐以及后来谋杀奥克塔维娅的理由（《奥克塔维
娅》，幕5；苏维托尼乌斯，《尼禄传》，章35，参苏维托尼乌
斯，《罗马十二帝王传》，页247及下）。

对小塞涅卡的作者身份不利的是更加糟糕的证明。第一，
二流的手迹和几个形式标准，譬如，合唱诗行仅仅采用抑抑扬
格双拍诗行（anapaest dimeter）的格律。第二，特别的是这个
事实：小塞涅卡本身以活动家身份"元老院特使"出场（《奥
克塔维娅》，行438-592，参《古罗马文选》卷四，页358）。
第三，阿格里皮娜（Agrippina）——克劳狄乌斯的第四任妻子、
奥克塔维娅的继母和婆母——的鬼魂可以在幕间提供尼禄的下
场的具体细节（《奥克塔维娅》，幕3），仅仅作为马后炮（va-
ticinium ex eventu）的言辞在尼禄的真死（68年）以后才可能
出现。因此，有人才把《奥克塔维娅》的写作时间确定在弗拉
维王朝时期初：68年中期至70年（参LCL 78，页513）。

尽管如此，剧本《奥克塔维娅》与小塞涅卡的肃剧还是具
有同样的人物心理特征。譬如，在《奥克塔维娅》第二幕的对
话中，尼禄的激情发狂总是面对小塞涅卡的理智平静。正是在
学生尼禄不受任何美德羁绊的权力欲与良师益友小塞涅卡宣传
教育的理想人性（humanitas）之间引人入胜的语言斗争中（参
《古罗马文选》卷四，页358以下），恳切的告诫极度地浓缩了
小塞涅卡的肃剧的典型特征，甚至让小塞涅卡的艺术本身黯然
失色。然而，小塞涅卡的告诫——用廊下派哲学的理智平静遏
制尼禄的情感冲动的努力——是徒劳的。可见，《奥克塔维娅》
的冲突不仅仅是奥克塔维娅与尼禄之间的，而且还有老师小塞

涅卡与学生尼禄之间的。冲突的结果就是奥克塔维娅和小塞涅卡沦为彻底的失败者和悲剧人物，这是符合史实的。

小塞涅卡，《奥克塔维娅》，行438–592

[Nero. Praefectus. Seneca]

 NER. Perage imperata：Mitte，qui Plauti mihi
[*438b*] Sullaeque caesi referat abscisum caput.

 PRAEF. Iussa haud morabor：Castra confestim petam.

[*440*] SEN. Nihil in propinquos temere constitui decet.

 NER. Iustum esse facile est cui vacat pectus metu.

 SEN. Magnum timoris remedium clementia est.

 NER. Exstinguere hostem maxima est virtus ducis.

 SEN. Servare cives maior est patriae patri.

[*445*] NER. Praecipere mitem convenit pueris senem.

 SEN. Regenda magis est fervida adulescentia.

 NER. Aetate in hac sat esse consilii reor.

 SEN. Ut facta superi comprobent semper tua.

 NER. Stulte verebor，ipse cum faciam，deos.

[*450*] SEN. Hoc plus verere quod licet tantum tibi.

 NER. Fortuna nostra cuncta permittit mihi.

 SEN. Crede obsequenti parcius：Levis est dea.

 NER. Inertis est nescire quid liceat sibi.

 SEN. Id facere laus est quod decet，non quod licet.

[*455*] NER. Calcat iacentem vulgus. SEN. Invisum opprimit.

 NER. Ferrum tuetur principem. SEN. Melius fides.

 NER. Decet timeri Caesarem. SEN. At plus diligi.

NER. Metuant necesse est— SEN. Quidquid exprimitur grave est.

NER. —Iussisque nostris pareant. SEN. Iusta impera.

[*460*]　NER. Statuam ipse. SEN. Quae consensus efficiat rata.

NER. Despectus ensis faciet. SEN. Hoc absit nefas.

NER. An patiar ultra sanguinem nostrum peti,

inultus et contemptus ut subito opprimar?

Exilia non fregere summotos procul

[*465*]　Plautum atque Sullam, pertinax quorum furor

armat ministros sceleris in caedem meam,

absentium cum maneat etiam ingens favor

in urbe nostra, qui fovet spes exsulum.

Tollantur hostes ense suspecti mihi,

[*470*]　invisa coniunx pereat et carum sibi

fratrem sequatur. Quidquid excelsum est cadat.

SEN. Pulchrum eminere est inter illustres viros,

consulere patriae, parcere afflictis, fera

caede abstinere tempus atque irae dare,

[*475*]　orbi quietem, saeculo pacem suo.

Haec summa virtus, petitur hac caelum via.

Sic ille patriae primus Augustus parens

complexus astra est colitur et templis deus.

Illum tamen Fortuna iactavit diu

[*480*]　terra marique per graves belli vices,

hostes parentis donec oppressit sui;

tibi numen incruenta summisit suum

et dedit habenas imperi facili manu

nutuque terras maria subiecit tuo.

[*485*] Invidia tristis victa consensu pio

　　　　cessit; senatus, equitis accensus favor;

　　　　plebisque votis atque iudicio patrum

　　　　tu pacis auctor, generis humani arbiter

　　　　electus orbem iam sacra specie regis

[*490*] pariae parens: Quod nomen ut serves petit

　　　　suosque cives Roma commendat tibi.

　　　　NER. Munus deorum est ipsa quod servit mihi

　　　　Roma et senatus quodque ab invitis preces

　　　　humilesque voces exprimit nostri metus.

[*495*] Servare cives principi et patriae graves.

　　　　claro tumentes genere quae dementia est,

　　　　cum liceat una voce suspectos sibi

　　　　mori iubere? Brutus in caedem ducis,

　　　　a quo salutem tulerat, armavit manus:

[*500*] Invictus acie, gentium domitor, Iovi

　　　　aequatus altos ipse per honorum gradus

　　　　Caesar nefando civium scelere occidit.

　　　　Quantum cruoris Roma tum vidit sui,

　　　　lacerata totiens! Ille qui meruit pia

[*505*] virtute caelum, divus Augustus, viros

　　　　quot interemit nobiles, iuvenes senes

　　　　sparsos per orbem, cum suos mortis metu

　　　　fugerent penates et trium ferrum ducum,

　　　　tabula notante deditos tristi neci!

[*510*] Exposita rostris capita caesorum patres

　　　　videre maesti, flere nec licuit suos,

non gemere dira tabe polluto foro,

stillante sanie per putres vultus gravi.

Nec finis hic cruoris aut caedis stetit:

[*515*] Pavere volucres et feras saevas diu

tristes Philippi, hausit et Siculum mare

classes virosque saepe caedentes suos.

Concussus orbis viribus magnis ducum;

Superatus acie puppibus Nilum petit

[*520*] fugae paratis, ipse periturus brevi;

Hausit cruorem incesta Romani ducis

Aegyptus iterum; nunc leves umbras tegit.

Illic sepultum est impie gestum diu

civile bellum. Condidit tandem suos

[*525*] iam fessus enses victor hebetatos feris

vulneribus, et continuit imperium metus.

Armis fideque militis tutus fuit,

pietate nati factus eximia deus,

post fata consecratus et templis datus.

[*530*] Nos quoque manebunt astra, si saevo prior

ense occuparo quidquid infestum est mihi

dignaque nostram subole fundaro domum.

SEN. Implebit aulam stirpe caelesti tuam

generata divo Claudiae gentis decus,

[*535*] sortita fratris more Iunonis toros.

NER. Incesta genetrix detrahit generi fidem,

animusque numquam coniugis iunctus mihi.

SEN. Teneris in annis haud satis clara est fides,

pudore victus cum tegit flammas amor.

[*540*] NER. Hoc equidem et ipse credidi frustra diu,

manifesta quamvis pectore insociabili

vultuque signa proderent odium mei,

tandem quod ardens statuit ulcisci dolor.

Dignamque thalamis coniugem inveni meis

[*545*] genere atque forma, victa cui cedat Venus

Iovisque coniunx et ferox armis dea.

SEN. Probitas fidesque coniugis, mores pudor

placeant marito: Sola perpetuo manent

subiecta nulli mentis atque animi bona;

[*550*] florem decoris singuli carpunt dies.

NER. Omnes in unam contulit laudes deus

talemque nasci fata voluerunt mihi.

SEN. Recedet a te (temere ne credas) Amor.

NER. Quem summovere fulminis dominus nequit,

[*555*] caeli tyrannum, saeva qui penetrat freta

ditisque regna, detrahit superos polo?

SEN. Volucrem esse Amorem fingit immitem deum

mortalis error, armat et telis manus

arcuque sacras, instruit saeva face

[*560*] genitumque credit Venere, Vulcano satum;

vis magna mentis blandus atque animi calor

Amor est; iuventa gignitur, luxu otio

nutritur inter laeta Fortunae bona.

Quem si fovere atque alere desistas, cadit

[*565*] brevique vires perdit exstinctus suas.

NER. Hanc esse vitae maximam causam reor,

per quam voluptas oritur; interitu caret,

cum procreetur semper humanum genus

Amore grato, qui truces mulcet feras.

[*570*] Hic mihi iugales praeferat taedas deus

iungatque nostris igne Poppaeam toris.

SEN. Vix sustinere possit hos thalamos dolor

videre populli, sancta nec pietas sinat.

NER. Prohibebor unus facere quod cunctis licet?

[*575*] SEN. Maiora populus semper a summo exigit.

NER. Libet experiri, viribus fractus meis

an cedat animis temere conceptus favor.

SEN. Obsequere potius civibus placidus tuis.

NER. Male imperatur, cum regit vulgus duces.

[*580*] SEN. Nihil impetrare cum valet, iuste dolet.

NER. Exprimere ius est, ferre quod nequeunt preces?

SEN. Negare durum est. NER. Principem cogi nefas

SEN. Remittat ipse. NER. Fama sed victum feret.

SEN. Levis atque vana. NER. Sit licet, multos notat.

[*585*] SEN. Excelsa metuit. NER. Non minus carpit tamen.

SEN. Facile opprimetur. Merita te divi patris

aetasque frangat coniugis, probitas pudor.

NER. Desiste tandem, iam gravis nimium mihi,

instare: liceat facere quod Seneca improbat.

[*590*] Et ipse populi vota iam pridem moror,

cum portet utero pignus et partem mei.

Quin destinamus proximum thalamis diem?

《奥克塔维娅》，第二幕

尼禄：

执行我的命令！派人去杀死苏拉（Sulla）和卢贝利乌斯·普劳图斯（Rubellius Plautus），[①] [*138b*] 把砍下来的人头给我提来！

近卫军长官：

命令我不会耽误。我马上去搜查兵营。

[*440*] 小塞涅卡：

欠考虑地对付最亲近的人，这是不合适的。

尼禄：

心中没有恐惧的人觉得很容易做到公正！

小塞涅卡：

对付恐惧的有效办法是和善。

尼禄：

根除敌人是元首的最大美德。

小塞涅卡：

对于一国之君来说，更大的美德是保护公民。

[*445*] 尼禄：

对于和善的花白老人来说，合适的是教小孩。

小塞涅卡：

更应该引导脾气火暴的青年。

尼禄：

我认为，在我这个年龄已经足够明智。

① 苏拉和卢贝利乌斯·普劳图斯，一个是尼禄的大舅子，另一个是尼禄的远亲。皇帝尼禄把他们视为竞争者，公元 62 或 63 年下令清除他们。

小塞涅卡：

　　要让诸神永远赞同你的行为，你就需要引导。

尼禄：

　　要我敬畏诸神，那可能是愚蠢的，因为我自己就会创造他们。

[450] 小塞涅卡：

　　你越有权力，就越应该敬畏诸神。

尼禄：

　　幸福女神允许我做一切。

小塞涅卡：

　　不要过分相信这位顺从的幸福女神。她的情绪是变化无常的。

尼禄：

　　懦弱者的特性就是不知道他有权利。

小塞涅卡：

　　值得称赞的是做恰当的事，不做有权利做的事。

尼禄：

　　好多人把贬低自己的人踩在脚下。

[455] 小塞涅卡：

　　他们消灭那个可恨的人。

尼禄：

　　宝剑保护元首。

小塞涅卡：

　　更好的保护是忠诚。

尼禄：

　　人们应该畏惧恺撒。

小塞涅卡：

可是不如爱戴他。

尼禄：

畏惧他是很需要的。——

小塞涅卡：

受强迫的事让人烦恼。

尼禄：

——那就听从我们的命令。

小塞涅卡：

请下公正的命令。

尼禄：

我自会决定。

[*460*] 小塞涅卡：

你的决定要得到支持，才具有法律效力。

尼禄：

你所蔑视的①宝剑会让我的决定获得支持。

小塞涅卡：

请远离这样的罪行。

尼禄：

难道还要我忍耐到别人来谋害我的性命？要我不是被打败，而是让人轻视地突然制服我？流放并不能制服远处的流放者：普劳图斯和苏拉。他们执迷不悟地 [*465*] 武装罪恶的帮凶谋杀我。当他们不在的时候，我们城里有许多他们的追随者，他们偏爱流亡者的各种希望。宝剑为我肃清有嫌疑的敌人。这位可恨的夫人丧生，之后 [*470*] 是她亲爱的哥哥。有很高地位的都要废掉。

① 原文 respectus：回顾；关心；尊重。

小塞涅卡：

在显赫的男子中出类拔萃，为国操心，体谅受逼迫者，放弃狂暴的血刃，克制他的愤怒，让世界安宁，让他所处的时代和平，多好！[*475*] 这就是最高的美德。走这条道可以升天。开国皇帝奥古斯都就是这样得道升天的，在庙宇里被尊崇为神明。然而，幸福女神曾通过艰难的战争浮沉，让他长期在海陆之间奔来跑去，[*480*] 直到他击败他父亲的敌人。在兵不血刃的情况下，幸福女神就把她的权力献给你，情愿亲手把统治权的缰绳交给你，让陆地和海洋都服从你的指示。向虔诚的赞同认输，避免看不透的猜忌；[*485*] 元老院、骑士阶层已经爱戴你；由于民众的愿望和父辈的评价，被选作和平的倡议者和人类的公断人，现在你已经君临天下，贵为一国之君，你不要损害这个声誉，[*490*] 罗马有这个请求，并且把它的公民托付给你。

尼禄：

诸神的礼物就是罗马本身和元老院臣服于我，对我的畏惧让他们不敢说情，不敢讲卑躬屈膝的违心话。让那些对君王和祖国来说都是危险的公民活着，[*495*] 他们以显赫的出身自夸，因为随他的便，一声令下就能让那些他认为可疑的人都死去，这是多么疯狂的想法！布鲁图斯武装双手，谋杀曾是他的救命恩人的元首①。恺撒战无不胜，征服了许多民族，[*500*] 多次获得同尤皮特一样高级别的尊敬，却死于公民丧尽天良的罪行。要流多少自己的血，常常是残杀，罗马才不能容忍！他，由于虔诚的美德理应升天，神性的奥古斯

① 布鲁图斯（公元前85-前42年）成为恺撒的谋杀者之一。尽管公元前59年只有在恺撒的干预下才保全布鲁图斯的性命，可据说布鲁图斯由于参与阴谋反叛庞培而遭到控诉。

都，[*505*] 他除掉多少高贵的绅士：散居世界各地的小青年、花白老人，当时他们怕死，想逃离他们的家园和"三头"的剑，因为流放名单把他们交给了悲惨的死亡！被谋杀者的头颅在演讲台上示众，[*510*] 他们的长辈见到时充满悲伤；当令人厌恶的腐尸玷污讲坛时，因为凝结的伤口脓正好在腐烂的面容上，不允许长辈为他们的头颅痛哭，也不允许悲叹。然而，残杀或者谋杀并未到此为止：长时间邀请鸟和野兽 [*515*] 来啄食的地方是令人悲伤的菲力皮①，西西里的海②吞噬常常自相残杀的舰队和男士；③ 强大军队的领导人震动大地。战败者赶到为沿着尼罗河逆流而上逃亡做准备的船只，之后很快就自甘堕落。[*520*] 纵欲的埃及再饮罗马领导人的血；④ 现在还掩盖他们空洞的污点。长期没有神明领导的内战在那里埋葬。已经疲倦的胜利者终于藏起他的宝剑，他的宝剑变得迟钝是因为严重的 [*525*] 伤口，他的统治集聚恐惧。他受到战士的武器和忠诚的保护，在死后由于儿子特别的爱成为神明，⑤ 被宣布为神圣，被选到庙宇里。星辰也会等候我，尽管我抢先用愤怒的宝剑 [*530*] 向所有敌对我的人下手，并为配得上的子孙后代建立我们的王朝。

① 恺撒的继承人安东尼与屋大维对他的谋杀者取得决定性胜利的地方。

② 公元前 36 年，后三头在美莱（Mylai）和瑙洛科斯（Naulochos）——墨西拿（Messina）北部——的两次海战中击败庞培的儿子和继承人。

③ 原文 cedentes 是主动态的现在分词 cēdēns 的复数，派生于动词 cēdō：去；移动；前进；转为；消失；让步；许可。

④ 在屋大维取得阿克提乌姆战役的胜利以后，公元前 30 年安东尼死于埃及；公元前 48 年庞培在反对恺撒的内战中失败以后已经在这里被谋杀。

⑤ 见维勒伊乌斯·帕特尔库卢斯（Velleius Paterculus），《罗马史》（*Historia Romana*）卷二，章 126，节 1，参阿尔布雷希特主编，《古罗马文选》卷四，页 78 及下。

小塞涅卡：

　　神明生育的女儿，克劳狄乌斯家族的窈窕少女，她按照尤诺的方式，抽签获得她兄弟的床铺，将凭借一个神性的后代使得你的宫廷幸福。① [*535*]

尼禄：

　　离婚的母亲②使得她的出身可疑。夫人的心从未同我的心结合在一起。

小塞涅卡：

　　她年纪还小，如果羞涩战胜爱情，就会隐藏爱情的火苗，婚姻的忠诚还没有足够表露出来。

尼禄：

　　正是这一点才让我自己徒劳地相信了好长时间，[*540*]尽管她的表里不一已经泄露她有明显仇恨我的征兆。燃烧的怒火最终让我决定报复她。我找到一个夫人，她的高贵和美丽配得上我的婚姻，在她面前维纳斯肯定也认输退后，[*545*] 还有尤皮特的夫人和佩带武器好斗的女神。

小塞涅卡：

　　夫人的正直和忠诚，美德和贞洁应该让她的丈夫满意，只有这些才拥有永久的存在，它们才是不取决于任何人的精神和心灵财富。而美丽的花朵每天都在剥碎。[*550*]

尼禄：

　　神明让所有的优点都集中在一个独一无二的女人身上，

　　①　像尤诺是父神尤皮特的妹妹和夫人一样，尼禄也可以把夫人奥克塔维娅同时视为他的妹妹：她的父亲克劳狄乌斯在与她的母亲阿格里皮娜（49 年）结婚以后把尼禄收为养子。

　　②　因为性欲放荡而声名狼藉的皇后墨萨里娜（25 年左右至48 年）。

这样的女人就是为我而生的，这是命运女神的意愿。

小塞涅卡：

　　阿摩尔会离你而去的。不要不假思索地相信他。

尼禄：

　　阿摩尔，雷电神不能阻止他吗？上天的专制统治者，他可以穿过咆哮的大海，［555］狄斯①的帝国，让诸神从天极下来。

小塞涅卡：

　　据说长翅膀的阿摩尔是不怀好意的神明，他制造凡人的愚蠢，用弓箭武装他那神圣的双手，配备愤怒的火把，并且相信生育他的是维纳斯，是武尔坎（Vulcan）。［560］阿摩尔就是一种很大的精神力量和诱惑人的内心狂热。他产生于青春的年纪，丰富的物质财富为他的生活增添了富裕和悠闲。如果你停止关心和照顾他，他就会衰弱，很快就会偃旗息鼓地失去他的力量。［565］

尼禄：

　　阿摩尔，欲望因他而生。我认为，他是一切生命的起源。他不知道死亡是什么，因为人真的因为阿摩尔才一再重生。他自己驯服了狂怒的野兽。愿这位神明先为我举起婚礼的火烛，［570］然后他的激情之火让波佩娅和我一起入洞房。

小塞涅卡：

　　容忍这种联姻，这简直是民族不能忍受的痛苦，也是始终不渝地保持忠诚所不容许的。

尼禄：

① 普路同，冥界的神。

　　唯独要阻止我做大家都可以随便做的事?

小塞涅卡:

　　民众总是向地位最高者提出更高的要求。[*575*]

尼禄:

　　我倒想通过试验确定,看看从人们的心里表现出不顾一切的厚爱是不是会令人沮丧地避开我的权力。

小塞涅卡:

　　宁可谦和地顺从你的国民。

尼禄:

　　假如民众指挥他们的领导人,那么这个政府就是无能的。

小塞涅卡:

　　假如民众提出和解不管用,那么他们有理由伤害政府。[*580*]

尼禄:

　　强行求取请求不能得到的东西,好吗?

小塞涅卡:

　　拒绝民众是冷酷无情。

尼禄:

　　胁迫国君是罪恶行径。

小塞涅卡:

　　愿国君自动放弃。

尼禄:

　　可流言会说他认输了。

小塞涅卡:

　　草率而空洞,就像流言一样。

尼禄:

　　尽管流言是这样的,可它毁掉许多人的声誉。

小塞涅卡：

　崇高让流言畏惧。

尼禄：

　尽管如此，可流言还是驳倒崇高。［*585*］

小塞涅卡：

　人们很容易让流言窒息。成为神明的岳父的功绩、夫人的青春、正直和贞洁都会让你改变看法！

尼禄：

　最终放弃劝诫我吧！我觉得你已变得太讨厌。去做某个塞涅卡反对的事，完全随我便。就我而言，我已经让民众的愿望等了很久，［*590*］因为她身怀爱情的信物——我自己的一部分。我们为什么不选定明天结婚呢（引、译自《古罗马文选》卷四，页 358-371。参 LCL 78，页 552 以下）？①

　综上所述，《奥克塔维娅》虽然以小塞涅卡的名义传世，而且采用小塞涅卡的风格写成，但是多半不是小塞涅卡的作品，正如科瓦略夫推定的那样（《古代罗马史》，页 739）。

①　较读普劳图斯等著，《古罗马戏剧选》，页 536 以下。

第六章　阿特拉笑剧

阿特拉笑剧（fabula Atellana 或 Atellana fabula）以奥斯克人的城市阿特拉（Atella）命名，也许产生于这个城市，大约自从公元前 1 世纪初以来就以文学体裁出现在古罗马。由于阿特拉笑剧作为临时安排的即兴戏剧已经存在了几个世纪，尤其是在乡下，所以在古罗马戏剧里占有特殊的地位。

由于表演阿特拉笑剧要使用面具，古罗马自由人也可以作为演员登台表演。这些面具刻画特定的性格典型。有 4 种固定的人物形象总会经常遇到。他们有生动的名字，只表示男人：马科斯（Maccus）、布科（Bucco）、多塞努斯（Dossennus）和帕普斯（Pappus）。根据流传下来的阿特拉笑剧残篇，即 115 个标题和 320 行（参哈里森，《拉丁文学手册》，页 139），不能说明这些人物是否总是一起出现在某个剧本里。

然而，马科斯（Maccus）出现的频率最高，这是可能的。在古罗马人吸收奥斯克语闹剧时，这个名字提示了古希腊的影响——古希腊语 $\mu\alpha\varkappa\varkappa o\tilde{\alpha}\nu$ 意思就是"愚蠢"。马科斯的名字已经足

够刻画名字主人的性格。在拉丁语中，阳性名词 maccus 意思是"傻瓜；笨蛋；愚人"，在阿特拉笑剧中指"愚蠢的人"或"傻瓜"，因而成为"滑稽的人"或"逗乐小丑"。事实上，马科斯就是阿特拉人中的笨蛋。从一系列的残篇可以得出这一点。马科斯的另外一个特点就是贪食，同样可以从称引中看出。这个特点在披衫剧中的平行参照就是食客的消解不了的饥饿。意大利职业喜剧（Commedia dell'arte）里笨蛋一样的主人公普尔钦内拉（Pulcinella）的特色就是太喜欢暴饮暴食。在传世的阿特拉笑剧中，属于这个角色的有《孪生的马科斯》（*The Maccus Twins*）、《马科斯·店主》（*Maccus the Innkeeper*）、《马科斯·托管人》（*Maccus the Trustee*）、《马科斯·军人》（*Maccus Miles* 或 *Maccus the Soldier*）、《马科斯·流亡者》（*Maccus in Exile*）、《马科斯·少女》（*Maccus Virgo* 或 *Maccus the Maiden*）等（参哈里森，《拉丁文学手册》，页 139；《古罗马文学史》，页 141）。

　　第二个与马科斯类似的阿特拉笑剧人物形象就是鼓起腮帮子的男人布科（Bucco）。在拉丁语中，阳性名词 buccō（-ōnis）意为"胡言乱语的人；傻子"，派生于阴性名词 bucca（-ae）：面颊；一口；吹牛者。由此推断，除了贪食以外，布科的名字或许也暗示这个角色是笨蛋或胡言乱语的人（buccō）。布科的面具可以从大颚认出。在古代，大颚标志着粗鲁，麻木不仁。在传世的阿特拉笑剧中，属于这个角色的有《收养的布科》（*Adopted Bucco*）、《布科·雇工》、《布科·工匠》等（参《拉丁文学手册》，页139）。

　　除了两种或许比较年轻的人物之外，在阿特拉笑剧中起作用的还有作为典型人物的两种老人。然而，他们在思维能力方面有明显的区别。一种是秃顶的老人帕普斯（Pappus）。在拉丁语中，阳性名词 pappus（-ī）派生于希腊语阳性名词 πάππος（复数 πάπποι）、

παππούς（复数 παππούδες）或者 παππούλης（复数 παππούληδες），意为 "老人；祖先"。由于头脑简单，帕普斯一再遭到愚弄。帕普斯令人想起古希腊羊人剧（见欧里庇得斯，《圆目巨人》）中的 "父亲西伦努斯"（Pappo-Silen，即 Silenus，林神），这个老色鬼（好色的老年人）通过他的言行举止使公众发笑。词语帕普斯本身确实也表明受到古希腊谐剧的影响。在奥斯克语闹剧中，这个形象原本叫 "花白老人（casnar）"，像瓦罗在一篇论文［《论拉丁语》（*De Lingua Latina*）卷七，章 3，节 29］里记述的一样。① 在传世的阿特拉笑剧中，属于这个角色的有《落选的帕普斯》（*Pappus Praeteritus*）、《帕普斯·农夫》（*Pappus the Farmer*）、《攸然而逝的帕普斯》（*Pappus Past and Gone*）、《帕普斯的未婚妻》（*Pappus' Spouse*）、《帕普斯的酒罐》（*Pappus' Jug*）等（参《拉丁文学手册》，页 139；《古罗马文学史》，页 141）。

　　阿特拉笑剧里另一个有趣的性格典型就是驼背多塞努斯（Dossennus）。在拉丁语中，阳性名词 Dossennus 是有名的别名或绰号，可能派生于古拉丁语中性名词 dorsum（-ī）：背；背脊；山脊；海脊。资料（老普林尼，《自然史》卷十四，章 15，节 92）显示，在阿特拉笑剧的历史上有一位著名的演员与作家名叫多尔森努斯（Fabius Dorsennus，亦作 Dossennus 或 Dossenus）。由此可见，多塞努斯的名字是地地道道意大利的。多塞努斯是闹剧中聪明机智的人，也体现在他的外表方面。在光秃秃的额头下面，骨瘦如柴的驼背有一个巨大的勾鼻子，凸起的眼睛，大耳朵。② 在大

① Varro（瓦罗），*On the Latin Language*，Books Ⅴ-Ⅶ（《论拉丁语》卷 5-7），Jeffery Henderson 编，Roland G. Kent 译，［LCL 333］，页 297。

② 多塞努斯的插图可能体现在纽约 Metropolitan 博物馆的铜像，见 M. Bieber，*The History of Greek and Roman Theater*（《希腊罗马戏剧史》），Princeton，N. J.² 1961，页 247，图 817。

量的残篇中，多塞努斯以学者、哲学家 或者老师的漫画像出现。除此之外，也还可以见到另外一种典型的性格特点，多塞努斯的贪婪与通常的谚语智慧形成可笑的对比。与贪婪相匹配的还有贪食。贪食可能送给多塞努斯一个别名"好吃狗"（Manducus），①因为在古拉丁语中阳性名词 mandūcus（-ī）的意思是"好咬人的狗"、"贪食的动物"、"代表贪食者或酒囊饭袋的面具"或者"戴着贪食者或酒囊饭袋的面具的人物"，派生于 mandūcāre，而 mandūcāre 是现在时不定式主动态，动词原形是 mandūcō（吃；咀嚼），正如瓦罗证实的（《论拉丁语》卷七，章5，节95）一样（参 LCL 333，页 349）。像帕普斯一样，除了这些性格特点以外，多塞努斯也因为好色而引人注目。在笑剧《马科斯·少女》中，多塞努斯以教员的身份出场，然而不是教授保护对象，而是对保护对象怀有非分之想。阿特拉笑剧的多塞努斯在职业谐剧的医生（Dottore）格拉奇亚诺（Graziano）形象里找到了继承人，像意大利民间闹剧的其他人物形象与性格典型普尔钦奈拉、扎尼（Zanni）② 和潘塔洛涅（Pantalone）③ 相对应一样。在传世的阿特拉笑剧中，属于这个角色的有《两个多塞努斯》（*Duo Dossenni* 或 *The Two Dosenni*）（参《古罗马文选》卷一，页 286 和 293；《古罗马文学史》，页 141）。

　　不难发现，在漫长的时间里，阿特拉笑剧没有文字作品或脚本，用奥斯克语方言，表演的是业余演员（李维，《建城以来史》卷七，章2；瓦勒里乌斯·马克西姆斯，《名事名言录》卷

　　① 值得注意的是，在阿特拉笑剧中有个妖魔形象也叫 Manducus（曼杜库斯）。

　　② 意大利即兴谐剧中定型的仆人角色，即侍从丑角、小丑和不务正业的［百事通］，另译：滑稽男仆。

　　③ 16 世纪意大利即兴谐剧中定型的角色：狡猾、贪婪，但常常又是个受骗的威尼斯商人。

二，章4，节4），是纯粹口头的即兴戏剧。也许从3世纪初以来，阿特拉笑剧就已经在罗马本土化了，对谐剧尤其是长袍剧产生了影响。譬如，不仅普劳图斯的名字（T. Maccius Plautus）可能暗示他曾亲自表演过阿特拉笑剧，因为在古拉丁语中阳性形容词 plautus（宽的；平的；宽肩膀的）派生于古意大利的 plautos（与阳性形容词 plautus 的复数四格同形），而 plautos 源于奥斯克语 plavtad（脚底或鞋底），而且他还大量借鉴已知的阿特拉笑剧，创建希腊式的拉丁语谐剧。反之，文学阿特拉笑剧也受到披衫剧和长袍剧的影响。阿特拉笑剧作家蓬波尼乌斯（Pomponius）的几个残篇就是这样的，这些残篇似乎源自泰伦提乌斯的开场白。另外，许多已知的、来自谐剧的素材与写作技艺也反映在闹剧残篇里，如辨别场景或者背后偷听等。[1]

　　像古罗马的其余戏剧体裁一样，文学阿特拉笑剧也是用诗体写的，由于文学的影响原本即兴创作提升到了合乎一定文体的创作。蓬波尼乌斯与诺维乌斯（Novius）的一些残篇证实了在谐剧中也使用下列诗律：作为对话诗行的抑扬格六音步（iambus sēnārius）、通常在笛子伴奏时宣叙的扬抑格七音步（trochaeus septēnārius）和可能也是宣叙的抑扬格七音步（iambus septēnārius）。根据后来的语法学家的论证，抑扬格七音步（iambus septēnārius）格律在闹剧中出现的频率特别高。其余的诗律很有争议：早期的阿特拉笑剧作家在闹剧中添加了多少歌曲（即短歌），这是不能辨别的。而歌曲在披衫剧和长袍剧中都占有广阔的空间。

　　① 参哈里森，《拉丁文学手册》，页139；《剑桥指南：希腊罗马戏剧》，前揭，页147；阿尔布雷希特主编，《古罗马文选》卷一，页173和286；H. Petersmann（H. 彼得斯曼）：*Die Altitalische Volksposse*（古代意大利的民间闹剧），载于 *Wiener Humanistische Blätter* 16（1974），页18。

在剧本的篇幅方面，从帝政时期的修辞学家弗隆托的笔记推测，即使是文学阿特拉笑剧也只有很短的篇幅。各个剧本的篇幅很短，这自然不允许情节的进一步发挥。瓦罗为简单、可笑的情节找到了一个古拉丁语词汇 tricae（-ārum，计谋、诡计；把戏、骗局；恶作剧）。这个词继续存在于当今都还使用的德语名词 Intrige（阴谋、诡计）中。

从传世的阿特拉笑剧残段来看，阿特拉笑剧的题材十分广泛。除了关于前述的 4 种角色的剧本，还有戏拟肃剧的，如《假阿伽门农》（*The False Agamemnon*）、《西西弗斯》（*Sisyphus*）、《安德罗马克》（*Andromache*）、《腓尼基妇女》（*The Phoenician Women*）、《盔甲之争》（*Armorum Iudicium*）、《阿里阿德涅》（*Ariadne*）、《阿塔兰塔》（*Atalanta*）和《征税人海格立斯》（*Hercules*① *Coactor* 或 *Hercules the Bill-Collector*），② 戏拟披衫剧的，如《两兄弟》（*Brothers*）、《青年朋友》（*Synephebi*）、《情妇》（*Hetaera* 或 *The Courtesan*）、《孪生兄弟》（*The Twins*）和《皮条客》（*The Pimp*），让人想起泰伦提乌斯和凯基利乌斯的同名谐剧。此外，还有社会日常生活气息的戏剧：《乡村》（*The Rustic*）、《先知》（*The Prophet*）、《渔民》（*The Fishermen*）和《医生》（*The Physician*）、《小山羊》、《大野猪》、《采葡萄人》、《乡村理发师》、《哲学》与《生命和死亡之争》。残段暗示，很多谐剧的技巧和修辞都存在于从古希腊谐剧诗人埃皮卡摩斯（Epicharmus，公元前 550 年左右出生）到古罗马戏剧家普劳图斯的嘲讽体裁中，如滑稽的异性乔装打扮和通奸情节，都依样画葫芦地存在于有脚本的古拉丁语阿

　　① 　海格立斯是古罗马大力神，与之对应的是古希腊大力神赫拉克勒斯。

　　② 　在这里，拉丁语 coactor 不是动词 coactō（强迫）的第一人称单数现在时被动态陈述语气，而是阳性名词 coactor（-ōnis），指的不是"强迫者"，而是"收集者"，尤其是"钱的收集者"，如"收款人"或"收税员"。

特拉笑剧中（参哈里森，《拉丁文学手册》，页 139；《剑桥指南：希腊罗马戏剧》，前揭，页 147）。

　　撇开披衫剧与长袍剧对文学阿特拉笑剧的影响不说，与其余的戏剧体裁也有共同点。奥斯克语民间闹剧可能很早就已经吸收下意大利的古希腊菲力雅士（Φλύακες 或 Phlyakes）① 闹剧②的元素与题材。撇开寥寥无几的残篇不说，几乎没有菲力雅士闹剧剧本。不过，通过公元前 4 世纪花瓶上的关于菲力雅士闹剧演出的大量描述，可以很好地了解菲力雅士闹剧的题材。在菲力雅士闹剧中，诸神闹剧与把神话改写成讽刺体裁扮演了重要的角色。因此，常常遭到取笑的首先是赫拉克勒斯（Ἡρακλῆς 或 Heracles），也有宙斯（赫拉克勒斯之父）。宙斯晚上闯入闺房会阿尔克摩涅（Alkmene，赫拉克勒斯之母），或者气得跺脚，因为赫拉克勒斯抢走宙斯最好的献祭品。另外，受人喜欢的有揍人的场面，如惩罚偷葡萄酒的人或者老师惩罚学生。一再出现的题材毕竟就是这些源于小人物生活的插曲，如扭打、夫妻间的争斗和学校。除了诸神的闹剧以外——诸神的闹剧与古罗马人的宗教感受不一致，所有引用的题材都可以在文学阿特拉笑剧残篇中得到证实。与把神话写成的讽刺体裁有关的肯定是阿特拉笑剧诗人诺维乌斯的一个剧本，标题为《征税人海格立斯》（*Hercules Coactor* 或 *Hercules the Bill-Collector*）。公元前 300 年左右，叙拉古的林松（Rhinthon）活跃于塔伦图姆，在他讽刺神话的作品中首先讽刺地模仿

　　① 菲力雅士（Φλύακες 或 Phlyakes）派生于 φλυαρεῖν 或 phlyareín（胡说八道）。菲力雅士是闹剧演员，其特征是大肚子、大屁股和超大的阳具（Phallos），穿着蓬乱的衣服，戴着面具，本来代表与狄俄尼索斯（Dionysos）同名的农业神。"胖子"（φλύαξ，同 φλέω，即"处于胖的状态"）起初或许是神狄俄尼索斯本身的别名。

　　② 菲力雅士闹剧是意大利西西里岛的本土戏剧，是一种特殊的山羊剧，可能与多里斯（Doris）民间闹剧的意大利形式有关。把菲力雅士闹剧文学化的是叙拉古的林松（Rhinthon）。不过，这方面的闹剧几乎没有流传下来。

古希腊经典肃剧诗人。根据叙拉古的林松的菲力雅士文学闹剧典范，古拉丁语阿特拉笑剧诗人也撰写令人快乐的肃剧（Hilaro①tragodien）。在令人快乐的肃剧中，古拉丁语阿特拉笑剧诗人也取笑古罗马恩尼乌斯、帕库维乌斯或者阿克基乌斯的肃剧。从有些残篇的肃剧措辞可以推出是对特定肃剧的讽刺模仿。这样的一种讽刺十分明显地出现在蓬波尼乌斯的《盔甲之争》中。或许这个剧本与某个对帕库维乌斯或者阿克基乌斯的同名剧本进行讽刺模仿的滑稽剧本有关。诺维乌斯的《安德罗马克》（*Andromacha*）可能是嘲笑恩尼乌斯肃剧，而他的《腓尼基妇女》（*Phoenissen*）可能是把阿克基乌斯的同名剧本作为嘲笑的靶子（参《古罗马文选》卷一，页215以下，尤其是268和287）。

但是，像已经断言的一样，除了前面提及的对神话的讽刺模仿以外，就是小人物的日常生活。小人物的日常生活在文学阿特拉笑剧中占有广阔的空间。首先，毡合工的环境是一个受人喜爱的题材，从大量的标题——如《毡合工的车间》（*Fullonicum*）——可以辨认出。第二，其他职业的人——如渔夫、画家和葡萄种植者——也出现在滑稽戏里。第三，在几篇闹剧里，人们也取笑人性的弱点与身体的残疾，如诺维乌斯写的两个剧本《吝啬鬼》（*Parcus*）和《聋子》（*Surdus*）。

此外，阿特拉笑剧中还出现一些戴面具登场的妖魔形象，如曼杜库斯（Manducus）、拉弥亚（Lamia）和马尼亚（Mania）。曼杜库斯长着凸出的颚骨、可怕的大嘴和长长的牙齿。拉弥亚的形象是吞食孩子的老妇或女妖。马尼亚的形象也是可怕的老妇（参《剑桥指南：希腊罗马戏剧》，前揭，页147；《古罗马文学

① 古拉丁语动词 hilaro 源于形容词 hilaris（令人快乐的），现在时主动态 hilarō，现在时不定式 hilarāre，完成时主动态 hilarāvī，动名词 hilarātum。值得注意的是，希拉里奥（Hilario）是古罗马的别名。

史》，页 142）。

　　尽管根据长袍剧与菲力雅士闹剧的平行比照，可以对文学阿特拉笑剧有一个粗略的印象，像在口头形式的阿特拉笑剧一样，在阿特拉笑剧中扮演重要角色的可能也有骂架。可是，由于各个残篇很短，而且没有关联，不可能复述哪怕是一个剧本的内容。

　　简短的称引仍然可以给人留下这样的印象：阿特拉笑剧具有民间语言的活泼生动与粗俗。阿特拉笑剧中渗透了一种常常是讽刺漫画的现实主义，偏爱荒诞不经，明显趋向于伤风败俗。而伤风败俗的趋向或许预示着奥斯克语闹剧的崇拜起源。[1]

　　各个残篇都是有益的文献，有助于我们了解古拉丁语民间语言。奥斯克人与翁布里亚人居住区许多地道的方言元素尤其是通往古拉丁语民间语言的途径。譬如，如果名词词尾是-a，那么名词主格复数加-as，而不是加-ae。又如，剧中经常以乡村口语中的副词词尾-atim 替代文学语言中的副词词尾-e。这种现象产生的原因就是大量的乡村居民涌入古罗马城。公元前 89 年赋予所有意大利人公民权以后，这个首都就成为那些乡民的第二故乡。对这种戏剧的偏爱部分也可追溯到这些乡民。蓬波尼乌斯甚至曾经宣称，他只会用乡村语言创作。因此，阿特拉笑剧的语言特点是粗俗。这一点受到西塞罗、昆体良等古典作家的批评（参王焕生，《古罗马文学史》，页 143）。

　　值得注意的是，在公元前 1 世纪的古罗马城，在特定宗教节日演出文学化的古拉丁语阿特拉笑剧，与此同时，经常还演

　　[1]　参阿尔布雷希特主编，《古罗马文选》卷一，页 289，脚注 4；Sc. Mariotti：阿特拉笑剧（*Atellana Fabula*），见 *KL. Pauly I*，Sp. 676，以及里克斯（R. Rieks）：拟剧与阿特拉笑剧（*Mimus und Atellana*），见 E. Lefèvre 编，《古罗马戏剧》，页 352：里克斯接受了伊达拉里亚对阿特拉笑剧的影响，把阿特拉笑剧同伊达拉里亚祭祀死者联系起来。

出奥斯克语阿特拉笑剧。这就表明，在文学化后，即兴闹剧还
继续存在。或许在阿特拉笑剧的古拉丁语"女儿"那里就是这
样的情况，特别是在乡村，这种形式继续受到维护。这种口头
流传的古拉丁语即兴谐剧类型的一个证据似乎就是贺拉斯的讽
刺诗（参《讽刺诗集》卷一，首5，行50以下）。在对布伦迪
西乌姆之行的描述中，诗人报道他的旅行团如何居住在坎佩尼
亚（Capua）附近的一个朋友家，在用餐时成为表演的喜剧性
骂架的证人：迈克纳斯（Maecenas）的食客、恶作剧者萨尔门
图斯（Sarmentus）同他的对手、主人的一名随从梅西乌斯·基
尔基鲁斯（Messius Cicirrus）骂架。彼得斯曼（H. & A. Peters-
mann）认为，对阿特拉笑剧中常常找到的公鸡面具的影射体现
在后者的奥斯克人名字中。或许这个名字提示帕普斯的类型。
在农民当中，帕普斯就叫梅西乌斯（Mesius，在粗俗的古拉丁
语里称为 Messius）。①

　　在公元前1世纪前10年的短期繁荣之后，阿特拉笑剧走向
没落。首先，从帝政初期开始，政治自由日益受限，戏剧自由也
如此。阿特拉笑剧传统中享有的（至少是间接）嘲弄权贵的特
许偶尔被收回。这种特许可能被管控（《提比略传》，章34、37、
45 和47），或遭到惩戒性的处罚。譬如，卡利古拉在大圆形剧场
烧死一位阿特拉笑剧作家，因为这位作家的一行诗除了笑话以
外，还含有别的意思［《卡利古拉传》（Caligula），章27，参苏
维托尼乌斯（Suetonius），《罗马十二帝王传》，页171］。第二，
在共和国结束时期，尤其是帝政时期，拟剧还排斥文学阿特拉

　　① 参阿尔布雷希特主编，《古罗马文选》卷一，页290，脚注5；H. Petersmann
（H. 彼得斯曼）：*Mündlichkeit und Schriftlichkeit in der Atellana*（阿特拉笑剧的口语和书
面语），见 *Studien zur Vorliterarischen Periode im Frühen Rom*（《论早期古罗马的文学史前
时期》），G. Vogt-Spira 编，Tübingen 1989，页141以下。

笑剧。

不过，像已经断言的一样，除此之外，本性是纯粹口头即兴表演的阿特拉笑剧似乎还继续存在，尤其是在意大利乡村。阿特拉笑剧可能有非专业的、特殊的文化需求。在公众戏剧传统中，出身名门的人可以免费表演，不用摘掉他们的面具，因此，避免玷污古罗马演员的人格（infamia）的社会耻辱。李维（Livy）写道：

> 年轻的罗马人为他们自己保留阿特拉笑剧，并不允许阿特拉笑剧被职业演员降低价值。这就是为什么这个传统依旧是这样的：阿特拉笑剧演员不被逐出他们的部落，服务在军队中，背景就是他们与职业娱乐没关系（《建城以来史》卷七，章2，节12-13，译自《剑桥指南：希腊罗马戏剧》，前揭，页148）。

因此，不能排除，把意大利的职业谐剧视为奥斯克语与古拉丁语民间闹剧的嫡系延续，其典型人物类型与阿特拉笑剧的典型人物类型异乎寻常地相似。

苏维托尼乌斯（《尼禄传》，章39，节3）和尤文纳尔（《讽刺诗集》，首3，行173-176）证实，至少在2世纪以前阿特拉笑剧继续存在。在公元前46年写给帕埃图斯（L. Papirius Paetus）的信里（《致亲友》卷九，封16，节7），西塞罗暗示，传统上阿特拉笑剧在肃剧以后表演，而且流行趋势是，作为"余兴"，用更低档次的拟剧取代阿特拉笑剧。即使西塞罗的证实没有反映一般的戏剧实践，但明确显示拟剧逐渐把其余类型的谐剧排挤出古罗马舞台（参《拉丁文学手册》，页139）。

第一节 蓬波尼乌斯

最重要的古拉丁语阿特拉笑剧诗人是蓬波尼乌斯（L. Pomponius，参《古罗马文选》卷一，页 291–297）。蓬波尼乌斯的祖籍是波伦亚（Bononia），今博洛尼亚（Bologna）。蓬波尼乌斯产生影响的时代是公元前 1 世纪前 10 年。依据基督教作家哲罗姆，蓬波尼乌斯创作的巅峰时期是公元前 89 年。已知蓬波尼乌斯的 70 个阿特拉笑剧标题。在这些笑剧中，约 190 行诗流传下来。这就是说，每个剧本平均（最多）有 3 个零散的诗行流传下来。《占卜者》（*Augur*）或者《毡合工们》（*Fullones*）等标题与长袍剧相似。其余的标题提示对神话以及肃剧的讽刺性模仿，如上面提及的《盔甲之争》（*Armorum Iudicium*）或者《假阿伽门农》（*Agamemno Suppositus*）。

然而，由于不可能重构各个阿特拉笑剧，只能列举属于各个标题的残段。

《结 婚》

残段 34 R 出自《结婚》（*Condiciones*），[1] 采用扬抑格七音步（trochaeus septēnārius）。讲话人可能是布科或另一种贪食的人物类型。

> Vix nunc quod edim invenio: quid nam fiet,[2] si quam duxero?[3]
> 现在我都差点儿找不到东西吃：假如我娶了老婆，会发生什

① 名词 condiciōnēs 是阴性名词 condiciō（条件；情况；资格；特征；合约；结婚）的复数，派生于动词 condīcō；商定；约定。

② 动词 fiet 是 fiō（发生）的第一人称单数将来时主动态陈述语气。

③ 动词 dūxerō 是 dūcō（带回；吸收）的第一人称将来完成时主动态陈述语气，与quam（某人）一起，在这里意思是"娶老婆"。

么事呢（引、译自《古罗马文选》卷一，页 291）？

《监　狱》

笑剧《监狱》（*Ergastulum*）发生在乡村的一个监狱。在这出笑剧中，监狱的主管（vilicus）说：

> Longe ab urbe vilicari, quo erus rarenter venit,
>
> 〈id〉 non vilcari, sed dominari est mea sentencia. ［残段 45-46 R，扬抑格七音步（trochaeus septēnārius）］
>
> 远离城市当主管，主人很少进城，
>
> 依我看，（他）不是当主管，而是当主人（引、译自《古罗马文选》卷一，页 292）。

《三月一日》

3 月 1 日是一个节日。在这一天，送礼物给妇女。阿特拉笑剧《三月一日》（*Kalendae Martiae*）有一个简短的对话传世。对话人是两名男子，或许是马科斯和多塞努斯。其中的一名男子可能是马科斯，为了收到礼物而扮作少女。假扮是阿特拉笑剧里受欢迎的一个题材，像标题《马科斯·少女》所表明的一样，也进入长袍剧（参《古罗马文选》卷一，页 173 和 194 及下）。

残段 57-60 R 采用扬抑格七音步（trochaeus septēnārius）。

> Vocem deducas① oportet,② ut videantur③ mulieris

① 动词 dēdūcās 是 dēdūcō 的第二人称单数现在时主动态虚拟语气。在古拉丁语中，deduco, -ere, 是手工业语言的表达形式；本义是"使丝或线变细"，"继续纺纱"，"拉下来"，这里的意思是"使声音变细"。

② 动词 oportet：必须；有必要。

③ 动词 videantur 是 videō（似乎是；被认为是）的第三人称复数现在时被动态虚拟语气。

verba. — Iube① modo adferatur② munus, vocem reddam③ ego

tenuem et tinnulam……

Etiam nunc vocem deducam?

你有必要让声音变细，使得话语被认为是

女人的！——你决定吧！只要他会带来礼物，我会让声音变

轻柔而尖细……

现在我也要使声音变细吗（引、译自《古罗马文选》卷一，页292）？

《马科斯·军人》

残段71-72 R采用抑扬格六音步（iambus sēnārius）。这里又有一个贪食的主人公。这个主人公应该引得观众发笑。

Nam cibaria

vicem duorum me comesse condecet

solum

因为，适合

两个人的食物只够我一个人

吃（引、译自《古罗马文选》卷一，页293）。

① 动词 iubē 是 iubeō（命令；吩咐；决定；选定；打招呼）的第二人称单数现在时主动态祈使语气。

② 动词 adferātur 是 afferō（携带；运送；提供；报告；引起；加上）的通假字 adferō 的第三人称单数现在时被动态虚拟语气。

③ 动词 reddam 是 reddō（使成为；给予；回应；朗读；翻译）的第一人称单数现在时主动态虚拟语气。

《马科斯·少女》

像标题已经表明的一样，在这个闹剧里，笨蛋马科斯假扮少女，显然是表演一个男学生或女学生。校长、狡猾的驼背多塞努斯不是在教育马科斯扮演的男学生或女学生，而是在干别的勾当。

残段75-76 R 采用扬抑格七音步（trochaeus septēnārius）。在这个残段里，显然存在对肃剧里的"信使报道"的讽刺性模仿。有人讲：

> Praeteriens vidit Dossennum in ludo① reverecunditer②
> non docentem③ condiscipulum, verum scalpentem④ natis.⑤
> 路过时，他看见，那个驼背在学校里毕恭毕敬，
> 不是在教授他的男同学，而是在抓（这位男同学的）
> 臀部（引、译自《古罗马文选》卷一，页293）。

在这个残段中，"那个驼背"指前述的校长多塞努斯，而"他的男同学"则指笨蛋马科斯扮演的男学生。由此推断，作为目击者和报道的信使，"他"应该指马科斯扮演的男学生的同学。

① 名词 lūdō 是阳性名词 lūdus（学校）的夺格。

② 单词 reverecunditer 派生于动词 revereor：尊敬；敬畏；敬仰。

③ 分词 docentem 是现在分词主动态 docentem 的四格单数，派生于动词 doceō：教授。

④ 分词 scalpentem 是阳性现在分词 scalpēns 的四格单数，派生于动词 scalpō（刻；雕；刮；削；刺激），在这里意为"抓；挠"。

⑤ 在这里，nātīs 是阴性名词，意为"臀部"，而不是派生于动词 nāscor（生；诞生；出于；开始；发生；产生；成长）的阳性过去分词 nātus 的复数三格或夺格。在古风时期，gnātus 通 nātus。

《阉 猪》

阿特拉笑剧的标题《阉猪》（*Maialis*）或许指惩罚一个被当场抓获的通奸犯。这个题材在长袍剧里也很常见（参《古罗马文选》卷一，页181及下）。又是一个引人发笑、无比饥饿的闹剧人物形象。

残段79 R采用扬抑格七音步（trochaeus septēnārius）。

Miseret① me eorum，qui sine frustis② ventrem frustrarunt③ suum.

我同情那些人，他们没嚼细，就吞下去（引、译自《古罗马文选》卷一，页294）。

《落选的帕普斯》

残段105-106 R出自《落选的帕普斯》（*Pappus Praeteritus*），采用抑扬格六音步（iambus sēnārius）。

Populisvoluntas haec enim et vulgo④ datast：

① 动词miseret，派生于动词miseror（怜悯；叹息），通misereor（同情；怜悯；可怜），是misereō的第一人称单数现在时被动态陈述语气，派生于形容词miser：可怜的；穷苦的；难堪的；可惜的。

② 名词frustīs是中性名词frustum（片；块；碎屑）的复数夺格或三格，与sine（没有）一起，意为"在没有嚼细的情况下"，可译为"没嚼细"。

③ 动词frūstrarunt是frūstrō——通frūstror（第一人称单数现在时被动态陈述语气，动词原形是frūstrō：欺骗；逃避；阻碍；使受挫折）——的第三人称复数完成时主动态陈述语气，与ventrem suum（他们的胃）一起，本义为"欺骗他们的胃"或"使他们的胃受挫折"，可以意译为"吞下去"。

④ 单词vulgō不是动词，通volgō（传达；使普及；发布；出版），而是副词，意为"通常地；普遍地；一般地；广泛地"。

refragant① primo, suffragabunt② post, scio.

因为，通常提供给民众的是这种意愿：

他们先反对，然后会投赞成票，（这一套）我懂（引、译自《古罗马文选》卷一，页294）。

显然，这个残段是对当天的政治事件的讽刺性评论。基本上可以断定，与披衫剧和长袍剧相比，阿特拉笑剧也不怕指名道姓地影射名人。③

《哲　学》

在剧本《哲学》（*Philosophia*）里，首先被普遍地漫画性刻画为多塞努斯形象的或许就是哲学家。讽刺模仿的具体对象可能是蓬波尼乌斯的同时代人，即元老费古鲁斯（Nigidius Figulus）。这位元老撰写了大量的自然科学著作和文法著作，如《文法评注》（*Commentarium Grammaticum*，参革利乌斯，《阿提卡之夜》卷四，章9，节1，参 LCL 195，页338及下），不仅享有博学的美名，而且还享有预言家的声誉，因为他对占卜活动很感兴趣（参阿尔布雷希特主编，《古罗马文选》卷一，页295，脚注4）。④ 此外，多塞努斯的贪婪也受到了抨击。

残段 109-110 R 采用扬抑格七音步（trochaeus septēnārius）。

① 动词 refragant 派生于动词 rēfrāgor：反对；抵制；阻挠。

② 动词 suffrāgābunt 是 suffrāgō（支持；投赞成票）的第三人称复数将来时主动态陈述语气。

③ 参 H. 彼得斯曼：古代意大利的民间闹剧，载于 *Wiener Humanistische Blätter* 16 (1974)，页 23 及下。

④ P. Frassinetti 对此的评注，参 P. Frassinetti 编，《阿特拉笑剧》（*Fabula Atellana*，Saggio sul teatro popolare latino, Genua 1953）（*Facoltà di Lettere. Istituto di Filologia Classica*），页 105。另参 H. 彼得斯曼：古代意大利的民间闹剧，载于 *Wiener Humanistische Blätter* 16 (1974)，页 23 及下；P. L. Schmidt：*Nigidius Figulus*（费古鲁斯），见 *Kl. Pauly IV*, Sp. 91 及下。

Ergo，mi Dossenne，cum istaec memore meministi,[1] indica，
qui illud aurum abstulerit. [2]— Non didici[3] ariolari gratiis. [4]
因此，多塞努斯啊，既然你记得十分清楚，请给我说出
谁会偷了那金子! ——（多塞努斯:）我没学会免费地
预言（引、译自《古罗马文选》卷一，页 295）。

《第二个叫喊者》

　　残段 142–144 出自《第二个叫喊者》（*Praeco Posterior*），采
用抑扬格六音步（iambus sēnārius）。这是一个向父亲施暴的场
景，让人想起阿里斯托芬《云》（行 1321 以下，参《罗念生全
集》卷四，页 157 以下）。

Ego dedita[5] opera te，pater，solum foras
seduxi,[6] ut ne quis esset[7] testis tertius
praeter nos，tibi cum tunderem[8] labeas[9] lubens.

　　① 动词 meministī 是 meminī（记得）的第二人称单数完成时主动态陈述语气。

　　② 动词 abstulerit 是 auferō（偷；窃；盗）的第三人称单数完成时主动态虚拟
语气。

　　③ 动词 didicī 是 discō（学习；研究）的第一人称单数完成时主动态陈述语气。

　　④ 在这里，grātiīs 不是名词（grātia 的复数三格或夺格），而是副词：免费地，
通 grātīs。

　　⑤ 分词 dēditā 是被动态过去分词 dēditus 的夺格，派生于动词 dēdō：放弃；投
降；委托；致力于。

　　⑥ 动词 sēdūxī 是 sēdūcō（引诱；勾引；迷惑）的第一人称单数完成时主动态陈
述语气。

　　⑦ 动词 esset 是 sum（是；存在）的第三人称单数未完成时主动态虚拟语气。

　　⑧ 动词 tunderem 是 tundō（打；揍）的第一人称单数未完成时主动态虚拟语气。

　　⑨ 与 labeas 相关的不是动词 labēs（第二人称单数现在时主动态虚拟语气，动
词原形是 labō：摇动；衰落；将倾倒），也不是阴性名词 labis（下降；陷落；灾害；
污点；耻辱），而是形容词 labeos（大嘴唇的）与阴性名词 labia（大嘴唇）。

爹啊，我用投降的机会，骗你一个人出来，

假如我乐意，将要打你的大嘴巴，那么除了我们

就不会有第三个证人（引、译自《古罗马文选》卷一，

页 295）。

《妓　院》

像从阿特拉笑剧的标题《妓院》（*Prostibulum*）推测的一样，走向极度下流。下面两个残段的语言特别粗俗。

残段 151 R 采用扬抑格七音步（trochaeus septēnārius）。

Ego quod comedim① quaero，his② quaerunt③ quod cacent：④ contrariumst.

由于我可能吃光，我追问，这些东西他们需要，因为他们会拉大便：反之亦然（引、译自《古罗马文选》卷一，页 296）。

残段 152 R 采用扬抑格七音步（trochaeus septēnārius）。

Ego rumorem parvi facio，dum sit⑤ rumen⑥ qui⑦

① 单词 comedim 是第一人称单数虚拟主动完成时，派生于动词 comēdī（第一人称单数陈述主动完成时），动词原形是 comedō（吃光，狼吞虎咽地吃光；浪费，挥霍；消耗，耗尽）。

② 拉丁语代词 his：hi（阳性复数第一格；原形是 hic），意为"这些，那些"。

③ 动词 quaerunt 是 quaerō（寻找；索求；追问；考查；讨论；渴望；需要）的第三人称复数现在时主动态陈述语气。

④ 动词 cacent 是 cacō（解大便；拉屎；弄脏）的第三人称复数现在时主动态虚拟语气。

⑤ 动词 sit 是 sum（是；存在；有；属于；等于；取决于；意味着）的第三人称单数现在时主动态虚拟语气。

⑥ 中性名词 rūmen（咽喉）通阴性名词 rūma：胃；腹部；食欲。

⑦ 拉丁语 qui 是古代第六格、夺格或离格，意为"何以"，"用什么"。

impleam.①

我不制造卑劣的谣言，这要取决于在我会用什么填饱我的肚子时（引、译自《古罗马文选》卷一，页296）。

《锄草人》

残段161 R采用抑扬格七音步（iambus septēnārius）。

Alter amat potat prodigit,② patrem suppilat③semper.

另一个④一直都很喜欢他的父亲，他酗酒，挥霍，并偷光他的父亲（引、译自《古罗马文选》卷一，页296）。

从这个残段可以推断，剧本《锄草人》（Sarcularia）⑤的主题是气质不同的两兄弟，像米南德和古拉丁语披衫剧里所熟悉的一样，如《两兄弟》。

《身材矮小的小家奴》

残段173-174 R出自《身材矮小的小家奴》（Verniones），采用扬抑格七音步（trochaeus septēnārius）。

————————

① 动词 impleam 是 impleō（填满；装满）的第一人称单数现在时主动态虚拟语气。

② 动词 amat、pōtat 和 prōdigit 是第三人称单数现在时主动态陈述语气，动词原形分别是 amō（爱；喜欢）、pōtō（喝）和 prōdigō（浪费；用光）。

③ 动词 suppilat 派生于 suppīlō（偷；盗窃），而 suppīlō 通 subpīlō 和 suppeilō。

④ 这个除草人可能有两个儿子。

⑤ 名词 Sarcularia 派生于动词 sarculatio（锄草），与此相关的是中性名词 sarculum（锄头）。

　　　　a! peribo,[①] non possum pati:

porcus est, quem amare coepi,[②] pinguis, non pulcher puer.

　　啊呀，我快崩溃了，我不能忍受了！

　　我开始爱上的是猪，肥的（猪），不是俊俏的男童（引、译自《古罗马文选》卷一，页296）！

　　这个残段是对童奸的讽刺性模仿。这出谐剧在文风方面与肃剧有许多相似之处。

　　总体来看，如同蓬波尼乌斯自己宣称的一样，蓬波尼乌斯的作品受到所有人的欢迎（参《古罗马文学史》，页143）。

第二节　诺维乌斯

　　除了蓬波尼乌斯，人们把诺维乌斯视为阿特拉笑剧的第二个奠基人。诺维乌斯的创作时间同样在公元前1世纪初。有几个研究者认为，诺维乌斯比蓬波尼乌斯更老。诺维乌斯的名字出自奥斯克语，在坎佩尼亚特别通用。没有对诺维乌斯的生平的进一步阐述。

　　在据说是诺维乌斯撰写的40多部剧本中，我们只知道标题。一般每个标题也只有1个残篇。不过，从这些标题获悉，诺维乌斯首先选用阿特拉笑剧的典型题材，如《两个多塞努斯》（*Duo Dossenni*）、《马科斯》（*Maccus*）和《马科斯·流亡者》（*Maccus Exul*）。

　　① 动词 perībō 是 pereō（消失；失去；丢失；丧失；死去）的第一人称单数将来时主动态陈述语气。

　　② 动词 coepī 是 coepiō（开始）的第一人称单数完成时主动态陈述语气。

《马科斯》

残段45-46 R 采用扬抑格七音步（trochaeus septēnārius），是对金钱的哲学思考：不耐用的金钱被比作撒丁岛上快速溶化的乳酪。

<div align="right">Pecunia</div>

Quid？ Bonum breve est，respondi，Sardiniense caseum.

<div align="right">金钱——</div>

它是什么？"在很短的时间内有价值。"我回答，"一块撒丁岛的乳酪。"（引、译自《古罗马文选》卷一，页298）

《马科斯·流亡者》

主人公的愚笨在下面这个残段里表达得特别鲜明。

残段49-50 R 采用扬抑格七音步（trochaeus septēnārius）。

Limen superum， quod mei misero① saepe confregit② caput，

Inferum autem， digitos omnis ubi ego diffregi③ meos.

我哀叹，门楣经常撞破我的头，

而门槛，把我的所有脚趾撞碎（引、译自《古罗马文

① 在这里，misero 不是形容词 miserō（miser 的单数中性三格或夺格：不幸），也不是动词 mittō 的第一人称单数将来完成时主动态陈述语气 mīserō（送；告诉），而是动词 miserō，即动词 miseror（怜悯；叹息）的通假字。

② 动词 confrēgit 是 cōnfringō（打碎；毁灭）的第三人称单数完成时主动态陈述语气。

③ 动词 diffrēgī 是 diffringō（使破碎；砸碎）——通 dīfringō——第一人称单数完成时主动态陈述语气。

选》卷一，页 298）。

诺维乌斯的阿特拉笑剧也借用新谐剧、披衫剧和长袍剧的元素，如《吝啬鬼》（*Parcus*）、《情妇》（*Hetaera*）和《关于合同的故事》。

其中，吝啬鬼也是新谐剧和披衫剧里的角色，让人想起普劳图斯《一坛金子》里的欧克利奥和菲力雅士闹剧中的花瓶描述。

残段 77 R 采用扬抑格七音步（trochaeus septēnārius）。

Quod magno opere quaesiverunt,① id frunisci② non queunt. ③——
Qui non parsit apud se. ... frunitus est. ④

费了九牛二虎之力才搞到的东西他们却不能享受。——
据他的见解，不吝啬的人……得到了享受（引、译自
《古罗马文选》卷一，页 299）。

《关于合同的故事》

残段 86 R 出自《关于合同的故事》（*Tabellaria*），采用扬抑格七音步（trochaeus septēnārius）。

Qui habet uxorem sine dote，〈ei〉pannum positum in purpu-
ra est.

谁的妻子没有嫁妆，就让（他）穿一套用紫色布料做成的破旧衣服（引、译自《古罗马文选》卷一，页

①　动词 quaesīvērunt 是 quaerō 的第三人称复数陈述主动完成时。

②　动词动词原形是 fruniscor（享受），是 fruor（享受；喜乐于；享用；利用）的派生词。

③　动词 queunt 是 queō（能；能够）的第三人称复数现在时主动态陈述语气。

④　动词 frunitus est 派生于 fructus sum（享受；喜乐于；享用；利用）。

299）。

在这个残段里，诗人诺维乌斯的取笑对象可能是古罗马的官员，因为在古罗马穿紫袍的是官员。从这个残段的内容来看，闹剧《关于合同的故事》涉及一份关于妻子的嫁妆的婚姻合同。①妻子的嫁妆也是披衫剧和长袍剧里比较受欢迎的题材。

除了借鉴谐剧元素，诺维乌斯还有对肃剧的讽刺性模仿。譬如，诺维乌斯的《安德罗马克》（*Andromacha*）可能是嘲笑恩尼乌斯肃剧，而诺维乌斯的《腓尼基女人》（*Phoenissen*）可能是把阿克基乌斯的同名剧本作为嘲笑的靶子（参《古罗马文选》卷一，页 215 以下，尤其是页 268）。

尤其是，诺维乌斯引入了意大利的环境，如上述的《马科斯》。

总体上看，受到体裁阿特拉笑剧的制约，诺维乌斯的剧本里语言粗俗，偶尔还有伤风败俗的笑话。

不过，诺维乌斯证明自己是谐剧词语的创造者。譬如，诺维乌斯在这个残段里就创造了名词 tolutiloquentia（舌尖口快的口才），这个名词是由副词 tolūtim（快步地）和名词 ēloquentia（雄辩；口才；表达能力）合成的。

《关于母鸡的故事》

残段 38 R 出自《关于母鸡的故事》（*Gallinaria*），②采用扬抑格七音步（trochaeus septēnārius）。

① 拉丁语 tabellarius（合同的）是 tabella, -ae（证书，合同）的形容词形式。
② 单词 Gallinaria 派生于 gallinarius（作为名词，意为"家禽饲养者"；作为形容词，意为"家禽的"）。与此有关的有阴性名词 gallīna（母鸡）、阳性名词 gallus（公鸡）和中性名词 gallinarium（鸡舍；鸡窝）。

O pestifera portentifica① trux tolutiloquentia！

啊，危害社会的、不切实际的、粗糙的和舌尖口快的口
才（引、译自《古罗马文选》卷一，页298）！

① 拉丁语 portentifica 派生于形容词 portentificus，意为"产生奇迹的"，"奇异的"，"幻想的，不真实的"，"反常的；矫揉造作的"。

第七章 拟 剧

　　假如阿特拉笑剧源于意大利，那么剧种名称 μιμεῖσθαι（拟剧）就已经暗示了这种谐剧源于古希腊。拟剧或许是从西西里岛（Sizilien）的一种多里斯谐剧发展而来的，一方面从西西里岛进入古希腊人的祖国，另一方面经过意大利南部和坎佩尼亚，通往古罗马城。

　　在公元前 5 世纪的某些时刻，大概像西西里的神话谐剧诗人埃皮卡摩斯（Epicharmus）一样，鼓励没有脚本的戏谑表演。西西里岛叙拉古（Syracuse）的索佛戎（Σώφρων ὁ Συρακούσιος 或 Sophron，公元前 470？-前 400？年）写散文短剧：摹拟剧或拟曲（μιμίαμβοι 或 mimiamboi）。剧中人物有男的（ἀνδρεῖοι 或 andreidi）和女的（γυναικεῖοι 或 gunaideiei），即 μῖμοα ἀνδρεῖοι（男角）和 μῖμοα γυναικεῖοι（女角）。另一位摹拟剧作家是公元前 3 世纪的赫洛达斯（Ἡρώδας 或 Hērōdas、Herodas 或 Herondas），他生于科斯岛（Κως 或 Kos），但是在亚历山大里亚才开始写作摹拟剧。在随后的一个世纪中期，赫洛达斯写了 7 部摹拟剧或拟曲和第八部

的部分，如《妓院老板》（*Brothel-keeper*）、《为阿斯克勒皮乌斯奉献和牺牲的妇女》（*Women Making a Dedication and Sacrifice to Asclepius*）、《嫉妒的女人》（*The Jealous Woman*）、《鞋匠》（*The Shoemaker*）和《梦想》（*The Dream*）。

像希腊化时期谐剧一样，赫洛达斯的摹拟剧或拟曲（μιμίαμβοι或 mimiamboi）的风格是家庭的。《找人聊天的妇女》（*Woman Visiting for a Chat*）中，女主角谨慎地向她的朋友咨询她在哪里可以做一个好的假阴茎。有时还有闹剧或趣剧的元素，如《学校老师》（*The Schoolteacher*）。在《学校老师》中，梅特罗提美（Metrotime）详细地抱怨她的无用儿子科塔鲁斯（Cottalus）。据梅特罗提美说，由于赌博这个儿子已经让家庭赤贫。梅特罗提美恳求校长拉姆普里斯库斯（Lampriscus）向这个男孩灌输道理。接着是持续的鞭打，伴随着科塔鲁斯活生生的抗议声音，直到校长准备好挂上他那伤人的牛尾鞭。但是，那位母亲并不想就此罢休："拉姆普里斯库斯，日落前不要停止鞭打！"

戏谑摹拟剧（μιμίαμβοι或 mimiamboi）的文风取决于观赏或阅读的人。这些戏谑摹拟剧要么是非常受大众欢迎，要么是那么高雅，以至于只有受过教育的亚历山大里亚朝臣才会欣赏它们；要么由几个演员在舞台上演出，要么原本就是供某个演员阅读的纯文学体裁。几乎必然的就是，戏谑摹拟剧是一种没有脚本的戏剧体裁，提供了关于拟剧的深刻认识。

拟剧演员（mimus 或 mima）① 普罗托耶尼斯（Protogenes）在公元前 210 至前 160 年左右表演。普罗托耶尼斯是古罗马题词中记录最早的演员。传统上，拟剧演员赤脚表演，而最喜欢

① 在拉丁语中，mimus：滑稽戏男演员，既指拟剧演员，也指哑剧演员，甚至指阿特拉笑剧演员，与此相对应的是 mima：滑稽戏女演员。演员们也自称"滑稽戏演员"。

（但不是唯一）的服饰是色彩缤纷的、拼缝的短外套（centuncu-
lus）和披风（ricinium）。小的帷幕（siparium）用于入口和出
口，与宏伟的剧院帷幕（aulaeum）一起，暗示拟剧如何试图保
留即兴的、权宜之计的特征，即使在古罗马最宏大的舞台上由国
际知名演员表演。

　　1世纪小普林尼写道，剧场拟剧的滑稽小丑戏也是富人家庭
正餐时一种流行的娱乐［《书信集》（*Epistles*）卷一，封36；卷
九，封17和36］。奥古斯都本人就喜欢。当偶尔发生拟剧遭逐
出剧场表演的时候，拟剧演员为了避难而充当赛马比赛中取悦人
的小丑。

　　拟剧，如摹拟剧或拟曲，似乎有权随意处理一个主题，即通
奸的妻子，虽然可能被阿特拉笑剧和意大利其余地区的谐剧传统
谈及，只是不经意地发生在古希腊谐剧或披衫剧里。譬如，在赫
洛达斯的《老鸨》（*The Procuress*）中，吉利斯（Gyllis）访问梅
特里克（Metriche），梅特里克的丈夫因为生意离家。吉利斯给
梅特里克带信说，一个富有而英俊的市民提议了一个经济上有利
的事。梅特里克起初很愤慨："说这样的话，就永远不要再来我
家!"但这种假姿态很快原形毕露：

　　　　但是，他们说，那不是吉利斯想听的谈话。因此，特蕾
　　莎（Threissa）擦干净杯子，倒出3杯纯葡萄酒；上面加些
　　水，然后给她大的剂量（译自《剑桥指南：希腊罗马戏
　　剧》，前揭，页149）。

　　通奸情节充分利用一个事实，即古代社会生活中女性和男性
的纠缠被分隔，防止非法私通，私通将会中断继承人关系和社会
关系网。在肃剧中，"妇女不守规矩"倾向于长期不在家的丈夫

或监护人。但是，拟剧显示，一般看来只有妇女才预防的区域如何成为击败男人警戒的盲点。在典型的通奸拟剧中，狡诈的妻子和她的一个或多个情人使用妇女欺骗愚蠢丈夫的倾向的隐秘处，有必要时还使用家具，如浴池。其中的一个场景可能就是当一个逃犯逃跑时西塞罗引用典型的拟剧的意外结尾［《为凯利乌斯辩护》（Pro Caelio），章27，节65］——通奸情节的暗示相当有理：只有傻子才允许一个妇女控制她自己的性行为。

然而，像阿特拉笑剧一样，古罗马拟剧的目标不是维持这个体裁的完整，而是逗人开心。作为除去面具的、与古罗马阿特拉笑剧地位相当的事物，古罗马拟剧尽可能附加受喜爱的戏剧和准戏剧（paratheatrical）的影响，从闹剧的插诨打科和杂技混合型、歌舞惯例、笑话、魔术戏法和色情表演到一些惊人地美丽和看似严肃的形式，包括诗歌表演和简述的哲学意见。因此，在帝国里，拟剧意味着绝不是肃剧和哑剧的一切古罗马舞台形式。

古罗马拟剧的第一次表演是在公元前173年春天的花卉女神节（Floralia）上。从那一天起，古罗马的卖淫者表演戏剧作品，也许是对神话的滑稽模仿。表演结束时，表演者脱得一丝不挂。在公元前55年，小加图有些忽视他那显得高尚、简朴的名声，设法偶然撞见某些情节，因为小加图几乎不可能不知道花卉女神节的惯常节目单。令人敬畏的小加图到场让表演者和观众都显得"拘谨"，所以小加图不得不离开，似乎以此显示"宽容"。

现存的古罗马拟剧中，734个缺乏戏剧上下文的道德箴言，55个文学剧本的标题和总计241行（其中，真正的只有201行）的残段。这些残段从1行至27行不等。格律为抑扬格（iambus）和扬抑格（trochaeus）。称引的是博学者老普林尼、弗隆托、革利乌斯和马克罗比乌斯，文法家比德、查理西乌斯、狄奥墨得斯和普里斯基安，以及词典学家诺尼乌斯（参哈里森，《拉丁文学手

册》，页 139 及下）。其中，42 个拟剧标题，出自共和国晚期富有的骑士拉贝里乌斯（Decimus Laberius）包括《埃特鲁里亚女子》（*Tusca*，德译 *Etruskerin*，英译 *The Etruscan Woman* 或 *The Etruscan Girl*）、《篮子》（*Cophinus*，英译 *The Basket* 或 *The Hamper*）、《婚礼》（*Nuptiae*，英译 *The Wedding Ceremony*）、《贫困》（*Paupertas*，英译 *Poverty*）、《双子座》（*Gemelli*，英译 *The Twins*）、《姐妹》（*Sorores*，英译 *The Sisters*）、《虚假形象》（*Imago*，英译 *The Deceitful Image*）、① 《灰烬者》（*Late Loquens*）、② 《记性差》（*Cacomnemon*，英译 *The Forgetful*）、③ 《渔夫》（*Piscator*，英译 *The Fisherman*）、《消防员》（*Centonarius* 或 *The Fireman*）、《先知》（*The Prophet*）④ 和《萨图尔努斯节》（*Saturnalia*），正好证实与有脚本的谐剧和阿特拉笑剧的领域有交集。事实上，一些拉贝里乌斯的拟剧，如《金罐》（*Aulunarius*，英译 *The Mime of the Pot* 或 *The Pot of Gold*）和《马屁精》（*Colax*，英译 *The Flatterer*），标题直接源自米南德、奈维乌斯和普劳图斯的谐剧。拉贝里乌斯的风格分享了谐剧源泉的许多品质，一方面栩栩如生、优美和文雅，另一方

　　① 阴性名词 imāgō：肖像；偶像；图像；回声；概念；幽灵。资料显示，imāgō 属于混淆谐剧。由此推断，混淆是由于人的肖像（即长相或相貌）引起的。因此，可译为"肖像"。

　　② 拉丁语 lātē（副词：远远地；宽阔地；广泛地；到处）loquēns（主动态现在分词，动词原形是 loquor：讲；谈）的英译 *The Bletherer*，参《拉贝里乌斯残段汇编》（*Decimus Laberius: The Fragments*, edited with an Introduction, Translation, and Commentary by Costas Panayotakis. New York: Cambridge UP, 2010），页 288。而 bletherer 通 blatherer（讲废话的人；胡说的人）。因此，可译为《讲废话的人》。

　　③ 标题 cacomnemon 可能是复合词，由 cacō（作为前缀，意为"差"或"糟糕"；作为动词，意为"解大便；弄脏"）与 μνήμων 或 mnémōn（现在分词，意为"记住；留心"）构成，合起来意为"糟糕的记忆力"或"记性差"。

　　④ 在拉丁语中，含义为"先知"的除了阳性名词 prophēta 或 prophētēs（先知），还有阳性名词 vātēs（占卜者；预言者；先知；诗人）和 augur（预言者；占卜者）。

面有独一无二的淫秽和显示创造力的巧妙言辞。

在为古罗马的公众提供一种嘲弄个体的手段方面，古罗马拟剧像阿特拉笑剧一样扮演重要的角色，尽管这种手段是间接的。拉贝里乌斯的某些拟剧，如《六指男人》（Sedigitus，英译 The Six-Fingered 或 The Six-Fingered Man）和《被阉割的祭司》（Galli，英译 The Gauls），① 可能都曾是同时代诗人塞狄吉图斯和伽卢斯（C. Cornelius Gallus）的讽刺诗。拉贝里乌斯用台词声讨恺撒，尤其是当恺撒强迫拉贝里乌斯亲自登台表演时，尽管拉贝里乌斯是个骑士（苏维托尼乌斯，《罗马十二帝王传》卷一，章39；马克罗比乌斯，《萨图尔努斯节会饮》卷二，章7，节2和6-7）。

显而易见，无论早期的摹拟剧或拟曲是否表演，古罗马作家都是为表演而写脚本拟剧的，允许这个体裁利用没有脚本的即兴表演和有脚本的情节和语言的不同能量。拟剧遭到西塞罗的轻视，因为西塞罗认为，拟剧的语言粗野和简单，幽默是身体的。然而，一些拟剧作家，如独裁者苏拉（Sulla 或 Lucius Cornelius Sulla Felix）和拉贝里乌斯，也出自社会最高阶层。有迹象显示，拟剧可能导致更加"有教养的"特征。譬如，在共和国最后的半个世纪里西塞罗提及的一个拟剧把欧里庇得斯、米南德、伊壁鸠鲁（Epicurus）和苏格拉底（Socrates）放在一起吃饭（时代

① 在拉丁语中，Galli 是阳性名词 Gallus 的变格，如单数主格、复数主格或呼格。而阳性名词 Gallus 可能派生于希腊语 Γάλλος 或 Gállos（法国人；法国），指比提尼亚（Bithynia）的一条河与珊伽里乌斯（Sangarius）的支流，也可能派生于古凯尔特语 galn-（能够），作为专有名词，指氏族名 Gallus（伽卢斯）；作为普通名词，gallus 既指"高卢人"，与此密切相关的是阳性形容词，意为"高卢人的"，又指"公鸡"。此外，galli 还意为"被阉割的男子"。因此，关于 Galli，学界有争议：有的认为，意思是"高卢人"，如英译 The Gauls，可译为《高卢人》，参《剑桥指南：希腊罗马戏剧》，前揭，页150；有的认为，意思是"被阉割的男子"，如英译 The Eunuch Priests，可译为《被阉割的祭司》，参《拉贝里乌斯残段汇编》，前揭，页262。

错误是有意的，还是无意的，这是无法说清楚的），通过滑稽模
仿的方式，同时嘲弄了肃剧、哲学和精英的豪华宴会——这一切
都可能是拟剧诗人的正当目标。拉贝里乌斯的竞争对手西鲁斯
（Publilius Syrus）的拟剧包含警句，至少一个古代鉴赏家认为，
这些警句在智慧和文学品质方面甚至已经超过肃剧。实际上，某
些警句——如"对待别人就像你想别人对待你一样"——沿用
至今（编译自德纳尔德：失落的希腊和意大利戏剧与表演传统，
参《剑桥指南：希腊罗马戏剧》，前揭，页 148 以下；拉齐克，
《古希腊戏剧史》，页 165；基弗，《古罗马风化史》，页 192；
《罗念生全集》卷八，页 137 以下）。

　　拟剧和意大利民间闹剧一样，即兴也是一个本质特征。然
而，与阿特拉笑剧演员相比，拟剧演员不戴面具，取而代之的是
使用化妆品，因为正像词语拟剧（"模仿者"或"模仿"）表达
的一样，滑稽戏的这种方式对动作表演具有特殊的意义。也就是
说，拟剧是一种成分复杂的小型谐剧表演形式，里面包含滑稽表
演、歌唱、舞蹈、魔术、模仿动物（如鸟类）的声音等元素。
和阿特拉笑剧的另外一个区别就是，拟剧中的女性角色不是像古
代戏剧通常流行的那样由男演员扮演，不用戴假面具，而是由妇
女表演。在剧本结束时，公众常常要求她们脱衣服。① 由于这个
原因，拟剧伤风败俗是众所周知的，所以拟剧演员的名声特别不
好。譬如，由于登台表演拟剧，诗人拉贝里乌斯失去他的骑士
地位。②

　　① 历史学家瓦勒里乌斯·马克西姆斯［Valerius Maximus，《名事名言录》
（*Facta ac Dicta Memorabilia*）卷二，章 10，节 8］报道，监察官加图通过离开剧院，
间接认可了公众要求女演员在拟剧舞蹈结束以后脱衣服的权利。
　　② 拟剧演员很少受到社会的尊重，但是这并不妨碍在恺撒时代有几部拟剧获得了
受人尊敬的财富，而且也具有政治影响。参阿尔布雷希特主编，《古罗马文选》卷一，
页 300 和 303；王焕生，《古罗马文学史》，页 143；科瓦略夫，《古代罗马史》，页 609。

与阿特拉笑剧相似，拟剧剧组一般由 4 个演员组成，[①] 分别是第一、第二、第三与第四演员（actores primarum，secundarum，tertiarum quartarum）——即角色（partium）。拟剧剧组的头称作拟剧演员主管（ἀρχίμῖμος 或 archimimus）或拟剧演员女主管（ἀρχίμῖμα 或 archimima），也称作"拟剧演员的师傅"（magister mimariorum）。这个剧组的头拥有公司，指导戏剧和参与演出。在角色的区分方面存在等级：剧组的头主导剧场。除了第一演员（actores primarum），还有第二演员（actores secundarum）、第三和第四角色（tertiarum 和 quartarum partium）。"第二演员"的参考资料并非暗示这个角色次要或低下。第二演员扮演笨蛋（stupidus）、摹拟的傻子或寄生虫（贺拉斯，《书札》卷一，首 18，行 10-14）。也有马屁精、奴隶、通奸者、吃醋的丈夫或妇女、岳母和愚蠢的学者。6 世纪索里希乌斯（Choricius）列举的拟剧角色有校长、家奴、店主、卖香肠的人、厨子、主人及其宾客、公证人员、口齿不清的小孩、年轻的爱人、生气的对手和平息别人怒气的人（*Apol. Mim.* 110）。更多拟剧角色的证据在这些幸存的拟剧标题里可以发现：《占卜者》（*Augur*）、《渔夫》（*Piscator*）、《情妇》（*Hetaera*）和《绳子经销商》（*Restio*）（参哈里森，《拉丁文学手册》，页 141）。第一演员与第三演员表现敌对的性格，另外的两个角色是谐剧人物：笨蛋和食客。此外，根据需要和从钱的花费来看，可能还有其他的人物进入拟剧。[②]

① 参里克斯：拟剧与阿特拉笑剧，见《古罗马戏剧》，E. Lefèvre 编，页 371；K. Vretska：*Mimus*（拟剧），见 *Kl. Pauly III*，而在 Sp. 1313 那里 7 个演员代替拟剧剧组吸收了一个标准优点。

② 由于特殊的功绩赋予职业演员 archimimus（拟剧剧组的头）的头衔。这个头衔在剧组中也多次出现。参里克斯：拟剧与阿特拉笑剧，见 E. Lefèvre 编，《古罗马戏剧》，页 371。

古罗马拟剧演员称作 planipes（光脚的演员；芭蕾舞蹈演员）。这就意味着，演员光着脚或者穿着平跟凉鞋登场。演出时，服装很褴褛与简朴。譬如，一个典型的道具就是补丁衣服（centiculus）。此外，谐剧演员剃光脑袋，常常还戴着阳具。

在拟剧的内容与题材方面，只能从流传下来的寥寥无几的文学残篇中得出概略的印象。公元前 5 世纪，西西里诗人索弗隆完成了古希腊拟剧的第一次文学化。从索弗隆的几个谐剧残篇可以看出，这种谐剧像阿特拉笑剧一样，其素材基本上都是取自小男人的生活。买卖与欺诈、盗窃、私通、拉皮条等是索弗隆作品中反复出现的题材。

在通往古罗马城的路上，拟剧与前面已经提及的意大利南部——多里斯的菲力雅士闹剧交汇。拟剧从菲力雅士闹剧中吸收了用讽刺体裁写神话。当然，也有拟剧与奥斯克语阿特拉笑剧的相互影响。拟剧第一次在古罗马城演出或许是最早的古拉丁语文学舞台剧演出的时代，即大约公元前 240 年左右。像阿特拉笑剧一样，拟剧作为即兴闹剧，在古罗马城将近 200 年都没有书面形式（脚本）。公元前 2 世纪，除了古希腊语的以外，可能就已经有了古拉丁语即兴演出出现，采用的是平民的语言（参《古罗马文选》卷一，页 287；《古代罗马史》，页 609）。这些滑稽戏由于简短——这方面也与阿特拉笑剧相似——很适合作为戏剧演出的结尾部分（embolium）。公元前 2 世纪，这个功能特别对阿特拉笑剧相宜。不过在恺撒时代（公元前 1 世纪中叶），由于这个功能，文学拟剧又排斥阿特拉笑剧。

如果苏拉是阿特拉笑剧的一个特别爱好者与资助者，阿特拉笑剧由于保守的特点而迎合了他的复古追求，那么恺撒就尤其偏爱拟剧。公元前 46 年 9 月，为了庆祝他的凯旋而举行表演，恺撒要求看到最好的拟剧作家在舞台上竞赛。也就是说，在阿特拉笑剧之

后，拟剧也有了诗人。拟剧诗人给这种闹剧赋予了文学的水准。在拟剧诗人中，拉贝里乌斯与西鲁斯尤其出类拔萃。共和国末期，这两个对手主宰了古罗马城的文学舞台。在他们的剧本中，他们并不害怕比阿特拉笑剧诗人还多地涉及当天的政治事件。由于这个原因，对这种戏剧类型产生最大兴趣的正是古罗马的在社会各界（尤其是政界）处于领导地位的阶层和个人。他们深信，与任何别的地方相比，在拟剧剧院里他们会更好地发现代表广大民众的观点与趋向。西塞罗的书信与演说辞为拟剧的"媒体功能"提供了重要的证据（《致阿提库斯》卷十四，封2，节3）。首先，拟剧一方面用作恺撒的晴雨表，另一方面用来影响公众的意见。此外，拟剧是恺撒迎合大众口味的一种手段（参《拉丁文学手册》，页145）。

　　后来，多数统治者都以恺撒为榜样，或许这就是为什么帝政时期拟剧排斥所有别的剧种的一个原因。当然，越来越粗糙很快就成为帝政时期拟剧的特征。譬如，在拟剧诗人卡图卢斯的拟剧《劳雷奥卢斯》（*Laureolus*）中，在卡利古拉统治时期，把强盗头领钉在十字架上的死刑被搬上了戏剧舞台。这些剧本有时缺乏任何的文学品质。但是，除此之外，拟剧似乎也像阿特拉笑剧一样，作为纯粹的即兴表演继续存在下去，或许不得不与阿特拉笑剧糅合。这种形式的拟剧可能直到中世纪都还有活力。像古代的典型谐剧一样，拟剧与职业谐剧（Commedia dell'arte）绝对也有一系列的共同点，职业谐剧的根也许最终可以在古代戏剧的这个类型（Genera）里找到。

第一节　拉贝里乌斯

　　在文学拟剧的两个主要代表人物中，长者拉贝里乌斯生于骑士家庭。拉贝里乌斯生于约公元前106年，大约卒于公元前43

年，大致与西塞罗是同时代人（参《古罗马文学史》，页 143 及
下）。由此得知，在前面提及的公元前 46 年举行的舞台竞赛时，
恺撒坚决地迫使拉贝里乌斯亲自表演拟剧。对拉贝里乌斯而言，
这就意味着失去骑士地位。拉贝里乌斯的报复就是坦率的开场白
（参《古罗马文选》卷一，页 306 以下）和谴责恺撒是独裁的抨
击。而恺撒足够大度，不是对拉贝里乌斯深恶痛绝，而是奖赏拉
贝里乌斯，甚至给拉贝里乌斯大量的财物，如 5000 金币，让拉
贝里乌斯重新获得骑士地位（苏维托尼乌斯，《罗马十二帝王
传》卷一，章 39）。当然，恺撒把戏剧优胜奖颁给了拉贝里乌斯
的对手西鲁斯。这位戏剧诗人对独裁者与改革者恺撒的关系似乎
也继续是批判地保持一定的距离，这或许符合拉贝里乌斯已经在
措词中表达的共和国保守思想。因此，在拉贝里乌斯的作品中有
许多古词、俗语、词语并列（如同义词并列）和头韵法（alliter-
ation，源于拉丁语 ad + litera 或 littera），就像古拉丁语戏剧家的
语言一样。或许这就是为什么后来的文法家让拉贝里乌斯的许多
残篇流传下来的主要原因。后来的文法家一般描述对话诗行。不
过，在拉贝里乌斯的滑稽戏中也可能有短歌，也许依据披衫剧与
长袍剧的典范，也许就像从"仲裁者"佩特罗尼乌斯（Petronius
Arbiter）提及的拟剧《万灵药》（*Laserpiciarius*）① 中（《萨蒂利
孔》，章 35，节 6）可以推断出来一样。拟剧中肯定也有舞蹈场

① 《万灵药》（*Laserpiciarius*）是关于罗盘草（Silphium）的剧本，因为形容词
lāserpīciārius 派生于 lāserpīcium，即 Silphium（罗盘草，亦译"安息香"）。罗盘草
（Silphium）生长于昔勒尼（今利比亚），讲希腊语的希腊人称之为 Silphion 或 Sylphion
（σίλφιον），讲拉丁语的罗马人称之为 Sirpe（德语 Sirpepflanze）或 Laserpicium
（＝Lasserpicium），称其汁液为 Laser，很可能就是早已绝迹的调味植物与万灵药植物。
参老普林尼，《自然史》卷十九，章 15 和 38；卷二十二。又参 Theophrast, *Historia
Plantarum*（《植物史》）卷六，段（Abschnitt）3；7。此外，希罗多德（Ἡρόδοτος 或
Herodot）、希波克拉底（Ἱπποκράτης 或 Hippokrates）等有相关的记载。

景。此后，舞蹈成为拟剧的一个固定组成部分。

在拉贝里乌斯的各个剧本的标题方面，首先显示了同长袍剧和阿特拉笑剧的许多共同点，包括宗教节日的名称，如《大路节》（*Compitalia*，英译 *The Festival at the Across-Roads*）、《农神节》或《萨图尔努斯节》（*Saturnalia*，英译 *The Festival of Saturn* 或 *The Saturnalia*）和《净洗日的参加者》（*Parilicii*），① 和低级职业的名称，如《占卜者》（*Augur*，英译 *The Augur*）、《女裁缝》（*Belonistria*，英译 *The Seamstress*）、《消防员》（*Centonarius*，英译 *The Fireman*）、《染色工》（*Colōrātor*，英译 *The Colourer*）、②《织女们》（*Staminariae*，英译 *The Weaving-Women*）、③ 《锻工》（*Stricturae*）、④《情妇》（*Hetaera*）、《渔夫》（*Piscator*）、《绳子经销商》（*Resti*，英译 *The Rope-Dealer*）、《盐商》（*Salinator*，德译 *Salzhändler*，英译 *The Salt-Dealer*）、《毡合工》（*Fullo*，德译 *Walker*，英译 *The Launderer*）或《毡合工们》（*Fullones*）和/或《毡合工的车间》（*Fullonicae vel Fullonica*，英译 *The Laudries*）。

《绳子经销商》

拟剧《绳子经销商》显然涉及披衫剧里已知的题材：一个富有而吝啬的父亲和一个挥霍无度的儿子之间的矛盾。古罗马的古

① Parilicii 意为春天的节日"（牲口的）净洗日（Parilia 或 Palilia）"的参加者，节庆时间是罗马建城日 4 月 21 日，尊崇的是畜牧女神帕勒斯（Pales）。因此，英译 *The Festival of the Parles*（《帕勒斯节》，参哈里森，《拉丁文学手册》，页 142）欠妥。

② 在拉丁语中，colōrātor 不是动词 colōrō（染色；着色；晒黑）的第二人称或第三人称单数将来时被动态祈使语气，而是名词，意为"着色工"或"染色工"。

③ 与 *Staminariae* 相关的是中性名词 stāmen（二格 stāminis，复数 stāmina：纺线；纺纱；经线，经纱；绞纱；线，线状物；命运线）与形容词 stāmineus（多线的）。

④ 名词 strictūrae 是阴性名词 strictūra（烧热铁块；硬化铁块；金属块）的复数，英译 *The Iron Bars*（《铁栅》），不过，这与属于低级职业相矛盾，参《拉贝里乌斯残段汇编》，前揭，页 66 与 376 以下。因此，可译为《锻工》。

物学家革利乌斯从中摘录了老者的独白（《阿提卡之夜》卷十，章17，节4，参 LCL 200，页 260 及下）。依据革利乌斯的报道，在上述的残段里拉贝里乌斯报道了一个传说。依据这个传说，阿布德拉（Abdera）的哲学家德谟克里特把自己弄瞎，免得在他的抽象思维过程中受到外部印象的干扰和引偏。然而在诗人拉贝里乌斯笔下，这个传说似乎发生了讽刺性的变化。借助于一个在阳光下熠熠生辉的盾，德谟克里特舍弃了自己的目光，免得必须亲眼目睹无用的同胞的奢侈生活。可笑的是，一个吝啬鬼也有类似的想法，因为这个吝啬鬼不想见到他的放荡儿子的幸福。[1]

残段 72-79 R，抑扬格六音步（iambus sēnārius）。

Demókritus Abderítes[2] physicus phílosophus[3]

Clipeím constituit[4] cóntra exortum[5] Hyperíonis,

Oculós effodere[6] ut pósset splendore aéreo.

Ita rádiis solis áciem effodit líminis,

Malís bene esse né videret cívibus.

① 德谟克里特生于爱琴海（Mare Aegaeum 或 Ägäis）色雷斯（Thrakien）的希腊城市阿布德拉，是苏格拉底的同时代人。他生活的时代大约是公元前470 或前 460 至 380 或前 370 年，被视为原子论的奠基人。他用各个原子的聚合与离分来解释产生与消亡。他的学说是伊壁鸠鲁主义者的世界观基础。

② Abderítes 与形容词 abdērītānus 有关，而 abdērītānus 有两层含义："属于阿布德拉城市的，与阿布德拉城市有关的"；"愚蠢的，笨的"。因此，这里可能是双关语，既指德谟克里特是阿布德拉人，又指德谟克里特笨到弄瞎自己的眼睛。可译为"阿布德拉的"。

③ 拉丁语 physicus phílosophus 意为"自然哲学家"，英译"科学家"比较笼统，德译"自然哲学家"比较忠实于原文。

④ 动词 cōnstituit（竖立）是 cōnstituō（建立；准备；安排；引起）的第三人称单数完成时主动态陈述语气。

⑤ 分词 exortum（出现的；冉冉升起的）是阳性分词 exortus（出现；升起）的四格单数形式。

⑥ 拉丁语 oculós effodere 本义是"挖走或夺取双眼"，可译为"弄瞎双眼"。

Sic égo fulgentis① spléndorem pecíniae

Volo éleucificare éxitum aetatímeae，

Ne in ré bona esse vídeam nequam fílium.②

德谟克里特，阿布德拉的自然哲学家，

他竖立一个圆盾，对着出现的许佩里翁③，

以便能够用天上的明亮光芒弄瞎他的双眼。

像这样，他用太阳的光芒射瞎自己的双眼，

免得见到坏市民们活得好。

于是，我打算用金钱闪耀的光芒

在垂死时让我的双眼处于失明的状态，

免得见到败家子用物质活得好（引、译自 LCL 200，页 260。参 LCL 200，页 261；《古罗马文选》卷一，页 306；《拉丁文学手册》，页 143）。

革利乌斯对这个残段进行很好的批评。在详细叙述德谟克里特使自己瞎眼以后，革利乌斯赞扬拉贝里乌斯写的诗非常优美，创作技艺高超（《阿提卡之夜》卷十，章 17，节 2，参 LCL 200，页 260 及下）。拉贝里乌斯不是第一个，也不是最后一个传达德谟克里特使自己眼瞎的惊人事件。但是，哲学家的行为的主题不同于各种各样的他让自己眼瞎的叙述。卢克莱修（《物性论》卷三，行 1039-1041）把这个决定归咎于年老发

① 分词 fulgentis 是分词 fulgēns（闪光、发光）的二格单数形式。

② 拉丁语 nequam 的字面意思是"无用，一无是处；讨厌"，因此 nequam fílium 的德译是"无用的儿子"。但联系上下文，nequam 与金钱有关，因此，nequam fílium 的英译是"挥霍无度的儿子"。比较而言，译为"败家子"比较符合中文表达。

③ Hyperion，古希腊巨神，司掌光芒。

病，年老削弱他的智力。西塞罗描述德谟克里特的视力是一种
精神错乱和一种心眼锐利的障碍（《图斯库卢姆谈话录》卷五，
章39，节114；《论至善和至恶》卷五，节87）。[1] 而德尔图良
（《申辩篇》，章46，节11）利用这个故事传达基督教道德的信
息。在拉贝里乌斯笔下，德谟克里特使自己眼瞎是"免得见到
坏市民们活得好（malis bene esse ne videret civibus）"（参《拉丁
文学手册》，页143）。

依据革利乌斯，这个残段的讲话人为一个富有而吝啬的可怜
虫。这个可怜虫以嘲弄叙事诗的风格介绍眼瞎的过程。为了加强
这种嘲弄，提及许佩里翁。这个段落的幽默源于反高潮（由极
好变为平常）：形成鲜明对比的是建立在提及德谟克里特基础上
的高调与这个可怜虫介绍的把眼睛弄瞎的原因，即他夸大不想见
到不中用的儿子的好运。因此，拉贝里乌斯笑话可以概括为：
"甲做了X事，他的目的是Y；我想像甲一样以便做X事，因为
我的目的是Z"。在早期的谐剧中，在米南德（如《古怪人》，
行153-159）和普劳图斯（如《孪生兄弟》，行77-95）的作品
中，这个笑话的逻辑很普通，而且表明拉贝里乌斯沿袭这个谐剧
传统。强调这个段落的幽默的还有演员的手势、音调或其他谐剧
手段，而这些手段现在不可挽回地遗失。[2]

值得注意的还有这个残段的语言。拉贝里乌斯不仅娱乐观
众，而且还满足观众的文学期待。譬如，在这个残段里拉贝里乌
斯在第一行使用重复"ph"（如 **ph**isicus **ph**ilosop**h**us），第二行里
的"c"和"t"（如 Clipeum constituit contra exortum），或者比较

[1]　德谟克里特眼瞎，虽然不能用肉眼区分黑白，但能用心眼区分好与坏、正义
与非正义等，参 LCL 141，页538 及下。

[2]　关于《古怪人》（Dysk.）和《孪生兄弟》（Men.），参哈里森，《拉丁文学
手册》，页143 及下。

的两部分的对称安排（如第三行 splendore aereo 与第六行 fulgentis splendorem pecuniae，第五行 bene esse 与第八行 in re bona esse，以及第五行 malis civibus 与第八行 nequam filium）。

关注语言细节是拉贝里乌斯作品的普遍特征。拉贝里乌斯的残段含有 32 个旧词新用，这些旧词新用分为 3 个范畴。第一，复合词由两个或多个名词构成，如 testitrahus = testi（证人） + trahus（源自动词 trahō：带走；引诱）。第二，复合词由一个介词（前置词）和一个源于名词的另外未经证实的动词形式（collabellare，为了亲吻而撅起嘴唇）。第三，复合词的构成借助于添加后缀，包括名词（用 adulterio 取代 adulter：通奸者）、动词（adulescenturire，像年轻人一样行为举止）和形容词（bibosus：酩酊的，嗜酒的）。与普劳图斯戏剧里的谐剧旧词新用对应，在这个残段里尤其有启示作用。有理由假定的是，拉贝里乌斯故意复活普劳图斯的传统：用过度的想象和逗人的杜撰词汇娱乐观众（参《拉丁文学手册》，页 144）。

在拉贝里乌斯的拟剧中，有的与地名有关，如《亚历山大里亚女人》（Alexandrea，德译 Alexandria，英译 The Alexandrian Woman）、《埃特鲁里亚女人》（Tusca，德译 Etruskerin，英译 The Etruscan Woman）与《克里特岛人》（Cretensis，英译 The Cretan），有的与日常生活息息相关，如《温泉水》（Aquae Caldae，英译 Hot Springs）、[①]《地牢》（Carcer，英译 The Dungeon）、[②]《男青年》（Ephebus，英译 The Ephebe）、[③] 《盲人》（Caeculi，英译 The Blindlings）、《生日》（Natalis，英译 The Birthday）、[④]《小狗》

① 阿塔写有同名的长袍剧。

② 阳性名词 carcer, -eris：栅栏；监牢；坏人。

③ 阳性名词 ephēbus, -ī：年轻人；青年。

④ 阳性名词 nātālis：生日；周年纪念日。形容词 nātālis：分娩的；出生的；生日的；天赋的。

(*Scylax*，英译 *The Puppy*)①和/或《小狗的拟剧》(*Catularius*，英译 *The Mime of the Puppy*)。②

　　对神话的讽刺性模仿也是可以从标题看出来的，如《安娜·佩伦娜》(*Anna Perenna*，古罗马的春天女神)、《阿维尔尼湖》(*Lacus Avernus*，德译 *Avernersee*，英译 *Lake Avernus*)和/或《召唤亡灵》(*Necyomantia*，英译 *Necromancy*：召唤亡灵问卜的巫术)。③其中，《召唤亡灵》被视为攻讦恺撒。这个剧本的第一个残段引用2个妻子和6个市政官。依据拟剧的编者们的解释，公元前44年初恺撒把市政官的数目从5增加至6个。那时流行的谣言是恺撒想使一夫多妻合法化（苏维托尼乌斯，《神圣的尤里乌斯传》，章52）。拉贝里乌斯攻击的对象还有神话、诸神和宗教仪式。《安娜·佩伦娜》、《阿维尔尼湖》和/或《召唤亡灵》是嘲弄神话，这种嘲弄或许也出现在拉贝里乌斯的5个拟剧中：《巨蟹座》(*Cancer*，英译 *The Crab*)、《白羊座》(*Aries*，英译 *The Ram*)、《双子座》(*Gemelli*)、《金牛座》(*Taurus*，英译 *The Bull*)和《处女座》(*Virgo*)。④再者，拉贝里乌斯没有省掉哲学趋势。在《巨蟹座》里，拉贝里乌斯引用毕达哥拉斯的灵魂转变的教义，而在《大路节》里，拉贝里乌斯攻击犬儒学派的哲学。此外，与神话有关的还有《维纳斯女神的膜拜者》

　　①　参《拉贝里乌斯残段汇编》，前揭，页354以下。

　　②　有学者认为，*Catularius* 与 *Scylax* 同一。英语 puppy：小狗；幼犬；浅薄自负的年轻人；狂妄自大的小伙子；呆笨的花花公子。

　　③　召唤亡灵就是用魔法召唤死者，其目的就是让亡灵告知未来或者祈求亡灵的助佑，参阿尔布雷希特主编，《古罗马文选》卷一，页304。有些学者认为，《召唤亡灵》与《阿维尔尼湖》同一，参《拉贝里乌斯残段汇编》，前揭，页67和299以下。

　　④　关于 Virgo，学界有争议：或者认为意思是"少女；处女"，译为 *The Maiden*，参《拉贝里乌斯残段汇编》，前揭，页391以下；或者认为，同 Cancer（巨蟹座）、Aries（白羊座）、Gemelli（双子座）与 Taurus（金牛座）一样，属于黄道十二宫的星座，可译为"处女座"，参哈里森，《拉丁文学手册》，页142。

（*Cytherea vel Cytheria*，英译 *The Cytherean*）。

从有些标题也可以推断出性格戏剧、阴谋谐剧和混淆谐剧，接近于受到披衫剧的影响。当然，色情与伤风败俗也扮演了十分重要的角色，就像从大量的女性标题人物——如《亚历山大里亚女人》与《埃特鲁里亚女人》——可以推测的一样。色情题材也体现在一些残篇本身中。除了受到剧种限制的伤风败俗以外，其中也有对爱情的普遍的哲学反思。与他讽刺的堕落相对，这位诗人本身采取了道德批判的立场。希望道德习俗的恢复似乎体现在拉贝里乌斯对古罗马人的美德的回归，[①] 而不是体现在古希腊的哲学。拉贝里乌斯取笑古希腊哲学的学说。这表明，与他的年轻同事西鲁斯相比，诗人拉贝里乌斯在思想上还停留在披衫剧与苏拉的阿特拉笑剧的保守原则。

然而，恺撒推行了针对贵族的利益与等级观念的改革政策。或许这个原因可以解释骑士拉贝里乌斯的明显对立态度。拉贝里乌斯沉湎于古罗马的典范，反对改革者与独裁者恺撒。这一点可以从公元前46年拉贝里乌斯按照恺撒的愿望登台参演的拟剧看出。这个剧本只传下这位诗人亲自朗诵的开场白。在这个开场白里，拉贝里乌斯向侮辱他的恺撒复仇。拉贝里乌斯把恺撒的行为比作命运的主宰涅克西塔斯（Necessitas，古罗马天命女神）和福尔图娜（Fortuna，古罗马幸运女神），她们符合古希腊流行的哲学 Ἀνάγκη（即 Ananke，意为"宿命，无法逃避的必然命运"）和 Τύχη（即 Tyche，意为"变幻无常而又偶然的好运"）的对手。通过这样的方式，拉贝里乌斯称这个独裁者是个专制到无法

① 参阿尔布雷希特主编，《古罗马文选》卷一，页304，脚注1；里克斯：拟剧与阿特拉笑剧，见 E. Lefèvre 编，《古罗马戏剧》，页364，提及拉贝里乌斯的两个残篇。其中，matronalis pudor 的损失一方面被评价为有些很糟糕，另一方面让一个神像其特殊的美德，这些美德让古罗马民族变得伟大。此外请求神消除现代人的放纵。

估量的人。在诗行 105（mente clemente），诗人以辛辣讽刺的方式揭露这个独裁者的被大肆赞扬的温和是暴君变化无常的脾气。

> Necessitas,① cuius cursus transversi② impetum
>
> voluerunt③ multi effugere，pauci potuerunt,④
>
> quo me detrusit⑤ paene extremis sensibus！
>
> Quem nulla ambitio，nulla umquam largitio，
>
> nullus timor，vis nulla，nulla auctoritas
>
> movere⑥ potuit⑦ in iuventa de statu：
>
> ecce in senecta ut facile labefecit⑧ loco
>
> viri excellentis mente clemente⑨ edita⑩
>
> summissa⑪ placide blandiloquens oratio！

① 阴性名词 necessitās 的本义是"需要；必要性；必然性；困境；迫切的开支"，比喻意义为"命运；天命"。

② 形容词 transversi 是阳性被动态过去分词 trānsversus 的单数，派生于动词 trānsvertō（改变方向；翻转）。

③ 动词 voluērunt 是 volō（愿意；想；打算）的第三人称复数完成时主动态陈述语气。

④ 动词 effūgēre 与 potuērunt 都是第三人称复数完成时主动态陈述语气，动词原形是 effugiō（逃离）和 possum（能；能够）。

⑤ 动词 dētrūsit 是 dētrūdō（驱逐；赶走）的第三人称单数完成时主动态陈述语气。

⑥ 动词 movēre 是 moveō（改变）的现在时不定式主动态。

⑦ 动词 potuit 是 possum（能；能够）的第三人称单数完成时主动态陈述语气。

⑧ 动词 labefēcit 是 labefaciō（使踉跄；使没落；使屈服；削弱）的第三人称单数完成时主动态陈述语气。

⑨ 与 clemente 相近的是副词 clēmenter（仁慈地；宽大地）与阴性名词 clēmentia（宽容，仁慈，温和；和善，彬彬有礼）。

⑩ 阴性被动态过去分词 ēditā 是单数夺格，对应的阳性被动态过去分词是 ēditus，派生于动词 edō：发出（声音）；宣布。

⑪ 阴性被动态过去分词 summissa 是单数主格，对应的阳性被动态过去分词是 summissus，而 summissus 通 submissus：降低的；谦卑的；奉承的。

Etenim ipsi di negare① cui nil potuerunt,

hominem me denegare② quis posset pati?

Ego bis tricenis annis actis sine nota

eques Romanus e Lare egressus meo

domum revertar③ mimus. Ni mirum hoc die

uno plus vixi④ mihi quam vivendum fuit. ⑤

Fortuna, inmoderata in bono aeque atque in malo,

si tibi erat libitum⑥ litterarum laudibus

florens cacumen nostrae famae frangere,⑦

cur cum vigebam⑧ membris praeviridantibus,⑨

satis facere⑩ populo et tali cum poteram⑪ viro,

non me flexibilem concurvasti⑫ ut carperes?⑬

① 现在时不定式主动态 negāre 派生于动词 negō（否定；拒绝）。

② 现在时不定式主动态 dēnegāre 派生于动词 dēnegō（否定；拒绝）。

③ 动词 revertar 是 revertor（返回）的第一人称单数将来时主动态陈述语气。

④ 动词 vīxī 是 vīvō（活）的第一人称单数完成时主动态陈述语气。

⑤ 动词 fuit 是 sum（是）的第三人称单数完成时主动态陈述语气。

⑥ 动词 erat libitum 是 libitum est（使中意；使喜欢；受欢迎）的第三人称单数未完成时主动态陈述语气。

⑦ 动词不定式现在时主动态 frangere 派生于动词 frangō：打破；砸烂；削弱；克服；摧毁，在这里意为"损毁"。

⑧ 动词 vigēbam 是 vigeō（茂盛；繁荣；兴旺；盛行）的第一人称单数未完成时主动态陈述语气，在这里意为"我正在使……兴旺"。

⑨ 单词 praeviridantibus 是复合词：前缀 prae（先；前；当面；更；由于）加上主词 viridantibus。分词 viridantibus 是 viridō（使变绿；染成绿色；发绿）的现在分词 viridāns（嫩绿的；翠绿的；无经验的）的复数三格或夺格。在这里，praeviridantibus 意为"更无经验的"。

⑩ 动词 satis facere 是 satisfaciō（使满意；道歉；偿债；应付；充分说明）的现在时不定式主动态。

⑪ 动词 poteram 是 possum（能；能够）的第一人称单数未完成时主动态陈述语气。

⑫ 动词 concurvasti 相当于 curvasti 加上一个前缀 con，而 curvasti 是 curvō（弯曲；使屈从）的第二人称单数完成时主动态陈述语气。

⑬ 动词 carperēs 是 carpō（拔；摘；拉；享受；撕破；污蔑；削弱）的第二人称单数未完成时主动态虚拟语气。

Nuncine me deicis?① quo? quid ad scaenam adfero?②

Decorem formae an dignitatem corporis,

animi virtutem an vocis iucundae sonum?

Ut hedera serpens vires arboreas necat,③

ita me vetustas amplexu④ annorum enecat:⑤

sepulcri similis nil nisi nomen retineo. ⑥

天命女神啊，运程因为谁的攻击而改变方向，

许多人想逃避，但几乎不可能——

为什么他用近乎极端的理由驱逐我？

没有野心，永远没有贿赂，

没有恐惧，没有暴力，没有权威

谁能够让我在青年时期改变我的身份：

瞧！在我老年时轻而易举地动摇我的地位的是

一位高贵的人带着宽容的心宣称的

谦卑、温良的奉承话！

因为诸神本身都不能够拒绝这个人，

我这个人却拒绝他，他能够忍受吗？

我嘛，活了两回 30 岁，所作所为都无可指摘，

从家神拉尔离开时还是罗马骑士，

① 动词 dēicis 是 dēiciō（投掷；放弃；驱逐；破坏；杀害）的第二人称单数现在时主动态陈述语气，在这里含有"逼迫，强迫"的意思，可译为"驱赶"。

② 动词 adferō 通 afferō（携带；运送；提供；报告；引起；加上）。

③ 动词 necat 是 necō（杀；谋杀）的第三人称单数现在时主动态陈述语气。

④ 名词 amplexū 是阳性名词 amplexus（包围；拥抱；环绕）的单数夺格。

⑤ 动词 ēnecat 是 ēnecō（杀；残杀；使精疲力尽）的第三人称单数现在时主动态陈述语气。

⑥ 动词 retineō：遏制；扣留；保留；遵守；占领；限制。

回家时却要成为戏子。① 除非这一天神乎其神，

让我比幸存的这一天多活一天。

幸运女神啊，在好运中就像在厄运中一样，

如果你不喜欢，在颂扬文学

极度繁荣的时期，损毁我们的最高声誉，

为什么在我正在使更无经验的剧组成员们兴旺的时候，

在我能够让这些民众和如此伟大的男人满意的时候，

而不是在我容易被说服的时候，你会使我屈服，如同你会污蔑我？

现在你驱赶我？往哪里驱赶？我拿什么到舞台上去？

俊美的外形，还是健康的身体？

男子汉气概的精神，还是令人愉悦的讲话声音？

像四处蔓延的常青藤扼杀了树木的活力一样，

用亲热地拥抱年轮的方式，老境杀死了我：

留给坟墓的只有同样的名字（引、译自《古罗马文选》卷一，页 307 及下）。

除了开场白，出自上述这个拟剧的还有两个简短的残段。像古代文献报道的一样，在演出时，这两个残段立刻被观众理解为影射恺撒的专制。依据古代晚期的文学史家马克罗比乌斯的证据［《萨图尔努斯节会饮》（*Saturnalia*）卷二，章 7］，拉贝里乌斯讲这些话的时候穿着一个叙利亚奴隶的服装，而且他让人用鞭子赶着他上台。从叙利亚奴隶的角色可以推断，这里同时也涉及攻击拉贝里乌斯的竞争对手西鲁斯。

① 原文 mimus 意为"拟剧演员"。由于拟剧演员的社会地位很低，可译为"戏子"。

残段 125 R 采用抑扬格六音步（iambus sēnārius）。

Porro,[①] Quirites,[②] libertatem perdimus![③]

罗马公民们，冲啊！我们消灭自由（引、译自《古罗马文选》卷一，页 309）！

残段 126 R 采用抑扬格六音步（iambus sēnārius）。

Necesse est multos timeat quem multi timent.[④]

必然的是，他会怕众人，众人怕他（引、译自《古罗马文选》卷一，页 309）。

依据马克罗比乌斯的报道，在讲这句台词的时候，整个剧场都把目光投向恺撒（《萨图尔努斯节会饮》卷二，章7，节4-5，参《拉丁文学手册》，页 142）。

对于诗人拉贝里乌斯，贺拉斯一方面钦佩拉贝里乌斯的讽刺力量（《讽刺诗集》卷一，首10，行1-10），另一方面又谴责拉贝里乌斯措辞的粗糙和粗鲁。事实上，拉贝里乌斯也经常使用口头拉丁语，也许还用旧词新义，这引起了文法家和古物学家的注意（革利乌斯用整整一章——即《阿提卡之夜》第十卷第十七章——写拉贝里乌斯的文学古词）。但是，拉贝里乌斯作品里的

① 副词 porrō：向前；以后；而且，这里意为"向前"，可译为"冲啊"。
② 单词 quirītēs 是阴性名词 quirīs（罗马公民）的复数呼格，通阴性名词 cūra 的复数 cūrīs。
③ 动词 perdimus 是 perdō（毁坏；毁灭；浪费，挥霍）的第一人称复数现在时主动态陈述语气。
④ 动词 timeat（第三人称单数现在时主动态虚拟语气）与 timent（第三人称复数现在时主动态陈述语气）的动词原形都是 timeō（怕；害怕；惧怕）。

口头拉丁语保留许多旧词，奥古斯都时期的文学语言经常排斥这些粗糙的旧词。再者，拉贝里乌斯也有能力写出给人深刻印象的措辞。从上述的《绳子经销商》残段可以明显看出这一点（参《拉丁文学手册》，页143）。

马尔提阿尔也对拉贝里乌斯持有讽刺的态度。马尔提阿尔讽刺地说，拉贝里乌斯声称能写好诗，但却没有写好诗歌（《铭辞》卷六，首14，参LCL 95，页10及下）。

第二节　西鲁斯

一、生平简介

拉贝里乌斯的竞争者西鲁斯与古罗马骑士拉贝里乌斯的人格截然不同。就像姓西鲁斯（Syrus）的产生一样，西鲁斯原来是西鲁斯家族的一个奴隶。西鲁斯原本是叙利亚人，或许出生于安条克（Antioch）。作为年轻的奴隶，西鲁斯与天文学家曼尼利乌斯（Manilius）、文法家埃洛斯（Staberius Eros）一起来到古罗马城（老普林尼，《自然史》卷三十五，章199）。马克罗比乌斯（Ambrosius Theodosius Macrobius）（《萨图尔努斯节会饮》卷二，章7，节6-7）叙述，年轻的奴隶西鲁斯不仅英俊，而且特别机智和思维敏捷，因而给他的主人留下了深刻的印象，以至于悉心教育西鲁斯，并且赐予西鲁斯自由。关于进一步的生平资料，能够知晓的并不多。在公元前46年恺撒庆祝胜利之际举行的戏剧竞赛时，西鲁斯战胜了拉贝里乌斯。以前西鲁斯在意大利的好几个城市都已经取得辉煌的成果。在公元前43年，拉贝里乌斯死后，西鲁斯一个人主宰了罗马的文学戏剧。

二、作品评述

在拟剧中西鲁斯主要使用古拉丁语。在西鲁斯的拟剧中，已知的只有两个标题，后来的文法家总共从中援引了4行残篇。这4行与剧本嘟嘟低语者（*Murmurco*）[①] 和《修枝剪叶者》（*Putatores*）[②] 有关。不过，佩特罗尼乌斯在长篇小说《萨蒂利孔》（章55，节6）中援引西鲁斯拟剧中的更长章节。当然，并不排除佩特罗尼乌斯创造性地模仿的可能性，因为佩特罗尼乌斯对尝试不同文学体裁与风格层面的多方面诗才感到特别高兴。

残段 3–18 = 佩特罗尼乌斯，《萨蒂利孔》，章55，节6。在采用抑扬格六音步（iambus sēnārius）的这些诗行里，诗人抨击同时代人的挥霍癖和无道德。

Luxuriae rictu Martis[③] marcent[④] moenia.

① 德译 Der Brummer（哞哞叫的动物，尤指公牛），英译 *The Mutterer*（嘟嘟低语者），参阿尔布雷希特，《古罗马文选》卷一，页310；哈里森，《拉丁文学手册》，页144。此外，在拉丁语中，相关的有动词 murmurō：发低的声音；低声说，派生于中性名词 murmur：低语声；喊喳声。

② 德译 Die Baumschneider，英译 *The Pruners*（修枝剪刀；修枝剪叶的人），或作 pōtātōrēs（阳性名词 pōtātor 的复数，而 pōtātor 意为"饮酒者"，尤其指酗酒者、酒徒）或 portātōrēs（阳性名词 portātor 的复数，而 portātor 意为"送信人；搬运工人；提供者"），参阿尔布雷希特，《古罗马文选》卷一，页310；哈里森，《拉丁文学手册》，页144。在拉丁语中，与 putatores 相关的有 putātor：作为阳性名词，-ōris，意为"修枝剪刀；修枝剪叶的人"；作为动词，是 putō（修剪）的第二人称或第三人称单数的将来时被动态祈使语气，而 putō 派生于形容词 putus：纯的；没有混合的。

③ Martis 是阳性名词 Mārs 的单数二格。专有名词 Mārs 是古罗马的战神，作为普通名词意思是"战争，战斗"。

④ 动词 marcent 是 marceō（枯萎；干枯；凋谢；衰弱）的第三人称复数现在时主动态陈述语气。

tuo palato① clausus pavo pascitur②

plumato③ amictus aureo Babylonico,

gallina tibi Numidica, tibi gallus spado;

ciconia etiam, grata peregrina hospita④

pietaticultrix⑤ gracilipes crotalistria,⑥

avis exul⑦ hiemis, titulus tepidi temporis,

nequitiae nidum in caccabo⑧ fecit⑨ tuae.

quo margaritam caram tibi, bacam Indicam?

an ut matrona ornata⑩ phaleris pelagiis

tollat⑪ pedes indomita in strato extraneo?

zmaragdum⑫ ad quam rem viridem, pretiosum vitrum?

quo Carchedonios optas⑬ ignes lapideos?

nisi ut scintillet⑭ probitas e carbunculis.

① 动词 pālātō 是 pālō（用桩支撑）的第三人称单数现在时主动态祈使语气。

② 动词 pāscitur 是 pāscō（饲养）的第三人称单数现在时被动态陈述语气。

③ 动词 plūmātō 是 plūmō（长羽毛）的第三人称单数现在时主动态祈使语气。

④ 阴性名词 hospitā：女主人；访客；朋友。

⑤ 阴性名词 pietāticultrīx：母亲般的护理者。

⑥ 阴性名词 crotalistria，英译 castanet dancer：竹板舞蹈家。

⑦ 阴性名词 exul 通阴性名词 exsul：流亡者；流亡。

⑧ 名词 cāccabō 是阳性名词 cāccabus 的单数夺格，通阳性名词 cācabus（蒸煮锅）。

⑨ 动词 fēcit 是 faciō（做；建；筑）的第三人称单数完成时主动态陈述语气。

⑩ 分词 ōrnātā 是阳性被动态过去分词 ōrnātus（佩戴）的夺格，动词原形是 ōrnō：装备；装饰。

⑪ 动词 tollat 是 tollō（抬起；举起）的第三人称单数现在时主动态虚拟语气。

⑫ 名词 zmaragdum 是阳性名词 zmaragdus 的四格单数，通阳性名词 smaragdus（绿宝石）。

⑬ 动词 optās 是 optō（希望得到；想要）的第二人称单数现在时主动态陈述语气。

⑭ 动词 scintillet 是 scintillō（发火花；飞火星；闪烁）的第三人称单数现在时主动态虚拟语气。

aequum est induere① nuptam ventum textilem，

palam prostare② nudam in nebula linea③？

马尔斯的城墙毁于奢侈的张口吃。

在你的封闭篱笆里饲养着孔雀，

浑身覆盖着生长的金色羽毛，来自巴比伦，

给你来自努米底亚的母鸡，给你阉公鸡；

还有鹳，可爱的外国客人，

母亲般的呵护者，腿细长的竹板舞蹈家，

在冬天鸟儿迁徙，温和季节的借口，

它在你行恶的蒸煮锅里筑巢。

为什么你的珍珠昂贵，印度的珍珠？

抑或为了让佩戴海洋饰品的夫人

在外国的被窝里放纵地抬起双腿？

（佩戴）绿宝石，昂贵的水晶，为了什么新鲜事？

为什么你想要得到迦其东④的火红宝石？

除非为了从红宝石飞出品格的火花！

适合形势的是妻子裹着一块布，

当众卖淫，裸体在亚麻布中若隐若现（引、译自《古罗马文选》卷一，页311及下）？

尽管西鲁斯的拟剧流传下来的很少，可用来弥补的是包括734行零星的诗、⑤ 按行首字母顺序排列的《格言集》（Sententi-

① 动词 induere 是 induō（穿着；覆盖着；裹着）的现在时不定式主动态。

② 动词 prōstāre 是 prōstō（显示自己；卖淫）的现在时不定式主动态。

③ 单词 linea 不是阴性名词 linea（线；小绳子；划线；目标），而是阴性形容词 lineus（亚麻布的）的单数夺格。

④ Karchedon，迦太基的前身。

⑤ 有些诗行的真实性存争议，参哈里森，《拉丁文学手册》，页145。

ae)。① 里面有许多经典格言，它们采用抑扬格六音步（iambus sēnārius）。

Audendo virtus crescit,② tardando③ timor.

由于渴望战斗，勇气增加，由于踌躇不前，畏惧增加（引、译自《古罗马文选》卷一，页 312）。

In rebus dubiis plurimi est audacia.

在不分胜负的情况下存在很多的大胆行为。

Nemo timendo ad summum pervenit④ locum.

没有人因为畏惧而登上最高的位置。

Virtutis omnis impedimentum est timor.

一切美德的障碍都是畏惧。

Pericla timidus etiam quae non sunt videt.

恐惧者还见到并不存在的可怕危险（以上均引、译自《古罗马文选》卷一，页 313）。

① 关于西鲁斯的《格言集》，参 *Minor Latin Poets*（《拉丁小诗人》），Vol. I, J. Wight Duff, Arnold M. Duff 译，1934 初版，1935 年修订版，1982 年两卷版：［LCL 284］，页 3 以下，尤其是 14 以下的文本。

② 动词 crēscit 是 crēscō（增加；形成）的第三人称单数现在时主动态陈述语气。

③ 分词 audendō 与 tardandō 是 audeō（冒险）与 tardō（犹豫；踌躇）的阳性被动态将来时分词 audendus 与 tardandus 的单数夺格。

④ 动词 pervēnit 是 perveniō（到达；抵达）的第三人称单数完成时主动态陈述语气。

反面的是告诫要谨慎，如：

Metuendum① est semper，esse cum tutus velis.②

一直都是担惊害怕的，因为你希望得到保护。

Si nihil velis timere，metuas③ omnia!

假如你会希望无所畏惧，那么你会畏惧一切!

Semper metuendo④ sapiens evitat⑤ malum.

由于一直都是担惊受怕的，智者避免不幸。

Ubi nihil timetur，⑥ quod timeatur⑦ nascitur.⑧

无所畏惧时，发生会令人畏惧的事情（以上均引、译自《古罗马文选》卷一，页313）。

上述的格言涉及的主题是"勇敢"、"畏惧"和"谨慎"。

① 分词 metuendum 是 metuō（怕；畏惧；担心；回避；尊敬）的阳性将来时被动态分词 metuendus 的单数四格。

② 动词 velīs 是 volō（希望；想；打算）的第二人称单数现在时主动态虚拟语气。

③ 动词 metuās 是 metuō（怕；畏惧；担心；回避；尊敬）的第二人称单数现在时主动态虚拟语气。

④ 分词 metuendō 是 metuō（怕；畏惧；担心；回避；尊敬）的阳性将来时被动态分词 metuendus 的单数夺格。

⑤ 动词 ēvītat 是 ēvītō（避免）的第三人称单数现在时主动态陈述语气。

⑥ 动词 timētur 是 timeō（害怕；惧怕）的第三人称单数现在时被动态陈述语气。

⑦ 动词 timeātur 是 timeō（害怕；惧怕）的第三人称单数现在时被动态虚拟语气，与 quod 一起，意为"会令人害怕的事情"。

⑧ 动词 nāscitur 是 nāscor（开始；发生）的第三人称单数现在时主动态陈述语气。

公元前 1 世纪，在充满内战的危险时代，讲得特别多的可能就是这些格言（参《古罗马文选》卷一，页 312 及下）。

属于此列的还有"患难见知己"，"接受恩惠意味着失去自由"，"最大的胜利就是战胜自己"，"居安思危"，"忍耐能排除一切痛苦"等。这些格言出自西鲁斯的由于中世纪的手抄本传统而流传至今的剧本，但不一定都属于西鲁斯（参《拉丁文学手册》，页 145；《古罗马文学史》，页 144）。

三、历史地位与影响

建立在这些格言基础上的是西鲁斯本来的意义与影响，就像西塞罗向两位塞涅卡（即老塞涅卡与小塞涅卡）等证实的赞扬一样。其中，老塞涅卡声称西鲁斯在才华方面胜过所有的肃剧诗人和谐剧诗人（《反驳辞》卷七，章 3，节 8），而小塞涅卡明确地比较西鲁斯与肃剧的 dicta（释义）（《书信集》卷八，封 8；《论心灵的安宁》，章 11，节 8）。像拉贝里乌斯一样，西鲁斯不反对评论时事或者讽刺模仿罗马人的行为举止，这被西塞罗的公元前 44 年 8 月 8 日（暗杀恺撒以后几周）的一封信提及（《致阿提库斯》卷十四，封 2，节 1）。佩特罗尼乌斯笔下的特里马尔基奥模仿西鲁斯的风格（《萨蒂利孔》，章 55，节 6，参《拉丁文学手册》，页 145）。这种具有"常被人引证的名言"的文选可能形成于公元前 1 世纪西鲁斯死后不久。

根据哲罗姆的证词，这个格言集甚至是小学里的必读读物。像上面揭示的一样，从那时起，这些格言就成为古罗马戏剧里深受欢迎的一个元素，在索弗隆的拟剧中的确也占有一席之地。西鲁斯着手研究这个传统，并且在这个传统中使格言成为特殊的杰作。西鲁斯尖锐的风格与智慧的道德引起了同时代人与后世的钦佩。贤哲塞涅卡［《论心灵的安宁》（*De Tranquillitate Animi*），章

11，节8］为西鲁斯书面证明：西鲁斯的艺术摒弃了受拟剧体裁
局限、目标为大众的胡闹，比其他所有谐剧诗人和肃剧诗人的艺
术都更加动人。正如里克斯（R. Rieks）有理由强调的一样，西
鲁斯的功绩在于：

> 在内容方面，他通过释义（dicta）与格言发表的见解
> 更新了打上长袍剧与阿特拉笑剧烙印的拟剧（参《古罗马
> 文选》卷一，页311，脚注1；里克斯：拟剧与阿特拉笑剧，
> 见 E. Lefèvre 编，《古罗马戏剧》，页367）。

这些格言的题材，如友谊、爱情、吝啬与慷慨、变化无常的
幸福、法律与正义、政治与统治者的镜子、自由与奴隶、智慧与
愚蠢，都显示了古希腊启蒙思想的影响，因此，同欧里庇得斯与
米南德的格言、尤其是古希腊流行哲学的思想有许多相似之处。
西鲁斯与比他年长的同时代人的区别在于：西鲁斯没有像年长的
同时代人一样，从出生起整个人都转向古罗马，而是像恺撒一
样，更加倾向世界政策。西鲁斯的《道德名言》（即《格言
集》）进入了西方文学。直到19世纪，西鲁斯的《道德名言》
还是修身养性的教材。

第八章 哑 剧

大约公元前 1 世纪下半叶，另一个戏剧体裁开始扎根在古罗马的戏剧文化中：悲哑剧。悲哑剧最终甚至比肃剧本身更加受欢迎。令人惊讶的是，悲哑剧很大程度上归因于它的优先取舍权，一般来讲，随着圆形剧场的趣味变化而变化。

古罗马悲哑剧在视觉和听觉上得到最优化。为了公元前55年在古罗马城的大石头剧院登台表演，悲哑剧与舞蹈剧共享。影响悲哑剧的无疑就是舞蹈剧强调优雅舞蹈和有音乐伴奏。不管怎样，与悲哑剧毫不掩饰的色情和除去面具的年轻演员相比，差别在于舞蹈剧里每个人都只扮演一个单一角色，而古罗马的哑剧集中于一个戴面具的表演行家，他在表演中被设想为几个角色，从一个角色到另一个角色转换面具。哑剧的表演家，无论是男人，还是女人，都带有助理演员。助理演员的作用几乎就是这个表演家的"道具"。

和阿特拉笑剧一样，哑剧也不同于拟剧。在哑剧中故意保持与现实的审美距离，其方式就是表演的符号体系分开：表演者跳

舞富有表情，尤其是伴随手的运动，但是不说话，而且他或她的漂亮面具的嘴是闭合的，不像肃剧或谐剧。在哑剧的早期版本中，歌词可能由一个单独的非舞蹈演员歌唱。而表演者很有节奏。意大利风格哑剧用几个音乐家，一起或单独地歌唱和奏乐。这或许是奥古斯都时期两位明星舞蹈家皮拉德（Pylades）和巴塞卢斯（Bathyllus）进行国际化改革（前者从西利西亚引入悲哑剧，而后者从亚历山大里亚引入喜哑剧）的结果。

与悲哑剧作用相当的是嘲弄的喜哑剧。对神话的滑稽模仿可能不同于悲哑剧，区别在情绪方面比在形式方面多一些。谐剧的风格尤其与巴塞卢斯有关，但是在他生命中短时期辉煌以后，这个体裁从历史记录中消失了，什么也没有留下。喜哑剧似乎不像拟剧或阿特拉笑剧一样廉价销售。不像拟剧或阿特拉笑剧，喜哑剧或许不够灵活地吸收或发展戏剧的可笑元素和新奇性，或者尤其是"圆形剧场的"。在圆形剧场里，古罗马观众要求嘲弄的体裁。

相比之下，悲哑剧（此后叫"哑剧"）在古罗马的集体文化记忆中变成一种受欢迎的元素，与个体戏剧一起重复出现许多个世纪，有时由有声望的诗人照稿宣读。依据奥维德的记述，当城市人在乡村郊游期间，在古罗马春天女神安娜·佩伦娜的节日里，市民们如何"演唱他们在剧院里学到的歌曲，如何轻易地把他们的手移到言词上"。而在尼禄（Nero）的古罗马城，男人和女人显然都在整个城里的私人舞台上表演哑剧［小塞涅卡，《自然科学的问题》（*Naturales Quaestiones*）卷七，章32，节3］。社会和文化精英可能充当诗歌品质的鉴赏家。而神话的主题、音乐和运动在直观和情感方面为所有人理解。戏剧观众也有很高的党派性，支持他们喜欢的演员，用大声喧哗的方式干扰竞争对手，制造有节奏的鼓掌和反复尖叫。从可以告知的情况来看，这

是那么高度成熟，以至带领群众啦啦队成为一种有自己权利的艺术形式。

　　哑剧演员的社会地位极低，一般是奴隶或者出身奴隶的自由民。不过，有些演员通过自身的努力，也赢得了金钱、声誉和社会地位，如卡利古拉时期的演员阿佩莱斯、尼禄时期和多弥提安时期的帕里斯。当然，也有些演员采用不光彩的手段。譬如，姆涅斯特尔与卡利古拉有风流韵事（苏维托尼乌斯，《卡利古拉传》，章36；《多弥提安传》，章3；塔西佗，《编年史》卷十三，章20、22和27）。

　　然而，总体来看，哑剧的繁荣是一种历史的倒退，不仅因为"哑剧的真正趣味在于淫荡的情节，它们常常把性感美和恬不知耻的肉欲结合在一起"［弗里德兰德（Friedländer），《罗马道德史》（*History of Roman Morals*）卷二，章3］，容易产生不道德的影响（尤文纳尔，《讽刺诗集》，首6，行63），哑剧里的色情甚至成为"城市祸害"（塔西佗），而且还在于哑剧违反人类文化的自然进程：从无声到有声。失语是社会禁锢的严重后果。毕竟，"万马齐喑究可哀"。可以说，哑剧的繁荣就是古帝国衰败的征兆（德纳尔德：失落的希腊和意大利戏剧与表演传统，前揭，页156及下；基弗，《古罗马风化史》，193以下）。

第九章　贺拉斯：古罗马戏剧
理论集大成者①

　　从上述的章节来看，在戏剧的创作实践中，古罗马戏剧家积累了一些经验，总结了一些戏剧创作的方法，如错合（cōntāminō，不定式 cōntāminare）。不过，真正的戏剧理论集大成者却是在戏剧每况愈下的情况下出现的大诗人贺拉斯。

　　一、生平简介

　　关于贺拉斯（Quintus Horatius Flaccus，公元前65年12月8日–前8年）的生平，详见拙作《古罗马诗歌史》（*Historia Poematum Romanorum*）第三编第三章第一节。为了避复，这里仅仅简介贺拉斯与戏剧（drama）有关的情况。

　　从公元前45年起，贺拉斯在雅典的大学里攻读古希腊文学与哲学。因此，贺拉斯有机会直接或间接地接触古希腊文艺理论

　　①　参贺拉斯，《贺拉斯诗选》拉中对照详注本（*Selected Poems of Horace*，A Latin-Chinese Edition with Commentary），李永毅译注，北京：中国青年出版社，2015年。

作品，如德谟克里特、苏格拉底、柏拉图和亚里士多德的涉及文艺理论的作品，尤其是亚里士多德的《诗学》。这表明，贺拉斯是古希腊诗学（尤其是戏剧诗学）的继承人。

后来，贺拉斯回到罗马，开始写诗。随着《歌集》（*Oden*）前3卷的发表（公元前23年），[①] 贺拉斯涉足了古罗马文学的新大陆。仅仅几年以后（公元前20年），第一卷《书札》（*Epistulae*）几乎提纲挈领地完成了从诗歌到生存哲学的转向。而第二卷《书札》（公元前17－前13年）不仅论述了文学问题，如第一首《致奥古斯都》（*Augustusbrief*），而且还回顾了诗人的生活，如第二首《致弗洛尔》（*Florusbrief*）。仅仅依据篇幅而言，第三首《致皮索父子》（*Brief an die Pisonen*）——即昆体良（Quintilianus，约35－95年）所说的《诗艺》（*Ars Poetica*）——就占据了一个特殊地位（参LCL 194，页442以下；《古罗马文学史》，页237）。

二、作品评述

《诗艺》是应皮索父子的请求而写作的，更为广泛地涉及文艺理论。全诗476行，主要谈及诗歌、诗人和作品，具体而言就是诗人的本质、诗歌的任务和如何才能创作一部好的作品。

关于《诗艺》的篇章结构，学界有分歧。自诺登（Norden）起，习惯按照修辞学界流行的"艺术（ars）"与"行家里手（artifex）"的区分原则，把《诗艺》分为两个部分：第一部分即诗行1－294，写真正的"诗艺"；第二部分即诗行295－476，写完美诗人的体现。其中，由于受传统思想的影响，贺拉斯主要论

① 销售贺拉斯作品的是罗马著名书商索休斯（Sosius）兄弟俩，参《诗学·诗艺》，前揭，页155。

述诗剧和叙事诗（诗行 136-294）。①

依据菲洛泰姆斯（Philodèmus），尼俄普托勒摩斯（Néoptélème）把《诗艺》分为 3 个部分："poema，即形式建构，poesis，指脉络、论证（叙事）和 poeta，即完美诗人之体现。"形式与内容的二元思想是尼俄普托勒摩斯开创的，并受到菲洛泰姆斯的正确批评。而后者 poeta 对于形式和内容两大基本方面是必不可少的。这种三分法为瓦罗和卢基利乌斯所熟悉。只不过卢基利乌斯的理解不同：poema 指长诗，poesis 指短诗（参贝西埃等主编，《诗学史》上册，页 33 及下）。

然而，贺拉斯的《诗艺》不是一部完整的论著，因为它并没有检视全部诗歌创作。譬如，很少讨论"正诗（justum poema）"：抒情诗，尽管他希望抒情诗为自己赢得最好的赞誉。这种偏好似乎也是亚里士多德的（参贝西埃等主编，《诗学史》上册，页 34）。《诗艺》里主要讨论的是戏剧。这可能首先与它的写作缘起有关。诗体书信《诗艺》是应皮索父子的请求而写作的。在皮索父子中，有人可能想写戏剧。于是，贺拉斯在回信中谈谈写作的体会，尽管他本人没有戏剧作品传世。

此外，贺拉斯大篇幅地谈论戏剧还有深刻的社会原因，正如德拉科尔特（Francesco della Corte）和库什纳（Eva Kushner）分析的一样：

> 《诗艺》赋予戏剧以大量篇幅的做法部分源于雅典人对戏剧的偏爱——雅典时期，戏剧拥有政治规模——及其在罗马的地位。由于文盲和半文盲数量巨大，戏剧是文人学士与广

① 参贝西埃等主编，《诗学史》上册，史忠义译，天津：百花文艺出版社，2001 年，页 33。

大群众进行全面交际的惟一手段。肃剧（旧译"悲剧"）把最优秀的人才吸引到罗马，如波利奥、瓦里乌斯（Varius Rufus，原译"瓦利乌斯·鲁富斯"）和奥维德等人，奥古斯都政权对成绩卓越的新肃剧作家的慷慨大方可能对他们还是颇有诱惑力的（参贝西埃等主编，《诗学史》上册，页34及下）。

按照论著的内容，译者杨周翰把贺拉斯的《诗艺》划分为3个部分。其中，第一部分泛论诗歌的创作原则，第三部分泛论诗人的修养和职责，只有第二部分专论戏剧。他据此判断，《诗艺》里三分之一的内容谈论戏剧。这种粗略的判断值得商榷，因为除了第二部分直接论述戏剧，第一部分和第三部分里也有些关于戏剧的直接论述，即使是看起来没有直接论及戏剧的诗歌和诗人方面的泛论也间接地涉及戏剧，毕竟依据古典诗学戏剧属于诗，戏剧家也是诗人（参《古罗马文学史》，页237；《古罗马文艺批评史纲》，页170-174）。

第一部分（即诗行1-152）谈及诗歌创作的原则。写作的艺术在于恰到好处。要做到恰到好处，写作时就要在表现整体、选材、遣词造句、内容与形式、传统与革新、语言方面下工夫。首先，贺拉斯很注重作品（包括戏剧）的统一性和一致性。贺拉斯认为，作者虽然有大胆创新的权利，但是不能胡乱构造形象，语言风格应该统一。诗人只有懂得表现整体，作品的总效果才能成功。这显然是从亚里士多德的概念"完整"——即"事之有头，有身，有尾"——或"整一性"发展出来的（参《诗学·诗艺》，前揭，页25及下和138）。

在选材方面要在自己的能力范围内，才能"文辞流畅，条理分明"（参《诗学·诗艺》，前揭，页139）。接着，贺拉斯深入地谈及"条理"：

　　谈到条理，如果我没有弄错的话，它的优点和美就在于作者在写作预定要写的诗篇的时候能说此时此地应该说的话，把不需要说的话暂时搁一搁不要说，要有所取舍（见《诗学·诗艺》，前揭，页139）。

　　在遣词造句方面，要考究，要小心。贺拉斯认为，如果安排得巧妙，家喻户晓的字也会取得新义，就可以做到表达的尽善尽美。在必须用新字才能表达深奥的东西的情况下，诗人可以"创造出标志着本时代特点的字"。不过，"这种新创造的字必须渊源于希腊，汲取的时候又必须有节制，才能为人所接受"。总之，"'习惯'是语言的裁判，它给语言制定法律和标准"（参《诗学·诗艺》，前揭，页139-141）。

　　在内容与形式的关系方面，每种体裁都应该遵守规定的用处。譬如，（演员穿着平底鞋的）谐剧和（演员穿着高底鞋的）肃剧之所以都采用表达激情的短长格（iambus）：每行都采用三拍诗行（trimetris），每个节拍都是一短一长，是因为这种诗格最适宜于对话，而且足以压倒普通观众的喧噪，天生能配合动作（参《诗学·诗艺》，前揭，页141）。与这种观点如出一辙的是亚里士多德的论述：

　　　　肃剧（旧译"悲剧"）……采取短长格。……但加进了对话之后，肃剧的性质就发现了适当的格律；因为在各种格律里，短长格最合乎谈话的腔调，证据是我们互相谈话时就多半用短长格的调子（《诗学》，章4，见《诗学·诗艺》，前揭，页15）。

　　又如，贺拉斯指出：

谐剧（旧译"喜剧"）的主题绝不能用肃剧（旧译
"悲剧"）的诗行来表达；同样，提埃斯特斯（Thyestes，原
译"堤厄斯忒斯"）的筵席也不能用日常的适合于谐剧的诗
格来叙述（见《诗学·诗艺》，前揭，页 141–142）。

值得一提的是，贺拉斯同时也注意到了例外的情况：

但是有时候谐剧（旧译"喜剧"）也发出高亢的声调；
克里梅斯（Chremes，原译"克瑞墨斯"）一恼也可以激昂
怒骂；在肃剧（旧译"悲剧"）中，忒勒福斯（Telephus）
和珀琉斯（Peleus）也用散文的对白表示悲哀，他们身在赤
贫流放之中，放弃了"尺半"、浮夸的词句，才能使他们的
哀怨打动观众的心弦（见《诗学·诗艺》，前揭，页 142）。

在这里，贺拉斯还注意到了戏剧里作为例外的散文因素。例
外的情况也没有逃过亚里士多德的法眼。在谈及肃剧的格律时，
亚里士多德指出，很少用六拍诗行（hexameter），除非抛弃了说
话的腔调（《诗学》，章 4，参《诗学·诗艺》，前揭，页 15）。
也就是说，在戏剧里，剧作家是可以抛弃说话的腔调，采用六拍
诗行（hexameter）或叙事诗（epos）的格律。事实上，在谈及
艺术——包括肃剧和谐剧——的摹仿媒介不同时，亚里士多德更
加明确地指出，肃剧和谐剧交替着使用节奏、歌曲和韵文（《诗
学》）。《诗学》的译者罗念生解释说，在亚里士多德的这个论述
中，节奏本身是媒介之一，又包含在歌曲与韵文中：歌曲包括歌
词、音调和节奏，韵文包括言词和节奏。不同的是，在戏剧中，
"歌曲"用于合唱歌中，而韵文用于对话中（《诗学》，章 1，参
《诗学·诗艺》，前揭，页 7）。可见，歌曲不一定是有韵律的。

也就是说，歌曲里含有散文的因素。

关于诗（包括戏剧）的语言，贺拉斯还提出了自己的要求：

> 一首诗仅仅具有美是不够的，还必须有魅力，必须能按作者愿望左右读者的心灵（见《诗学·诗艺》，前揭，页142）。

这就要求诗（包括戏剧）的语言得体：

> 忧愁的面容要用悲哀的词句配合，盛怒要配威吓的词句，戏谑配嬉笑，庄重的词句配严肃的表情（见《诗学·诗艺》，前揭，页142）。

而且，戏剧的语言还要合乎身份：

> 如果剧中人物的词句听来和他的遭遇（或身份）不合，罗马的观众不论贵贱都将大声哄笑（见《诗学·诗艺》，前揭，页143）。

因为，"大自然当初创造我们的时候，她使我们内心随着各种不同的遭遇而起变化"，因而人物的社会地位和职业不同，说话也大不相同（参《诗学·诗艺》，前揭，页142-143）。

在贺拉斯眼里，属于符合身份范畴的还有人物的年龄。贺拉斯强调，诗人"必须（在创作的时候）注意不同年龄的习性，给不同的性格和年龄以恰如其分的修饰"，"必须永远坚定不移地把年龄和特点恰当配合起来"，因为儿童、成年人和老人的兴趣、性格等都不相同（参《诗学·诗艺》，前揭，页146）。

值得一提的是，在合乎身份方面，亚里士多德也有类似的论述。譬如，亚里士多德分清男女、奴隶与奴隶主等，把性别、社会地位同善恶、勇敢等性格联系起来（《诗学》，章15，参《诗学·诗艺》，前揭，页47）。

在处理传统与革新的关系方面，贺拉斯既认可遵循传统，又认可独创："或则遵循传统，或则独创"（参《诗学·诗艺》，前揭，页143）。譬如，在人物塑造方面，贺拉斯认为，如果在舞台上再现传统人物，就必须把他塑造成定型的传统形象。又如，在题材方面，反对写日常生活的、广泛的、新奇的"普通题材"，因为这种题材不适合诗歌和戏剧，主张用古典的题材：

> 用自己独特的办法处理普通题材是件难事；你与其别出心裁写些人所不知、人所不曾用过的题材，不如把特洛伊的诗篇改编成戏剧。从公共的产业里，你可以得到私人的权益的，只要你不沿着众人走俗了的道路前进，不把精力花在逐字逐句的死搬死译上，不在模仿的时候作茧自缚，既怕人耻笑又怕犯了写作规则，不敢越雷池一步（见《诗学·诗艺》，前揭，页144）。

这个论断的前半部分要求遵循传统，后半部分要求创新。这表明，贺拉斯并不反对创新。不过，贺拉斯对创新提出了明确的要求：

> 假如你把新的题材搬上舞台，假如你敢于创造新的人物，那么必须注意从头到尾要一致，不可自相矛盾（见《诗学·诗艺》，前揭，页143-144）。

在贺拉斯看来，要做到首尾一致，不相矛盾，就要构思巧妙。这是贺拉斯更看重的。

第二部分（即诗行153－294，约占《诗艺》的三分之一篇幅）专门谈论戏剧诗（参《诗学·诗艺》，前揭，页145－153；王焕生，《古罗马文学史》，页237）。在这个部分，贺拉斯既遵循希腊传统，又提出自己的创新。譬如，关于亚里士多德最看重的情节——情节乃肃剧的基础（《诗学》，章6），"完美的布局应有单一的结局，而不是如某些人所主张的，应有双重的结局，其中的转变不应由逆境转入顺境，而应相反，由顺境转入逆境"。贺拉斯则指出了情节发展的方式："情节可以在舞台上演出，也可以通过叙述"（参《诗学·诗艺》，前揭，页23、39和146）。接着，贺拉斯比较两种情节展开方式，强调戏剧情节展开的"恰到好处"：

> 通过听觉来打动人的心灵比较缓慢，不如呈现在观众的眼前，比较可靠，让观众亲眼看看。但是不该在舞台上演出的，就不要在舞台上演出，有许多情节不必呈现在观众眼前，只消让讲得流利的演员在观众面前叙述一遍就够了（见《诗学·诗艺》，前揭，页146－147）。

贺拉斯也指出了亚里士多德眼里占第五位的歌曲对于情节发展的推动作用。亚里士多德指出了歌队同情节的关系，"歌队应作为一个演员看待：它的活动应是整体的一部分"，并且要求合唱歌要同剧中的情节有关（《诗学》，章18）。贺拉斯则更加明确地指出了歌唱队"作为一个演员的作用和重要职责"，"它在幕与幕之间所唱的诗歌必须能够推动情节，并和情节配合得恰到好处"。同时，贺拉斯还指出了歌队宣传"惩恶扬善"的职责

（参《诗学·诗艺》，前揭，页64和147）。

　　而引导和配合歌唱队的乐器是箫管和竖琴。在这个地方，贺拉斯对这些乐器面目全非的发展变化表示费解。譬如，近代的箫管在节奏和牌调方面比古代更加随意。又如，古代肃穆的竖琴现在也有了歌声陪伴，语言怪诞（参《诗学·诗艺》，前揭，页148）。

　　关于亚里士多德眼里的戏剧中占第二位的"性格"和第六位的"形象"（《诗学》，章6和15），贺拉斯强调"性格"对于刻画人物"形象"的作用。对于传统的定型人物（如肃剧主人公），应该保持传统的性格特点；对于非传统的人物（如肃剧中的次要人物和谐剧人物），在刻画人物时，必须把人物的年龄与性格"恰到好处"地配合起来才能打动观众（参《诗学·诗艺》，前揭，页21和47以下，尤其是页143和146）。

　　在亚里士多德的眼里，语言的表达在戏剧中占第四位（《诗学》，章6）。在这方面，贺拉斯指出，萨提洛斯剧的语言要"诙谐"，而肃剧的语言要庄严。在谈及戏剧格律时，亚里士多德认为，"在各种格律里，短长格最合乎谈话的腔调"（《诗学》，章4）。而贺拉斯要求罗马诗人应当"日日夜夜地把玩希腊的范例"，所以他很自然地主张短长格（iambus）——短音（brevi）后面加个长音（longa）的节拍——比较轻快，长长格（spondeus）——两个长音的节拍——比较缓慢持重，所以三拍诗行（trimeter）必须用短长格（iambus）。借此机会，贺拉斯还批评罗马剧作家阿克基乌斯、恩尼乌斯和普劳图斯的诗剧（scaena poema）韵律不和谐。阿克基乌斯写的"崇高（altus）"的三拍诗行（trimeter），短长格（iambus）便很少出现。在恩尼乌斯的戏剧中，诗行结尾过于庄重，因此常常受到艺术的责难。人们赞美普劳图斯的韵律（numeros）和幽默（sales），两者即使不能算作"愚蠢（stulte）"，也是"太宽容（nimium patienter）"，因

为普劳图斯的戏剧内容"粗俚（inurbanum）"，形式也不符合规范，即没有"合法的韵律（legitimum sonum）"——短长格（《诗艺》，行259–264和270–274）（参《诗学·诗艺》，前揭，页15、24和149–151）。

对于戏剧的规模，亚里士多德认为戏剧有一定的长度，并从时间的角度加以界定："肃剧力图以太阳的一周为限"（《诗学》，章5）。也就是说，戏剧的时间不得超过1天或24个小时。贺拉斯则从剧本的篇章结构和人物数量的角度规定了戏剧的规模：戏最好是分5幕；台上至多只能有3个演员同时讲话；只有局面到了无法收拾的地步，才能求助于神（参《诗学·诗艺》，前揭，页17和147）。这一切都是为了适合演出。不过，这种限制被后世的阅读戏剧所突破。

之后，贺拉斯还谈及希腊肃剧和谐剧的起源与发展：

> 据说肃剧（旧译"悲剧"）这种类型早先没有，是由忒斯庇斯发明的，他的肃剧在大车上演出，演员们脸上涂了酒渣，边唱边演。其后，埃斯库罗斯又创作了面具和华贵的长袍，用小木板搭起舞台，并且教导演员念词如何才能显得崇高，穿高底靴举步如何才能显得优美。其后便出现了古代的谐剧（旧译"喜剧"），颇赢得人们的赞许，但是后来发展得过于放肆和猖狂，须要用法律加以制裁。法律发生了作用，丑恶的歌唱队偃旗息鼓了，它危害观众的权利被取消了（见《诗学·诗艺》，前揭，页151–152）。

贺拉斯的这个论断十分可疑。《诗艺》的译者杨周翰提出了两个质疑的理由：忒斯庇斯只是传说中的肃剧创造者；在庆祝酿酒节的行列中，演员乘大车表演，这是谐剧的起源。从亚里士多

德的《诗学》来看，贺拉斯的论断也有可疑的地方。譬如，亚里士多德指出，多利斯人自称首创肃剧和谐剧（《诗学》，章3）；谐剧是从低级表演——依据《诗学》的译者罗念生的解释，这里的低级表演指滑稽表演——的临时口占发展出来的（《诗学》，章4，参《诗学·诗艺》，前揭，页9-10、14和152）。不过，贺拉斯与亚里士多德也有比较契合的论述。譬如，亚里士多德指出，肃剧是从酒神颂的临时口占发展出来的。这表明，肃剧与酒是有关联的。也就是说，贺拉斯的论述并不完全是无稽之谈。

最后，在谈及肃剧和谐剧在古罗马的本土化时，由于古罗马剧作家不仅创作古希腊式谐剧"披衫剧"和肃剧"凉鞋剧"，而且还创作古罗马式谐剧"长袍剧"和肃剧"紫袍剧"，贺拉斯高度肯定古罗马的戏剧诗人：

> 我们的诗人对于各种类型都曾尝试过，他们敢于不落希腊人的窠臼，并且（在作品中）歌颂本国的事迹，以本国的题材写成肃剧（旧译"悲剧"）或谐剧（旧译"喜剧"），赢得了很大的荣誉（见《诗学·诗艺》，前揭，页152）。

不过，贺拉斯也委婉地指出，诗人要下工夫去琢磨，才能让古罗马文学与古罗马的军威和武功齐名（参《诗学·诗艺》，前揭，页152）。

在当时戏剧每况愈下的情况下，贺拉斯希望通过戏剧改革，挽救古罗马戏剧。可能受到亚里士多德的观点"完美存在于中间道路"的影响，贺拉斯在肃剧与谐剧之间寻找到一条中间路线。贺拉斯建议引入古希腊的萨提洛斯剧或羊人剧，写讽刺剧（satyrus）。不过，贺拉斯要求分清剧中人物，保持肃剧的文采，

安排要有条理。贺拉斯明白，戏剧改革有风险：担心森林神被写成不伦不类的；粗俗的虽然会得到下层的赞许，但却会遭到上层的反对。也就是说，贺拉斯要求戏剧诗人取悦于有教养的阶层，而不是平民（参《诗学·诗艺》，前揭，页 149-150；贝西埃等主编，《诗学史》上册，页 37 及下）。这种担心可能源自柏拉图。因为柏拉图反对"剧场政治"，崇尚高雅的肃剧（《法律篇》，参《文艺对话集》，页 310 以下）。

第三部分（即诗行 295-476）又一般地谈及文学创作问题，主要谈诗人的修养和责任。首先，贺拉斯自比磨刀石，为了使钢刀——别人（如皮索父子 3 人）——锋利，愿意指示别人：

> 诗人的职责和功能何在，从何处可以汲取丰富的材料，从何处吸收养料，诗人是怎样形成的，什么适合于他，什么不适合于他，正途会引导他到什么去处，歧途又会引导他到什么去处（见《诗学·诗艺》，前揭，页 153）。

在第三部分中，这是提纲挈领的一段。不过，贺拉斯并没有按照这些问题的先后顺序进行论述。

接着，贺拉斯强调戏剧家的判断力的重要性："要写作成功，判断力是开端和源泉"（参《诗学·诗艺》，前揭，页 154）。这让人想起柏拉图的《伊安篇》里伊安与苏格拉底关于判断的讨论：只要题材相同，都可以判断；灵感之作是好作品，而技艺之作是坏作品（参《文艺对话集》，页 1 以下）。不过，贺拉斯所说的判断不是指读者对作品"好"与"坏"的判断，而是指作者的判断：要写得好，作家首先要懂得写什么，也就是说，根据客观要求，判断什么是应该写的，什么是不应该写的；根据主观能力，判断哪些是可以写的，哪些是不可以写的。至于

诗人写什么，贺拉斯给出了具体的答案：

> 如果一个人懂得他对于他的国家和朋友的责任是什么，懂得怎样去爱父兄、爱宾客，懂得元老和法官的职务是什么，派往战场的将领的作用是什么，那么他一定也懂得怎样把这些人物写得合情合理（见《诗学·诗艺》，前揭，页154）。

有人认为，这段话的几个"懂得"就是贺拉斯要求诗人描绘出合乎奴隶主阶级的政治要求和道德标准的模范人物。这种解读不无道理，因为贺拉斯在谈及诗歌的功用时明确指出：

> 神的旨意是通过诗歌传达的；诗歌也指示了生活的道路；（诗人也通过）诗歌求得帝王的恩宠；最后，在整天的劳动结束后，诗歌给人们带来欢乐（见《诗学·诗艺》，前揭，页158）。

这个论断，尤其是其中的两句"神的旨意是通过诗歌传达的"和"（诗人也通过）诗歌求得帝王的恩宠"，将贺拉斯作为御用文人的身份暴露无遗。诗人只有歌功颂德，将统治者颂扬为神，贺拉斯才认为是"合情合理"。否则，诗人就会被贺拉斯十分恶劣地斥为"疯癫的诗人"和"癫诗人"（见《诗学·诗艺》，前揭，页160及下）。一句话，在贺拉斯看来，诗歌（包括戏剧）必须为政治服务。

不过，值得一提的是，贺拉斯与柏拉图的观点有契合之处。譬如，贺拉斯认为，"神的旨意是通过诗歌传达的"。而柏拉图认为，诗不是技艺，因为诗在本质上是神的产物，诗人的创作动

力是从神获得灵感，诗人的身份是神的代言人，他提出的"灵感"（《伊安篇》）和"迷狂（mania)"（《斐德若篇》）都是神赐。① 又如，贺拉斯认为，"（诗人也通过）诗歌求得帝王的恩宠"，而柏拉图主张对诗人加以监督，甚至建立对诗歌的检查制度：

> 真正的立法者，他应当说服诗人，如果说服不了，他应当强迫诗人，用他那优美而高贵的语言，去把善良、勇敢而又在各方面都很好的人，表现在他的诗歌的韵律和曲调当中（《法律篇》卷二，见《欧洲文论简史》，前揭，页12)。

由此推断，贺拉斯《诗艺》的理论来源或许就有柏拉图的文艺观点。

判断的第二步是选择具体的"摹仿的对象"——"行动中的人"（《诗学》，章2)。贺拉斯继承亚里士多德的"摹仿"理论，② 发展出了新的文学概念"模型"。贺拉斯"劝告已经懂得写什么的作家到生活中到习惯中去寻找模型，从那里汲取活生生

① 参《文艺对话集》，前揭，页8以下和117以下；伍蠡甫、翁义钦，《欧洲文论简史》（古希腊罗马至19世纪末），第二版（1991年），北京：人民文学出版社，2005年重印，页10及下。

② 亚里士多德指出，叙事诗和肃剧、谐剧和酒神颂……都是摹仿（《诗学》，章1，见罗锦鳞主编，《罗念生全集》卷一，页21)。这种观点或许源自柏拉图。在《理想国》里，苏格拉底把诗和故事分为3种，其中肃剧和谐剧是从头到尾都用摹仿，叙事诗等是摹仿掺杂单纯叙述，而合唱的颂歌则是单纯的叙述（《理想国》卷二至三，见《文艺对话集》，前揭，页50)。当然，亚里士多德和他的老师柏拉图有差异，如关于颂歌：柏拉图认为颂歌是单纯的叙述，而亚里士多德认为颂歌也是摹仿。更有重要的是，亚里士多德是个唯物主义的可知论者，认为摹仿的是现实，而柏拉图是个唯心主义的不可知论者，认为摹仿的不是理性的"真实体"，而是感性的"理式"，所以摹仿的产品（如文艺作品）是"影像"的"影像"（《理想国》卷十，见《文艺对话集》，前揭，页66以下)。

的语言"，以便"把人物写得合情合理"（参《诗学·诗艺》，前揭，页 7 和 154）。

总体来看，判断的第一步涉及文学创作与哲理（尤其是政治哲学和道德伦理）的关系，而第二步涉及文学创作和现实的关系。诗人只有摹仿生活，并且具备哲学知识，文艺创作才能达到合情合理。

关于诗歌的功能，亚里士多德在谈及肃剧时说："借引起怜悯与恐惧来使这种情感得到陶冶"。在这里，"这种情感"指严肃的"怜悯与恐惧"，——"怜悯是由一个人遭受不应遭受的厄运而引起的，恐惧是由这个这样遭受厄运的人与我们相似而引起的"（《诗学》，章 13）——而"陶冶"的原文是 katharsis，亦译"净化"或"宣泄"（《诗学》，章 6，参《诗学·诗艺》，前揭，页 19 和 38）。而贺拉斯既强调诗歌的教育功能，也强调诗歌的娱乐功能：

> 诗人的愿望应该是给人益处和乐趣，他写的东西应该给人以快感，同时对生活有帮助。在你教育人的时候，话要说得简短，使听的人容易接受，容易牢固地记在心里。一个人的心里记得太多，多余的东西必然溢出。虚构的目的在引人欢喜，因此必须切近真实；戏剧不可随意虚构，观众才能相信，你不能从吃过早餐的拉弥亚（原译"拉米亚"）的肚皮里取出个活生生的婴儿来。如果是一出毫无益处的戏剧，长老的"百人连"就会把它驱下舞台；如果这出戏毫无趣味，高傲的青年骑士便会掉头不顾。寓教于乐（delectando et monendo），既劝谕读者，又使他喜欢，才能符合众望。这样的作品才能使索休斯兄弟赚钱，才能使作者扬名海外，流芳千古（见《诗学·诗艺》，前揭，页 155）。

从这个论断来看，诗歌——包括戏剧——的教育功能就是"劝谕读者"，"给人益处"，"对生活有帮助"。而娱乐功能就是诗人——包括剧作家——写的东西应该给人以快感，给人乐趣，使读者喜欢。只有兼具两个功能，诗歌——包括戏剧——"才能符合众望"。

为了实现诗歌的功能和诗人的愿望，贺拉斯对诗人履行职责提出了明确的要求。首先，主张言之有物，而且内容要好，要有思想，要有用，反对徒有形式、忽视内容的作品。其次，主张艺术水平要高，反对迎合庸俗趣味。譬如，教育人时语言要精炼；允许虚构，但虚构必须切近真实。唯有如此，书商才可以依靠作品赚钱，作者才可以凭借作品名垂青史。

关于诗（包括戏剧）与画的关系，亚里士多德从摹仿者即创作者的角度谈论："诗人既然和画家与其他造型艺术家一样，是一个摹仿者"（《诗学》，章25，参《诗学·诗艺》，前揭，页92）。贺拉斯则从读者或观众的作品审美的角度谈及诗与画的关系：

> 诗歌就像图画：有的要近看才看出它的美，有的要远看；有的放在暗处看最好，有的应放在明处看，不怕鉴赏家敏锐的挑剔；有的只能看一遍，有的百看不厌（《书札》卷二，封3，行361-365，见《诗学·诗艺》，前揭，页156）。

这种诗画一致的观点对后世产生了较大影响。譬如，18世纪德国启蒙作家莱辛受到启发，在《拉奥孔》或称《论画与诗的界限》里提出，以"诗人就美的效果来写美"（《拉奥孔》，章21，参见莱辛，《拉奥孔》，译后记，页119和216）。

最后，贺拉斯对诗人提出一些要求和建议。

在讨论诗的"疑难和反驳"即批评与反批评时，亚里士多德认为，"在诗里，错误分两种：艺术本身的错误和偶然的错误"，"诗人应当尽可能不犯任何错误"，但可以为某些错误辩护，因为即使犯了某些错误，也可以达到艺术的目的（《诗学》，章25）。贺拉斯也容忍某些错误，认为"错误难免"，但是他不容忍诗人的平庸，要求诗人追求完美：假如诗歌不能够臻于最上乘，使人心旷神怡，诗人就是一败涂地（参《诗学·诗艺》，前揭，页93和156-157）。贺拉斯认为，完美的诗人是天才与技艺的结合，而技艺是通过勤学苦练获得的。所以，为了达到最上乘的境界，贺拉斯要求诗人同等地重视先天的禀赋与后天的努力：

> 苦学而没有丰富的天才，有天才而没有训练，都归无用；两者应该相互为用，相互结合（见《诗学·诗艺》，前揭，页158）。

可见，贺拉斯相信天才的存在，但是并不过分迷信天才。贺拉斯甚至还批判德谟克里特夸大天才的恶劣影响，尽管他的有些批评言论可能有失偏颇。

亚里士多德从戏剧诗人反驳批评家的"疑难"的角度出发，明确指出，"批评家的指责分5类，即不可能发生，不近情理，有害处，有矛盾和技术上不正确"（《诗学》，章25，参《诗学·诗艺》，前揭，页102）。贺拉斯则从接受批评以修改诗文的角度，劝告诗人要善于听取忠实的批评，以便进一步修改：

> 正直而懂道理的人对毫无生气的诗句，一定提出批评；对太生硬的诗句，必然责难；诗句太粗糙，他必然用笔打一条黑杠子；诗句的藻饰太繁缛，他必删去；说得不够的地

方，他逼你说清楚；批评你晦涩的字句，指出应修改的地方
（见《诗学·诗艺》，前揭，页160）。

在这方面，罗马的昆提利乌斯·瓦鲁斯（Quintilius Varus）
堪比希腊亚历山大城严厉的批评家阿里斯塔科斯（Aristarchus）。

三、历史地位与影响

从上面的评述来看，贺拉斯的文艺理论（包括戏剧理论）
和亚里士多德的诗学见解有契合之处。罗念生对此作出了猜测性
的解释：在创作《诗艺》时，"贺拉斯大概从亚历山大里亚时期
的著作中（参拉齐克，《古希腊戏剧史》，页8）得知《诗学》
的一些内容"（参《诗学·诗艺》，前揭，页129；《罗念生全
集》卷八，页139以下）。德拉科尔特和库什纳在谈及古代诗学
里的贺拉斯部分也指出，"即使贺拉斯不曾直接读过亚里士多德
的《诗学》，他有可能通过亚氏弟子的某些论著或者通过与逍遥
派人士的个人接触而熟悉《诗学》中的某些内容"。这里提及的
"亚氏弟子"或"逍遥派人士"包括尼俄普托勒摩斯和柏拉图的
弟子赫拉克利德斯（Ἡρακλείδης ὁ Ποντικός或 Heraclides Ponticus，
约公元前387－前312年）。更有力的证据是贺拉斯曾经在雅典学
习过（参贝西埃等主编，《诗学史》上册，页30及下和33）。由
此可以得出一个合情合理的推断：贺拉斯继承了亚里士多德的诗
学遗产。

然而，贺拉斯的诗学并不完全都是源自亚里士多德。譬如，
贺拉斯"寓教于乐"，肯定艺术的教育和娱乐功能。在这方面，
虽然亚里士多德提出了"陶冶"或"净化"的学说［《诗学》，
章13；《政治学》（Πολιτεία或 Politeia）卷八：《论音乐教育》
（On Music Education），参《欧洲文论简史》，前揭，页27］，但

是在亚里士多德以前，柏拉图已经指出了文章的教益作用。在
《斐德若篇》里，苏格拉底说：

> 另一类文章却是可以给人教益的，而且以给人教益为目
> 标的，其实就是把真善美的东西写到读者心灵里去，只有这
> 类文章可以达到清晰完美，也才值得写，值得读。①

由此观之，贺拉斯对教育功能的肯定与其说源自亚里士多
德，不如说源自柏拉图。而柏拉图关于理念、真善美、功利、道
德、政治和神的文艺思想又可以追溯到他的老师苏格拉底（参
《欧洲文论简史》，前揭，页6及下和11及下）。事实上，贺拉
斯《诗艺》里根本的指导思想 sapientia（智慧）也是苏格拉底
论文（Socraticae chartae）、柏拉图对话（Dialogues）原作中包含
的哲学思想、尤其是伦理思想（参见贝西埃等主编，《诗学史》上
册，页31）。

又如，贺拉斯主张文学摹仿自然，到生活中去找范本。不
过，摹仿自然的学说并不是亚里士多德独有，也不是他首创。事
实上，赫拉克利特（*Ἡράκλειτος* 或 Heraclitus，约公元前530 – 前
470 年）和德谟克里特（*Δημόκριτος* 或 Dēmokritos）都早于亚里士
多德提出或主张摹仿自然的文艺学说。其中，赫拉克利特主张
“艺术摹仿自然”（参《欧洲文论简史》，前揭，页2）。之后，
德谟克里特高举艺术摹仿自然的大旗：

> 在许多重要的事情上，我们是摹仿禽兽，作禽兽的小学

① 参见《欧洲文论简史》，前揭，页11；柏拉图，《文艺对话集》，朱光潜译，
北京：人民文学出版社，1980 年，页174。

生的。从蜘蛛我们学会了织布和缝补；从燕子我们学会了造房子；从天鹅和黄莺等等歌唱的鸟学会了唱歌（见《欧洲文论简史》，前揭，页4）。

不过，在摹仿学说方面与贺拉斯最接近的还是主张摹仿"理念"的柏拉图的老师苏格拉底。苏格拉底曾要求雕刻家克莱陀：

你把活人的形象吸收到作品里去，使得作品更逼真。

你摹仿活人身体的各部分俯仰、屈伸、紧张、松散这些姿势，才使你所雕刻的形象更真实更生动……（见《欧洲文论简史》，前揭，页7）

可见，苏格拉底与贺拉斯一样，不仅要求摹仿自然，而且还要求摹仿的逼真。而"逼真"后来成为古典主义的一个要求。

此外，在传统与革新方面，贺拉斯建议作家"应当日日夜夜把玩希腊的范例"（参《诗学·诗艺》，前揭，页151）。这表明，贺拉斯更加看重传统。当然，贺拉斯也并不反对创新，只不过倾向于在保守中求创新。贺拉斯主张创造性地模仿古希腊的经典著作，并要求精益求精（参《罗念生全集》卷八，页291）。

从上面的例子可见，贺拉斯的《诗艺》所继承的一个理论渊源应该是古希腊文艺理论家的思想遗产。这里所说的希腊文艺理论家不仅包括亚里士多德，而且还包括柏拉图、苏格拉底、赫拉克利特、德谟克里特等等。

贺拉斯《诗艺》的另一个理论渊源则是本土的，而这个源自本土的戏剧理论则是他结合自己的阅历和创作经验，对古罗马戏剧家创作实践的经验和教训的总结，如在上面的论述中贺拉斯对恩尼乌斯、普劳图斯和阿克基乌斯的评价。更为重要的是，贺拉

斯通过对本土的戏剧实践（如上面的各章节所述，古罗马戏剧，尤其是披衫剧和凉鞋剧，大多都是对古希腊戏剧的翻译、错合、改编或模仿）的总结，突破了前人的模仿理论：贺拉斯不仅要求模仿自然，而且还要求模仿古人。因此，西方文论史家称贺拉斯为古典主义的创始人（参《欧洲文论简史》，前揭，页36）。

可见，尽管贺拉斯的《诗艺》谈不上一部系统的理论专著，可它是两千多年前的文学实践家贺拉斯结合自己的创作经验，对前人（包括古希腊、罗马的文学创作实践家和理论家）实践与理论的总结、继承和阐发。在欧洲古代文艺学中，《诗艺》的文学地位十分重要：不仅承上，而且还启下。

《诗艺》下启文艺复兴时期的文艺理论和古典主义文艺理论，对16至18世纪的文学创作，尤其是戏剧和诗歌，具有深远的影响。譬如，贺拉斯对诗歌的崇高任务、对生活的肯定、对古罗马国家的高度评价等论点，激发了文艺复兴时期的诗人和诗评家。又如，贺拉斯的理性原则、克制和适度的原则为17世纪古典主义提供了依据。法国古典主义把贺拉斯的诗歌理论视为标准的经典，最明显的是17世纪布瓦洛的《诗的艺术》（*L'Art Poétique*）。此外，贺拉斯"寓教于娱乐"的观点受到18世纪强调文学的宣传教育作用的启蒙作家推崇。《诗艺》中韵律必须和谐的思想为蒲伯的《批评短论》（*An Essay on Critic*，1711年）提供灵感。直到现在，贺拉斯的有些诗学观点仍然具有重要的价值（参《欧洲文论简史》，前揭，页91以下；《古代罗马史》，页616；《古罗马文学史》，页239）。

第十章 古罗马戏剧的遗产

在考察了古罗马戏剧的起源、创作的实践与理论以后，有必要审视古罗马戏剧的整体价值：古罗马戏剧的文学地位与影响。

第一节 古罗马戏剧的文学地位

在西方文学史上，尤其是在西方戏剧史上，古罗马戏剧究竟占有一个什么样的地位？要回答这个问题，必须先弄清古罗马戏剧的渊源。

正如卢卡契等人指出的一样，欧洲的戏剧几乎完全是从古希腊肃剧和谐剧继承而来的（参芬利，《希腊的遗产》，页132）。古罗马戏剧也不例外。如上面各章节所述，古罗马戏剧主要源自于希腊戏剧，因为像贺拉斯所说的一样，古罗马戏剧家"日日夜夜地把玩希腊的范例"。事实上，古罗马的第一个戏剧家安德罗尼库斯原本就是古希腊人，后来作为奴隶来到古罗马城。安德罗尼库斯对古罗马戏剧的主要贡献就在于把古希腊戏剧翻译

(trānslātiō）成古拉丁语，供操古拉丁语的古罗马人演出和赏读。之后，古罗马戏剧家不仅翻译（trānslātiō）古希腊戏剧，而且还对古希腊戏剧进行错合（cōntāminō，不定式 cōntāminare）、改编和模仿，写作古希腊式谐剧"披衫剧"和肃剧"凉鞋剧"。后来逐渐加入古罗马的元素，直到古罗马戏剧家创立自己的民族戏剧：古罗马式谐剧"长袍剧"和肃剧"紫袍剧"。即便是阿特拉笑剧和拟剧也不能完全与古希腊戏剧脱离干系。可见，古罗马戏剧主要是从古希腊戏剧的继承中发展起来的。

在继承古希腊戏剧的基础上，古罗马戏剧家最终创立了自己的民族戏剧，甚至有些独创。譬如，有人认为，小塞涅卡式的肃剧是古希腊戏剧所没有的，即使是小塞涅卡的追随者们笔下的恶人也不是古希腊式的，因为他们对邪恶的愉悦达到了自我放任的程度（参《希腊的遗产》，页159）。

然而就整体而言，古罗马戏剧无论如何都无法与古希腊戏剧媲美。古罗马戏剧在经历了短暂的繁荣以后很快就走向衰落。至于衰落，大致有以下的一些原因：

第一，从戏剧创作的主体"剧作家"来看，古罗马人只有世俗的人性，少了那种浑然无际、凌空飞升的气韵，缺乏古希腊人那种通神性的灵性。

第二，从戏剧的政治氛围来看，古罗马的政治对戏剧不利。首先，古希腊民主，古罗马强权，而人们在强权之下只有顺从，在民主之下才会有灵动。也就是说，古罗马的强权政治抑制了戏剧家的创造性。其次，古希腊政治家（如伯利克里）重视艺术（参拉齐克，《古希腊戏剧史》，页13及下和65及下），而古罗马人（包括政治家）轻视艺术家，艺术家的社会地位低下，在上层统治者中缺乏艺术的知音。也就是说，古罗马人（包括政治家）对艺术（包括戏剧）的轻视打击了戏剧家的创

作积极性。

　　第三，从戏剧演出来看，不利于古罗马戏剧的发展。首先，古罗马长期没有像样的剧场，直至公元前55年才诞生第一座用石头修建的固定剧场。其次，古罗马虽然曾举办过类似汇演的戏剧活动，但从不曾像古希腊那样举办正规的戏剧竞赛。此外，古罗马人浅俗，剧场乱哄哄的，甚至敌视戏剧，包括古罗马统治者（《世界艺术史·戏剧卷》，页24）。

　　第四，从戏剧的宗教氛围来看，基督教敌视戏剧，认为戏剧是搞偶像崇拜，禁止基督徒看戏，甚至禁止演戏，如德尔图良的《论戏剧》和奥古斯丁的《上帝之城》（参《世界艺术史·戏剧卷》，页25及下）。这是基督教占上风以后古罗马戏剧走向衰亡的重要因素。

　　尽管古罗马戏剧不如古希腊戏剧，可由于有些古希腊戏剧的失落和古罗马戏剧对古希腊戏剧的传承关系，古罗马戏剧成为后世管窥古希腊戏剧的重要渠道，具有很重要的史料价值。正因为如此，布拉登（Gordon Braden）在谈及戏剧的时候才说：

　　　　就西方戏剧的发展来说，罗马是一个关键的连接点，当我们说到希腊戏剧影响的时候，在很大程度上，在某些时候或许更加准确，也同样是它们的罗马后裔的影响（见《罗马的遗产》，页300）。

　　可见，在西方文学史上，尤其是在西方戏剧史上，古罗马戏剧起着承上启下的作用。古罗马戏剧凭借自身的价值，不仅传承了古希腊戏剧，而且还对后世的戏剧发展产生了很大的影响。

第二节　古罗马戏剧的影响

在漫长的西方戏剧史上，在后古罗马时代，时期不同，古罗马戏剧的影响有着不同的表现：在中世纪表现为"失落"，在人文主义时期表现为"复兴"，在巴洛克时期表现为"尊崇"，在启蒙主义戏剧时期表现为"批评与改良"，在浪漫主义戏剧时期表现为"批评与反叛"，在现实主义时期表现为"羽化"，以及先锋派戏剧时期表现为"重生"。

一、中世纪古罗马戏剧的失落

古罗马解体以后，戏剧退回到公元前 6 世纪的原始状态：只有少量的仪典演出，偶尔有职业性的娱乐表演，而戏剧基本停止。直至 10 世纪，戏剧才逐步复苏，只不过最初演出的是严肃的宗教剧。后来又从宗教剧中发展出喜剧：笑对人世的世俗剧。不过，正如布拉登（Gordon Braden）发现的一样，在中世纪，喜剧逐渐失去了它类的特殊性，具有了这样一种含义：它可以用在那些具有泰伦提乌斯情节的诗歌型寓言，或者关于灵魂升天的叙事身上。譬如，10 世纪甘德斯海姆（Gandersheim）的修女赫罗斯维塔（Hrotsvita）以泰伦提乌斯为典范，创作出一系列圣徒的传记，其戏剧体的语言说明，它们可能是为表演创作的。她机敏地把年轻人的爱情追求转变成对殉教烈士们纯洁情感的追求。不幸的是，在整个黑暗的中世纪，在古罗马剧作家作品中，只有泰伦提乌斯的作品得到信任（参《西方戏剧·剧场史》上册，页 108 及下、111 和 113 以下；《世界艺术史·戏剧卷》，页 33 和 36 以下；《罗马的遗产》，页 303 及下）。

此外，受到关注的还有古罗马的戏剧理论，如古罗马戏剧理

论家贺拉斯的《诗艺》。帕斯卡尔·布尔甘指出，在中世纪的第一阶段，人们很少讨论"诗学"，仅阅读和评论贺拉斯的《诗艺》，而且对书名颇多疑惑，犹豫于 poesis 与 poetria 之间。不过，从 11 世纪起，贺拉斯的《诗艺》成为阅读最多的教材之一。更为重要的是，贺拉斯诗学和亚里士多德诗学中戏剧与叙事的优越地位影响了中世纪的理论，促使体裁和主题的混淆（参贝西埃等主编，《诗学史》上册，页 63、66 和 81）。

二、人文主义时期古罗马戏剧的复兴

古罗马戏剧的复兴始于 14 世纪的意大利，后来发展到英国、西班牙等国，盛于 16 世纪。

（一）意大利

14 世纪时，赞助戏剧事业的意大利富绅显示出对古典戏剧的兴趣。在他们的推动下，发掘、改编和模仿古典戏剧一时间蔚然成风。譬如，彼特拉克至少有意模仿过泰伦提乌斯，写过剧本《语文学》（*Philologia*），尽管该剧本只有一行格言传世。又如，1428 年科萨的尼古拉（Nicholas of Kues、Nicholas of Cusa 或 Nicolaus Cusanus，1401-1464 年）发现普劳图斯的 12 个新剧本（参《罗马的遗产》，页 304）。

意大利的戏剧复兴是从 15 世纪后期上演古罗马的一些谐剧作品开始的。当时，普劳图斯、泰伦提乌斯等人的谐剧受到大加赞赏和刻意模仿。一些剧作家们从古代戏剧中汲取营养，从而摆脱中世纪宗教剧的陈旧模式，探索戏剧发展的新路。1470 年开始上演受古典思想启发的戏剧。譬如，阿里奥斯托（Lodovico Ariosto，1474-1553 年）创作的《卡莎利亚》（*Cassaria*）具有古罗马戏剧的典型情节，1508 年在费拉拉（Ferrara）的宫廷里演出（参《西方戏剧·剧场史》上册，页 140 和 142）。又如，

1517 年马基雅维里（Niccolò Machiavelli, 1469-1527 年）把泰伦提乌斯的古拉丁语谐剧《安德罗斯女子》（*Andria*）翻译（trānslātiō）成英文谐剧《安德罗斯的女子》（*The Woman of Andros*），为创作 5 幕喜剧《曼托罗华》（*La Mandragola* 或 *The Mandrake*，1518 年）① 做准备。

　　在文艺复兴时期剧作家的创作中，一方面模仿古典传统，如古罗马谐剧的某些形式特征（如 5 幕剧、长篇大论式的开场白、场景选在相邻房屋前开阔的街道上，以及结尾时对观众欢呼的期待等）在这里变成通例。戏剧的核心部分是跨历史的：

　　　　经常出现的情形是：一个年轻的男人追求一个年轻的女性，可是他的追求遭到某些人的反对。反对通常来自父母方面。临近结束时，情节上会出现某些转折，从而使男主角实现其愿望（见《解剖批评》，纽约，1966 年，页 163）。

　　当然，意大利戏剧家在模仿古典戏剧的过程中也有创新。譬如，比别纳（Bernardo Dovizi 或 Bibbiena, 1470-1520 年）的剧本《卡兰德里亚》（*Calandria*，1513 年）虽然模仿《孪生兄弟》，但是有超越的地方：他把原来的孪生兄弟改造成兄妹关系，这种可转换性创造了一系列新的可能性（参詹金斯，《罗马的遗产》，页 307）。

　　另一方面，在形式成熟以后，文艺复兴时期的戏剧家又开始大量吸收当代生活的素材，从而创作新的喜剧和讽刺人物。其中，阿里奥斯托的《魔术师》（*The Magician*）具有明显的反教

　　① 散文喜剧，但开场词为诗，该剧也许是文艺复兴时期意大利戏剧所取得的最富有独创性的成就。

会倾向，布鲁尼（Bruni）① 的《波利森纳》（*Poliscena*）、皮萨尼（Ugolino Pisani，1405－1445 年）的《菲洛格尼娅》（*Philogenia*，1430－1435 年）和马基雅维里的《曼托罗华》（*La Mandragola*）则具有明显的人文主义思想：反对精神式爱情，提倡人的"性"。譬如，波利森纳支持性自由；菲洛格尼娅先后与她的情人及其朋友们发生新关系，最后却嫁给了一个农民；年老的丈夫竟然默许年轻而一直纯洁的妻子卢克雷提娅（Lucretia，在古罗马她是个为失去贞洁而自杀的烈女）与人通奸（参《罗马的遗产》，页 305 及下）。

　　另一些剧作家则吸收古罗马谐剧雍容、华贵和机智的习气，创作了一批适合宫廷欣赏趣味的田园剧。新谐剧的公开调情和泰伦提乌斯把简单的诡计变成双重的阴谋（《自我折磨的人》，行 1－6）都吸引着文艺复兴时期的剧作家。譬如，马基雅维里的《曼托罗华》中就包含一小段明显含有色情味、歌颂阴谋（inganno）的颂词。詹金斯认为，情节的复杂性部分归因于命运的操纵，但至少部分归因于人物本身有意识的行动。主要的阴谋家也许是恋人之一，但常常是朋友或奴仆。他们玩弄阴谋，不仅有实际的动机，而且还乐于此道。当然，舞台上的骗子最终会在幕后遇到威严的作家派到现场的代表（参《罗马的遗产》，页 307 及下）。

　　意大利人对古典戏剧理论也十分重视，他们将古希腊和古罗马时期的戏剧理论著作翻译（trānslātiō）成意大利文，并加以整理、研究和阐释。譬如，马蒂厄-卡斯特拉尼（Mathieu-Castellani）注意到，文艺复兴时期的批评家阅读、翻译（trānslātiō）和

① Leonardo Bruni 或 Leonardo Aretino（约 1370－1444 年），意大利人文主义者、历史学家和政治家，著有《佛罗伦萨人的历史》（*History of the Florentine People*）。

评论贺拉斯的《诗艺》（参《世界艺术史·戏剧卷》，页67及下；贝西埃等主编，《诗学史》上册，页196）。又如，塔索（Torquato Tasso，1544-1595年）在《论诗的艺术》（*Discourses on the Art of Poetry*，1567年）中继承了贺拉斯《诗艺》里的观点：

> 我们……可以毫不含糊地断言，诗就是摹仿。……诗是用韵文来摹仿的艺术。
>
> 像贺拉斯在诗中所说：诗人的目的在给人教益，或供人娱乐。
>
> 只有跟正直相联系，给人许多教益的娱乐，才是诗人的目的（见《欧洲文论简史》，前揭，页74及下）。

贺拉斯的寓教于乐的学说也得到意大利马佐尼（Giagomo Mazzoni，1548-1598年）、西班牙塞万提斯和英国锡德尼（Philip Sidney，1554-1586年）的认同（参《欧洲文论简史》，前揭，页75以下）。

更为重要的是，意大利人文主义戏剧家在戏剧创作中实践古典戏剧理论或创作技巧，如错合（cōntāminō，不定式 cōntāminare）。阿里奥斯托在《想象》（*I Suppositi*，1509年）的开头就声明，剧本中的阴谋是把普劳图斯的《俘虏》和泰伦提乌斯的《太监》中出现过的阴谋进行新综合的结果，而这个声明本身出自《安德罗斯女子》的开场白（参《罗马的遗产》，页307）。

上述的两类喜剧被称为博学（erudita）派喜剧。博学派喜剧常与模拟古典作品联系在一起，演出场地局限在贵族的宫廷和人文主义者的小圈子，演员绝大部分是那些对文化声望感兴趣的业余人士，因此它的影响受到某些限制。不过，这些限制容易被突

破。博学派喜剧不仅在别的地区公演，上演的时间也常常十分关键，而且还对后世戏剧产生较大的影响。查普曼（George Chapman，1560-1634 年）的早期喜剧《五朔节》（*May Day*，1600年）是皮科罗米尼（Alessandro Piccolomini，1508-1579 年）的《亚历桑德罗》（*Alessandro*）的改写本，剧本《愚人》（*The Fool*）是泰伦提乌斯的《自我折磨的人》的意大利语改编本。阿里奥斯托的《想象》被加斯科因（George Gascoigne，1542-1578 年）翻译（trānslātiō）成《设想》（1566 年上演），该译本又被莎士比亚改成《驯悍记》（*Taming of the Shrew*，1590-1594年）中鲁森修（Lucentio）和比恩卡（Bianca）的故事。莎士比亚的早期习作《错误的喜剧》的故事核心来自《孪生兄弟》的双重计谋，而这个主题又被比别纳改造，改造版本为莎士比亚的《第十二夜》（*Twelfth Night*）提供了主要情节。此外，博学派喜剧还促使贝奥科（Angelo Beolco，1502-1542 年）① 创作农民喜剧。不过，贝奥科的晚年作品却努力适应古典谐剧的规范和情节线索。譬如，《雨》（*The Rain*）和《空缺》（*Vacancy*，1533 年上演）就是模仿普劳图斯的《绳子》和《驴的谐剧》（参《罗马的遗产》，页 308 及下）。

　　然而，最能证明博学派喜剧影响的是 16 世纪中期意大利戏剧职业化的最后完成以及随之而来的 Commedia dell'arte 的发展。Commedia dell'arte 名下有许多戏剧演出的公司，因此可译为"戏剧协会"。又由于这些戏剧演出公司是职业化的，也有人把它译为"职业喜剧"。不过，从字面意思来看，dell'arte 的意思是"艺术"，所以译为"艺术喜剧（Commedia dell'arte）"更为

　　① 参布克哈特（Jacob Burckhard，1818-1897 年），《意大利文艺复兴时期的文化》（*Die Kultur in der Renaissance in Italien：Ein Versuch*），何新译，北京：商务印书馆，1983 年，页 316。

妥当。

虽然艺术与博学在某些用法中是反义词，两种传统之间的对比相当明显，但是艺术喜剧与博学喜剧之间的鸿沟在于理论，而不在于实践。弗拉米尼奥·斯卡拉（Flaminio Scala, 1547-1624年）出版《戏剧集》（*Plays*, 1611年），希望取得古典作家的名声。艺术喜剧的主线仍然源自新谐剧及其在古罗马的传承作品：

> 年轻人的爱情，老人的干涉，最主要的，还是阿里奥斯托成为"假想"的误认以及有意的欺骗（见《罗马的遗产》，页310）。

可见，艺术喜剧并不逃避博学喜剧的传统。艺术喜剧的创新主要体现为各种可能性的更加完善和精巧。在题材方面，孪生子仍然最受青睐。譬如，斯卡拉的剧本中就有几个涉及孪生子，如孪生的兄妹。其他人的剧本中也有孪生子，甚或出现3胞胎。莎士比亚和其他作家很可能通过阅读拉丁语及意大利语作品，或者通过观看与道听途说，从中获取灵感，从而继承这个题材。

在喜剧人物方面，艺术喜剧有的接近于古典谐剧。譬如，潘塔洛涅是老人，奥扎奇诺（Orazio）是坚定的恋人，斯帕文托（Capitano Spavento）是吹牛的士兵。也有的出现一些变化。譬如，狡猾的奴隶大量出现在艺术喜剧中，名字有阿列齐诺（Arlecchino）、普尔钦内拉（Pulcinella）、布瑞格拉（Brighella）等。[1]

关于文艺复兴时期艺术喜剧的具体来源，学界说法不一。有人认为，意大利的艺术喜剧源于古希腊笑剧、古罗马阿特拉笑剧和罗马帝国时期的拟剧，因为这些谐剧在充满世俗趣味、以滑稽

① 关于艺术喜剧，参詹金斯，《罗马的遗产》，页309及下。

见长和演员饰演固定角色等方面，与意大利即兴喜剧有相似之处。不过，也有人认为，艺术喜剧或许源自普劳图斯和泰伦提乌斯的谐剧，甚或可能源自意大利本土（参《世界艺术史·戏剧卷》，页71；《西方戏剧·剧场史》上册，页144及下）。

　　罗马谐剧影响的不同方向本身曲折地反映了它相互补充的特点：形式上的灵巧和内容上无可遏止的活力。这个特色实际上属于普劳图斯和泰伦提乌斯。当博学喜剧与艺术喜剧的融合达到平衡的时候，近代古典主义喜剧产生了，其著名代表人物就是莫里哀，他既读过拉丁语文献，又参与过意大利人的表演（参《罗马的遗产》，页311）。

　　古罗马肃剧的命运在某些方面与古罗马谐剧相同。属于戏剧复兴计划的不仅仅是古典谐剧。更为高贵的古典肃剧比古典谐剧复兴更早。第一部"近代"悲剧是1314年莫莎图（Albertino Mussato，1261－1329年）在帕多瓦（Padua 或 Padova）用拉丁语写出的《爱色里尼斯》（Ecerinis 或 Eccerinus）。这个剧本不仅受到"原始人文主义者"罗瓦提（Lovato Lovati，1241－1309年）的学术成果的影响，而且更为重要的是它还受到埃特鲁里亚抄本的影响，而这个抄本中有小塞涅卡的肃剧集。戏剧家莫莎图清楚地指出了小塞涅卡与他所本人所处时代之间的联系，因此次年被公民授予"桂冠诗人"的称号，后来又被布克哈特誉为"文艺复兴时代意大利政治生活中残忍的新风格的先驱"（参见布克哈特，《意大利文艺复兴时期的文化》，页137、142和204）。从此，小塞涅卡肃剧的突出地位得以确立和保持。假如说古罗马谐剧的特色与影响主要在于普劳图斯与泰伦提乌斯，譬如，康格里夫（William Congreve，1670－1729年）和狄德罗都把泰伦提乌斯欢呼为他们的导师，吉拉都（Giraudoux）有意识地把自己最著名的剧本称为普劳图斯《安菲特律翁》的

第三十八种版本（更早的时候莫里哀也这样做过），那么罗马肃剧的特色与影响就主要在于小塞涅卡（参《罗马的遗产》，页311及下）。

　　总体来看，人文主义悲剧传统比喜剧更加薄弱。16世纪以前，用拉丁语写作的悲剧不到6部，而且除了第一部以外就没有出自名家之手的。即使是在16世纪，虽然与博学喜剧并存，但是数量要少，而且作者的名气也不大。代表人物有吉拉尔迪（Giambattista Giraldi Cinthio，1504-1573年）、路德维科·多尔策（Lodovico Dolce）和路易吉·格罗托（Luigi Groto）。其中，1541年吉拉尔迪创作的小塞涅卡式复仇悲剧《奥尔贝凯》（Orbecche）问世。在文艺复兴时期，意大利流血悲剧或小塞涅卡式的悲剧中充满了流血场面和复仇举动（参《世界艺术史·戏剧卷》，页70；《西方戏剧·剧场史》上册，页143；《罗马的遗产》，页312及下；前揭）。

　　尽管悲剧"揭开那最大的创伤，显示那为肌肉所掩盖的脓疮；它使得帝王不敢当暴君，使得暴君不敢暴露他们的暴虐心情；它凭激动惊惧和怜悯阐明世事的无常和金光闪闪的屋顶是建立在何等脆弱的基础上；它使我们知道，那用残酷的威力舞动着宝杖的野蛮帝王怕惧着怕他的人，恐惧回到制造恐惧者的头上"，因而"最值得学习"（锡德尼，《为诗辩护》），[①] 可是，恐怖悲剧不易于上演。为了把悲剧搬上舞台，吉拉尔迪开始新的尝试。他在第四个剧本《阿提勒》中给了一个幸福的结局，并称之为"结局幸福的"悲剧（tragedia di lieto fin）。吉拉尔迪在《论喜剧和悲剧的结构》（Discorso Intorno al Comporre delle Comedie，e delle Tragedie，1554年）里指出，悲剧和喜剧的目的都在

① 参锡德尼，《为诗辩护》，钱学熙译，北京：人民文学出版社，1964年，页37。

于道德教育：悲剧"通过恐惧和怜悯向我们展示我们应该逃避的东西，使我们免遭"悲剧"人物所蒙受的冲击"。而喜剧"以极大的热情，或夹杂着幽默、笑声和机智的不温不火之情，把我们应该模仿的对象置于我们面前，呼唤我们回到良好的方式生活"。作为《混合悲剧》（Tragedie miste）的作者，吉拉尔迪狂热地支持混合悲剧：一种风格高雅、没有低劣喜剧效果、但是通过扬善惩恶而呈现喜庆结局的剧体（参贝西埃等主编，《诗学史》上册，页264及下）。

受到吉拉尔迪的启示，瓜里尼（Giovanni Battisa Guarini，1538－1612年）用一个后来更受欢迎的词"正剧"或"悲喜剧"（来自普劳图斯《安菲特律翁》的开场白）来称呼这个新的剧种。依据詹金斯的阐释，正剧或悲喜剧的主体是这样的：一个在很大程度上非喜剧的故事看起来要以悲剧收场，可是由于特殊的复杂性和故事出人意料的设计，最后没有以悲剧结束。更为重要的是，瓜里尼将正剧或悲喜剧的理论付诸写作实践。在瓜里尼的《忠诚的牧人》或《忠实的牧羊人》（Ilpastor Fido，1589年）里，他打破了肃剧人物为上层、谐剧人物为普通百姓的传统界限，让两类人物共同登场。由于受到批评，瓜里尼写作《悲喜混杂剧体诗的纲领》（Compendio della Poesia Tragicomica，1601年）进行辩护：悲喜混杂剧把悲剧的和喜剧的"两种快感糅合在一起，不至于使听众落入"过分的悲剧的忧伤和过分的喜剧的放肆。其实，糅合的不仅仅是两种戏剧的快感。穆勒（Martin Mueller）认为，欧洲的悲剧是泰伦提乌斯的戏剧技巧和主体与高雅措辞的混合物，后者在传统的修辞理论中是常和悲剧联系在一起的。① 尽管如此，可瓜里尼还是赢得了国际影响：英国莎士

① 参《俄狄浦斯的后代们》（Children of Oedipus），多伦多，1980年，页12。

比亚和西班牙维加采用这种新的诗剧，18 世纪启蒙戏剧家狄德罗的"严肃喜剧"、博马舍的"严肃戏剧"和莱辛"德国市民剧"与瓜里尼的观点一脉相承（参《罗马的遗产》，页 313 及下；《欧洲文论简史》，前揭，页 72 及下）。

在演出方面，意大利人也继承古罗马的遗产。古罗马建筑师维特鲁威的《建筑十书》（《建筑学》）写于公元前 16 至前 13 年，附有插图，后来成为意大利建筑家奉为剧场建筑的瑰宝，于 1486 年首次出版。1545 年塞尔里奥（Sebastiano Serlio，1475 – 1554 年）依据《建筑十书》的一段关于三棱布景的话，分别为肃剧、谐剧和羊人剧绘制 3 幅景片，每幅景片有 4 组画面，拼凑完整的舞台场景。他认为，三棱布景可以适用一切戏剧的演出（参《世界艺术史·戏剧卷》，页 75）。

（二）英国

在英国文艺复兴初期，意大利戏剧、古希腊、罗马戏剧都曾对英国的戏剧发展产生过影响（参《世界艺术史·戏剧卷》，页 78）。英国对希腊、罗马学术恢复兴趣始于 15 世纪，盛于 16 世纪，这就导致戏剧与演出在学校里的兴起和繁荣。学校剧分为 3 个阶段。在第一个阶段，学生们研读和排演普劳图斯、泰伦提乌斯和小塞涅卡的剧本。在第二个阶段，直接模仿罗马剧作家，写作拉丁文与英文剧本。在第三个阶段，吸收古典学术精华，然后直接用于民族戏剧的创作。譬如，英国文学史上第一部无韵诗体悲剧、萨克维尔（Sanckville）与诺顿（Norton）合写的《戈博达克》（Gorboduc，1560 年）虽然在情节的时间和地点方面都违反亚里士多德《诗学》的规则，但是里面充满了雄壮的言语和瑰丽的语句，风格无愧于小塞涅卡，也保留着杰出的道德教育。不过，在这方面的杰出代表还是马洛威和莎士比亚（参《西方戏剧·剧场史》上册，页 169–171；贝西埃等主编，《诗学史》

上册，页 295）。

马洛威（Christopher Marlowe，1564-1593 年）著有悲剧性的历史剧：《帖木儿》（*Tamburlaine the Great*，约 1587-1588 年）、《浮士德博士的肃剧》（*The Tragicall History of the Life and Death of Doctor Faustus*，约 1589 或约 1593 年）、《马耳他的犹太人》（*The Jew of Malta*，约 1589 年）、《爱德华二世》（*Edward II*，约 1592 年）、《迦太基女王狄多》（*Dido，Queen of Carthage*，1586 年）和《巴黎的大屠杀》（*The Massacre at Paris*，约 1593 年）。其中，《贴木儿》是模仿小塞涅卡的《提埃斯特斯》。直言不讳的说话是剧本的特色。譬如：

> 我们准确的标枪在空中摆动，
> 枪尖犹如尤诺（原译"朱诺"）可怕的闪电，
> 它们曾在烈火和浓烟中烧毁，
> 对神灵的威胁比独目巨人的战争还要可怕，
> 进军时我们身披耀眼的盔甲。
> 我们将从天空中逐出星星，模糊它们的双眼，
> 让它们对我们可怕的武器颤抖和沉思（马洛威，《贴木
> 儿》，幕 1，场 3，行 18-24，见《罗马的遗产》，页 318）。

讲话人属于"为傲慢（ύπεϱοψία）的自我式的戏剧开辟道路"的悲剧人物。他的话语中充满了胜利者的狂妄自负，这种过分的渲染摆脱了新古典主义戏剧技巧中令人生厌的背景，确立了自己在舞台演说中的地位。这种自大狂可以追溯到小塞涅卡《提埃斯特斯》里的阿特里乌斯。小塞涅卡用大量夸张的词句刻画阿特里乌斯，譬如：

> 我脚踏星星，用我高傲的头颅碰触人类头顶上的天穹。
> 现在，我掌握着王国的光辉，就是我父亲的王座。我赶走神
> 灵，已经达到了我最大的愿望（《提埃斯特斯》，行885－
> 888，见《罗马的遗产》，页317）。

这段话里蕴藏着一种超越城邦的、十分反常的个人主义动
机。这种动机是英雄策略式的。在这种动机的驱使下，行为人狂
热地追求一种行动，只要能让人记住他的名字，他不惜一切
代价。

> 来吧，我的灵魂，干出那种后代不会同意、但谁也不会
> 忘记的事情。有些罪恶是必须要做的，虽然它们残暴而血
> 腥，就好像我的兄弟曾经希望他做过的一样。除非你超越了
> 罪恶，否则你就没有对罪恶复仇（《提埃斯特斯》，行192－
> 196，见《罗马的遗产》，页317）。

小塞涅卡笔下的阿特里乌斯用文学的语言扫光了天上的太阳
和星星，也许因此成为最终标准。紧随其后的就是马洛威的
《帖木儿》，而且确立了广受尊敬的原则：他修辞上的华丽，即
他"让人震惊的语言"，和军事上连续取得的勇敢胜利是不可分
割的。不可遏止的欲望和征服世界的经历使得这个悲剧成为伊丽
莎白一世（Elizabeth I）时代戏剧的开路先锋。

然而，个人主义的英雄式言行是十分危险的。由于简单的死
亡法则，演讲者帖木儿最终戏剧化地失败：

> 来吧，让我们向天庭的权力挑战，
> 在天穹插上我们的黑条旗，

以显示我们对神灵的杀戮。

朋友们，我怎么办？我站不住了（《贴木儿》，幕5，场3，行48-51，参《罗马的遗产》，页318及下）。

詹金斯认为，宣布个体独立是廊下派贤哲和小塞涅卡式的恶棍共同的地方，他们鼓吹那种得到授权的辉煌自我能够向所有通行原则挑战的观点。没有任何一个古典作家，当然也没有任何一个古典戏剧作家，能够把这种野心用如此清晰和极端的形式表现出来。在小塞涅卡的戏剧遗产中，至今这仍然是最富有活力、坚强的因素。一个好战的个体面向大众和喜剧的混乱提出挑战（参《罗马的遗产》，页316）。

小塞涅卡所写的是无所不能的幻想，而近代早期剧作家表现的是更加严酷的外部世界，如莎士比亚①的《李尔王》（King Lear）。

哀号吧，哀号吧，哀号吧！啊！你们都是些石头一样的人，

要是我有了你们的那些舌头和眼睛，

我要用我的眼泪和哭声震撼苍穹（《李尔王》，幕5，场

① 由于1579年诺斯（Sir Thomas North, 1535-1604年）转译普鲁塔克的《希腊罗马名人传》，莎士比亚受到影响，创作了3部以古罗马共和国历史为题材的戏剧。其中，莎士比亚的《恺撒》（Julius Caesar, 1599年）是第一部取材于普鲁塔克——即《恺撒传》（Γ. Καισαρ）——的罗马历史悲剧作品，标志着莎士比亚创作生涯的高潮，并且由此步入伟大悲剧的殿堂。取材于普鲁塔克《克里奥拉努斯传》（Ταιοσ Μαρκιοσ）的是莎士比亚的悲剧《科里奥兰》（Coriolanus, 写于1605-1608年）。此外，莎士比亚的晚期代表作、罗马历史悲剧《安东尼与克里奥佩特拉》（Antony and Cleopatra, 1607年）取材于普鲁塔克的《安东尼传》，写曲折动人的爱情故事。除了上述的3部关涉罗马共和国的悲剧，莎士比亚还有1部关涉罗马王政时期的戏剧和2部关涉罗马帝国的戏剧。参海厄特，《古典传统》，页194和210及下；宋宝珍，《世界艺术史·戏剧卷》，页88及下。

3，行 258-260，参《罗马的遗产》，页 319）。

在这里，"直接和间接地受到过古典教育，并且深爱古典作品的诗人"莎士比亚通过描写与事实相反的情形，来达到夸张的效果。讲话人似乎身处小塞涅卡式的世界末日。由于讲话人的主观愿望与无法改变的严酷的客观现实之间的冲突，讲话人的话语具有了最伟大的深刻和力量。在这方面，莎士比亚的《李尔王》远超小塞涅卡本人的作品。

由于 1559-1581 年小塞涅卡的全部肃剧的译本都陆续面世，受到小塞涅卡肃剧的影响的还有莎士比亚的悲剧《提图斯·安德罗尼库斯》（*Titus Andronicus*）和《哈姆莱特》。莎士比亚把小塞涅卡笔下恐怖和愤怒的逐步升级变成了人们对悲剧的主要期望："你对我的女儿比菲罗美尔（Philomel）更糟，我所得到的报应也比普罗格涅（Progne）更惨"（《提图斯·安德罗尼库斯》）。而在复仇悲剧里，莎士比亚创造的最著名的人物形象讽刺了戏剧中的"吵闹"（《哈姆莱特》，幕 5，场 1，行 284），并对他的处境表示不满，但最终竟发现他自己也落得和此类悲剧中的人物同样的命运（参《罗马的遗产》，页 313 和 320）。由于莎士比亚借鉴了小塞涅卡的元素，如"鬼魂、复仇、背叛的恐怖、血腥的残暴、亲人相残和狂热暴力的精神与希腊式的崇高格格不入"，并且将这些元素转化成"阴郁的愤怒"，纳什（Thomas Nashe，1567-约 1601 年）辛辣地嘲讽莎士比亚"就着烛光"阅读小塞涅卡，认为莎士比亚的整部《哈姆雷特》都涉嫌大量抄袭小塞涅卡的悲剧语言（参海厄特，《古典传统》，页 199）。

在喜剧方面，莎士比亚的早期作品《错误的喜剧》（1592年）以古罗马谐剧《孪生兄弟》为典范，不仅借鉴了孪生兄弟

的基本情节，即主人是孪生兄弟，而且还添加了一些新元素，譬如，他们各自的仆人也是孪生兄弟，把巧合发挥到极致，错上加错，笑料翻倍，充满欢娱。事实上，双胞胎仆人的情节出自普劳图斯的《安菲特律昂》。可见，莎士比亚还借鉴了普劳图斯的创作手法错合（cōntāminō，不定式 cōntāminare）（参海厄特，《古典传统》，页 215 及下；《世界艺术史·戏剧卷》，页 90）。

在戏剧理论方面，莎士比亚从剧本的演出和创作的角度阐发戏剧创作的镜照自然学说。莎士比亚继承贺拉斯的"合适"理论，反对戏剧演出的"过"和"不及"。所谓"过"就是"过分"，"超出自然的常道"；所谓"不及"就是"太懈怠"、"太平淡"；所谓"合适"就是接受自己的常识的指导，把动作和言语相互配合起来。否则，就会与演剧的原意相反，贻笑大方。

在戏剧的创作方面，莎士比亚认为：

> 自有戏剧以来，它的目的始终是反映自然，显示善恶的本来面目，给它的时代看一看它自己的演变发展的模型（《哈姆莱特》，朱生豪译，见《莎士比亚全集》卷九，页 68。参《欧洲文论简史》，前揭，页 84）。

镜照自然的学说源自莎士比亚的第一百零三首十四行诗（梁宗岱译，参《莎士比亚全集》卷十一，页 261）。类似的观点也出现在剧本《安东尼与克里奥佩特拉》。大意是说，艺术必须摹仿自然，因为自然比艺术更丰富，更美好。

在演出方面，英国与意大利一样追求古罗马人爱奢华的效果，不过还是有区别的：意大利布景奢华，英国服饰奢华。此外，英国伊丽莎白时期舞台有一个固定不变的舞台后墙，很像罗

马剧场（参《西方戏剧·剧场史》上册，页181及下）。

（三）西班牙

16、17世纪，西班牙戏剧受到古希腊、罗马以及意大利戏剧的影响。譬如，库德（Thomas Kyd，1558－1594年）受到小塞涅卡的影响，创作《希罗里摩》（*Hieronimo*）。面对残酷的外部世界，演讲人像小塞涅卡笔下的美狄亚一样"寻求正义和复仇"：

> 大作的狂风，连同我的话语，
> 表达着我的悲痛，它们把光秃秃的大树连根拔起，
> 使花季翠绿的草原黯然失色，
> 山间的溪流，是我的眼泪。
> 它们冲破了地狱的青铜大门。
> 可是，我那饱受折磨的魂灵仍备受折磨，
> 带着破碎的哀叹，无尽的激情，
> 穿越山峰，飘荡在天际，
> 叩击着最美妙的天堂的窗户，
> 寻求正义和复仇。
> 然而，它们都在高高的天际，
> 还有钻石垒成的扶壁，
> 那地方简直无可逾越，它们
> 挡住了我的苦恼，让我的话无从传达（《希罗里摩》，
> 幕3，场7，行5-18，参《罗马的遗产》，页319及下）。

库德凭借这部戏剧，为英国的复仇剧确定了特殊的模式，把它变成了一种强制义务的悖论，使复仇者因其肩上的义务而脱离正常的人类社会，复仇最终实现之日也就是复仇者死亡之时，如莎士比亚的《哈姆莱特》和雪莉（James Shirley，1596－1666

年）的《枢机主教》（*The Cardinal*，1641 年上演）。

　　西班牙戏剧家吸纳和扬弃古罗马戏剧的基础是不放弃民族戏剧传统，目的在于反映存在于现实之中的尖锐矛盾和突出的社会问题，而且具有悲、喜剧区分不明显的特点（参《世界艺术史·戏剧卷》，页 98 及下）。譬如，"西班牙戏剧之父"维加（Felix Lope de Vega Carpio，1562-1635 年）在论文《当代写作喜剧的新艺术》（*L'Arte Nuevo de Hacer Comedias en este tiempo*，1609年）里，主张戏剧创作应该以满足当代观众的要求为准则，不必拘泥于古代的陈规（例外的是保留了亚里士多德《诗学》里"情节之统一"的标准）。他说自己创作时要用三重锁把一切规则锁住，并把普劳图斯和泰伦提乌斯抛出书房。维加谈到戏剧应该逼真地反映现实，可以"和自然一样"，悲剧和喜剧因素应掺杂在一起，反对体裁分离的定律（普劳图斯的《安菲特律翁》违反了这条定律），因为古代戏剧体裁无法表达个人经验中的混合情感。在模仿自然的基础上，维加创立了混合体诗（mixto poema）或正剧（悲喜剧）体裁：

> 悲与喜混合
> 泰伦提乌斯与小塞涅卡混合
> 纵然是为了生出另一个帕西法埃式的怪物
> 也会严肃与欢笑相谐成趣，
> 因为变化产生最大的魅力：
> 大自然即是楷模，
> 它之美正在于千姿百态（参贝西埃等主编，《诗学史》

上册，页 298 及下）！

　　后来，桑切斯（Alfonso Sanchez）在《"海绵"述评》（*Ex-*

postulatio Spongioe，1618 年）里充分肯定了维加：维加也像贺拉斯那样表达了真知灼见。不过，古罗马戏剧理论家贺拉斯主张写 5 幕剧，而维加主张写 3 幕剧，而且特别重视情节安排的技巧。这些看法实际上也就是西班牙民族戏剧基本原则的总结。维加的 3 幕诗体喜剧《羊泉村》（*Fuente Ovejuna*，1619 年上演）就是这种理论的实践。其中，符合当时人文主义思想的是反对暴政，维护被侮辱者的自尊和女性贞洁的荣誉（参见贝西埃等主编，《诗学史》上册，页 299 以下；《罗马的遗产》，页 320）。

西班牙戏剧家塞万提斯（Miguel de Cervantes Saavedra，1547 – 1616 年）的 4 幕诗体悲剧《被围困的努曼提亚》或《努曼提亚》（*La Numancia*）维护的则是被侵略的国家的尊严和荣誉。在题材方面，塞万提斯选择了西班牙人民反抗古罗马侵略的历史，具有强烈的爱国主义倾向和极强的爱国主义教育色彩。与古典戏剧不同的是，塞万提斯采用象征的戏剧手法（参《欧洲戏剧文学史》，页 82 以下；《世界艺术史·戏剧卷》，页 107 及下）。

不过，尽管塞万提斯否认小塞涅卡、泰伦提乌斯和普劳图斯在他们杰作里告诉并留给我们的那些严肃的概念，可他"并不坏"，还是在《堂·吉诃德》（*Don Quixote*，1605 年）第一部分结尾捍卫与他自己戏剧中的自由风格相违背的严谨风格，因为"事件改变了事物/艺术得到了完善"[《幸福的鲁弗安》（*El Rufian dichoso*），参贝西埃等主编，《诗学史》上册，页 297]。

在戏剧演出方面，采用加以锤炼的民间语言写成的西班牙民族戏剧的剧场比较简陋，但是古罗马戏剧的模仿戏剧的剧场比较华丽（参《世界艺术史·戏剧卷》，页 99；《西方戏剧·剧场史》上册，页 185）。

（四）小结

总之，16 世纪，随着宗教势力与世俗政权分裂，中世纪的

戏剧开始衰落。在文艺复兴时期，戏剧创作有两种倾向：复古或创新。其中，复古者的谐剧典范是泰伦提乌斯和普劳图斯，肃剧典范是小塞涅卡（参《西方戏剧·剧场史》上册，页138-141；贝西埃等主编，《诗学史》上册，页260及下）。而戏剧的创新则体现在以下这些方面：从宗教剧到世俗剧，从跨国界的国际剧（拉丁剧）到民族剧（譬如，开始出现用民族语言写的戏剧），出现职业演员与业余演员的分别，戏剧资助人转为世俗的贵族或统治者。

值得关注的是，科尔尼利亚（François Cornilliat）和兰格（Ulrich Langer）在谈及16世纪的诗学史时指出，在文艺复兴时期，即使是对亚里士多德的重新发现也是通过贺拉斯理解他的，而贺拉斯本人又是在15世纪被"重新发现"的西塞罗和昆体良的动态变化中被捕捉到的。譬如，贺拉斯强调发现材料的优先地位（《诗艺》，行311），西塞罗重视构思（《论取材》卷一，章7，节9，参LCL 386，页20及下），而塔索肯定了构思的优先地位［《论诗艺》（Discorsi dell'arte poetica），III］。允许创造新词的传统（贺拉斯，《诗艺》，行48-53；西塞罗，《论至善和至恶》卷三，章1，节3，参西塞罗，《论至善和至恶》，页98）符合文艺复兴时期语言革新的要求［拉弗雷奈（Jean Vauquelin de La Fresnaye），《法兰西诗艺》（Art Poétique François），1605年，I，315-318；卡斯蒂利昂（Baldassare Castiglione，1478-1529年），《侍臣论》（Il Libro del Cortegiano），1528年，I，34］。贺拉斯寓教于乐者赢得选票的功利观点（《诗艺》，行343-344）鼓励文艺复兴者引入道德信息或介绍关于世界的某种知识，如德诺莱斯（G. Denores）的《关于喜剧、悲剧和诗从共和国政府接受道德哲学和民事哲学的原则、原因及发展情况的论述》（Discorso intorno à que'principii, cause, et accrescimenti, che la comedia, la tra-

gedia，*et il poema ricevono dalla philosophia morale*，*&civile*，*& da'governatori delle republiche*，1586 年）。佩尔捷（J. Peletier de Mans，1517-1582/1583 年）甚至仿照贺拉斯说："从前，诗人是生活的主人和改造者"（参佩尔捷，《诗艺》，1555 年，页 391 以下）。属于此列的论著还有佩尔捷的《贺拉斯之〈诗艺〉的法文诗译》（*L'Art Poëtique d'Horace Traduit en Vers François*，1544 年）、塞比耶（Th. Sebillet）的《法语诗艺》（*L'Art Poëtique Françoys*，1548 年）、朗迪诺（C. Landino）对贺拉斯《诗艺》的评论（1482 年）、维达（M. G. Vida）的《论诗艺》（*De Arte Poetica*，写于 1517 年；初版，1527 年）等。其中，朗迪诺断言，诗以"奇妙的虚构"美化人们的所有行为，人们的所作所为必须借寓意以传达，即使读者理解不了也在所不惜；因此，诗有时似乎是在讲述低贱的故事，讲述仅仅为了以饱耳福的传奇故事（参贝西埃等主编，《诗学史》上册，页 210 及下、218、227、237 及下、241 和 252）。

三、巴洛克时期对古罗马戏剧的尊崇

巴洛克时期（约 1600-1750 年），包括古罗马戏剧的古典戏剧受到尊崇，再现辉煌。这个时期的戏剧特征就是盛于 17 世纪的古典主义：追求逼真（verisimilitude），现实，以道德和情操为主题，讲究概括性（参《西方戏剧·剧场史》上册，页 143）。

古典主义的奠基人是 16 世纪意大利评论家明杜诺（Antonio Sebastian Minturno，1500-1574 年）等。明杜诺主张以古希腊、罗马的创作为典范，来衡量当代文学和新型作品。明杜诺著有《论诗人》（*De Poeta*，用拉丁语写成）、《诗》（*Poemata*，1562 年）、《诗的艺术》（*Poemata Tridentina*，1564 年，用塔康尼语写

成）以及喜剧理论等文章。其中，《诗的艺术》阐明古代文学的规则，核心要义是"摹仿自然"和"情节的整一性"（参《欧洲文论简史》，前揭，页67及下）。

　　在理论方面，17世纪法国主要参考的是荷兰学者海因西乌斯（Heinsius）的论著，如《论悲剧之构成，亚里士多德思想详释》（*De Tragoedioe Constitutione*, *liber in quo inter coetera tota de hac Aristotelis sententia dilucide explicatur*，1611年）和《论贺拉斯对普劳图斯和泰伦提乌斯的评价》（*Ad Horatii de Plauto et Terentio Indicium Dissertatio*，1618年），简称《论悲剧之构成》和《论普劳图斯和泰伦提乌斯》。在《论悲剧之构成》中，海因西乌斯肯定了泰伦提乌斯的崇高地位。而泰伦提乌斯的戏剧又激发海因西乌斯写论文《论普劳图斯和泰伦提乌斯》，这篇论文是他编写泰伦提乌斯的6部谐剧作品的前言。继贺拉斯之后，海因西乌斯的这篇论文在古代谐剧史的更大的范围内，更加雄辩地重申喜剧的目的是乐与教。乐并不等于笑：聪明而富有教养的观众等待来自生活之模仿以及不可模仿之幽默两个方面的乐趣。在这方面，泰伦提乌斯比普劳图斯技高一筹：普劳图斯借用语言及思想之畸变和变形刺激平民发笑，而泰伦提乌斯的魅力在于真诚、真实和透彻。乐的目的是教，让城市人成为具有文明素养的人，因此喜剧诗人和悲剧诗人一样，都是"训导者"。在训导的内容方面，悲剧诗人的大部分主题来自传统，而喜剧诗人经常自己创造主题。在情节方面，海因西乌斯认为，喜剧的第一特点在于情节的完整、逼真、自然和巧妙，时间不超过1天，地点同一。在这方面，泰伦提乌斯是楷模，因为泰伦提乌斯的作品里一切都"清楚、合理，严格遵循艺术规则"，而普劳图斯是个反面教材，因为普劳图斯的作品违反艺术规则，譬如，普劳图斯的《安菲特律翁》的剧情拖延了9个月，破坏了古典戏剧的时间规则，《醉

汉》（*Curculio*）把观众从希腊的城市埃皮扎夫罗斯（Epidaure）带到罗马，破坏了地点同一的古典艺术规则。此外，在戏剧人物的性格方面，海因西乌斯首先援引瓦罗的观点：肃剧的特征是"语言丰富（ubertas）"，如帕库维乌斯的肃剧，而谐剧的突出特点则是"适度（mediocritas）"，如泰伦提乌斯的谐剧。在海因西乌斯看来，"适度"确定了理想喜剧的本质。在这方面，普劳图斯丑化了女奴和妓女，而泰伦提乌斯则据实刻画她们，有时稍加美化。海因西乌斯明确指出，验证言语品德是否"适度"的 3 大原则是公正（aequitas；合理）、真实（veritas；逼真、忠实）和朴素（simplicitas）。最后，海因西乌斯指出，优秀玩笑的规则是典雅（charites）（参贝西埃等主编，《诗学史》上册，页 304 和 309 以下）。

不过，古典主义理论的最终形成还是归功于 17 世纪法国评论家沙普兰（Chapelain，亦译"夏伯兰"）、布瓦洛（Nicolas Boileau-Deapraux，1636-1711 年）等。其中，沙普兰著有致戈多（Godeau）的《关于 24 小时规则的信》（*Lettre sur la règle des vingt-quatre heures*，1630 年 11 月 30 日）。而迈雷（Mairet）发表《西尔瓦尼尔》（*Silvanire*，1630 年），可能第一个开辟了规则作品之路。不过，之后高乃依《熙德》（*Le Cid*）的上演还是引发规则之争。在争论中，法国古典主义得以确立（参贝西埃等主编，《诗学史》上册，页 313 及下）。

布瓦洛的《诗的艺术》（*L'Art Poétique*，1674 年）是法国古典主义理论的代表作，它继承了古代的文论传统，特别是贺拉斯的《诗艺》。贺拉斯认为，主宰艺术的是判断力（《诗艺》，行 322），而布瓦洛认为，主宰艺术的是理性（《诗的艺术》，章 1 和 3）。贺拉斯要求"日日夜夜地把玩希腊的范例"，而布瓦洛要求尊重传统，以古希腊、罗马的作品为典范，恪守戏剧写作的三

整一律，语言要高雅，风格需严谨。贺拉斯要求到生活中去寻找原型（《诗艺》，行322），而布瓦洛认为，人物类型源于自然人性（《诗的艺术》，章3），二者都注意到"年龄"对人性的影响（《诗艺》，行178；《诗的艺术》，章3），后来意大利钻研希腊罗马古典名著的文艺理论家维柯（Giambattista Vico，1677－1744年）发展了贺拉斯与布瓦洛的人物类型说，即"想象性的类概念或普遍性相"、"一种范型或理想的肖像"（《西方文论选》卷一，第二部分）。贺拉斯要求"适宜"，而布瓦洛要求"逼真"，合乎"常情常理"，不离开自然，只不过布瓦洛的"逼真"不是个别的真："真实的事"，而是普遍的真（《诗的艺术》，章3），审美对象的艺术真实（布瓦洛，《诗简》，章9）。贺拉斯担心戏剧改革（引入古希腊的萨提洛斯剧）的低俗化，而布瓦洛反对低级趣味（《诗的艺术》，章3）（参《欧洲文论简史》，前揭，页91以下）。

总之，古典主义的基本原则可概括为5点：

第一，要逼真，强调理性，排斥感性，强调共性，排斥个性。为了逼真，必须摈弃一切在真实生活中不可能发生的事，即使它属于希腊神话或圣经的一部分，也应该尽量减少其成分，用与心腹的无话不谈来取代歌队与独白，放弃不能搬上舞台的暴力场面。不过，尽管生活中有恶人得逞的时候，可基于道德观，剧作展示的必须是道德行为模式，即善有善报，恶有恶报，终极目的就是实现公正。强调以理性的态度，在共性中去寻找真理，这是文学创作与评判的基础（参《西方戏剧·剧场史》上册，页229）。

第二，描绘人物要适当、合宜，强调人物的典型性。在人物刻画中，每一种年龄、阶级、职业、性别都有典型的特色，这是创作时必须遵循的原则，也是评论家评论"逼真"的标准。因

此，剧作家必须牺牲人物的一切个性和特殊性。这就导致人物性格的理想化和定型。

第三，寓教于乐。像贺拉斯一样，古典主义戏剧家认为，戏剧有双重的责任，即教育与娱乐，但教育优先于娱乐。戏剧的教育作用要形象化，清晰易懂，如喜剧应该取笑不合宜的行为，悲剧应该展示错误与罪恶的悲惨下场。戏剧应该具有娱乐性，否则就成了说教，不能达到很好的教育作用。

第四，遵守"三一律"。1570 年卡斯特尔韦特罗（Lodovico Castelvetro，1505－1571 年）首先阐明情节（始于希腊时期）、时间（始于 1543 年）和地点（始于 1570 年）的"三统一"原则，即"三一律"。其中，地点可以不唯一，因为"地点的整一律"在亚里士多德《诗学》里找不到根据。但是时间不能超过 1 天（24 小时），而且遵循贺拉斯的 5 幕原则。许多原则都是由此派生出来的，成为 17、18 世纪戏剧的金科玉律（参《西方戏剧·剧场史》上册，页 143 及下和 230；《欧洲文论简史》，前揭，页 70 以下）。

第五，古典主义戏剧把古希腊罗马时期的戏剧奉为典范，其作品的故事和人物大都采自古代传说或古代的文学艺术作品，只不过他们关心的不是历史，而是表达自己的社会思想，如高乃伊的《贺拉斯》（1640 年）、拉辛的《安德罗马克》（1667 年）、《费德尔》、莫里哀的《悭吝人》（或《吝啬鬼》）和《斯卡潘的诡计》（参宋宝珍，《世界艺术史·戏剧卷》，页 110、112－114、118 及下和 121）。

（一）法国

古典主义理论的成熟得益于法国戏剧的崛起。早在 1550 年左右，所有罗马的著名剧作家的作品均在法国广为流传。1572 年以后，古典主义"三统一"的思想在法国剧坛上的影响已经

相当大。1610 年，法国采用意大利式布景。1625 至 1636 年，法国戏剧起飞，有 3 个原因：经济资助，鼓励有古典主义思想的作家创作戏剧；建剧场；设立法兰西学院，作为法国文学评论的仲裁。古典主义剧作家主要对象是宫廷内的观众。高乃依、拉辛和莫里哀分别代表法国古典主义的兴起、繁荣和衰落（参《西方戏剧·剧场史》上册，页 167、224 和 231 以下）。

如上所述，古典主义重视并遵循艺术规则。例外的是高乃伊的《熙德》。对于高乃依来说，《熙德》的上演是个分水岭：之前，高乃依蔑视博学批评家交待的规则，如《克里唐特尔》（*Clitandre*）的前言、《寡妇》（*La Veuve*）中的致读者、《下一个》（*La Suivante*）的献诗，甚至挑战博学批评家，如《梅黛》（*Médée*）的前言；之后，高乃依向博学批评家做出相当大的让步，如《贺拉斯》（*Quintil Horatian* 或 *Horace*）、《西拿》（*Cinna*）和《波利耶克特》（*Polyeucte*）。在《论剧诗》（*Discours sur le Poème Dramatique*）和《检视》（*Examens*）中，高乃依"从自己的剧作中总结出新的规则和法国现代戏剧艺术的律条"［福马洛利（Marc Fumaroli）语］。壮年时期，高乃依才灵活地接受自迈雷起法国批评界崇尚的三一律，甚至还引入"危难统一"的概念（参《世界艺术史·戏剧卷》，页 109；贝西埃等主编，《诗学史》上册，页 318 及下）。

高乃依把他早年创作喜剧和正剧（悲喜剧）的经验用来改写小塞涅卡的《美狄亚》（1635 年）。为了把小塞涅卡的《美狄亚》改造成值得表演的剧本，高乃依进行了一些技术变革：完全取消了歌队；用非正式的谈话替代原来朗诵式的开场白，大大增加对话的分量；丰满老角色，增加新角色；由于采用两条线索平行发展的方法，情节变得更加复杂，其最终的灾难似乎不是命运或者意志不可避免的产物，而是人物以及偶然事件相互纠缠的

结果。在主题方面的主要创新在于把古典肃剧材料现代化：把主题转到了年轻人恋爱的喜剧因素上，于是悲剧的主题变成了一个年轻人从老年人那里赢得年轻女性芳心的喜剧。尽管如此，高乃依的《美狄亚》中仍然包含着小塞涅卡《美狄亚》中非常著名的段落，如：

> 奶妈：你的祖国恨你，你的丈夫背信弃义；
> 在这样一场大转折中，你剩下了什么？
> 美狄亚：我自己（高乃依，《美狄亚》，行319-320，
> 见《罗马的遗产》，页320及下）。

对比两个作品里的回答，不难发现，高乃依笔下的"我自己"保留了小塞涅卡笔下的"美狄亚最优秀"的核心内容。

从戏剧的主题来看，高乃依的《熙德》（1637年上演）延续了小塞涅卡《美狄亚》和维加《羊泉村》的传统。剧本的主人公一般是被侮辱者或者是被侮辱的家庭的成员。为了维护自尊或家庭的荣誉，主人公的任务就是复仇。为了复仇，主人公甚至牺牲个人的幸福，不能结婚，如《熙德》里的堂·罗德里格兹（Don Rodrigue）和齐美涅（Chimene）（参《罗马的遗产》，页316）。

拉辛与高乃依的经历不同。当拉辛开始创作戏剧的时候，关于规则的讨论基本结束。拉辛的贡献就在于非常自如地将业已成熟的古典主义戏剧理论付诸实践。拉辛的古典主义戏剧观点散见于他的作品中。除了回击别人的批评，如《亚历山大》（Alexsandre）、《安德罗马克》（Andromaque）和《菲德拉》（Phèdre，1677年）的前言，拉辛更限于借反对高乃依的机会，强调他对古代典范的忠诚，强调他的戏剧作品符合大部分古代诗学文章的

要求。譬如，拉辛在《贝蕾妮斯》（*Bérénice*）中强调逼真，在《布里塔尼居斯》（*Britannicus*）中强调情节简练与时间的统一，在《伊菲革涅娅》（*Iphigénie*）里强调怜悯与恐惧，在《安德罗马克》里强调人物的平凡，甚至在《菲德拉》里自诩比欧里庇得斯更忠实于规则（参贝西埃等主编，《诗学史》上册，页320以下）。只不过拉辛效法的典范和忠实的规则多半是古希腊的，而不是古罗马的。

法国喜剧诗人莫里哀（1622-1673年）比拉辛更加尖锐地批评高乃依，如《情怨者》（*Les Fâcheux*）的前言。不过，莫里哀还是坚守古典主义戏剧理论。譬如，在《〈太太学堂〉批评》（*La Critique de l'Ecole des Femmes*，1663年）里，莫里哀提出自己的要求："当您刻画普通人时，则应遵循真实的原则"。更为重要的是，莫里哀效仿的不是古希腊戏剧，而是古罗马戏剧，如《吝啬鬼》（*L'Avare* 或 *The Miser*，1668年）。尽管在思想意义和艺术价值方面，莫里哀的《吝啬鬼》已经大大地超越了古罗马谐剧诗人普劳图斯的《一坛金子》，可是莫里哀的《吝啬鬼》改编自《一坛金子》：不仅有类似的情节，而且都采用夸张、巧合等手法营造喜剧气氛。穷人欧克利奥因为吝啬而冷漠和多疑，但不像高利贷者阿尔巴贡（Harpagon），因为吝啬而泯灭人性，既损人（虐杀亲情和女儿的爱情），又自虐（虐杀自己的爱情），完全沦为金钱的奴隶（参贝西埃等主编，《诗学史》上册，页322及下；郑传寅、黄蓓，《欧洲戏剧文学史》，页165以下）。

（二）英国

像文艺复兴运动一样，古典主义迅速蔓延到欧洲各国。1660年英国王室移植法国古典主义戏剧，采用意大利的演出模式和古典主义的戏剧理论。其中，锡德尼与琼森（Ben Jonson）脱颖而出。锡德尼的《为诗辩护》（*Apologie de la Poésie*，*An Apology for*

Poetry 或 *The Defence of Poesy*）是英国古典主义文学批评的第一部
重要论著。琼森翻译（trānslātiō）过贺拉斯的著作《诗艺》
（*The Art of Poetry* 或 *Letters to Piso*），曾写过《诗艺》的评论性文
章，不过现在已经失佚（参《西方戏剧·剧场史》上册，页
183；贝西埃等主编，《诗学史》上册，页 295）。

英国古典主义高潮时期的代表人物是蒲伯。蒲伯继承并发扬
法国布瓦洛的古典主义文论，以诗体的形式写作 3 卷《批评短
论》，主要阐述自然和艺术的关系。蒲伯认为，"对文艺的批评
与判断，首先遵循自然，依照自然的法则"（《批评短论》卷一，
行 72-73），"摹仿自然就是摹仿古代准则"（《批评短论》卷一，
行 39-40），这是与贺拉斯的《诗艺》一脉相承的。不过，尽管
蒲伯把古希腊、罗马的作家、作品奉为艺术的最高典范，可他还
是热爱"巧智"，向罗马人（指贺拉斯）挑战，具有某种现实主
义的意味。这是英国古典主义与法国古典主义的区别（参《欧
洲文论简史》，前揭，页 101 以下）。

英国古典主义后期的代表人物是约翰生（Samuel Johnson，
1709-1784 年）。约翰生写有《诗人传》（*Lives of the Poets*，1779-
1781 年）、《〈莎士比亚戏剧集〉序言》（*Preface to the Plays of
William Shakespeare*，1765 年），创办《漫游者》（*The Rambler*，
1750-1752 年）、《懒散者》（*The Idler*，1758-1760 年）等刊物。
约翰生的文艺观点基本反映古典主义的原则，并发展了古典主义
的类型说。不过，约翰生比蒲伯更加重视现实（参《欧洲文论
简史》，前揭，页 103 以下）。

（三）意大利

18 世纪，意大利阿尔菲耶里（Vittorio Amedeo Alfieri，1749-
1803 年）在古典题材中融入社会意识，以古典形式表现自由、
平等、责任心等社会价值观问题，如他的悲剧《安提戈涅》

（*Antigone*，1783 年）、《奥瑞斯特》（*Oreste*，1783 年）、《阿伽门侬》（*Agamennone*，1783 年）、《屋大维娅》（*Ottavia*，1783 年）、《索福尼斯巴》（*Sofonisba*，1789 年）、《提摩里昂》（*Timoleone*，1783 年）、《安东尼与克娄巴特拉》（*Antonio e Cleopatra*，1774 - 1775 年）、两个关于布鲁图斯的剧本（*Bruto Primo*，1789 年；*Bruto Secondo*，1789 年）、《玛丽·斯图亚特》［*Maria Stuarda*，1788 年，已是一个可敬的题材，首次由蒙克莱田（Montchrétien）将其写成剧本］、《帕齐家族的阴谋》［*La Congiura de' Pazzi*，1788 年，描写刺杀美第奇（Lorenzo de' Medici）的一次著名阴谋］、《腓力普》（*Filippo*，1781 年）和一个写西班牙的腓力普二世（Filippo II）与堂·卡洛斯（Don Carlos）的剧本（参《西方戏剧·剧场史》上册，页 188；《罗马的遗产》，页 321）。

（四）德国

值得注意的是德国古典主义。德国古典主义的先锋是戈特舍德（Johann Christoph Gottsched，1700 - 1766 年）。戈特舍德雄心勃勃地改革戏剧理论：一方面与巴洛克风格决裂，另一方面把目光投向古典作家，尤其重视贺拉斯的著作。在当代范式方面，戈特舍德十分推崇法国古典主义，不仅翻译（trānslātiō）和引用法国古典主义作品，而且还模仿法国古典主义戏剧，创作《正在死去的加图》（Der Sterbende Cato 或 *The Dying Cato*，1731 年）。在《批判诗学》（*Kritische Dichtkunst*，全称 Versuch einer Kritischen Dichtkunst für die Deutschen，1730 年）里，戈特舍德高度评价法国古典主义：“现在法国人之于我们所处的地位，正如以前希腊人之于罗马人一样”（参《西方戏剧·剧场史》上册，页 285；贝西埃等主编，《诗学史》上册，页 426）。

然而，德国剧作家很快抛弃了法国古典主义戏剧。譬如，启蒙主义剧作家莱辛模仿比古典主义更加自由的英国戏剧，属于改

良的古典主义。又如，歌德、席勒推波助澜的狂飙突进运动是古
典主义的反叛（参《西方戏剧·剧场史》上册，页288）。此
外，即使是在魏玛时期，歌德、席勒创作的古典主义也不再是法
国古典主义模仿的古罗马戏剧，而是直接模仿古罗马戏剧的典
范：古希腊戏剧。1827年4月1日，歌德指出：

> 要学习的不是同辈人和竞争对手，而是古代的伟大人
> 物，尤其是要学习古希腊人。①

歌德对古希腊的兴趣源于他的意大利之旅。1786年，歌德
离开魏玛，到意大利游历，研究古希腊、罗马艺术。1788年回
国后，歌德的志趣从宫廷政治转向文艺创作，而且摈弃狂飙突进
运动，开始赞同温克尔曼（Johann Joachim Winkelmann，1717－
1768年）的文艺观点和欣赏古典主义。在《雅典卫城的山门》
（Les Propylées）里，歌德强力肯定规则和理论的重要性，捍卫严
格的古典主义。在《格言与思考》（Maximen und Reflexionen）
里，歌德甚至建议："愿希腊罗马文学的学习永远保留其最高文
化之基础的地位"。更为重要的是，歌德按照古典主义进行戏剧
创作，先后写作《伊菲革涅娅在陶里斯》（Iphigenia in Tauris；
1787年）、长篇诗剧《浮士德》（1773-1775年初稿；1808-1832
年定稿）等杰出的剧作（参贝西埃等主编，《诗学史》上册，页
438；《世界艺术史·戏剧卷》，页146以下）。

与歌德具有共同艺术见解的是席勒："志向一致"（歌德，
1827年10月7日）和"兴趣相同"（歌德，1828年12月16

① 见爱克曼（J. P. Eckermann，1792-1854年），《歌德谈话录》（Gespräche mit
Goethe），朱光潜译，北京：人民文学出版社，1997年重印，页129。

日），都认为"古典的"是"健康的"（歌德，1829 年 4 月 22
日；1830 年 3 月 21 日）或"素朴的"（参爱克曼，《歌德谈话
录》，页 157、177、188 和 221）。

歌德、席勒吸收古典戏剧的精神，创作一些古典风格的剧作
（参李道增，《西方戏剧·剧场史》上册，页 292）。他们把新的
背景与古典肃剧中的神话结合了起来：希腊和罗马的历史、《圣
经》和东方的编年史，近代早期欧洲本身的政治传说也越来越
多但又恰如其分地被搬上舞台。其中，席勒著有《堂·卡洛斯》
（*Don Carlos*，1787 年上演）、《阴谋与爱情》（*Kabale und Liebe*，
1783 年上演）、《瓦伦斯坦》（*Wallenstein*，1798–1799 年上演）、
《玛丽·斯图亚特》（*Maria Stuard*，1800 年上演）、《威廉·退
尔》（Wilhelm Tell，1804 年）和一部未竟之作《德米特里乌斯》
（*Demetrius*，1804–1805 年，恐怖的伊凡的儿子）。席勒把 16、17
世纪欧洲作为戏剧的主要背景，并在很大程度上确定了德国古典
主义戏剧的发展方向。此外，歌德著有《哀格蒙特》（*Egmont*，
1788 年上演）。后来，浪漫主义剧作家克莱斯特也写有这类题材
的戏剧，如《洪堡亲王》（*Prinz Friedrich von Homburg*，1811 年
上演，1821 年发表）。①

在古典戏剧的演出方面，歌德对舞台演出提出一些严格的
规范，如演员的挑选（1825 年 4 月 14 日）、培养（1825 年 3
月 22 日）、剧本的写作（1828 年 10 月 20 日和 1829 年 2 月 4
日）与选用（1826 年 7 月 26 日）、剧院管理（1826 年 7 月 26
日）等（参爱克曼，《歌德谈话录》，页 68 以下）。歌德要"把
塑造一幅幅和谐优美的画面与充满智慧的台词结合起来，把观

① 参詹金斯，《罗马的遗产》，页 321 及下；芬利，《希腊的遗产》，页 142；余
匡复，《德国文学史》，上海：上海外语教育出版社，1991 年，页 278。

众带到一个理想美的境界中去"。此外，歌德用非同一般的方法演戏。譬如，在演出泰伦提乌斯的戏《两兄弟》时，歌德就采用了半个面具（参《西方戏剧·剧场史》上册，页293）。

尽管德国古典主义戏剧的典范是古希腊戏剧，可是古罗马戏剧——尤其是小塞涅卡的肃剧——的幽灵仍然在德国古典主义戏剧作品中徘徊。譬如，在《强盗》（*Die Räuber*，1781年上演）的开篇，席勒像小塞涅卡一样采用异常的夸张手法，让剧中人发出最后的怒吼：

> 弗朗茨（Franz）：哈，除了那之外，你还知道什么？再想想看，死亡、天堂、永恒、诅咒，所有这些都取决于你的嘴巴，此外还有别的吗？
> 摩西（Moser）：此外再无长物。
> 弗朗茨：毁灭！毁灭（见《罗马的遗产》，页323）！

总体来看，17世纪和18世纪上半叶，古典主义戏剧以古希腊、古罗马戏剧为楷模，遵守"三一律"，沿袭5幕的结构，弘扬理性，具有贵族倾向。不过，这些倾向后来受到18世纪下半叶启蒙主义戏剧家和19世纪浪漫主义戏剧家的批判（参《欧洲戏剧文学史》，页131以下）。

四、启蒙主义戏剧时期古罗马戏剧的批评与改良

18世纪，随着启蒙运动的兴起，古罗马戏剧和古典主义戏剧受到法国启蒙主义剧作家的批评，不过得到德国启蒙主义戏剧家莱辛的维护。

譬如，伏尔泰（Voltaire，1694-1778年）批判古罗马戏剧（参《西方戏剧·剧场史》上册，页234；《欧洲文论简史》，前

揭，页147以下）。伏尔泰认为，在性格发展方面，泰伦提乌斯的《两兄弟》违背自然，而莫里哀的《丈夫学堂》（*L'École des Maris*，1661年）是从诡计本身产生出来的性格变化，显得逼真和自然。而1768年1月1日莱辛在谈论罗曼努斯（Romanus）的《两兄弟》时针锋相对地指出，戏剧家应该美化地摹仿自然。莱辛首先援引伏尔泰的话，然后开始批判伏尔泰。1768年1月5日莱辛又指出，伏尔泰的批评是错误的，因为得墨亚虽然表面上完全改变了一贯的看法，开始按照弥克奥的准则行事，但是从两兄弟的对话（泰伦提乌斯，《两兄弟》，幕5，场9，行27-34）可以看出，实际上这只是暂时的克制，并利用这种一时的克制嘲讽弥克奥。莱辛进而认同4世纪罗马语法学家多那图斯对泰伦提乌斯《两兄弟》的评论。最后莱辛指出，泰伦提乌斯是无可挑剔的，因为泰伦提乌斯把一切都安排得很出色，每一步他都仔细地注意自然与真实，在最小的转变中，他都注意各种细微差别。1768年1月8日莱辛再次指出，得墨亚口头上表示克制，但是并没有心悦诚服，因为他的声调充满厌恶和埋怨，因为他的面部表情似乎只是违心的微笑（参莱辛，《汉堡剧评》，页357以下）。

伏尔泰的《论叙事诗》纠正了古典主义理论的一些偏向。伏尔泰明确指出，尽管自从文艺复兴以来，古代希腊、罗马的典范"在某种程度上已将所有的欧洲人联合起来，……并为所有各民族创造了一个统一的文艺共和国"，可各国在这些领域中"引进了各自的特殊的欣赏趣味"，而这些不同趣味又是不同国别的作家所决定的。因此，伏尔泰揭露批评界的积习，反对束缚艺术的戒律（参《欧洲文论简史》，前揭，页148及下）。

尽管如此，伏尔泰还是充分肯定了法国古典主义和古罗马戏剧。譬如，伏尔泰认为，在优雅方面拉辛胜过莎士比亚，从而肯

定法国古典主义［《关于英国的通讯》（*Lettres Philosophiques sur les Anglais*，1733 年；*Letters on the English*，1778 年)］。又如，伏尔泰从作品要成熟的角度肯定拉辛和布瓦洛，肯定贺拉斯和维吉尔的成熟，甚至断定罗马文学的地位高于希腊文学［《路易十四的年代》（*The Age of Louis XIV*，1751 年），参《欧洲文论简史》，前揭，页 148］。

法国启蒙主义戏剧家狄德罗（Denis Diderot，1713-1784 年）也旗帜鲜明地批评古罗马戏剧。狄德罗不仅写作严肃的戏剧《私生子》（*Le Fils Naturel*，1757 年）和介于严肃的戏剧与喜剧之间的《家长》（*Le Père de Famille*，1758 年），而且还著有文艺理论作品《论戏剧诗》（*Discours sur la Poesie Dramatique*，亦译《论戏剧艺术》，1758 年)、《和多华尔的三次谈话》或《关于·私生子·的谈话》（*Les Entretiens sur Le Fils Naturel*，1757 年）等。狄德罗认为，在文艺领域中，戏剧最能发挥教育作用，给资产阶级启蒙运动服务，主张打破古典主义的清规戒律，创建新剧种：市民剧。市民剧须诉诸普遍人性：善，须尽量接近自然，大胆地触及现实生活，提倡写"严肃剧"，包括严肃的喜剧和严肃的悲剧（《论戏剧诗》，参《狄德罗美学论文选》，前揭，页 132 以下)。狄德罗认为，严肃的关键在于人物性格的描写，而人物的性格取决于他们的处境：人物的处境由人物的"家庭关系、职业关系和友敌关系等形成的"（关于《私生子》的谈话，第三次谈话，参《狄德罗美学论文选》，前揭，页 93 以下；《欧洲文论简史》，前揭，页 154 以下)。在这方面，狄德罗指责泰伦提乌斯的《自责者》（即上文中的《自我折磨的人》)。狄德罗认为，泰伦提乌斯用谐剧体裁表现类型，这是犯错误。

他的《自责者》表现一位父亲由于做出过分苛待自己

儿子的粗暴决定而感到伤心，并因此对自己采取了一系列惩罚措施：节衣缩食，断绝一切社交往来，解雇佣人，亲手经营土地。人们甚至可以说，象这样的父亲是不存在的（见莱辛，《汉堡剧评》，页443）。①

德国启蒙主义戏剧家莱辛继续批判古典主义。在《关于当代文学的通讯》（Briefe, die Neueste Literatur betreffend, 1759 - 1765年）里，莱辛主张建立民族戏剧，反对戈特舍德把法国布瓦洛的《诗的艺术》奉为德国民族文学的理论指针。在《拉奥孔》（Le Laocoon, 1766 年）里，莱辛用小塞涅卡的肺呼吸，并发出了最后的怒吼，主张激情，这是同温克尔曼主张师法古希腊的"宁静"针锋相对的，这也是对贺拉斯《诗艺》里诗画一致的观点的批判。在《汉堡剧评》（Dramaturgie de Hambourg, 1767 - 1769年）里，莱辛主张建立市民剧，为德国民族文学开路。这些都是和狄德罗一脉相承的（参《欧洲文论简史》，前揭，页162）。

与狄德罗不同的是，莱辛比较维护古罗马戏剧。譬如，1768年3月4日在谈论法国戏剧家狄德罗《私生子》时，莱辛辩护说，首先，假如泰伦提乌斯应该受到指责，那么泰伦提乌斯的典范米南德更应该受到指责，因为米南德是这个性格的首创者，他刻画的人物更类型化。此外，莱辛还称引西塞罗对悲哀本质比较准确的解释（《图斯库卢姆谈话录》卷三，章12，节27，参LCL 141，页258 及下），反驳狄德罗关于泰伦提乌斯笔下自责者的行为奇怪论，因为自责者苛待自己不仅仅是因为悲伤，还因为古希腊罗马人熟悉农活，有亲自动手耕作的习惯（参莱辛，《汉

① 比较：关于《私生子》的谈话，第三谈话，见《狄德罗美学论文选》，前揭，页96。

堡剧评》，页 442 以下）。

在认同古罗马戏剧方面，1768 年 3 月 11 日莱辛在谈及喜剧人物的名字时援引多那图斯谈及泰伦提乌斯《两兄弟》的话，说明取名的普遍性：

> 人物的名字至少在喜剧里必须有其根据和词源；自由地虚构题材的作家，给他的人物取一个不相符的名字，或者扮演一个与他的名字相矛盾的角色，都是不合理的。因此，忠实的奴隶叫帕尔墨诺（Parmeno，忠实的伙计），不忠实的人叫叙鲁斯（Syrus，叙利亚人），或者叫格塔（Geta，原译"盖塔"；基提人），士兵叫特拉索（Thraso，勇士），或者叫珀勒蒙（Polemon，战士），青年叫潘菲卢斯（Pamphilus，情爱者），已婚妇女叫弥里娜（Myrrhina，桃金娘），男孩子按其味道叫斯托拉克斯（Storax，美味胶），或者按其参与竞技和演戏叫马戏（Circus，原译"契尔库斯"）等等。如果作家给他的人物取个与其性格相反的名字，这就是作家最大的错误了。当然，嘲笑性的谐音词除外，如普劳图斯作品里的经济人叫米沙居里德斯（Misargyrides，恨钱者，原译"米萨吉里德斯"）（见莱辛，《汉堡剧评》，页 456 及下）。

詹金斯（原文）甚至认为，即使是莱辛的《拉奥孔》也用小塞涅卡的肺呼吸。也就是说，莱辛的《拉奥孔》里的精神是小塞涅卡的（参《罗马的遗产》，页 323）。

德国启蒙主义剧作家莱辛也比较维护古典主义戏剧。只不过莱辛维护的不是法国的古典主义戏剧。莱辛认同的首先是包括古罗马戏剧在内的古典戏剧。1767 年 10 月 6 日，莱辛指出，法国人听任规则摆布，而古代人重视规则，因为古人的第一条规则是

行动整一律，时间和地点的整一律只是行动整一律的延续，所以对于时间和地点的整一律要求并不严格。而法国人把时间和地点的整一律视为一个行动的表演本身不可缺少的必需品。

其次，莱辛也认同英国的伪古典主义戏剧。1767年5月22日，莱辛在指出"开场白表现了戏剧的最高尊严，它把戏剧视为法律的补充"以后，称赞英国戏剧家把闭幕词写成应用文，与此同时还指出，普劳图斯采用闭幕词讲述第五幕当中容纳不下的全部"解"。而18世纪上半叶的英国"伪古典主义悲剧"大体遵循"三一律"，模仿古希腊、古罗马肃剧创作的流派（参莱辛，《汉堡剧评》，页39、42和241及下；《欧洲戏剧文学史》，页179）。

此外，莱辛在为莎士比亚辩护时还高度认同西班牙戏剧家维加的观点：把喜剧和悲剧掺杂在一起，把小塞涅卡和泰伦提乌斯融为一体，是可以的，因为观众宁愿看这种一半严肃、一半滑稽的作品（莱辛，1767年12月29日，参莱辛，《汉堡剧评》，页352及下）。

尽管古典主义戏剧遭到启蒙主义戏剧家的批评，可启蒙主义戏剧家并没有完全脱离古典主义戏剧。譬如，伏尔泰借用古典主义的艺术形式（伏尔泰的戏剧，特别是悲剧，大都遵循"三一律"，而且采用诗的语言）创作启蒙主义的悲剧，利用古典主义风格的戏剧去传递启蒙主义思想，把宗教迷信和专制政权当成攻击目标。伏尔泰的戏剧题材广泛，古希腊罗马神话、历史以及民间的故事传说都可以入悲剧的题材，如《俄狄浦斯》（*Oedipus*）、《布鲁图斯》（*Brutus*）和《恺撒之死》（*The Tragedy of Julius Caesar*）（参《世界艺术史·戏剧卷》，页129；《欧洲戏剧文学史》，页203）。

更为明显的是德国启蒙主义戏剧家莱辛。莱辛虽然反对法国式

古典主义，但是并不反对古典主义戏剧中的传统色彩，并不否定古代范式和亚里士多德的诗学思想。莱辛既重视艺术的规则，又重视艺术的天才。通过对古代规则的重新思考和诠释，莱辛扩大了古典主义的趣味。在这方面，莱辛不惜放弃整一性，接受舞台上打耳光的事情发生，或取材于现代生活的一些主体、西班牙风格和全部莎士比亚（参贝西埃等主编，《诗学史》上册，页432及下）。

可见，启蒙主义戏剧只是古典主义戏剧的改良。不过，总体来看，随着启蒙主义戏剧家伏尔泰创作感伤戏剧，莱辛创作市民剧，古典主义戏剧走向衰落（参《西方戏剧·剧场史》上册，页235）。

五、浪漫主义戏剧时期古罗马戏剧的批评与反叛

19世纪前半叶，浪漫主义是反古典主义的（参《西方戏剧·剧场史》上册，页309）。继启蒙主义戏剧家批评和改良古典主义戏剧之后，浪漫主义戏剧家更加尖锐地批判古典主义戏剧。譬如，德国浪漫主义作家施勒格尔（August von Schlegel，1767-1845年）批判小塞涅卡的剧作：

> 无可比拟的豪华与干瘪，性格和行动都不自然，违反了合宜原则，因此缺少戏剧效果。我相信，这些剧本根本就是给修辞学用的，而不是用来表演的。[1]

尽管如此，可前浪漫主义戏剧和浪漫主义戏剧还是受到了古罗马戏剧的影响。譬如，小塞涅卡笔下具有自我意识的恶棍尼禄

[1]　见《戏剧艺术与文学史讲义》（*Über Dramatische Kunst und Literatur*，1809-1811年），约翰·布莱克（John Black）译，伦敦，1846年版，页211。

式的人物仍然出现在前浪漫主义戏剧中，如席勒《强盗》中的摩尔（Karl von Moor）："我擅长的就是报复，复仇是我的职业"（《强盗》，幕2，场3）。只不过摩尔既是欺骗者，也是被欺骗者。[①] 摩尔复仇的对象是比他还恶劣的兄弟，毕竟他本人还是肯定廊下派道德的。

达到一种纯粹的意志世界，这是英雄与恶棍的共同理想："如果他愿意，卡洛斯不会和'必须'发生任何关系"（席勒，《堂·卡洛斯》，幕1，场5）。为了追求这个目标，甚至瓦伦斯坦也会用小塞涅卡笔下阿特里乌斯的口气讲话：

> 但在我化为虚空之前，在我如此卑微地死去之前，我，这样一个曾经有过如此辉煌开头的人，要乘世界用那些每天都在出现和死去的可怜虫把我弄糊涂之前，让现在和未来的世界都带着仇恨记住我这个名字，让弗里德兰成为每一个可怕行动的记号（《瓦伦斯坦之死》，幕1，场7，见《罗马的遗产》，页324及下）。

歌德认为，个人主义的自我是魔鬼式的，累赘的，注定要灭亡。歌德写作《浮士德》（Faust，属于古典主义戏剧，但具有浪漫主义色彩），试图把可怕的个人主义从自我诅咒中解救出来。可是，歌德的努力是徒劳的，甚至是有害的，因为他努力的结果却是将可怕的个人主义推向虚无主义。

德国浪漫主义剧作家克莱斯特遵循古罗马小塞涅卡的肃剧传统，写出《彭特西勒娅》（Penthesilea，1808年）。其中，克莱斯

① 参米德尔顿（Christopher Middleton）编，《歌德全集》（Goethe's Collected Works）卷五，纽约，1983年，页598。

特将传统爱情与英雄荣誉的冲突推到前所未有的血腥地步，结果是女主人公毁伤并杀死她的情人，陷入紧张症的恐怖之中（《彭特西勒娅》，幕23）。女主人公本人顽固地保持孤立，最后通过某种纯粹意志的实现而死去（《彭特西勒娅》，场24）。詹金斯认为，就其把无限悲哀作为心灵的高尚行动一点来说，克莱斯特与小塞涅卡的幻想关系更为密切。小塞涅卡说：

> 这就是尤诺的生命，那时，宇宙毁灭了，众神混杂，自然一度停止存在，他安息了，退回到他的心灵深处。这正是智者所为……（《道德书简》卷九，封16）。[①]

在奥地利剧作家格里尔帕尔策尔（Franz Grillparzer，1791-1872年）的剧本《美狄亚》里，美狄亚自豪地宣称："我还是美狄亚"（《美狄亚》，幕4）。这句话显然是模仿前人的："我还是安东尼"（《安东尼与克娄巴特拉》，幕3，场13，行92-93）或者"我仍然是马尔菲女伯爵"［约翰·韦伯斯特尔（Johann Webster，约1580-1634年），《马尔菲女伯爵》（*The Duchess of Malfi* 或 *The Tragedy of the Dutchesse of Malfy*，1612-1613年），幕4，场2，行139］，甚至还有高乃依笔下美狄亚的回答"我自己"，但归根结底还是可以追溯到小塞涅卡的《美狄亚》："美狄亚最优秀"。T. S. 艾略特认为，这些仿作的修辞方式建立在特殊的廊下派式或至少是小塞涅卡式的美学基础上，强调的是戏剧化的自我坚忍（参《罗马的遗产》，页316）

法国浪漫主义先驱史达尔夫人（Germaine de Staël，1766-

① 引文有改动，如将"朱诺"改为"尤诺"，将《书信》改为《道德书简》。见詹金斯，《罗马的遗产》，页326。

1817 年）批判古典主义止于理性、箴言和学究气息。司汤达
（Stendhal，1783 - 1842 年）在《拉辛与莎士比亚》（*Racine and Shakespeare*，1823 年和 1825 年）里批判古典主义里那些束缚自由想象的清规戒律。雨果（Victor Marie Hugo，1802 - 1885 年）在《〈克伦威尔〉的序言》里指责古典主义戏剧厚此薄彼：重视自然和现实事物中的"崇高优美"，而轻视"滑稽丑怪"。雨果客观地指出，在基督教道德净化的作用下，艺术家从古代的理想世界走向现在的真实世界，审丑艺术也从古代的幼稚阶段发展到现在的成熟阶段：崇高优美用来表现灵魂经过基督教道德净化以后的真实状态，而滑稽丑怪则用来表现人类的兽性。值得注意的是，法国浪漫主义作家雨果并不排斥古典主义戏剧，而是强调古典主义戏剧中的叙事诗性质，世俗性，即现实主义因素。[①]

六、现实主义戏剧时期古罗马戏剧的羽化

从 19 世纪开始，出现现实主义戏剧。在西方，无论是斯坦尼拉夫斯基（Konstantin Stanislavsky，1863 - 1938 年）演剧体系（辩证唯物主义哲学，强调实践，不断地进取、探索和革新）还是布莱希特（Bertolt Brecht，1898 - 1956 年）戏剧体系（叙事剧或史诗剧，马克思主义哲学，陌生化或间离效果），都与古典戏剧或古典主义戏剧扯不上多大的关系。即使古罗马戏剧的影响仍然存在，也已经羽化，难以发现（参《世界艺术史·戏剧卷》，页 202 以下；《西方戏剧·剧场史》上册，页 350 及下）。

譬如，在戏剧创作方面，19 世纪俄罗斯杰出的现实主义剧作家格里鲍耶陀夫（Aleksandr Griboyedov，1795 - 1829 年）创作

① 参雨果，《论文学》，柳鸣九译，上海：上海译文出版社，1980 年，页 30 以下；《欧洲文论简史》，前揭，页 222 和 234。

的喜剧《智慧的痛苦》或《聪明误》(*Woe from Wit*, 1822－1825
年) 虽然属于伟大的现实主义作品, 但是保留了古典主义的某
些传统特点 (参《西方戏剧·剧场史》上册, 页 345;《欧洲文
论简史》, 前揭, 页 374)。

在戏剧理论方面, 法国圣伯夫 (Charles Augustin Sainte-
Beuve, 1804－1869 年) 的《文学家肖像》(*Portraits Littéraires*,
1862－1864 年) 侧重于已故的法国作家布瓦洛、拉辛、莫里哀、
狄德罗等的评价。而在《什么是古典作家》(*What is a Classic*?
1859 年) 里, 圣伯夫列举古罗马以来关于古典作家的界说。法
国丹纳 (Hipplyte Adolphe Taine, 1828－1893 年) 的 4 卷《英国
文学史》(*Histoire de la Littérature Anglaise*, 1864－1869 年) 贬抑
古典主义 (参《欧洲文论简史》, 前揭, 页 333 及下和 340)。

七、先锋派戏剧时期古罗马戏剧的重生

但是, 在 20 世纪, 古罗马戏剧重新受到追捧。譬如, 小塞
涅卡的肃剧被某些先锋派视为戏剧之源。其中最著名的是阿陶德
(Antonin Artaud, 1896－1948 年)。阿陶德曾把小塞涅卡欢呼为
"历史上最伟大的肃剧作家", 而且确实是一个残忍派戏剧的先
驱者, 最优秀的 "创作榜样"。阿陶德出奇地崇拜小塞涅卡的肃
剧《提埃斯特斯》。在失传的《坦塔勒的请求》(*Le Supplice de
Tantale*, 1933 年) 中阿陶德还写下了对小塞涅卡的致敬词。尽
管阿陶德特别反对小塞涅卡那种曾经给人灵感的华丽的朗诵体文
风, 可是小塞涅卡似乎为他的原创提供了某些复原的动力: "在
有序地讲话之外, 我分明听到了混乱力量恶意的议论"。[1]

[1] 参见《选集》(*Selections*, 选译自法文 *Œuvres Completes*), 维乌尔 (Weaver)
译, 宋塔 (Susan Sontag) 编, 纽约, 1976 年, 页 307; 詹金斯,《罗马的遗产》, 页
326。

可是从长时段来看，似乎来自小塞涅卡传统的东西在现代戏剧舞台上变成了另一个层次的东西。"就好像把傲慢的自我推向成功的唯我论一样，完成的同时也意味着毁灭"，这是具有讽刺意义的。譬如，贝克特（Samuel Barclay Beckett，1906-1989 年）笔下的哈姆（Hahm）说：

难道还有什么灾难……比我经历的更严重吗？[1]

这句话的最终来源则是小塞涅卡写的台词："我们所经历的痛苦无以复加"（《阿伽门侬》，行 692）。詹金斯认为，哈姆的话语包含着痛苦和小塞涅卡式自我实现之间的竞争。这种话语的扩张显示了思想的贫乏，因为这种扩张的话语是"黑暗式的明亮，然后是彻底的黑暗"。

又如，埃森斯坦因（Сергей Михайлович Эйзенштейн 或 Sergei M. Eisenstein）的电影《伊凡雷帝》（*Ivan Groznyy* 或 *Ivan the Terrible*）第二部，伊凡（Ivan）向波雅尔贵族们宣布："我将是'恐怖的'。"这句话是谈论自己的，而且是想象的。在讲话人的心里，讲话人的名声已经提前存在。讲话人的这种口吻及其折射的人物心理完全可以追溯到小塞涅卡的《美狄亚》：

奶妈：美狄亚……

美狄亚：我

奶妈：美狄亚……

美狄亚：将成为我自己（见《罗马的遗产》，页 302 及下）。

① 见贝克特，《尾声》（*The End*），纽约，1958 年，页 2；詹金斯，《罗马的遗产》，页 327。

可见，伊凡同美狄亚一样，自我意识膨胀，野心勃勃，难以遏制。不同的是，美狄亚的自我意识是被逼出来的，而伊凡就是尼禄式的极权主义者。

当然，20世纪小塞涅卡的肃剧也受到批评。譬如，T. S. 艾略特（T. S. Eliot）把小塞涅卡与雅典先驱进行不够公平的比较：

> 小塞涅卡剧本人物的行动……就像一帮坐成半圆形的歌手一样，每人都轮流完成他的"人物"，或者像在一场闲聊、演唱中一样，背诵歌词和台词。如果是希腊的观众的话，我怀疑他们能否坚持听完《疯狂的海格立斯》的前300行。[①]

不过，詹金斯辩护说：

> 这类批评不免有缺乏想象力的危险。在20世纪的戏剧中，小塞涅卡所以受到特别注意，正是因为他戏剧技巧的严肃性。彼得·布鲁克（Peter Brook）赞扬他"把戏剧从场景、服装、舞台动作、姿势和事实中解放出来"。换句话说，他所肯定的，正是艾略特讽刺的，"剧本所要求的，不过是一帮像树桩一样戳在那里的演员"。[②]

① 引文有改动：将"塞涅卡"改为"小塞涅卡"，将"疯狂的赫克勒斯"改为"疯狂的海格立斯"。见詹金斯，《罗马的遗产》，页312；参 T. S. 艾略特，《论文选》（*Selected Essays*），纽约，1950年，页54及下。

② 引文有改动：将"塞涅卡"改为"小塞涅卡"。见詹金斯，《罗马的遗产》，页312；参艾略特（Michael Elliot Rutenberg），《小塞涅卡的〈俄狄浦斯〉导论》（*Introduction to Seneca's Oedipus*），胡斯（Ted Hughes）改写，纽约花园城（Garden City, New York），1972年，页5。

在喜剧方面，1989 年迪斯尼（Disney）公司推出的电影《大事》（*Event*）用电影的镜头真正实现了相貌相同的孪生子的花样。这表明，泰伦提乌斯《孪生兄弟》的活力犹存（参《罗马的遗产》，页 303）。

综上所述，大致可以得出以下结论：

第一，尽管古罗马戏剧主要源于古希腊戏剧，但是有着不可忽视的自身价值，即确立了古典戏剧。凭借这种价值，古罗马戏剧在西方戏剧史上占有一席之地，并且起着承上启下的桥梁作用。

第二，在戏剧创作方面，古罗马谐剧的特色主要体现普劳图斯和泰伦提乌斯的作品中，因而对后世喜剧的影响也主要来自于普劳图斯和泰伦提乌斯；古罗马肃剧的特色主要体现在小塞涅卡的作品中，因而对后世悲剧的影响也主要来自于小塞涅卡。

第三，古罗马戏剧对后世的影响不仅体现在戏剧创作方面，而且还体现在戏剧理论方面，如贺拉斯的《诗艺》。

第四，古罗马戏剧对人文主义戏剧、古典主义戏剧和先锋派戏剧产生过重大的影响，甚至还对启蒙主义戏剧和浪漫主义戏剧产生过影响。即使在中世纪和现实主义时期，古罗马戏剧理论和创作实践的幽灵仍然存在。

附录一　主要参考文献

一、原典

（一）外文原典

Grammatici Latini（《拉丁文法》），H. Keil 主编，7 Bde，Leipzig 1855–1880。

Tragicorum Romanorum Fragmenta（《古罗马肃剧残段汇编》），O. Ribbeck（里贝克）主编，Leipzig 1897。

Scaenicae Romanorum Poesis Fragmenta（《古罗马戏剧诗残段汇编》），Tertiis curis rec. O. Ribbeck（里贝克），2 Bde.，Leipzig 1897–1898。

Ennianae Poesis Reliquiae（《恩尼乌斯诗歌遗稿》），Iteratis curis rec. I. Vahlen（瓦伦），Leipzig 1903。

T. Macci Plauti Comoediae（《普劳图斯谐剧》），Rec. brevique adnotatione critica instr. W. M. Lindsay（林塞），2 Bde.，Oxford 1903。

Loeb Classical Library（《勒伯古典书丛》），简称 LCL，founded by James Leob 1911（ed. by Jeffrey Henderson，Harvward Universtiy Press）。

Remains of Old Latin（《古代拉丁典籍残篇集成》），华明顿（E. H. Warmington）编译，Bd. 1，London ²1956；Bd. 2，Ebd. 1936；Bd. 3，Ebd. ²1957；Bd. 4，Ebd. ²1953，尤其是第一、二卷。［LCL 294、314、329 和 359］

Varro（瓦罗），*On the Latin Language*（《论拉丁语》），ed. by Jeffery Henderson，transl. by Roland G. Kent，1938 年初版，1951 年修订版，2006 年

重印，Books V-VII（卷一）。[LCL 333]。

Minor Latin Poets（《拉丁小诗人》），Vol. I，translated by J. Wight Duff，Arnold M. Duff，1934 初版，1935 年修订版，1982 年两卷版。[LCL 284]。

Menander（《米南德》），W. G. Arnott 编、译，I [LCL 132,]，1979 年初版，1997 年修正版，2006 年重印；II [LCL 459]，1996 年；III [LCL 460]，2000 年。

Plautus（《普劳图斯》），Paul Nixon 译，I [LCL 60]，1916—1938；II [LCL 61]，1917；III [LCL 163]，1924 年初版，2002 年重印；IV [LCL 260]，1932 年初版，2006 年重印；V [LCL 328]，1938 年初版。

Terence（《泰伦提乌斯》），John Barsby 编、译，I [LCL 22]，2001；II [LCL 23]，2001。

Cicero（《西塞罗》）II [LCL 386]，H. M. Hubbell 译，1949-2006；V [LCL 342]，G. L. Hendrickson、H. M. Hubbell 译，1939 初版，1962 修订；XVIII [LCL 141]，J. E. King 译，1927 初版，1945 修订；XX [LCL 154]，William Armistead Falconer 译，1923。

Seneca（《小塞涅卡》），John G. Fitch 编、译，VIII：*Tragedies I* [LCL 62]，2002 年；IX：*Tragedies I I* [LCL 78]，2004 年。

Suetonius（苏维托尼乌斯），*The Lives of the Caesars*（《罗马十二帝王传》），J. C. Rolfe 译，I [LCL 31]，1913 初版，1951、1998 修订，2001 重印；II [LCL 38]，1914 初版，1997 修订，2001 重印。

Quintilian（《昆体良》），Donald A. Russell 编、译，2001，I [LCL 124 N] 卷 1-2；II [LCL 125 N]，卷 3-5；III [LCL 126 N] 卷 6-8；IV [LCL 127 N] 卷 9-10；V [LCL 494 N] 卷 11-12。

Martial（《马尔提阿尔》），D. R. Shackleton Bailey 编、译，I [LCL 94]，1933；II [LCL 95]，1933 初版，2006 重印；III [LCL 480]，1933 初版，2006 重印。

Fronto（《弗隆托》），C. R. Haines 译，I [LCL 112]，1919 年初版，1928 年修订；I I [LCL 113]，1920 年初版，1929 年修订。

Gellius（《革利乌斯》），John C. Rolfe 译，I [LCL 195]，1927 初版，1946 修订；II [LCL 200]，1927 初版，1948-2006 重印；III [LCL 212]，1927 初版，1952 修订。

Plutarch（普鲁塔克），*Lives*（《传记集》），Bernadotte Perrin 译，VI [LCL 98]，1918 年。

The Complete Roman Drama（《古罗马戏剧全集》），Georg E. Duchworth（达克沃斯）编，2 vols. New York 1942。

Naevius Poeta (《诗人奈维乌斯》)，Introd. biobibl.，testo dei frammenti e comm. di E. V. Marmorale（马尔莫拉勒），Florenz ²1950。

Scaenicorum Romanorum Fragmenta, *Vol. Prius*：*Tragicorum Fragmenta*（《古罗马戏剧残段汇编，卷一：肃剧残段汇编》），A. Klotz 编，München 1953。

T. Macci Plauti Comoediae (《普劳图斯谐剧》)，Rec. et emend. F. Leo（莱奥），2 Bde，Berlin 1895–1896；Reprogr. Nachdr, Ebd. 1958。

Seneca：*Sämtliche Tragödien* (《小塞涅卡的肃剧全集》)，拉丁文－德文对照，Th. Thomann 翻译和注释，Bd. 1（卷一），Zürich：Artemis，1961。

The Tragedies of Ennius (《恩尼乌斯的肃剧》)，H. D. Jocelyn（乔斯林）主编、评介残段（The Fragments ed. With an Introd. And Comm.），Cambridge 1967。

M. Pacuvii Framenta (《帕库维乌斯的残段汇编》)，G. D'Anna 编，Rom 1967。(*Poetarum Latinorum Reliquiae*, Bd. 3，1。)

Comoedia：*Antologia della Palliata* (《谐剧：披衫剧文选》)，A cura di A. Traina，Padua 1969。

Five Roman Comedies (《五部古罗马戏剧》)，Palmer Bovie 编，New Brunswick，New York 1970。

E. Vereecke，*Titinius*，*Plaute et Les Origins De La Fabula Togata* (《提提尼乌斯、普劳图斯及其长袍剧原稿》)，载于 *L'Antiquitié Classique*（《古代经典》）40（1971）。

Euripides，*Tragödien*，Tl. 1（欧里庇得斯，《肃剧》第一部分），griech./dt.（希腊文与德文对照），D. Ebener 德译，Berlin 1972。

Cecilio Stazio：*I Frammenti* (《凯基利乌斯的残段汇编》)，A cura di T. Guardì（瓜尔迪），Palermo 1974。

The Complete Comedies of Terence (《泰伦提乌斯谐剧全集》)，Palmer Bovie 编，New Brunswick，New York 1974。

L. Accio：*I Frammenti delle Tragedie* (《阿克基乌斯的肃剧残段汇编》)，A cura di V. D'Antò，Lecce 1980。

Comoedia Togata. Fragments (《长袍剧残段汇编》)，Texte établi，trad. et ann. par A. Daviault（大卫奥尔特），Paris 1981。

Fragmenta Poetarum Latinorum Epicorum et Lyricorum praeter Ennium et Lucilium (《除恩尼乌斯与卢基利乌斯以外的拉丁叙事诗人与抒情诗人的残段汇编》)，Post W. Morel novis curis adhibitis ed. C. Buechner，Leipzig：Teubner，² 1982。

Titinio e Atta. Fabula Togata. I Frammenti (《提提尼乌斯和阿塔的长袍剧残段》),Introd. , testo, trad. E comm. A cura di T. Guardì (瓜尔迪),Mailand 1985。

V. Tandoi, *Il Dramma Storico di Pacuvio：Restauri e Interpretazione* (《帕库维乌斯的历史剧》), 见 V. Tandoi (a c. di), *Disiecti menbra poetae. Studi di poesia latina in frammenti*, vol. II, Foggia 1985。

Michael von Albrecht (阿尔布雷希特), *Römische Literatur in Text und Darstellung* (《古罗马文选》), 5 Bde。Bd. 1, Stuttgart 1991；Bd. 2, Ebd. 1985；Bd. 3, Ebd. 1987；Bd, 4. Ebd. 1985；Bd. 5, Ebd. 1988，尤其是第一、四卷。

O. Skutsch (斯库奇), *The Annals of Q. Ennius* (《恩尼乌斯的〈编年纪〉》), 带导言和注疏, Oxford 1985。

Petra Schierl (席尔), *Die Tragödien des Pacuvius* (《帕库维乌斯的肃剧》), Berlin 2006。

Decimus Laberius：The Fragments (《拉贝里乌斯残段汇编》), edited with an Introduction, Translation, and Commentary by Costa Panayotakis。New York：Cambridge UP, 2010。

(二) 原典中译本

《欧里庇得斯悲剧集》, 周启明、罗念生等译, 北京：人民文学出版社, 1963 年。

《欧里庇得斯悲剧集》(上中下), 周作人译, 北京：中国对外翻译出版公司, 2003 年。

柏拉图, 《文艺对话集》, 朱光潜译, 北京：人民文学出版社, 1980 年。

陈洪文、水建馥编译, 《古希腊三大悲剧诗人研究》, 北京：中国社科出版社, 1986 年。

罗锦麟主编, 《罗念生全集》第一至四卷, 上海：上海人民出版社, 2004 年。

阿里斯托芬, 《地母节妇女·蛙》, 罗年生译, 上海：上海人民出版社, 2006 年。

罗锦麟主编, 《罗念生全集》补卷, 上海：上海人民出版社, 2007 年。

亚里士多德、贺拉斯, 《诗学·诗艺》(合订本), 罗念生、杨周翰译, 北京：人民文学出版社, 1962 年版, 2000 年重印。

普劳图斯等著, 《古罗马戏剧选》, 杨宪益等译, 北京：人民文学出版社, 1991 年版, 2000 年印。

冯国超主编, 《古罗马戏剧经典》, 通辽：内蒙古少年儿童出版社, 2001 年。

伯纳德特，《神圣的罪业》，张新樟译，北京：华夏出版社，2005 年。

普劳图斯（Plautus），《凶宅·孪生兄弟》（*Mostellaria · Menaechmi*），拉丁文-中文对照，杨宪益、王焕生译，上海：上海人民出版社，2007 年。

西塞罗，《西塞罗全集》，第一至三卷，王晓朝译，北京：人民出版社，2007-2008 年。

西塞罗（M. Cicero），《论老年·论友谊·论责任》（*Cato Maior de Senectute · Laelius de Amicitia · De Officiis*），徐奕春译，北京：商务印书馆，2004 年。

西塞罗，《论至善和至恶》（*De Finibus Bonorum et Malorum*），石敏敏译，北京：中国社会科学出版社，2005 年。

西塞罗，《论神性》（*De Natura Deorum*），石敏敏译，上海：上海三联书店，2007 年。

李维，《建城以来史》（*Ab Urbe Condita Libri*；前言·卷一），穆启乐（F.-H. Mutschler）、张强、付永乐和王丽英译，上海：上海人民出版社，2005 年。

塔西佗（Publius Cornelius Tacitus），《编年史》（*Annales*），上册，王以铸、催妙因译，北京：商务印书馆，1997 年。

苏维托尼乌斯，《罗马十二帝王传》，张竹明、王乃新、蒋平等译，北京：商务印书馆，2000 年。

阿庇安（Appian），《罗马史》（*Roman History*），上册，谢德风译，北京：商务印书馆，1979 年（1997 年印）。

塞涅卡，《面包里的幸福人生》，赵又春、张建军译，西安：陕西师范大学出版社，2003 年。

塞涅卡，《强者的温柔——塞涅卡伦理文选》，包利民译，北京：中国社会科学出版社，2005 年。

普鲁塔克（Plutach），《希腊罗马名人传》（*The Parallel Lives of Grecians and Romans*），上册，黄宏熙主编，陆永庭、吴彭鹏等译，北京：商务印书馆，1999 年。

普鲁塔克（Plutach），《希腊罗马名人传》（*Lives of the Noble Grecians and Romans*）第一册，席代岳译，长春：吉林出版集团有限责任公司，2009 年。

德尔图良（Tertullian），《护教篇》（*Apologeticum*），涂世华译，上海：上海三联书店，2007 年。

奥古斯丁（Augustin），《上帝之城：驳异教徒》（*De Civitate Dei Contra Paganos*），上册，吴飞译，上海：上海三联书店，2007 年。

波爱修斯（Boetius），《哲学的慰藉》（*Consolatio Philosophiae*），代国强

译，南昌：江西人民出版社，2007 年。

二、二手文献

（一）相关的中文著述

默雷（Gilbert Murray），《古希腊文学史》（*The Literature of Ancient Greece*），孙席珍、蒋炳贤、郭智石译，上海：上海译文出版社，1988 年。

谢·伊·拉齐克（С. И. Радциг），《古希腊戏剧史》〔История древнегреческой драмы，摘译自《古希腊戏剧史》（История древнегреческой литературы）〕，俞久洪、臧传真译校，天津：南开大学出版社，1989 年。

余匡复，《德国文学史》，上海：上海外语教育出版社，1991 年。

周枏，《罗马法原论》（上、下），北京：商务印书馆，1994 年。

伍蠡甫、翁义钦，《欧洲文论简史》（古希腊罗马至 19 世纪末），第二版（1991 年），北京：人民文学出版社，2005 年重印。

王焕生，《古罗马文艺批评史纲》，南京：译林出版社，1998 年。

杨俊明，《古罗马政体与官制史》，长沙：湖南师范大学出版社，1998 年。

李道增，《西方戏剧·剧场史》，上册，北京：清华大学出版社，1999 年。

廖可兑，《西欧戏剧史》，北京：中国戏剧出版社，第三版，2001 年。

郑传寅、黄蓓，《欧洲戏剧文学史》，武汉：长江文艺出版社，2002 年；北京：北京大学出版社，2008 年。

宋宝珍，《世界艺术史·戏剧卷》，北京：东方出版社，2003 年。

罗锦鳞主编，《罗念生全集》第八卷，上海：上海人民出版社，2004 年。

刘以焕，《古希腊语言文字语法简说》，上海：上海人民出版社，2005 年。

刘小枫编修，《凯若斯：古希腊语文学教程》（上册），上海：华东师范大学出版社，2005 年。

王焕生，《古罗马文学史》，北京：人民文学出版社，2006 年。

谭载喜，《西方翻译简史》（增订版），北京：商务印书馆，2006 年。

刘小枫编修，《雅努斯——古典拉丁文言教程》，试用稿和附录，2006 年 9 月 9 日增订第二稿。

张文涛编，《戏剧诗人柏拉图》，上海：华东师范大学出版社，2007 年。

李贵森，《西方戏剧文化艺术论》，北京：中国传媒大学出版社，

2007 年。

刘小枫、陈少明主编，《雅典民主的谐剧》（《经典与解释》24），北京：华夏出版社，2008 年。

刘小枫选编，《古典诗文绎读·西学卷·古代编》（上），邱立波、李世祥等译，北京：华夏出版社，2008 年。

刘小枫、陈少明主编，《埃斯库罗斯的神义论》（《经典与解释》27），北京：华夏出版社，2008 年。

刘小枫，《重启古典诗学》（*Poetica classica retractata*），北京：华夏出版社，2010 年。

赫西俄德，《神谱》（*Theogony*），王绍辉译，张强校，上海：上海人民出版社，2010 年。

刘小枫，《论诗术讲疏》，北京：华夏出版社，2011 年。

刘小枫编修，《雅努斯：古典拉丁语文读本》，上海：华东师范大学出版社，2011 年。

（二）相关的外文著述

Manual of Classical Literature（《古典文学手册》），Johann Joachim Eschenburg 著，Nathan Welbay Fiske 补充，第三版，Philadelphia 1839。

O. Ribbeck（里贝克），*Die Römische Tragödie im Zeitalter der Republik*（《古罗马共和国时期的肃剧》），Leipzig 1875；Reprogr. Nachdr. Hildesheim 1968。

H. Reich，*Der Mimus. Ein Litterarentwickelungsgeschichtlicher Versuch*（《拟剧——一篇文学发展史的试作》），Bd. 1，Tl. 1-2（第一卷第一、二部分），Berlin 1903。

W. M. Lindsay（林塞），*Syntax of Plautus*（《普劳图斯的句法》），Oxford 1907。

F. Leo（莱奥），*De Tragoedia Romana*（《古罗马肃剧》），Göttingen 1910，Wiederabgedr，见 F. L.（莱奥），*Ausgewählte Kleine Schriften*. E. Fraenkel（弗兰克尔）编，Bd. 1（卷一），Rom 1960，页 191 以下。

F. Leo（莱奥），*Plautinische Forschungen. Zur Kritik und Geschichte der Komödie*（《普劳图斯研究——论谐剧的批评和历史》），Berlin 1912。

F. Leo（莱奥），*Geschichte der Römischen Literatur*，Bd. 1（《古罗马文学史》卷一）：*Die Archaische Literatur*（《史前文学》），Berlin 1913。

Sexti Pompei Festi DeVerborum Significatu quae supersunt；*cum Pauli Epitome*；*Thewrewkianis Copiis usus*（《斐斯图斯的〈辞疏〉；保罗的〈节略〉；特弗雷弗基亚尼斯使用的抄本》），W. M. Lindsay（林塞）编，Leipzig 1913。

E. Fraenkel（弗兰克尔）, *Plautinisches im Plautus*（《普劳图斯作品中的普劳图斯元素》）, Berlin 1922。［*Philologische Untersuchungen*（《语文学研究》）28。］——Ital.（意大利语）：*Elementi Plautini in Plauto*（《普劳图斯作品中的普劳图斯元素》）, F. Munari 译, Florenz 1960。（Mit Addenda。）

M. Schanz（商茨）, *Geschichte der Römischen Literatur*（《古罗马文学史》）, 第一部分：*Die Römische Literatur in der Zeit der Republik*（《古罗马共和国时期的文学》）, C. Hosius 的第四次修订版, München 1927。

G. Jachman, *Plautinisches und Attisches*（《普劳图斯元素与阿提卡元素》）, Berlin 1931。（Problemata 3。）

W. Röser, *Ennius, Euripides und Homer*（《恩尼乌斯、欧里庇得斯与荷马》）, Würzburg 1939。

H. Oppermann：*Caecilius und die Entwicklung der römischen Komödie*（凯基利乌斯与古罗马谐剧的发展）, 载于 *Forschungen und Fortschritte*（《研究与进步》）15（1939）, 页 196 及下。

E. Reitzenstein, *Terenz als Dichter*（《诗人泰伦提乌斯》）, Leipzig 1940。（*Albae Vigiliae*4。）

August von Schlegel（施勒格尔）, *Über dramatische Kunst und Literatur*, 1809-1811（《戏剧艺术与文学史讲义》）, John Black（约翰·布莱克）译, 伦敦, 1846 年。

E. Grumach, *Goethe und die Antike*（《歌德与古代》）, Eine Sammlung（文集）, Berlin 1949。

T. B. L. Webster（韦伯斯特尔）, *Studies in Menander*（《米南德研究》）, Manchester 1950。

T. S. 艾略特, *Selected Essays*（《论文选》）, 纽约, 1950 年。

G. E. Duckworth, *The Nature of Roman Comedy. A Study in Popular Entertainment*（《古罗马谐剧的本质——流行娱乐研究》）, Princeton 1952。

P. Frassinetti 编, *Fabula Atellana*（《阿特拉笑剧》）, Saggio sul teatro popolare latino, Genua 1953。（*Facoltà di Lettere. Istitutio di Filologia Classica*。）

H. Haffter, *Terenz und seine Künstlerische Eigenart*（泰伦提乌斯及其艺术家特质）, 载于 *Museum Helveticum* 10（1953）, 页 1 以下和 73 以下。

W. Bear（贝尔）, *The Roman Stage. A Short History of Latin Drama in the Time of the Republic*（《古罗马戏剧——共和国时期拉丁语戏剧简史》）, London 1955。

D. Romano, *Atellana Fabula*（《阿特拉笑剧》）, Palermo 1956。

James H. Mantinband（曼廷邦德）, *Dictionary of Latin Literatre*（《拉丁文

学词典》），New York 1956。

M. Valsa, *Pacuvius Poète Tragique*（《帕库维乌斯的诗体肃剧》），Paris 1957。

K. Büchner（毕叙纳）: *Terenz in der Kontinuität der Abendländischen Humanität*（《泰伦提乌斯在西方人文主义中的延续性》），见 K. B.（毕叙纳），*Humanitas Romana*（《古罗马理想人性》），Heidelberg 1957，页 35 以下。

雅尔荷，《阿里斯托芬评传》，李世茂、臧仲伦译，北京：作家出版社，1958 年。

P. Terenti Afri Comoediae（《泰伦提乌斯谐剧》），Recogn. Brevique adnotatione critica instr. R. Kauer, W. M. Lindsay（林塞），Supplementa apparatus cur. O. Skutsch（斯库奇），Oxford 1958；Reprogr. Nachdr.，Ebd. 1965。

A. Körte 和 A. Thierfelder 编，*Menandri quae supersunt*，Bd. 2（卷二），Leipzig [2]1959。

I. Mariotti, *Introduzine a Pacuvio*（《帕库维乌斯导论》）. Urbino 1960。

T. B. L. Webster（韦伯斯特尔），*Studies in Menander*（《米南德研究》），Manchester [2]1960。

M. Bieber, *The History of Greek and Roman Theater*（《希腊罗马戏剧史》），Princeton, N. J. [2] 1961。

H. Marti: *Forschungsbericht Terenz* 1909–1959（1909–1959 年泰伦提乌斯研究报告），载于 *Lustrum* 6（1961），页 114 以下，Ebd.（同一期刊）8（1963），页 5 以下和 244 以下。

W. Trillitzsch, *Senecas Beweisführung*（《小塞涅卡的论证》），Berlin 1962。

瓦罗: *Über die Dichter*（论诗人），见 H. Dahlmann（达尔曼），*Studien zu Varro "De Poetis"*（《瓦罗〈论诗人〉研究》），Wiesbaden 1963。

M. Valsa, *Die Lateinische Tragödie und Marcus Pacuvius*（《拉丁肃剧与帕库维乌斯》），Berlin 1963。（*Lebendiges Altertum* 13。）

T. B. L. Webster（韦伯斯特尔），*Hellenistic Poetry and Art*（《希腊化时期的诗歌与艺术》），London 1964。

H. J. Mette, *Die Römische Tragödie und die Neufunde zur Griechischen Tragödie*（*insbesondere für die Jahre* 1945–1964）[《古罗马肃剧与古希腊肃剧的新发掘（尤其是 1945–1964 年）》]，载于 *Lustrum* 9（1964），页 5 以下。

G. Maurach, *Untersuchungen zum Aufbau Plautinischer Lieder*（《普劳图斯歌曲的结构研究》），Göttingen 1964。（*Hypomnemata* 10。）

锡德尼（Philip Sidney, 1554‑1586 年），《为诗辩护》（*Apologie de la Poésie*, *An Apology for Poetry* 或 *The Defence of Poesy*, 1583 年），钱学熙译，北京：人民文学出版社，1964 年。

Der Kleine Pauly. Lexikon der Antike. Auf der Grundlage von Paulys Realencyclopädie der classischen Altertumswissenschaft（《小保利古希腊罗马百科全书》），K. Ziegler, W. Sontheimer 和 H. Gärtner 编，5 卷本（5 Bde），Stuttgart 1964‑1975。其中，Sc. Mariotti：*Caecilius*（凯基利乌斯），见 Kl. Pauly I, Sp. 987 及下；Sc. Mariotti：*Atellana Fabula*（阿特拉笑剧），见 *KL. Pauly* I, Sp. 676；K. Vretska：*Mimus*（拟剧），见 *Kl. Pauly* III, Sp. 1313；P. L. Schmidt, *Nigidius Figulus*（费古鲁斯），见 *Kl. Pauly* IV, Sp. 91 及下；W. H. Gross（格罗斯）：*Spiele*（戏剧），见 *Kl. Pauly* V, Sp. 312 及下。

Romani Mimi（《古罗马拟剧》），M. Bonaria 编，Rom 1965。（*Poetarum Latinorum Reliquiae*, Bd, 6, 2。）

I. Mariotti：*Tragédie Romane et Tragédie Grecque*：*Accius et Euripide*（古罗马肃剧与古希腊肃剧：阿克基乌斯与欧里庇得斯），载于 *Museum Helveticum* 22（1965），页 206 以下。

J. B. Hofmann/A. Szantyr, *Lateinische Syntax und Stilistik*（《拉丁语的句法与修辞学》），München 1965。

H. J. Glücklich, *Aussparung und Antithese. Studien zur Terenzischen Komödie*（《留白与对照——泰伦提乌斯谐剧研究》），Diss. Heidelberg 1966。

G. De Durante, *Le Fabulae Praetextae*（《紫袍剧》），Rom 1966。

F. Giancotti, *Mimo e Gnome. Studio su Decimo Laberio e Publilio Siro*（《摹拟与思考——拉贝里乌斯与西鲁斯研究》），Messina/Florenz 1967。

K. Abel, *Bauformen in Senecas Dialogen*（《小塞涅卡对话的结构形式》）. Fünf Strukturanalysen：Dial. 6, 11, 12, 1 und 2, Heidelberg 1967。

H. Cancik, *Untersuchungen zu Senecas Epistulae Morales*（《小塞涅卡〈道德书简〉研究》），Hildesheim 1967。（*Spudasmata*, 18。）

Atellanae Fabulae（《阿特拉笑剧》），P. Frassinetti 编，Rom 1967。（*Poetarum Latinorum Reliquiae*, Bd. 6, 1。）

J. Blänsdorf（布伦斯多尔夫），*Archaische Gedankengänge in den Komödien des Plautus*（《普劳图斯谐剧中的古风思路》），Wiesbaden 1967。（*Hermes Einzelschriften* 20。）

O. Skutsch（斯库奇），*Studia Enniana*（《恩尼乌斯研究》），London 1968。

E. W. Handley, *Menander and Plautus. A Study in Comparison*（《米南德与

普劳图斯——对比研究》），London 1968。

　　E. Segal，*Roman Laughter. The Comedy of Plautus*（《古罗马的笑声·普劳图斯的谐剧》），Cambridge（Mass.）1968。（*Harvard Studies in Comparative Literature*29。）

　　G. Maurach，*Der Bau von Senecas Epistulae Morales*（《小塞涅卡〈道德书简〉的结构》），Heidelberg 1970。

　　L. Braun，*Die Cantica des Plautus*（《普劳图斯的短歌》），Göttingen 1970。

　　A. L. Motto，*Seneca Sourcebook：Guide to the Thought of Lucius Annaeus Seneca*（《小塞涅卡的原始资料：小塞涅卡思想导引》），Amsterdam 1970。

　　E. Vereecke：*Titinius*，*Plaute et les Origines de la Fabula Togata*（提提尼乌斯、普劳图斯和长袍剧的起源），载于 *L'Antiquité Classique*（《古代经典》）40（1971），页 156 以下。

　　Michael Elliot Rutenberg（艾略特），*Introduction to Seneca's Oedipus*（《小塞涅卡的〈俄狄浦斯〉导论》），Ted Hughes（胡斯）改写，Garden City，New York（纽约花园城），1972 年。

　　S. Sconocchia：*L'Antigona di Accio e l'Antigone di Sofocle*（阿克基乌斯的《安提戈涅》与索福克勒斯的《安提戈涅》），载于 *Rivista di Filologia e di Istruzione Classica* 100（1972），页 273 以下。

　　K. Gaiser：*Zur Eigenart der Römischen Komödie：Plautus und Terenz gegenüber ihren Griechischen Vorbildern*（论古罗马谐剧的特性：面对古希腊典范的普劳图斯与泰伦提乌斯），见 *Aufstieg und Niedergang der Römischen Welt*（《古罗马世界的兴衰》），Bd. 1，2.1972，页 1027 以下。

　　J. Wright（莱特），*Naevius*，*Tarentilla Fr.* 1（72 - 74 R）［《奈维乌斯，〈塔伦提拉〉》]，载于 *Rheinisches Museum*（《莱茵博物馆》）115（1972），页 239 以下。

　　F. H. Sandbach 编，*Menandri Reliquiae Selecta*（《米南德遗稿文选》），Oxford 1972。

　　H. D. Jocelyn（乔斯林），*Ennius as a Dramatic Poet*（《戏剧诗人恩尼乌斯》），见 Ennius. 7 exposés suivis de discussions. Par O. Skutsch（u. a.），Vandœuvres/Genf 1972（*Entretiens sur l'Antiquité Classique*17。），页 39 以下。

　　K. Büchner（毕叙纳）：*Der Soldatenchor in Ennius' Iphigenie*（恩尼乌斯《伊菲革涅娅》里的士兵合唱队），载于 *Grazer Beiträge*（《格拉茨文论》）1（1973），页 51 以下。

　　V. Pöschl（珀什尔），*Die neuen Menanderpapyri und di Originalität des Plautus*（《新的米南德莎草纸文卷与普劳图斯的独创性》），Heidelberg 1973。

（*Sitzungsberichte der Heidelberger Akademie der Wissenschften. Phil. -Hist. Klasse* 1973，4。）

　　T. Dénes：*Quelques Problèmes de la Fabula Togata*（关于长袍剧的几个问题），见 *Bulletin de l'Associaton Guillaume Budé* 1973，2，页 187 以下。

　　K. Büchner（毕叙纳），*Das Theater des Terenz*（《泰伦提乌斯的戏剧》），Heidelberg 1974。

　　J. Wright（莱特），*Dancing in Chains. The Stylistic Unity of the Comoedia Palliata*（《在囚禁中的舞蹈——披衫剧的风格统一》），Rom 1974。（*Papers and Monographs of the American Association in Rome*25。）

　　C. D. N. Costa 编，*Seneca*（《小塞涅卡》），London 1974。

　　H. Petersmann（H. 彼得斯曼）：*Die Altitalische Volksposse*（古代意大利的民间闹剧），载于 *Wiener Humanistische Blätter* 16（1974），页 13 以下。

　　M. v. Albrecht（阿尔布雷希特）：*Zur Tarentilla des Naevius*（论奈维乌斯《塔伦提拉》），载于 *Museum Helveticum* 32（1975），页 230 以下。

　　Seneca als Philosoph（《哲学家塞涅卡》），G. Maurach 编，Darmstadt 1975。[*Wege der Forschung*（《研究的途径》）414。]

　　P. Grimal：*Le Théâtre à Rome*（古罗马戏剧），见 *Actes du 9ᵉ Congrès de l'Association Guillaume Budé*，Bd. 1，Paris 1975，页 249 以下。

　　W. G. Arnott，*Menander*，*Plautus*，*Terence*（《米南德、普劳图斯、泰伦提乌斯》），Oxford 1975。（*Greece and Rome. New Surveys*. 9）

　　J. D. Hughes（胡斯），*A Bibliography of Scholarship on Plautus*（《关于普劳图斯的学问书目》），Amsterdam 1975。

　　M. T. Griffin，*Seneca. A Philosopher in Politics*（《小塞涅卡——一位政治哲学家》），Oxford 1976。

　　M. Rozelaar，*Seneca. Eine Gesamtdarstellung*（《小塞涅卡全集》），Amsterdam 1976。

　　F. Casaceli，*Lingua e Stile in Accio*（《阿克基乌斯作品中的语言与文笔》），Palermo 1976。

　　D. Fogazza：*Plauto* 1935－1975（普劳图斯研究 1935－1975 年），载于 *Lustrum* 19（1976），页 79 以下。

　　P. Magno，*Marco Pacuvio*（《帕库维乌斯》），Mailand 1977。

　　Das Römische Drama（《古罗马戏剧》），E. Lefèvre 编，Darmstadt 1978。其中，J. Blänsdorf（布伦斯多尔夫）：*Voraussetzungen und Entstehung der Römischen Komödie*（古罗马谐剧的条件与产生），前揭书，页 91 以下；J. Blänsdorf（布伦斯多尔夫）：*Plautus*（普劳图斯），前揭书，页 135 以下；

H. Juhnke（容克）：*Terenz*（泰伦提乌斯），前揭书，页 223 以下；H. Cancik：*Die Republikanische Tragödie*（共和国时期的肃剧），前揭书，页 308 以下；R. Rieks（里克斯）：*Mimus und Atellane*（拟剧与阿特拉笑剧），前揭书，页 348 以下。

M. Barchiesi, *La Tarentilla Rivisitata. Studi su Nevio Comico*（《〈塔伦提拉〉新解——奈维乌斯谐剧研究》），Pisa 1978。

莱辛（Lessing），《拉奥孔》（*Laoccoon*），朱光潜译，人民文学出版社，1978 年（1997 年重印）。

P. Grimal, *Seneca. Macht und Ohnmacht des Geistes*（《小塞涅卡：思想的力量与无力》），Darmstadt 1978。

Michael von Albrecht（阿尔布雷希特），*Naevius' Bellum Poenicum*（奈维乌斯的《布匿战纪》），见 *Das Römische Epos*（《古罗马叙事诗》），E. Burck（布尔克）编，Darmstadt 1979。

雨果，《论文学》，柳鸣九译，上海译文出版社，1980 年。

R. Degl'Innocenti Pierini, *Studi su Accio*（《阿克基乌斯研究》），Florenz 1980。

N. Zagagi, *Tradition and Originality in Plautus*（《普劳图斯作品中的传统和独创性》），Göttingen 1980。（*Hypomnenmata 62*。）

R. A. Brooks（布鲁克斯），*Ennius and the Roman Tragedy*（《恩尼乌斯与古罗马肃剧》），New York 1981。

H. Zehnacker（泽纳克尔），*Tragédie Prétexte et Spectacle Romain*（《古罗马肃剧的借口与表演》），见《古代的戏剧与表演》（*Théâtre et Spectacles dans l'Antiquité*），Actes du Colloque de Strasbourg 5－7 novembre 1981，Leiden 1983。（*Centre de Recherche sur le Proche-Orient et la Grèce Antique*s7。），页 31 以下。

Christopher Middleton（米德尔顿）编，*Goethe's Collected Works*（《歌德文集》），纽约，1983 年。

布克哈特（Jacob Burckhard，1818－1897 年），《意大利文艺复兴时期的文化》（*Die Kultur in der Renaissance in Italien：Ein Versuch*），何新译，北京：商务印书馆，1983 年。

《狄德罗美学论文选》，张冠尧、桂裕芳等译，北京：人民文学出版社，1984 年。

G. Cupaiuolo, *Bibliografia Tereniana*（1470－1983），Neapel 1984。

Michael von Albrecht（阿尔布雷希特），*Geschichte der römischen Literatur*（《古罗马文学史》），2 Bde.，München 1994。

尼采，《悲剧的诞生》，周国平译，北京：三联书店，1986 年。

Sc. Mariotti 编, *Livio Andronico e la Tradizione Artistica*（《安德罗尼库斯与艺术传统》）Saggio critico ed ed. dei frammenti dell'Odyssea, Urbino ²1986。

H. Petersmann（H. 彼得斯曼）: *Mündlichkeit und Schriftlichkeit in der Atellana*（阿特拉笑剧的口语与书面语），见 *Studien zur Vorliterarischen Periode im Frühen Rom*（《早期罗马的文学史前时期研究》），G. Vogt-Spira 编，Tübingen 1989，页 141 以下。

黑格尔,《美学》第三卷, 下册, 朱光潜译, 北京: 商务印书馆, 1996 年。

爱克曼（J. P. Eckermann, 1792－1854 年）,《歌德谈话录》（*Gespräche mit Goethe*）, 朱光潜译, 北京: 人民文学出版社, 1997 年重印。

莱辛,《汉堡剧评》（*Hamburgische Dramaturgie*）, 张黎译, 上海: 上海译文出版社, 1998 年。

Sandro Boldrini, *Prosodie und Metrik der Römer*, Stuttgart: Teubner 1999。

基弗（Otto Kiefer）,《古罗马风化史》（*Kulturgeschichte Roms unter Besonderer Berücksichtigung der Römischen Sitten*）, 姜瑞璋译, 沈阳: 辽宁教育出版社, 2000 年。

贝西埃（J. Bessiere）、库什纳（E. Kushner）、莫尔捷（R. Mortier）、韦斯格尔伯（J. Weisgerber）主编,《诗学史》（*Histoire des Poétiques*）, 上册, 史忠义译, 天津: 百花文艺出版社, 2001 年。

詹金斯（R. Jenkyns）,《罗马的遗产》（*The Legacy of Rome*）, 晏绍祥、吴舒屏译, 上海: 上海人民出版社, 2002 年。

芬利（F. I. Finley）,《希腊的遗产》（*The Legacy of Greece*）, 张强、唐均、赵沛林、宋继杰、瞿波译, 上海: 上海人民出版社, 2004 年。

Ian C. Storey, Arlene Allan, *A Guide to Ancient Greek Drama*（《古希腊戏剧指南》）, Blackwell Publishing 2005。

科瓦略夫（С. И. Ковалев）,《古代罗马史》（*История Рима*）, 王以铸译, 上海: 上海书店出版社, 2007 年。

The Cambridge Companion to Greek and Roman Theatre（《剑桥指南: 希腊罗马戏剧》）, Marianne Mcdonald 和 J. Michael Walton 编, Cambrdge 2007。

Dionysios Chalkomatas, *Ciceros Dichtungstheorie, Ein Beitrag zur Geschichte der antiken Literaturästhetik*（《西塞罗的创作理论》）, Berlin 2007。

A Companion to Latin Literature（《拉丁文学手册》）, Stephen Harrison（哈里森）编, Blackwell Publishing 2007。

Dieter Burdorf, Christoph Fasbender, Burkhard Moennighoff（编）, *Metzler Lexikon Literatur. Begriffe und Definitionen*, 第 3 版, Stuttgart: Metzler 2007。

施特劳斯，《苏格拉底与阿里斯托芬》，李小均译，北京：华夏出版社，2009 年。

格罗索（Guiseppe Grosso），《罗马法史》（*Storia del Diritto Romano*），黄风译，第二版，北京：中国政法大学出版社，2009 年。

第欧根尼·拉尔修（Diogenes Laertius），《名哲言行录》（Βίοι καὶ γνῶμαι τῶν ἐν φιλοσοφίᾳ εὐδοκιμησάντων 或 *The Lives and Opinions of Eminent Philosophers*），古希腊文—中文对照，徐开来、溥林译，桂林：广西师范大学出版社，2010 年。

Klingers und Grillparzers Medea，*mit Einaner und mit den Antikten Vorbildern des Euripides und Seneca verglichen*（《克林格尔与格里尔帕尔策尔的〈美狄亚〉，彼此的比较及其同欧里庇得斯与小塞涅卡的古代典范之间的比较》），Gotthold Deile，Nabu 2010。

Roman Republican Theatre（《古罗马共和国时期的戏剧》），Gesine Manuwald（马努瓦尔德）著，New York 2011。

Timothy J. Moore，*Music in Roman Comedy*（《古罗马谐剧中的音乐》），Cambridge UP 2012。

克拉夫特（Peter Krafft），《古典语文学常谈》（*Orientierung Klassische Philologie*），丰卫平译，北京：华夏出版社，2012 年。

Gero von Wilpert，Sachwörterbuch der Literatur，第 8 版，Stuttgart：Kröner 2013。

革利乌斯（Aulus Gellius），《阿提卡之夜》（*Noctes Atticae*）1–5 卷，周维明、虞争鸣、吴挺、归伶昌译，北京：中国法制出版社，2014 年。

海厄特（Gilbert Highet），《古典传统》（*The Classical Tradition：Greek and Roman Infulences on Western Literature*），王晨译，北京：北京联合出版公司，2015 年。

艾伦、格里诺等编订，《拉丁语语法新编》（*Allen and Greenough's New Latin Grammar*），顾枝鹰、杨志城等译注，上海：华东师范大学出版社，2017 年。

（三）其他

A *Greek-English Lexicon*，Stuart Jones 和 Roderick McKenzie 新编，Oxford 1940（1953 重印）。

《希腊罗马神话辞典》（*Dictionary of Classical Mythology*），［美］J. E. 齐默尔曼编著，张霖欣编译，王增选审校，西安：陕西人民出版社，1987 年。

《新英汉词典》（增补版），《新英汉词典》编写组编，上海：上海译文出版社，1985 年新 2 版，1993 年重印。

《拉丁语汉语词典》，谢大任编著，北京：商务印书馆，1988 年。

DUDEN Deutsches Universalwörterbuch（《杜登通用德语词典》），新修订的第二版，杜登编辑部 Günther Drosdowski 主编，曼海姆（Mannheim）：杜登出版社，1989 年；北京：世界图书出版公司，1993 年。

《古希腊语汉语词典》，罗念生、水建馥编，北京：商务印书馆，2004 年。

Franco Montanari, *The Brill Dictionary of Ancient Greek*（《布瑞尔古希腊语词典》），Ed. by Madeleine Goh and Chad Schroeder, translated by Rachel Barritt-Costa, et al. Leiden：Brill 2005.

《新德汉词典》（《德汉词典》修订本），潘再平修订主编，上海：上海译文出版社，2004 年。

The Bantam New College 编, *Latin and English Dictionary*（《拉丁语英语词典》），3. edition, revised and updated by John C. Traupman, New York：Bantam Books, 2007。

《朗文拉丁语德语大词典》（*Langenscheidt Großes Schulwörterbuch Lateinisch-Deutsch*），Langenscheidt Redaktion, auf der Grundlage des Menge-Güthling, Berlin 2009。

雷立柏（Leopold Leeb）编著，《拉丁语汉语简明词典》（*Dictionarium Parvum Latino-Sincum*），北京：世界图书出版公司，2010 年，2016 年 10 月重印。

哈珀·柯林斯出版集团著，《柯林斯拉丁语－英语双向词典》（*Collins Latin Dictionary & Grammar*），北京：世界图书出版公司，2013。

Oxford Classical Dictionary（《牛津古典词典》）＝www. gigapedia. com

A *Greek-English* Lexicon（《希英大辞典》）＝www. archive. org

A *Latin-English* Lexicon（《拉英大辞典》）＝www. archive. org

拉丁文－英文词典 http：//humanum. arts. cuhk. edu. hk/Lexis/Latin/

英汉－汉英词典 http：//www. iciba. com/

德语在线词典 http：//dict. leo. org/（以德语为中心，与英语、法语、俄语、意大利语、汉语、和西班牙语互译）

附录二　缩略语对照表

（以首字母为序）

C. （盖）＝Caius（盖尤斯，古罗马人名）

Cn. （格）＝Cnaus（格奈乌斯，古罗马人名）

Co. （科）＝Cornelius（科尔涅利乌斯，古罗马人名）

D ＝ A. Daviault（大卫奥尔特），参 *Comoedia Togata. Fragments*，Texte établi，trad. et ann. par A. Daviault（大卫奥尔特），Paris 1981。

D'Antò ＝ V. D'Antò，参 *L. Accio：I Frammenti delle Tragedie*，A cura di V. D'Antò，Lecce 1980。

G. （盖）＝Gaius（盖尤斯，古罗马人名）

GL ＝ Grammatici Latini. 参 *Grammatici Latini*，H. Keil 编，7 卷本（7 Bde.），Leipzig 1855－1880。

Gn. （格）＝Gnaus（格奈乌斯，古罗马人名）

J ＝ H. D. Jocelyn（乔斯林），参乔斯林（H. D. Jocelyn）编，《恩尼乌斯的肃剧》（*The Tragedies of Ennius*），Cambridge 1967。

Keil ＝ H. Keil，参 *Grammatici Latini*，H. Keil 编，7 卷本（7 Bde），Leipzig 1855－1880。

Kl. Pauly ＝ *Der Kleine Pauly. Lexikon der Antike. Auf der Grundlage von Paulys Realencyclopädie der Classischen Altertumswissenschaft*（《小保利古希腊罗马百科全书》），K. Ziegler，W. Sontheimer 和 H. Gärtner 编，5 卷本（5 Bde.），Stuttgart 1964－1975。

L. （卢） = Lucius （卢基乌斯，古罗马人名）

LCL = Loeb Classical Library，参《古代拉丁典籍残篇集成》（*Remains of Old Latin*），E. H. Warmington 编译（Ed. and transl. ），Bd. 1，London [2]1956；Bd，2，Ebd. 1936；Bd. 3，Ebd. [2]1957；Bd. 4，Ebd. [2]1953。（Loeb Classical Library）。

Leo，Röm. Lit. = F. Leo （莱奥），*Römische Literatur*，参 *Geschichte der Römischen Literatur. Bd. 1：Die Archaische Literatur*（《史前文学》），Berlin 1913。

M. （马） = Marcus （马尔库斯，古罗马人名）

M = E. V. Marmorale （马尔莫拉勒），参 *Naevius Poeta*, Introd. biobibl. ，testo dei frammenti e comm. di E. V. Marmorale （马尔莫拉勒），Florenz [2]1950。

Man. （曼） = Manius （曼尼乌斯）

Morel-Büchner，见 *Fragmenta Poetarum Latinorum Epicorum et Lyricorum Praeter Ennium et Lucilium*，Post W. Morel novis curis adhibitis ed. C. Buechner，Leipzig：Teubner，[2] 1982。

P. （普） = Publius （普布利乌斯，古罗马人名）

Q. （昆） = Quintus （昆图斯，古罗马人名）

R = O. Ribbeck （里贝克），参 *Comicorum Romanorum Fragmenta*，Tertiis curis rec. O. Ribbeck （里贝克），Leipzig：Teubner 1898。

S. （塞） = Sextus （塞克斯图斯）

Sk = O. Skutsch （斯库奇），参《恩尼乌斯的〈编年纪〉》（*The Annals of Q. Ennius*），O. Skutsch （斯库奇）编、评介（Ed. with introd. And comm. ），Oxford：Clarendon Press，1985。

Sp. = Spalte，意为"栏；直行"。

T. （提） = Titus （提图斯，古罗马人名）

V = I. Vahlen （瓦伦），参 *Ennianae Poesis Reliquiae*，Iteratis curis rec. I. Vahlen （瓦伦），Leipzig 1903。

附录三　年　表

公元前 5000－前 2000 年　意大利新石器时代。

公元前 2000 纪初　意大利东北部出现木杙建筑。

公元前 2000－前 1800 年　意大利黄铜时代。

公元前 1800－前 1500 年　亚平宁文化的产生和发展。

公元前 1800－前 1000 或前 800 年　意大利青铜时代。

公元前 2000 纪中叶（前 1700 年）　波河以南出现特拉马拉青铜文化。

公元前 1000 纪初（前 1000－前 800 年）　铁器时代。威兰诺瓦文化。移居阿尔巴山。

公元前 10－前 9 世纪　移居帕拉丁山。

公元前 9 世纪初　埃特鲁里亚文化产生。移居埃斯克维里埃山和外部诸山。

公元前 814 年　建立迦太基。

公元前 753 年　建立罗马城。

公元前 753－前 510 年　罗马从萨宾人和拉丁人的居民点发展成为城市。罗马处于埃特鲁里亚人统治之下。七王。和埃特鲁里亚人的战争。

公元前 625－前 600 年　埃特鲁里亚人来到罗马。

约公元前 600 年　最早的拉丁语铭文。

公元前 510 年　驱逐"傲王"塔克文。布鲁图斯在罗马建立共和国；每年由委员会选出两名执政官和其他高级官员（后来裁判官、财政官；每 5

年 2 名监察官）；元老院的影响很大。罗马对周边地区的霸权开始：罗马对拉丁姆地区的霸权。

公元前 508 年　罗马对迦太基的条约。

公元前 496 年　罗马与拉丁联盟发生战争；罗马与拉丁结盟，签订《卡西安条约》（*Foedus Cassianum*）。

公元前 494 年　阶级斗争开始：平民撤退至圣山（Monte Sacro）。

公元前 493 年　出现平民会议，设立平民保民官和平民营造官。

公元前 486 年　斯普里乌斯·卡西乌斯（Spurius Cassius Vecellinus）的土地法。

公元前 482－前 474 年　维伊战争。

公元前 471 年　普布里利乌斯法。政府承认平民会议和平民保民官。

公元前 451－前 450 年　成立十人委员会，制定成文法律《十二铜表法》。

公元前 449 年　平民第二次撤退至圣山。瓦勒里乌斯·波蒂乌斯（Lucius Valerius Potitus）和贺拉提乌斯（Marcus Horatius Pulvillus）任执政官，颁布《瓦勒里乌斯和贺拉提乌斯法》（*Lex Valeria Horatia*），明确保民官的权力①。

公元前 447 年　人民选举财务官。或出现部落会议。

公元前 445 年　《卡努利乌斯法》。具有协议权力的军事保民官（Tribuni Militum Consulari Poetestate）② 替代执政官。

公元前 443 年　设立监察官，任命 L. 帕皮里乌斯（L. Papirio）与森布罗尼（L. Sempronio）为监察官。③

公元前 438－前 426 年　第二次维伊战争。

公元前 434 年　《埃米利乌斯法》（*Lex Aemilia*）将监察官任期确定为 18 个月。④

公元前 430 年　《尤利乌斯和帕皮里乌斯法》（*Legge Iulia Papiria*）。⑤

公元前 406－前 396 年　第三次维伊战争。

公元前 5 世纪末至前 4 世纪中期　罗马征服北部的埃特鲁里亚和南部的沃尔斯基人等居住的相邻地区。

① 或为 *Legge Valeria Orazia*，参格罗索，《罗马法史》，页 37 和 54。

② 参杨俊明，《古罗马政体与官制史》，页 107 以下。

③ 参格罗索，《罗马法史》，页 67。

④ 参格罗索，《罗马法史》，页 67。

⑤ 参格罗索，《罗马法史》，页 145。

公元前 387 年　高卢人进攻；毁灭罗马；城防（塞尔维亚城墙：或为公元前 378 年）和被破坏的城市的新规划。

公元前 376 年　保民官利基尼乌斯·施托洛（C. Licinius Stolo）与塞克斯提乌斯（L. Sextius Lateranus）提出法案。

公元前 367 年　平民与贵族达成协议，通过利基尼乌斯与塞克斯提乌斯提出的法案，即《利基尼乌斯和塞克斯提乌斯法》（*Legge Licinia Sestia*）。恢复执政官职务。设立市政官。

公元前 367 年　除了古罗马贵族以外，平民也获准当执政官。保民官监督平民的利益：对其他高级官员的措施的调解权。

公元前 366 年　罗马节，每年尊崇大神尤皮特。平民首次出任执政官。设立行政长官的职务。

公元前 364 年　罗马发生瘟疫，邀请埃特鲁里亚的巫师跳舞驱邪；埃特鲁里亚的演员在罗马进行舞台演出。

公元前 4 世纪中期　罗马开始向意大利中部扩张。

公元前 358 年　罗马与拉丁人订立条约。

公元前 356 年　第一次选出平民独裁官。

公元前 351 年　第一次选出平民监察官。

公元前 348 年　罗马恢复对迦太基人的条约。

公元前 343－前 341 年　第一次萨姆尼乌姆战争。

公元前 340－前 338 年　拉丁战争；坎佩尼亚战争。

公元前 337 年　第一次选出平民行政长官。

公元前 328－前 304 年　第二次萨姆尼乌姆战争。

公元前 312 年　罗马修筑通往坎佩尼亚的阿皮亚大道。

公元前 298－前 290 年　第三次萨姆尼乌姆战争。

公元前 295 年　森提努姆（翁布里亚）战役：德基乌斯战胜伊特拉里亚人和凯尔特人的联军，他自己濒临死亡（capitis devotio）。对此阿克基乌斯在紫袍剧《埃涅阿斯的后代》或《德基乌斯》（*Aeneadae sive Decius*）中有所描述。

公元前 290 年　萨姆尼乌姆战争结束，罗马征服意大利中部。

公元前 287 或前 286①年　平民第三次撤退至圣山。由于《霍尔滕西乌斯法》（前 297 年），阶级斗争结束：平民在平民议会做出的决议对所有人都具有约束力。

约公元前 284 年　安德罗尼库斯生于塔伦图姆。

①　参格罗索，《罗马法史》，页 71、351。

公元前280年　书面记录和传达阿皮乌斯·克劳狄乌斯反对皮罗斯和平提议的演说辞。

公元前280-前275年　在战胜其他意大利民族和伊庇鲁斯国王皮罗斯以后，占领希腊城池特别是塔伦图姆（前275年），罗马征服意大利南部，从而统一了意大利半岛（从波河平原至塔伦图姆）。

公元前273年　罗马与埃及建立友好关系。

公元前272年　塔伦图姆投降。安德罗尼库斯作为战俘来到罗马。

约公元前270年　奈维乌斯诞生。

公元前264年　角斗表演在罗马首次出现。

公元前264-前241年　第一次布匿战争。奈维乌斯自己积极参加第一次布匿战争，撰写他的叙事诗《布匿战纪》。

公元前263年　罗马与叙拉古结盟。

公元前261-前260年　罗马建立舰队。

约公元前250-前184年　普劳图斯生于翁布里亚，第一位伟大的拉丁语谐剧诗人。

公元前242年　设立外事裁判官。

公元前241年　西西里岛成为第一个罗马行省。百人队大会改革。

公元前241-前238年　反迦太基的雇佣兵战争。

公元前240年　在罗马节，第一次上演依据希腊典范的拉丁语剧本，作者是塔伦图姆的战俘安德罗尼库斯。他用拉丁语改写荷马叙事诗《奥德修纪》。

公元前239-前169年　恩尼乌斯，出身于墨萨皮家族，生于卡拉布里亚的鲁狄埃；第一位伟大的叙事诗作家：历史叙事诗《编年纪》。

公元前238/前237年　占领撒丁岛和科尔西嘉岛。

公元前235年　第一次上演奈维乌斯依据希腊典范改编的舞台剧本；他也撰写历史叙事诗《布匿战纪》。

公元前234-前149年　加图（老加图），拉丁语散文的第一个代表人物：在他的私人生活中以及他的文字——谈话录，1篇关于农业的论文《农业志》和1部意大利城市的编年史《史源》——中，他出现的面目是古罗马传统的狂热捍卫者，反对受到希腊文化的太大影响。

公元前229-前228年　第一次伊利里古姆战争。

公元前226年　埃布罗条约。

公元前222年　在克拉斯提狄乌姆战役中，老马尔克卢斯击败上意大利的英苏布里人（奈维乌斯的紫袍剧《克拉斯提狄乌姆》）。

公元前220-前140年　帕库维乌斯生于布伦迪西乌姆；第一位伟大的

肃剧诗人。

公元前 219 年　第二次伊利利古姆战争。

公元前 218－前 201 年　第二次布匿战争；迦太基人汉尼拔翻越阿尔卑斯山，公元前 217 年在特拉西美努斯湖畔（Trasimenischer See）和公元前 216 年在坎奈击败罗马人；然而罗马人由于坚忍不拔而战胜：汉尼拔必须离开意大利；公元前 202 年北非扎玛战役，以老斯基皮奥（斯基皮奥·阿非利加努斯）的胜利告终：罗马在地中海西部地区接管了迦太基的角色，成为最重要的贸易大国；公元前 201 年西班牙成为罗马的行省。

公元前 215－前 205 年　第一次马其顿战争。

公元前 212－前 211 年　罗马与埃托利亚联盟。

公元前 210－前 184 年　普劳图斯的谐剧：传世 21 部谐剧，如《吹牛的军人》（公元前 206/前 205 年）、《斯提库斯》（公元前 200 年）和《普修多卢斯》（公元前 191 年）。

公元前 210 左右－前 126 年　波吕比奥斯。

公元前 207 年　罗马举行祭典，安德罗尼库斯为此写颂歌。

公元前 206 年　老斯基皮奥（斯基皮奥·阿非利加努斯）在伊利帕（Ilipa）的胜利。

公元前 204 年　恩尼乌斯来到罗马，戏剧创作开始；德高望重的诗人安德罗尼库斯死于罗马。《辛西亚法》（Lex Cincia）由保民官辛西亚（M. Cincius Alimentus）提议制定。①

公元前 201 年　罗马和迦太基缔和。

约公元前 200 年　提提尼乌斯的紫袍剧创作时期开始。最早的、用希腊语写作的古罗马编年史作家：皮克托尔和阿里门图斯。

公元前 200－前 197 年　"爱好希腊的人" T. 弗拉米尼努斯击败马其顿王国的国王菲力普五世；罗马宣布希腊摆脱马其顿的统治，获得"独立"。

公元前 200－前 196 年　第二次马其顿战争。

公元前 195 年　老加图当执政官。

公元前 192－前 189 年　对叙利亚的安提奥科三世发动战争：公元前 189 年马·孚尔维乌斯·诺比利奥尔占领与安提奥科结盟的埃托里亚城市安布拉基亚；罗马把国王安提奥科逐出小亚细亚，把这个地区送给帕伽马的国王。在恩尼乌斯的紫袍剧《安布拉基亚》中有所描述。

约公元前 190－前 159 年　泰伦提乌斯，生于北非。

公元前 190 年　安提奥科三世败于马格尼西亚。

①　参周枏，《罗马法原论》，页 822。

公元前 186 年　鉴于狂热崇拜源于希腊的巴科斯，元老院通过反对祭祀酒神巴科斯的决定（Senatus Consultum de Bacchanalibus）。

公元前 184 年　老加图当监察官。

公元前 183 年　老斯基皮奥和汉尼拔去世。

公元前 181 年　尤利乌斯和提乌斯法。

约公元前 180 - 前 102 年　卢基利乌斯。

公元前 173 年　两位伊壁鸠鲁哲学家被逐出罗马。

公元前 172 - 前 168 年　第三次马其顿战争：鲍卢斯在皮得那战役战胜马其顿的国王帕修斯（帕库维乌斯的紫袍剧《鲍卢斯》）；马其顿附属于罗马。在罗马，整个权力都在于贵族和元老院。意大利农民变为无产阶级。通过罗马的前执政官和前裁判官剥削意大利以外的行省。由于战利品，在罗马奢侈之风愈演愈烈。

公元前 170 年　阿克基乌斯出生。

公元前 169 年　恩尼乌斯逝世；上演他的《提埃斯特斯》。

公元前 168 年　皮得那战役，帕修斯失败。

公元前 167 年　老加图的演讲辞《为罗得岛人辩护》，和别的政治演讲辞一起收入他的纪事书《史源》。在老年时老加图撰写《农业志》。

公元前 166 - 前 160 年　泰伦提乌斯的谐剧；他被小斯基皮奥和他的朋友提拔；这个圈子也吸纳希腊哲学家帕奈提乌斯和历史学家波吕比奥斯。

公元前 161 年　罗马元老院把希腊修辞学家和哲学家赶出罗马。

公元前 155 年　一个希腊的哲学家使团——学园派卡尔涅阿德斯、逍遥派克里托劳斯（Kritolaos）和廊下派第欧根尼——访问罗马，举办讲座。愤怒的老加图要求立即驱逐他们。

公元前 149 年　老加图逝世。

公元前 149 - 前 146 年　第三次布匿战争：小斯基皮奥毁灭迦太基；北非成为罗马的行省。

公元前 147 年　马其顿成为罗马的行省。

公元前 146 年　希腊起义。毁灭哥林多；希腊并入罗马的马其顿行省。

公元前 145 年　莱利乌斯试图进行土地改革。

公元前 143 - 前 133 年　努曼提亚战争。

公元前 140 年　80 岁的帕库维乌斯带着 1 部肃剧到场，与阿克基乌斯比赛。

公元前 137 - 前 132 年　西西里第一次奴隶起义。

公元前 133 年　西班牙起义：小斯基皮奥占领努曼提亚；整个西班牙成为罗马的行省。

公元前 133－前 121 年　罗马的社会和政治动荡：保民官格拉古兄弟反对元老院贵族，建议把土地分配给贫民，把谷物分配给城市无产者。盖·格拉古通过在亚细亚设立税务部门和在罗马设立法院，获得了用钱买来贵族头衔的富人支持。在巷战中，格拉古兄弟垮台（提比略·格拉古死于斯基皮奥·纳西卡·塞拉皮奥之手）。

约公元前 133－前 102 年　卢基利乌斯撰写 30 卷《讽刺诗集》；与小斯基皮奥的友谊；紫袍剧诗人阿弗拉尼乌斯的创作时期。

约公元前 130 年　帕库维乌斯逝世。

约公元前 130－约前 100 年　编年史作家皮索·福鲁吉、阿塞利奥和安提帕特。

公元前 129 年　小斯基皮奥死亡。帕伽马王国成为罗马的亚细亚行省。西塞罗《论共和国》的紧张时期。

公元前 123－前 122 年　盖·格拉古颁布若干《森布罗尼法》（Lex Sempronia），包括公元前 123 年盖·格拉古提出的平民决议《关于执政官行省的森布罗尼法》（Lex Sempronia de Provinciis）。①

公元前 123－前 121 年　保民官盖·格拉古的演讲辞。

公元前 116－前 27 年　古物学家、语言学家和诗人瓦罗生于萨宾地区的雷阿特；在他的名下，大约有 70 部著作，总篇幅达到 600 卷；把墨尼波斯杂咏引入拉丁语文学。

公元前 113－前 101 年　马略击败日耳曼族西姆布赖人和条顿人，5 年被民众选为执政官（公元前 107 年第一次任执政官）。马略实行军队改革，组建了一支罗马的职业军队；公元前 100 年获得了他的第六个执政官任期；罗马陷入无政府状态。·

公元前 112－前 105 年　朱古达战争：开始努米底亚国王朱古达收买元老院的寡头政治，但是最终被新贵马略击败。托里乌斯战争。

约公元前 110－约前 90 年　出现西塞罗的老师、演说家卢·克拉苏和马·安东尼；西塞罗和瓦罗的老师、语文学家和学者斯提洛；以及肃剧诗人和语文学家阿克基乌斯。

公元前 107 年　马略出任执政官。

公元前 106－前 43 年　西塞罗。

公元前 104 年　第二次西西里奴隶起义。

公元前 103 年/约前 100 年　最后一个披衫剧的代表人物图尔皮利乌斯逝世。

① 参格罗索，《罗马法史》，页 167、354。

公元前 100-前 44 年 恺撒。

约公元前 99-前 55 年 卢克莱修；以他的《物性论》把哲学教诲诗引入拉丁语文学。

公元前 92 年 苏拉当西里西亚总督。监察官（其中有克拉苏）关闭民主主义者普罗提乌斯·伽卢斯的拉丁语修辞学校。

公元前 91 年 卢·克拉苏逝世。西塞罗《论演说家》，其中卢·克拉苏以对话的主要人物出现，对话发生在死亡的前夜。

公元前 91 年 保民官马·李维乌斯·德鲁苏斯，得到克拉苏和其他理性贵族的支持，呈献社会和政治改革提案，也是为了印度日耳曼人，遭到谋杀。

公元前 91-前 89 年 意大利同盟战争：印度日耳曼人起义，反对罗马；最终获得罗马公民权。

约公元前 90 年 文学的意大利民间闹剧繁荣：阿特拉笑剧，代表人物蓬波尼乌斯和诺维乌斯。执政官卢·尤利乌斯·恺撒（L. Giulio Cesare）提出《关于向拉丁人和盟友授予市民籍的尤利乌斯法》［*Lex Iulia de Civitate Latinis（et Socis）Danda*］。①

公元前 89 年 通过保民官普劳提乌斯提出的平民决议《尤利乌斯和普劳提乌斯法》（*Lex Julia et Plautia*）。《关于向盟友授予罗马市民籍的普劳提乌斯和帕皮里乌斯法》（*Lex Plautia Papiria de Vivitate Sociis Danda*）。《庞培法》（*Lex Pompeia*）授予波河对岸的高卢人以拉丁权（后来恺撒又授予罗马市民籍）。②

公元前 88-前 84 年 第一次米特拉达梯战争：庞托斯的国王米特拉达梯占领小亚细亚——在那里古罗马的税务官被谋杀——和希腊；他被贵族派的领导人苏拉击败。

公元前 88-前 83 年 平民派领导人马略与驻留在东部地区的贵族派领导人苏拉之间发动第一次内战；许多贵族被谋杀，其中有演说家安东尼。

约公元前 87-前 54 年 卡图卢斯（来自维罗纳），属于公元前 1 世纪第一个三分之一时期在罗马形成的"新诗派"，这个诗人圈子以古希腊文化的榜样为导向。

公元前 86-前 34 年 撒路斯特（生于萨宾地区的阿弥特尔努姆），第一个伟大的古罗马纪事书作家。

① 参格罗索，《罗马法史》，页 220。
② 参格罗索，《罗马法史》，页 167、220。

约公元前 85 年　阿克基乌斯逝世。《赫伦尼乌斯修辞学》。西塞罗开初的修辞学文章《论取材》。

公元前 83－前 81 年　第二次米特拉达梯战争。

公元前 83/前 82 年　苏拉返回和开入罗马（丘门战役），流放。

公元前 82－前 79 年　苏拉当独裁官；放逐他的对手；严厉寡头政治的统治；事实上取缔保民官。

公元前 81－前 72 年　塞尔托里乌斯在西班牙的暴动。

公元前 80 年　编年史作家夸德里伽里乌斯和安提亚斯。

公元前 80 年　西塞罗的第一篇重要的政治演讲辞《为阿墨里努斯辩护》取得巨大成功。

自从大约前 80 年以来　绘画的第二种庞贝风格：《神秘别墅》。博斯科雷阿莱（Boscoreale）别墅。

公元前 79－前 77 年　西塞罗的希腊和小亚细亚大学学习之旅；在罗得岛修辞学老师摩隆那里逗留和学习期。

公元前 78 年　苏拉死亡。

公元前 77 年　最后一个长袍剧诗人阿塔逝世。

公元前 77－前 72 年　庞培反对塞尔托里乌斯的斗争。

公元前 75 年　西塞罗任西西里岛的财政官。

公元前 74 年　俾斯尼亚落入罗马。

公元前 74－前 63 年　第三次米特拉达梯战争：卢库卢斯同米特拉达梯斗争，前 67 年进行海盗战争，直到公元前 66 年庞培获得与米特拉达梯战争的最高指挥权；庞培取得最终的胜利，公元前 64 年他在东部地中海地区组建古罗马的行政机构（叙利亚行省）。

公元前 73－前 71 年　斯巴达克奴隶起义。

公元前 70 年　维吉尔生于曼徒阿。西塞罗《控维勒斯》。通过《关于保民官权力的庞培和利基乌斯法》（*Lex Pompeia Licinia de Tribunicia Potestate*）和由裁判官奥勒留·科塔（Aurelius Cotta）提出的《奥勒留审判员法》（*Lex Aurelia Iudiciaria*）。[①]

公元前 70 年　在镇压斯巴达克起义以后，庞培和克拉苏结盟，投向平民派；他俩成为执政官。

公元前 70－前 69 年　《贝加苏元老院决议》。

公元前 69－前 26 年　伽卢斯。

公元前 67 年　在庞培的指挥下，罗马人肃清了整个地中海的海盗。由

―――――――――――――――――

① 参格罗索，《罗马法史》，页 226。

保民官奥卢斯·加比尼乌斯提出的《关于任命一名镇压强盗的加比乌斯法》（*Lex Gabinia de Uno Imperatore Contra Praedones Constituendo*）。①

公元前66年　由保民官盖·曼尼利乌斯提出的《曼尼利乌斯法》。西塞罗任副执政；他的演说辞《为曼尼利乌斯法辩护》。第一次喀提林阴谋。

公元前66-公元24年　地理学家斯特拉波。

公元前65-前8年　贺拉斯生于维努栖亚。

公元前64-公元8年　墨萨拉。

公元前63年　西塞罗任执政官，演说辞中有《控喀提林》和《为穆瑞纳辩护》。

公元前63年　西塞罗和希普里达的协同政治：执政官。第二次喀提林阴谋：在没有挑衅的情况下，西塞罗处死运送到罗马的喀提林追随者；恺撒和平民派对此反抗。

公元前63-公元14年　屋大维（后来的别名奥古斯都）出生。

公元前62年　喀提林的军队在伊特拉里亚被消灭。喀提林死。

约公元前60-前19年　提布卢斯。

公元前60年　恺撒、庞培和克拉苏结盟（所谓"前三头"）。

公元前59年　恺撒第一次当执政官。

公元前59-公元17年　李维（或公元前64-公元12年??）。

公元前58-前52年　恺撒征服高卢，以前执政官的身份任高卢行省总督；撰写《高卢战记》。庞培在罗马。

公元前58年　根据保民官克洛狄乌斯的动议，西塞罗遭遇放逐。

公元前57年　克洛狄乌斯与弥洛在罗马的骚乱。西塞罗结束流放。

公元前56年　前三头在卢卡会晤。西塞罗的演讲辞《为塞斯提乌斯辩护》。

公元前55年　庞培在罗马建立第一个用石头修建的剧院。西塞罗的《论演说家》。卡图卢斯的抒情诗。

约前55-公元40年　修辞学家老塞涅卡。

公元前54年　恺撒把他的作品《论类比》（*De Analogia*）献给西塞罗。

公元前54-前51年　西塞罗《论共和国》和《论法律》。卢克莱修发表教诲诗。

公元前53年　在和帕提亚人的战争中，克拉苏失利，并且在卡雷被谋杀。罗马更加陷入无政府状态。

公元前52年　庞培"独任执政官"。保民官克洛狄乌斯被弥洛谋杀。

① 参格罗索，《罗马法史》，页226。

西塞罗《为弥洛辩护》。

公元前 51-前 50 年 恺撒发表他的《高卢战记》。

公元前 49-前 46 年 内战（恺撒与元老党的庞培及其追随者）；恺撒率领他的军团，渡过卢比孔河，进攻罗马，开始内战；公元前 48 年法尔萨洛斯战役，庞培失败，逃亡埃及，被杀；恺撒任命克里奥佩特拉当埃及女王；公元前 46 年在塔普苏斯（小加图在乌提卡自杀）和公元前 45 年在蒙达战胜元老党的军队；恺撒出任终身独裁官和帝国元首。

公元前 48 年 在元老党的军队失败以后，西塞罗返回罗马，得到恺撒赦免。

公元前 47 年 瓦罗把他的《人神制度稽古录》献给恺撒。阿提库斯发表他的《编年史》（Liber Annalis）。

约公元前 47-前 2 年 普罗佩提乌斯（或约公元前 47-前 16 年？）。

公元前 46 年 历法改革。拟剧诗人西鲁斯战胜拉贝里乌斯；从此拟剧统治罗马的文学舞台。

公元前 46-前 45 年 西塞罗的恺撒式演讲辞：为当时的庞贝人（Pompejaner）辩护，谢谢恺撒的"宽仁"。

公元前 46-前 44 年 西塞罗撰写他的大多数哲学论文。恺撒任独裁官：重组行政机构；依据平民派的意思采取社会措施；历法改革（实行尤里安历法）；大赦。颁布《尤利乌斯自治市法》（Lex Iulia Municipalis）。①

公元前 45 年 西塞罗的女儿图利娅死亡；西塞罗的《论安慰》。

公元前 44 年 3 月 15 日 恺撒被布鲁图斯、卡西乌斯等人谋杀。

公元前 44 年 地理学家斯特拉波的活动（直至公元 21 年）。

公元前 44-前 43 年 穆提纳战争（屋大维在穆提纳战役击败安东尼，获得公元前 43 年的执政官）。西塞罗针对安东尼的《反腓力辞》和《论义务》。

公元前 43 年 瓦罗把他的《论拉丁语》献给西塞罗。

公元前 43 年 9 月 屋大维、安东尼和雷必达（亦译"勒皮杜斯"）结盟，形成"后三头"。

公元前 43 年 12 月 西塞罗被杀。

公元前 43 年 奥维德生于苏尔莫。

公元前 43-前 42 年 撒路斯特《喀提林阴谋》和《朱古达战争》。

公元前 42 年 腓力皮战役，安东尼击败以布鲁图斯和卡西乌斯为首的共和派；布鲁图斯和卡西乌斯自杀。后来的皇帝提比略出生。

① 参格罗索，《罗马法史》，页 156。

约公元前42-前39年（也许几年以后）　维吉尔《牧歌》（迈克纳斯圈子）。

公元前42-前31年　安东尼前往东部地区，受到埃及女王克里奥佩特拉的影响，表现为东部地区的统治者；脱离屋大维接管恺撒工作的意大利。

公元前40年　波利奥任执政官。

公元前40年以后　贺拉斯开始写作《讽刺诗集》和《长短句集》。

公元前39年　波利奥在罗马建立第一个公共图书馆。

公元前38年　在维吉尔和瓦里乌斯的推荐下，贺拉斯被吸纳进迈克纳斯圈子。

约公元前37年　瓦罗《论农业》。

公元前37-前30年　维吉尔《农事诗》。

公元前36年　安东尼远征帕提亚；阿格里帕在瑙洛科斯取得海战胜利。

公元前36-前35年　远征塞克斯图斯·庞培。

公元前35年　贺拉斯《讽刺诗集》第一卷完稿。

公元前35年　撒路斯特在弥留之际留下未竟之作《历史》。

公元前35-前30年　奈波斯的传记作品，其中有《阿提库斯传》。

公元前32年　阿提库斯逝世。迈克纳斯把萨宾地区的地产送给贺拉斯。

公元前31年　阿克提乌姆海战，屋大维击败安东尼和克里奥佩特拉的舰队。

公元前30年　屋大维占领亚历山大里亚，安东尼和埃及女王克里奥佩特拉双双自杀；埃及成为行省。第三种庞贝风格（自从约公元前30年以后）。卢克莱修·弗隆托（Lucretius Fronto）的房子。古琴演奏者的房子。

公元前30-前29年　贺拉斯《讽刺诗集》第二卷和《长短句集》完稿。

公元前30-前23年　贺拉斯《歌集》1-3卷。

约公元前29-前19年　维吉尔《埃涅阿斯纪》。

公元前29年　神化恺撒，尤利乌斯神庙的落成典礼。

公元前28年　阿波罗神庙落成典礼。开始修建屋大维的陵墓。

公元前28-前23年　维特鲁威《论建筑》（或《建筑十书》）。

公元前27年　元老院正式承认屋大维为王储；作为奥古斯都，屋大维建立第一古罗马帝国。瓦罗逝世。墨萨拉的胜利。

公元前27年9月以后　提布卢斯《诉歌集》第一卷。

公元前27-前25年　奥古斯都在西班牙北部的坎塔布里亚和西北部的

阿斯图里亚斯（Asturias）。

公元前27-前19年 阿格里帕占领西班牙西北地区。

公元前27-公元14年 屋大维·奥古斯都的元首政治。

公元前26年 尊崇奥古斯都的阿尔勒大理石圆盾（复制公元前27年的黄金古罗马荣誉牌）。

约公元前25年 奈波斯逝世。李维开始写作《建城以来史》。

公元前25年 吞并加拉西亚。

公元前23年 奥古斯都终身接管保民官的权力。马尔克卢斯死亡。

约公元前23-前8年 贺拉斯《诗艺》。

公元前22年 奥古斯都成为终身执政官。

公元前22-前19年 奥古斯都理顺古罗马西亚的关系。

公元前20年 提比略从帕提亚收回在卡雷丢失的部队旗帜。奥古斯都开始修建战神庙：复仇者马尔斯（Mars Ultor）① 神庙。贺拉斯《书札》第一卷。奥维德《恋歌》第一版（失传），《女杰书简》I-XV，肃剧《美狄亚》（失传）。

公元前20-前1年 奥维德《恋歌》第二版。

公元前19年以前 贺拉斯《致弗洛尔》。

公元前19年 维吉尔逝世。提布卢斯逝世（或公元前17年？）。

公元前18年 《关于各阶层成员结婚的尤利乌斯法》。颁布《关于惩治通奸罪的尤利乌斯法》（*Lex Iulia de Adulteries Coercendis*）。

公元前17年 奥古斯都举行世纪庆典，贺拉斯受托写《世纪颂歌》。《关于审判的尤利乌斯法》。

公元前16-前13年 奥古斯古在高卢。提比略和德鲁苏斯占领诺里库姆（Noricum）、雷提亚（Rätien）和文德利基恩（Vindelicien）。

自从公元前14-前12年以来 奥古斯都守护神（Genius Augusti）在拉尔神岔路神节（Lares compitales）期间受到尊崇。

公元前14年以后 贺拉斯《致奥古斯都》。

公元前13年 贺拉斯《歌集》第四卷。

公元前13-前11年 马尔克卢斯剧院。

公元前13-前9年 奥古斯都和平祭坛（Ara Pacis Augustae）。

公元前12年 阿格里帕死亡。德鲁苏斯远征日尔曼尼亚。

① 复仇者（Ultor）源自古罗马女神乌尔提奥（Ultio，意为"复仇"），其崇拜与马尔斯有关。公元前2年奥古斯都为在复仇者马尔斯神庙修建的马尔斯的祭坛和金色塑像举行落成典礼，使之成为复仇者马尔斯的祭拜中心。

公元前 12－前 9 年　提比略远征潘诺尼亚。

公元前 9 年　德鲁苏斯死亡。李维的纪事书完稿。苏萨（Susa）的奥古斯都拱门。

公元前 8 年　迈克纳斯死亡。贺拉斯逝世。

公元前 6 年－公元 2 年　提比略在罗得岛。

公元前 6－前 4（？）年　耶稣降生。

公元前 2 年　奥古斯都广场的落成典礼。奥古斯都加封"国父"。

公元前 1－公元 1 年　奥维德《爱经》。

2 年　L.恺撒死亡。

4 年　C.恺撒死亡。奥古斯都收养提比略和阿格里帕·波斯图穆斯。

4－6 年　提比略征服日尔曼，直至易北河。

约 4－8 年　奥维德的超重邮件《女杰书简》XVI 以下。

约 4－65 年　哲学家和肃剧诗人塞涅卡（小塞涅卡）。

6－9 年　提比略战胜达尔马提亚人和潘诺尼亚人。

8 年　奥维德《变形记》，（几乎同时）《岁时记》I－VI（第一稿）。放逐尤利娅和奥维德。

9 年　瓦鲁斯战役；莱茵河界。

9－12 年　奥维德《诉歌集》。

9 年以后　奥维德《伊比斯》，改写《岁时记》I－VI。

10 年　奥古斯都宝石（Gemma Augustea）。

13 年 4 月以前　奥古斯都《业绩》。

13 年　奥维德《黑海书简》前 3 卷。

13 年以后　奥维德《黑海书简》第四卷。

14 年　奥古斯都死亡和神化。

14－37 年　皇帝提比略在位（自从 27 年以后到卡普里；直至 31 年近卫军长官西亚努斯的独裁统治）。皇侄日耳曼尼库斯（公元前 15－公元 19 年）撰写《星空》（Aratea）。诗人曼尼利乌斯和斐德若斯（约公元前 15－约公元 50 年），历史学家维勒伊乌斯·帕特尔库卢斯（约公元前 20－公元 30 年以后），瓦勒里乌斯·马克西姆斯，百科全书作家克尔苏斯。

14 年以后　罗马近郊第一门（Primaporta）的奥古斯都雕像。

14－68 年　尤利乌斯－克劳狄乌斯王朝。

约 15－68 年后　斐德若斯。

16 年　日耳曼尼库斯远征日耳曼；乘船通过埃姆斯河，抵达北海。

约 17 年　李维逝世。

约 18 年　奥维德逝世。

19 年　日耳曼尼库斯之死。

23/24-79　老普林尼。

30 年代至 1 世纪末　昆体良。

约 30 或 33 年　耶稣被钉死在十字架上。

37-41 年　皇帝卡利古拉在位。老塞涅卡（约公元前 55-公元 39 年）撰写《劝说辞》和《反驳辞》。

41-54 年　皇帝克劳狄乌斯在位（巨大地影响皇帝的女人和释奴）。史学家库尔提乌斯·鲁孚斯。

41-49 年　放逐贤哲塞涅卡（约公元前 4-公元 65 年）到科尔西嘉岛。

43 年　占领南部不列颠岛。

约 45-58 年　保罗的布道旅行。

约 46-约 120 年　普鲁塔克。

约 54/57 年-约 120 年　塔西佗。

54-68 年　皇帝尼禄在位（直至 62 年受到贤哲塞涅卡和近卫军长官布鲁斯的有益影响，然后加强独裁统治）。讽刺作家佩尔西乌斯（34-62 年），叙事诗作家卢卡努斯（39-65 年），农业作家克卢米拉。彼特罗尼乌斯撰写他的《萨蒂利孔》。

59 年　在儿子的授意下，谋杀皇帝遗孀阿格里皮娜。

60 年　设立五年节（Quinquennalia，每隔 4 年举行一次）。在第一次庆典时，卢卡努斯朗诵对尼禄的《颂词》。

62 年　小塞涅卡退出皇宫。

62-113 年之后　小普林尼。

63-66 年　亚美尼亚同波斯的问题解决。

64 年　罗马大火。迫害基督徒。

65 年　反尼禄的皮索阴谋败露，小塞涅卡和讽刺诗人卢卡努斯等被处死。

66 年　佩特罗尼乌斯被迫自杀。

66-70 年　第一次犹太暴动或第一次罗马战争。

66-67 年　尼禄在希腊进行演艺旅行。

66-73 年　犹太战争。

68 年　伊塔利库斯的执政官任期。

68-69 年　内战。随着尼禄自杀，尤利乌斯-克劳狄乌斯王朝灭亡。三皇年：伽尔巴、奥托和维特利乌斯。

69-79 年　维斯帕西安建立弗拉维王朝。叙事诗作家弗拉库斯。自然科学家老普林尼（23/24-79 年）。

69 年　昆体良开立修辞学学校。

70 年　占领耶路撒冷。

约 70-121 年之后　苏维托尼乌斯。

74 年　征服内卡河（Neckar）流域。

78 年　塔西佗娶阿古利可拉的女儿。

79 年　维苏威火山爆发；庞贝和赫尔库拉涅乌姆贝火山灰淹没。老普林尼死亡。

79-81 年　提图斯在位。

80 年　弗拉维圆形露天剧场（罗马竞技场）的落成典礼；马尔提阿尔的铭辞。

81-96 年　专制君主多弥提安在位。演说家昆体良（约 35-96 年），叙事诗作家伊塔利库斯（约 25-101 年）和斯塔提乌斯（约 45-96 年），铭辞诗人马尔提阿尔（约 40-103 年）。

从 83 年起　修建古罗马帝国的界墙。

86 年　创办卡皮托尔竞赛。

96-98 年　涅尔瓦在位。在弗拉维王朝垮台以后，王朝的原则变为养子帝制。

97 年　塔西佗任执政官。

97-192 年　安东尼王朝。

98-117 年　图拉真（第一个来自行省的皇帝）在位。历史学家塔西佗（约 60-117 年以后），讽刺作家尤文纳尔（约 60-130 年以后）。小普林尼（约 61-113 年）撰写《书信集》。

98 年　马尔提阿尔返回家乡西班牙。

100 年　小普林尼作为执政官，发表《图拉真颂》。

101-102 年　第一次达基亚战争。

105-106 年　第二次达基亚战争，106 年吞并达基亚。

约 112/113 年　小普林尼任俾斯尼亚总督。

114-117 年　帕提亚战争。占领亚美尼亚和美索不达米亚：帝国疆界达到最大。

117-138 年　皇帝阿德里安在位（撤退至幼发拉底河；加固帝国的界墙，尤其是莱茵河与多瑙河之间的）。苏维托尼乌斯的《罗马十二帝王传》，尤文纳尔最后的讽刺作品。

122 年　不列颠的阿德里安长城。

124-170 年之后　阿普列尤斯。

132-135 年　巴高巴（Bar Kochba）领导的犹太人起义，或称第二次犹

太暴动、第二次罗马战争。毁灭耶路撒冷。

138-161 年　皇帝皮乌斯在位。法学家盖尤斯，阿普列尤斯的长篇小说（约 125 年）。

142 年　不列颠的皮乌斯长城。

143 年　弗隆托的执政官任期。

约 160-220 年以后　德尔图良。

161-180 年　皇帝奥勒留和维鲁斯（†169 年）。

162-165 年　帕提亚战争；鼠疫带来的和平。

167-175 年　玛阔曼人（Markomannen）战争。

176-180 年　玛阔曼人战争。

约 170 年　革利乌斯撰写《阿提卡之夜》。

180 年以前　第一个圣经译本。

180 年　西利乌姆圣徒殉道。

180-192　皇帝康茂德在位。

193-235 年　塞维鲁斯王朝。

193-211 年　皇帝塞普提米乌斯·塞维鲁斯在位。

194 年　尼格尔在伊苏斯的失败。

197 年　阿尔比努斯（Clodius Albinus）在卢格杜努姆的失败。

197-199 年　帕提亚战争。

约 200 年　费利克斯。

约 200-258 年　西普里安，迦太基的主教（248 年）。

208-211 年　不列颠战争。

212-217 年　皇帝卡拉卡拉在位；格拉塔。

212 年　卡拉卡拉皇帝发布给予行省居民罗马公民权赦令；法学家帕皮尼阿努斯逝世。

217-218 年　马克里努斯（Macrinus）在位。

218-222 年　赫利奥伽巴卢斯（Heliogabalus）或埃拉伽巴路斯（Elagabalus）在位。

222-235 年　亚历山大·塞维鲁斯（Alexander Severus）。尤利娅·马美娅（Julia Mamaea）的统治。

223 年尤利娅·美萨（Julia Maesa）和法学家乌尔比安逝世。

226 年　波斯人（萨珊王朝）推翻帕提亚人的统治。

235-284 年　军人皇帝。

235-238 年　马克西米努斯一世（Maximinus I）或马克西米努斯·特拉克斯（Maximinus Thrax）在位。

238 年 六皇年。戈迪亚努斯一世（Gordianus I）及其儿子戈迪亚努斯二世（Gordianus II）在非洲称帝（3 月 22 日-4 月 12 日）；联合皇帝巴尔比努斯（Balbinus）和普皮恩努斯（Pupienus）Maximus。

238-244 年 戈迪亚努斯三世（Gordianus III，225-244 年）在位；提迈西特乌斯（Timesitheus，死于 243 年）的统治。

241-272 年 波斯萨珊王朝国王萨波尔一世（Sapor I）。

244-249 年 阿拉伯人腓力（Philippus Arabs 或 Philippus Arabus）在位。

248 年 罗马举行千禧年赛会。

249-251 年 皇帝德基乌斯在位。

251 年 哥特人在阿布里图斯（Abrittus）打败并杀死德基乌斯。

249-250 年 第一次普遍地迫害基督徒。

251-253 年 特列波尼亚努斯·伽卢斯（Trebonianus Gallus）在位。疫病爆发。

253 年 皇帝埃米利安（Aemilianus）。

253-260 年 皇帝瓦勒里安在位；伽里恩努斯（Gallienus）。日耳曼人与波斯人的入侵。

257-259 年 瓦勒里安迫害基督徒。

259-273 年 波斯图姆斯（Postumus）僭位和西部行省的继位者。

260 年 波斯人俘虏瓦勒里安。

260-268 年 伽里恩努斯在位。

约 260-317 年以后 拉克坦提乌斯。

261-267 年 奥德那图斯（Odenathus）的东方胜利。

267 年 芝诺比娅（Zenobia）在东方独立。

268 年 哥特人败于纳伊苏斯（Naissus）。

268-270 年 哥特人的克星克劳狄乌斯二世在位。

约 270 年 新柏拉图主义者普洛丁逝世。

270 年 放弃达基亚。

270-275 年 奥勒利安（Aurelian 或 Lucius Domitius Aurelianus Augustus）在位。

271 年 罗马开始修建奥勒利安城墙（Muralla Aureliana）。

273 年 芝诺比娅的失败。夺取帕尔米拉（Palmyra）。

274 年 高卢皇帝特提里库斯（Tetricus）败于卡塔隆尼平原。罗马的太阳神神庙。

275 年 皇帝塔西佗在位。

276-282 年 皇帝普洛布斯（Probus）在位。

277-279 年　对莱茵河和多瑙河的胜利。

277 年　摩尼之死。

282-283 年　卡鲁斯（Carus）在位。

283-284 年　卡里努斯（Carinus）和努墨里安在位。

284-476　晚期帝国。

284-305 年　皇帝戴克里先在位，建立完全的君主制，设两个"奥古斯都"，分管东西部分。

286 年　马克西米安。

286-296 年　卡劳西乌斯（Carausius）僭位（293 年死亡）和不列颠的阿莱克图斯（Allectus）。

293 年　君士坦丁一世（306 年死亡）和伽列里乌斯（311 年死亡）指定恺撒。

297-278 年　波斯战争。

303-311 年　对基督徒的大迫害。

306-337 年　皇帝君士坦丁在位。

约 310-394 年　奥索尼乌斯。

312 年　君士坦丁在米尔维安（Milvian）桥取得胜利。

313 年　《米兰赦令》（《梅迪奥拉努姆赦令》），基督教合法（信仰自由）。

313 年以后拉克坦提乌斯在特里尔。

313-324 年　君士坦丁成为西部的皇帝。

324-330 年　君士坦丁堡建立。

324-337 年　君士坦丁当专制君主。

325 年　君士坦丁召集尼西亚基督教主教会议，制定统一教条。

326 年　处死马克西米安之女法乌斯塔（Fausta）和君士坦丁之子克里斯普斯（Crispus）。

330 年　君士坦丁迁都拜占庭，改名君士坦丁堡（今伊斯坦布尔）。

约 333-391 年以后　马尔克利努斯。

334/339-397 年　安布罗西乌斯，米兰的主教（374-397 年）。

335-431 年　保利努斯，诺拉的主教（410 年）。

337 年　君士坦丁二世即位（340 年死亡），康斯坦提乌斯二世（Constantius II, 361 年死亡）。康斯坦斯（Constans, 350 年死亡）。

约 345-420 年　哲罗姆。

约 345-402 年以后　叙马库斯。

348-405 年以后　普鲁登提乌斯。

4 世纪中期　马克罗比乌斯。

350－353 年　马格南提乌斯（Magnentius）在西部的僭位。

350－361 年　君士坦丁二世，专制君主。

353 年　基督教定为国教。

354－430 年　奥古斯丁，受洗（387 年），希波的主教（395－430 年）。

357 年　朱利安在阿尔根托拉特（Argentorate）附近打败日耳曼人。

361/362－363 年　叛教者朱利安在位。异教复辟。

363－364 年　约维安在位。

364－375 年　西罗马帝国皇帝瓦伦提尼安一世在位。

364－378 年　东罗马帝国皇帝瓦伦斯在位。

约 370－404 年以后　克劳狄乌斯·克劳狄安。

375－383 年　西罗马帝国皇帝格拉提安一世在位。

375－392 年　西罗马帝国皇帝瓦伦提尼安二世在位（先和格拉提安并列皇帝）。

378－395 年　东罗马皇帝特奥多西乌斯一世在位。

382 年　胜利祭坛迁出元老院宫。

383－388 年　马格努斯·马克西姆斯在西部僭位。

389 年　哲罗姆在伯利恒建圣殿。

392 年　基督教成为国教。

392－394 年　尤金在西部僭位。

从 394 年起　专制君主。

395 年　帝国分裂。

395－423 年　西罗马帝国皇帝霍诺里乌斯在位（395－408 年斯提利科）。

395－408 年　东罗马帝国皇帝阿尔卡狄乌斯在位。

约 400－约 480 年　萨尔维安。

404 年　拉文纳成为西部帝国的首都。

408－450 年　东部皇帝特奥多西乌斯二世。

410 年　亚拉里克领导的西哥特人占领和洗劫罗马。

414 年　纳马提安任罗马市长。

424 年　约阿尼斯（Joannes）在位。

425－455 年　西罗马帝国皇帝瓦伦提尼安三世在位；普拉奇迪娅（Galla Placidia）的统治（约至 432 年）。

428－477 年　汪达尔人的国王盖塞里克。

430 年　马克罗比乌斯任意大利的军政长官。

433 至 480 年以后　西多尼乌斯，克莱蒙费朗的主教（470 年）。

439 年　盖塞里克夺取迦太基，宣布汪达尔王国独立。

439 年以前　加比拉。

450 年　匈奴人侵入西罗马帝国。

450-457 年　东罗马帝国皇帝马尔齐安（Flavius Marcianus Augustus）。

455 年　汪达尔人洗劫罗马；彼特洛尼乌斯·马克西姆斯（Petronius Maximus）在位。

455-456 年　阿维图斯在位。

456-472 年　李奇梅尔任西部总司令，拥立和废黜皇帝。

457-461 年　西罗马帝国皇帝马约里安（Majorian）在位，赢得了一些胜利，但被汪达尔人打败。

457-474 年　东罗马帝国皇帝列奥一世（Leo I）。

461-465 年　利比乌斯·塞维鲁斯（Libius Severus）在位。

465-467 年　皇帝空位。

467-472 年　安特弥乌斯在位。

472 年　奥利布里乌斯在位。

473 年　格莱塞鲁斯（Glycerius）在位。

473-475 年　尤利乌斯·奈波斯（Julius Nepos）在位。

475-476 年　罗慕路斯·奥古斯都在位。

474-491 年　东罗马帝国皇帝芝诺。

475 年　西哥特国王尤里克的法典，尤里克宣布独立。

476 年　奥多阿克（Odoaker）废黜皇帝罗慕路斯·奥古斯都，西罗马帝国灭亡。

476-493 年　意大利（赫路里人）的国王奥多阿克。

约 480-524 年　波爱修斯，执政官（510 年）。

481-511 年　法兰克人的国王克洛维。

约 485-580 年　卡西奥多尔。

491-518 年　东罗马帝国皇帝阿纳斯塔西乌斯（Anastasius）。

493-526 年　西哥特人特奥德里克统治意大利。

507-711 年　西班牙的西哥特王国。

518-527 年　拜占庭皇帝优士丁尼一世。

527-565 年　君士坦丁堡的皇帝优士丁尼。普里斯基安。

547 年　圣本笃死亡。

568 年　伦巴底人入侵北意大利。

约 583 年　卡西奥多尔死亡。

590-604 年　教皇格列高利一世。

632 年　穆哈默德（Mohammed）死亡。

636 年　塞维利亚的伊西多死亡。

751 年　伦巴底人占领拉文纳。

800 年　列奥三世为查理大帝（Charlemagne）皇帝加冕。

962 年　教皇约翰十二世为奥托一世（Otho I）皇帝加冕。

1204 - 1261 年　十字军东征，占领君士坦丁堡。

1453 年　奥斯曼（Osman）帝国穆哈默德二世攻陷君士坦丁堡。

1806 年　神圣罗马帝国灭亡。

附录四 人名地名的译名对照表

A

阿庇安 Appian

阿波罗 Apollo（太阳神）

阿波洛多罗斯 Apollodorus 或 Apollodoros（新谐剧作家）

阿布德拉 Abdera（地名）

阿布里图斯 Abrittus（地名）

阿德拉斯托斯 Adrastos

阿德里安 Hadrian（亦译"哈德良"）

阿尔根托拉特 Argentorate（地名）

阿尔卡狄乌斯 Arcadius（皇帝）

阿尔特曼 William H. F. Altman

阿尔特米斯 Artemis

阿尔巴 Alba（地名）

阿尔巴贡 Harpagon

阿尔巴·隆加 Alba longa（地名）

克洛狄乌斯·阿尔比努斯 Clodius Albinus（197 年在卢格杜努姆失败）

阿尔德亚 Ardea（地名）

阿尔菲耶里 Vittorio Alfieri 或 Vittorio Amedeo Alfieri

阿尔戈 Argo（船名）

阿尔戈斯 Argos （地名）

阿尔吉娅 Argia

阿尔基洛科斯 Alchilochos

阿尔基亚 Archia 或 A. Licinio Archia

阿尔卡狄亚 Arkadien （地名）

阿尔克摩涅 Alkmene （赫拉克勒斯之母）

阿尔克墨奥 Alcmeo

阿尔刻提斯 Alcestis 或 Alkestis

阿尔库美娜 Alcumena

阿尔勒 Arles （地名）

阿弗拉尼乌斯 Lucius Afranius 或 L. Afranius

阿古利可拉 Cnaeus Iulius Agricola

阿格里帕 Agrippa 或 Marcus （M.） Vipsanius Agrippa （历史人物）

小阿格里皮娜 Julia Vipsania Agrippina （尼禄之母）

阿伽门农 Agamenmnon

阿基琉斯 Achilles

阿克基乌斯 Lucius Accius

阿克提乌姆 Actium （地名）

阿奎利乌斯 Aquilius （作家）

阿拉里克 Alarich 或 Alaricus

阿莱克图斯 Allectus （篡位皇帝）

阿勒克西得斯 Alexides （新谐剧作家）

阿里阿德涅 Ariadne

阿里奥斯托 Lodovico Ariosto

阿里斯托芬 Aristophanes

阿里斯塔科斯 Aristarch 或 Aristarchus

阿里斯提阿斯 Aristias

阿列齐诺 Arlecchino

阿墨里努斯 Sex. Roscius Amerinus 或 Sextus Roscius Amerinus

阿姆利乌斯 Amulius （国王）

阿纳斯塔西乌斯 Anastasius （皇帝）

阿纳斯托普洛 George Anastaplo

阿纳托利亚 Anatolia （地名）

阿皮亚大道 Via Appia （地名）

阿普利亚 Apulia （地名）

阿普列尤斯 Lucius Apuleius

阿塞利奥 Sempronius Asellio

阿斯图里亚斯 Asturias（地名）

阿斯提达马斯 Astydamas（作家）

阿斯提阿纳克斯 Astyanax（安德罗马克之子）

阿塔 Quinctius Atta（剧作家）

阿塔兰塔 Atalanta

阿塔洛斯 Attalus

阿陶德 Antonin Artaud

阿特拉 Atella（地名）

阿特柔斯 Atreus

阿特里德 Atriden（族名）

阿提库斯 Atticus

阿提利乌斯 Atilius（剧作家）

阿维尔尼湖 Lacus Avernus（地名）

阿文丁山 Aventin 或 Aventinum（山名）

埃阿斯 Aiax

埃庇卡摩斯 Epicharm 或 Epicharmus

埃勾斯 Aigeus（雅典国王）

埃吉斯托斯 Aegisthus 或 Aigisthos

埃拉伽巴路斯 Elagabalus　见赫利奥伽巴卢斯

埃洛斯 Staberius Eros（文法家）

埃罗珀 Aerope

埃罗提乌姆 Erotivm（伴妓）

埃米利安 Aemilianus（皇帝）

埃姆斯 Ems（地名）

埃涅阿斯 Aeneas

埃涅阿斯族人 Aeneaden

埃皮丹努斯城 Epidamnum（地名）

埃皮狄库斯 Epidicus

埃皮扎夫罗斯 Epidaure（地名）

埃森斯坦因 Сергей Михайлович Эйзенштейн 或 Sergei M. Eisenstein

埃斯基努斯 Aeschinus

埃斯库罗斯 Aschylus（悲剧家）

埃特鲁里亚 Etruria（地名）

埃托利亚 Ätolien（地名）

埃托里亚 Aetoria（地名）

埃万提乌斯 Aevantius（注释家）

艾埃斯特斯 Aiήτης、Aiestes 或 Aeëtes（科尔基斯国王）

艾略特 Michael Elliot Rutenberg

T. S. 艾略特 T. S. Eliot

爱克曼 J. P. Eckermann

爱琴海 Mare Aegaeum 或 Ägäis（地名）

安布拉基亚 Ambracia（地名）

安布罗西乌斯 Ambrosius 或 Aurelius Ambrosius（米兰大主教）

安德罗尼库斯 Livius Andronicus

安德罗马克 Andromacha

安德罗墨达 Andromeda

安东尼 Marcus（M.）Antonius（三头之一）

马·安东尼 M. Antonius（演说家）

安菲阿拉奥斯 Amphiaraos

安菲奥 Amphio（安提奥帕之子）

安那托利亚 Anatolia（地名）

安娜·佩伦娜 Anna Perenna（春天女神）

安特弥乌斯 Anthemius（皇帝）

安提丰 Antiphanes（剧作家）

安提菲拉 Antiphila

安提戈涅 Antigone

安提罗科斯 Antilochos

安提帕特 L. Coelius Antipater

安提奥科 Antiochos 或 Antiochus

安提奥帕 Antiope

安提亚斯 Valerius Antias

安条克 Antioch、Antiochos 或 Antiochia（地名，亦译"安提奥科斯"）

奥德那图斯 Odenathus

奥多阿克 Odoaker（国王）

奥古斯都 Augustus

罗慕路斯·奥古斯都 Romulus Augustus 或 Augustulus（古罗马皇帝）

奥古斯丁 Aurelius Augustinus

奥克塔维娅 Octavia 或 Octavia Minor（屋大维的姐姐）

奥勒利安 Aurelian 或 Lucius Domitius Aurelianus Augustus（皇帝）

奥勒留 Marcus Aurelius（皇帝、哲学家）

奥利斯 Aulis

奥林波斯 Olympos（山名）

奥诺玛乌斯 Oenomaus

奥利布里乌斯 Olybrius 或 Flavius Anicius Hermogenianus Olybrius

奥斯曼 Osman（国名）

奥索尼乌斯 Decimus（D.）Magnus Ausonius

奥托 Otho（皇帝）

奥托一世 Otho I（皇帝）

奥维德 Publius Ovidius Naso（Ovid）

奥扎奇诺 Orazio

B

巴尔巴图斯 Lucius Cornelius Scipio Barbatus（公元前298年执政官）

卢·巴尔布斯 Lucius（L.）Cornelius Balbus（财政官，西塞罗辩护的当事人）

小卢·巴尔布斯 Lucius（L.）Cornelius Balbus（卢·巴尔布斯的侄子，公元前40年执政官，公元前13年修马尔克卢斯剧场）

巴尔切西 Alessandro Barchiesi

巴高巴 Bar Kochba

巴克基利德斯 Bacchylides（古希腊抒情诗人）

巴科斯 Baccus（酒神）

巴黎 Paris（地名）

巴厘 Bali（岛名）

巴塞卢斯 Bathyllus（舞蹈家）

保利努斯 Paulinus（诺拉的）

鲍琳娜 Pompeia Paullina

鲍卢斯 L. Aemilius Paulus、Aemilius Paulus 或 Paulus

贝尔 W. Bear

贝加蒙 Pergamos

贝克特 Samuel Barclay Beckett

贝拉斯基Πελασγοί 或 Pelasgoí

贝奥科 Angelo Beolco

贝西埃 Jean Bessière

本笃 Benoît 或 Benedict

A. 彼得斯曼 A. Petersmann

H. 彼得斯曼 H. Petersmann

彼萨罗 Pesaro（地名）

彼特拉克 Petrarca 或 Francesco Petrarca

毕达戈拉斯 Pythagoras

毕萨乌鲁姆 Pisaurum（地名）

毕叙纳 K. Büchner

比恩卡 Bianca

比别纳 Bernardo Dovizi 或 Bibbiena

比德 Bede 或 Bède

珀勒蒙 Polemon

波爱修斯 Anicius Manlius Severinus Boethius

波卢克斯 Julius Pollux

波吕比奥斯 Πολύβιος、Polybius 或 Polybios（史学家）

波吕多洛斯 Polydoros

波吕丢克斯 Πολυδεύκης、Polydeukes 或 Polydeuces

波吕克斯 Pollux（即波吕丢克斯）

波吕涅克斯 Polyneikes

波吕墨斯托耳 Polymestor

波伦亚 Bononia（地名）

波西狄波斯 Posidippus（新谐剧作家）

波利奥 Gaius Asinius Pollio（执政官、史学家）

波利翁 Pelion（山名）

波里乌姆 Boarium（广场名）

波佩娅 Poppaea Sabina

波斯 Persis（国名）

波斯图姆斯 Postumus（皇帝）

伯利恒 Bethlehem（地名）

伯罗奔尼撒 Peloponneso（地名）

柏拉图 Plato

博尔赫斯 Jorge Luise Borges

博洛尼亚 Bologna（地名）

博斯科雷阿莱 Boscoreale（地名）

布尔甘 Pascale Bourgain

布尔克 E. Burck

布科 Bucco

布克哈特 Jacob Burckhardt

布拉登 Gordon Braden

约翰·布莱克 John Black

布莱希特 Bertolt Brecht

彼得·布鲁克 Peter Brook

布鲁尼 Bruni、Leonardo Bruni 或 Leonardo Aretino

布鲁图斯 L. Iunius Brutus（第一届执政官）

老马·布鲁图斯 Iunius Brutus、Marcus Junius Brutus，曾用名 Quintus Servilius Caepio Brutus

布鲁图斯·卡莱库斯 Iunius Brutus 或 Decimus Junius Brutus Callaicus（公元前 138 年执政官，西班牙总督）

卢·布鲁图斯 Lucius Iunius Brutus

小马·布鲁图斯 M. Brutus（西塞罗《布鲁图斯》）

布鲁斯 Sextus Afranius Burrus

布伦狄西乌姆 Brundisium（地名）

布伦斯多尔夫 J. Bländsdorf

布瑞格拉 Brighella

布瓦洛 Nicolas Boileau-Despréaux

C

查理西乌斯 Flavius Sosipater Charisius（文法家）

查理大帝 Charlemagne（皇帝）

查普曼 George Chapman

D

大卫奥尔特 A. Daviault

达尔马提亚 Dalmatien（地名）

达尔曼 H. Dahlmann

达基亚 Dakien 或 Dacia（地名）

达克沃斯 George E. Duckworth

达那埃 Danae

达乌斯 Davus（家奴）

戴克里先 Diocletianus

戴尔 A. M. Dale

戴斯托舍 Nericault Destouches（剧作家）

但丁 Dante 或 Dante Alighieri

得尔斐 Delphi 或 Delphos（地名）

得弥福 Demipho

得摩菲洛斯 Demophilus 或 Demophilos（剧作家）

得墨亚 Demea

得墨忒尔 Demeter

德尔图良 Q. Septimius Florens Tertullianus（Tertullian）

德基乌斯 Gaius Messius Decius（皇帝）

德基乌斯 Decius 或 Publius Decius Mus

老德基乌斯 P. Decius Mus

德拉科尔特 Francesco della Corte

德鲁苏斯 Drusus 或 Nero Claudius Drusus

马·德鲁苏斯 Marcus Drusus（保民官）

德莱顿 Dryden 或 John Dryden

德谟克里特 Δημόκριτος、Dēmokritos 或 Democritus

德纳尔德 Hugh Denard

德诺莱斯 G. Denores

德日基奇 Marin Držić

德伊福波斯 Deiphobus

德伊皮罗斯 Deipylos

丹纳 Hipplyte Adolphe Taine

第伯河 Tiber（河名）

狄安娜 Diana（月亮女神，相对应于希腊神话的阿尔特米斯）

狄奥尼修斯 Dionysios（剧作家）

狄奥斯库里 Dioskuren

狄德罗 Denis Diderot

狄多 Dido 或 Didon（传说中的迦太基女王）

狄俄尼索斯 Dionysus 或 Dionysos（酒神）

狄俄尼西亚 Dionysia（地名）

狄俄墨得斯 Diomedes（文法家）

狄菲洛斯 Diphilos（作家）

狄斯帕特 Dis Pater（冥王）

迪斯尼 Disney

蒂迈欧 Timaeus（希腊史学家）

杜布罗夫尼克 Dubrovnik

路德维科·多尔策 Lodovico Dolce

多尔森努斯 Fabius Dorsennus、Dossennus 或 Dossenus

格·科·多拉贝拉 Gnaeus Cornelius Dolabella

多里斯 Doris（地名）

多弥提安 Dimitianus 或 Domitian

多弥提乌斯 Gnaeus Domitius Calvinus

多那图斯 Aelius Donatus（Donat）

多塞努斯 Dossennus

E

俄狄浦斯 Oedipus

俄纽斯 Οἰνεύς 或 Oineus

俄瑞斯特斯 Orest 或 Orestes

厄庇戈涅 Epigoni（意为"儿子们"）

厄勒克特拉 Electra

厄里尼厄斯 Ερίνυες 或 Erinyes（报仇神）

厄里弗勒 Eriphyle

厄洛斯 Erôs 或 Eros

厄忒俄克勒斯 Eteokles

恩本 J. Peter Euben

恩尼乌斯 Quintus Ennius 或 Q. Ennius

恩培多克勒斯 Empedocles 或 Empedokles

F

法比阿努斯 Papirius Fabianus（修辞学家、哲学家）

法比乌斯 Fabius

法尔萨洛斯 Φάρσαλος、Pharsalos 或 Pharsalus；Φάρσαλα或 Farsala

法兰克人 Franks

法乌斯塔 Fausta（皇帝马克西米安之女）

范瑟姆 Elaine Fantham

腓力 Philippos（国王）

（阿拉伯人）腓力 Philippus Arabs 或 Philippus Arabus（皇帝）

腓力普二世 Filippo II

斐德若 Phaedrus

斐德若斯 Gaius Iulius Phaedrus（寓言作家）

斐斯图斯 Sextus Pompeius Festus 或 Festus Grammaticus（辞疏家）

菲德拉 Phaidra

菲迪普斯 Phidippus

菲尔丁 Henry Fielding

菲勒玛提恩 Philemativm

菲勒蒙 Philemon（谐剧作家）

菲力雅士 Phlyakes

菲卢墨娜 Philumena

菲罗美尔 Philomel

菲罗墨拉 Philomela

菲洛波勒穆斯 Philopolemus

菲洛达摩斯 Philodamos

菲洛克特特 Philoktet

菲洛克拉特斯 Philocrates

菲洛拉切斯 Philolaches

菲洛泰姆斯 Philodèmus

菲斯克尼 Fescennium（地名）

费德尔 Phèdre（拉辛）

费古鲁斯 Nigidius Figulus 或 Publius Nigidius Figulus

费拉拉 Ferrara

费利克斯 Marcus Minucius Felix

费伦提努姆 Ferentinum（地名）

芬利 F. I. Finley

佛吉斯 Phokis（国名）

弗拉维 Flavius

弗拉库斯 Valerius Flaccus，全名 Gaius Valerius Flaccus（叙事诗人）

弗拉库斯 Flaccus（克洛狄乌斯的奴隶）

T. 弗拉米尼努斯 T. Quinctius Flamininus（约公元前 230 左右-前 174 年）

弗兰克尔 Eduard（E.）Fraenkel（1888-1970 年，莱奥的学生）

弗朗茨 Franz

弗里德兰德 Friedländer

弗隆托 Marcus（M.）Cornelius Fronto

卢克莱修·弗隆托 Lucretius Fronto

弗洛拉 Flora（花卉女神）

弗律基亚 Phrygia（地名）

福尔弥昂 Phormio

福尔图娜 Fortuna（幸运女神）

福菲乌斯 Fufius

福马洛利 Marc Fumaroli

孚尔维乌斯 Marcus Fulvius Nobilior

伏尔泰 Voltaire

G

盖塞里克 Geiseric 或 Gaisericus（国王）

盖塔 Geta

盖尤斯 Gaius（缩写 "盖"）

盖尤斯 Gaius（法学家）

甘德斯海姆 Gandersheim（地名）

高乃依 Pierre Corneille

革利乌斯 Aulus Gellius

歌德 Johann Wolfgang von Goethe

哥尔德斯密斯 Oliver Goldsmith

哥林多 Korinth（地名）

戈迪亚努斯一世 Gordianus I

戈迪亚努斯二世 Gordianus II

戈迪亚努斯三世 Gordianus III

戈多 Godeau

戈特舍德 Johann Christoph Gottsched

格克切岛 Gokceada（地名）

曼·格拉布里奥 Manius Glabrio

格拉古兄弟 Graccen

盖·格拉古 C. Sempronius Gracchus

提比略·格拉古 Tiberius Sempronius Gracchus

格拉奇亚诺 Graziano

格拉提安 Gratianus（皇帝）

格拉提安一世 Gratianus I（即格拉提安）

格莱塞鲁斯 Glycerius（皇帝）

格劳科 Glauke（伊阿宋的新娘）

格里菲思 Mark Griffith

格罗斯 W. H. Gross

格罗索 Guiseppe Grosso

路易吉·格罗托 Luigi Groto

格吕克里乌姆 Glycerium（安德罗斯女子）

格那托 Gnatho（门客）

格奈乌斯 Gnaeus 或 Cnaeus（缩写"格"）

格特讷 Hans Armin Gärtner

瓜尔迪 T. Guardì

瓜里尼 Giovanni Battisa Guarini

H

哈克斯 Hacks

哈里努斯 Charinus

哈里森 Stephen Harrison

哈姆 Hahm

哈姆莱特 Hamlet

汉尼拔 Hannibal

海德格尔 Heidegger

海恩斯 C. R. Haines

海格立斯 Hercules 或 Herkules

海伦 Helena

海蒙 Haimon（克瑞翁之子）

海因西乌斯 Heinsius

赫尔弥奥涅 Hermione

赫尔维娅 Helvia（小塞涅卡之母）

赫淮斯托斯 Hephaistos

赫吉奥 Hegio

赫卡柏 Hekabe

赫克托尔 Hector

赫枯巴 Hecuba

赫拉克利德斯 Ἡρακλείδης ὁ Ποντικός 或 Heraclides Ponticus（柏拉图的弟子、亚里士多德密友）

赫拉克利特 Ἡράκλειτος 或 Heraclitus

赫拉克勒斯 Ἡρακλῆς、Herakles 或 Heracles

赫利奥伽巴卢斯 Heliogabalus　见埃拉伽巴路斯

赫里西斯 Chrysis

赫洛达斯 Ἡρώδας、Hērόdas、Herondas 或 Herodas

赫罗斯维塔 Hrotsvitha（修女、剧作家）

赫伦尼乌斯 Herennius

赫西俄德 Hesiod

赫西奥涅 Hesione

荷马 Homer

贺拉斯 Quintus（Q.）Horatius Flaccus（Horaz）

贺拉提乌斯 Marcus Horatius Pulvillus

黑格尔 George Wilhelm Hegel 或 Georg Wilhelm Friedrich Hegel

胡斯 Ted Hughes

霍尔滕西乌斯 Hortensius

霍诺里乌斯 Honorius（皇帝）

华明顿 E. H. Warmington

J

伽尔巴 Galba 或 Servius Sulpicius Galba（皇帝）

伽里恩努斯 Gallienus

伽卢斯 Gaius（C.）Cornelius Gallus（诉歌诗人）

普罗提乌斯·伽卢斯 Lucius（L.）Plotius Gallus（修辞学家）

特列波尼亚努斯·伽卢斯 Trebonianus Gallus（皇帝）

加比拉 Martianus Capella 或 Martianus Min［n］eus Felix Capella

加比尼乌斯 Aulus Gabinius

加德斯 Gades（地名）

加利达马提斯 Callidamates

加洛林 Karoling

加斯科因 George Gascoigne

老加图 Cato Maior、Marcus Porcius Cato 或 M. Porcius Cato、Marcus Porcius Cato Priscus

加图·利基米阿努斯 Marcus Porcius Cato Licimianus

迦太基 Carthago（地名）

迦其东 Karchedon（迦太基的前身）

基尔克 Circe 或 Kirke （海中仙女）

基弗 Otto Kiefer

基瑟隆 Kithairon （山名）

吉拉都 Giraudoux

吉拉尔迪 Giambattista Giraldi Cinthio

吉利斯 Gyllis

君士坦丁 Konstantin

君士坦丁二世 Constantinus II

君士坦丁堡 Konstantinopel （地名）

K

喀提林 Catilina 或 Lucius Sergius Catilina

卡比伦 Kabiren （地名）

卡尔涅阿德斯 Karneades

卡拉布里亚 Kalabrien （地名）

卡劳西乌斯 Carausius （皇帝）

卡里努斯 Carinus （皇帝）

卡里斯托斯 Karystos （地名）

卡利古拉 Caligula （皇帝）

卡鲁斯 Carus （皇帝）

堂·卡洛斯 Don Carlos

卡麦南 Camenen （地名）

卡皮托尔 Kapitol （地名）

卡普里 Capri （地名）

卡普亚 Capua （地名）

卡珊德拉 Cassandra

卡斯特尔韦特罗 Lodovico （L.） Castelvetro

卡斯托尔 Κάστωρ 或 Kastor

卡提埃努斯 Catienus

卡图卢斯（卡图尔）Caius （C.） Valerius Catullus （Catull）

卡西奥多尔 Cassiodor

卡西乌斯 Gaius Cassius

斯普里乌斯·卡西乌斯 Spurius Cassius Vecellinus

凯尔 Heinrich Keil

凯尔特人 Celtae 或 Celt

凯基利乌斯 Caecilius Statius（剧作家）

凯库路斯 Caeculus

凯利乌斯 Marcus Caelius Rufus（裁判官，西塞罗之友）

凯泽 Kaiser

恺撒 Gaius Iulius Caesar 或 C. Iulius Caesar（恺撒大帝）

坎奈 Cannae（地名）

坎佩尼亚 Kampanien（地名）

坎塔布里亚 Cantabrico（地名）

康格里夫 William Congreve

康茂德 Commodus（奥勒留之子，罗马皇帝）

康斯坦斯 Constans

康斯坦提乌斯二世 Constantius II

克尔苏斯 Aulus Cornelius Celsus

克拉夫特 Peter Krafft

克拉苏 M. Crassus 或 Marcus Licinius Crassus（前三头之一、演说家和首富）

卢·克拉苏 L. Crassus（公元前 95 年执政官、演说家）

克拉斯提狄乌姆 Clastidium（地名）

克拉提诺斯 Κρᾰτῖνος、Cratinus 或 Kratinos

克莱蒙费朗 Clermont-Ferrand（地名）

克莱斯特 Kleist

克劳狄乌斯 Claudius，本名 Tiberius Claudius Drusus（皇帝）

克劳狄乌斯 Claudius（奴隶主）

阿皮乌斯·克劳狄乌斯 Appius Claudius

克利甘 Anthony Kerrigan

克利尼亚 Clinia

克利提福 Clitipho

克里奥佩特拉 Cleopatra

克里斯普斯 Crispus（君士坦丁之子）

克里托 Krito

克里托劳斯 Kritolaos（逍遥派哲人）

克里梅斯 Chremes

克林格尔 Friedrich Maximilian Klinger

克卢米拉 Lucius Iunius Moderatus Columella

克罗比勒 Krobyle

克洛狄乌斯 Clodius Pulcher 或 P. Clodius Pulcher（保民官）

克洛维 Clovis

克伦威尔 Cromwell

克吕泰墨斯特拉 Klytaimestra （阿伽门农的夫人）

克吕西波斯 Chrysippus （戏剧人物）

克律塞斯 Chryses （阿波罗祭司）

克律塞斯 Chryses （克律塞伊斯之子）

克律塞伊斯 Chryseis （克律塞斯之女）

克涅蒙 Knemon

克瑞默 Mark Kremer

克瑞斯丰特斯 Cresphontes

克瑞翁 Kreon

克特古斯 M. Cornelius Cethegus （公元前 204 年执政官）

克特西福 Ctesipho

刻瑞斯 Ceres （谷物神）

科尔杜巴 Corduba

科尔基斯 Kolchis 或 Colchis （国名）

科尔涅利乌斯 Cornelius （缩写 "科"）

科尔尼利亚 François Cornilliat

科尔西嘉 Corsica 或 Korsika （地名）

科拉丁努斯 Collatinus （第一届执政官）

科拉提亚 Collatia （地名）

科罗诺斯 Colonus （地名）

科摩 Como （地名）

科摩姆 Comum （地名，即科摩）

科涅莉娅 Cornelia （格拉古兄弟之母）

奥勒留·科塔 Aurelius Cotta （裁判官）

科斯 Κως 或 Kos （岛名）

科塔鲁斯 Cottalus

科瓦略夫 С. И. Ковалев （史学家）

库柏勒 Kybele 或 Cybele （大神母）

库德 Thomas Kyd

库勒尼 Kyllene

库林德鲁斯 Cylindrvs

库什纳 Eva Kushner

夸德里伽里乌斯 Claudius Quadrigarius

昆体良（昆提利安）Marcus Fabius Quintilianus（Quintilian）

昆图斯 Quintus（缩写"昆"）

昆图斯 Quintus（孚尔维乌斯之子）

L

拉埃尔特斯 Laertes 或 Laërtes

拉贝里乌斯 Decimus Laberius

拉丁姆 Latium

拉丁努斯 Latinus

拉弗雷奈 Jean Vauquilin de La Fresnaye

拉赫斯 Laches

拉凯斯 Lace 或 Lachesis（复仇女神）

拉克坦提乌斯（拉克坦茨）L. Caelius Firmianus Lactantius（Laktanz）

拉努维乌姆 Lanuvium（地名）

拉努维乌斯 Luscius Lanuvius

拉弥亚 Lamia（妖魔）

拉姆普里斯库斯 Lampriscus

拉奥孔 Laoccoon

拉齐克 С. И. Ралциг

拉文纳 Ravenna（地名）

拉辛 Racine

莱利乌斯 Gaius Laelius

莱奥 F.（= Friedrich）Leo（弗兰克尔的老师）

莱特 J. Wright

莱辛 Lessing

兰格 Ulrich Langer

朗迪诺 C. Landino

劳雷奥卢斯 Laureolus

列奥一世 Leo I（东罗马帝国皇帝）

勒姆诺斯 Lemnos（岛名）

雷阿特 Reate（地名）

雷必达 Marcus Aemilius Lepidus（亦译"勒皮杜斯"）

雷米吉乌斯 Remigius

里贝克 Otto（O.）Ribbeck

里克福特 Kenneth J. Reckford

里克斯 R. Rieks

李维 Titus Livius 或 Livy

利基尼乌斯 Licinius Imbrex 或 Gaius Licinius Imbrex（剧作家）

利基尼乌斯·施托洛 C. Licinius Stolo

立贝尔 Liber（酒神）

林松 Rhinthon

琉善 Lucian 或 Lukian

堂·罗德里格兹 Don Rodrigue

罗得岛 Rhodos（地名）

罗马 Roma（地名）

罗慕路斯 Romulus（王政时期第一王）

罗曼努斯 Romanus

罗斯基乌斯 Roscius（演员）

塞·罗斯基乌斯 Sextus Roscius

罗瓦提 Lovato Lovati

卢格杜努姆 Lugdunum（地名）

卢基乌斯 Lucius（缩写"卢"）

卢基利乌斯 C. Lucilius（诗人）

卢卡 Lucca（地名）

卢·李维乌斯 Lucius Livius

卢卡努斯 Marcus Annaeus Lucanus（Lukan）

卢克莱修 Titus Lucretius Carus 或 T. Lucretius Carus（Lukrez）

卢比孔河 Rubikon

卢库卢斯 Lucullus

卢科尼德斯 Lyconides

卢克雷提娅 Lucretia

鲁狄埃 Rudiae（地名）

库尔提乌斯·鲁孚斯 Quintus Curtius Rufus 或 Quintus Curtius（史学家）

鲁格 Rugge（地名）

鲁克丽丝 Lucrece

鲁森修 Lucentio

路易十四 Louis XIV

吕底亚 Lydia（地名）

吕科福隆 Lykophron

吕科 Lyco（意为"狼"，普劳图斯《库尔库里奥》里的高利贷者）

吕科斯 Lykos（小塞涅卡《疯狂的海格立斯》里的暴君）

吕库尔戈斯 Lycurgus

伦茨 J. M. R. Lenz

M

马蒂厄-卡斯特拉尼 Mathieu-Castellani

马丁 Richard P. Martin

马尔库斯 Marcus（缩写"马"）

马尔克利努斯 Ammianus Marcellinus

马尔莫拉勒 E. V. Marmorale

马尔齐安 Flavius Marcianus Augustus（皇帝）

马尔斯 Mars、Marmar 或 Marmor

复仇者马尔斯 Mars Ultor

马尔提阿尔 Martial、Martialis 或 Marcus Valerius Martialis

马耳他 Malta（地名）

马格南提乌斯 Magnentius（僭位皇帝）

马基雅维里 Nicolo Machiavelli 或 Niccolò Machiavelli

马卡昂 Machaon

马克里努斯 Macrinus（皇帝）

马克罗比乌斯 Ambrosius Theodosius Macrobius

马克西米安 Maximian（皇帝）

马克西米努斯一世 Maximinus I

马克西米努斯·特拉克斯 Maximinus Thrax

马克西姆斯 Maximus

昆·法比乌斯·马克西姆斯 Q. Fabius Maximus

昆·法比乌斯·马克西姆斯·鲁利阿努斯 Q. Fabius Maximus Rullianus

马格努斯·马克西姆斯 Magnus Maximus（罗马皇帝、篡位者）

彼特洛尼乌斯·马克西姆斯 Petronius Maximus（皇帝）

瓦勒里乌斯·马克西姆斯 Valerius Maximus

马科斯 Maccus

马略 Caius（C.）Marius

马洛威 Christopher Marlowe

尤利娅·马美娅 Julia Mamaea

马尼亚 Mania

马努瓦尔德 Gesine Manuwald

马其顿 Macedonia（地名）

马特努斯 Curiatius Maternus（诗人）

马约里安 Majorian（皇帝）

马佐尼 Giagomo Mazzoni

玛阔曼人 Markomannen

迈克纳斯 Maecenas

迈雷 Mairet

曼杜库斯 Manducus

曼尼利乌斯 Manilius（天文学家）

盖·曼尼利乌斯 Gaius Manilius（保民官）

曼廷邦德 James H. Mantinband

曼徒阿 Mantua（地名）

梅格多洛斯 Megadorus

梅勒德穆斯 Menedemus

梅特罗提美 Metrotime

梅特里克 Metriche

梅西乌斯 Mesius 或 Messius（粗俗的拉丁语）

梅西乌斯·基尔基鲁斯 Messius Cicirrus

美狄亚 Medea

美杜莎 Medus

尤利娅·美萨 Julia Maesa

美索不达米亚 Mesopotamien（地名）

蒙达 Mundane（地名）

蒙克莱田 Montchrétien

米德尔顿 Christopher Middleton

米蒂利尼 Mytilene（地名）

米尔维安 Milvian（地名）

米兰 Milan（地名）

米南德 Menander（戏剧家）

米沙居里德斯 Misargyrides

弥达斯 Midas（国王）

弥尔提洛斯 Myrtilos

弥克那 Mykene

弥克奥 Micio

弥里娜 Myrrhina

弥洛 Titus Annius Milo 或 Titus Annius Papianus Milo（保民官）

弥涅尔瓦 Minerva（智慧女神）

明杜诺 Antonio Sebastian Minturno

缪斯 Musa（艺术女神）

墨勒阿格罗斯 Meleagrus

墨奈赫穆斯 Menaechmvs

墨尼波斯 Menippos（诗人）

墨涅拉俄斯 Menelaos

墨丘利 Merkur 或 Mercury

墨萨拉 Marcus Valerius Messalla Corvinus

墨萨利娜 Messalina

墨萨皮伊 Messapus

墨森尼奥 Messenio（家奴）

墨特卢斯 Metellus

盖·凯基利乌斯·墨特卢斯 C. Caecilius Metellus（公元前131年监察官）

莫迪欧南 Mediolanum（地名）

莫尔捷 Roland Mortier

莫里哀 Molière

莫莎图 Albertino Mussato

摩尔 Karl von Moor

摩隆 Molon

摩尼 Mani（摩尼教创始人）

摩西 Moser（《强盗》）

默雷 Gilbert Murray

穆哈默德 Mohammed

穆勒 Martin Mueller

穆启乐 F. -H. Mutschler

穆提纳 Mutina（城名）

N

那不勒斯 Neapel（地名）

那奥普托勒墨斯 Neoptolemos（阿基琉斯之子）

纳马提安 Rutilius Namatianus、Rutilius Claudius Namatinus 或 Claudius Rutilius Namatinus

纳伊苏斯 Naissus（地名）

奈波斯 Cornelius Nepos

尤利乌斯·奈波斯 Julius Nepos（皇帝）

奈维乌斯 Cn. Naevius

塞克斯图斯·奈维乌斯 Sextus Naevius

赖茨 Friedrich Reiz

瑙克拉特斯 Naucrates

瑙洛科斯 Naulochos（地名）

内卡河 Neckar（地名）

内斯特洛伊 Johann Nepomuk Nestroy

尼俄普托勒摩斯 Néoptélème

尼格尔 Ralph Niger

科萨的尼古拉 Nicholas of Kues、Nicholas of Cusa 或 Nicolaus Cusanus

尼科马科斯 Nikomachos

尼科特乌斯 Nykteus（国王）

尼禄 Nero，本名 Lucius Domitius Ahenobarbus，曾用名 Lucius Domitius Claudius Nero

尼普顿 Neptun 或 Neptune 或 Neptunus

尼西亚 Nicaea 或 Nicäa（城名）

涅尔瓦 Nerva（皇帝）

涅克西塔斯 Necessitas（天命女神）

涅斯托尔 Nestor

诺登 Eduard（E.）Norden

诺顿 Norton

诺拉 Nola（地名）

诺尼乌斯 Nonius Marcellus 或 Noni Marcelli

诺维乌斯 Novius

努米底亚 Numidia（国名）

努弥托尔 Numitor

努曼提亚 Numantia（地名）

努墨里安 Numerian 或 Marcus Aurelius Numerius Numerianus（皇帝）

O

欧阿瑞托斯 Euaretos

欧波伊娅 Euboia（特拉蒙之妻）

欧福里昂 Euphorion（地名）

欧克利奥 Euclio
欧里庇得斯 Euripides
欧律克莱娅 Eurykleia
欧塞尔 Auxerre（地名）

P

帕多瓦 Padua 或 Padova
帕埃图斯 L. Papirius Paetus
帕尔墨诺 Parmeno
帕尔米拉 Palmyra（地名）
帕耳忒诺派俄斯 Παρθενοπαῖος 或 Parthenopaeus
帕伽马 Pergamon（地名）
帕库维乌斯 Marcus Pacuvius 或 M. Pacuvius
帕库伊乌斯 Pacuius（即帕库维乌斯）
帕里斯 Paris（特洛伊王子）
帕奈提奥斯 Panaitios
L. 帕皮里乌斯 L. Papirio
帕普斯 Pappus
维勒伊乌斯·帕特尔库卢斯 Velleius Paterculus
帕提亚 Parther（亦译安息）
帕修斯 Perseus（国王）
潘神 Pan（神名）
潘菲拉 Pamphila（《两兄弟》）
潘菲卢斯 Pamphilus
潘诺尼亚 Pannonien（地名）
潘塔洛涅 Pantalone
庞贝人 Pompejaner
庞贝城 Pompeji（地名）
提·庞波尼乌斯 Titus Pomponius（＝阿提库斯）
庞培 Gnaeus（Cn.）Pompeius Magnus
塞·庞培 Sextus Pompeius（庞培之子）
庞托斯 Pontos（地名）
佩尔捷 Jacques（J.）Peletier de Mans
佩尔西乌斯 Aules Persius Flaccus
佩利阿斯 Pelias（国王）

佩罗普斯 Pelops

佩里贝娅 Periboea

佩里法努斯 Periphanes

佩里普勒克托墨诺斯 Periplectomeanus

佩尼库卢斯 Penicvlvs（门客）

佩特罗尼乌斯 Petronius（Petron）Arbiter

彭透斯 Pentheus

皮得那 Pydna（地名）

皮克托尔 Q. Fabius Pictor（史学家）

皮科罗米尼 Alessandro Piccolomini

皮拉德 Pylades（舞蹈家）

皮拉得斯 Pylades（俄瑞斯特斯之友）

皮罗斯 Pyrrhos 或 Pyrrhus

皮萨尼 Ugolino Pisani

皮索 Gaius Calpurnius Piso（尼禄时代，皮索阴谋）

卢·皮索 Lucius Piso（编年史家）

皮索·福鲁吉（L. Calpurnius Piso Frugi，编年史家）

皮乌斯 Antoninus Pius（第四位贤帝）

品达 Pindar 或 Pindarus

珀琉斯 Peleus（阿基琉斯之父）

蓬波尼乌斯 L. Pomponius

普布利乌斯 Publius（缩写"普"）

普尔钦内拉 Pulcinella

普拉奇迪娅 Galla Placidia（女皇）

普莱斯特讷斯 Pleisthenes

普劳提乌斯 Plautius（谐剧家）

普劳提乌斯 Plautius（法学家）

普劳图斯 T. Maccius Plautus 或 Titus Maccius Plautus（著名谐剧家）

普里阿摩斯 Priamos 或 Priamus

普里斯基安 Priscian 或 Priscianus（别名 Caesariensis）

老普林尼 Gaius Plinius Caecilius Maior（Plinius der Ältere）

小普林尼 Gaius Plinius Caecilius Secundus（Plinius der Jüngere）

普鲁登提乌斯 Aurelius Prudentius Clemens

普鲁塔克 Πλούταρχος、Plutarchus 或 Plutach、Lucius Mestrius Plutarch

普罗格涅 Progne

普罗米修斯 Prometheus

普罗佩提乌斯 Sextus Propertius（Properz）

普罗特西劳斯 Protesilaus

普罗托耶尼斯 Protogenes

普洛布斯 Probus（皇帝）

瓦勒里乌斯·普洛布斯 Valerius Probus 或 Marcus Valerius Probus（文法家、批评家）

普洛丁 Πλωτῖνος 或 Plotinus

普洛克娜 Prokne

普洛塞尔皮娜 Proserpina（冥后）

普奈内斯特 Praeneste（地名）

普索菲斯 Psophis

普特雷拉 Pterela

普修多卢斯 Pseudolus

蒲伯 Alexander Pope

Q

乔斯林 H. D. Jocelyn

齐美涅 Chimene

齐珀尔恩 Zypern（岛名）

R

日耳曼尼库斯 Germanicus 或 Gaius Iulius Caesar

日尔曼尼亚 Germanien（地名）

容克 H. Juhnke

瑞娅·西尔维娅 Rhea Silvia

瑞姆斯 Remus

S

莎士比亚 William Shakespeare

撒丁岛 Sardinien

撒路斯特 Gaius（C.）Sallustius Crispus（Sallust）

萨波尔一世 Sapor I

萨尔门图斯 Sarmentus

萨尔栖那 Sarsina（地名）

萨尔赞尼 Carlo Salzani

萨尔维安 Salvianus

萨克索·格拉玛提库斯 Saxo Grammaticus

萨克维尔 Sanckville

萨拉米斯 Salamis（地名）

萨莫特克拉克 Samothrake（地名）

萨姆尼乌姆 Samnium（地名）

萨提洛斯 Satyros 或 Satyr

萨图尔努斯 Saturnus 或 Saturn

萨图里奥 Saturio

商茨 M. Schanz

塞比耶 Th. Sebillet

塞狄吉图斯 Volcacius Sedigitus

塞尔里奥 Sebastiano Serlio

塞尔维乌斯 Marcus Servius Honoratus（注疏家）

塞克斯图斯 Sextus（塔克文之子）

塞克斯提乌斯 L. Sextius Lateranus

塞墨勒 Semele（酒神之母）

（小）塞涅卡 Lucius Annaeus Seneca（哲学家，亦译"塞内加"）

（老）塞涅卡 Lucius Annaeus Seneca Maior（修辞学家）

塞奇 Giovan Maria Cecchi（剧作家）

塞奥普辟德斯 Theopropides（《凶宅》人物）

塞斯提乌斯 Publius Sestius（保民官）

塞万提斯 Miguel de Cervantes Saavedra，乳名 Miguel de Cervantes Cortinas

塞维利亚 Sevilla（地名）

塞维鲁斯王朝 Severer

利比乌斯·塞维鲁斯 Libius Severus（皇帝）

塞普提米乌斯·塞维鲁斯 Septimius Severus（皇帝）

亚历山大·塞维鲁斯 Alexander Severus

色雷斯 Thrakien 或 Thrace（地名）

色诺芬 Xenophon

森布罗尼 L. Sempronio

森提努姆 Sentinum（地名）

圣山 Monte Sacro（地名）

司汤达 Stendhal

史达尔夫人 Germaine de Staël

施特劳斯 Leo Strauss

老斯基皮奥 Scipio Maior、Scipio Africanus Major 或 Publius Cornelius Scipio Africanus（执政官）

小斯基皮奥 Scipio Aemilianus 或 Publius Cornelius Scipio Aemilianus

斯基皮奥·纳西卡 Scipio Nasica（格·斯基皮奥之子，老斯基皮奥的堂兄）

斯基皮奥·纳西卡·塞拉皮奥 P. Cornelius Scipio Nasica Serapio（老斯基皮奥之孙）

格·斯基皮奥 Gnaeus Cornelius Scipio Calvus（斯基皮奥·纳西卡之父，老斯基皮奥之伯父）

弗拉米尼奥·斯卡拉 Flaminio Scala

斯库奇 O. Skutsch（研究恩尼乌斯的专家）

斯敏特 Sminthe（岛名）

斯帕文托 Capitano Spavento

斯平塔罗斯 Spintharos

斯特拉波 Strabo

斯提库斯 Stichus

斯提利科 Stilicho 或 Flavius Stilicho

斯提洛 L. Aelius Stilo 或 Lucius Aelius Stilo Praeconinus

斯塔菲拉 Staphyla（女佣）

斯塔提乌斯 Publius Papinius Statius（叙事诗人）

普·帕皮尼乌斯·斯塔提乌斯 Publius Papinius Statius（即斯塔提乌斯）

斯坦尼拉夫斯基 Konstantin Stanislavsky

斯文森 Judith A. Swanson

苏格拉底 Socrates

苏拉 Sulla 或 Lucius Cornelius Sulla Felix（独裁者）

苏萨 Susa（地名）

苏维托尼乌斯 Gaius Suetonius Tranquillus（Sueton）

叔本华 Arthur Schopenhauer

索尔 Sol（太阳神）

（叙拉古的）索佛戎 Sophron、Σώφρων ὁ Συρακούσιος

索福克勒斯 Sophocles 或 Sophokles

索里希乌斯 Choricius

索斯特拉塔 Sostrata

索西克利斯 Sosicle

索西亚 Sosia

索休斯 Sosius

宋塔 Susan Sontag

T

塔克文 L. Tarquinius Superbus（傲王）

塔伦图姆 Tarent 或 Tarentum（地名）

塔普苏斯 Thapsus（地名）

塔索 Tasso 或 Torquato Tasso

塔西佗 Publius Cornelius Tacitus 或 Gaius Cornelius Tacitus

泰伦提乌斯（泰伦茨、泰伦斯）Publius Terentius Afer 或 P. Terentius Afer（Terenz）

泰伦提乌斯·卢卡努斯 Terentius Lucanus（罗马元老）

唐塔洛斯 Tantalos

陶里斯 Tauris 或 Taurerland（地名）

忒拜 Thebe（地名）

忒勒福斯 Telephus

忒斯庇斯 Thespis

忒提斯 Thetis（海神之女、阿基琉斯之母）

忒修斯 Theseus（希波吕托斯之父）

特里尔 Trier 或 Treveres（地名）

特里同 Triton（海神）

特拉贝亚 Trabea

特拉马拉 Terremara

特拉蒙 Telamo 或 Telamon

特拉尼奥 Tranio

特拉西美努斯湖畔 Trasimenischer See（地名）

特拉索 Thraso

特勒马科斯 Telemachos

特蕾莎 Threissa

特洛伊人 Teroi

特奥多里克 Theodoric、Theodoricus 或 Theodericus（国王）

特奥多罗斯 Theodoros（剧作家）

特奥多西乌斯 Theodosius（大帝）

特柔斯 Tereus

特斯托雷 Aristide Tessitore

特提里库斯 Tetricus（皇帝）

提比略 Tiberius（皇帝）

提布卢斯 Albius Tibullus（Tibull）

提埃斯特斯 Thyestes

提莱努斯 Tyrrhenus

提迈西特乌斯 Timesitheus（皇帝）

提提尼乌斯 Titinius（剧作家）

提提乌斯 C. Titius

廷达鲁斯 Tyndarus

透克罗斯 Teukros（特拉蒙之子）

图尔皮奥 Ambivius Turpio

图尔皮利乌斯 Turpilius（披衫剧作家）

图拉真 Trajan

图利乌斯 Tullius

塞尔维乌斯·图利乌斯 Servius Tullius

图利娅 Tullia（西塞罗之女）

图斯库卢姆 Tusculum（地名）

托阿斯 Thoas（陶洛斯国王）

W

瓦鲁斯 Quintilius Varus

瓦伦 I. Vahlen

瓦伦斯 Valens（皇帝）

瓦伦提尼安 Valentinian 或 Valentinianus（罗马皇帝）

瓦伦提尼安一世 Valentinianus I（罗马皇帝）

瓦伦提尼安二世 Valentinianus II（罗马皇帝）

瓦勒里安 Publius Licinius Valerianus（罗马皇帝）

瓦勒里乌斯·波蒂乌斯 Lucius Valerius Potitus

瓦里乌斯 Varius 或 Lucius Varius Rufus（剧作家）

瓦罗 M. Terentius Varro 或 Marcus Terentius Varro Reatinus（雷阿特的瓦罗）

汪达尔人 Vandals

乌尔比安 Ulpian 或 Ulpianus，即 Gnaeus Domitius Annius Ulpianus 或 Domizio Ulpiano（法学家）

乌提卡 Utica（地名）

维巴 Viba（国王）

维达 M. G. Vida

维尔杜马尔 Virdumarus

维吉尔 Publius（P.）Vergilius Maro（Vergil）

维加 Felix Lope de Vega Carpio

维克托里亚 Victoria（胜利女神）

维柯 Giovanni Battista Vico 或 Giambattista Vico

维路萨 Wilusa（地名）

维纳斯 Venus

维勒伊乌斯 Velleius

维罗纳 Verona（地名）

维鲁斯 Lucius Verus 或 Lucius Aurelius Verus Augustus（与奥勒留搭档执政的皇帝）

维努栖亚 Venusia（地名）

维斯帕西安 Vespasian（皇帝）

提·弗拉维·维斯帕西安 Titus Flavius Vespasianus（皇帝提图斯）

维苏威 Vesuv（火山名）

布卢瓦的维塔利斯 Vitalis de Blois（剧作家）

维特利乌斯 Vitellius 或 Aulus Vitellius（皇帝）

维特鲁威 Vitruv、Vitruvius 或 Marcus Vitruvius Pollio

维乌尔 John Weaver

维伊 Veji（地名）

威兰诺瓦 Villanovan（地名）

韦伯斯特尔 T. B. L. Webster

武尔坎 Vulcan 或 Volgani

屋大维（奥古斯都）Octavius 或 Octavian，全名 Gaius（C.）Octavius（Augustus）

温克尔曼 Johann Joachim Winkelmann

翁布里亚 Umbrien（地名）

X

锡德尼 Philip Sidney

西班牙 Hispania

西多尼乌斯 Sidonius 或 Gaius Sollius Modestus Apollinaris Sidonius

西库卢斯 Siculus（叙拉古商人）

西利乌姆 Scilli（地名）

西利乌斯（西利乌斯·伊塔利库斯）Titus Catius Asconius Silius Italicus

西鲁斯 Publilius Syrus

西伦努斯 Silenus（林神）

西摩 Simo

西蒙 Simo（雅典老人）

西蒙 Simon

西姆斯 Simus

西普里安 Cyprian 或 Cyprianius，全名 Thascius Caecilius Cyprianius

西塞罗 Marcus Tullius Cicero 或 M. Tullius Cicero

西塞那 Lucius（L.）Cornelius Sisenna

西西弗斯 Sisyphus

西西里 Sizilien（岛名）

西亚努斯 Sejan 或 L·Aelius Seianus

希波 Hippo 或 Hippo Regius（地名）

席尔 Petra Schierl

席勒 Schiller

希波吕托斯 Hippolytus

希吉努斯 Gaius Iulius Hyginus 或 Hygin

希拉里奥 Hilario（古罗马的别名）

希普里达 Gaius Antonius Hybrida（演说家安东尼之子）

夏伯兰 Chapelain

辛西亚 M. CinciusAlimentus

叙拉古 Syracuse（地名）

叙利亚 Syrien（地名）

叙鲁斯 Syrus（奴隶）

许佩里翁 Hyperion（神名）

雪莉 James Shirley（舍莱）

Y

亚加亚人 Achivis 或 Achaean（希腊人）

亚里士多德 Ἀριστοτέλης、Aristotélēs 或 Aristoteles

亚历山大 Alexander（马其顿国王）

亚历山大里亚 Alexandria（地名）

亚美尼亚 Armenia

雅努斯 Janus 或 Ianus（神名）

雅典 Athen（地名）

雅典娜 Athena 或 Athene

意大利 Italia（地名）

伊阿宋 Iason

伊本·鲁世德 Ibn Rushd

伊庇鲁斯 Epirus（国名）

伊壁鸠鲁 Epicurus 或 Epikur

伊昂 Ion

伊俄 Io（阿尔戈斯的公主）

伊凡 Ivan

伊菲革涅娅 Iphigenie

伊利帕 Ilipa（地名）

伊利翁 Ilion（地名）

伊利昂娜 Iliona

伊丽莎白一世 Elizabeth I

伊姆罗兹岛 Imroz Adasi（地名）

伊奥丰 Iophon（诗人）

伊奥卡斯特 Iocasta 或 Iokaste

伊斯墨涅 Ismene

伊索 Aesopus（演员）

伊索 Äsop（寓言作家）

伊塔利库斯 Silius Italicus 或 Titus Catius Asconius Silius Italicus

伊塔卡 Ithaka

伊提斯 Itys

伊西多 Isidor

英苏布里人 Insubrer

约阿尼斯 Joannes（皇帝）

约尔科斯 Jolkos（国名）

约翰 Johannes Lydus、Joannes Laurentius Lydus 或 Ἰωάννης Λαυρέντιος ὁ Λυδός（拜占廷作家）

约翰生 Samuel Johnson

约维安 Jovianus（皇帝）

尤金 Eugenius

尤里克 Eurich（国王）
尤利安 Josue Julianus（古罗马皇帝）
尤利娅 Julia
尤利乌斯 Iulius
尤诺 Juno
尤皮特 Juppiter 或 Jupiter Optimus Maximus
尤文纳尔 Juvenal 或 Justina Decimus Iunius Iuvenalis
优士丁尼 Justinian（皇帝）
雨果 Victor Hugo 或 Victor Marie Hugo

Z

扎马 Zama（地名）
扎尼 Zanni
詹金斯 R. Jenkyns
哲罗姆 Jerome、Sophronius Eusebius Hieronymus 或 Εὐσέβιος Σωφρόνιος Ἱερώνυμος
泽纳克尔 H. Zehnacker
泽托斯 Zethos
宙斯 Zeus
芝诺 Zeno（皇帝）
芝诺比娅 Zenobia
朱古达 Iugurtha
朱利安 Julian（亦译"尤利安"）

附录五　作品的译名对照表

A

《阿尔戈英雄纪》Argonautika（阿波罗多洛斯）

《阿尔克墨奥》Alkmeon（恩尼乌斯）

《阿尔克墨奥》Alkmeon（欧里庇得斯）

《阿尔克墨奥》Alkmeon（索福克勒斯）

《阿尔克墨奥》Alkmeon 或 Alcmeo（阿克基乌斯）

《阿尔克墨奥在哥林多》Alkmeon in Korinth（欧里庇得斯）

《阿尔克墨奥在普索菲斯》Alkmeon in Psophis（欧里庇得斯）

《阿尔刻提斯》Alcestis（恩尼乌斯）

《阿基琉斯》Achilles（安德罗尼库斯）

《阿基琉斯》Achilles（阿克基乌斯）

《阿伽门农》Agamenmnon（埃斯库罗斯）

《阿伽门农》Agamenmnon 或 Agamemnonidae（阿克基乌斯）

《阿伽门农》Agamennon（小塞涅卡）

《阿伽门侬》Agamennone（阿尔菲耶里）

《阿卡奈人》Akharneis（阿里斯托芬）

《阿克基乌斯研究》Studi su Accio（R. Degl'Innocenti Pierini）

《阿克基乌斯的肃剧残段汇编》L. Accio：I frammenti delle tragedie（D'Antò）

《阿克基乌斯的〈安提戈涅〉与索福克勒斯的〈安提戈涅〉》L'Antigona di Accio e l'Antigone di Sofocle（S. Sconocchia）

《阿里阿德涅》Ariadne（阿特拉笑剧）

《阿斯提阿纳克斯》Astyanax（阿克基乌斯）

《阿塔兰塔》Atalanta（埃斯库罗斯）

《阿塔兰塔》Ἀταλάντη或 Atalante，Atalanta（阿里斯提阿斯）

《阿塔兰塔》Atalanta（帕库维乌斯）

《阿塔兰塔》Atalanta（阿特拉笑剧）

《阿特柔斯》Atreus（帕库维乌斯）

《阿特柔斯》Atreus（阿克基乌斯）

《阿提卡之夜》Nactes Atticae（革利乌斯）

《阿维尔尼湖》Lacus Avernus（拉贝里乌斯）

《埃阿斯》Aiax（恩尼乌斯）

《埃阿斯》（或《带来灾难的人埃阿斯》）Aiax（索福克勒斯）

《埃勾斯》Aigeus（欧里庇得斯）

《埃吉斯托斯》Aegisthus（安德罗尼库斯）

《埃涅阿斯纪》Aeneis（维吉尔）

《埃涅阿斯的后代》或《得基乌斯》Aeneadae vel Decius 或 Aeneadae sive Decius（阿克基乌斯）

《埃皮狄库斯》Epidicus（普劳图斯）

《埃特鲁里亚女子》Tusca、The Etruscan Girl 或 Etruskerin（拉贝里乌斯）

《埃特山上的海格立斯》Hercules Oetaeus（小塞涅卡）

《哀格蒙特》Egmont（歌德）

《爱德华二世》Edward II（马洛威）

《爱色里尼斯》Ecerinis 或 Eccerinus（莫莎图）

《安布拉基亚》Ambracia（恩尼乌斯）

《安德罗马克》Andromache（欧里庇得斯）

《安德罗马克》Andromache（恩尼乌斯）

《安德罗马克》Andromache（奈维乌斯）

《安德罗马克》Andromache（诺维乌斯）

《安德罗马克》Andromache 或 Andromaque（拉辛）

《安德罗墨达》Andromeda（安德罗尼库斯）

《安德罗斯女子》Andria（米南德）

《安德罗斯女子》Andria（泰伦提乌斯）

《安德罗斯的女子》The Woman of Andros（马基雅维里）

《安东尼与克里奥佩特拉》Antony and Cleopatra（莎士比亚）

《安东尼与克娄巴特拉》Antonio e Cleopatra（阿尔菲耶里）

《安菲特律翁》Amphitruo（普劳图斯）

《安娜·佩伦娜》Anna Perenna（拉贝里乌斯）

《安提戈涅》Antigone（索福克勒斯）

《安提戈涅》Antigone（阿克基乌斯）

《安提戈涅》Antigone（阿尔菲耶里）

《安提奥帕》Antiope（帕库维乌斯）

《奥德修纪》Odyssee（荷马）

《奥德修纪》Odusia（安德罗尼库斯译本）

《奥尔贝凯》Orbecche（吉拉尔迪）

《奥格》Auge（欧里庇得斯）

《奥克塔维娅》Octavia（小塞涅卡）见《屋大维娅》

《奥诺玛乌斯》Oenomaus（索福克勒斯）

《奥诺玛乌斯》Oenomaus（欧里庇得斯）

《奥诺玛乌斯》Oenomaus（阿克基乌斯）

《奥皮亚法》Lex Oppia

《奥瑞斯特》Oreste（阿尔菲耶里）

《奥瑞斯忒亚》Orestie（埃斯库罗斯）

B

《巴尔巴图斯》Barbatus（提提尼乌斯）见《大胡子》

《巴克基斯姐妹》Bacchides（普劳图斯）

《巴黎的大屠杀》The Massacre at Paris（马洛威）

《鲍卢斯》Paulus（帕库维乌斯）

《鲍卢斯》Aemilius Paulus（普鲁塔克）

《报仇神》、《降福女神》或《和善女神》Eumenides（埃斯库罗斯）

《抱怨者》Querolus（佚名）

《悲喜混杂剧体诗的纲领》Compendio della poesia tragicomica（瓜里尼）

《贝蕾妮斯》Bérénice（拉辛）

《被缚的普罗米修斯》Prometheus Bound 或 The Prometheus Vinctus（埃斯库罗斯）

《被矛刺中的人》Acontizomenos（奈维乌斯）

《被释的普罗米修斯》Prometheus Freed（埃斯库罗斯）

《被偷换的儿子》或《假儿子》Subditivo 或 Hypobolimaeus vel Subditivus

（凯基利乌斯）

《被阉割的祭司》Galli（拉贝里乌斯）

《编年纪》Annalen（恩尼乌斯）

《编年纪》Annales（阿克基乌斯）

《编年史》Annales（塔西佗）

《编年史》Annali（Lucius Piso／卢·皮索）

《变形记》Metamorphosen（奥维德）

《波利森纳》Poliscena（布鲁尼）

《波利耶克特》Polyeucte（高乃依）

《波斯人》Persern（埃斯库罗斯）

《波斯人》Persern 或 Persa（普劳图斯）

《布里塔尼居斯》Britannicus（拉辛）

《布鲁图斯》Brutus（阿克基乌斯）

《布鲁图斯》Brutus（西塞罗）

《布鲁图斯》Bruto（阿尔菲耶里）

《布鲁图斯》Brutus（伏尔泰）

《布匿人》Poenulus（普劳图斯）

《布匿战纪》Bellum Poenicum（奈维乌斯）

C

《岔路神拉尔的节日》Compitalia（阿弗拉尼乌斯）

《财宝》The Treasures（拉努维乌斯）

《长短句集》Epoden（贺拉斯）

《长袍剧残段汇编》Comoedia Togata. Fragments（A. Daviault／大卫奥尔特）

《辞疏》De Compendiosa Doctrina（诺尼乌斯）

《词类汇编》Onomasticon（波卢克斯）

《重启古典诗学》Poetíca Classíca Retractata（刘小枫）

《抽签》Kleroumenoi（狄菲洛斯）

《锄草人》Sarcularia（蓬波尼乌斯）

《粗鲁汉》Truculentus（普劳图斯）见《犟汉子》

《除恩尼乌斯与卢基利乌斯以外的拉丁叙事诗人与抒情诗人的残段汇编》Fragmenta Poetarum Latinorum Epicorum et Lyricorum praeter Ennium et Lucilium（Mo-B）

《船边的战斗》Epinausimache（阿克基乌斯）

《船长》Naukleros（米南德）

《吹牛的军人》Miles Gloriosus（普劳图斯）见《牛皮匠》
《吹牛者》Alazon（作者不详）
《错误的谐剧》Komödie der Irrungen（莎士比亚）

D

《大胡子》Barbatus（提提尼乌斯）见《巴尔巴图斯》
《大路节》Compitalia（拉贝里乌斯）
《大事》Event
《达纳埃》Danae（安德罗尼库斯）
《达纳埃》Danae（奈维乌斯）
《戴花冠的希波吕托斯》Hippolytos Stephanias（欧里庇得斯）
《丹麦人的业绩》Gesta Danorum（Saxo Grammaticus/格拉玛提库斯）
《当代写作喜剧的新艺术》L'arte nuevo de hacer comedias en este tiempo
（维加）
《道德书简》Epistulae（小塞涅卡）
《德基乌斯》Decius（阿克基乌斯）
《德米特里乌斯》Demetrius（席勒）
《德伊福波斯》Deiphobus（阿克基乌斯）
《地牢》Carcer（拉贝里乌斯）
《第二个叫喊者》Praeco Posterior（蓬波尼乌斯）
《第十二夜》Twelfth Night（莎士比亚）
《奠酒人》Choephoren 或 Choephoroi（埃斯库罗斯）
《短剑》Encheiridion（米南德）
《锻工》Stricturae（拉贝里乌斯）
《多弥提乌斯》Domitius（马特努斯）

E

《俄狄浦斯》Oedipus（小塞涅卡）
《俄狄浦斯》Oedipus（伏尔泰）
《俄狄浦斯的后代们》Children of Oedipus（穆勒）
《俄狄浦斯王》Oedipus Tyrannus（索福克勒斯）
《俄狄浦斯在科罗诺斯》Oedipus in Colonus（索福克勒斯）
《俄纽斯》Οἰνεύς 或 Oineus（欧里庇得斯）
《俄瑞斯特斯》Orestes（欧里庇得斯）

《俄瑞斯特斯》Orestes（帕库维乌斯）

《厄庇戈涅》Epigoni（阿波罗多洛斯或 Pausanias，阿克基乌斯译）

《厄勒克特拉》Electra 或 Elektra（索福克勒斯）

《厄勒克特拉》Electra 或 Elektra（欧里庇得斯）

《恩尼乌斯的〈编年纪〉》The Annals of Q. Ennius（O. Skutsch/斯库奇）

《恩尼乌斯的肃剧》The Tragedies of Ennius（H. D. Jocelyn/乔斯林编）

《恩尼乌斯、欧里庇得斯与荷马》Ennius，Euripides und Homer（W. Röser）

《恩尼乌斯诗歌遗稿》Ennianae Poesis Reliquiae（I. Vahlen/瓦伦）

《恩尼乌斯研究》Studia Enniana（O. Skutsch/斯库奇）

《恩尼乌斯〈伊菲革涅亚〉里的士兵合唱队》Der Soldatenchor in Ennius' Iphigenie（K. Büchner/毕叙纳）

F

《法兰西诗艺》Art Poétique François（拉弗雷奈）

《法律篇》Les Lois（柏拉图）

《法语诗艺》L'Art Poétique Françoys（塞比耶）

《菲德拉》Phaedra（小塞涅卡）

《菲德拉》Phèdre（拉辛）

《菲洛格尼娅》Philogenia（皮萨尼）

《菲洛克特特》Philoktet（阿克基乌斯）

《腓力普》Filippo（阿尔菲耶里）

《腓尼基妇女》Phoenissen 或 The Phoenician Women（诺维乌斯）

《腓尼基妇女》Phoenissae 或 Phoenissen（阿克基乌斯）

《腓尼基妇女》Phoinissai 或 Phoenissae（欧里庇得斯）

《腓尼基女子》Phoenissae（小塞涅卡）

《费伦提努姆的女弦乐演奏者》或《费伦提努姆的姑娘》Psaltria sive Ferentinatis（提提尼乌斯）

《斐德若篇》Phaedrus（柏拉图）

《斐斯图斯的〈辞疏〉；保罗的〈节略〉；特弗雷弗基亚尼斯使用的抄本》Sexti Pompei Festi De verborum significatu quae supersunt；cum Pauli epitome；Thewrewkianis copiis usus（W. M. Lindsay 编）

《疯狂的埃阿斯》Aiax Mastigophorus（安德罗尼库斯）

《疯狂的海格立斯》Hercules Furens（小塞涅卡）见《海格立斯》

《疯狂的赫拉克勒斯》Hêraklês 或 Heracles（欧里庇得斯）

《讽刺诗集》Satiren（卢基利乌斯）

《讽刺诗集》Saturae（尤文纳尔）

《讽刺诗集》Satiren（贺拉斯）

《缝缀工》Centonarius（拉贝里乌斯）

《佛埃尼克斯》Phoenix 或 Phoinix（恩尼乌斯）

《佛罗伦萨人的历史》History of the Florentine People（布鲁尼）

《福尔弥昂》Phormio（泰伦提乌斯）

《俘虏》Captivi（普劳图斯）

《浮士德》Faust（歌德）

《浮士德博士的肃剧》The Tragicall History of the Life and Death of Doctor Faustus（马洛威）

G

《赶驴人》Onagus（得摩菲洛斯）

《歌德全集》Goethe's Collected Works（米德尔顿编）

《歌德谈话录》Gespräche mit Goethe（爱克曼辑录）

《歌德与古代》Goethe und die Antike，Eine Sammlung（E. Grumach）

《歌集》Oden（贺拉斯）

《戈博达克》Gorboduc（萨克维尔、诺顿）

《格言集》Sententiae（西鲁斯）

《格言与思考》Maximen und Reflexionen（歌德）

《格拉茨文论》Grazer Beiträge（期刊）

《古代语文》Rivista di Filologia Classica（期刊）

《公断》Epitrepontes（米南德）

《共和国时期的肃剧》Die Republikanische Tragödie（H. Cancik）

《古怪人》Δύσκολος 或 Dyskolos（米南德）

《古代的戏剧与表演》Théâtre et Spectacles dans l'Antiquité（Actes du Colloque de Strasbourg 5 - 7 novembre 1981）

《古代经典》L'Antiquitié Classique（期刊）

《古代拉丁典籍残篇集成》Remains of Old Latin（E. H. Warmington）

《古代罗马史》История Рима（科瓦略夫）

《古代世界的合唱与舞蹈》Chorus and Dance in the Ancient World（Yana Zarifi）

《古代意大利的民间闹剧》Die Altitalische Volksposse（H. Petersmann／H. 彼得斯曼）

《古典文学手册》Manual of Classical Literature（Johann Joachim Eschenburg 著，Nathan Welbay Fiske 补充）

《古典语文学常谈》Orientierung Klassische Philologie（克拉夫特）

《古罗马风化史》Kulturgeschichte Roms unter Besonderer Berücksichtigung der Römischen Sitten（基弗）

《古罗马共和国时期的戏剧》Roman Republican Theatre（Gesine Manuwald／马努瓦尔德）

《古罗马共和国时期的肃剧》Die Römische Tragödie im Zeitalter der Rupublik（O. Ribbeck／里贝克）

《古罗马肃剧残段汇编》Tragicorum Romanorum Fragmenta（O. Ribbeck）

《古罗马肃剧的借口与表演》Tragédie Prétexte et Spectacle Romain（H. Zehnacker／泽纳克尔）

《古罗马文学史》第一部分：《古罗马共和国时期的文学》Geschichte der Römischen Literatur T. 1，Die Römische Literatur in der Zeit der Republik（M. Schanz／商茨）

《古罗马文学史》卷一：《史前文学》Geschichte der Römischen Literatur. Bd. 1：Die Archaische Literatur（F. Leo／莱奥）

《古罗马文选》Die Römische Literatur in Text und Darstellung（阿尔布雷希特）

《古罗马叙事诗》Das Römische Epos（E. Burck）

《古罗马谐剧的条件与产生》Voraussetzungen und Entstehung der Römischen Komödie（J. Blänsdorf）

《古罗马戏剧——共和国时期拉丁语戏剧简史》The Roman Stage. A Short History of Latin Drama in the Time of the Republic（W. Bear）

《古罗马戏剧》Das Römische Drama（E. Lefèvre 编）

《古希腊文学史》The Literature of Ancient Greece（默雷）

《古希腊戏剧史》История древнегреческой драмы（拉齐克）

《古希腊戏剧指南》A Guide to Ancient Greek Drama（Ian C. Storey、Arlene Allan）

《寡妇》La Veuve（高乃依）

《关于当代文学的通讯》Briefe，die Neueste Literatur betreffend（莱辛）

《关于 24 小时规则的信》Lettre sur la règle des vingt-quatre heures（夏伯兰）

《关于合同的故事》Tabellaria（诺维乌斯）

《关于母鸡的故事》Gallinaria（诺维乌斯）

《关于·私生子·的谈话》Les Entretiens sur Le Fils naturel（狄德罗）

《关于喜剧、悲剧和诗从共和国政府接受道德哲学和民事哲学的原则、原因及发展情况的论述》Discorso intorno à que'principii, cause, et accrescimenti, che la comedia, la tragedia, et il poema ricevono dalla philosophia morale, & civile, & da'governatori delle republiche（德诺莱斯）

《关于英国的通讯》Lettres philosophiques sur les Anglais 或 Letters on the English（伏尔泰）

H

《哈姆莱特》Hamlet（莎士比亚）

《海船》Schedia（米南德）

《海格立斯》Hercules（小塞涅卡）见《疯狂的海格立斯》

《"海绵"述评》Expostulatio Spongioe（桑切斯）

《汉堡剧评》Dramaturgie de Hambourg（莱辛）

《赫尔弥奥涅》Hermione（安德罗尼库斯）

《赫尔弥奥涅》Hermione（索福克勒斯）

《赫尔弥奥涅》Hermione（帕库维乌斯）

《赫尔弥奥涅》Ἑρμιόνη 或 Hermione（特奥多罗斯）

《赫卡柏》Hekabe（欧里庇得斯）

《赫克托尔》Hector 或 Hector proficiscens（奈维乌斯）

《赫西奥涅》Hesione（奈维乌斯）

《贺拉斯之〈诗艺〉的法文诗译》L'Art Poëtique d'Horace Traduit en Vers François（佩尔捷）

《贺拉斯》Quintil Horatian 或 Horace（高乃依）

《黑海书简》Epistulae ex Ponto（奥维德）

《洪堡亲王》Prinz Friedrich von Homburg（克莱斯特）

《幻影》Phasma（米南德）

《婚礼》Nuptiae 或 The Wedding Ceremony（拉贝里乌斯）

《混合悲剧》Tragedie Miste（吉拉尔迪）

J

《妓院》Prostibulum（蓬波尼乌斯）

《妓院老板》Brothel-keeper（赫洛达斯）

《嫉妒的女人》The Jealous Woman（赫洛达斯）

《记性差》Cacomnemon（拉贝里乌斯）

《假阿伽门农》The False Agamemnon（蓬波尼乌斯）

《加图》Cato（马特努斯）

《家长》Le Père de Famille（狄德罗）

《嫁妆》La Dote（Giovan Maria Cecchi/塞奇）

《嫁妆》Die Aussteuer（伦茨）

《迦太基女王狄多》Dido，Queen of Carthage（马洛威）

《监狱》Ergastulum（蓬波尼乌斯）

《建城以来史》Ab Urbe Condita（李维）

《建筑十书》De Architectura 或 De Architectura Libri X（维特鲁威）

《剑桥指南：希腊罗马戏剧》The Cambridge Companion to Greek and Roman Theatre（Marianne Mcdonald 和 J. Michael Walton 编）

《检视》Examens（高乃依）

《讲废话的人》Late Loquens 或 The Bletherer（拉贝里乌斯）

《"讲故事"：从荷马到哑剧的表演传统》"Telling the Tale"：A Performing Tradition from Homer to Pantomime（Mark Griffith）

《犟汉子》Truculentus（普劳图斯）见《粗鲁汉》

《降福女神》Eumeniden（恩尼乌斯）

《降福女神》Eumeniden（埃斯库罗斯）

《姐妹》Sorores（拉贝里乌斯）

《结婚》Condiciones（蓬波尼乌斯）

《金罐》Aulunarius 或 The Pot of Gold（拉贝里乌斯）

《经济学》Œconomics（色诺芬）

《酒馆老板》Caupuncula（恩尼乌斯）

《酒神的伴侣》Baccae（欧里庇得斯）

《酒神女信徒》Bacchae（阿克基乌斯）

《酒神颂》Paian an Dionysos（菲洛达摩斯）

《巨蟹座》Cancer（拉贝里乌斯）

《角斗士》Ludius（安德罗尼库斯）

K

《喀提林阴谋》Bellum Catilianae（撒路斯特）

《卡兰德里亚》Calandria（比别纳）

《卡利古拉传》Caligula（苏维托尼乌斯）

《卡莎利亚》Cassaria（阿里奥斯托）

《卡珊德拉》Cassandra（恩尼乌斯）

《卡西娜》Casina（普劳图斯）

《凯基利乌斯的残段汇编》Cecilio Stazio：I Frammenti（T. Guardì/瓜尔迪）

《恺撒之死》The Tragedy of Julius Caesar（伏尔泰）

《〈克伦威尔〉的序言》Préface de Cromwell（雨果）

《克拉斯提狄乌姆》Clastidium（奈维乌斯）

《克里唐特尔》Clitandre（高乃依）

《克里特岛人》Cretensis（拉贝里乌斯）

《克林格尔与格里尔帕尔策尔的〈美狄亚〉，彼此的比较及其同欧里庇得斯与小塞涅卡的古代典范之间的比较》Klingers und Grillparzers Medea，mit Einaner und mit den Antikten Vorbildern des Euripides und Seneca verglichen（Gotthold Deile）

《克律塞斯》Chryses（帕库维乌斯）

《克律塞斯》Χρύσης 或 Chryses（索福克勒斯）

《克吕西波斯》Χρύσιππος 或 Chrysippus（欧里庇得斯）

《克瑞斯丰特斯》Cresphontes（恩尼乌斯）

《控喀提林》In Catilinam（西塞罗）

《空缺》Vacancy（贝奥科）

《库尔库里奥》（或《醉汉》）Curculio（普劳图斯）

《盔甲之争》Armorum Iudicium（阿克基乌斯）

《盔甲之争》Armorum Iudicium（埃斯库罗斯）

《盔甲之争》Armorum Iudicium（帕库维乌斯）

《盔甲之争》Armorum Iudicium（蓬波尼乌斯）

L

《拉丁谐剧遗稿》Comicorum Latinorum reliquiae（里贝克）

《拉丁文学手册》A Companion to Latin Literature（哈里森）

《拉丁文学词典》Dictionary of Latin Literature（曼廷邦德）

《拉丁文法》Grammatici Latini（=GL）（H. Keil）

《拉丁语的句法与修辞学》Lateinische Syntax und Stilistik（J. B. Hofmann/A. Szantyr）

《拉丁小诗人》Minor Latin Poets（J. Wight Duff、Arnold M. Duff 英译）

《拉奥孔》Laoccoon（莱辛）

《拉辛与莎士比亚》Racine and Shakespeare（司汤达）

《篮子》Cophinus 或 The Hamper（拉贝里乌斯）

《缆绳》（或《绳子》）Rudens（普劳图斯）

《懒散者》The Idler（约翰生创办）

《劳雷奥卢斯》Laureolus（卡图卢斯）

《老鸨》The Procuress（赫洛达斯）

《李尔王》King Lear（莎士比亚）

《吝啬鬼》The Miser（菲尔丁）

《勒昂》Leon（奈维乌斯）

《离婚》Divortium（阿弗拉尼乌斯）

《恋歌》Amores（奥维德）

《两兄弟》Adelphoi（米南德）

《两兄弟》Adelphoe（泰伦提乌斯）

《两兄弟》Brothers（阿特拉笑剧）

《两个多塞努斯》Duo Dossenni 或 The Two Dosenni（诺维乌斯）

《吝啬鬼》Parcus（诺维乌斯）

《吝啬鬼》L'Avare 或 The Miser（莫里哀）

《六指男人》Sedigitus 或 The Six-Fingered Man（拉贝里乌斯）

《聋子》Surdus（诺维乌斯）

《路易十四的年代》The Age of Louis XIV（伏尔泰）

《鲁克丽丝失贞记》或《鲁克丽丝受辱记》The Rape of Lucrece（莎士比亚）

《论感伤喜剧》An Essay on the Theatre；Or，A Comparison between Laughing and Sentimental Comedy（哥尔德斯密斯）

《论剧诗》Discours sur le Poème Dramatique（高乃依）

《论古罗马官员》De Magistratibus Romanis（Johannes Lydus/约翰）

《论取材》De Inventione（西塞罗）

《论拉丁语》De Lingua Latina 或 On the Latin Language（瓦罗）

《论诗人》De Poetis（瓦罗）

《论诗人》DePoetis（苏维托尼乌斯）

《论诗人》De Poeta（明杜诺）

《论诗艺》Discorsi dell'Arte Poetica 或 Discourses on the Art of Poetry（塔索）

《论诗艺》De Arte Poetica（维达）

《论悲剧之构成，亚里士多德思想详释》De Tragoedioe Constitutione, Liber in quo inter Coetera tota de hac Aristotelis Sententia Dilucide Explicatur（海因西乌斯）

《论贺拉斯对普劳图斯和泰伦提乌斯的评价》Ad Horatii de Plauto et Terentio indicium Dissertatio（海因西乌斯）

《论心灵的安宁》De Tranquillitate Animi（小塞涅卡）

《论音乐教育》On Music Education（亚里士多德）

《论友谊》De Amicitia（西塞罗）

《论神性》De Natura Deorum（西塞罗）

《论喜剧和悲剧的结构》Discorso intorno al comporre delle comedie，e delle tragedie（吉拉尔迪）

《论最好的演说家》De Optimo Genere Oratorum（西塞罗）

《论演说家》De Oratore（西塞罗）

《论至善和至恶》De Finibus Bonorum et Malorum（西塞罗）

《论奈维乌斯〈塔伦提拉〉》Zur〈Tarentilla〉des Naevius（Michael von Albrecht）

《论戏剧》De Spectaculis（德尔图良）

《论戏剧诗》Discours sur la poesie dramatique（狄德罗）

《论文选》Selected Essays（T. S. 艾略特）

《论责任》De Officiis（西塞罗）

《吕库尔戈斯》Lycurgus（奈维乌斯）

《孪生的马科斯》The Maccus Twins（佚名）

《孪生姐妹》Δίδυμαι 或 Didymai（米南德）

《孪生兄弟》Menaechmi（普劳图斯）

《孪生四姐妹》Quadrigemini（奈维乌斯）

《孪生姐妹》Gemina（提提尼乌斯）

《孪生子》Gemini（阿弗拉尼乌斯）

《孪生兄弟》The Twins（佚名，阿特拉笑剧）

《落选的帕普斯》PappusPraeteritus（蓬波尼乌斯）

《罗慕路斯》或《母狼》Romulus vel Lupa 或 Romulus sive Lupus（奈维乌斯）

《罗马道德史》History of Roman Morals（弗里德兰德）

《罗马史》Roman History（阿庇安）

《罗马史》Historia Romana（维勒伊乌斯·帕特尔库卢斯）

《罗马的遗产》The Legacy of Rome（詹金斯）

《罗马十二帝王传》DeVita XII Caesarum（苏维托尼乌斯）

《驴的谐剧》Asinaria 或 Eselkomoedie（普劳图斯）

M

《马尔菲女伯爵》The Duchess of Malfi 或 The Tragedy of the Dutchesse of

Malfy（约翰·韦伯斯特尔）

《马耳他的犹太人》The Jew of Malta（马洛威）

《马科斯》Maccus（诺维乌斯）

《马科斯·店主》Maccus the Innkeeper（佚名，阿特拉笑剧）

《马科斯·托管人》Maccus the Trustee（佚名，阿特拉笑剧）

《马科斯·军人》Maccus Miles 或 Maccus the Soldier（蓬波尼乌斯）

《马科斯·流亡者》Maccus in Exile（诺维乌斯）

《马科斯·少女》Maccus Virgo 或 Maccus the Maiden（蓬波尼乌斯）

《马屁精》Kolax 或 The Flatterer（米南德）

《马屁精》The Flatterer（拉贝里乌斯）

《玛丽·斯图亚特》Maria Stuarda（阿尔菲耶里）

《玛丽·斯图亚特》Maria Stuard（席勒）

《曼托罗华》La Mandragola 或 The Mandrake（马基雅维里）

《漫游者》The Rambler（约翰生创办）

《盲人》Caeculi（拉贝里乌斯）

《美狄亚》Medea（欧里庇得斯）

《美狄亚》Medea（恩尼乌斯）

《美狄亚》或《阿尔戈船英雄》Medea sive Argonautae（阿克基乌斯）

《美狄亚》Medea（奥维德）

《美狄亚》Medea（马特努斯）

《美狄亚》Medea（小塞涅卡）

《美杜莎》Medus（帕库维乌斯）

《美学》Ästhetik（黑格尔）

《弥诺斯》Minos sive Minotaurus（阿克基乌斯）

《米尔弥冬人》Myrmidonen（阿克基乌斯）

《米南德》Menander（W. G. Arnott 编、译）

《米南德研究》Studies in Menander（韦伯斯特尔）

《米南德遗稿文选》Menandri Reliquiae Selecta（F. H. Sandbach 编）

《梅黛》Médée（高乃依）

《梦想》The Dream（赫洛达斯）

《铭辞》Epigrammata（马尔提阿尔）

《名哲言行录》Βίοι καὶ γνῶμαι τῶν ἐν φιλοσοφίᾳ εὐδοκιμησάντων 或 The Lives and Opinions of Eminent Philosophers（第欧根尼·拉尔修）

《墨勒阿格罗斯》Meleagrus（阿克基乌斯）

《墨尼波斯杂咏》Saturae Menippeae（瓦罗）

《魔术师》The Magician（阿里奥斯托）

《牧歌》Eklogen（维吉尔）

《母狼》Lupus、Lupa 或 Lupo（奈维乌斯）

N

《纳尼娜》Nanine（伏尔泰）

《男青年》Ephebus（拉贝里乌斯）

《喃喃低语者》Murmurco 或 The Mutterer（西鲁斯）

《奈维乌斯，〈塔伦提拉〉，残段 1（72-74 R³》Naevius, Tarentilla, Fr. 1（72-74 R³）（J. Wright）

《奈维乌斯的〈布匿战纪〉》Naevius' Bellum Poenicum（Michael von Albrecht）

《诗人奈维乌斯》NaeviusPoeta（E. V. Marmorale）

《尼禄颂歌》Laudes Neronis（卢卡努斯）

《柠檬》Limone（西塞罗）

《牛皮匠》Gloriosus（普劳图斯）见《吹牛的军人》

《努曼提亚》或《被围困的努曼提亚》La Numancia（塞万提斯）

《女杰书简》Heroides 或 Epistulae Heroidum（奥维德）

《女诉讼师》Iurisperita（提提尼乌斯）

《女裁缝》Belonistria（拉贝里乌斯）

O

《欧里庇得斯，〈肃剧〉第一部分》Euripides, Tragödien, Tl. 1（D. Ebener）

P

《帕耳忒诺派俄斯》Παρθενοπαῖος 或 Parthenopaeus（阿斯提达马斯）

《帕耳忒诺派俄斯》Παρθενοπαῖος 或 Parthenopaeus（斯平塔罗斯）

《帕耳忒诺派俄斯》Παρθενοπαῖος 或 Parthenopaeus（狄奥尼西奥斯）

《帕库维乌斯的肃剧》Die Tragödien des Pacuvius（Petra Schierl／席尔）

《帕普斯·农夫》Pappus the Farmer（阿特拉笑剧）

《帕普斯的未婚妻》Pappus' Spouse（阿特拉笑剧）

《帕普斯的酒罐》Pappus' Jug（阿特拉笑剧）

《帕齐家族的阴谋》La Congiura de' Pazzi（阿尔菲耶里）

《佩剑》Gladiolus（安德罗尼库斯）

《佩林托斯女子》Perinthia（米南德）

《佩里贝娅》Periboea（帕库维乌斯）

《彭特西勒娅》Penthesilea（克莱斯特）

《彭透斯》Pentheus（埃斯库罗斯）

《彭透斯》Πενθεύς 或 Pentheas，Pentheus（吕科福隆）

《彭透斯》Πενθεύς 或 Pentheas，Pentheus（忒斯庇斯）

《彭透斯》Πενθεύς 或 Pentheas，Pentheus（伊奥丰）

《彭透斯》Pentheus（vel Bacchae）（帕库维乌斯）

《批判诗学》Critische Dichtkunst（戈特舍德）

《批评短论》An Essay on Criticism（蒲伯）

《皮条客》The Pimp（阿特拉笑剧）

《骗局》Fallacia（凯基利乌斯）

《贫困》Paupertas 或 Poverty（拉贝里乌斯）

《评维吉尔的〈埃涅阿斯纪〉》Commentary on Vergil：Aen.（塞尔维乌斯）

《婆母》Hecyra（泰伦提乌斯）

《普劳图斯》Plautus（Paul Nixon 英译）

《普劳图斯作品中的普劳图斯元素》Plautinisches im Plautus（E. Fraenkel／弗兰克尔）

《普罗米修斯》Prometheus（阿克基乌斯）

《普罗特西劳斯》Protesilaus（帕库维乌斯）

《普修多卢斯》（或《伪君子》）Pseudolus（普劳图斯）

Q

《悭吝人》Der Geizige（莫里哀）

《强盗》Die Räuber（席勒）

《青年朋友》Synephebi 或 Fellow Adolescents（凯基利乌斯）

《青年朋友》Synephebi（阿特拉笑剧）

《情妇》Hetaera 或 The Courtesan（阿特拉笑剧）

《情妇》Hetaera（拉贝里乌斯）

《情妇》Hetaera（诺维乌斯）

《情怨者》Les Fâcheux（莫里哀）

《拳斗士》Pancratiastes（恩尼乌斯）

R

《染色工》Colōrātor（拉贝里乌斯）

《人神制度稽古录》Antiquitates Rerum Humanarum et Divinarum（瓦罗）

S

《萨比尼女子》Sabinae（恩尼乌斯）

《萨蒂利孔》Satyrica 或 Satyricon Libri（佩特罗尼乌斯）

《萨拉米斯的女人们》Σαλαμίνιαι 或 Salaminiai（埃斯库罗斯）

《萨图里奥》Saturio（普劳图斯）

《萨图尔努斯节》或《农神节》Saturnalia 或 The Saturnalia（拉贝里乌斯）

《萨图尔努斯节会饮》Saturnalium Conviviorum Libri Septem（马克罗比乌斯）

《〈莎士比亚戏剧集〉序言》Preface to the Plays of William Shakespeare（约翰生）

《三枚硬币》（《三个铜钱》或《特里努姆斯》）Trinummus（普劳图斯）

《三月一日》Kalendae Martiae（蓬波尼乌斯）

《商人》Mercator（普劳图斯）

《上帝之城：驳异教徒》De Civitate Dei Contra Paganos（奥古斯丁）

《烧炭人》Carbonarius（奈维乌斯）

《少女》Virgus（安德罗尼库斯）

《少女》Virgo（拉贝里乌斯）

《身材矮小的小家奴》Verniones（蓬波尼乌斯）

《绳子经销商》Restio（拉贝里乌斯）

《神谱》Theogonie 或 Theogony（赫西俄德）

《神话集》Fabulae（希吉努斯）

《生日》Natalis（拉贝里乌斯）

《圣恺撒传》Divus Iulius（苏维托尼乌斯）

《侍臣论》Il Libro del Cortegiano（卡斯蒂利奥奈）

《斯提库斯》Stichus（普劳图斯）

《斯卡潘的诡计》Les Fourberies de Scapin（莫里哀）

《私生子》Le Fils Naturel（狄德罗）

《诗》Poemata（明杜诺）

《诗的艺术》Poemata Tridentina（明杜诺）

《诗草集》Silvae（斯塔提乌斯）

《诗人传》Lives of the Poets（约翰生）

《诗学》Περὶ ποιητικῆς 或 Poetics（亚里士多德）

《诗艺》Ars Poetica 或 The Art of Poetry（贺拉斯）见《致皮索父子》

《诗的艺术》L'Art Poétique（布瓦洛）

《史源》Origines（老加图）

《世纪颂歌》Carmen Saeculare（贺拉斯）

《十二铜表法》Lex Duodecim Tabularum（十人委员会）

《什么是古典作家》What Is A Classic?（圣伯夫）

《收养的布科》Adopted Bucco（阿特拉笑剧）

《守财奴》Skup（德日基奇）

《受伤的奥德修斯》Ὀδυσσεὺς Ἀκανθοπλής 或 Odysseus Akanthoplēx（索福克勒斯）

《受审判的人》Epidicazomenon（阿波洛多罗斯）

《送火的普罗米修斯》Prometheus the Fire-Carrier（埃斯库罗斯）

《赎取赫克托尔的遗体》Hectoris Lytra（恩尼乌斯）

《书札》Epistulae（贺拉斯）

《书信集》Epistles（小普林尼）

《枢机主教》The Cardinal（雪莉）

《诉歌集》Elegiae（提布卢斯）

《双胞胎》Gemelli 或 The Twins（拉贝里乌斯）

《双双殉情》或《死在一起的人》Synapothnescontes（米南德）

《双料骗子》Dis Exapaton（米南德）

《岁时记》Fasti（奥维德）

《索福尼斯巴》Sofonisba（阿尔菲耶里）

T

《塔伦提拉》Tarentilla（奈维乌斯）

《塔伦图姆人》》Ταρεντῖνοι（克拉提诺斯）

《泰伦提乌斯》Terenz（H. Juhnke/容克）

《泰伦提乌斯传》Vita Terenti（苏维托尼乌斯）

《〈太太学堂〉批评》La Critique de l'Ecole des Femmes（莫里哀）

《坦塔勒的请求》Le Supplice de Tantale（阿陶德）

《堂·吉诃德》Don Quixote（塞万提斯）

《堂·卡洛斯》Don Carlos（席勒）

《忒拜战纪》Θηβαΐς、Thēbais 或 Thebais（斯塔提乌斯）

《特拉蒙》Telamo 或 Telamon（恩尼乌斯）

《特洛伊妇女》Troerinnen（欧里庇得斯）

《特洛伊妇女》Troades（阿克基乌斯）

《特洛伊妇女》Troades（小塞涅卡）

《特洛伊木马屠城记》Troiae lusus（佚名）

《特洛伊木马》Equus Troianus（奈维乌斯）

《特洛伊木马》Equus Troianus 或 Equos Troianus（安德罗尼库斯）

《特柔斯》Tereus（安德罗尼库斯）

《特柔斯》Tereus（阿克基乌斯）

《提图斯·安德罗尼库斯》Titus Andronicus（莎士比亚）

《提埃斯特斯》Thyestes（恩尼乌斯）

《提埃斯特斯》Thyestes（马特努斯）

《提埃斯特斯》Thyestes（帕库维乌斯）

《提埃斯特斯》Thyestes（小塞涅卡）

《提埃斯特斯》Thyestes（瓦里乌斯）

《提摩里昂》Timoleone（阿尔菲耶里）

《提提尼乌斯和阿塔的长袍剧残段》Titinio e Atta. Fabula Togata. I Frammenti（瓜尔迪）

《提提尼乌斯、普劳图斯及其长袍剧原稿》Titinius，Plaute et Les Origins De La Fabula Togata（E. Vereecke）

《田园诗》Eclogae（维吉尔）

《帖木儿》Tamburlaine the Great（马洛威）

《透克罗斯》Teukros（索福克勒斯）

《透克罗斯》Teucer（帕库维乌斯）

《图斯库卢姆谈话录》Tusculanae Disputationes（西塞罗）

W

《蛙》Grenouilles 或 Frog（阿里斯托芬）

《瓦伦斯坦》Wallenstein（席勒）

《瓦罗〈论诗人〉研究》Studien zu Varro "De Poetis"（H. Dahlmann）

《为诗辩护》Apologie de la Poésie、An Apology for Poetry 或 The Defence of Poesy（锡德尼）

《为凯利乌斯辩护》Pro Caelio（西塞罗）

《为塞·罗斯基乌斯辩护》Pro Sex. Roscio Amerino（西塞罗）

《为诗人阿尔基亚辩护》Pro A. Licinio Archia Poeta Oratio（西塞罗）

《为阿斯克勒皮乌斯奉献和牺牲的妇女》Women Making a Dedication and Sacrifice to Asclepius（赫洛达斯）

《威廉·退尔》Wilhelm Tell（席勒）

《维吉尔的田园诗笺注》Commentary on Vergil：Ecl.（塞尔维乌斯）

《维纳斯女神的膜拜者》Cytherea（拉贝里乌斯）

《尾声》The End（贝克特）

《温泉水》Aquae Caldae（阿塔）

《温泉水》Aquae Caldae（拉贝里乌斯）

《文法家传》De Grammaticis（苏维托尼乌斯）

《文学家肖像》Portraits Littéraires（圣伯夫）

《无家可归的美狄亚》Medea Exul（恩尼乌斯）

《五朔节》May Day（查普曼）

《屋大维娅》Octavia（小塞涅卡）见《奥克塔维娅》

《屋大维娅》Ottavia（阿尔菲耶里）

《物性论》De Rerum Natura（卢克莱修）

X

《洗脚》Niptra（帕库维乌斯）

《洗脚》Niptra（索福克勒斯）

《戏剧》Spiele（W. H. Gross）

《戏剧集》Plays（弗拉米尼奥·斯卡拉）

《戏剧目录年册》Didaskalien 见《演出纪要》

《戏剧目录年册》Didascalica sive Didascalicon Libri（阿克基乌斯）

《希波吕托斯》Hippolytus 或 Hippolytos（欧里庇得斯）

《希腊罗马戏剧史》The history of Greek and Roman Theater（M. Bieber）

《希腊的遗产》The Legacy of Greece（芬利）

《希腊化时期的诗歌与艺术》Hellenistic Poetry and Art（韦伯斯特尔）

《希腊罗马名人传》Lives of the Noble Grecians and Romans（普鲁塔克）

《希腊罗马戏剧中的面具》Masks in Greek and Rome Theatre（Gregory McCart）

《希腊罗马神话辞典》Dictionary of Classical Mythology（J. E. 齐默尔曼编著）

《希罗里摩》Hieronimo（库德）

《熙德》Le Cid（高乃依）

《西尔瓦尼尔》Silvanire（迈雷）

《西拿》Cinna（高乃依）

《西塞罗的创作理论》Ciceros Dichtungstheorie, Ein Beitrag zur Geschichte der antiken Literaturästhetik（Dionysios Chalkomatas）

《西西弗斯》Sisyphus（阿特拉笑剧）

《匣子》Cistellaria（普劳图斯）

《下一个》La Suivante（高乃依）

《先知》The Prophet（拉贝里乌斯）

《先知》The Prophet（阿特拉笑剧）

《项链》Πλόκιον 或 Plokion（米南德）

《项链》Plocium（凯基利乌斯）

《乡村》The Rustic（阿特拉笑剧）

《消防员》Centonarius 或 The Fireman（拉贝里乌斯）

《小狗》Scylax 或 The Puppy（拉贝里乌斯）

《小狗的拟剧》Catularius 或 The Mime of the Puppy（拉贝里乌斯）

《小外套》Tunicularia（奈维乌斯）

《小塞涅卡的〈俄狄浦斯〉导论》Introduction to Seneca's Oedipus（艾略特）

《谐剧论纲》Tractatus Coislinianus（佚名）

《鞋匠》The Shoemaker（赫洛达斯）

《信简》Epistula（凯基利乌斯）

《信简》Epistula（阿弗拉尼乌斯）

《新的米南德莎草纸文卷与普劳图斯的独创性》Die Neuen Menanderpapyri und die Originalität des Plautus（V. Pöschl／珀什尔）

《行囊》Vidularia（普劳图斯）

《幸存的孪生子》Vopiscus（阿弗拉尼乌斯）

《幸福的鲁弗安》El Rufian Dichoso（塞万提斯）

《想象》I Suppositi（阿里奥斯托）

《星空》Aratea（日尔曼尼库斯）

《形而上学导论》Einführung in die Metaphysik（海德格尔）

《凶宅》Mostellaria（普劳图斯）

《雄辩术原理》Institutio Oratoria（昆体良）

《修枝剪叶者》Putatores 或 The Pruners（西鲁斯）

《虚假形象》Imago（拉贝里乌斯）

《学园派哲学》Academica（西塞罗）

《学校老师》The Schoolteacher（赫洛达斯）

《选集》OEuvres Completes 或 Selections（阿陶德）

《驯悍记》Taming of the Shrew（莎士比亚）

《小保利古希腊罗马百科全书》Der Kleine Pauly. Lexikon der Antike. Auf der Grundlage von Paulys Realencyclopädie der classischen Altertumswissenschaft（K. Ziegler，W. Sontheimer 和 H. Gärtner 编）

Y

《雅典卫城的山门》Les Propylées（歌德）

《雅典与罗马的节日和观众》Festivals and Audience in Athens and Rome
（Rush Rehm）

《亚历山大》Alexander（恩尼乌斯）

《亚历山大》Alexsandre（拉辛）

《亚历山大里亚女人》Alexandrea（拉贝里乌斯）

《亚历桑德罗》Alessandro（皮科罗米尼）

《阉奴》或《太监》Eunuchus（泰伦提乌斯）

《阉猪》Maialis（蓬波尼乌斯）

《盐商》Salinator（拉贝里乌斯）

《演出纪要》Didaskalien 见《戏剧目录年册》

《羊泉村》Fuente Ovejuna（维加）

《夜间的劳动》Nocturni（阿塔）

《一坛金子》Aulularia（普劳图斯）

《一起吃早餐的女人们》Synaristosai（米南德）

《伊本·鲁世德的求索》Averroës' Search（博尔赫斯）

《伊诺》Ino（安德罗尼库斯）

《伊安篇》Ion（柏拉图）

《伊比斯》Ibis（奥维德）

《伊菲革涅娅》Iphigenia（恩尼乌斯）

《伊菲革涅娅》Iphigenia（奈维乌斯）

《伊菲革涅娅》Iphigénie（拉辛）

《伊菲革涅娅在奥利斯》Iphigenie in Aulis（欧里庇得斯）

《伊菲革涅娅在陶里斯》Iphigenie in Tauris 或 Iphigenie im Traurerland
（欧里庇得斯）

《伊菲革涅娅在陶里斯》Iphigenie in Tauris（歌德）

《伊利昂娜》Iliona（帕库维乌斯）

《伊利亚特》Ilias（荷马）

《伊凡雷帝》Ivan Groznyy 或 Ivan the Terrible（埃森斯坦因）

《意大利文艺复兴时期的文化》Die Kultur der Renaissance in Italien：Ein
Versuch（布克哈特）

《医生》The Physician（阿特拉笑剧）

《阴谋与爱情》Kabale und Liebe（席勒）

《英国文学史》Histoire de la Littérature Anglaise（丹纳）

《英雄》Heros（米南德）

《幽灵》Phantom（菲拉蒙？）

《游戏》或《吕底亚人》Ludus vel Lydus（奈维乌斯）

《攸然而逝的帕普斯》Pappus Past and Gone（阿特拉笑剧）

《雨》The Rain（贝奥科）

《御者》Agitatoria（奈维乌斯）

《渔夫》Piscator 或 The Fisherman（拉贝里乌斯）

《渔民》The Fishermen（阿特拉笑剧）

《语文学》Philologia（彼特拉克）

《愚人》The Fool（查普曼）

《圆目巨人》Kyklops 或 Cyclops（欧里庇得斯）

Z

《债奴》Addictus（普劳图斯）

《占卜师》Hariolus 或 Ariolus（奈维乌斯）

《占卜者》Augur（阿弗拉尼乌斯）

《占卜者》Augur（蓬波尼乌斯）

《占卜者》Augur（拉贝里乌斯）

《毡合》或《毡合工人们》Fullonia vel Fullones（提提尼乌斯）

《毡合工》Κναφεύς（安提丰）

《毡合工》Fullo（拉贝里乌斯）见《毡合工们》和/或《毡合工的车间》

《毡合工们》Fullones（拉贝里乌斯）见《毡合工》和/或《毡合工的车间》

《毡合工们》Fullones（蓬波尼乌斯）

《毡合工的车间》Fullonicae（拉贝里乌斯）见《毡合工》或《毡合工们》

《毡合工的车间》Fullonicum（阿特拉笑剧）

《战俘安德罗马克》Amdromache Aichmalotos（恩尼乌斯）

《丈夫学堂》L'École des Maris（莫里哀）

《召唤亡灵》Necyomantia（拉贝里乌斯）

《找人聊天的妇女》Woman Visiting for a Chat（赫洛达斯）

《早期罗马的文学史前时期研究》Studien zur Vorliterarischen Periode im Frühen Rom（G. Vogt-Spira）

《哲学》Philosophia（蓬波尼乌斯）

《哲学的慰藉》Consolatio Philosophiae 或 Consolation of Philosophy（波爱

修斯）

《征税人海格立斯》Hercules Coactor 或 Hercules the Bill-Collector（诺维乌斯）

《珍宝》Der Schatz（莱辛）

《政治学》Πολιτεία 或 Politeia，Politics（亚里士多德）

《正在死去的加图》The Dying Cato（戈特舍德）

《织女们》Staminariae（拉贝里乌斯）

《自我折磨的人》Heautontimorumenos（泰伦提乌斯）

《自选集》A Personal Anthology（博尔赫斯）

《自然史》Naturalis Historia 或 Naturae Historiarum Libri XXXVI（老普林尼）

《自然科学的问题》Naturales Quaestiones（小塞涅卡）

《致阿提库斯》Ad. Atticum（西塞罗）

《致弗洛尔》Florusbrief（贺拉斯）

《致奥古斯都》Augustusbrief（贺拉斯）

《致皮索父子》Brief an die Pisonen 或 Letters to Piso（贺拉斯）见《诗艺》

《致亲友》AdFamiliares（西塞罗）

《致维鲁斯》Ad Verum（弗隆托）

《朱古达战争》De Bello Iugurthino 或 Bellum Iugurthinum（撒路斯特）

《追迹者》Ἰχνευταί 或 Ikhneutai（索福克勒斯）

《宗教与戏剧》Religion and Drama（Fritz Graf）

《姒娣》Fratriae（阿弗拉尼乌斯）

《忠诚的牧人》或《忠实的牧羊人》Il Pastor Fido（瓜里尼）

《智慧的痛苦》或《聪明误》Woe from Wit（格里鲍耶陀夫）

图书在版编目（CIP）数据

古罗马戏剧史/江澜著. --上海：
华东师范大学出版社，2019
ISBN 978-7-5675-8694-9

Ⅰ.①古… Ⅱ.①江… Ⅲ.①戏剧史—研究—古罗马
Ⅳ.①J809.546

中国版本图书馆 CIP 数据核字（2019）第 034146 号

华东师范大学出版社六点分社

企划人　倪为国

古罗马戏剧史

著　　者　江　澜
责任编辑　倪为国
封面设计　姚　荣

出版发行　华东师范大学出版社
社　　址　上海市中山北路 3663 号　邮编　200062
网　　址　www.ecnupress.com.cn
电　　话　021－60821666　行政传真　021－62572105
客服电话　021－62865537　门市（邮购）电话　021－62869887
地　　址　上海市中山北路 3663 号华东师范大学校内先锋路口
网　　店　http://hdsdcbs.tmall.com

印 刷 者　上海盛隆印务有限公司
开　　本　890×1240　1/32
插　　页　4
印　　张　21
字　　数　350 千字
版　　次　2019 年 8 月第 1 版
印　　次　2019 年 8 月第 1 次
书　　号　ISBN 978-7-5675-8694-9/I·1995
定　　价　98.00 元

出 版 人　王　焰